1 MONTH OF
FREE
READING

at
www.ForgottenBooks.com

By purchasing this book you are eligible for one month membership to ForgottenBooks.com, giving you unlimited access to our entire collection of over 1,000,000 titles via our web site and mobile apps.

To claim your free month visit:
www.forgottenbooks.com/free639471

ISBN 978-0-364-20684-3
PIBN 10639471

CHOIX DE LIVRES ANCIENS

RARES ET CURIEUX

RARES ET CURIEUX

EN VENTE

À LA LIBRAIRIE ANCIENNE

FLORENCE
Lung'Arno Acciaioli, 4

DEUXIÈME PARTIE

FLORENCE

1910

1012
057
p.tied.

1910 - Imprimerie Giuntina, dirigée par L. Franceschini - Florence, Via del Sole,

INCUNABULA.

2274. **Aegidius Columna**, O. S. Aug. (Fol. 1 recto, titre :) Queſtio-
nes metaphiſicales Cla | riſſimi Doctoris Egidij or | dinis. S. Au-
guſtini. | (Fol. 36 verso, col. 2 :) FINIS | ℭ Queſtionibus ſuper
nonnullos libros metaphyſice | Ariſio. ſiragerite. (sic) clariſſimi ac
excellentiſſimi Doctoris | Egidij ex ſancti Auguſtini ordine nuper
impreſſis. | ℭ Venetijs per Petrũ de quarengijs Bergomenſem |
Anno ſalutis. 1499. die. 23. Decembris. | in-fol. Avec la belle
marque typogr. (archange Gabriel). Vélin. (30596). 150.—

> *Hain-Reichling* 143. *Pellechet* 88. Manque à *Proctor* et *Voulliéme.*
> 38 ff. n. ch. (sign. a-f). Caractères gothiques de 3 grandeurs ; 2 col. et 72
> lignes par page.
> F. 1 recto le titre, au verso : ℭ Optimo ſacraruʒ litteraℨ maximoqʒ Theologo
> magiſtro Gratiano fulginati : necnon Totius alme re- | ligionis Auguſtiniane :
> vicario generali apoſtolico Frater Joannes baptiſta Tholentinas Heremita ba-
> | chalarius indignus ſalutem plurimam. | F. 2 (sign. a 2) recto, col. 1 : ℭ Que-
> ſtiones metaphyſicales Auree fundatiſſimi | Egidij romani bituricenſis archiepi-
> ſcopi ordinis diui | Auguſtini ſuper libros metaphyſice Ariſio. | F. 36 verso, col.
> 2, après la souscription : Regiſtrum huius Operis. | , impr. à 2 col., il suit la
> marque typographique. F. 37 recto, col. 1 : ℭ Incipit tabula qõnũ metaphy-
> ſicalıũʒ Egidij romãi | archiepĩ ordinis diui Auguſtini ſup libros meth. Ariſio. | ;
> le verso est blanc. F. 38 blanc.
> Bonne conservation, grandes marges. Edition assez rare.

2275. **Aegidius Monachus.** Carmina de urinarum judiciis et de
pulsibus, cum expositione Gentilis de Fulgineo. (A la fin :) ℭ Hic
finis imponitur tractatulo de cognoſcendis vrinis ẓ pulſu peri-
| tiſſimi. magiſtri Egidii cum expoſitione ẓ commento magiſtri
Gentilis de | fulgineo ſumma cũ diligentia pluribus in locis ca-
ſtigatus a magr̄o Auenã | rio de camerino artiũ ẓ medicie pfeſ-
ſore Venetiis ĩpreſſus p Benardinũ (sic) | Venetũ expenſis. d.
Jeronymi duranti. die. 16. menſis februarii. 1494. | (Venetiis, Ber-
nardinus de Vitalibus) in-4. Avec la marque typographique de
Hieronymus Durantus. Cart. en toile. (30519). 200.—

> *Hain-Copinger* *101. *Pellechet* 62. *Proctor* 5522. *Stockton-Hough* 33. Manque
> à *Voulliéme.*
> 78 ff. n. ch. dont il manque les ff. blancs 1 et 78 (sign. a-f). Caractères go-
> thiques, 43 lignes par page.
> F. 1 f. blanc manque, f. 2 (sign. a ij) recto : ℭ Carmina de vrinarum iudi-
> cijs edita ab excellentiſſimo domino magi- | ſtro Egidio cum commento eiuſdem
> feliciter incipiunt. | F. 48 recto : ℭ Incipit liber magiſtri Egidii de pulſibus me-
> trice compoſitus. | Il finit au verso du f. 77 suivi du colophon cité et de la
> petite marque typographique, le dernier f. blanc manque.
> Exemplaire bien conservé, sauf quelques soulignures et quelques notes du
> temps. ·

2276. **Aeneas Sylvius**, Piccolomini, postea Pius II, papa. Epistolae.
(Fol. 144 recto :) Has Pii Secundi : pont. Max. epiſtolas q̃diligen-
tiſſime caſtigatas | Antonius Zarothus impreſſit opera & impendio
Iohanniſpe | tri nouarienſis. Anno domini. M.cccclxxxyii Octobris.

INCUNABULA.

| (Mediolani, Johannes Zarotus, 1487) in-fol. Veau marbré, dos
orné. (30590). 250.—

Hain-Copinger 170 et *Copinger* II, 89. *Pellechet* 106. *Proctor* 5823. *Voul-
liéme* 3044.
146 ff. n. ch. (sign. a-u). Caractères ronds, 34-35 lignes par page.
F. 1 blanc manque. F. 2 (sign. a 2) recto : EPISTOLA SIVE ORATIO PII
IN CONVENtu Mantuano. | PII SECVNDI PONT. MAX. DE CONVENTV MAN-
TVA | NO EPISTOLA SIVE ORATIO PRIMA. | Le texte finit au recto du f.
144 par la souscription citée, le verso est blanc. F. 145 recto : Tituli epiflola-
rum pii fecundi : pontificis maximi : quæ in hoc diui | no codice continentur. |
F. 146 verso : Regiflrum totius operis. | , imprimé à 3 col.
Recueil de 52 lettres du pape dont 12 sont relatives à la guerre contre les
Turcs.
Magnifique exemplaire, à grandes marges; sur quelques ff. des notes du
temps.

2277. **Albertus Magnus.** Compendium theologicae veritatis. Vene-
tiis, Christophorus Arnoldus, 1476. in-4. Anc. rel. ais de bois
rec. de veau est. (30301). 125.—

Hain-Copinger *439, *Pellechet* 278. *Proctor* 4214. *Voulliéme* 3707. *H. Walters,
Inc. typ.* p. 7.
160 ff. s. ch. récl. ni sign. dont le premier blanc. Caractères gothiques, 2
col. par page.
. Impression fort rare ; on ne connaît que 11 livres sortis de cette presse, dont
4 sans date. — Voir pour la description *Monumenta typographica* no. 703.

2278. **Alexander de Nevo.** Consilia contra Judaeos foenerantes. (A
la fin :) Confilia Venerabilis necnon egregij doctoris Alexandri
| de Neuo contra iudeos fenerantes Expliciunt feliciter. Im- |
preffaq3 in impiali ciuitate Nurmbergeñ. p Fridericũ Creuf'- | ner
pfate ciuitatis incolam fub Anno incarnationis dominice | Mille-
fimoquadringentefimofeptuagefimonono. | (1479) in-fol. D. veau.
(30553). 400. –

Hain *802. *Proctor* 2149. *Voulliéme* 1807. Manque à *Pellechet.*
44 ff. sans ch. récl. ni sig. Caractères gothiques, 35 lignes par page.
F. 1 recto : Primum confilium domini Alexandri d' Neuo Vincētini. iu- | ris
vtriufq3 doctoris. contra iudeos fenerantes. | Le texte finit au verso du dernier
f. suivi du colophon cité.
Très bel exemplaire, à pleines marges, qui a conservé toute sa fraîcheur pri-
mitive.

2279. **Ambrosius, S.**, episc. Mediolan. Hexameron seu de principiis
rerum. (Dernier f. recto :) Beati Ambrofij Epifcopi mediolanen-
fis opufculum quod hexame- | ron vocitatur : iucunde explicit.
Per Johannem Sfchufler (sic) imperi- | alis vrbis Aug'. ciuem
qm diligenter impreffum, Anno falutifere | incarnationis hiefu
faluatoris, Millefimoquadringentefimofeptua | gefimofecundo. Cir-
citer ydus maijas xj, | (1472) in-fol. Ais de bois rec. de peau de
truie est. (30567). 350.—

Hain *903. *Pellechet* 586. *Proctor* 1595. *Voulliéme* 56.
76 ff. sans ch. récl. ni sign. Beaux caractères gothiques, 35 lignes par page.

INCUNABULA.

F. 1 recto : Hexameron Beati Ambrofij Mediolanenſis epi. Incipit feliciter |
Dies Primus. | L'ouvrage se termine au recto du dernier f., il suit l'impres-
sum mentionné, le verso est blanc.
Magnifique-exemplaire, rubriqué, qui a conservé toute sa fraîcheur originale,
sauf quelques piqûres insignifiantes dans les premiers ff. Quelques notes anciennes.
Beau spécimen des premiers temps de la typographie. On ne connaît que 10
ouvrages imprimés par Schüssler, qui n'exerça d'ailleurs que de 1470 à 1473.

2280. **Apollinaris, Caius Sollius**, Sidonius. Epistolae et Carmina.
Mediolani, Udalricus Scinzenzeler. 1498, in-fol. Avec des initia-
les de différentes grandeurs, ornem. sur fond noir. Cuir de Rus-
sie, fil. et encadrem. à froid, dent. int., tr. dor. (30569). 250.—

Hain-Copinger *1287. *Pellechet* 910. *Proctor* 6038. *Voulliéme* 3124.
144 ff. n. ch. Caractères ronds de 2 grandeurs. — Voir pour la description
Monumenta typographica no. 306.
Superbe exemplaire d'une beauté exceptionnelle.

2281. **Apollonius Rhodius.** Argonautica graece, cum scholiis. (A
la fin :) EN ΦΛΩΡΕΝΤΙΑ͜ ΕΤΕΙ ΧΙΛΙΟΣΤΩ͜ ΤΕΤΡΑ | ΚΟΣΙΟΣΤΩ͜ ΕΝ-
ΕΝΗΚΟΣΤΩ͜ ΕΚΤΩ͜. | (Florentiae, per Laurentium Francisci de
Alopa, 1496). in-4. Vél. (30666). 600.—

Hain-Copinger *1292. *Pellechet* 912. *Proctor* 6107. *Voulliéme* 2990. *H. Walters,
Inc. typ.* p. 29. *Proctor, Printing of Greek* pp. 79 et 169.
172 ff. n. ch , le dernier blanc (sign. α-ϙ). Le texte est entièrement imprimé
en majuscules avec les accents; les scholies, en minuscules cursives, entourent
le texte ; 30-32 lignes par page.
Le premier f. (sign. α 1) est occupé de la vie du poète : ΓΕΝΟΣ Ἀπολλωνίου
Τοῦ ποιητοῦ Τῶν ἀργοναυτικῶν. | L'intitulé du texte se trouve au recto du
f. 2. (sign. α 11) : ΑΠΟΛΛΩΝΙΟΥ ΡΟΔΙΟΥ | ΑΡΓΟΝΑΥΤΙΚΩΝ ΠΡΩΤΟΝ. | Au
recto du f. 171, à la fin : ΤΕΛΟΣ ΤΩΝ ΑΠΟΛΛΩΝΙΟΥ | ΑΡΓΟΝΑΥΤΙΚΩΝ. |
puis la souscription citée ci-dessus. Le verso de ce feuillet et le dernier f. sont
blancs.
Editio princeps. Le typographe à qui l'on doit cette impression splendide,
n'a exécuté que 8 ouvrages grecs, tous de la plus grande rareté et fort recher-
chés (voir *Proctor, Printing of Greek* p. 169 qui reproduit une page de l'Apollonius).
Exemplaire parfaitement conservé, grand de marges, et dont chaque page est
remplie de notes grecques du temps.
(Vente Sunderland : 900 Fr.).

2282. **Aquino, S. Thomas de,** O. Praed. (Fol. 1, sign. a. i., recto :)
℄ Incipit ſumma edita a ſancto Thoma de Aqui-| no de arti-
culis fidei : �ↄ ecclefie facramentis. | [l'] Ofiulat a me vefira di-
lectio : vt de articulis fidei | S. l. n. d. (Romae, Euch. Silber)
in-4. Cart. (30572). 75.—

Hain *1427. Manque aux autres bibliographes.
12 ff n. ch. (sign. a-b à 6 ff.) Caractères gothiques, 33 lignes par page.
F. 12 recto, ligne 17 : ducat pater �ↄ filius �ↄ fpiritus fanctus Amen. | ℄ Finis.
| Le verso est blanc.
Edition fort rare, bel exemplaire à pleines marges, témoins, anciennes notes
sur les marges.

2283. **Aquino, S. Thomas de.** Super quarto sententiarum. (A la
fin, en rouge :) Preclarū hoc opus quartifcripti fci tho-| me de

INCUNABULA.

aquino. Alma in vrbe mogūtina. in- | clite nacōis germāice.
quā dei clemōtia tā | alti ingenij luīne. donoqȝ gratuito. cete-
ris | terraᶻ nacóib'. p̄ferre. illufiraéqȝ digna· | ta ē. Artificiofa
quadā. adinuencōe impri- | mendi feu caracterizandi abfqȝ vlla
calami | exaracōne fic effigiatū. et ad eufebiā dei in- | dufirie
efi cōfūmatū. p petrū fchoiffher de | gernfzhem. Anno dñi mil-
lefimoquadrin- | gentefimofexagefimonono. Tredecima | die Junij.
Sit laus deo. | [Ecusson de l'imprimeur]. **(1469)**. gr. in-fol. Anc.
rel. d'ais de bois rec. de veau est., avec des fermoirs et 10 clous
en bronze. (30540). 3500.—

Hain *1481. *Pellechet* 1068. *Proctor* 87. *Voulliéme* 1521.
274 ff. n. ch. ni sign. Caractères gothiques, 2 col. et 60 lignes par page.
F. 1 recto : [M]Ifit verbū fuū | et fanauit eos | et eripuit eos | de intericō-
nibȝ | Le texte se termine au recto du f. 268, col. 1, dernière ligne : ordi-
nātur. cui ē honor et gloriam fcl'a fcl'oᶻ. Amē. | F. 268 recto, col. 2 contient
la table qui commence par ces mots : [U]Trū diffinicō q̄ diffinitur facr̄m ē
facri | elle finit au recto du dernier f., col. 1, suivie par la longue sou-
scription mentionnée et l'écusson de Schoffer. Le verso du dernier f. est blanc.
Exemplaire rubriqué, d'une beauté et d'une fraîcheur exceptionnelles, nom-
breux témoins, les marges pleines, 400✕300 mm., ni lavé, ni restauré en quoi que
ce soit. Quelques mouillures et piqûres sans importance, et sans offendre l'état
irréprochable. C'est le sixième ouvrage sorti de ces presses et le cinquième
daté ; très rare.

2284. **Argellatus, Petrus de**. Chirurgia. Venetiis, s. typ. n., 1499.
in-fol. Avec nombreuses initiales gr. s. b. D.·vélin. (30333). 150.—
Hain-Copinger 1639. *Proctor* 5703. *H. Walters, Inc. typ.* p. 42. *Stockton-
Hough* 194. Manque à *Pellechet* et *Voulliéme*.
131 ff. ch. et 1 f. blanc. Petits caractères gothiques. Bel exemplaire sauf
quelques piqûres dans la marge du haut. Edition fort rare. — Voir pour la
description *Monumenta typographica* no. 1299.

2285. **Augustinus, S. Aurelius.** (Fol. 1 recto, en gros car. goth. :)
Sermones fan | cti Augufiini ad | heremitas. | S. l. n. d. (Argen-
torati, vers 1495). in-4. Ais de bois rec. de veau est. (30547). 100.—
Hain-Copinger *1997. *Pellechet* 1508. *Proctor* 741. *Voulliéme* 2365.
108 ff. n. ch. (sign. A-O). Caractères gothiques, 2 col. et 34 lignes par page.
F. 1 recto le titre cité, le verso blanc. F. 2 (sign. A 2) recto : Tabula | . F. 3
(sign. A 3) recto : Incipiunt fer- | mones fancti Augufiini ad | heremitas ꝝ nō-
nulli ad facer | dotes fuos : ꝝ ad aliq̄s alios | Le texte se termine au recto
du dernier f., col. 2, ligne 8, par le mot : Explicit | , le verso est blanc.
Bel exemplaire, rubriqué, grand de marges, témoins ; au titre, quelques no-
tices contemporaines. *Pellechet* attribue cette édition à l'imprimeur Martinus
Flach (?), *Proctor* au typographe des « Casus breves Decretalium 1493 »
[Husner ?], et *Voulliéme* à Ioh. Prüss.

2286. **Augustinus, S. Aurelius.** De civitate dei libri XII. (Au verso
du dernier f. :) Hoc Conraduf opuf fuueynheym ordine miro |
Arnoldufq' fimul pannartf una ede colendi | Gente theotonica :
rome expediere fodalef. | In domo Petri de Maximo. M.CCCC.
LXVIII. | **(1468)** in-fol. Avec une large bordure et 20 grandes

INCUNABULA.

initiales ornem. peintes en couleurs et rehaussées d'or. Veau
rouge, larges encadr. et fil. d'or sur les plats, dos orné, dent.
int. (30539). 4000.—

Hain-Copinger 2017. *Pellechet* 1546. *Proctor* 3293. *Audiffredi* p. 12. *D.bdin,
Bibl. Spencer.* I, p. 171-72. Manque à *Voulliéme.*
 271 ff. sans ch., récl. ni sign. Beaux caractères ronds, 46 lignes par page.
 F. 1 recto : Aureli Augufiini de ciuitate dei | primi libri incipiunt Rubrice. |
Cette table finit au verso du f. 14 : Aurelii Augufiini de ciuitate | dei rubrice
feliciter expliciunt. | F. 15 est blanc. Le texte commence au recto du f. 16 :
[I]NTEREA cum roma gothorum irruptione agentium fub rege Alarico |,
il se termine au verso du dernier f. suivi de la souscription.
 Bel exemplaire à pleines marges, 400⨯272 mm., qui est rubriqué en rouge,
bleu et vert. La belle bordure au recto du f. 16, formée d'entrelacs, renfer-
mant 2 grandes initiales et un écusson entouré d'une couronne de lauriers,
est un peu défraichie par le lavage ainsi que les initiales miniaturées. C'est

Videor mihi debitū ingentif huiuf operif adiuuante domino reddidiffe. Quibuf
parum uel quibuf nimium eft. mihi ignofcant. Quibuf autē fatif eft: non mihi
fed deo mecū gratiaf congratulantef agant. Gloria & honor patri et filio & fpiritui
fancto: omnipotenti deo in excelfif in fecula feculorum Amen.

Hoc Conraduf opuf fuueynheym ordine miro
Arnoldufq; fimul pannartf una ede colendi
Gente theotonica: rome expediere fodalef.

In domo Petri de Maximo. M.CCCC.LXVIII.

N.° 2286. — *Augustinus, S. Aurelius.* Romae, 1468.

pour cela que les notes du temps et les soulignures ont à peu près disparu.
Sans quoi la conservation est excellente et ne laisse rien à désirer.
 C'est le quatrième livre imprimé par ces typographes à Rome. On en trouve
une exacte description dans la *Bibliotheca Spenceriana* I. pp. 171-72.
 Voir le fac-simile ci-dessus.

2287. **Augustinus, S. Aurelius.** De civitate Dei. Venetiis, Bonetus
Locatellus, sumptibus Octaviani Scoti, 1486, in-4. Anc. rel. ; ais
de bois rec. de veau est. (30727). 75.—

Hain *2055. *Copinger* II, 758. *Pellechet* 1553. *H. Walters, Inc. typ.* p. 50.
Manque à *Proctor* et *Voulliéme.*
 208 ff. n. ch. dont le dernier blanc, caractères gothiques à 2 col. Première
production de ces presses. Kdition rare. Mouillures et quelques notes du temps.
— Voir pour la description *Monumenta typographica* no. 894.

2288. **Augustinus, S. Aurelius.** De civitate dei cum commento Tho-
mae Valois et Nicolai Triveth. Moguntiae, Petrus Schoeffer, 1473,
gr. in-fol. Avec 23 belles initiales histor. (une ornem.) peintes

In nole oni nostri ibesu xpi ame. Incipit liber qui dicitur supplementum

O uoniam summe que magistrutia seu pisanella uulgarit nucupatur. propter eius copendiositate aput confessores comun[9] inoleuit. Et quia pp ter eius abachicas quotationes nimium in suis quotis reperitur corrupta ac ppt eius breuitatem in plerisq suis decisioni bus ualde dubia. declaratione et supple none indigens. Idcirco ad conuentem sim plicium confessorum utilitatem. quarum mibi oomin[9] dederit decretis dictam summam emendatam ad comunem quotatioz reducere. ac eius breuiptt q breuius ua la euo quod ut[sum] fuerit. expedire. addei do supplere. Utq add[a] cognoscatur in eius principio. a in hie uero b lit tera et rubro ponetur. dicte summe alpha beticum ordine sequendo. et parapbos in marginibus p quoras notando. Post prin cipium capituli licet in prefata suma co putetur pri. p.§.i.r ppter poicta hoc op[9] supplementum appellari potest

A bbas in suo monasterio cofer re potest suis subditis pmam tonsuram et duos ordines mi nores, dumodo sit sacerdos r mianus iposita sit et fm morem pieficien oorum .ex. de eta. r qua. cum otigat. r li ix.oi. qm uidem[9] a Ordines minores sunt hostiariatus psalmistatus et. lectoratus exorcistat[9] acolitatus.xxi.oi.cleros.et psalmistatus et lectoratus idem sur.ut po test colligi ex textu r glo.oci.c.cu otigat Abbas aut cofere pot lectoratu.o.c.cu otinget r.c.qm consequeter. r hostiariatu q pcedit. r sic istos duos. cum ad ordines non sit pcedendum p saltum. ex de cle. psal.p.c.uno b hac et posset elec[s] in abbatem si eps difficiat cu benediceie extra de supple.ne.prela.scatuimus a

Ibi dicitur. si episcopus tertio cu humili tate ac denotione sicut uenit requisitus abbates benedicere forte renuent.eisde abbatibus liceat pprios monacbos bene dicere. r alia que ao officium. huiusmodi pertinent exercere. donec ipsi episcopi oa riciam suam recogitent et abbates bene dicere non recusent b Alienis aute conferre non potest .extra. de priui.ab bates ti.vi. a Ibi or nec abbatibus lici tum sit alijs q monasteriorum suorum conuersis.et qui ad illa conuolauerint. r in quos ecclesia icam r quasi episcopa lem iurisdictionem obtinet primam cleri calem confere tonsuram nisi eis io co petat ex pleno prefate sedis indulto b Abbas et quilibet conuentualis platus requirere. debet monacbos fugituos a Adde r eiectos ut in.c.ne uagandi .j.allegato b Et ad claustrum reda cere. salua ordinis oisciplina. extra. de re gula.ne uagandi a Alias incipit.ne religiosi.uide.j apostasia.v[o].§.ij Utrum abbas possit licentiare subdi os suos ad aliam religionem. Rndeo secudu Monaldum potest quidem licentiare a equalem religionem. de confesu capituli aliter non.ad minorem uero non potest argu.xix.q.iij.statuimus.xij.q.ij.sine ex ceptione.de artiori uero religione.dic ut .j.religio.v[o].§.i. a Ex ibi dici potest colligi q ad artiorem potest licentiare nisi cederet in grauem iacturam seu insa miam congregationis unde transit b Ad episcopatum quoq si subditus di gatur prelatus .licentiare potest. etiam non requisito consuetue[ra] de elec. si re giosus in fine.Invi. a Intellige si no fuerit facta electio .non autem electioni future. ut in rle. si. extra.de elec. ubi dici tur. co concessa religioso a superiore suo licentia ut electioni uel prouisioni. si qu am de isto contigeret fieri suum dare pos sit assensum.ne ambitionis uitio uiam paret nullius eam existere posse uolum[9] firmitatis b Abbas unus non potest

N.º 2289. — *Ausimo, Nicolaus de.* Genuae, 1474. Premier livre imprimé à Gênes.

N.º 2288. — *Augustinus, S. Aurelius.*

In noíe dñi noſtri Jheſu chriſti. Amen.
Incipit liber qui dicit Supplementum.

Bonía ſũma que
magiſtrutia ſeu piſanella vulgarit nũcu
pat.ꝓpt eɂ ꝯpendioſitate apud ꝯfeſſoꝛes
coius inoleuit. Et qa ꝓpter eɂ abachicas
quotationes nimiũ ĩ ſuis quotis repitur
coꝛꝛupta.ac.ꝓpt eɂ Buitate ĩ pleriſqɂ ſuis
deciſionibɂ valde dubia.ꝺ.claratiõe ꞇ ſup
pletiõe ĩdiges.Jdcirco ad cõem ſimpliciũ
ꝯfeſſoꝛ vtilitate.qñ mihi dñs dederit de
creui dicta ſũma emendatã ad cõem qta
tiõe reducĩ.ac eɂ Buitati q̈ Buiɂ valuero
qꝺ viſuɂ fuerit expedire.addendo ſupplĩ.
vtqɂ additio cognoſcat in eius pñcipio A.
In fine vo B lra ex rubꝛo ponet. dicte
ſũme alphabeticũ oꝛdinẽ ſequeſdo.ꞇ pa
graphos in marginibɂ p q̈tas notãdo poſt
pñcipiũ capli.lꝫ in pſata ſũma ꝓputet ꝓ
cipiũ.p.§.p. Et ꝓpt ꝓdicta hoc opɂ ſup
plementũ appellari poteſt. B

Abbas ĩ ſuo monaſteío
conferre poͭ ſuis
ſubditis pꝛmã tonſurã ꞇ duos
oꝛdines minoꝛes.dũ mõ ſit ſa
cerdos.ꞇ man̈ ĩ poſita ſit ei ſcꝺm moꝛem
pͭficiẽdoꝛ.eͭ de eta.ꞇ q̈li.cũ ꝯtingat.ꞇ.69
diſ.qm videɂ. A .Oꝛdines minoꝛes ſũt
hoſtiariatɂ.pſalmiſtatɂ.ꞇ lectoꝛatɂ.exoꝛci
ſtatɂ.acolitatɂ.zi.diſ.cleros. Et pſalmiſta
tusꞇ lectoꝛatɂ idẽ ſũt uͭ poͭ colligi ex tex

tu ꞇ gloſa dci.c.cũ ꝯtingat. Abbas aũt ꝯ
ferre poͭ lectoꝛatũ.dcꝺ.c.cũ ꝯtingat.ꞇ.c.
qm ꝯſequent.ꞇ hoſtiariatuꝫ q ꝑcedit.ꞇ ſic
iſtos duos.cũ ad oꝛdines nõ ſit ꝑcededuꝫ
ꝑ ſaltũ.ut extra de cle.p ſal.pꝛo.c.vno. B
Hoc etiã poͭ electɂ ĩ abbate ſi eps differat
eũ bñdicĩ.eͭ de ſupple.ne.pla.ſtatuimus.
A . Jbi dͭ. Si eps tertio cũ humilitate ac
deuotiõe ſicut duenit reqſitɂ.abbates bñ
dicere foꝛte renuerit.eiſdeꝫ abbatibɂ liceat
ꝓpos monachos bñdicĩ.ꞇ alia que ad offi
ciũ huiuſmõi ꝑtinẽt exerce.donec ipſi epi
duritiã ſuã recogitẽtꞇ abbates bñdicĩ nõ
recuſent. B .Alienis aũt ꝓferre non poͭ.
eͭ de pui.abbates.lͭ 6ͦ. A . Jbi dͭ.Nec
abbatibɂ licitũ ſit aliis q̈ monaſterioꝛ
ſuoꝝ duerſis ꞇ q ad illa duolauerũt ꞇ in q̈
eccleſiaſticã ꞇ q̈ſi epale iuriſdictiõe obti
nent pꝛmã clericale ꝯferre tonſurã.niſi eis
id ꝯpetat ex pleno pͭate ſedis indulto. B

Abbas ꞇ qlibet ꝯuentualis platɂ reqͭẽ
tebɂ monachos fugitiuos. A .Adde:eiec
tos.ut in.c.ne vagandi.ĩ.allato. B .Et ad
clauſtꝛũ reducĩ ſalua oꝛdinis diſciplina.eͭ
ꝺ regula.ne vagãdi. A .Aͭ incipit.ne re
ligioſi.vide.ĩ.apoſtaſia 5ͦ.§.z ͦ. B

Vtꝝ abbas poſſit licẽtiare ſubditos ſuos
ad aliã religiõe. Rͦ ſm Monaldũ.Poͭ
qdẽ licẽtiare ad equale religione de ꝯſen
ſu capli. aliͭ nõ.ad minoꝛe vo nõ poͭ.ar.
19.q.3.ſtatuimɂ.iz.q.z.ſine exceptõe.De
artioꝛi vo religiõe dic ut.ĩ.religio 5ͦ.§.p.
A .Ex ibi dictis poͭ colligi q̈ ad artioꝛem
poͭ licẽtiare.niſi cederet in quẽ ſacturam
ſeu infamiã ꝯgregatõis vñ trãſit. B .Ad
epꝛtũ q̈q ſi ſubdit ͭ eligat.platɂ licẽtiare
poͭ etiã nõ reqſito duentu.eͭ de elec.ſi re
ligioſus.ĩ fine.lib ͦ6ͦ. A .Jntellige ſi iam
fuerit facta electio.nõ aũt electiõi future.
ut ĩ cle.fi.eͭ de elec.ubi dͭ.Cũ ꝯceſſa reli
gioſo a ſupioꝛe ſuo licentia ut electiõi uͭ
puiſioni ſi q̈ã de ipo ꝯtigerit fieri ſuũ da
re poſſit aſſenſu ambitiõis vitio viã pꝛet
nulliͭ eã exiſtẽ poſſe volumɂ firmitatͭ. B
Abbas vñɂ nõ poͭ pͭſide in diuerſis mo
naſteriis.eͭ de religi.co.c.vld.in fine. A
Jbi etiã dͭ. Ne qsĩ diuerſis monaſteriis

INCUNABULA.

en couleurs et rehaussées d'or, et 2 marques typogr. impr. en rouge. Veau, fil. (30668). 4000.—

Hain-Copinger *2057. *Pellechet* 1555. *Proctor* 102. *Voullième* 1528.
364 ff. sans ch. récl. ni sign. Caractères gothiques de 2 grandeurs. — Voir pour la description mon *Catalogue Choix* no. 1918.
Exemplaire d'une beauté et d'une fraicheur tout-à-fait exceptionnelles, comme s'il sortait directement des presses. Il est très grand de marges, et rubriqué en rouge et noir, de nombreuses notes du temps, pour la plupart quelques lignes seulement par page. Ce beau volume est décoré de 22 fort intéressantes initiales à personnages, finement peintes en couleurs et rehaussées d'or; elles représentent des scènes de l'histoire sainte; malgré leur petitesse (40×38 à 40 mm.) on y voit quelquefois 12 personnages et plus, tous très distincts. Au commencement du commentaire, une belle lettre ornem. et un lintel formé de fleurs, également miniaturés et rehaussés d'or. Toutes les miniatures sont sans doute l'œuvre d'un maitre italien.
Voir les 6 fac-similés sur la planche ci-jointe.

2289. **Ausmo, Nicolaus de.** Summa Pisanella. Genuae, Mathias Moravus de Olmütz et Michael de Monacho, X Kalendas Julii 1474. in-fol. Ais de bois rec. de veau (anc. rel. restaurée). (30671). 750.—

Hain-Copinger 2152. *Pellechet* 1625. *Proctor* 7185. *Fumagalli, Lexicon typogr.* pp. 168-70 Manque à *Voullième.*
370 ff. sans ch. récl. ni sign , dont le premier et le dernier blancs. Car. goth.
Seul livre sorti de ces presses et en même temps le premier imprimé à Gênes, fort rare. *Fumagalli, Lexicon typogr.* p. 170 réproduit le recto du f. 2 (commencement du texte), voir le fac-similé à la p. 622.
Superbe exemplaire, à pleines marges, nombreux témoins, le papier fort et très blanc. 2 ff. dans le corps du volume ont un trou qui a enlevé 5 lignes d'une colonne. Quelques piqûres insignifiantes dans les 12 derniers ff. — Voir pour la description *Monumenta typographica* no. 210.

2290. **Ausmo, Nicolaus de.** Supplementum summae Pisanellae. (A la fin:) Impreffum ɔ hoc opus Venetijs p Fran-| cifcum de Hailbrun. ɔ Nicolaũ de Frank-| fordia focios .M.CCCC.LXXiiii. | Laus Deo. | (1474) in-fol. Avec une grande et 26 petites initiales ornem. peintes en couleurs et rehaussées d'or. Anc. rel. ais de bois rec. de veau est. (30729). 300.—

Hain-Copinger *2153. *Pellechet* 1626. *Proctor* 4161. *Voullième* 3688.
336 ff. sans ch. récl. ni sign. dont le premier et le dernier blancs. Caractères gothiques de 2 grandeurs, 47 et 48 lignes et 2 col. par page.
F. 1 blanc, f. 2 recto: In noïe dñi noftri Ihefu chrifti. Amen. | Incipit liber qui dicit' Supplementum. | F. 317 verso, col. 2, à la fin: Laus deo. | F. 318 recto: Incipit tabula capituloƶ huius libri | Et p de littera. A. | F. 331 verso, col. 2: Incipiunt canones pñales extracti de | ṽbo ad verbũ d' fũma fratris Aflenfis or-| dinis minoƶ. li° 5.° titulo. 32°. F. 335 recto, col. 1, à la fin la souscription citée, le verso blanc. F. 336 blanc. La belle initiale au début du texte est formée de rinceaux et de fleurons qui s'allongent sur les marges, 55×80 mm.. le dessin en est très beau. Nombreuses initiales tirées en rouge et bleu. C'est de 5ᵉ des 14 seuls volumes datés et des 2 non datés, sortis de ces presses.
Bel exemplaire, à pleines marges, quelques notes contemporaines, un petit trou de vers dans les premiers ff. ; le premier f. du texte est fort habilement remmargé.
Voir le fac-similé sur la planche à part.

2291. **Bergomensis, Jacobus Philippus.** Supplementum chronicarum. Venetiis, Bernardus Ricius, 1490. in-fol. Avec beaucoup

INCUNABULA.

de figures, de grandes initiales ornem. sur fond noir et la marque typographique aussi sur fond noir, gr. s. bois. Anc. rel. venitienne, ais de bois rec. de veau est. (dos et coins restaurés). (30728). 300.—

N.º 2291. — *Bergomensis, Jacobus Philippus*. Venet., Bern. Ricius, 1490.

*Hain-Copinger *2808. Pellechet 2067. Proctor 4954. Voulliéme 4135. H. Walters, Inc. typ.* p. 71-72. *Lippmann, Wood-engraving in Italy* pp. 71-76. *Rivoli* pp. 21-23.
12 ff n. ch. dont le premier blanc, 261 ff. ch. et 1 f. blanc. Caractères gothiques. — Voir pour la description *Monumenta typographica, Supplem.* no. 40. Bel exemplaire, à grandes marges et très propre.
Voir les 3 fac-similés ci-dessus et aux pp. 625 et 626.

2292. **Bernardus, S.** Sermones de tempore et de sanctis cum homiliis. Venetiis, Johannes Emericus de Spira, 1495. in-4. Avec 2 superbes figures, de belles initiales ornem. sur fond noir et les marques de Spira et de Junta, gr. s. bois. Ais de bois rec. de veau. (30731). 300.—

Hain-Copinger 2849. Pellechet 2091. Voulliéme 4455. H. Walters, Inc. typ. pp. 73-74 *Rivoli* pp. 164-65 Manque à *Proctor*.

INCUNABULA.

4 ff. n. ch., 227 ff. ch. (mal cotés 225) et 1 f. n. ch. Caractères gothiques à 2 col.

Exemplaire grand de marges et bien conservé sauf des piqûres, surtout au commencement et à la fin du volume. — Voir pour la description *Monumenta typographica* no. 1168.

Voir le fac-similé à la p. 627.

N.º 2291. — *Bergomensis, Jacobus Philippus.* Venet., Bern. Ricius. 1490.

2293. Beroaldus, Philippus. (Fol. 1 recto;) ECCE TIBI LECTOR HVMANISSIME: | Philippi Beroaldi Annotationes Centum. | Eiu-fdem Contra Seruium grammaticum notationes. | Eiufdem Pli-nianæ aliquot cafiigationes. | Angeli Politiani Mifcellaneorum Centuria prima. | Domitii Calderini Obferuationes quæpiam. | Po-litiani item Panepifiemon. | Eiufdem prælectio in Arifiotelem: Cui | Titulus Lamia. | Philippi rurfus Beroaldi Appendix aliarum annotationum. | Ioannis Baptifiæ pii Annotamenta. | Quæ fimul accuratiffime impreffa: te cum quæfo habe: perlege & Vale. | (A la fin:) Hieronymo Donato prætore fapientiffimo: Bernardi-nus | Mifinta papienfis cafiigatiffime impreffit: Brixiæ. | faturna-libus. M.cccc.xcvi. Sũptibus | Angeli Britannici. | (Brescia 1496) in-fol. Vélin. (30892). 150.—

INCUNABULA.

Hain-Copinger 2946. Pellechet 2209. Proctor 7039. H. Walters, Inc. typ. p. 81-82. Proctor, Printing of Greek p. 13?. Lecht p. 58. Manque à Voulliéme. 112 ff. n. ch. (sign. a, aa, b-s). Caractères ronds, et caractères grecs ronds, 47 lignes par page.

Au recto du f. 1 l'intitulé cité ; le verso blanc ; f. 2 (sign. a 2) recto: Philippi Beroaldi. | Ad magnificum ac ornatiſſimum adoleſcentem. d. Vldricum Roſenſem Boemum : Philippi Be | roaldi Bononienſis Epiſtola. | F. 37 verso : Annotationum : ſeu Emendationum Philippi Beroaldi in plinium. Finis. | F. 38 blanc. F. 39 recto : Præfatio. | Angeli politiani Miſcellaneorum Centuria prima ad laurentium medicem. | F. 83 verso : τελοσ συν Θεω |. F. 84 blanc. F. 85 (sign. o) recto : Angeli Politiani prælectio : Cui titulis Panepiſlemon. | F. 111 verso : l'impressum cité. Le dernier f. blanc.

Bel exemplaire, trés propre, grand de marges, nombreux témoins.

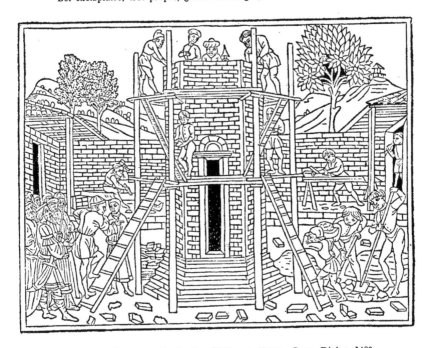

N.° 2291. — Bergomensis, Jacobus Philippus. Venet., Bern. Ricius, 1490.

2294. **Beroaldus, Philippus.** (F. 1 recto :) ORATIO Prouerbiorum condita a | Philippo Beroaldo, Qua doctri | na Remotior continetur. | (Au recto du dernier f. :) Philippi · Beroadi (sic) Oratio prouerbialis Impreſſa | Bononiae p Benedictum Hectoris chalcogra | phum accuratiſſimum Anno Salutis. | M Vndequingenteſimo. Die | xvii. decẽbris ſub diuo Ioã- | ne Bentiuolo fecun- | do de patria be | ne meri- | to. | (1499). in-4. Avec la marque typogr. Cart. (30361). 50.—

Hain-Copinger *2966. Pellechet, 2221, Proctor 6615. Voulliéme 2788. Frati 7294. Bernstein 277.

INCUNABULA.

27 ff. n. ch. (sign. a-d). Caractères ronds avec citations en caractères grecs ; 27 lignes par page.

F. 1 verso : AD ORNATISSIMVM CRISTOPHO| RVM VAITIMILLIVM SCHO-LA- | STICVM BOEMVM. PHILIP- | PI BEROALDI BONONI- | ENSIS EPI-

N.° 2202. — *Bernardus*, S. Venet., Emericus de Spira, 1495.

STOLA. | Le texte commence au recto du f. 3 (sign. aii) : PROVERBIALIS Oratio Philippi Beroaldi | La marque typographique, au verso du dern. f., est sur fond noir rayé. Bel exemplaire, à grandes marges, très bien conservé.

INCUNABULA.

2295. **Biel, Gabriel.** (Fol. 1 recto, en rouge:) Epithoma | expofitionis Cano | nis miſſe magi- | ſtri Gabrielis | Biel facre | theolo | gie li | cen | tia | ti | . (Fol. 77 recto:) Explicit Epithoma expoſitō' facri canonis | miſſe, laudatiſſimi viri Gabrielis Biel facre | theologie licentiati. | In Thüwingñ impreſſum. | (Tubingae, Johannes Otmar, ca. 1499). in-4. Rel. (30566). 125.—

 Hain-Copinger *3181. *Proctor* 3233. Manque à *Voulliéme.*
 78 ff. n. ch. (sign. A·K). Caractères gothiques de 2 grandeurs, 37-38 lignes par page.
 Au verso du titre cité: Ad facerdotes de huius operis vtilitate et neceſſitate | Epigramma Hainrici Bebel Juſtingenſis. | ... ☞ Ex Thubingen Anno. 1499. | F. 2 (sign. A 2) recto: Ad Fridericū meinberger bibliopolam. wen | delinus flainbach. facre theologie ⱷfeſſor rc̄ | Cette épître est datée: |, ex Tubingñ gymnaſ'. Anno dñi. 1499. | vicefima die menfis Februarij. | F. 4 verso: Exhortatio Heinrici Bebelij iuſtingenſis | Ad doctorem Vendelinū.... F. 5 recto: Epitaphium Gabrielis Biel theologic] antiſtitis rc̄ | , au verso: ☞ Prologus in abbreuiatione expoſitōnis | facri canonis miſſe, magiſtri Gabrielis Biel | F. 6 recto est blanc, au verso: ☞ Partis ⱷhemialis Capitulū p'mū Que req'runt' | ad rite ſecrandū facrofancte eucariſtie facramentū. | Le texte finit au recto du f. 77, il suit la souscription; au verso ☞ Tametſi hui' abbreuiature canonis exēplar p'meuū. | nō mendofum.... Le verso du dernier f. est blanc.
 Bel exemplaire à grandes marges. •

2296. — Autre exemplaire de la même édition. Veau avec riches ornem. à froid, feuillages, oiseaux et génies (anc. rel., dos refait). (30589). 175.—

 Bel exemplaire rubriqué, quelques notes du temps, grandes marges.

2297. **Boccaccio, Giovanni.** (Fol. 1, sign. a, recto:) ℂ Epiſtola o uero lectera di meſſer Giouanni | boccacci mandata a meſſer Pino de rossi cō- | fortatoria. | i O extimo messer Pino che ſia non fola | mente utile.... (A la fin:) Impſſo in Firenze ⱷ M. B. clo florētino. 1487 | . (Firenze, Bartolommeo de Libri, 1487) in-4. Vélin. (30780). 250.—

 Hain-Copinger 3314. *Pellechet* 2463. *Proctor* 6190. *Gamba* no. 211. Manque à *Voulliéme.*
 20 ff. n. ch. (sign. a-c, a et b de 8 ff., c de 4 ff.). Gros caractères ronds, 26-27 lignes par page.
 F. 20 verso, dernière ligne du texte: priego idio che configli uoi et loro. Finit. | , au-dessous le colophon. C'est une des premières productions de cette presse. Bel exemplaire à grandes marges.
 Edition fort rare, **non décrite** par les bibliographes.

2298. **Boethius.** Opera, tomi I pars secunda. Venetiis, Joannes et Grègorius de Gregoriis, 1499. in-fol. Avec un grand nombre de fig. mathémat., des initiales sur fond noir et la grande marque typogr. Vélin. (30295). 75.—

 Hain *3352. *Copinger* II, 1124. *Pellechet* 2491. *Proctor* 4559. *Voulliéme* 3896. *H. Walters, Inc. typ.* p. 96-97.
 2 ff. n. ch. et 71 ff. ch (mal cotés 69) et 1 f. n. ch. Caractères gothiques à 2 col. Cette partie renferme « De Arithmetica libri II, de Musica libri V, de Geometria libri II ». — Voir pour la description *Monumenta typographica* no. 779.

INCUNABULA.

2299. **Boethius**. De consolatione philosophiae. (Au verso du f. 203 :)
Libri quinq3 de confolatōne philofophie Boetij | rhomani con-
fulis ac oratoris fplendidiffimi vna cum omentaria editione | per

N.º 2299. — *Boethius* Colon., Joh. Koelhoff de Lubeck. 1482.
(Un des dessins à la plume).

me Johaunem koelhoff de Lubeck in fancta ciuitate Colonia di-
ligen | ter elaborati Expliciūt. Anno gratie Millefimoquadringen-
tefimooctoge- | fimofecundo. | (1482). in-fol Avec 6 initiales fig.
et orn. dessinées à la plume. Ais de bois rec. de veau est. avec
2 fermoirs en bronze. (30543). 600.—

INCUNABULA.

Hain-Copinger 3375. *Pellechet* 2518. *Proctor* 1052. *Voulliéme* 775.

204 ff. n. ch. (sign. a, a-z, ꝛ, ꝺ). Caractères gothiques de 2 grandeurs, 2 col. et 38 lignes par page.

Fol. 1 blanc est couvert d'anciennes notes. Fol. 2 (sign. a 2) recto: Incipit tabula fuper | libros boecij de confolatione phi | lofophie fcd'm oridiñe (sic) alphabeti. | F. 8 verso, à la fin: Epilogum compendiofum ꝛ | perutilem totius libri Requi | re in fine libri. | F. 9 (sign a. i.) recto: Prefatio | Boecij Romani et Oratoris celeberrimi libri de | confolatione philofophie. et commentarius fuper | eofdem Incipiunt feliciter. | F. 196 recto, à la fin: Finit expofitio et declaratio textuū librorū quinqꝛ | de confolatione ph'ie Boetij viri celeberrimi. | F. 196 verso: Compendiofa fuccinctaqꝛ refumptio dictoꝛ in li- | bros Boetij de confolatione philofophie. | Ce résumé se termine au verso du f. 203 suivi du colophon mentionné. Le dernier f. blanc manque.

Les initiales dont 4 avec des figures grotesques, sont très bien dessinées à la plume, et ornées de rinceaux qui s'étendent sur la marge.

N.° 2300. — *Boethius*. Lat.-German. Nuremb., Ant. Coburger, 1473.

Edition fort rare, exemplaire très frais et grand de marges, nombreux témoins, et nombreuses notes du temps marginales et interlinéaires sur une partie des ff. Piqûres sans importance sur quelques ff. au commencement et à la fin du volume.

Voir le fac-similé à la p. 629.

2300. **Boethius.** De consolatione philosophica. (Au verso du dernier f.:) Hic liber Boecij de ofolatione philofophie in textu | latina alemanicaqꝛ lingua refertus ac tranflat? vna | cū apparatu & expofitione beati Thome de aquino | ordinis predicatorum finit feliciter. Anno domini | M.CCCC.lxxuj. xxiiij. menfis July. | Condidit hoc Ciuis alūnis Nurembergenfis | Opus arte fua Antonius Coburger | . (1473) gr. in-fol. Avec 4 initiales ornem. et peintes en couleurs, dont 2 rehaussées d'or, toutes avec de longues arabesques, et beaucoup d'autres initiales en rouge et bleu. l'eau

INCUNABULA.

de truie, fil. et encadr. à froid, dos orné à fr., tr. dor. et ciselées,
fermoirs. (30661). 1250.—

Hain *3396. *Pellechet* 2551. *Proctor* 1966. *Voulliéme* 1640. *Dibdin, Biblioth.
Spencer.* I, p. 279-80.

191 ff. sans ch. récl. ni sign. Beaux caractères gothiques, à longues lignes,
le commentaire de S. Thomas à 2 col., 47 lignes par page.

F. 1 recto: Incipit Tabula fuꝑ libris Boety de con- | folatione philofophie
fecundum ordinem | alphabeti. | F. 6 recto: Anity Manly Torquati Seuerini Boety
Ordinary Patrity | uiri exconfulis de confolatione philofophie liber primus in-

N.° 2303. — *Bonaventura, S.* Paris, Guido Mercator, 1494.

cipit | Metrum primum eroicum elegiacum. | Même p., ligne 17 · Expofitic vul-
garis tituli | [H]ſe hebt fich an das puech von dem troſt der weiſhait des maie-
fiers | Boecy.... F. 79 verso est blanc. F. 94 verso, dernière ligne: Boety
philofophice confolationis liber quintus explicit. | F. 95 recto, col. 1: Sancti
Thome de aquino fuꝑ libris Bo- | ety de confolatione philofophie comentũ | cũ
expofitione feliciter incipit. | Le commentaire se termine au verso du dernier
f. suivi de la souscription mentionnée.

Pellechet compte 9 ff. blancs qui manquent dans notre exemplaire, *Hain* lui
donne seulement 5 ff. blancs.

EDITIO PRINCEPS fort rare. *Dibdin* I, p. 280: « a work not less to be ad-
mired for its rarity than for its intrinsic value, and skill of typographical
execution ».

Exemplaire d'une beauté et d'une fraîcheur irréprochables, ayant conservé
toute l'empreinte des premiers temps de la typographie. Il est rubriqué et a les
marges extraordinairement laŕges ; le papier est fort et très blanc. On y trouve
de nombreuses notes anciennes interlinéaires et quelques notes marginales écri-
tes en encre rouge ou noir. Il est revêtu d'une belle et solide reliure moderne.

Voir le fac-similé à la p. 630.

INCUNABULA.

2301. **Bonaventura, S.** (Fol. 1 recto:) Stimulus (en gros car.) | diuini
amoris deuotiffim' a fancto iohanne | bonauenture editus : cordiũ
oĩm in amorem | chrifii iefu inflãmatiu' pofi eiufdē varias im |
preffiones incorrectas : vltimate emēdat' et | correctus p eximiũ
facre pagine pf fforem | Magifirum Johānem quentin : canonicum
| et penitentiariũ parifienfem. | (A la fin :) Explicit feliciter (en
gros car.) | liber qui dicitur Stimulus diuini amoris | domini Bo-
nauenture.... | | Et parifius im- | preffus Impenfisqჳ Geor-

N.º 2304. — *Bonaventura, S.* Paris, Dur. Gerlier, 1495.

gij Mittelhus | Anno dominice incarnationis Millefimo | CCCC.xciij.
Menfis Aprilis. Die. iiij. | (1493) in-12. Veau est. (30844). 150. —

Hain-Copinger 3480. *Pellechet* 2662. Manque à *Proctor* et *Voulliéme.*
136 ff. n. n. ch. (sign. A-R). Caractères gothiques de 2 grandeurs, 26 lignes
par page.
F. 1 recto le titre cité, le verso blanc. F. 2 (sign. Aĳ) recto : Incipit (en
gros caractères) prologus feu epifiola do | mini bonauenture in li- | brum qui
dicitur Stimulus amoris. | F. 3 recto : Incipit liber qui (en gros caractères) | di-
cit' fiimulus amoris quē cōpofuit fanctus | frat' bonauētura de ordīe frm mi-
norum. | F. 3 verso, l. 14 : ℭ Sequunt' capl'a prime partis. | F. 5 verso, l. 12 :
Incipit liber pri-(en gros caractères) | mus. Et primo quō debet hō libēter chri-
fii | paffionē meditari. ℭ Capl'm primũ. | F. 134 verso la souscription. Les ff.
135 et 136 blancs, sont couverts de notes anciennes.
Edition fort rare, très bel exemplaire à grandes marges.

INCUNABULA.

2302. **Bonaventura, S.** L'aiguillon d'amour divin. (A la fin :) Cy fi-
nifi laguillon damour diuine | Imprime a paris p Anthoine cayl-
laut. | S. d. (vers 1500) in-4. Avec 7 figures et la marque typo-
graphique. gr. s. b. Rel. anc. veau brun, fil. dor. et à froid et
des noms imprimés en or sur les plats, dos orné, tr. dor. (30737). Vendu.

N.º 2305. — *Bonaventura, S.* (Firenze, Ant. Miscomini).

Edition inconnue aux bibliographes. 1 f. de titre n. ch. et xciii ff. ch. (sur 95).
Caractères gothiques (sign. a-m), 33-35 lignes par page.
F. de titre n. ch. recto : Laguillon damour diuine | , au-dessous, la grande mar-
que typographique, 114×82 mm. ; les armes de la ville de Paris suspendues à
un tronc d'arbre, en haut, les armes de France tenues par 2 anges ; en bas,
des fleurs ; l'encadrement porte cette légende : VNG DIEV | VNG ROY | VNGNE
LOY | VNGNE FOY | . Au verso du titre, un beau bois, 127×95 mm., représen-
tant le saint assis dans une celle gothique, devant lui 2 hommes en pied.

INCUNABULA.

Les autres gravures représentent des scènes de la vie de la Vierge et de l'histoire sainte, elles mesurent 79X5I-65 mm., une en est très petite, toutes sauf une sont différentes. F. ch. fo. 1. (sign. a.ii.) recto: Le prologue | [C]y commence le prologue de laguillon damour | diuine faict par le docteur feraphic faict Bona- | uenture. et tranflate de latin en francois par de | bonne memoire maiftre iehan gerfon a linfilru- | ction de fa feur, ou de fa fille de confeffion : a la | quelle eft adrefce ce prologue et ladicte tranflation. | F. ch. iii verso:

N.° 2305. — *Bonaventura, S.* (Firenze, Ant. Miscomini).

Cy finifl le prologue. | Cõment la vierge marie eut plenitude de | grace et la fignification de ce nom marie. | Le texte finit au recto du f. ch. xciii (93), il suit le colophon cité, au verso la table: Le prologue la premiere partie | Il manque les 2 derniers ff. renfermant la table pour les ff. 36 à fin, de plus il manque le f. ch. 88.

Volume parfaitement bien conservé de cette édition très rare. L'ancienne reliure, en assez bon état, sauf quelques raclures, porte, sur le plat antérieur, renfermé dans un cartouche les noms suivants imprimés en or: « MARIE.

INCUNABULA.

LE. | . CAMVS. » | , et en bas : « .LA. CAZAQVE. | ; sur le plat postérieur
ont lit, dans un cartouche « .IE. DONNE | .MON. [figure d'un coeur].|.A. DIEV.|»,
et en bas : « .DV .TVRCQ. | »

2303. **Bonaventura, S.** Soliloquium, de quatuor exercitiis etc. (A la
fin:) Dyalogus fancti boneauenture (sic) cardinalis | finit felici-
ter. Impreffûq3 parifius in căpo | gaillardi per Guidonem merca-
toris. Anno | dñi millefimo quadringentefimo nonagefi | mo quarto
die vero. xvi. menfis Augufti. | (1494) pet. in-8. Avec 4 figures
et la marque typogr. gr. s. bois. Cart. (30677). 400.—

Hain-Copinger 3488. *Pellechet* 2677. Manque à *Proctor* et *Voulliéme.*
44 ff. n. ch. (sign. A·F). Caractères gothiques de 2 grandeurs, 27 lignes
par page.
F. 1 (sign A. i.) recto, en gros caractères : Dialogus bone | auenture. | Au-
dessous la belle marque de Guiot Marchant, au verso bois au trait représen-
tant la Mater dolorosa, 09X51 mm. F. 2 (sign. A. ij.) recto : ℂ Incipit dyalogus
(cette ligne en gros caractères) | fancti Boneauenture cardinalis in quo anima |
deuota meditando interrogat. Et homo menta | liter refpondet. | Le texte se ter-
mine au recto du dernier f. par la souscription, au-dessous 2 petits bois, au
verso bois : Dieu père tenant le crucifié, 70X51 mm. *Pellechet* ne connaît pas
cette dernière figure, et signale le verso comme blanc. La belle marque sur
titre diffère des 2 marques de G. Marchant que reproduit *Brunet.*
Bel exemplaire de cette impression rare.
Voir le fac-similé à la p. 631.

2304. **Bonaventura, S.** (Fol. 1 recto :) Sermones Sancti Bonauen |
ture De morte | . (A la fin :) Beati Bonauenture Sermones de morte
| Finiunt Parifius Impreffi Anno domini | M.cccc. nonagefimo
quinto. | (Parisiis, Durandus Gerlier, 1495). pet. in-8. Avec 2 in-
téressantes gravures s. bois. Cart. (30676). 500.—

Hain-Copinger 3524. *Pellechet* 2651 le décrit comme suite des « Sermones IV
novissimorum » du même auteur, qui portent à la fin l'indication du lieu et
du typographe. Manque à *Proctor* et *Voulliéme.*
56 ff. n. ch. (sign. —, b-g). Caractères gothiques de 2 grandeurs, 29-31 lignes
par page.
F. 1 recto le titre mentionné, au-dessous un curieux bois représentant la
Mort portant un cercueil, suivie d'un pape et de 4 personnages, 75X55 mm.,
au verso un autre bois représentant la Pentecôte, 76X56 mm. F. 2 recto :
ℂ Petrus pafqualicus Patritius Venetus Ex | cellëtffio doctori Lodouico mô-
tafto firacufano. S. | F. 3 recto : ℂ Sancti bonauenture Prologus In fermo | nes
De morte. | ... Le texte finit au verso du f. 55. F. 56 recto : .P. Fauftus An-
drelicus Foroliuien | fis poeta Laureatus ad Candidos | lectores. | Il suit dizain
et la souscription, le verso blanc.
Impression très rare ét très curieuse, l'une des seules datées ; on ne compte
qu'une douzaine à peu près d'ouvrages exécutés par ce typographe sans associé.
Voir le fac-similé à la p. 632.

2305. **Bonaventura, S.** Vita Christi s. meditationes etc. italice. (Fol.
1 recto :) [Petit bois] ℂ Incominciono le diuote meditationi fo |
pra lapaffione del nofiro Signore, chauate | & fondate original-
mente fopra fancto Bo | nauentura Chardinale, del ordine de

INCUNABULA.

frati | minori ſopra Nicolao de Lira : & etiam ſo | pra altri do-
ctori & predicatori approbati. | [grand bois]. A (initiale ornée
gr. s. b.) PPROPINQVANDOSI IL TER- | mine nel quale la
diuina puidĕtia ab eterno | S. l. n. d. (Florentiae, Antonius
Miscomini, 14...) in-4. Avec 12 grands et beaux bois et des ini-
tiales orn. sur fond noir. Veau brun, fort bel encadrement, fil.
et un écusson dans une couronne, tout frappé à froid (anc. rel.
bien conservée, le dos refait). (30541). 3000.—

Copinger II, no. 1182. *Pellechet* 2704. *Proctor* 6183. *Rivoli* p. 68-69. *Kristeller*
no. 69 b.

N.º 2306. — *Buch der Zehn Gebote.* Venedig, Ratdolt, 1483.

42 ff. n. ch. (sign. a-f par 8 ff. sauf *e* par 6 et *f* par 4). Caractères ronds,
38 et 37 lignes par page.
Le texte se termine au verso du dernier f., ligne 8, par les mots: LAVS
DEO | , au-dessous le bois de la Résurrection, il suit 12 lignes de vers à 2 col.;
et la dernière ligne : ❡ Finite ſono le diuote meditationi del noſiro ſignoꝛ
Gieſu xp̄o | .
Les 12 superbes figures dont cette édition fort rare est ornée, sont au trait
et légèrement ombrées, sur fond rayé et renfermées dans des bordures variées,
82X108 mm. sauf la première figure qui mesure 35X26 mm. Les figures se sui-
vent dans l'ordre suivant : 1. le Christ en Croix, 2 la Résurrection de La-
zare, 3 Arrivée du Christ à Jérusalem, 4 la Sainte Cène, 5 le Christ au
Jardin des Oliviers, 6 la Trahison de Judas, 7 la Flagellation, 8 le Christ
devant Pilate, 9 (même bois que no. 7), 10 le Chemin de la Croix, 11 le
Crucifiement, 12 la Résurrection. Cette édition correspond à peu près à celle
décrite par *Kristeller, Florentine Woodcuts,* sous le no. 69 b, mais il y a des
différences. *Rivoli* la cite sans l'avoir vue.
Exemplaire en bon état, lavé, grand de marges. Sur quelques ff. des taches
jaunes insignifiantes.
Voir les 2 fac-similés aux pp. 633 et 631.

INCUNABULA.

2306. **Buch der Zehn Gebote.** (Fol. ch. LXXVIII, recto :) Hie ědet
fich das gar nützlich buch | von dem (sic) zehen geboten vnfers
her | ren mit irē auflegung Dartzu auch | der lerer fchönen fprüch
hindě dar | ann gefetzet Hie bey mer ein clage | eines fierbendě
menfchě Vnd das | hat gedruckt meifier erhart ratdolt | vŏ augf-
purg zu venedig. M.cccc. | lxxxiij. | Deo gracias | . (1483) in-fol.
Avec 11 grandes initiales orn., gr. sur bois, sur fond noir. D.-
vélin. (30546). 500.—

Hain *4034. *Proctor* 4391. *Voullíéme* 3787. *Redgrave* no. 37. Manque à *Pellechet.*
3 ff. n. ch. et LXXVIII ff. ch. (dont les ff. 75-77 sans no), il n'y a pas de
signatures. Beaux caractères gothiques de 2 grandeurs, 45-46 lignes par page.

Der iūnger fragtoen meifter

Cb begere das ŏu mich beweifeft von ŏen ʒehen
gepoten gotes klerlicher vnŏ auch mer dan ŏu voʒ
ʒeiten anŏeren leuten baft getbān.

Der meifter

Du vooerft yon mir āine
werck das vber mein funne
vnŏ kraft ift vnŏ begerft vŏ āinē blinŏen gefürt wer
ŏen: ŏoch feint mich göttliche liebe ŏar ʒū ʒwinget
das ich ŏir nichts verfagē kan: ber vmb wil ich ŏir
ŏie gebotcgots beklern vnŏ baß vnŏ lenger ŏann
ich voʒmals getán ban: vnŏ wil ŏir ŏo von ichʒcibē
ŏarvmb das fie ŏir fcinnein wege vnŏ ein weile ʒū
ŏem ewigen leben ŏer feligkeit. Seint xpūs fpʒach ʒū ŏem iūnglong wiln

N.º 2306. — *Buch der Zehn Gebote.* Venedig, Ratdolt, 1483.

F. 1 n. ch. recto : Das ifi das regifier über die tzehenn gebotte | vnfers her-
ren des nachgefchribenenn (sic) buchs. | F. ch. I recto, en rouge : In dem nomē
des vaters vnd des funs vnd des | heiligē geifi facht an das buch der zehē ge-
pot. | ... F. ch. LXII recto, à la fin : Hie endent fich die zehen gepot vnfers
herren vnd darvber ir auflegung. | Deo gracias. | , le verso blanc. F. ch. LXIII
recto : Hie volgent her nach ettlich aufʒ er | lefend nützberlich fprüch der
heili | gen lerer.... F. t5 n. ch., verso : Hie volget ein erfchröckliche becla | gung
von einem fierbenden menfch | en. .. Cette pièce se termine au recto du f. ch.
LXXVIII, suivie du colophon, le verso de ce f. est blanc.
Magnifique exemplaire, à grandes marges, de ce volume fort rare imprimé à
Venise en **allemand !**
Voir les 2 fac-similés ci-dessus et ci-contre.

2307. **Burchiello, Domenico.** Sonetti. (A la fin :) Cura & diligētia
Antonii de firata de Cre | mona opus Burchielli florentini impref-
fum | Venetiis anno domini. M.ccclxxxv. die ue | ro. xxiiii. iulii.
Ioanne mocenico inclito prin- | cipe Venetiis principante. | (1485).
in-4. Vélin. (30874). 250.—

INCUNABULA.

Hain 4100. *Proctor* 4588. Manque à *Voulliéme* et *Pellechet.*
60 ff. n. ch. (sign. a-h à 8 ff. sauf *h* qui en a 4). Caractères ronds, 36-38
lignes par page.
F. 1 blanc manque. F. 2 recto: INCOMINCIANO `LI` SNOETTI (sic) DE |
BVRCHIELLO FIORENTINO FACE | TO ET ELOQVENTE IN DIRE CAN
| CIONE ET SONETTI SFOGIATI. | SONETTO PRIMO DE. B. | A poefia con-
tende`còl rafoio | F. 59 verso, 1. 6, le dernier sonnet qui commence : .D.
.S. .M. .B. .C. :Sal. | Rigido Bertramino fcognofcente | Il suit la souscription
F. 60 blanc manque.
Edition rare, non décrite par les bibliographes. Bel exemplaire sauf des ta-
ches jaunes en quelques ff., les marges larges.

2308. **Busti s. Bustis, Bernardinus de,** O. Min. Mariale. (Dernier
f. recto :) Impreffum Ml'i per Vldericuʒ fcin | zȇzeler Anno dñi
M.cccc.lxxxxij. die | feptimo menfis Maij : | (Mediolani, Ulricus
Scinzenzeler, 1492) in-4. Avec de petites figures et des initiales
ornem. sur fond noir, gr. sur bois. Vélin. (30563). 150.—

Hain 4159. Manque à *Pellechet, Proctor, Voulliéme.*
84 ff. n. ch. (sign. a-l, à 8 ff. sauf *l* qui en a 4). Caractères gothiques, 2 col.
et 42 lignes par page.
F. 1 (sign. a) col. 1, recto : Beatiffimo atqʒ feliciffimo patri | ac dño. d.
Innocentio octauo d'i gra | tia fedis apoftolice fummo pontifici | fciñimo : frater
Bernardinus de bu | fii ordinis minorũ minimus humilĕ | ac debitam cõmendam-
tionõ. | , Même col., ligne 39 à 42 : IN noïe domini noftri iefu | xp̄i Incipit fer-
monariũ de | excellĕtijs gloriofe uirginis | genitricis dei marie : qd' mariale
ap | (il suit sur la col. 2 :) pellatur, atqʒ editũ fuit ϼ fratrĕ Ber | nardinũ de
bufii ordinis minoꝝ ob | feruãtie p̄dicatorĕ.... F. 1 verso contient un petit bois,
la Vierge allaitant l'Enfant, 45X43 mm., cette figure est répétée au recto du
f. 11. On trouve encore une autre figure, 9 fois répétée, représentant la Vierge
avec l'Enfant, 37X27 mm. F. 72 recto : Beatiffimo atqʒ feliciffimo dño. d. Sixto
quarto : Sedis apl'ice fum | mo pontifici fanctiffimo Frater Bernardinus de
bufii ordinis minorum | minimus humilem ac debitam commendationem. | Il suit
un long poème latin. F. 73 (sign. k) recto : Beatiffim' ĩ xp̄o pater Sixt' pa | pa
quart'.... | Dilecto filio bernardino de bufii de | Mediolano.... Ce Breve est
daté :... die. 4⁰. octobris M.ccccLxxx. p̄ōtifica | tus noftri anno decimo. | Même
f., col. 2, ligne 7, recto : Incipit deuotiffimũ officiũ ĩmacula | te ꝏceptionis glo-
riofe virginis marie | editũ ϼ fratrĕ Bernardinũ de bufii | Le texe finit au
recto du f. 84, il suit la souscription mentionnée. Le verso est blanc.
Exemplaire bien conservé, rubriqué, çà et là quelques soulignures et notes
anciennes à l'encre rouge. Edition fort rare, non décrite par les bibliographes.

2309. **Caesar, Caius Julius.** Commentaria. (A la fin :) Impreffum
Venetiis per magifirũ Theodorum de Regazonibus de Afula. |
Anno ab incarnatione domini. M.CCCC.LXXXX. Die uero. xiii.
Iulii. | (1490). in-fol. Rel. (30700). 100.—

Hain-Copinger *4219. *Pellechet* 3146. *Proctor* 5262. Manque à *Voulliéme.*
134 ff. n. ch. (sign. a-r). Caractères ronds de 2 grandeurs, 45 lignes par page.
F. 1 blanc. F. 2 (sign. aii) recto : C. IVLII CAESARIS COMMENTARIO-
RVM DE | BELLO GALLICO LIBER PRIMVS. | F. 54 recto, l. 27 : Iulii Cœ-
faris Commentariorum de bello Ciuili. Liber Primus. | F. 117 verso : Index
commentariorum. C. Iulii Cœfaris.... La table se termine au recto du dernier
f. par le mot : FINIS. | , au-dessous le colophon cité et la table des cahiers,
à 6 col., à la fin : EINIS (sic) | , le verso blanc.
Incunable rare, bonne conservation.

Librairie ancienne Leo S. Olschki - Florence, Lungarno Acciaioli, 4.

INCUNABULA.

2310. **Cantalycius (Ioh. Bapt.)** (Fol. 1 recto:) EPIGRAMMATA CANTALYCII ET A- | LIQVORVM DISCIPVLORVM EIVS | . (A la fin:) Impreffum Venetiis per Matheum capcafam | parmenfem anno incarnationis domini. Mcccc | lxxxxiii. die. xx. ianuarii. | (1493) in-4. Avec une grande figure au trait, une bordure et des initiales, grav. s. bois. Rel. (30667). 700.—

> *Hain* *4350. *Pellechet* 3210. *Proctor* 4993. *Voulliéme* 4068. *Rivoli* p. 130-31. 140 ff. n. ch. (sign. a-f). Caractères ronds, 30 lignes par page.
> L'intitulé se lit au recto du f. 1, le verso est blanc. Au recto du f. 2. (sign. aii) on trouve une grande figure s. bois au simple trait, d'une rare beauté, mesurant 93 s. 123 mm. et occupant la moitié de la page. Elle représente un maître dans sa chaire, faisant un cours à de nombreux élèves assis à droite et à gauche. Cette figure est entourée d'un joli encadrement à gauche et en haut. Audessous de la figure : CANTALYCII EPIGRAMMATVM LIBER AD PO- | LYDORVM TYBERTVM CAESENATEM EQVITEM | COMITFMQVE. (sic) | CANTALYCIVS POLYDORO SVO. S. P. D. | [P, initiale orn. gr. s. b.] Apinius flatius neapolitanus poeta, præflantiflime | F. 2 verso, dernière ligne : Cantalycii epigrammatum liber primus ad po | (F. 3 recto:) lydorum Tybertum. | Les épigrammes finissent au recto du dernier f., suivi de l'impressum, le verso est blanc.
> Edition d'une extrême rareté, recherchée à cause de la superbe figure. Les disciples de Cantalycius, dont on trouve des poésies à la fin du recueil, sont : August. Almadianus, Pirrhus, et Ioh. Bapt. Conuexanus. Bel exemplaire, grand de marges, quelques notes contemporaines.
> Voir le fac-similé à la p. 640.

2311. **Capranica, Dominicus,** cardinalis de Firmo. (Fol. 1 recto :) Quefta operecta tracta dellarte del | ben morire cioe in gratia di dio. | (A la fin:) FINITO. Alaude didio Et della Virgĩe | Naria (sic) Perme Fräciefcho di Dino diacopo | Fiorentino negli äni del fignore. MCCCC | LXXXVII. Et Adi Vii del Mefe di Febra | di decto Anno. | (Firenze, Francesco di Dino, 1487) in-4. Vélin. 100.—

> *Hain* 4400. *Pellechet* 1359. *Proctor* 6335. Manque à *Voulliéme*.
> 32 ff. n. ch. (sign. a-d). Caractères ronds, 25 lignes par page.
> F. 1 recto le titre cité, le verso blanc. F. 2 (sign. .ai.) recto : Comincia el proemio dellarte del bẽ mori | re cioe ingratia didio : compilato & com | pofìo perlo reuerendo Padre monfìgnore | Cardinale di fermo. Anno. domini. Mil. | . CCCC.Lii. | F. 31 verso : FINIS. DEO. GRATIAS. AMFN. (sic) | Qui finifce loperecta dellarte del ben mori | recõpofìa .ჶ lo reuerõdo in Chrifìo padre | mon fignore Cardinale di Fermo a Roma | negli anni del nofìro fignore Ihũ Xϸo. M | CCCC.Lii. nel pontificato di Papa Ni- | chola Quinto. Anno Sexto. | F. 32 recto : Io fono la uita de crifiiani fedeli | Ce poème se termine au verso du même f., au-dessous la souscription mentionnée.
> Bel exemplaire, grand de marges, 200×135 mm., un petit trou de vers traverse le texte. Volume fort rare. C'est le quatrième livre daté sorti de cette presse.

2312. — Autre exemplaire de la même édition. Vélin. (30534). 60.—

> Bonne conservation, fort larges marges, témoins, 212×135 mm. Le premier et le dernier f. sont admirablement refaits en fac-similé et tirés sur ancien papier, à s'y méprendre.

2313. **Caracciolus, Robertus,** de Licio, Ord. Min. Opus quadragesimale quod de poenitentia dicta est. (Fol. 186 verso :).... Finitũ

INCUNABULA.

efi anno | dñi. 1483. die. 9.ª menfis octobris hora ve | fpertina.
Et ipreffũ Venetijs per Andreã'| de torefanis de Afula : Anno
dñi. 1488. die | 5. kal.' octobris. | in-4. D.-veau. (30570). 75.—

Hain-Copinger *4439. *Pellechet* 3258. *Proctor* 4719. *Voulliéme* 4002.
192 ff. ch. de 2 à 191, dont il manque les ff. 1 et 192, tous les 2 blancs (sign.
a-z, ꝝ). Caractères gothiques, 2 col. et 49 lignes par page.
F. ch. 2 (sign. a 2) recto, en rouge : ℭ In nomine domini iefu chrifli. Incipit
| ꝙdragefimale de peccatis ſꝝ frem Rober | tũ caracholũ de licio : ordinis mi-

N.º 2310. — *Cantalycius*. Venetiis, Math. Capcasa, 1493.

noꝝ epm | licièfem. Et primo dñica feptuagefime : de | numero damnatoꝝ ꝓpter
eorum peccata. | Sermo primus. | F. ch. 186 verso, la fin du texte et la sou-
scription. F. ch. 187 recto : ℭ Ad Reuerendiffimũ dũm Joannẽ de Aragonia
fancte Romane | ecclefie. tl'. fancti Adriani prefbyterum cardinalem. | F. ch.
188 recto : Tabula fermonum ꝫ capituloꝝ. Incipit. |, cette table se termine
au verso du f. ch. 191.
Exemplaire bien conservé, grand de marges.

2314. **Catharina Senensis, S.** Epistole devotissime. Venetia, Aldo Ma-
nutio, 1500. in-fol. Avec une magnifique figure prenant la page
entière et des initiales orn. sur fond noir. D.-vélin. (30697). 300.—

Hain-Copinger 4688. *Pellechet* 3388. *Proctor* 5575. *Voulliéme* 4509. *H. Wal-
ters, Inc. typ.* p. 131. *Renouard* p. 23. *Rivoli* p. 215.

INCUNABULA.

10 ff. n. ch., 411 ff. ch. (mal cotés 414) et 1 f. n. ch. Caractères ronds. Bel exemplaire complet et très grand de marges. — Voir pour la description *Monumenta typographica* no. 1202.

2315. **Cato, Dionysius.** (Fol. 2, sign. iia, recto :) Incipit liber de doctrina Catonis ampliatus | per sermones rhetoricos & morales per fratrem | Robertū de Euremodio nouachū Clareuallis. | (A la fin :) Hic finem afpice Catonis viri moraliſſimi : ꝯ in via morum fane grauiſ | ſimi. Cum cōmento fratris Roberti de Euromodio monachi Clare | uallis : Tam verboruꝫ ornatu limato : q̃ꝫ fententiarum grauitate precla | ro vt ex Iouis cerebro videatur emanatum. Impreſſum Neapoli per | Mathiam morauum die. xvj Iulij Anno incarnationis dominice. | M.cccc.lxxxvııj | (1488) in-4. Avec une grande et heauc. de petites lettres orn. s. fond noir. Vélin. (30794). 500.—

Hain-Reichling 4723. *Voulliéme* 3172. *Dibdin* VII no. 51. *Giustiniani* pp 60-61. Manque à *Pellechet* et *Proctor*.
40 ff. n. ch. dont le premier blanc (sign. a-e).. Caractères ronds pour le texte et gothiques pour le commentaire, 31-37 lignes par page.
Au recto du f. 2 l'intitulé cité, au-dessous : (P)Reflanti ꝯ generofe indolis adole- | fcentulo Petro de faluciis : Rober- | tus-de Euremodio monachus Clare | uallis Seipfum ad omne officium cha | ritatis :... Cette lettre se termine à la même page, puis on lit : In hoc Catonis uiri moraliſſimi prologo de | cem decalogi præcepta ponuntur. feptum quoqꝫ | uirtutes contra mortalia feptē per pulchre inter | feruntur. | F. 40 recto l'impressum cité, le verso blanc.
Exemplaire très grand de marges et fort bien conservé sauf quelques lignes rayées. La popularité de l'ouvrage a rendu ce livre d'une rareté extraordinaire.

2316. **Chiarini, Giorgio.** (Titre:) QVESTO E EL LIBRO CHE | TRACTA DI MERCATANTIE | ET VSANZE DE PAESI. | (A la fin:) FINITO EL LIBRO DI TVCTI | I CHOSTVMI : CAMBI : MONE | TE : PESI : MISVRE : & VSANZE | DI LECTERE DI CAMBI : & TÈR | MINI DI DECTE LECTERE Che | NE PAESI SI COSTVMA ET IN | DIVERSE TERRE. Per me France | fco di Dino di Iacopo Kartolaio Fiorě | tino Adi X di Dicembre MCCCC | LXXXI. IN FIRENZE Appreſſo | al munifiero di Fuligno. | (1481) in-4. Cart. (P. 163). 300.—

Hain 4956. *Proctor* 6135, *Riccardi* col. 350-51. Manque à *Pellechet* et *Voulliéme*
5 ff. n ch. et LXXXXVi (96) ff. ch., les signatures de *f* a *m* commencent par le f. ch. XLi. Caractères ronds, 24 lignes par page.
Le premier f., blanc au verso, ne porte que les 3 lignes de titre, qui ont été découpées et encollées. F. 2 recto contient la table qui se termine au recto du f. 5. La table commence à : A | Alleghe filauora Ipiu trē. cap. Cxciiii | ... F. 5 verso blanc. F. ch. I recto. [I]NCOMINCIA IL LIBRO DI | TVCTI ECHOSTV-MI : CAM | BI : MONETE : PESI : MISVRE | & usanze di lectere di cambi : & termini | F. ch. LXXXXVi verso la souscription.
Première édition datée, fort rare, et non décrite par les bibliographes, de ce volume très important pour l'histoire du commerce au moyen âge. C'est le second livre sorti des presses florentines de Dino.
Bel exemplaire, les marges fort larges.

INCUNABULA.

2317. **Chrysostomus,. Johannes.** (Fol. 1 [recto :) Chryſoſiomus | de Cordis Com | punctione | Auguſiinus de | Contritione cor | dis | . S. l. n. d. (Basileâe, cʜ. 1489) in-8. Vélin. (30551). 150.—

Hain-Copinger *5046. *Campbell* 424. Manque à *Proctor* et *Voulliéme.*
70 ff. n. ch. dont il manque le dernier f. blanc (sign. —, a-h). Caractères gothiques, 26 lignes par page.
Le premier f. porte le titre cité, le verso est blanc F. 2 recto : Summaria breuiſqȝ expoſitio materie, | F. 9 (sign. a) recto : [S]Ancti, deuoti, doctiſſimi et elo | queſtiſſimi viri Johānis Chry- | ſoſiomi : Liber primus de Com | punctiōe cordis, ad Demetriū : | feliciter incipit.... F. 55 verso : Beati Johannis Chryſoſiomi Liber Se | cundus de Cordis compunctōe, ad Seu- | letium : Feliciter explicit. | F. 56 blanc. F. 57 (sign. g) recto : Magni, Sancti, atqȝ doctiſſimi viri | Aurelij Auguſtini, Liber de Contritione | cordis.... F. 69 verso, à la fin : Magni, Diui | Aurelij Auguſti- | ni Liber de Cordis Contritione : | Feliciter explicit. |
Campbell 424 : « Quoique le gros caractère du titre et celui du texte aient beaucoup d'analogie avec les types dont Rich. Paffroet [à Deventer] s'est servi vers 1491, l'identité manque ».
Bel exemplaire, rubriqué en rouge et bleu, avec une initiale ornem. peinte en rouge et bleu.

2318. **Cicero, Marcus Tullius.** (Fol. 2 recto :) MARCI : TVLLII. CICERONIS : RE | THORICA (sic) NOVA : INCIPIT : | PROHEMIVM. | (A la fin :). M. T. Ciceronis rethorica (sic) noua. Nea- | poli impreſſa. Per mgr̄m Maſ̄m Mathiam Mo | rauum uirum ſingulari ingenio ac arte | preditum. Finit fœliciter. | (1477) in-4. Vélin. (30663). 600.—

Hain-Copinger-Reichling 5068. *Proctor* 6699. *Giustiniani* p. 63. Manque à *Pellechet* et *Voulliéme.*
60 ff. n. ch. (sign. a-h). Beaux et gros caractères ronds ; 30 lignes par page.
F. 1 est blanc. Le texte suit l'intitulé cité, f. 2 recto : [E]T ſi negotiis familiaribus impediti uix | ſatis otiū.... et finit au verso du f. 60, l. 18-19 :.... ſi rationes preceptionis di | ligentia conſequemur et exercitatione. | Puis l'impressum. A l'exemplaire de la Bibliothèque Nationale de Naples, décrit par *Reichling,* manque le f. ai.
Edition extrêmement rare, voir *Dibdin, Cassano Library* no. 58. Très bel exemplaire complet, très grand de marges.

2319. **Cicero, Marcus Tullius.** De oratore ad Quintum Fratrem libri III. (A la fin, en gros car. goth.:) Finiti et cōtinuati ̄ ſunt ſupradic- | ti libri. M. T. C. Rome per me | Ulricum. Han. de wiēna. Anno | domini. Milleſimoquadringente | ſimoſexageſimooctauo Die. Quin | ta. Mensis. Decembris | . (1468) in-fol. Avec 4 jolies initiales peintes en couleurs et rehaussées d'or. Veau rose, fil. et compart. órn. à froid. (30537). Vendu pour 8000.—

Hain-Copinger 5099. *Pellechet* 3664. *Proctor* 3337. *Audiffredi* p. 15. Manque à *Voulliéme.*
92 ff. n. ch. ni sign., dont le dernier blanc. Caractères semi-gothiques, 36 lignes par page.
F. 1 recto, la première ligne en grands caractères gothiques : [C] Ogitanti mihi ſepe nu- | mero & memoria uetera repetenti perbeati fu | iſſe.... F. 66 recto, dernière ligne : audire uelle dixerunt. | , le verso est blanc. F. 67 recto : [I]Nſtituenti mihi Q. frater eum ſermonem | referre ... L'ouvrage finit au verso du f. 91, suivi du colophon mentionné. C'est le deuxième livre sorti des presses de Ulrich Han dit Gallus.
Très bel exemplaire, grand de marges, 260X185 mm. Extrêmement rare, surtout dans un état irréprochable comme celui de notre exemplaire.
Voir le fac-similé ci-contre.

INCUNABULA.

2320. **Cicero, Marcus Tullius.** Orationes. (À la fin:) Expliciunt
Orationes Marci Tullii Ciceronis cū Verrinis & Philippicis: fœ-
liciter: Impreſſæ | Venetiis per Ioannem Forliuienſem & Iacobū
Brixienſem ſocios. Anno Dñi M.cccc.Lxxxiii. | Die uero. viii. No-
uēbris. Xiſto. iiii. p̄ōt. maxīo. Et Ioanne Mocenico Venetoꝛ
Duce. | (1483) in-fol. Ais de bois rec. de veau est. (30294). 75.—

Sulpici uigilandum : ac laborandum · Tibi cum ille mediocris
orator noſtre quaſi ſuccreſcit etati Sed et ingenio p acri et ſtudio
flagranti & doctrina eximia : et memoria ſingulari · Cui q̄q̄ fa-
ueo tamē illum etati ſue preſtare cupio · Vobis uero illum tāto
minorem precurrere minus honeſtum eſt · Sed iā ſurgamus in-
quit noſ{q} curemus : aliquādo ab hac contentione diſputatio-
nis animos noſtros curam{q} laxemus ·

$$\mathfrak{F}\text{initi et cōtinuati ſunt ſupradic-}$$
ti libri . M . T . C · Rome per me
Ulricum. Han. de wiena. Anno
domini. Milleſimoquadringente-
ſimoſe{p}tageſimooctauo Die. Quin-
ta · Menſis. Decembris

N. 2319. — *Cicero.* Romae, Ulricus Han, 1468.

Hain-Copinger *5125· *Pellechet* 3692. *Proctor* 4503. Manque à *Voulliéme.*
252 ff. n. ch. (sign. —, a-m, mm, nn, n-y, A-H). Caractères ronds, 55 lignes
par page.
F. 1 recto blanc, au verso: TABVLA. | ; f. 2, l. 9 recto: REGISTRVM. |,
le verso blanc. F. 3 (sign. a) recto: PRO CN. POMPEIO. ORATIO. | M. T. C.
PRO LEGE MANILIA.... Le texte se termine au recto du dernier f., il suit la
souscription mentionnée, le verso est blanc.
Quelques mouillures et notes contemporaines.

2321. **Claudianus.** De raptu Proserpinae. S. l. n. a. (Mediolani, post
26 Dec. 1499) in-fol. Avec des initiales orn. sur fond noir. Cart.
(30296). 75.—

Reichling 475. *Pellechet* 3806. *Proctor* 6091. *Voulliéme* 3150.
14 ff. n. ch. et 46 ff. ch. de VII à LII (sign. aa, A-I). Caractères ronds de

INCUNABULA.

2.grandeurs, le texte entouré du commentaire, 59 lignes du commentaire par page.

F. (sign. aa 1) recto : Claudianus de raptu Proferpinæ : omni cura | ac diligentia nuper impreffus : in quo | multa : quæ in aliis hactenus | deerant : ad ſtudioſo· | rum utilitatem : | addita funt : | opus | me Hercle aureum : | ac omnibus expetendum. | ... Le verso est blanc. Les ff. aaii à aa 8 contiennent, des poèmes latins, des tables, la dédicace à Castelliano Cotta et la vie du poète, écrites par A. Janus Parrasius. Le texte commence au recto du f. 9 (sign. A) et finit au recto du dernier, suivi des mots : FINIS. LAVS DEO. |, le verso est blanc.

2322. Clemens V, papa. Constitutiones. (Fol. 1 recto, en rouge :) Incip. ɔſiitucões cle. p̄pe. v. | vnacū apparatu dn̄i Io. an. | [I] O. hannes ep̄us s'uus s'uo- | rū dei. dilectis filijs. docto- | rib?.... [Commentarius :] [I] Ohānes gꝛoſū hoc nomē p interp̄tacōnes deriuacões vel ethimo- | logias.... (F. 61 recto, en rouge :) Prefens clementis quīti opus ɔſiitocōnū clariſſimū. | Alma in vrbe maguntina. inclite nacōnis germanice. | quā dei clementia tam alti ingenij lumine. donoqꝫ gra- | tuito. ceteris terraꝗ nacōnib? preferre. illuſirareqꝫ di- | gnatus eſi. Artificioſa quadam adinuentione impri- | mendi ſeu caracterizandi abſqꝫ ulla calami exaracōne | ſic effigiatū. et ad euſebiam dei. induſirie ē ɔſummatuꝫ | per Petruꝫ ſchoiffher de gernſshem. Anno dn̄ice incar- | nacōnis. M.cccc.lxvij. Octaua die menſis octobris. | **(1467)** gr. in-fol. Velours pourpre. **Imprimé sur vélin.** (C. F.). 15000.—

Hain-Copinger *5411. *Pellechet* 3836. *Proctor* 84. *Dibdin, Bibl. Spencer.* III, pp. 289-90. *De Praet* II, pp. 21-23 no. 20. Manque à *Voulliéme*.

65 ff. sans ch. récl. ni sign. Caractères gothiques de 2 grandeurs, en rouge et noir ; 2 col. par page, 49 lignes pour le texte, et 70 pour le commentaire.

F. 62 recto : [E]Xiui de ⸳padiſo. dixi rigabo ortum | plātacōnū.... (la règle de S. François). F. 65 verso, col. 1, ligne 41 : ficatus noſtri. Anno fecundo, |

Volume extrêmement rare ; c'est le second livre imprimé par Schoeffer après s'être séparé de Fust.

Bel exemplaire, à grandes marges 412×298 mm., avec des initiales peintes en couleurs, par un artiste italien.

L'un des monuments les plus célèbres du début de l'art typographique.

2323. Clemens V, papa. Constitutiones. (Fol. 61 recto, en rouge :) ⸝Prefens clementis quinti opus cōſiitucōnū clariſſimū. | Alma in vrbe maguntina. inclite nacōnis germanice. | quā dei clementia. tam alti ingenij lumine. donoqꝫ gra- | tuito. ceteris terraꝗ nacōnib' preferre. illuſirareqꝫ di- | gnata eſi. Artificioſa quadam adinuentione impri- | mendi ſeu caracterizandi abſqꝫ ulla calami exaratione | ſic effigiatū. et ad euſebiam dei. induſirie ē cōſummatū | per Petrum ſchoiffer de gernſhem. Anno dn̄ice incar- | nacōnis. M.cccc.lxxi. tredecima die menſis Auguſii. | [écu de Schoeffer]. (1471) gr. in-fol. Vélin. **Imprimé sur vélin.** (30577). Vendu pour 10000.—

Hain-Copinger *5412. *Pellechet* 3837. *Proctor* 96. *De Praet* II, p. 23-24, n.o 21. Manque à *Voulliéme.*

65 ff. sans ch. récl. ni sign. Caractères gothiques, de 2 grandeurs, en rouge et noir, le texte entouré du commentaire, 2 col. par page.

INCUNABULA.

F. 1 recto, texte, (en rouge): Incip. côflônes cle. ppe. v. | vnacū apparatu dñi Jo. an. | (en noir) Ohannes ejus f'uus f'uo- | rū dei.... Le commentaire commence : [l] Ohānes grôfñ hoc nomō .p interp̄tacões deriuacões ul' ethi | mologias extollē.... Fol. 61 recto porte la souscription citée, le verso ust blanc. Fol. 62 recto: [E]Xiui de paradifo. dixi rigabo ortū | plǎtationū.... Fol. 65, col. 1, verso: Datū Auinioñ. xiij. kl'n. decembris. Ponti- | ficatus noflri anno fecundo. |, la col. 2 contient la table des matières.

Superbe exemplaire, rubriqué en rouge et bleu, de ce beau monument des premiers temps de la typographie.

2324. **Clemens V**, papa. Constitutiones. (A la fin en rouge :) Anno falutis nr̄e. poſi. M. et. cccc. | lxxviij. vj. nonas may. ingenio ꝫ in- | duſiria. Michahelis Wenſ'ler. non | abfꝗꝫ fūma arte ꝫ imprimendi peri | cia. completū eſi hoc dignum atfiꝫ | celebratiſſimum opus côſiitutionū | Clementis quinti. in inclita vrbe | Baſilienſi. quam non folum aeris cle | mencia et fertilitas agri. veꝫ etiǎ | imprimēcium fubtilitas reddit fa- | matiſſimam. | (1478) gr. in-fol. Avec la marque typographique. Ais de bois rec. de peau de tr. est. (30561). 250.—

Hain *5423. *Proctor* 7484. Manque à *Pellechet* et *Voulliéme.*
76 (sur 78) ff. s. ch. récl. ni sign. Caractères gothiques de 2 grandeurs, impr. en rouge et noir, le texte entouré du commentaire, 2 col. et 66-67 lignes (du commentaire) par page.
F. 1 recto, col. 1, texte, en rouge: Incipiūt ofiões cle. p̄pe | v. cū apparatu dñi Ioan | (en noir :) Ohannes ep̄s feruus f'uo | rū dei.dilcis filijs. docto- | rib' ꝫ fcolarib' vniuerfiſ | Même page et col., commentaire: Ohannes gꝛofūm hoc nomē .p interp̄tatõeſ | F. 74 recto, col. 1 : [E]Xiui de padifo dixi rigabo | ortū plǎtatōnū. ait ille celef- | tis agricola.... L'ouvrage finit au verso du f. 78, col. 1, il suit la souscription et la belle marque typographique, toutes les deux impr. en rouge. La 2. col. contient la table, qui débute par ces [mots : De fūma t'nitate et fide catholica. | ...
Magnifique exemplaire, très grand de marges. Piqûres insignifiantes dans quelques ff. Il manque 2 ff. dans le corps du volume.

2325. **Cleonides**. Harmonicum introductorium &c. (Fol. 1 recto:) Hoc in uolumine hæc opera continentur. | Cleonidæ harmonicum introductorium in- | terprete Georgio Valla Placentino. | L. Vitruuii Pollionis de Architectura libri decem. | Sexti Iulii Frontini de Aquæductibus liber unus. | Angeli policiani opufculum : quod Panepifiemon infcribitur. | Angeli Policiani in priora analytica prælectio. | Cui Titulus eſi Lamia. | (A la fin du Vitruve :) Impreſſum Venetiis per Simonem Papienfem dictum Biuilaquam | Anno ab incarnatione: M.CCCC.LXXXXVII. Die Tertio Auguſii. | (1497). in-fol. Avec plus. belles initiales sur fond noir et quelques figures mathém. grav. e. b. D.-vélin. (30724). 100.—

Hain-Copinger *5151. *Pellechet* 3848. *Proctor* 5406. *Voulliéme* 4407. *H. Walters, Inc.' typ.* p. 151.
94 ff. n. ch. (sign. —, aa, bb, A-L, a-b). Caractères ronds ; 43-44 lignes par page.
F. 1 recto, le titre cité, au verso: ꝰ Georgius Valla Placentinus Magnifico Victori Pifano | Veneto opti mati (sic) patricio. S. D. æternam. | F. 2 (sign. 2) recto: ꝰCLEONIDAE HARMONICVM INTRODVCTORIVM| GEORGIO VALLA

INCUNABULA.

PLACENTINO INTERPRETE | . F. 8 blanc ; f. 9 recto blanc, au verso : INDEX.
F. 11 (sign. aa) recto : SEXTI IVLII FRONTINI VIRI CONSVLARIS DE
AQVIS | QVAE IN VRBEM INFLVVNT LIBELLVS MIRABILIS. | F. 20 recto :
REGISTRVM. | à 5 col., le verso blanc. F. 21 (sign. A) recto : L. VITRVVII
POLLIONIS AD CAESAREM AGVSTVM (sic) DE ARCHITECTVRA LIBER
PRIMVS. | F. 82 recto l'impressum cité ; le verso est blanc. F. 83 (sign a)
recto : Ageli (sic) Politiani | F. 94 verso, dernière ligne : DIXI | . On trouve
fort rarement ces ouvrages réunis, car ils ont été imprimés séparément et cha-
cun d'eux peut être considéré comme un ouvrage complet. On en a presque
toujours isolé le vol. de Vitruve, parce que ce traité est le seul de la collec-
tion qui porte une souscription. C'est la *troisième* édition du Vitruve, voir
Riccardi col. 609-610. Le traité de musique de Cleonides est en première édi-
tion, voir *Fétis* III, 162.
Bel exemplaire à grandes marges, témoins.

2326. **Crastonus** s. **Crestonus, Johannes**. Lexicon graeco-latinum.
(A la fin :) Impreffum Vincentiæ per Dionyfium Bertochum de
Bo | nonia. Die. X. mēfis Nouembris. M.CCCC.LXXXIII. | (1483)
in-fol. Veau, fil. (dos refait). (30538). 1000.—

Hain-Copinger-Reichling 5813. *Proctor* 7177. *Proctor, Printing of Greek* p. 89
et planche X. Manque à *Voulliéme*.
264 ff. n. ch. dont le premier blanc (sign. a-z, &, ɔ, ꝛ). A-G). Caractères
grecs et ronds, 2 col. et 44 lignes par page.
F. 2 (sign. a 2) recto : Bonus. Accurfius. Pifanùs uiro Litteratiffimo ac gra-
uiffimo Iouâni Frã | cifco turriano ducali quæfiori falutem plurimam dicit. |
F. 3 recto : ΛΕΞΙΚΟΝ ΚΑΤΑ ΣΤΟΙΧΕΙΩΝ | ... L'ouvrage se termine au
recto du dernier f., suivi du colophon, le verso est blanc.
Magnifique exemplaire à pleines marges, quelques piqûres au commencement
et à la fin. Volume fort rare et en même temps le premier donné par cet im-
primeur.

2327. **Crastonus, Johannes.** Lexicon graeco-latinum. (À la fin :)
Mutinæ Impræffum. in ædibus Dionyfii Bertochi bonoñ. fubter |
raneis. Anno humanæ redemptionis. Millefimo Nonagefimo No |
no. Tertiodecimo Kalen. Nouemb. Diuo Hercule efienfi. Ferra | riæ
ducé imperii habenas gubernante. | (Modena, 1499) in-fol. Avec
une grande et curieuse initiale ornem., gr. au trait, et la marque
typogr. sur fond noir, gr. s. b. Vélin souple. (30735). 1000.—

Hain *5814. *Proctor* 7214 *Voulliéme* 3164. *Proctor, Printing of Greek* p. 109.
294 ff. n. ch. (sign. A-Z, &, ɔ, ꝛ), a-n, a-e). Caractères grecs et caractères
latins ronds, 43 lignes par page.
F. 1 blanc. F. 2 (sign. Aii) recto : Bonus Accurfius Pifanus uiro litteratiffimo
ac grauiffimo Iohanni | Frãcifco turriano ducali quæfiori falutem plurimam
dicit. | F. 3 (sign. Aiii) recto : ΛΕΞΙΚΟΝ ΚΑΤΑ ΣΤΟΙΧΕΙΩΝ. | Alpha. cum.
A.,... | F. 257 verso : ΤΕΛΟΣ ΣΥΝ ΘΕΩ ΤΟΥ ΛΕΞΙΚΟΥ. |., au-dessous : la
souscription citée. F. 258 recto : Registrvm. | , impr. à 3 col., au-dessous la
marque typogr. 97×72 mm., le verso blanc. F. 259 recto : Ambrofius Regienfis
fludiofis Salutem. | Cette épître est datée : Regii Lepidi tertio nonas Iulias.'
M.D. (1500) | . F. 259 verso : Auctorum loca quæppiã fcitu | digna indice nũero
ïdagãda. | , impr. à 3 col. F. 260 (sign. a 2) recto commence par l'Index lati-
tinus, impr. à 4 col., qui se termine au recto du f. 294, il suit : ERRATA
REFORMANDA. | , impr. à 4 col., au verso à la fin : L. Manii Regienfis | Sca-
zon. | , poème de 12 vers.
Impression fort rare, l'une des rares exécutées par ce typographe à Modène.
Magnifique exemplaire ; marges fort larges, témoins. Légères piqûres dans les
derniers ff. de l'Index latinus.

INCUNABULA.

2328. Curtius Rufus, Q. INCOMINCIA x LA HISTORIA x DALE-
XANDRO x | MAGNO x FIGLVOLO x DI PHILIPPO x RE DI MA
| CEDONIA x SCRIPTA x DA QVINTO x CVRTIO x | RVFFO x
HISTORICO x ELOQVENTISSIMO x ET| TRADOCTA x INVVL·
GARE x x DA x P x CANDIDO x| DELLAQVALE x QVESTO x E
x ILTERZO x LIBRO | PERCHE x IL PRIMO x EL SECONDO x
ATEMPI x| NOSTRI x NONSI x TRVOVANO x MANDATA x | A
PHILIPPO MARIA x DVCA x DI MELANO x | .(A la fin :) IM-
PRESSVM x FLORENTIAE x APVD x SACTVM (sic)| IACOBVM
x DE ̇RIPOLI x ANNO. MCCCCLXXVIII | (1478). pet. in-fol.
Vélin. (30795). 500.—

Hain-Copinger-Reichling 5888. *Proctor* 6100. *Voulliéme* 2878.
166 ff. n. ch. (sign. a z, &, ɔ, ꝗ, A-D). Beaux et gros caractères ronds ; 32
lignes par page.
L'intitulé se lit à la tête du f. 1 (sign. ai) suivi du commencement du texte :
[A] LEXANDRO x IN QVESTO MEZO | mandato Eleandro....
F. 159 verso, l. 26-31, et f. 160 recto l. 1-12 : FINISCE EL DVODECIMO
ET VLTIMO LIBRO DE | LLAHISTORIA DALEXANDRO MAGNO FIGLIVO |
LO DIPHILIPPO REDI MACEDONIA x SCRIPTÁ| DAQVINTO CVRTIO RVFFO
AVCTORE ELOQV | ENTISSIMO ET TRADOCTA INVVLGHARE AL SE | RE-
NISSIMO PRINCIPE PHILIPPO MARIA DVCA DI | MELANO DIPAVIAET
ANGIERA CONTE ET DI | GENOVA SIGNORE DA x P x CANDIDO SVO
SER | VO NEL ANNO x MCCCXXXVIII ADDI XXI DA | PRILE IN MELANO
| AL SERENISSIMO PRINCIPE EII (sic) EXCELLENTISSI | MO SIGNORE
x PHILIPPO MARIA DVCHA DI ME | LANO : DIPAVIA ET ANGIERA CONTE
ET DI GE | NOVA SIGNORE x INCOMINCIA LA CONPARA | TIONE DI CAIO
IVLIO CESARE IMPERADORE x | ET DALEXANDRO MAGNO RE DI MA-
CEDONIA x | DA x P x CANDIDO ORDINATA COL GIVDICIO | SVO INS EME
(sic) FELICEMENTE x | F. 166 verso, l. 7-12: FINISCE LA COMPARATIONE
DI CAIO IVLIO | CESARE IMPERADORE MAXIMO ET DALEXAN | DRO
MAGNO REDI MACEDONIA x ORDINATA | DA x P x CANDIDO x COL SVO
IVDICIO INSIE | ME x : FELICEMENTE x | DALLORIGINALE x | Puis l'im-
pressum.
Impression de la plus grande rareté comme toutes celles de St. Jacques de
Ripoli. Le présent livre est un des premiers qui ait sorti de cette presse qui
commença à exercer en 1476.
Exemplaire bien conservé.

2329. Dante. La Divina Commedia col commento di Cristoforo Lan-
dino. Brescia, Boninus de Boninis, 1487 in-fol. Avec beaucoup
de figures gr. s. b. Mar. rouge, larges dent. sur les plats, dos
orné, dent. intér., tr. dor. (Lortic). (30312). Vendu pour 5000.—

Hain-Copinger-Reichling 5948. *Proctor* 6973. *Voulliéme* 2812. *De Batines* I,
pp. 49-52. *Lechi* p. 43. *Lippmann* p. 67. *Volkmann-Locella* p. 51-52.
309 ff. n. ch. et 1 f. blanc. Caractères ronds. — Voir pour la description
mon Catalogue CHOIX no. 2040.
Ce qui fait la rareté tout-à-fait exceptionnelle de cet exemplaire et nous per-
met de dire que nous sommes ici en présence d'un *unicum*, c'est l'adjonction
du bois qui se trouve au verso du feuillet 15, représentant une scène du Pur-
gatoire (voir le fac-similé à la p. 540 du cat.) et absolument inconnu dans les
exemplaires ordinaires. Nous n'en connaissons qu'un seul autre à peu près
semblable à celui-ci et contenant également ce bois de haute valeur : celui que
nous avons vendu il y a quatre ans au Prince d'Essling et dont M. *Charles
Gérard* a fait une description détaillée dans le vol IV de la « Bibliofilia » aux

N.º 2329. — *Dante*. Brescia, Boninus de Boninis, 1487.
(Fac-similé de la planche qui ne se trouve pas dans les exemplaires ordinaires).

INCUNABULA.

pages 400 à 407 (no. de fév.-mars 1903). Nous croyons donc être en mesure d'affirmer que cet exemplaire est actuellement le seul de son genre qui se puisse encore rencontrer sur le marché.

Nous nous réservons de publier, dans notre revue, un article indiquant toutes les particularités du présent exemplaire, et notant toutes les différences qui le distinguent de celui que possède le Prince d'Essling. Exemplaire absolûment complet et d'une admirable conservation sous tous les rapports.

Voir le fac-similé ci-contre.

2330. **Dictys Cretensis et Dares Phrygius**. (Fol. 1 recto :) IE-SVS, MARIA. | DICTYS, CRETENSIS, D | E, HISTORIA, BELLI, T, | ROIANI, ET, DAR | ES, PHRYGIVS | DE, EADEM, | HISTO-RI | A, TRO | IAN | A. | (A la fin :) Finit hiſtoria antiquiſſima Dictys Cretenſis atqʒ Da- | retis Phrygij de bello Troianorum, ac Græcorum : in no | bili vrbe Meſſanæ cũ eximia diligentia impreſſa per Guil- | lielmum Schonberger de Franckfordia Alamanum ter- | tiodecimo calendas Junij. M.cccc.xcviij. | (Messina, 1498) in-4. Avec des initiales orn. sur fond noir de différentes grandeurs et la marque typogr. Vélin. (30688). 750.—

Hain-Copinger *6157. *Proctor* 6939. *Voulliéme* 405.

80 ff. n. ch. (sign. a-k). Caractères ronds de 2 grandeurs, 28 lignes par page.

F. 1 recto le titre cité, le verso blanc. F. 2 (sign. aij) recto : FRANCISCVS, FARAGONIVS, MÁGNIFIC-] O, VIRO, BERNARDO, RICTIO, MESSÁN-|ENSI, PATRITIO, ORÁTORI, ATQVE, PO | ETAE, ERVDITISSIMO. S. D. I DICTYN Cretenſem grauẽ hiſtoricũ | F. 6 recto : LIBER. PRIMVS, DICTYS, CRE-TENSIS, DE, | HISTORIA, BELLI, TROIANI. | F. 79 verso la souscription ci-tée, au-dessous la table des cahiers et la marque typographique. F. 80 est blanc.

Bel exemplaire de cette impression de toute rareté, c'est la 3. des 7 seules productions connues de ce typographe qui n'exerça que pendant les a. 1497-99.

2331. **Diogenes Laertius**. (Fol. 6 recto) LAERTII DIOGENIS VI-TAE ET SENTEN | TIAE EORVM QVI IN PHILOSOPHIA ! PROBATI FVERVNT. | (A la fin :) Impreſſum Venetiis per Ni-colaum Jenſon gallicum. An- | no domini. M.CCCC.XXV. die xiiii. auguſti. | (1475) in-fol. Avec nombreuses initiales ornem. d'ara-besques, peintes en rouge et bleu, plusieurs en sont très grandes. Vélin, jolis encadr. dor. sur les plats, milieux à froid, dos orné. (30878). 750.—

Hain-Copinger *6199. *Proctor* 4095. *Voulliéme* 3662. *Dibdin, Bibl. Spencer.* II, pp. 18-21.

188 ff. sans ch. récl. ni sign. Très beaux caractères ronds, 34 lignes par page.

F. 1 recto blanc, au verso : Benedictus brognolus generoſis patriciis nenetis (sic) Laurẽ | tio georgio : Iacoboqʒ baduario ſalutem plurimã dicit. | datée (f. 2 verso :) Venetiis pridie idus auguſti. Mccclxxv. F. 3 recto : Fratris ambroſii in Diogenis laertii opus ad coſmã medi- | cem epiſtola. | F. 4 recto : Tabula ſecundum ordinem librorum : F. 5 blanc. F. 6 recto, l'intitulé donné plus haut. F. 187 verso l'impressum cité, au-dessous : Finis philoſophorum uita. | F. 188 blanc.

Première édition avec date, dont les exemplaires sont très rares et recher-chés des curieux. (Voir *De la Serna* no. 545). Le texte latin est de la traduc-tion de Traversari.

Magnifique exemplaire d'une rare beauté et fraîcheur, très grand de mar-ges, 285✕205 mm.

INCUNABULA.

2332. Eusebius Pamphilus, Episc. Caesariens. De evangelica prae-
paratione latine Georgio Trapezuntio interprete. Venetiis, Nicolaus
Jenson, 1470. in-fol. Cart., tr. dor. Dans un étui de demi-maroquin.
(30796). 1000.—

*Hain-Copinger *6699. Proctor 4066. Voulliéme 3649.*
142 ff. sans ch. récl. ni sign. Caractères ronds.
C'est le premier des livres sortis de cette célèbre presse.
Magnifique exemplaire, rubriqué, avec de grandes initiales ornem. peintes
en rouge et bleu, en bas du f. 1 du armoiries peintes en couleurs. Les
marges fort larges 335×226 mm. Voir pour la description *Monumenta typo-
graphica* no. 692.
V. un fac-similé de la première page dans le *Lexicon typographicum Ita-
liae* de Fumagalli à la page 444.

2333. Eusebius Pamphilus, Episcop. Caesariens. Historia ecclesia-
stica, latine interpr. Ruffino. (A la fin :) Millesimo. CCCC.LXXVi.
Die .X.V. | Maii. P. M. Sixti qnarti. Anno eius | Quinto com-
pletū eſi hoc opus Rome. | (Romae, Ioh. Phil. de Lignamine,
1476) in-fol. Vélin. (30698). 500.—

*Hain-Copinger *6710. Audiffredi 212-13. Proctor 3398. Voulliéme 3338. H.
Walters, Inc. typ. p. 447-48.*
218 ff. sans ch., récl. ni sign. Caractères ronds ; 32 et 33 lignes par page.
F. 1 recto : REVERENDISSIMO In chriſio patri & domino | dño Guillermo
de Eſtoutauilla Epiſcopo Oſtienſi ſanctę | Romanę eccleſię Cardinali Rothoma-
genſi. Iohannes | Philippus de lignamine Meſſañ. S. D. N. P. familiaris. | F. 2
recto: Incipit Liber Hiſtorię eccleſiaſticę Euſebii cęſarieſis quã | beatus Ruffi-
nus pręſbiter de gręco in latinum tranſlulit. | Le texte se termine au recto de
l'avant-dernier f. suivi du colophon. Au verso ; Regiſtrum huius Libri | , à 3
col., qui finit au recto du dernier f., blanc au verso.
Cet exemplaire porte la dédicace au cardinal de Estoutavilla, tandis que la
plupart des exemplaires connus ont la dédicace au pape Sixte IV. Magnifique
exemplaire, à pleines marges ; en quelques endroits, des notes contemporaines.

2334. Eusebius Pamphilus et Beda Venerabilis. Historia ec-
clesiastica. (Fol. 1 recto :) Ecclesiaſtica Hiſtoria diui Euſe- | bii :
et Ecclesiaſtica hiſtoria gentis | anglorum venerabilis Bede : cuȝ
| vtrarūqȝ hiſtoriarū per ſingulos | libros recollecta capitulorum
an | notatione. | (F. 160 recto :) Libri eccl'iaſtice hiſtorie gētȝ
Angloȝ | impſſi î inclyta ciuitate Argentineñ. dili | gēter reuiſi
ac emēdati finiūt feliciter. An | no ſalutis nře Milleſimoqȝ'ngente-
ſimo | xiiij. die Marcij | . (Argentorati, Georg Husner, 1500) in-fol.
Mar. brun, fil. à froid. (30722). 250.—

*Hain-Copinger *6714. Proctor 747. Manque à Voulliéme.*
160 ff. n. ch. dont 6 ff. prélim. (les ff. 2. 3. 4 sign. avec nos.) et 154 ff. (sign.
a-z, A-B). Caractères gothiques de 2 grandeurs, 50 lignes et 2 col. par page.
F. 1 recto le titre cité, le verso blanc. F. 2 (sign. 2) recto : Ecclesiaſtice
hiſtorie ꝑ. xj. libros elegantiſſimo ſtilo dige | ſte breuis annotatio : ſingulorū ca-
pl'oȝ | materiam : atqȝ ordinem exponens. | F. 6 verso blanc. F. 7 recto : Ec-
cleſiaſtica hyſtoria | , le verso blanc. F. 8 (sign. a 2) recto : Incipit prologus
Rufini ꝑſbyteri in | hyſtoriã ecclesiaſticã ad Cromaciū eꝑm. | F. 94 recto, col. 2 :
Expliciūt libri eccl'iaſtice historie. | , le verso blanc. F. 95 (sign. p) recto :

INCUNABULA.

Incipit plogus venerabilis Bede in | ecclefiaftică hiftoriă gentis Angloχ. | F. 160
recto le colophon, le verso blanc.
Bel exemplaire à grandes marges, avec 2 Ex-libris *Charles Leeson Prince*,
dont un très grand, daté de 1882, F. V. Hadlow sc.

2335. **Feliciaus,** Ord. Praedicat. Tractatus de divina providentia.
(F. 1, recto :) Incipit tractat⁹ fratris Feliciani ordinis Predica-
torū doctoris | eximij de diuina predeſtinatione intitulatus. | Pro-
logus. | (U)ENERABILI in chriſto patri domio | (A la fin,
f. 11, verso :) Explicit tractatulus fratris Feliciani ordinis pre|
dicatorum de diuina pdeſtinatione intitulat⁹ felicit'. | S. l. n. d.
(Augustae Vindel., SS. Ulrich et Afra, vers 1476). in-fol. D.-vé-
lin. (30384). 75.—

Hain *6950. *Proctor* 1640. Manque à *Voulliéme.*
12 ff. n. ch., dont le dernier blanc. Caractères gothiques, 38 lignes par page.
Très bel exemplaire, rubriqué et à grandes marges. *Burger* ne connaît que
9 ouvrages sortis des mêmes presses et encore n'en peut-il dater que deux
d'entre eux.

2336. **Fenestella, Lucius.** De Romanorum magistratibus. (F. 42 verso :)
Lucii feneſtellæ De romano℞ magiſtratibus | Liber elegantiſſimus
Fœliciter explicit. | S. l. n. d. (Venetiis, Philippus Petri, ca. 1477)
in-4. Cart. (30745). 25.—

Hain-Reichling 6958. *Proctor* 4262. Manque à *Voulliéme.*
31 ff. n ch. ni sign. (sur 42). Caractères ronds, 23 lignes par page.
Incomplet des 8 premiers ff. Bon exemplaire sauf un trou de vers traversant
le texte.

2337. **Ficinus, Marsilius.** De christiana religione opus aureum. Ve-
netiis, Otinus de Luna Papiensis, 1500. in-4. Avec une lettre
orn. gr. s. b. Cart. (30521). 100.—

Hain-Copinger *7070 et *Copinger* III, p. 260. *Proctor* 5612. *H. Walters, Inc.
typ.* p. 186. Manque à *Voulliéme.*
84 ff. n. ch. Caractères ronds. Bel exemplaire. — Voir pour la description
Monumenta typographica, Suppl. no. 107.

2338. **Fliscus, Stephanus.** Varietates sententiarum seu synonyma
(latine et gallice). (Lugduni, vers 1480). in-4. Veau marbré, triples
fil., dos orné. (30528). 400.—

Copinger II, 2534.
61 ff. n. ch. dont le dernier blanc (sign. a-h). Caractères gothiques, 42 lignes
par page.
F. 1 recto, en gros caractères : Stephanus fliſcus. | , le verso blanc. F. 2
(sign. a 2) recto : Stephanus flifc' de foncino Juueni pitiſſimo. Job'i | meliorãtio
ornatiſſimo ciui vicětino căce-| lario paduano. S. P. D.... F. 46, lignes 35 et
36 : Explicit opuſculum domini gafparrini | pergamenſis de eloquentia congrue
dictum. | Les ff 47-57 sont imprimés à 4 colonnes, f. 57 verso, dernière ligne :
Explicit Stephanus fliſcus. | F. 58 recto : Epiſtolarum conficiendaruℨ ars perutilis
atqℨ neceſſaria prefertim | luuenibus aliqua formula indigentibus | . *F.* 63 verso, à

INCUNABULA.

la fin : Modus conficiendi epiſlolas per breuis fratris. | Guillermi Saphonenſis oratoris elegantiſſimi. | vna cum ſlephano ſliſco feliciter finem habet | .

Bel exemplaire de cette édition fort rare, imprimée à Lyon avec des caractères qui se rattachent, suivant l'opinion de M. *Copinger* que nous ne partageons pas, à ceux employés par Euch. Silber à Rome en 1481.
Voir le fac-similé ci-dessous.

2339. **Gellius, Aulus.** Noctes atticae. Venetiis, Andreas Jacobi de Paltascichis Catharensis, 1477. in-fol. Veau marbré. (30557). 200.—

Hain-Copinger *7520. *Proctor* 4423. *Voulliéme* 3814. *H. Walters, Inc. typogr*, p. 194. *Proctor, 'Printing of Greek* p. 126.
198 ff. n. ch. dont le f. 17 est blanc. Caractères ronds, et caractères grecs onciaux.

Dieu eſt teſmoing que ie nay nuill plus chier que toy. Deos bominefq3 teſto2 nichll te michi carius accidere poſſe. Deo2u bomiñúq3 fidey obreſto2 nichil elle michi antiquius dignitate tua. Dece bominefq3 teſtes imploro. Honore tui non michi minor eſſe cure q meii proprium. Deus qui omni a recte vider optimus teſtis elle poteſt nullius alius beniuolentia q tuj accidere michi optatioram Oinès bomies michi teſtes aduco me nichl aliud magni qñá felicitatá tuá adoptarc. Source q tu mas touſours arde rayſon eſt que ie te face au cas pareil. Quoniam in omnibus rebus meis proximo michi pæſidio ſemper eſſe voluiſti . idarco parem tibi gratiam referre ſtudeo. Quoniam in omnib⁹ meis agendis ſum · miñ tuum michi aduuamæ pæſtinſti. Jdeo eandez ſuffragatióis vicem pſtare tebeo Quoniá in o:bus meis ratiomb⁹ te ſemper libentiſſime accomodaſti nito2 reſribuere. Za grant vnlite la quelle iay penſe pour toy ma admonckſte a eſcripre.

N.º 2338. — *Fliscus, Stephanus.* Lugduni, vers 1480.

Bel exemplaire à pleines marges, çà et là des notes du temps, quelques piqûres dans les 16 premiers ff. C'est le deuxième ouvrage donné par cet imprimeur qui commença à exercer en 1476. — Voir pour la description *Monumenta typographica* no. 746.

2340. **Hemmerlin s. Malleolus, Felix.** (F. 1 recto :) Clariſſimi viri Juriũq3 doctoris Felicis | hemmerlin cantoris quondã Thuriceñ. | varie oblectationis opuſcula et tractat'. | S. l. n. d. (Argentorati, Johannes Grüninger, ante 13. Aug. 1497). in-fol. Avec une grande fig. s. bois. Cart. (30568). 200.—

Hain-Copinger *8424. *Proctor* 482. *Voulliéme* 2322.
184 ff. n. ch. (sign. —, a-z, aa-gg). Caractères gothiques de 2 grandeurs, 47 lignes par page.
F. 1 recto le titre cité ; au-dessous, un beau bois au trait représentant l'auteur dans un paysage, 122X118 mm., suivi de 10 lignes de vers. F. 1 verso est blanc. F. 2 recto:) Ad reuerendiſſimũ in chri-| ſlo patrem Illuſtriſſimumq3 dominũ Hermannũ | Colonie Agrippine.... Sebaſliani brant: in libellos Felicis | hĕmerlin Cantor' Thuriceñ elegiacũ Epiſodion. | Cette pièce est datée : Ex. Basilea Idibus Auguſt'. M.cccc.xcvij. | (1497). F. 3 recto : Tabula tituloꝝ | , le verso est blanc, de même f. 4. F. 5 (sign. a) recto : Contra validos mendicantes. | [R] Euerendo in Chriſlo patri ac | domino Dño Henrico.... F. 183 verso, dernière ligne : .Finit feliciter. | F. 184 est blanc.
Bonne conservation, larges marges, témoins çà et là, des notes anciennes.
Voir le fac-similé ci-contre.

Clariffimi viri Juriûqʒ doctoris Felicis hemmerlin cantoris quondã Thuriceñ. varie oblectationis opuſcula et rractatʒ.

Felicis ſi te iuuat indulſiſſe libellis.
Malleoli:præſens diligc lectoʒ opus.
Illius ingenium varijs ſcabʒonibus actum
Perſpicis:et ſtimulos ſuſtinuiſſe graues.
Caſibus aduerſis(aurum velut igne)pʒobatus:
Boſtibus vſqʒ ſuis malleus acer erat.
Binc ſibi cõueniens ſoʒtitus nomen:vt eſſet:
Bemmerlin dictus:nomine:reqʒ:ſtatu.
At felix tandem:vicioqʒ illeſus ab omni
Carceris e tenebʒis ſydeʒa clara ſubit.

N.⁰ 2310. — *Hemmerlin s. Malleolus, Felix.* (Argentorati, Grüninger, 1497).

INCUNABULA.

2341: **Hermes s. Mercurius Trismegistus.** Pimander seu de potestate et sapientia Dei Marsilio Ficino interprete. (Tarvisii, Gerardus de Lisa, die 18 decembris, 1471). in-4. Cart. (30744). 50.—

Hain 8456. *Proctor* 6458. Manque à *Voulliéme.*
54 ff. s. ch. récl. ni sign. (sur 56). Caractères ronds, 24 lignes par page.
F. 1 recto blanc; au verso une Allocutio ad lectorem: Tu quicunqȝ es: qui hæc legis: fiue grãma- | ticus : fiue orator : feu philofophus: aut theo- | logus :fcito. Mercurius Trifmegiflus fũ : qẙẽ | (ligne 15 :)... Bene uale. | FRAH. RHOL. TARVISANVS. | GERAR. DE LISA SCRIPTORI: | MEI COPIAM FECIT. | VT IPSE CAETERIS | MAIOREM COPIAM | FACERET, | TARVISII. |`.M.CCCC.LXXI. NOVEMB. | F. 2 recto: ARGVMENTVM MARSILII FI- | CINI FLORENTINI IN LIBRũ | MERCVRII TRISMEGISTI AD | COSMVM MEDICEM PATRIAE | PATREM. | F. 5 recto: MERCVRII|TRISMEGISTI LI | BER DE POTESTATE ET SAPI ι ENTIA DEI E GRAECO IN LATI | NVM TRADVCTVS A MARSI- | LIO FICINO FLORENTINO AD | COSMVM MEDICEM PATRIAE | PATREM PIMANDER INCIPIT. | ... Il manque les ff. 55 et 56
Exemplaire bien conservé sauf un petit trou de vers traversant le texte.
Edition fort rare, non décrite par les bibliographes, c'est le quatrième livre sorti des presses de Gerardus de Lisa qui commença à exercer cette même année.

2342. **Herveus** Natalis Brito, Ord. Praed. Quatuor quodlibeta. (A la fin :) Heruei Natalis Britonis mag̃ri in theologia ordi- | nis predicatoȝ quolibetũ quartũ finit feliciter. Impſſa | funt hec quolibeta Venetijs per mag̃m R̃aynaldũ de | Nouimagio Theotonicũ fub ãno dñi. M.cccc.lxxxvj. | die v̄o. xj. menfis Julij fũma cum diligentia completa. | (1486). in-fol. Cart. (30725). 150,—

Hain-Copinger *8530. *Proctor* 4647. *Voulliéme* 3827.
96 ff. n. ch. (sign. —, a-o). Petits caractères gothiques, 74 lignes et 2 col. par page.
F. 1 recto blanc, au verso: Tabula fp q̃tuor quolibeta Heruei facre pagine do | ctoris excellẽtiſſimi ac generalis magiſtri tocius (sic) ordiniſ | fratȝ p̄dicatoȝ Iecũdũ ordinẽ q̄onũ feliciter incipit. | F. 3 (sign. 3) verso : Incipit tabula fcd'm ordinẽ alphabeti fup q̃tuor quo- | libeta.... F. 7 (sign. a) recto. Heruei britonis theologi excellentiſſimi Ʒ generalis | magiſtri ordiniſ p̄dicatoȝ quattuor quolibeta feliciter in | cipiunt. | F. 95 verso la souscription, au-dessous: Regiſtrum chartarum, F. 96 blanc.
Seule édition de cet ouvrage exécutée au XV^e siècle. Bon exemplaire, grand de marges, quelques piqûres et quelques taches d'eau.

2343. **Hieronymus, S.** (Fol. 1 n. ch. recto, en xylographie :) Vi | ta epifio | le de fancto hie | ronymo | ul'ga | re | .(À la fin :) Impreſſa e la prefente opera coſi con dili | gentia emendata como di iocunde caracte | re & figure ornata ne la inclita & florentiſſima cita de Ferrara : per Maeſiro Lorenzo | di Roſſi da Valenza : ne gli anni de la falu`| te del mundo. M.CCCC.XCVII. A di. xii. ℣ de Octobre. Regnante & iuridicamente | & cum humanita el felice & religioſiſſimo | Principe meſſer Hercule Eſienfe Duca fe- | cundo. Spechio de infrangibile fede. | (1497) in-fol. Avec deux intitulés xylograph., 3 superbes bordures, un très grand

INCUNABULA.

nombre de beaux petits bois et d'initiales et la marque typograph.
Mar. rouge. dent. intér., tr. dor. (Lortic). (30578). 6000.—

Hain-Copinger 8503 et *Copinger* III, p. 265. *Proctor* 5765. *Voulliéme* 2876.
Lippmann p. 151. La *Bibliofilia* VII, p. 275, avec 2 fac-similés aux pp. 272 et 275.
4 ff. n. ch. et CCLXIX (269) ff. ch. et 1 f. n. ch. (sign. —, a-z, &, ɔ, ɩὺ, A-N).
Caractères ronds, 2 col. et 48 lignes par page.
F. 1 n. ch. recto porte le titre cité, exécuté en gros caractères gothiques xylographiés; le verso est blanc.
F. 2 n. ch. recto, encadrement et bois, au-dessous: Vita de fancto Hieronymo. | F. 4 n. ch. verso, à la fin : FINIS | . F. (I) recto, xylographié en gros caractères gothiques : Epifiole | de fan hieronymo | uulgare | ; au verso grand bois encadré. F. (II) recto, encadrement et bois, au-dessous la description de la figure : DIVO Hieronymo expone la fede a Damafo papa ne | la quale molte herefie damna de la trinita & incarnatione | del uerbo : Domãdãdo la fua fede effere approbata da lui. | (Il suit le texte) [N, initiale ornem. gr. s. b.] VI crediam in Dio padre omnipo | tente.... F. 249 (ch. par erreur CCXXXXVIII) recto. col. 2, à la fin : Qui finiffe la Vita de fancto Hierony- | mo cum le fue Epifiole. Et de la cura | de morti de Augustino. Et de la obferuatio | ne del culto de la uera religione extracta | da fcripti del beato fancto Hieronymo. | F. 249 verso, xylographié et renfermé dans une bordure : DELA. | OBSERVATIONE. | DEL. CVLTO | .DELA.VERA. | RELIGIONE. | .EXTRACTA | DA. SCRIPTI. | DE .S. HIE | RONIMO | . F. 250 recto encadrement et bois, puis le texte. F. CCLXVII recto col. 1, à la fin, la souscription citée, au-dessous, la marque typogr. sur fond noir. Même p. col. 2 : Incomincia la tauola de le epifiole del di | uo Hieronimo.... Dernier f. n. ch. recto : Regifiro de le epifiole di fcõ Hieronym & de la uita monaflica data ed Euflochio | , cette table imprimée à 4 col. se termine par le mot : FINIS. | Le verso blanc.
Exemplaire hors ligne pour sa beauté et pour sa conservation parfaite; très grand de marges. Ouvrage célèbre par les splendides figures dont Il est orné.

2344. **Hieronymus, S.** (F. 1 recto:) ℭ Quattuor hic compreffa opufcula. | Difcordantie fanctorum do=o (Hieronymi. Auguſiini. | ctorum. | Sibyllaruჳ de Chrifio vaticinia : cuჳ ap- | propriatis fingularum figuris. | Varia Judeorum ჳ gentilium de Chri- | fio teſiimonia. | Centones Probe Falconie de vtriufqჳ | teſiamenti hyfioriis ex carminibus uirigilii felecti : cum an- | notatione locorum ex quibus defumpti funt : a diuo | Hieronymo Comprobate. | (A la fin :) ℭ Impreffum Venetijs per Bernardinum Benalium. | S. d. (vers 1500). in-4. Avec 12 grands bois et des initiales histor. et ornem. s. fond noir. D. veau. (30683). 300.—

Rivoli p. 225.
28 ff. n. ch. (sign. —, B-E, a-c). Caractères ronds, les intitulés et le texte pour les Sibylles chap. V-XIV en gros caractères gothiques.
F. 1 recto le titre cité, au verso : DUo luminaria magna Quæ deus fecit | id est duos facro | fanctæ ecclefiæ doctores.... F. 3 (sign. B) recto : ℭ De Sibyllarum nomine & origine. | F. 16 verso : ℭ Finis Opufculi de uaticiniis fibyllarum. | ℭ Impreffum Venetiis per Bernardinum Benalium | F. 17 recto : Probe Centone Vatis Clariffime a | Diuo Hieronymo Comprovate. | Centonam De fidei no- | fire Myflerijs e Ma- | ronis Carminibus | excerptum Opu | fculum. | ✠ | . F. 17 verso, la table à 2 col., en caractères gothiques. F. 18 (sign. a ii) recto : ℭ Probæ Falconiæ Centonæ, Clariffimæ Fœminæ excer | ptum.... Il finit au recto du dernier f., au-dessous le colophon cité, le verso blanc.
Les 12 grandes figures des Sibylles, très curieuses, sont encadrées de bor-

ICUNABULA.

dures ornementales variées ; chaque Sibylle porte un banderole avec une lé-
gende ; ces bois qui prennent la page entière, mesurent 160✕116 mm.
Bel exemplaire, témoins.
Voir le fac-similé ci-dessous.

N.° 2344. — *Hieronymus, S.* Venetiis, Bern. Benalius, ca. 1500.

345. **Hispanus, Petrus**. (Fol. 1, sign. a 2, recto:) QVI INCOMINCIA
ILLIBRO CHIAMATO |TESORO DEPOVERI COMPILATO | ET
FACTO PER MAESTRO | PIERO SPANO. | [I, initiale orn.] N
nomine fancte & indiuidue trinitatis laquale | (A la fin :) Stam-

INCUNABULA.

pata in Venecia per Gioan ragazo & Gioan | maria Compagni.
del. M.cccclxxxxiiii. | adi xxvii. Marzo. Laus Deo. | (1494) in-4.
D.-veau. (30753). 250.—

Hain-Copinger 8715. *Proctor* 5352. *Stockton Hough* 856. Manque à *Voulliéme.*
70 ff. n. ch. (sign. a-i). Caractères ronds, 29 lignes par page.
F. 1 blanc manque. F. 2 débute par l'intitulé cité. F. 69 recto, la fin du
texte, il suit le mot: FINIS. | F. 69 verso: ℭ Quefla e, la Tauola de capi-
toli delle ricepte lequale fl | côtengono in queflo libro chiamato Teforo de po-
ueri. | F. 70 verso, ligne 12, la souscription citée, il suit le registre des cahiers,
une ligne seule.
Ouvrage fort rare et curieux, divisé en 62 chapitres où sont traité toute
sorte de maladies et les remèdes correspondents. Neuf chapitres sont relatifs
aux maux des femmes.
C'est le SEUL livre connu sorti de ces presses. Bonne conservation.

2346. **Homerus.** Opera graece. Florentiae, Bartholomeus de Libris,
sumptibus Bernardi et Nerii Tanidis Nerelii, 1488. in-fol. Mar.
rouge à longues grains, fil. et large bordure dor. sur les plats,
dos orné, dent. intér., tr. dor. (Fort jolie rel. française du com-
mencement du dernier siècle). (30800). 12000.—

Hain-Copinger-Reichling 8772. *Proctor* 6194. *Voulliéme* 2906 *H. Walters,
Inc. typ.* p. 219. *Proctor, Printing of Greek* pp. 66 et 69.
439 ff. n. ch. dont le f. 42 blanc. Caractères grecs.
Editio princeps extrêmement rare
Superbe exemplaire d'une conservation parfaite, il a les marges fort larges,
330×215 mm , quelques notes du temps. — Voir pour la description mon Cata-
logue *Choix* no. 2099. L'exemplaire y décrit fut vendu et demandé de plusieurs
côtés.

2347. **Homiliarius doctorum** a Paulo Diacono collectus. (Dernier
f. recto:) Omiliarũ opus egregium: plurimoӿ fancto- | rum alio-
rumve famofiffimoӿ doctoӿ: fuper | euangelijs de tempore ⁊ fan-
ctis: quibufdã eo- | rundem annexis fermonib': factore Nicolao
| kefler: in inclyta Bafilienfiũ vrbe impreffum. | Anno incarna-
tiôis dnice: Millefimoq̃drin- | gentefimo nonagefimot'tio. p̃die kal.
octobris | Finit feliciter. | [Marque typogr. sur fond noir]. (1493).
in-fol. Avec un grand bois. Ais de bois, rec. de peau de truie
est., avec un fermoir en bronze. (30564). 250.—

Hain-Copinger *8791. *Proctor* 7685. *Voulliéme* 534.
248 ff. c'est à dire 171 ff. (cotés par erreur CLXI) et 1 f. n. ch. (sign. a-z,
aa-ee); et 76 ff. (cotés par erreur LXXII), (sign. A-M). Caractères gothiques,
66 lignes et 2 col. par page.
Fol. 1 recto: Homeliarius Doctorum | , au- dessous un beau bois au trait,
au milieu le pape et l'empereur avec leur suite sous une voûte gothique. en
haut le Saint Esprit, à droite et à gauche des saints en 12 compartiments,
230×145 mm. Au verso dédicace de Surgant à Kessler: Johannes Uolricus Sur-
gant: Artium ⁊ decretorũ doctor: Curat' eccle- | fie. .. Fol. ch. II (sign. a 2)
recto: Opus preclarũ omniũ omeliarũ ⁊ poflil- | laӿ venerabiliũ ⁊ egregioӿ
doctoӿ Hiero- | nymi: Ambrofij:... F. 171 (ch. CLXI) verso, col. 1: Finis ho-
meliarũ de tempore. | ; col. 2: Tabula alphabetica in | opus homeliarũ de tpe.
| Le f. n. ch. qui suit est blanc au verso. Fol. I (n. ch.) recto: Omelie Docto-

INCUNABULA.

rum | omniũ De Sanctis | , au verso : Tabula alphabetica in | op' Homeliaჯ de fãctis. | Fol. ch. II (sign. A 2) recto : Incipiũt omelie de fanctis | Et primo in vigilia faucti | Andree. Johan. I. | F. 76 (ch. LXXII) recto, la souscription ci-tée et la marque typographique, le verso blanc.

Très bel exemplaire, à grandes marges, rubriqué ; petit trou de vers tra-versant la marge inférieure et le texte vers la fin du volume.

2348. **Imitatio** Christi, germanice. (Fol. 1 recto :) ℂ Ein Ware nach- | volgung Crifii | . (Dernier f. recto :) ℂ Hye endet fich das lob-

N.º 2348. — *Imitatio*, german. Augsburg (Anton Sorg) 1493.

liche buche | genannt. Dye ware nachuolgunng Crifii, | Gedrucket vnnd volendet jn der keyferlich | en fiat Augfpurg am monntag nach fant | Nicolay. Do man zalt nach der gepurt Cri | fii Tau-fent vierhundert vnd jn dem drey- | vndneüntzigofien (sic) Jaer AMEN, | .(Augsburg, Anton Sorg, 1493). in-4. Avec une grande figure, quelques grandes initiales orn. au trait et une quantité de petites initiales sur fond noir. Ais de bois rec. de vélin (anc. rel.) (30527). 550.—

Hain-Copinger *9117 et *Copinger* III, p. 267. *Proctor* 1722. Manque à *Voul-liéme*.

6 ff. n. ch. et 172 ff. ch. (le dernier coté par erreur Clxvj). (Sign. —, a-v, w, x), grands caractères gothiques, 25-26 lignes par page.

F. 1 n. ch. recto porte le titre, le verso blanc. F. 2 n. ch. recto : Das re-

INCUNABULA.

gifler über das buch genanntt | dye war nachuolgung Crifli, | . F. 6 n. ch. recto : ℂ Ein ende des Regiflers, | au verso bois au trait représentant le Christ portant la croix, 120×86 mm. F. ch. j (sign. a j.) recto : ℂ Hie vahet an das erfl teil von der na | chuolgung crifli. Vnd vō verfchmächung | der welt. | Le texte se termine au recto du dernier f., il suit le colophon, Le verso est blanc. Magnifique exemplaire qui a conservé toute sa fraîcheur originale, rubriqué, à pleines marges, nombreux témoins. Un morceau blanc du titre est remmargé. Edition fort rare.
Voir le fac-similé ci-contre.

2349. Isidorus Hispalensis. (Fol. 1 recto, en gros car. :) ℂ Dialogus fiue fy | nonima yfidori de | homine et ratione. | (A la fin :) Expliciunt fynonima yfidori Ifpaleñ Epifcopi | de Homine et Ratione emēdata et fumma cum | diligētia cafligata per magiflrum Jacobū Lupi | Sacre theologie Bachalarium formatum bene | meritum Impreffa Parifius in Campo gallairdi | per Guidonem Mercatoris Anno domini. M. | CCCC.xciiij. Decimafexta Maij. | (1494). pet. in-8. Avec la belle marque typogr. Vélin. (30678). 250.—

Hain-Copinger 9298. *Proctor* 7990. Manque à *Voulliéme.*
16 ff. n. ch. (sign. a-b). Caractères gothiques de 2 grandeurs, 27 lignes par page.
F. 1 recto le titre, au-dessous la belle marque de Guiot Marchant, elle diffère des 2 reproduites par *Brunet.* F. 1 verso blanc. F. 2 (sign. a. ii.) recto : [P] Etrus blefēfls (cette ligne en gros caractères) | dicit Juxta fentūtiam cordis mei, fi | paradifus ... F. 4 recto : ℂ Dyalogus fiue (cette ligne en gros caractères) | fynonima yfidori de hoïe č rōne. Epl'a | [I]Sidorus lectori falutē.... La souscription est au verso du f. 16. Pièce très rare, quelques notes du temps.

2350. Isidorus Hispalensis. Opusculum de temporibus. S. l. n. d. (Romae, Johannes Philippus de Lignamine, ca. 1473) in-4. Cart (30776). 50.—

Hain-Copinger 9303. *Proctor* 3400· Audiffredi p. 385. Manque à *Voulliéme.*
8 ff. sans ch. récl. ni sign. (sur 10). Gros caractères ronds, 23-24 lignes par page.
Il manque le premier et le dernier f. F. 2 recto : Matufalam an. c.lxvii. genu. Lamech | cuius temporibus gigantes nati funt : | . M.cccc.liui. | .. F. 9 verso, dernière ligne ; fcientia claruit. .v. mil. dcc. xvi. |
Edition fort rare. Exemplaire rubriqué, grand de marges, témoins.

2351. Isidorus Hispalensis. (Fol. 1 recto :) Ifidorus de fummo bono. | (A la fin :) ℂ Ifydori hyfpalenfis epifcopi tractatus de fūmo | bono Finit feliciter. Impreffus parifii in vico fan- | cti iacobi per Magiflrum Stephanum Jehannot | Anno dñi Millefimo quadriugētefimo nonagefi | moquinto die vero vndecima menfis Augufli. | (1495) pet. in-8. Avec la belle marque de De Marnef, gr. s. b. Vélin. (30679). 500.—

Copinger II, 3325. Manque à *Proctor* et *Voulliéme.*
94 ff. (mal ch. lxxxvi) et 2 ff. n. ch. (sign. —, b-m). Caractères gothiques de 2 grandeurs, 32-33 lignes par page.

INCUNABULA.

F. 1 recto, le titre cité, au-dessous, la grande marque de De Marnef, avec le pélican, 100×70 mm.; elle correspond à peu près à celle qu'a reproduite *Brunet* I, 810, mais elle est, de plus, renfermée dans une bordure qui porte : BENEDICTVM | SIT NOMEN | DOMINI | . F. 1 verso est blanc. F. ii recto ; ℭ In chriſti nomine incipit liber primus ſancti | lſidori hiſpalenſis epiſcopi de ſummo bono. | F. 94 (ch. lxxxvi) recto, à la fin : Finis Laus deo. | F. 94 verso : Tabula | , qui se termine au verso du dernier f. ; au-dessous, la souscription.

Volume fort rare, peut-être la première production de ces presses, on ne connaît que 10 volumes datés, imprimés par Jehannot. Bel exemplaire ; çà et là des notes contemporaines.

2352. **Isocrates**. (Fol. 1 recto :) ℭ ISOCRATIS ORATIONES | DVAE E GRAECO IN LA | TINVM VERSE QVA | RVM PRIMA RE- | GES ALTERA | SVBDITOS | DOCET. | (A la fin :) ℭ Impſſo ĩ bologna p Iohãe antõio dc (sic) bēdicti. | (Bononiae, Johannes Antonius de Benedictis, ca. 1500) in-4. Avec la marque typogr., sur fond rayé, gr. s. b. Vélin. (30674). 600.—

Hain 9313. Manque à *Proctor, Voulliéme, Frati.*
26 ff. n. ch. (sign. —, A-F). Caractères ronds, de 2 grandeurs, et quelques passages en caractères grecs, 25 lignes par page.
F. 1 recto le titre cité, le verso blanc. F. 2 qui manque est blanc d'après *Hain.* F. 3 recto : ℭ AD SACRATISSIMVM | HVNGARIE REGEM | VVLA- TISLAVM MI | CHAEL CHESSE | RIVS BOSNEN | SIS EPISCO | PVS S. P. D. | F. 5 (sign. A i) recto : Iſocratis oratio de Regni adminiſtra- | tione ad Nicoclē Salaminiorum in | cypro Regem per Michaelem | Chefferium e græco in la- | ti- num uerſa | . F. 14 (sign. Cii) verso : ℭ Ad Reuerendiſſimũ dominum Geor- gium | Epiſcopũ Quiqueclefienſem Michael Cheffe- | rius Boſnenſis Epiſcopus. S. P. D. | F, 15 recto, ligne 13 : ℭ Iſocratis Oratio : que Nicocles : ſiue ſymma- | chicos inſcribitur : per eudem Michaelem Che- | fferium latina facta. | F. 25 verso la fin du texte, il suit le mot : FINIS. | , au dessous le colophon et la marque typographique. F. 26 blanc
Edition fort rare, non citée par *Apponyi.* On ne connaît que 10 ouvrages datés de 1499 et 1500, donnés par cet imprimeur, et le présent non daté. Bel exemplaire à grandes marges, le f. 5 a la marge du bas restaurée.

2353. **Jedaja (ha-) Penini**, seu En-Bonet (b.) Abraham Bedarschi, seu Bonet Prophiat, cogn. ha-meliz. (Epistola). Examen mundi, Ethica, rhetorice, ex codd. mss. cum commentario anonymi (HEBRAICE). Soncini, 24 Kislew 245 (12 decemb. 1484) in-4. Vélin. (30516). 500.—

Hain 9368. *Proctor* 7294 *Voulliéme* 3582. *Steinschneider* no. 5670. 2. *Rossi* p. 22-23.
20 ff. n. ch. (sign. ℸ-א). Caractères hébreux, quadrats et Raſcf, sans les voyelles, de 2 grandeurs, 27-28 lignes par page.

INCUNABULA.

Le volume commence ainsi:

אגרת חברה החכם הגדול המסודר הבדרשי
אנבונייט אברם הנקראת בחינת העולם

שמים לרום וארץ לעומק · ורוחב · לבנבכ אין חקר · אוהב
התחקות על שרשי מחצב אגושותו · אין חקר
לתכונתו · רבים חקרי לב אשר אתו : רבית מחשבות בלב צדיק צ
צדקת אהב · בקרבין יקדש קדוש ישראל · ובשפתי יכבד אלהי הכ
הכבוד : אין חכמה ואין עצה ואין תבונה אשר אין להם רועה · מי
מטפלים בלעדי השלם · יתבחשו לו : חיבלכל. לב שמים היכיל לב
ימים מחקר כללהו קירות לב · היסוכם כנפי רוח על רוח חכמה מ
מראת ע על מי מנחות ונחלי עדן · היקיפורוחבי ארץ מחשבה מ
מושבה עלית קיר קצאה כבף איש ראה זה חלק אדם מאל וחלק'א
אלה מעולמו : חאלחיס בשמים וזה לבדו על חארץ · הולך נבוח
דורש רטומות בכתב אמתיגדולים מעשיו בדת דין : ולהלא בעתות
זמני יבהלוהו ורוח עתו מבעתו · אל יעצור לו לרכוב שמים לחבק ז
זרועת עולם · עד היתו כאלקים לדעת טוב :

אמר המבאר המאמר הזה הנכבד חברו החכם הכולל הפילסוף
האלהי ר' ידעיה ה פניני בדרשי זל קראה אגרת בחינת העולם להיות
הכיא בן המאמרים בש יבחן חולמתזה הידעיאות הטבל כרגעת ההצלחה והי
נהיתן באופן מה מציק לה כדי לעמוד נפשותינו לבל כמוך אל המות מינו
הכלה ונסמתהק כהכרחי לבד זאל מנסים מנומינו · במוסכל מימנו הקיס א
אשר כו תכון לנו הבלחתינו הנבאחיתולא חובר באיתמיתינו חבנד קטון יבתמיר
גדל האיכת מדבר נחות כמוזה: ואמר שמים לרם .וכו דל כי השמיס יש להם
נכול בריומס והארץ בעמיקה · אמנב לבב נבון אין חקר דל שאין לו נביל · או
אוהב התחזק ע על שרשי מחצב אכו דל כי הוא אוהב החכמות הטכליות כטיבצ
עד הזכיך במחזכו: אסר אין להם חסה וכו דל סבבולסימצא שלמיס מב
מסני אדם : מי מטעליש כלעדי השלם · יהא החדש · יתכחאו לו כמן יתכחאו
איכיך לך · עלית קיר קטנה כבף איש חוא הלב :

INCUNABULA.

et voici comme il se termine :

סוף דבר תאמין לבי כי כאשר הורונו הדך הישר והטוב בספור דברים
לבד כל מכלי אתחזומופת רק על דיך המוסר במליצתו רנה ל
לגלות מדאין בא לו זה יאטע ואהה יוגא האדם החותות והמופתים חדותית
במטה איש האלקים אשר חכר התורה הנגיל הלמב"ס זל והוא ספר תורה הנבן
הנכוכים אחרן חנגאונים בזמן ורואון במעלה אשר אין ערוך אלת הל כי לא
כמגא כמהו איש שהיה של בכל חכמה וסיים ספרו בכל חדר החכמה והתורה
אתה אלקוך תירא הל שמור בכל מדעך תורת מטה איש האלקים אב הנביאים
שים כן תריח מבות בתכין תירא ואנכי ולא יהיה לך מתי הנבורה שמעכוס חרי
תדיג נחו לא תוכל להית נכבל ותהיה בטוח להית כן העולם הבח

וככאן השלים דברי המסולא מפז עליון המסורדי הזה תשותי זהב במשכיית
כסף אין עריך להס • בריך רחמנא דסייען פה סונבעינו כד כסליו ומה

Très bel exemplaire d'un des volumes les plus rares sortis des presses de Soncino.

2354. **Johannes**, archiepiscopus cantuariensis [Johannes Peckham].
(Fol. 2, sign. a 2, recto:) Profpectiua coïs. d. Iohãnis archiepi-
fcopi Cãtuariẽfis | fratris ordinis minoʒ dcī pfanʒ ad unguẽ ca-
ſtigata p exi | miũ artiũ ʒ medicĩe ac iuris utriufqʒ doctorẽ ac
mathema | ticũ peritiſſimũ. D. Faciũ cardanũ Mediolanenfem ĩ
ue | nerabili colegio iuris peritorum Mediolani refidẽtem. | S. l.
ni d. [Mediolani, Petrus de Curneno, ca. 1481] in-fol. Avec nom-
breuses fig. mathémat. gr. s. b. Vélin. (30694). 300.—

Hain 9123. *Proctor* 5974. Manque à *Voulliéme.*
30 ff. n. ch. (sign. a-e). Caractères gothiques de deux grandeurs ; 40 lignes
par page.
F. 1 recto blanc, au verso: Reuerendiſſimo in Chriſto patri apoſtolicoqʒ pro-
tonota | rio nec nõ equiti aurato ʒ comiti palatino Ambrofio grif | fo artiũ me-
dicĩeqʒ doctori pſtãtiſſimo ac theologo pitiſſio | Facius Cardanus. f. d. p. | F. 2
recto l'intitulé cité, suivi du texte; dern. f. verso : FINIS. | ; et puis 14 lignes
de vers: Optima que fertur uifus pars optima lector. | Faufius Corueni clau-
ditur aufpitijs. | Quem petrus impreſſit paruo non aere : libellum | Hunc eme :
tu doctum perlege lector opus. |
Superbe exemplaire, grand de marges, rubriqué en rouge et bleu. Impres-
sion très rare, l'une des 3 seules connues de ce typographe, les 2 autres sont
datées de 1480 et 1481 ; la présente est sans date.

2355. **Justinianus** Imperator. Institutiones. S. l. n. d. gr. in-fol. Avec
une belle marque typogr. Ais de bois rec. de veau est. (anc.
rel.) (30554). 450.—

Edition inconnue aux bibliographes.

INCUNABULA.

104 ff. n. ch. (sign. a—n), impr. en rouge et noir. Caractères gothiques de 2 grandeurs, le texte entouré de la glose, 2 col. et 68 lignes de la glose par page. Fol. 1 blanc ; fol. 2 (sign. aij) recto, en rouge, texte : In nomine domini noftri|iefu chrifti fm.pator cefar^b | flauus^e iuftinianus^d alemani] cus^e gotticus franc' germa | nicus^f atticus alanicus uan | dalicus affricanus pius^9 fe | lix^h inclitus! uictor, ack trium | phator! femp auguftus^m cu | pide^n legū iuuentuti. Inci | pit^e phemium. | Le commentaire commence : [I]N nomine domini noftri Iefu chrifti. Ex hoc nota q' | chriftianus fuit. alias nō poffet impare. i. imperij iurifdi | ctionem exercere.... Fol. 103 verso : Inftitutionum opus cura fūina | atqʒ diligentia cafīigatuʒ Finit. | Fol. 104 recto : Rubrice primi libri inftitutionum. | ..., cette

N.° 2355. — *Justinianus*. S. l. n. d.

table est imprimée à 3 col. et suivie de la belle marque typographique de [?], tirée en rouge. Le verso est blanc.

Bel exemplaire, grand de marges, rubriqué en rouge et bleu. Nombreuses notes du temps, et soulignures.

Voir le fac-similé ci-dessus.

2356. **Laotantius, Firmianus L. Coelius.** Opera. Venetiis, Vincentius Benalius, 1493. in-fol. Rel. (30699). 30.—

INCUNABULA.

Hain-Copinger *9816. *Proctor* 5376. *Voullléme* 4387.

138 ff. n. ch. dont il manque les 8 ff. prélim. (sign. A). Caractères ronds.
C'est le dernier des 3 seuls ouvrages connus sortis de cette presse.
Exemplaire bien conservé. — Voir pour la description *Monumenta typo-
graphica*. no. 1104.

2357. **Lauretus, Bernardus.** (Fol. 1 recto :) ℂ Caſus (sic) in quib'
iudex ſecularis poteſl ma- | nus in perſonas clericorum ſine metu

N.º 2357. — *Lauretus, Bern.* Paris, Denidel et Debarra, ca. 1500.

excō- | municationis imponere. | ℂ De priuilegiis clericorum. |
ℂ De exemptionibus. | ℂ De carceribus. | ℂ De alimentis. | (A
la fin :) ℂ Impreſſum pariſius in collegio de coque- | ret per An-
thonium denidel et Nicholaum de | barra in artibus magiſiros. |
(ca. 1500). pet. in-8. Avec la grande marque typogr. s. b. Vé-
lin. (30680). 500.—

INCUNABULA.

Copinger II, 3510. Manque à *Proctor* et *Voulliéme.*
41 ff. n. ch. (sign. a-f, de 8 ff. sauf f qui en a 4). Caractères gothiques, 27 lignes par page.
 F. 1 recto le titre, le verso blanc. F. 2 (sign. aii.) recto: Excellentiflimi vtriufq-iuris doctoris | egregii dñi bernardi laureti primi preflden- | tis in fuprema par-lamēti curia Tholofe exi- | mii Cafus in quibus iudex fecularis poteſl | manus in pfonas clericoʒ fine metu excōmu | nicationis imponere incipiunt feliciter. | Dernier f. recto, à la fin: ꝺ Explicit tractatus de alimētis edit' | per dominū Bartholum legū doctoreʒ | ; au-dessous la souscription. Le verso porte la cu-rieuse marque typographique : Adam et Eve portant un cœur avec les mono-grammes des 2 imprimeurs, surmonté de croix, la bordure porte : HEC. DICIT. DNS | BENEDICITE | ET. NOLITE | MALEDICERE | , 95X60 mm
 Pièce extrêmement rare, c'est une des 3 seules productions sorties des pres-ses de cette association, toutes les 3 non datées. Bel exemplaire.
 Voir le fac-similé ci-contre.

2358. **Luolanus.** (Fol. 1 recto :) Dyalogus Lucani (sic) philo | fophi. quomō folus nudus ꝑ acheronta tranfuchi po- | teſi : Vna cū recommēdatōe heremi Frācifci petrarche | Et tractatulus fyno-nimorū yfidori de vite prefentis | regimine. non tam iocundus q̃ʒ vtilis legentibus. | S. l. n. d. in-4. Cart. (30560). 75.—

Hain-Copinger *16273. *Campbell* 1176. *Proctor* 1404. *Voulliéme* 1031.
12 ff. n. ch. (sign. a-b). Caractères gothiques de 2 grandeurs, 35 lignes par page.
 F. 1 recto l'intitulé cité ; au verso : Paulus Niauis artium magiſler. Vene-rando viro | Thome friberger.... F. 7 verso, à la fin : Sequitur tractulus (sic) lflidori. | de prefentis vite regimine | . F. 12 recto, dernière ligne : Et fic huius tractatuli finis habetur | ; le verso est blanc.
 Proctor et *Voulliéme* attribuent cette impression à Henricus Quentell, Colo-niae ca. 1489-02, et *Campbell* à Jacobus de Breda, Deventer, ca. 1497.
 Pièce rare. Bel exemplaire, au titre, 6 lignes d'une main ancienne.

2359. **Mammotreotus** super Bibliam. (A la [fin :) Actum hoc opus Venetijs An- | no dñi 1482. die vo. 6. Julij. p An | dreā Jacobi de Catthara : Impē- | fis Octauiani fcoti de Modoetia | . in-4. Vélin. (30414). 100.—

Hain-Copinger *10562. *Proctor* 4769. Manque à *Voulliéme*,
211 ff. n. ch., dont le premier blanc (sign. A, B, a-z, ꝯ). Caractères gothi-ques ; 42 lignes et 2 col. par page.
 F. 2 (sign. A 2) recto : Incipit tabula princi | paliū vocabuloʒ i Ma | motrectū fecundū ordi- | nē alphabeti, | F. 16 verso, col. 3 en bas : Explicit Tabula. (sic) | Laus deo. | Le texte commence au recto du f. 18 (sign. a :) Prologus autoris i mamotrectū | , il finit au verso du f. 209, suivi de l'impressum cité. F. 209 recto : Incipit tabula libroruʒ ʒ alioʒ | quorum expofitiões ꝯ correctões | voca-bulorum in prefenti libro cō | tinentur | Dernier f. recto : Regiſlrum Mamotre-cti. | Le verso est blanc. Edition peu commune. Première impression de la se-conde presse du célèbre typographe Andreas de Paltascichis. Bel exemplaire, grand de marges et rubriqué.

2360. **Mammotreotus.** (Dernier f. recto :) Liber expofitorius totius biblie ac ali | orum que in ecclefia recitantur. qui· mā- | motre-ctus appellatur Impreſſus Argen | tine Anno domini. M.cccc.l-

INCUNABULA.

xxxix. finit | feliciter. | (Argentorati, Johannes Grüninger, 1489) in-fol. Ais de bois rec. de veau est. (anc. rel. restaurée). (30565). 150.—

Hain *10568 *Proctor* 454. Manque à *Voulliéme.*
18 ff. n. ch. et CXLII ff. ch. (sign. a, b, d-y, A-C). Caractères gothiques de 2 grandeurs, 2 col. et 53 lignes par page.
F. 1 n. ch. recto: Mammotrectus |, le verso blanc. F. 2 n. ch. (sign. a 2) recto: Incipit vocabula | rius in mammotrectum fecundum ordi- | nem alphabeti. | F. I (sign. d) recto: Prologus in mam | motrectum incipit feliciter. | Le texte se termine au recto du f. CXLII, il suit l'impressum, le verso est blanc
Magnifique exemplaire, rubriqué en rouge et bleu, qui a conservé toute sa fraîcheur primitive; larges marges, témoins. Au verso du dernier f., la notice suivante, écrite d'une main ancienne, en rouge: Liber monaſierij fanctj Panthaleoni In Colonia Diui | ordinis fanctj Benedicti. |

2361. **Mataratius s. Maturantius, Francisous.** (Fol. 1 recto:) Hoc in uolumine hæc Continentur. | Fiācifci Maturantii Perufini de Cōponendis carminibus opufculū. | Nicolai Perotti Sypontini de Generibus metrorum. | Eiufdem de Horatii Flacci: ac Seuerini Boetii metris. | Omni boni Vincentini de Arte metrica libellus. | Serui Mauri Honorati Grammatici Centimetrum. | (Fol. 44 verso:) Venetiis per Damianum de Mediolano | M.cccc.lxxxxiii. die. xxii. Auguſii. | (Venetiis, Damianus de Gorgonzola, 1493). in-4. Cart. (30523). 150.—

Hain *10893. *Proctor* 5516. Manque à *Voulliéme.*
44 ff. n. ch. (sign. a-e, A-F). Caractères ronds entremêlés de caractères grecs, 38 lignes par page.
Le texte commence au verso du f. 1: Francifci Maturantii perufiai uiri Eruditiſſimi ad Petrum Paulum | Cornelium de componendis uerfibus hexametro & Pentametro o- | pufculum. | L'ouvrage se termine au verso du f. 44, il suit le mot: FINIS | et le colophon.
Bel exemplaire, grand de marges, témoins, d'un des premiers livres imprimés par ce typographe à Venise, où il exerça pendant les années 1493-95 et n'y publia que 12 volumes.

2362. **Mela, Pomponius.** De situ orbis. Venetiis, Franciscus Renner, 1478. in-4. Avec des initiales sur fond noir. D.-veau. (30804). 75.—

Hain-Copinger *11017. *Proctor* 4174. *Voulliéme* 3697. *H. Walters, Inc. typ.* p. 274.
48 ff. n. ch. Caractères ronds. Exemplaire bien conservé, à grandes marges, quelques notes du temps, la marge inférieure et celle du fond du f. 1 restaurée.
— Voir pour la description *Monumenta typographica* no. 702.

2363. **Merula, Georgius.** Commentarii in Juvenalem. (F. 146 recto:) Impreſſa Venetiis per Gabrielem Petri | Duce inclyto Andrea Vendramino. | .M.CCCC.LXXVIII. | (1478) in-fol. Veau fauve. (30573). 200.—

Hain-Copinger 11090. *Proctor* 4202. *Voulliéme* 3704.
148 ff. n. ch. (sign. A, a-f). Caractères ronds de 2 grandeurs, et des passages en caractères grecs, 41 lignes par page.
F. 1 blanc manque. F. 2 (sign. Aii) recto: AD INVICTISSIMVM PRINCI-

INCUNABULA.

PEM FEDERICVM DE | MONTEFERETRO VRBINI DVCEM : GEORGII |
MERVLAE ALEXANDRINI PRAEFATIO IN SA- | TYRARVM IVVENALIS
ENARRATIONES. | F. 5 (sign. a) recto : ENARRATIO PRIMAE | SATYRAE.
| F. 96 (sign. m iiii) recto : SATYRARVM IVVENALIS ENARRATIONES A
GE- | ORGIO MERVLA ALEXANDRINO EDITAE : NO- | MINATIMQVE DI-
CATAE FEDERICO DE MON | TEFERETRO VRBINI DVCI INVICTISSIMO | ,
le verso et le f. 97 sont blancs. F. 98 recto : GEORGII MERVLAE ALEXAN-
DRINI ADVERSVS | DOMITII COMMENTARIOS PRAEFATIO AD MAR | CVM
ANTONIVM MAVROCENVM EQVITEM | PRAECLARVM. | F. 122 verso est
blanc. F. 123 et 124 sont occupés par la table des matières. F. 125 (sign. q)
recto : GEORGIVS Merula Alexandrinus Bernardo Bembo Nobilifſi | mo. Iuri-
fconfulto : & Equiti Splendidiſfimo Salutem. | , le verso est blanc. F. 126 (sign.
q ii) recto : GEORGII MERVLAE ALEXANDRINI ANNOTATIO | NES IN ORA-
TIONEM. M. TVL. CICERONIS PRO. Q. | LIGARIO. | L'ouvrage finit au recto
du f. 146 par une liste du contenu : Continentur in libro hæc. | ..., il suit le
colophon cité. F. 146 verso et f. 147 recto contiennent une table des erreurs
typographiques : Lector ne te offendant errata :... F. 147 verso est blanc. F. 148
blanc manque.

Bel exemplaire, à grandes marges, il est très propre, sauf des taches bru-
nes dans 12 ff. vers la fin du volume.

2364. Mesue, Johannes. (Fol. 1 recto :) MESVE. VVLGARE. | (A
la fin :) FINITO e il libro di Giouanni Mefue della confolatione
delle medi | cine femplici folutiue : Impreſſo in Firenze et ri-
correpto di | nuouo et meglio daglialtri uulgari che ſi fono for-
ma | ti per il paſſato che in molti luoghi habbia- | mo trouato
hauere manchamento | DEO GRATIAS. | AMEN | . (Firenze, Bar-
tolommeo di Libri, ca, 1495). in-fol. Avec une grande initiale
ornem. gr. au trait sur bois. D.-veau. (31131) 500.—

Hain-Copinger 11113. Proctor 6283. Stockton-Hough 1100. Manque à Voullième.
228 ff. n. ch. (sign. — [c'est-à-dire les ff. 2-4 sign. 1, 2, 3], a-z, &, ɔ, ℈, A,
B, toutes de 8 ff. sauf B de 4 ff.). Beaux caractères ronds, 34 lignes par page.
F. 1 recto le titre cité, une ligne seule ; f. 1 verso blanc. F. 2 (sign. 1),
col. 1 : ⟨ Tabula di queſto libro del Me- | fue uulgare. ⟨ Del primo libro. | Aro-
matico rofato defcriptione di | Gabriello.... Cette table, impr. à 2 col. se ter-
mine au recto du f. 8 par le mot : FINITA | . F. 8 verso : LA QVALITA DE
PESI | . F. 9 (sign. a) recto : ⟨ INCOMINCIA. IL. LIBRO. DELLA. CONSO-
LATIONE. | DELLE. MEDICINE. SEMPLICI. SOLVTIVE. IL. QVA | LE. FECE.
GIOVANNI. FIGLVOLO. DI. MESVE. | N[initiale ornem.] El nome di dio mi-
ſericordiofo di cui cö | fentimento.. .. F. 128 recto la souscription mentionnée,
le verso blanc.

Incunable très rare, **non décrit** par les bibliographes. Bel exemplaire à très
grandes marges, seulement quelques ff. sont tachés dans l'extrémité de la
marge, le dernier f. très légèrement restauré. Le titre est découpé et remonté.

2365. Moses ex Coucy b. Jakob. Liber praeceptorum (magnus s.
major). De 613 praeceptis affirmativis et negativis (hebraice).
S. l. e. a. (ante 1480). in-fol. Veau m. **Imprimé sur vélin.**
(30755). 5000.—

Hain 9795. Proctor 7434. Steinschneider no. 6453. 1. Manque à Voullième, De
Praet, Rossi ecc.
273 ff. sans ch. récl. ni sign. Caractères hébreux quadrats, de 2 grandeurs,
sans les voyelles, 2 col. et 53 lignes par page.
D'après Steinschneider la première partie (ספר מצות לו תעשה) devrait
comprendre 99 ff., mais il s'est trompé puisqu'elle ne renferme, comme notre exem-

INCUNABULA.

plaire absolument complet, que 98 ff. La seconde partie devrait être composée,
selon le même bibliographe, de 175 ff. y compris deux ff. blancs ; ce n'est pas
juste non plus, puisque notre exemplaire contient 175 ff. de texte et ne manque
que d'un feuillet blanc seul.

Première édition infiniment rare et précieuse que le célèbre bibliographe cité
Steinschneider appèle *splendida omnium integerrima.*

Aucun bibliographe n'en renseigne un exemplaire imprimé sur vélin, de sorte
que le nôtre sera probablement l'unique dans cet état. Il est, en outre, d'une
conservation irréprochable, splendide sous tous les rapports.

= Mr. A. Cowley de la Bodleiana d'Oxford auquel nous nous sommes adressé
pour avoir des renseignements autour l'exemplaire y existant a eu l'amabilité
de nous informer, que la bibliothèque ne possède que la première partie de l'ou-
vrage dans un exemplaire tiré sur papier qui est complet et renferme comme
le nôtre 98 ff. imprimés.

2366. **Ovidius Naso, Publius.** Operum omnium volumen II. Vicen-
tiae, Hermanus Liechtenstein, 1480. in-fol. Cart. (30746). 75.—

Hain-Copinger *12141. *Copinger* III, p. 277. *Proctor* 7157. *Voulliéme* 4590.
H. Walters, Inc. typ. p. 289.
248 ff. n. ch. dont il manque le premier et le dernier blancs. Caractères ronds.
Ce second volume renferme tous les ouvrages du poète sauf les Métamor-
phoses. Bel exemplaire, à grandes marges, quelques piqûres sans importance.
— Voir pour la description *Monumenta typographica* no. 1326.

2367. **Paulus Venetus.** Logica. (A la fin :) Finis logice Pauli veneti
Ad laudē omni | potentis. Impreſſa venetijs per me Guliel | mū
Tridinenſem de Mont. fer. anno dn̄i | 1488. tertio nonas ſeptem-
bris. | in-4. Avec 2 initiales orn. sur fond noir et nombreuses
autres, simples, et 3 figures schématiques gr. s. b. Vélin.
(30778). 100.—

Hain-Copinger-Reichling 12501. Manque à *Proctor* et *Voulliéme.*
48 ff. n. ch. (sign. a-f). Petits caractères gothiques, 2 col. et 49 lignes par page.
F. 1 blanc manque. F. 2 (sign. a 2) recto, col. 1 : ℭ Pauli Veneti ſummule
incipiūt | [C, initiale orn.] Onſpiciens in circuitu li | brorū ... F. 3 (sign. a 3)
recto, col. 2, une figure schématique, au verso 2 autres prenant la page en-
tière. F. 48 recto, col. 2 la souscription, le verso blanc.
Edition assez rare, bon exemplaire.

2368. **Petraroa, Franoesco.** Trionfi e Sonetti. (À la fin :) Finiſſe
gli ſonetti di Miſſer Francefcho Petrarcha coreti (sic) & caſſi-
gati per me Hieronymo Centone Pa- | duano Impreſſi ī uetia
per Piero Veronefo nel M:CCCCLXXXXII: Adi Primo. de Aprile
Regnante | lo Inclito & glorioſo principe Auguſtino Barbadico : |
(Venetiis, Petrus de Piasiis Cremonensis dictus Veronensis, 1492)
in-fol. Avec 6 grands bois encadrés et des initiales orn. sur
fond noir. Veau marbré, encadr. dor. sur les plats, dos orné.
(30732). 1000.—

Hain-Copinger 12773 et *Copinger* III, p. 280. *Proctor* 4483. *Voulliéme* 3842.
Hortis no. 16.
8 ff. n. ch, dont il manque le premier blanc (sign. aa) ; 128 ff. ch. (sign. a-q) ;
101 ff. ch. (mal cotés 102) et 1 f. blanc qui manque (sign. A-N). Caractères

N.º 2368. — *Petrarca, Francesco*. Venetiis, 1 Aprile 1492.

INCUNABULA.

ronds de 2 grandeurs, le texte entouré du commentaire, 6I lignes de celui-ci par page.

F. 1 n. ch. blanc manque. F. 2 n. ch. (sign aa 2) recto: TABVLA (titre courant) | PER informatione & dechiaratione di quefia | tabula quefio fi e lo ordine fuo che chi uuol tro | uare.... La table, impr. à 2 col., se termine au verso du f. 6, n. ch., au-dessous: PROLOGVS | Ad llufiriffimum Mutinæ Ducem diuum Borfium Efienfem Bernardi Ilicini medicinæ: ac philo- | fophiæ difcipuli in triumphorum clariffimi poetæ Francifci Petrarchæ expofito incipit. | F. 8 n. ch. verso, le premier des grands bois. F. ch. 1 (sign. a) recto, texte : N | initiale ornée gr. s. b.] EL TEMPO CHE | rinuova i miei fofpiri | F. 128 recto, à la fin : Finit Petrarca nup fūma diligētia a reuerēdo. p. ordīs minorī magĩo gabriele bruno ueneto terre fāctæ | mīfiro emēdatus āno dūi (sic) 1491. die. 10. maii. Tutti fono q̄terni.... | F. 128 verso blanc. F. ch. 1 (sign. A) recto : TABVLA | Azo che tu elqual ne lopra dil gloriofo petrar | cha..., impr. à 2 col., à la fin : FINIS | ; au verso : Prohemio del prefiaņte Oratore & poeta Miffer Francefco philelpho al illufiriffimo & inuictiffimo | principe Philippo Maria Anglo Duca de Milano ... F. ch. 2 (sign Aii) recto : Incominciano li foneti cō cāzoni dello egregio poeta Miffer Francefco Petrarcha cọn la interpetatione (sic) : | dello eximio & excellēte poeta miffer Frācefco philelpho allo īuictiffimo Philippo Maria duca di milano : | ... (texte :) SONETO PRIMO | [P]Oi chafcoltate in rime fpar | fe il fuono | F. ch. 102 verso, ligne 5, la souscription mentionnée, au-dessous : Regifiro delli Soneti. | , ce registre des cahiers est impr. à 4 col. Le dernier f. blanc manque.

Cette édition fort rare, **non décrite** par les bibliographes, correspond tout-à-fait à l'édition publiée par le même imprimeur le 22 avril 1490, dont le *Prince d'Essling* donne une description fort étendue dans son ouvrage *Les Livres à figures vénitiens*, partie I, tome I, pp. 88-93. Il en parle en ces termes: « Il paraît certain que les estampes de l'édition de 1490 sont des copies'des gravures sur cuivre, du fameux florentin anonyme de la fin du XV. siècle *(Bartsch* XIII, p. 277 et *Passavant* V, pp. 11 et 71), et des copies serrant parfois de très près les sujets originaux.... ces bois de 1490, bien qu'inégaux entre eux, sont certainement les meilleurs que nous connaissions pour le Pétrarque ». Il reproduit 2 figures de l'édition de 1490 et·les 2 gravures sur cuivre florentines correspondantes.

Prince d'Essling et Eugène Müntz, Pétrarque, p. 176 : « ... édition illustrée de vignettes fort mouvementées et brillantes, bien que la gravure laisse à désirer en finesse.... D'élégantes bordures sur fond noir, à figure et à arabesques, les encadrent. — A tout instant, ces bois reproduisent, dans leurs traits généraux, les fameuses estampes florentines du British Museum ». A la p. 177 on en donne la reproduction réduite d'un bois.

Exemplaire bien conservé.

Voir le fac-similé à la p. 669.

2369. **Petraroa, Franoesoo.** Trionfi e sonetti. (A la fin :) Finiffe gli fonetti di Miffer Francefcho Petrarcha coreti (sic) & cafiigati per me Hieronymo Centone Padoua- | no. Impreffi in Venetia per Ioanne di co de ca da Parma. Nel. M.CCCCLXXXXIII. Adi. xxviii. de marzo | Regnante lo inclito & gloriofo principe Augufiino Barbadico. | (Venezia, Giovanni Capcasa, 1492-93). 2 tomes en 1 vol. in-fol. Avec 6 superbes grands bois, des initiales ornem. et la marque typogr. Ais de bois rec. de veau. (30815). 1000.—

Hain-Copinger 12774. *Proctor* 5510 et 5511. *Voullième* 4461 et 4462. *Hortis* no. 17.

8 ff. n. ch. (sign. aa) et 128 ff. ch,, mal cotés clviii, étant sautés les ff. 113 à 132 (sign. a-q) ; 101 ff. ch., mal·cotés cii, et 1 f. blanc (sign. A-N). Caractéres ronds de 2 grandeurs, 60 lignes par page, le texte encadré du commentaire.

F. 1 n. ch. blanc, f. 2 (sign. aaii) recto : TABVLA (titre courant) | PER in-

INCUNABULA.

formatione & dechiaraṭione di queſta | tabula queſto ſie lo ordine ſuo chħ chi uuol tro- | uare.... Cette table impr. à 2 col. finit au verso du f. 6, il suit : Prologus. | Ad illuſtriſſimum Mutinæ Ducem diuum Borſium Eſtenſem Bernardi Ilicini medicinæ : ac philoſophiæ di | ſcipuli in triumphorum clariſſimi poetæ Franciſci (sic) Petrarchæ expoſitio incipit. | F. 8 verso le premier des bois. F. ch. i (sign. a i) recto, texte : N [initiale orn. gr. s. b.] EL tempo che | rinuoua imiei | ſoſpiri | Le commentaire commence : D [initiale orn. gr. s. b.] ES-CRIVE Miſſer Frăceſco il ſenſitiuo dominio ſingendo cupidine triũpbare de gli homini in | queſta forma ... F. 128 (cb. clviii) recto : Finit Petrarcha nuper ſumma diligentia a reuerendo. P. ordinis minorum magiſtro Gabriele bruno ue | neto terræ ſanctæ miniſtro emendatus anno domini. M.cccc.lxxxxii. die. xii. Ianuarii. | Regiſtrum huius oparis. (sic).. . | F. 128 verso blanc.

F. ch. i (sign. A) recto, à 2 col. : TABVLA | Azo che tu elqual ne lopra diļ glorioſo Petrar | cha con minore difficulta poſſi ritrouare.... F. 1 verso : Pro-hemio del preſtante Oratore & poeta Miſſer Franceſcho philelpho al iliuſtriſ-ſimo & inuictiſſimo prin- | cipe Philippo Maria Anglo Duca de Milano circa la interpretatione per lui ſopra li ſonetti & canzone de miſ | ſer· Franceſcho pe-trarcha facta. | ... F. ii (sign. Aii) recto : Incominciano li ſonetti con canzoni dello egregio poeta Miſſer Franceſcho Petrarcha cõ la interp̃tatione. del | lo eximio & excellente poeta miſſer Franceſcho philelpho allo ĩuictiſſimo Philippo Maria duca di Milano. | [P]OI CHASCOLTATE. Quantunque il preſente ſonetto ſuſſe da Miſſer Franceſcho petrarcha | Le texte commence : SONETO PRIMO P [initiale orn. gr. s. b.] Oi chaſcoltate in rime | ſparfe il ſuono | ... F. 101 (cb. cii) verso, la souscription mentionnée. Au-dessous : Regiſtro delli Sonetti. | , impr. à 4 col., il suit la marque typographique de Matteo Capcasa, sur fond noir. F. 102 blanc.

C'est le premier des deux seuls ouvrages connus sortis de cette presse.

Les 6 grands et beaux bois pour les Triomphes, sont entourés de belles bor-dures, la même pour chaque figure, ils occupent la page entière et se trouvent ici en excellentes épreuves de toute fraîcheur. Voici comment en parlent le *Prince d'Essling ct Eugène Müntz* dans leur .ouvrage *Pétrarque, ses études d'art* etc. pp. 176-177 : « Les gravures de l'édition vénitienne de 1492-1493, im-primée par Ioanne Codecha, de Parme, s'inspirent à leur tour, avec plus ou moins d'indépendance, des gravures de l'édition de 1490. Elles ont toutefois plus de liberté et de fraîcheur. L'auteur y est revenu aux anciennes pratiques de la xylographie et s'est contenté d'indiquer par un trait la silhouette des personnages, avec quelques autres traits pour les lignes du visage et de la draperie. Mais comme il n'a fait aucun effort pour renouveler l'iconogra-phie », etc ... A la p. 178 est donné la reproduction réduite d'un bois.

Une description détaillée des figures se trouve dans l'ouvrage monumental du *Prince d'Essling, les Livres à figures vénitiens*, partie I, tome, I, pp. 93-94, dont nous citons les passages suivants : « Les gravures de l'édition de 1493, si souvent employées pour les éditions qui suivirent, sont, sinon des copies au trait, du moins des imitations de celles de l'édition 22 avril 1190. Parfois le sujet est serré d'assez près ; parfois aussi le dessinateur s'est borné à y puiser son inspiration. Il est donc intéressant d'en faire la comparaison, et d'en in-diquer les similitudes et les différences.... » A la p. 95 il reproduit le bois pour le triomphe de la Divinité.

Bel exemplaire de cette belle et rare édition, **non** décrite par les bibliogra-phes, à pleines marges, témoins, les figures ni coloriées ni rayées en quelque sort, mais tout-à-fait intactes. Un petit trou de vers dans quelques ff.

2370. **Platea, Franc. de.** (Fol. 19 recto :) INCIPIT OPVS RESTI-TVTIONVM VTILISSIMVM | A REVERENDO IN CHRISTO PATRE FRATRE | FRANCISCO DE PLATEA BONONIENSE ORDINIS | MINORVM DIVINI QVE VERBI PREDICATORE | EXIMIO EDITVM. | (A la fin:) M.CCCC.LXXIII. NICOLAO TRONO DVCE VENECIA | RVR (sic) REGNANTE IMPRES-SVM FVIT HOC OPVS | PAVVE FOELICITER. | (Patavii, Leo-

INCUNABULA.

nardus Achates, 1473). in-fol. Avec une belle bordure et une
initiale histor. et orn. peintes en couleurs et rehaussées d'or.
Ais de bois rec. de veau. (30877). 500.—

Hain *13036. *Proctor* 6776. *Voulliéme* 3200. *Dibdin, Bibl. Spencer.* III, p. 461.
173 ff. n. ch. (sign. A, B, a-g, le reste sans sign.) Les signatures se trouvent
dans l'extrémité de la marge du bas. Anciens caractères ronds; 40 lignes
par page.
F. 1 (sign. A) recto : INCIPIT TABVLA RESTITVTIONVM VSVRARVM |
ET EXCOMVNICATIONVM EDITA PER VENERA | BILEM DOMINVM FRA-
TREM FRANCISCVM DE | PLATEA ORDINIS MINORVM. | F. 18 recto :
Expliciunt tabule operum utiliſſimoȝ fcȝ Reſtitutionū Vſurarum | & Excoīcatōnū
reuerendı fratris Francifci de platea bonoñ ordinis | minorū pitiſſimi in utroqȝ
iure ac in facra theologia. | LAVS DEO. | Le verso est blanc. Le texte com-
mence au recto du f. 19, précédé de l'intitulé cité. F. 173 verso, l. 3 : FINIS.
| Il suit trois distiques latins de la première édition : « Quem legis ..., dans
lesquels l'imprimeur plagiaire a remplacé le nom du typographe Barthol. Cre-
monensis par le sien, défigurant [en manière comique la mesure des vers :
Candida perpetue non deerit fama Baſilee. | Phidiacum hinc ſuperat Leonhardus
ebur. | Sous ces vers on lit l'impressum cité.
« Edition rare et d'une belle exécution ». *(De la Serna* nro. 1100).
Cet imprimeur ne travailla qu'en 1472 et 1473 à Padoue, on connaît seu-
lement 5 ouvrages publiés par lui pendant son activité en cette ville.
Exemplaire très grand de marges, témoins, bien conservé sauf quelques pi-
qûres et mouillures sans importance. La large bordure, au recto du f. 19, est
formée de fleurs et de rinceaux, à droite une femme en blanc ; en bas le beau
portrait d'un moine dominicain, le tout joliment exécuté en couleurs et en or.

2371. **Platina, Bartholomaeus** [**Sacchi**]. (Fol. 1 recto, en gros car.
goth. :) Libellus platine de ho | neſia uoluptate ac | ualitudine.
| (Fol. 90, sign. m.ii., verso :).... Bononiæ Impreſſum per Ioannē
antonium pla | tonidem Benedictorum bibliopolam necnõ ciuem
Bono, | nienſem ſub Anno domini. Mccccxcix. die uero. xi. men-
ſis | Maii. Ioanne Bentiuolo fœliciter illuſirante. | (1499) in-4.
Avec la belle marque typogr. Cart. (30508). 150.—

Hain-Copinger *13056. *Proctor* 6666. *Voulliéme* 2801. *Frati* 7292.
96 ff. n. ch., le dernier blanc (sign. a-m). Caractères ronds, 29 lignes par page.
Le verso du titre est blanc. F. 2 (sign. a.ii.) recto : Platynæ De Honeſta Vo-
luptate : et Valitudine. ad Am | pliſſimum ac Doctiſſimum. D. B. Rouellam. S.
Clementis | Prefbiterum Cardinalem. | L'ouvrage finit au verso du f. 90 suivi de
l'impressum et de la rare marque typographique sur fond haché, aux lettres *I.
B.* et *F. C. V.* F. 91 recto : Tabula huius opufculi. |, imprimée à 2 col. F, 95
verso : REGISTRVM. |, le dernier f. est blanc.
Exemplaire à pleines marges, avec nombreux témoins, qui a conservé toute
sa fraîcheur primitive.
Edition conforme à la description donnée par *Hain* *13056. Un autre exem-
plaire est décrit dans les *Monumenta typographica*, no. 69, et offert dans mon
catalogue *Choix* au no. 2190; mais il diffère du présent par la composition.

2372. **Plutarchus**. Vitae illustrium virorum latiae. Venetiis, Nico-
laus Jenson, 1478. 2 vol. gr. in-fol. Vélin. (30734). Vendu.

Hain-Copinger *13127. *Proctor* 4113. *Voulliéme* 3671. *H. Walters, Inc. typ.*
pp. 327-28.
234 et 226 ff. n. ch. Beaux caractères ronds.
Magnifique exemplaire ayant les marges extraordinairement larges 388 à

INCUNABULA.

390X270 mm , de nombreuses notes contemporaines sur les marges ; il y a quelques piqûres dans les premiers et les derniers ff. des 2 vol., et il manque les 2 ff. blancs (sign. a 1 et b. 7) du premier vol. ; sauf ces petites fautes, l'état des volumes est irréprochable, tant pour le fort papier blanc que pour la belle exécution typographique.
Voir, pour la description, *Monumenta typographica, Suppl.* no. 184.

2373. **Plutarchus**. Vitae latine, Lapo Florentino interprete. Venetiis, Joannes Rigatius (Giovanni Ragazzo) da Monteferrato, 1491. 2 parties en 1 vol. Avec 2 superbes bordures renfermant 2 figures, de belles initiales orn. et hist. et la marque de Junta. Ais de bois rec. de veau. (30812). 350.—

Hain-Copinger 13129. *Voullième* 4373. *H. Walters, Inc. typ.* pp. 328-30. *Rivoli* pp. 115-16. *Lippmann, Wood-engraving in Italy* pp. 94-96. Manque à *Proctor.* 1 f. n. ch., CXLV et CLIIII ff. ch. Caractères ronds.
Exemplaire très propre et fort grand de marges, mais avec quelques trous de vers traversant le texte. Sur quelques ff. des notes du temps. — Voir pour la description *Monumenta typographica* no. 1075, avec le fac-similé d'une page.

2374. **Praecordiale devotorum**. (Fol. 1 recto :) Precordiale facerdotum | deuote celebrare cupienti | um vtile et confolatorium. | (A la fin :).... impſſum Bafilee Anno falutis Mcccc | lxxxix. Sedecimo vero kal.' mēſis Julij. | (s. n. typ., 1489). in-8. Avec un bois. Ais de bois rec. de veau. (30550). 300.—

Hain *13319. Manque à *Proctor* et *Voullième.*
120 ff. n. ch. (sign. a-p). Caractères gothiques., 27 lignes par page.
F. 1 recto, le titre cité, au verso un bois représentant la Vierge avec l'Enfant, au trait, d'un dessin archaïque, 110X73 mm. F. 2 (sign. aij) recto : Prefatio. (sic) | [N]Omen hoc p̄cordiale fcʒ facerdo | tum hic libellus accepit: eo q fa- | cerdotibus.... Le texte se termine au recto du dernier f., suivi de la souscription mentionnée.
Bel exemplaire, rubriqué en rouge et bleu.

2375. **Prierio s. Prierias, Sylvester de**, O. Praed. Dialogo chiamato Philamore. (Fol. 1, sign. Aj, recto :) Al nome de la ſomma trinita- | de Padre figliolo e ſpirito fancto | Incomenza il trialogo chiamato | Philamore zoe parlare di tre per | ſone che fono Chriſio Jeſu : ſan | cta maria magdalena : e philamore | de le tre querele che eſſa magdale- | na feci a xp̄o ne la grota de la ſua | penitentia: compoſio ꝑ il reuerēdo | padre e maeſiro frate Silueſiro da | prierio de lordine di frati predica- | tori per confolatiōe ſpirituale di la | magnifica ɔteſſa madonna Adria | na dōna digniſſima del magnifico | conte e caualiero Ludouico d' thie | ne de la nobile e richiſſima citade | di Vicenza. | [M] Agnifica conteſſa | e madre in xp̄o di | lectiſſima.... S. l. n. d. in-4. Vélin. (30545). 500.—

Inconnu aux bibliographes.
14 ff. n. ch. (sign. a de 8 ff., sign. b de 6 ff.). Caractères gothiques, 2 col. et 38-39 lignes par page.
Le texte se termine au recto du dernier f., col. 2, par ces mots : Laus Deo. | FINIS. | Le verso est blanc.
Pièce extrêmement rare, exemplaire parfaitement bien conservé.

INCUNABULA.

2376. Ptolemaeus, Claudius. Cosmographia lat. reddita a Jacobo Angelo (post translat. Eman. Chrysolorae). Romae, Petrus de Turre, 1490. 2 vol. gr. in-fol. Avec 27 cartes géographiques gr. sur cuivre, et quelques figures s. b. Vélin. (30797). Vendu.

Hain-Copinger *13541. Proctor 3966. Voulliéme 3535. Audiffredi p. 299. Nordenskiöld p. 16.
120 ff. n. ch. dont 5 blancs. Caractères ronds.
Les cartes, identiques à celles de la première édition de 1478, sont les plus anciennes, qu'on connaisse et comptent en même temps pour les premières productions de l'art de la gravure sur cuivre. — Voir pour la description Monumenta typographica no. 562.
Superbe exemplaire, très grand de marges, 390✕274 mm., sur quelques ff. des notes du temps.

2377. Ptolemaeus, Claudius. (Fol. 2, sign. a 2, recto, en rouge:) ℂ Liber Quadripartiti Ptolomẹi id ẽ | quattuor tractatuũ: in radicanti difcre | tione p fiellas d' futuris ᴣ ĩ hoc mundo | cõfiructiõis ᴣ defiructiõis cõtingẽtib⊃ | Cuius in p̄mo tractatu fũt. 24. capil'a. | incipit|. (A la fin:) ℂ Liber Ptholomei (sic) quattuor tracta- | tuum: cum Centiloquio eiufdem Ptho | lomei: ᴣ cõmento Haly: feliciter finit. | ℂ Impreſſum in Venetijs per Erhar- | dum ratdolt de Auguſia. Die. 15. men- | fis Januarij. 1484. | in-4. Avec 2 fig. et beaucoup de belles initiales ornem. sur fond noir, gr. s. b. Cart. (30833). 150.—

Hain-Copinger *13543. Proctor 4394. Voulliéme 3791. Redgrave p. 38 no. 40.
68 ff. n. ch. (sign. a-h). Caractères gothiques, 41-42 lignes et 2 col. par page.
F. 1 recto blanc, au verso diagramme. F. 2 (sign. a 2) recto, col. 1, l'intitulé mentionné. La souscription se trouve au recto du dernier f., dont le verso est blanc. Les grandes initiales dont il y a quelques-unes, sont fort belles, 2 initiales ont été coloriées dans le temps.
Bel exemplaire, quelques notes du temps çà et là. Édition assez rare. Notre exemplaire offre une curiosité typographique, parce qu'on lit au verso du f. 68, dans le bas, à travers, imprimé en petits caractères gothiques, en rouge, 5 lignes d'intitulé d'un autre ouvrage: ℂ Decretaliũ: fup quinqᴣ libris: fexto ᴣ clementinis Breues | cafus fiue fũmarij: f'm mentẽ Nicolai ficuli al's abbatis: vna |

2378. Regimen Sanitatis Salernitanum. (A la fin:) Hoc opus optatur q̇d' flos medicine vocatur. | Tractatus qui de regimine fanitatis nũcupat' | Finit feliciter. Impreſſus Argeñ. Anno dñi | M.cccc.xcj. In die fancti Thome cātuarienf'. | (Argentorati, 29 Dec. 1491) in-4. Vélin. (30548). 200.—

Hain-Copinger *13758. Pellechet 1293 Proctor 666. Voulliéme 2446. Stockton-Hough 1307.
80 ff. n. ch. (sign a-k). Caractères gothiques de 2 grandeurs, 34 lignes par page.
F. 1 recto: Regimen fanitatis |; le verso blanc. (F. 2 (sign. a ij) recto: Incipit regimẽ fanitat' falernitanũ excellẽtifiñmũ pofer | uatione fanitat' totius humani gener' ᵱutilifſimũ. necnon | a mgr̃o Arnaldo de villa noua cathelano,.... expofitũ. nouiter correctũ ac emẽdatũ per | egregiſſimos ac medicine artis peritiſſimos doctores mõ | tifpeſſulani regentes anno. M.cccc.lxxx. predicto loco ac- | tu moram trabentes. | [A]Ngloᴣ regi fcripſit fcola falerni | Si vis incolumẽ. ſi vis te reddere fanũ | ... L'ouvrage finit au recto du dernier f. suivi de la souscription mentionnée, le verso de ce f. est blanc.

INCUNABULA.

Proctor attribue cètte rare édition au typographe qui a imprimé le « Jordanus de Quedlinburg 1483 », tandis que *Pellechet* la fait sortir des presses de Mart. Flach. à Strasbourg.

Bel exemplaire, à plęines marges, beaucoup de témoins.

2379. **Regiomontanus, Johannes.** Calendarium. Venetiis, Erhart Ratdolt, 1476. in-fol. Avec une belle bordure et de nombreuses initiales ornem. et des fig. gr. s. b. Veau est., fermoirs (anc. rel.) (30662). Vendu.

Hain-Copinger *13776. *Proctor* 4365. *Voulliéme* 3767. *Redgrave* p. 28 no. 1. *Rivoli* p. 7 et 490. *Fumagalli* p. 464.

30 ff. (sur 32), sans ch., récl. ni sign. Caractères ronds, impr. en rouge et noir. F. 1 recto : A (en rouge) Vreus hic liber eft : non eft preciofior ulla | Gēma kalendario : quod docet iflud opus. | ... (ligne 9 :) Hoc Ioannes opus regio de monte probatum | Compofuit : tota notus in italia. | Quod ueneta impreffum fuit in tellure per illos | Inferius quorum nomina picta loco. | 1476. | (En rouge :) Bernardus pictor de Augufia | Petrus loflein de Langencen | Erhardus ratdolt de Augufia | . F. 1 verso contient la Tabula conjunctionum et oppositionum, qui se continue au verso des ff. 2 à 12. F. 2 recto : IANVARIVS. SOLIS | LV-NAE | . Le Calendrier occupe le recto des ff. 2 à 13. F. 13 verso : TABVLA REGIONVM. | Les ff. 14-18 renferment les Eclipses de soleil et de lune, avec 60 figures impr. en noir et en jaune. F. 19 manque. F. 20 recto : DE AUREO NVMERO | Il manque le f. 32 qui représente comme le f. 19, une figure mobile.

Rivoli p. 7 : « Le titre est entouré d'un encadrement au trait d'un style charmant : un vase à droite et à gauche d'où sort une tige donnant naissance à des feuilles et des fruits.... Nombreuses lettres ornées de la même main ». *Prince d'Essling, Les livres à figures vénitiens,* Partie I, tome I, 1907, p. 238 : « Cet ouvrage nous offre le premier exemple connu d'une page de titre ornée, donnant le sujet du livre, la date et le lieu de publication, et le nom de l'imprimeur ».

Premier livre imprimé par Ratdolt. Exemplaire fort beau, à pleines marges. Fort rare. Sur les gardes de la reliure se trouvent 2 beaux *ex-libris* différents des Electeurs de Bavière, gr. s. cuivre in-4, dont l'un porte la date de 1618.

Voir le fac-similé à la p. 676.

2380. **Regiomontanus, Johannes.** (Fol. 1 recto:) Almanach magifiri Iohānis | de monte regio ad ānos. xviij | acuratiffime (sic) calculata. | (Dernier f. verso :) Opus Almanach magifiri Iohānis | de monte regio ad annos. xviij. expli | cit felicit'. Erhardi Ratdolt Augufieñ | Vindelicoȝ viri folertis eximia indu | firia : Ƹ mira imprimēdi arte : qua nup | Venecijs : nunc Augufie vindelicoȝ | excellet nominatiffimus tercio ydus | Septembris. M.cccc.lxxxviij. | (1488) in-4. Avec des figures et quelques initiales ornem. sur fond noir, gr. s. b. Ais de bois rec. de veau est. (30721) 150.—

Hain-Copinger *13795. et *Copinger* III, p. 284. *Proctor* 7875. *Voulliéme* 288. 262 ff. sans ch. récl. ni sign. (sauf le premier cahier sign. a). Caractères gothiques de 2 grandeurs, 38 lignes et 2 col. pour les ff. 2 à 9. F. 1 recto, le titre cité, au verso : Tabula regionū. | F. 2 (sign. a 2) recto : ℂ Iohānis de monte regio : germa- | norū decoris : ętatis noftrę aflrono- | moȝ principis Ephemerides. | F. 9, recto, col. 2 : ℂ Explicitum eft hoc opus anno xp̄i | domini. 1488. | , au verso figure. F. 10 recto figure, le verso blanc. F. 11 recto : Almaouach pro Anno 1489 | . Les Almanachs sont pour les années 1489

INCUNABULA.

à 1506; chacun porte un titre particulier, blanc au verso, et est composé de 14 ff, dont le dernier a le verso blanc. F. 62 verso contient le colophon.

Bel exemplaire, à grandes marges; il manque le f. 6; légères mouillures et et piqûres dans le fond du volume sans atteindre le texte. *Hain* compte par erreur 274 ff. et *Copinger* seulement 260 ff, alors que le volume est complet avec 262 ff.

PLATE II.

N.º 2379. — REGIOMONTANUS. Calendarium. Venetiis, Ratdolt, 1476.
Premier livre avec un frontespice.

2381. **Rhetoricae liber novus** seu Ars dicendi et perorandi. (A la fin:) Ars dicendi fiue porandi luculêtif | fime notificata ₽ me Iohănĕ Koel | hoff de lubeck Colonie ciuem fiu- | diofe elaborata die xvi. April' qui | fuit vigilia pafche anno gratie. M. | ccccl-xxxiiij finit | (1484) in-fol. Ais de bois rec. de veau marb. (30595). 250

INCUNABULA.

Hain-Copinger *13906. *Proctor* 1057. *Voulliéme* 782.
27·1 ff. n. ch. (sign. †, a-z, A-L). Gros caractères gothiques, 2 col. et 41 à
42 lignes par page.
F. 1 est blanc. F. 2 (sign. † 2) recto, col. 1 : Tabula sequôtis libri | q̃ dicit'
ars dicẽdi flue .porandi | Ifle liber totalis otinet fedecim li | bros partiales |
F. 13 (sign. b. i) recto, col. 1 : Liber nouus rhetorice | vocat' ars dicendi flue
perorandi | Le texte se termine au verso du f. 273, col. 2; suit la souscri-
ption citée plus haut, qui diffère un peu de celle donnée par *Hain*. F. 274 est
blanc.
Très bel exemplaire, à larges marges, témoins, les premiers et les derniers
ff. un peu piqués. Il est rubriqué et contient de nombreuses initiales peintes
en rouge et bleu.

2382. **Romuleus, Paulus.** (Fol. 1, sign. a, recto :) PAVLI ROMV-
LEI REGIENSIS AD REVEREN | DISSIMVM IN CHRISTO PA-
TREM ET DOMI | NVM PETRVM DANDVLVM DIVI MARCI
CIPRI | MICFRIVM (sic) PRO GEORGIO MERVLA ALE | XAN-
DRINO : ADVERSVS QVENDAM COR | NFLIVM (sic) VITEL-
LIVM APOLOGIA. | (Fol. 20 recto :) Impreffũ fuit hoc opus
Venetiis. De anno .M.CCCC. | LXXXII. Die uero. xiiii. nouem-
bris. | (1482). in-4. Cart. (30752). 50.—

Hain *13906. Manque à *Proctor* et *Voulliéme*.
20 ff. n. ch. (sign. a-c). Caractères ronds, 35 lignes par page.
Le texte se termine au recto du dernier f. par le mot: FINIS | , au-dessous
le colophon ; le verso est blanc. Bonne conservation.

2383. **Sabinus, Andreas Fulvius.** (Fol. 1 recto :) M. Andreę fuluii
Sabini ars metrica ad dominã | Dionoram Leolam difcipulam. |
Ne tibi multiplices moueant fafiidia chartæ : | S. l. n. d. in-4.
Avec une initiale orn. sur fond noir gr. s. b. Cart. (30775)· 100.—

Hain-Copinger *14064. Manque à *Proctor* et *Voulliéme*.
10 ff. n. ch. (sign. a-b). Gros caractères ronds, 25-26 lignes par page.
F. 10, dernière ligne : Finis. |

2384. **Sabinus, Andreas Fulvius.** (Fol. 1 recto :) ℂ Epifiola noua
magifiri Andreæ fuluii | Sabini. | S. l. n. d. in-4. Cart. (30774). 100.—

Inconnu aux bibliographes.
6 ff. n. ch. (dont le f. 3 porte la sign. aiii). Gros caractères ronds, 23 lignes
par page.
F. 1 recto le titre cité, au verso: ℂ Andreas fuluius fabinus Pompeio Co-
lũnœ | heroi clariflimo, Pontifici Reatino. | F. 2 recto: ℂ STHENOBAEA BEL-
LERO | PHONTI. | QVã tibi mittit athãs pofcit fihenobęa falutes | F. 6 verso,
ligne 16: Tartareos fubiit fang. uinolenta lacus. | ℂ Finis. |
Bonne conservation.

2385. **Sacro Busto, Johannes de.** (Fol. 1 recto :) Textus | De Sphera
Johannis de Sacrobofco | Cum Additione (quantum neceffa- | riuṁ
efi) adiecta : Nouo cõmen- | tario nuper edito Ad vtilita | tem
ftudentiũ Philofo- | phice Parifieñ. Aca- | demie : illufira | tus.
| (Fol. 30 verso :) ℂ Impreffum Parifij in pago d̃iui Iacobi ad
infigne fancti Georgij Anno Chrifi fiderum conditoris | 1494 duo-
decima februarij Per ingeniofum imprefforẽ Vvolffgangũ hopyl....

INCUNABULA.

| |ℂ Recognitoribus diligentiſſimis: Luca Vualtero Coni-
tiēſi, Guillermo Gontério, | Iohanne Griettano: et Petro Grifele:
Matheſeos amatoribus. | in-fol. Avec nombr. figures s. b. Vélin.
(30693). 350.—

N.º 2386. — *Sacro Busto, Johannes de.* Paris, Mercator, 1498.

Hain-Copinger 14119. Manque à *Proctor* et *Voulliéme.*
24 ff. n. ch. (sign. a-c, les cahiers de 8, 6 et 10 ff.). Caractères gothiques
de 2 grandeurs.
F. 1 recto le titre mentionné, au verso: ℂ Iacobi Fabri Stapuleñ. Commē-

INCUNABULA.

tarij : in Aſtronoinicum Iohãnis de Sa | crobofco : Ad ſplendidum virum Caroluin
Borram Theſaurãriũ regium | F. 2 (sign. a.ij.) recto : Index libri | , à 2 col.
F. 3 (sign. a.iii) recto: Introductoria additio | ; au verso un curieux bois, 150✕95
mm., représentant « Urania, Aſtronomia, Ptolemaeus », en haut une sphère.
F. 4 (sign. a.iiii.) recto : ℂ Iacobi fabri Stapuleñ in Aſtronomicũ introductoriuin
Ioannis de facrobofco Cõ | mentarius.... F. 16 recto grand bois avec les signes
du zodiaque. Dernier f. verso, ligne 14: Aſtronomici de fphera et eiʼ introdu-
ctorie cõmentationis finis. | , au-dessous le colophon cité.
. Bel exemplaire.

N.º 2386. — *Sacro Busto, Johannes de.* Paris, Mercator, 1498.

2386. **Sacro Busto, Johannes de.** Opus sphaericum cum additioni-
bus et expositione Petri Ciruelli Darocensis, nec non quaestio-
nibus Petri de Alliaco. Parisiis, Guido Mercator, 1498. in-fol.
Avec bordure de titre, des figures et 2 marques typogr. gr. s.
b. Vélin. (30695). 450.—

Hain-Copinger 14120 = 5563. *Proctor* 8015. Manque à *Voulliéme.*
100 ff. n. ch. (sign. a-n). Caractères gothiques de 3 grandeurs, 51 lignès
par page.

INCUNABULA.

F. 1 recto le titre, renfermé dans une jolie bordure, dont la partie supérieure est formée de 5 petits bois, où figurent des Saints et des Saintes: ℭ Vberrimum fphere mundi | cometū interfertis etiã queflio | nibus dñi Petri de aliaco. |, au dessous la marque typogr. de Jean Petit. Cette marque est plus ancienne que celle reproduite par *Brunet* V, 44, à laquelle elle correspond à peu près. F. 1 verso grand bois, sphère tenue par une main, et encadrement.

F. 2 (sign. aij) recto: In laudem vberrimi huius nouiqჳ cōmentarii Petri Ciruelli | Darocenfis In afironomicum Sphere mundi opufculum | Petrus de lerma Burgenfis ad lectorem. | F. 2 verso beau bois, un nègre sonnant d'un corne (marque typogr.?) F. 3 (sign. aiij.) recto: ℭ Petrus Ciruellus Darocenfis. Iacobo Ramirez Gufmanꝺ | et Alfonfo Oforio Clarifiimis viris Ex Inclita Hyfpanorum | magnatum Stirpe. S. P. D. | F. 6, verso: bois, l'auteur tenant un globe avec encadrement historié, au-dessous: Iohannis de facro bufio fphere mundi opufculum. vna cum | additionibus per opportune interfertis. ac familiarifiima tex | tus expofitione Petri. C. D. felici fidere inchoat. | F. 96 (sign. niiii) recto: ℭ Et fic efi finis huius egregii tractatus de fphera mūdi Iohannis de facro busto anglici et | doctoris parifienfis. Vna cum | textualibus optimifqჳ additionib' ac vberrimo omentario | Petri ciruelli daroceñ ex ea pte Tarraconeñ Hifpanie quã aragoniã ჳ celtiberiã dicūt ori | undi. Atqჳ infertis p fubtilib' q̃flionibus reuerēdifiimi dñi cardinalis Petri de aliaco inge | niofiffimi doctoris quoqჳ parifienfis. Impreffum efi hoc opufculum anno dñice natiuitatis | 1498. in menfe februarii parifius in campo gallardo oppera (sic) atqჳ impenfis magifiri guido | nis mercatoris. | F. 96 verso: Dialogus difputatorius. | P. C. D. In additiones immutationefqჳ opufculi de sphera mundi nuper editas | difputatorius dyalogus.... F. 99 verso : Gunfali Egidii Burgenfis | Carmen. | F. 100 recto un petit épilogue, au-dessous un interessant bois encadré de l'école française, représentant un jeune homme entouré des signes du bélier, de la vierge et du taureau, tenant dans la droite un rameau et dans la gauche une fleur, 154×126 mm., le verso blanc.

Bel exemplaire, à grandes marges. Edition fort rare.

Voir les 2 fac-similés aux pages 678 et 679.

2387. **Samuel**, Rabbi, Maroccanus. (Fol. 1 recto:) Epifiola Rabbi Samuelis Ifrahelite miffa ad | Rabbi Yfaac magifirū Synagoge in fubiul- | meta ciuitate regis Morochorum. Qua iude | us ille catecuminus. aridam iudeorū d' Meffia | fpem flimulans. ipfos. necnon eorū pofieros. | fua fpe fuper tefiimonijs legis et prophetaruჳ | de venturo Meffia effe frufiratos. iam miran- | do tandē timendo et expauefcēdo: apertiffime | demonfirat. Annexa efi etiam in fine Pontij | pilati. d'indubitata hiefu refurrectione. epifio | la ad Tiberium imperatorem. | (Fol. 22 recto:) ℭ Impreffa efi Epifiola | Rabbi Samuelis :... arte literaria ₚ | famati Cafparis hochfeders | nurenbergenfis. decimanona | Martij. Anno faluatoris nr̃i. | M.-cccc.xcviij. | Laus deo |. (Nürnberg, Caspar Hochfeder, 1498). in-4. Vélin. (30506). 150.—

Hain-Copinger *14270. *Proctor* 2298. *Voulliéme* 1923.
22 ff. n. ch. (sign. a-d). Caractères gothiques à 2 col., 35 lignes par page.
Au verso du titre: [I]Ncipit Epifiola quã mifit Rabbi Samuel Ifraheli | ta....
Le verso du dernier f. est blanc.
Très bel exemplaire, rubriqué et grand de marges.

2388. **Seneca, Lucius Annaeus**. (Fol. 1, titre :) Cinco libros de Seneca | Primero libro Dela vida bienauenturada. | Segundo delas fiete artes liberales. | Tercero de amonefiamientos ჳ doctrinas. |

INCUNABULA.

Quarto ჳ el primero de prouidencia de dios. | Quinto el ƚegũdo libro de prouidencia de dios. | (Au verso du dernier f. :) Aqui ſe acaban las obras de Seneca. Inprimidas enla | muy noble ჳ muy leal çibdad de Seuilla. por Meynar | do Vngut Alimano. ჳ Staniſlao Polono : conpañeroſ | Enel año del naſçimiento del ſeñor Mill quatroçiētos | ჳ nouanta ჳ vno años. aveinte ჳ ocho dias del mes de | Mayo. | (1491) in-4. Avec des initiales magnifiques, ornem. sur fond noir, dont plusieurs grandes et la marque typogr. aussi sur fond noir, gr. s. b. D.-veau. (30664). Vendu.

Hain-Copinger 14596. *Haebler* 621. *Proctor* 9528. *Salvà* 4000. Manque à *Voullléme*.

132 ff. n ch. (sign. a-f). Caractères gothiques de 2 grandeurs, le texte encadré de la glose, 33 lignes par page du texte, et 46-48 de la glose.

F. 1 recto porte le titre cité, le verso blanc. F. 2 (sign. aij) recto, en rouge : Libro de Lucio anneo Seneca que eſcriuio a Galion E llama | ſe dela vida auē̄turada traſladado de latin en lenguaje | caſtellano por mandado del muy alto principe ჳ muy pode | roſo rey ჳ ſeñor nueſtro ſeñor el rey don Iuã de caſtilla de le | on el ſegũdo. Porende el ᵱlogo dela traſlaçiõ fabla conel. | A la fin du texte, dernier f. verso : DEO GRATIAS. | ; suit la souscription mentionnée et la jolie marque des typographes.

Edition fort rare, la première en langue espagnole et le second ouvrage sorti des presses de ces typographes qui débutèrent en cette même année. D'après la collation de *Haebler* l'ouvrage doit se composer de 132 ff., tandis qu'il en indique par erreur 138 ff. Notre exemplaire est conforme à la description de *Salvà* qui compte 132 ff.; il manque seulement le f. *g* 8 qui, d'après *Salvà*, est blanc.

Exemplaire parfaitement bien conservé, sauf quelques notes du temps et d'insignifiants raccommodages dans le blanc des ff. 1 à 7; 3 ff. sont remmargés à leur partie inférieure.

2389. **Solinus, Caius Julius.** De situ orbis terrarum. Venetiis, Nicolaus Jenson, 1473. in-fol. Vélin. (30798). 500.—

Hain-Copinger 14877. *Proctor* 4089. *Voullléme* 3660. *Brunet* V, 428.

68 ff. n ch. ni sign. dont il manque les 3 ff. blancs. Caractères ronds.

La *première* édition datée de Solinus. Bel exemplaire, à larges marges, 284×198 mm. — Voir pour la description *Monumenta typographica*. no. 694.

2390. **Speoulum animae peooatrlols.** (Fol. 1 recto :) Aureum ſpeculũ anime | peccatricis docens pctã vitare oſſendēdo viam ſalutis | . S. l. n. d. (Coloniae, Henricus Quentell, ca. 1492-94). in-4. Avec un grand bois. Rel. (30559). 150.—

Hain-Copinger *14600. *Proctor* 1417. *Voullléme* 1015.

24 ff. n. ch. (sign. a-d). Caractères gothiques, 36 lignes par page.

Au-dessous du titre cité un intéressant bois, 102×90 mm., représentant une cellule dans laquelle est un maître en chaire avec 2 écoliers à ses pieds, en haut une banderole avec l'inscription suivante : Accipe tanti doctoris dogmata ſañta. | Le dessin est un peu grossier | .F. 1 verso blanc. F. 2 (sigu. aij) recto : Opuſculũ quod ſpeculũ aureꝫ animē peccatricis inſcri | bitur Incipit feliciter | . F. 12, recto, à la fin : Speculum aureũ anime peccatricis a quodam cartuſiē | ſe editum finit feliciter | . Le verso de ce f. est blanc.

Bel exemplaire, à grandes marges, en haut du titre, on lit le nom de l'ancien possesseur ‹ Sum frederici bruzenſis 1534 ›.

INCUNABULA.

2391. Statuta Mediolani. Mediolani, Paulus de Suardis, 1480-82.
8 parties en 1 vol. in-fol. Vélin. (30733). 400.—

Hain-Copinger 15009 et *Copinger* III, p. 288. *Proctor* 5971 et 5906. *Voulliéme*
3098. *H. Walters, Inc. typ.* pp. 380-81. *Manzoni, Bibliogr. statut.* I, pp. 266-67.
254 ff. n. ch. dont les ff. .15. 46. 47. et 149 blancs. Caractères gothiques, rou-
ges et noirs, 43-44 lignes par page.
Volume fort rare et très difficile à trouver absolument complet. *Manzoni* I,
p. 267 dit de n'avoir jamais vu la table qui forme la première partie et porte
la souscription datée de 1480. *Proctor* 5906 attribue cette table au typographe
Ioh. Ant. de Honate. C'est le dernier des 3 seuls ouvrages connus sortis de cette
presse, Suardis ne travailla que pendant les années 1479-80.
Superbe exemplaire, à pleines marges, sur beau papier blanc, quelques pi-
qûres au commencement et à la fin. — Voir pour la description *Monumenta
typographica* n. 311.

2392.. Statuta Venetiarum, italice. (Dernier f. recto, à la fin :) Feniſſe
li ſiatuti & ordeni de ueneſia ſiãpadi per magiſiro philipo | de
piero adi xxiiii de aprile MccccLxxvii | . (Venezia, Philippus
Petri, Venetus, 1477). in-fol. .Vélin. (30659). 500.—

Hain-Copinger-Reichling 15020. *Proctor* 4261. *Manzoni, Bibliografia Statut.*
I, pp. 529-30. *Cicogna, Bibliografia Venez.* no. 1206. Manque à *Voulliéme*.
88 ff. n. ch. (sign. a-l). Caractères ronds, 34 lignes. par page.
F. 1 blanc manque, F. 2 (sign. a 2) recto : Comenza la tauola de li flaʒuti
de ueneſia facti per li incliti & se- | reniſſimi duxi de la dicta cita ʒc | F. 8
verso, à la fin : Finiſſe la tabula de li flaʒuti de ueneſia | . F 9 recto, en rouge :
in chriſli noïe ámen. Incomintia il prologo di flatuti: & ordeni de | lynclita
Cittä de. Veneſia cū le foe correction traducti cum ogni | diligentia de latino
in iulgare a laude del omnipotente Idio : e del | beato ſan Marcho protectore
noſiro. Capitulo primo | . Il suit en noir : [D]IO auctore cum li adiuctori del
Beato miſer Sãcto | Marcho.... F. 58 verso : Incomintia il prologo de le agionte
& correction facte ſopra flatu | ti de ueneſia : per lo illuſlriſſimo & excelfo mifer
Andrea dandolo | L'ouvrage se termine au verso du dernier f. par le mot :
Finis. | , il suit la souscription, le verso est blanc.
Première édition extrêmement rare, des Statuts de Venise, en italien, dia-
lecte vénitien ; l'édition latine ne parut que bien plus tard.
Exemplaire très complet et bien conservé. Au commencement du texte se trouve
une iniʒiale et au bas de la même page, un listel formé de rinceaux et ren-
fermant un écusson entouré d'une couronne de lauriers, le tout joliment peint
en couleurs et rehaussé d'or.

2393. Strabo. De situ orbis, latine. (A la fin :) Strabonis Amaſini
Scriptoris illuſiris geographiæ opus finit : qd' Ioãnes Vercellēſis
ₚpria ĩpēſa uiuē | tibus poſierifqʒ exactiſſima diligētia ĩprimi
curauit. Anno Sal. M.cccclxxxxiiii. die xxiiii aprilis. | (Venetiis,
Iohannes Rubeus Vercellensis, 1494) in-fol. Veau. (30911). 100.—

Hain-Copinger *15090. *Proctor* 5135. *Voulliéme* 4236.
16 ff. n. ch. et cl (150) ff. ch. (sign. —, a-r, ſ, s-z, &). Caractères ronds, 61
lignes par page.
F. 1 n. ch. recto : STRABO DE SITV ORBIS | ; le verso blanc. F. 2 n. ch.
(sign. i) recto : TABVLA | , la table est impr. à 4 col. et se termine au recto
du f. 16 n. ch. Au verso : Ant. Mancinellus inclyto uiro Iuſlino Caroſio utriufqʒ
iuris confultiſſimo ciuiqʒ ueliterno illuſiri. | A la fin de cette lettre : Datum Ve-
netiis quinto uonas | Maias· M.cccc.xciiii. | F. 1 (sans ch.) recto : STRABO DE
SITV ORBIS | ; le verso blanc. F. ch. ii. (sign. aii) recto : [G]Eographiam
multos ſcripſiſſe nouimus Pater Beatiſſime Paule II. Venete Pon. maxi- | me....
F. ch. V recto : Strabonis Cappodocis feu Gnoſli Amaſini ſcriptoris celeberrimi

INCUNABULA.

de fitu orbis liber primus | F. ch. cl recto, à la fin du texte : FINIS. | ,
au dessous le colophon cité et le registre des cahiers ; le verso blanc.
Exemplaire très rare pour avoir les 16 ff. n. ch. qui manquent presque tou-
jours, grand de marges, témoins, quelques piqûres insignifiantes au commence-
ment.

2394. **Strabo.** Autre exemplaire de la même édition. Vélin. (3116). 50.—
Bel exemplaire, mais sans les 16 ff. n. ch.

2395. **Suetonius Tranquillus, C.** (Fol. 1 recto :) CAII SVETONII
TRANQVILLI DE VITA. XII. | CAESARVM LIBER PRIMVS
DIVVS JVLIVS | CAESAR INCIPIT FOELICITER. | [I]VLIVS
CAESAR ANNVM AGENS | (A la fin :) .FINIS. | Hoc ego ni-
coleos gallus cognomine ienfon | Impreffi : miræ quis neg& artis
opus ? | At tibi dum legitur docili fuetonius ore : | Artificis nomen
fac rogo lector ames. | .MCCCC.LXXI. | (Venetiis 1471). in-fol.
D. veau. (30799). 1000.—

Hain *15117. Proctor 4070. Voulliéme 3652.
162 ff. sans chiffres ni sign., magnif. caractères ronds ; 32 lignes par page.
En tête du f. 1 se trouvent 5 lignes de vers sous l'intitulé : VERSUS AUSO-
NII IN LIBROS SVETONII. | puis le titre cité ci-dessus et le commencement du
texte. F. 162 recto : CAII SVETONII TRANQVILLI DE VITA. XII. | CAESA-
RVM LIBER DVODECIMVS DOMI- | TIANVS IMPERATOR AVGVSTVS FOE-
LI- | CITER FINIT | VERSVS Aufonii de. xii. Cæfaribus. | Au verso du même
f. se trouve la fin de ce poème et la souscription en vers.
Les curieux recherchent cette édition, à cause de la beauté de son exécution
typographique. Les passages grecs ne sont cependant pas imprimés. Santan-
der de la Serna 1264.
Superbe exemplaire sur papier fort, grand de marges, 275×182 mm., fort bien
conservé, 10 ff. à la fin sont un peu remmargés dans l'extrémité de la marge
de côté, et les 30 premiers ff. un peu piqués.

2396. **Suiseth, Richardus.** (Fol. 1 recto :) Calculationes Suifeth
anglici | . (A la fin :) Subtiliffimi doctoris anglici Suiseth cal- |
culationuʒ liber : Per egregium ȷartȷum ʒ me- | dicine doctorē
magifirum Ioannē tollentinuʒ | veronenfeʒ diligētiffime emenda-
tus foeliciter | explicit. | Papie per Francifcum gyrardengum. |
M.cccclxxxxviij. die. iiij. Januarij. | (1498) in-fol. D.-vélin.
Non rogné. (30832). 250.—

Hain-Copinger *15138. Proctor 7078. Manque à Voulliéme.
80 ff. n. ch (sign. a-n). Caractères gothiques de 3 grandeurs, 64-65 lignes
et 2 col. par page
F. 1 recto le titre cité, impr. en gros caractères. F. 1 verso : Magnifico
viro. d. magnifico Ambrofio rofato ducali ȷpthomedico būmerito ʒ ȷfiliario | ʒ
rofati comiti dignifimo ȷpectoriqʒ fuo q̄ʒplurimū honorādo. Ioānes tollētinus
ve- | ronēfis phificus falutem. | F. 2 (sig. a 2) recto : Incipit ȷputile ac ad oēs
fcientias applicabile | calculationū aureū op' Suifeth anglici do | ctoris fubti-
lifimi. | Le texte finit au recto du f. 79, col. 2 par le colophon cité. F. 79 verso
contient des poèmes de divers auteurs adressés au lecteur etc., le premier
commence : Stephani de Compiano ad lectoreʒ Tetraflicon | ... F. 80 recto, col.
1 : Tabula. | ; col. 2 : Regifirum. | , le verso blanc.
Voici les traités contenus dans ce livre d'une haute valeur scientifique : De
intensione et remissione, de difformibus, de intensione elementi habentis 2 qua-

INCUNABULA.

litates, de intensione mixtorum, de raritate et densitate, de augmentatione, de
reactione, de potentia rei, de difficultate actionis, de maximo et minimo, de
loco elementi, de luminosis, de motu locali, de medio non reistente, de in-
ductione gradus summi.
Volume rare, le dernier sorti de cette presse. Exemplaire non rogné, avec
toutes les barbes, 357×247 mm., très rare à trouver un incunable dans cet état.
Bonne conservation sauf quelques taches de mouillure.

2397. **Sulpitius, Johannes.** (Fol. 1, sign. a, recto ;) ℂ Ad. D.
Ioânem Baptiſiam de Robore : filiū fratris | R. Cardinalis Agen-
nenſis : Io. Sulpitii Verulani de | Carminis & Syllabarum ratione
Compendium. | ℂ Carminis hæc ratio tibi quæ Baptiſia dica-
tur : | S. l. n. d. in-4. Avec une initiale orn· s. fond noir gr.
s. b. et une jolie bordure peinte en couleurs. Cart. (30773). 50.—

Hain *15165. Manque à *Proctor* et *Voulliéme.*
8 ff. n. ch. (sign. a). Gros caractères ronds, 26 lignes par page.
F. 8 recto, ligne 3 : ℂ Sulpitius ad Filium. | [6 vers], au-dessous : FINIS. | ,
il suit : ℂ Pedes Bifyllabi quatuor. | ... F. 8 verso, les 2 dernières lignes : Eo-
rum alia nomina & etymologiam leges in noſiro | maiori uolumine. |
Volume fort rare, bel exemplaire à grandes marges, le bas blanc du pre-
mier f. est restauré et le fond de la bordure est enlevé.

2398. **Thesaurus Cornucopiae** (graece). Venetiis, Aldus Manutius,
1496. in-fol. Mar· fauve à longues grains, riches encadr. ornem.
et fil. dor. et à froid sur les plats, milieux dor. avec l'ancre
Aldine, dos orné, dent· int., tr. dor. (30899). 350.—

Hain-Copinger *15493. *Proctor* 5551. *Voulliéme* 4486. *Renouard* pp. 9-10. *Proctor,*
Printing of Greek pp. 99. 103 et 119.
10 ff. n. ch. et 270 ff. ch. — Voir pour la description mon catalogue *Choix*
no. 2258.
Superbe exemplaire, grand de marges, revêtu d'une bonne et solide reliure
anglaise. Sur les gardes 3 Ex-libris, *Syston Park, Albert Henry Pawson,* et
un troisième petit en forme de monogramme des lettres *I H P.*

2399. **Trittenheim s, Trithemius, Johannes,** abbas Spanhem.
(Fol. 1 recto, en rouge :) Liber de triplici regione clau- | ſtra-
lium et ſpirituali exercicio | monachorum : omnibus religioſis non
minus vtilis q̃ꝛ | neceſſarius. | Jo. tritemio abbate ſpanhemenſe
| emendante opuſculum. | (F. 92 verso :) ℂ Finis adeſi exercicij
ſpiritualis clauſiraliū. | ⱷ Petrū Friedbergenſem in nobili vrbe
Ma- | guntina Octauo Idus Auguſiias. Anno ſa- | lutis. M.cccc.-
xcviij. | (1498). in-4. Avec quelques initiales et arabesques pein-
tes en couleurs. Ais de bois rec· de veau est. avec 2 fermoirs
en bronze. (30552). 500.—

Hain-Copinger *15618. *Proctor* 188. *Voulliéme* 1577.
98 ff. n. ch. dont le dernier blanc (sign. A-N). Caractères gothiques, 35-36
lignes par page.
F. 1 recto porte le titre cité, le verso est blanc. F. 2 (sign. Aij) recto : Epl'a
joannis tritemij abbatiſ | ſpanhemenſ' : in opuſculū de triplici regione clauſira-
liū. |, au verso, à la fin :... Ex | Spanhem. xiiij. kalend.' Septembris. Anno
dñice in- | carnationis. M.cccc.xcvij. | F. 3 recto : Incipit liber de triplici re-

INCUNABULA.

gio- | ne clauftraliuin: et de fpirituali exercicio nouiciorum. | Le verso du f. 56 est blanc. F. 92 verso la souscription citée. F. 93 recto: Incipit fpiritualis exercicij | compendium. Joannes tritemius. | F. 97 vérso: Explicit compendiũ quotidiani fpiritualis | exercicij: p Joannem tritemium abbatem. | Le dernier f. est blanc.

Exemplaire rubriqué, très bien conservé et grand de marges. La garde du plat antérieur est ornée d'une grande figure : un religieux tenant un grand écusson sur lequel est une roue, très bien dessinée et peinte en couleurs ; en haut, une banderole avec cette inscription « ſfƷ Appollinares Arathorius Bafyliopolitanus ». Cette jolie pièce prend la page entière.

2400. **Trittenheim s. Trithemius, Johannes,** (Fol. 1 recto :) Oratio joannis tritemij ab- | batis fpanhemenfia de vera | cõuerfione mentis ad deum. | (Fol. 13 recto :) Finis oracõnis Joannis tritemij abbatis | habite in capl'o annali erffordie apd'fanctũ | Petrũ. Anno dñi. M.D. penultima die mēſ' | Augufii ‚p eundem. | S. l. n. d. (Moguntiae, Petrus Friedberg, ante 20 Nov. 1500) in-4. Rel. (30552). 150.—

Hain-Copinger 15638. Proctor 190. Manque à Voultiéme.
14 ff. n. ch. (sign. a-c). Caractères gothiques, 36 lignes par page.
F. 1 recto le titre cité, au-dessous : Gernandus Nafo |, et 4 lignes de vers ; au verso : Joannes tritemius abbas fpanhemenfis. Joanni en- | gellender iurifcõfulto. oratoriqꝫ facundiſſimo. Salutē. |, cette dédicace est datée : Ex fpanheym. Anno. M.D. Menſ' Nouem- | bris Die vicefima. | F. 2 (sign. aij) recto : Oratio joannis tritemij abba | tis Spanhemenfis. de vera cõuerfione mentis ad fuũ | principium. | Le texte finit au recto du f. 13, suivi de la souscription citée ; au verso : Ex epl'a Libanij galli platonici viri doctiſſimi. | Le dernier f. est blanc.

2401. **Turreoremata, Johannes de.** Expositio Psalterii. Moguntiae, Petrus Schoeffer, tertio idus Septembris 1474. in-fol. Avec la marque typogr. en rouge. Ais de bois rec. de veau est., avec 2 fermoirs (dos refait). (29845). 1000.—

Hain *15698. Proctor 105 H. Walters, Inc. typ. p. 399. Klemm no. 31. Manque à Voultiéme.
173 ff. sans ch. récl. ni sign. Caractères gothiques. Superbe exemplaire dans toute sa fraîcheur originale, sans mouillures ni piqûres ; ni lavé, ni restauré ; très grand de marges, rubriqué ; initiales peintes en rouge. — Voir pour la description, Monumenta typographica, Suppl. no. 243.

2402. **Villanova, Arnaldus de.** (Fol. 2 n. ch. recto :) [Bois, au-dessous] ARNOLDI DE NOVA VILLA AVICENNA. | ℂ INcipit Tractatus de uirtutibus herbarum. | R [initiale orn.] OGATV PLVRIMORVM INOPVM | nũmorum egentium.... (A la fin :) Finiunt (sic) Liber uocatur herbolarium de uirtutibus her- | barum. Impreſſum Vincēciæ per Magifirum Leonar | dum de Bafilea & Guilielmum de papia Socios. Anno fa- | lutis. M.cccc- lxxxxi. die. xxvii. meñ. Octob.' | Deo. Gratia. | (1491) in-4. Avec figure et encadrement de titre et 150 fig. de plantes gr. s. l)ois. Vélin. (30923). 500.—

Hain-Copinger 8451 et Copinger III, p. 264. Pellechet 1314. Proctor 7131. Voultiéme 4585. Stockton-Hough 818.

INCUNABULA.

4 ff. n. ch. et CL ff. ch. (sign. —, a-t). Caractères ronds de 2 grandeurs.
F. 1 n. ch. blanc. F. 2 n. ch. est encadré d'une bordure ornem., sur fond
noir, en haut un beau bois représentant Villanova et Avicenna assis, 60×124
mm., il est exécuté au simple trait, légèrement ombré. Il suit l'intitulé men-
tionné. F. 3 n. ch.: PONDUS MEDICINALE IN FIGVRIS SIC CO | gnofcens...;
il suit ligne 10: CAPITVLA HERBARVM SECVNDVM ORDI- | NEM ALPHA-
BETI. | Cette table, à 2 col., se termine au recto du f. 4, col. 2. F. 4 verso
blanc. F. ch. I (sign. a) recto, figure, au-dessous: ABSINTHEVM | ℂ Abfin-
theum efi calidum.... Le texte finit au verso du f. ch. CL, au-dessous la sou-
scription. Les 150 figures de plantes sont bien dessinées, au simple trait, et
représentent chaque plante entièrement, avec ses fleurs, ses feuilles et ses
racines.
 Première édition en italien, fort rare. L'exemplaire est bien conservé, il a les
marges très larges, seulement les 4 ff. n. ch. et les ff. ch. de I à VIII ont
deux gros trous de vers, qui d'ailleurs ne touchent que très peu le texte et
un peu la bordure. Ces trous ont été habilement raccommodés. Légères piqû-
res dans la marge des 20 derniers ff.

2403. **Virgilius, Publius Maro.** Opera. (A la fin:) Publii Virgilii
Maronis Vatis Eminentiffimi | Volumina hæc Vna cum Seruii
Honorati | Grammatici Commētariis Ac Eiufdem | Poetæ Vita
Venetiis Impreffa funt | per Antonium Bartolamei im | prefforum
difcipulum. | . M.CCCC. | . LXXXVI. | MENSE | OCTO | BRIS | .
(Venetiis, Antonius Miscomini, Bartholomaei, 1476). in-fol. Vé-
lin, fil. et mil. à froid. (30672). 400.—

 Copinger III, 6044. *Proctor* 4358.
 288 ff. n. ch. (sur 292), (sign. a-z, A, 1-27). Caractères ronds, de 2 grandeurs,
le texte entouré du commentaire, 63-64 lignes du commentaire par page.
F. 1 blanc manque. F. 2 (sign. a 2) recto: MARONIS VITA. | [V]IRGILIVS
MARO PARENTIBVS MODICIS FVIT: | et prɛcipue.... F. 5 verso: SERVII
MAVRI HONORATI GRAMMATICI IN BVCOLICA MARONIS COM | MEN-
TARIORVM LIBER | F. 6 recto, texte: P. VIRGILII MARONIS BVCOLICA.
AE | GLOGA PRIMA: INTERLOCVTORES | MELIBOEVS ET TITYRVS A-
MICI. ME. | ... F. 236 recto, dernière ligne: FINIS. | le verso est blanc. F.
237 recto, débute par les petites poésies de Virgile qui se terminent au verso
du f. 290; suit la souscription. F. 291 recto contient la table, ligne 1: Argu-
menta. xii. librorum Aeneidos Aeolus |, au verso: Tabula librorum qui in
hoc uolūme cõtinētur | . Il manque le dernier f. blanc.
 Edition fort rare; c'est un des 4 seuls ouvrages donnés par cet imprimeur
pendant son séjour à Venise 1476-78 La date de 1486 est erronnée, car à cette
époque il travaillait déjà à Florence.
 Exemplaire lavé, très grand de marges et bien conservé, les initiales peintes
en rouge et bleu ont été décolorées, et l'imprimé est un peu taché. Il manque,
en dehors de 2 ff. blancs (le premier et le dernier), 2 ff. des petites poésies.
Le second f. est remmargé.

2404. **Virgilius.** Opera cum Servii Grammatici commentariis. (Au
recto du dernier f. :) Impreffum hoc opus Venetiis ₚ magifirū
Andreā | de palthafcichis Catarēfem. M.cccc.lxxxviii. Kal. | Septē.
| (1488). in-fol. Vélin. (30193). 400.—

 Copinger III, 6057. *Proctor* 4779. Manque à *Voullième.*
 23℥ ff. n. ch. (sign. —, a-z, &, ꝏ, �85, A-C). Caractères ronds de 2 grandeurs,
le texte encadré de la glose, 64 lignes du commentaire par page; quelques pas-
sages en caractères grecs.
F. 1 recto blanc, au verso: PVBLII VIRGILII MARONIS VITA | . F. 4 verso

INCUNABULA.

blanc. F. 5 (sign. a) recto : PV. VIRGILII MARONIS BVCOLICO | rum. ægloga
prima : interlocutores Melibœus & | Tityrus amici. Me. | F. 232, col. 2, recto :
Tabula librorum qui in hoc uolumine cõtinent.' | Il suit la souscription et le
registre des cahiers, le verso de ce f. est blanc.
 Edition fort rare de Virgile. Bel exemplaire, grand de marges, çà et là des
notes margin du temps Mouillures dans le bas.

2405. **Vitellius, Cornelius.** (Fol. 2, sign. aii, recto:) CORNELII
VITELLII CORYTHII IN DEFEN | fionem Plinii & Domitii
Calderini contra Georgium | Merulam Alexandrinum ad Hermo·
laum barbarum | omniũ difciplinarum fcientia præditum Epiſtola. |
S. l. n. d. (Venetiis, Baptista de Tortis, vers 1482). in-4. Cart
(30751). 50.—

> *Copinger* II, 6267. *Proctor* 4618. Manque à *Voulliéme.*
> 50 ff. n. ch. (sign: a-f). Caractères ronds, avec des passages en caractères
> grecs. 35-36 lignes par page.
> F. 1 blanc, manque. Le texte commence par l'intitulé cité au recto du f. 2.
> F. 3 verso est blanc. F. 4 (sign. aiiii) recto: VVLVA, ElECTITIA ET POR-
> CARIA. | Plinius libro. xi. capite. xxxvii. de hifloria naturæ | animalium. | F.
> 41 (sign. f) recto: CORNELII VITELLII CORITHII DE DIERVM | Menfiuru :
> anncrũque obferuatione ad Pyladë brixien | fem : græci : romanique fermonis
> doctiflimũ præfatio. | F. 49 verso, dernière ligne : fuerunt : male dicendo ne
> infectetur. Vale. | Fol. 50 recto: Hic notant' quæ ab im | prefforibus preter-
> miffa | funt. | Cette table est impr. à 2 col. F. 50 verso blanc.
> Bel exemplaire, à grandes marges. Volume rare.

2406. **Vocabularius ex quo,** latino-german. S. l. n. d. (Augustae Vin-
delicorum, Günther Zainer, 147.) in-fol. Avec une grande initiale
ornem., gr. s.' b. Ais de bois rec. de veau est. (anc. rel. restau-
rée). (30592). 750.

> *Copinger* III, 6326. *Proctor* 1576. *Voulliéme* 51.
> 138 ft s. ch., récl. ni sign. Gros caractères gothiques, 34-35 lignes par page.
> F. 1 recto : Regiflrũ vocabularij fequentis. | F. 2 verso : [C, initiale gr. s. b.]
> Aput, haupt, Efl membrum ani- | malis in quo omnium fenfuum | F. 138
> verso, à la fin : Œ Laus deo pax viuis requies eterna fepultis. |
> Edition fort rare de ce dictionnaire célèbre, rangé par ordre des matières.
> On trouve des chapitres concernant la médecine, la chasse, les métiers, les ani-
> maux, les végétaux, les magistrats etc. etc. Le chapitre qui traite de la
> *musique* est fort intéressant ; il commence ainsi Œ Sequitur de nominib' in-
> flru | mentorum artificialiũ quib' vti | mur ad confonancias muficales | ; il com-
> prend 4 pages. Non cité par *Eitner* et *Fétis.*

2407. **Voragine, Jacobus de.** Legenda aurea. (Fol. 1 recto:) Lom·
bardica Hiftoria | · (Dernier f. verso, col. 1 :) Expliciunt quo |
rundam fanctoʒ legẽde adiun | cte pofi Lombardicam hyfioriã |
Impreffe Colonie Anno domi | ni. M.ccccxxxv. | (Coloniae, Lo-
dovicus de Renchen, 1485). in-fol. Avec une initiale ornem. mi-
niaturée. Vélin, fil. et milieux à froid. (30591). 300.—

> *Copinger* III, 6442. *Proctor* 1277. *Voulliéme* 1063.
> 301 ff. n. ch. (sign. a-z, A-R). Caractères gothiques de 2 grandeurs, 2 col.
> et 46 lignes par page.
> F. 1 recto porte le titre cité, le verso est blanc. F. 2 (sign. a. ij.) recto,

INCUNABULA.

col. 1 : Incipit tabula fu | per legendas fanctoչ fcd'm ordinem al- | phabeti collecta .Հ primo premittit' plo- | gus qui ofiendit modum reperiendi ma | terias ɔtentas in diuerfis locis huius vo | luminis | Prologus | [Q]Voniam fi- | cut dicit yfidorus in libro | F. 12 (sign. b.iiij.) verso, col. 2, à la fin : Finit tabula. | F 13 recto, col. 1 : Incipit prologus | fuper legendas fanctoչ quas collegit in | vꞡum frater Jacobus natione Januen- | fis ordinis fratrum predicatoչ | F. 13 verso, col. 1 : Incipiunt capitula j . F. 15 (sign. c. j) recto, col. 1 : Incipit legenda | fanctoչ que lombardica nominat' hyfio | ria. Et primo de fefiuitatib' que occur- | runt infra tps renouationis. qd' repñtat | ecclefia ab aduentu vfqꝫ ad natiuitatem | domini. | F. 263 (sign. M.iiij.) recto, col. 1, à la fin : Explicit legenda | lombardica Jacobi de voragine ordinis | prediçatoչ epifcopi Januenfis. | ; la deuxième col. est blanche ; au verso, col. I : Sequuntur quedaꝫ | legende a quibufam (sic) alijs fupaddite. Et | primo de decem milibus martirum | Le texte finit au verso du f. 303, col. 1, suivi du colophon ; la deuxième col. blanche, comme le dernier f. sont couverts d'écritures anciennes.

Copinger III, 6442 ne connaît pas le f. de titre et le dernier f. blanc.

Magnifique exemplaire de cette rare édition, il est très propre et grand de marges, rubriqué en rouge et bleu.

2408. **Voragine, Jacobus de,** Passionale hollandice, pars hiemalis. (Fol. 272 recto, col. 2:) Dit is voleynt ter goude in . hol | lant. anno lxxx den tiendĕ dach in | februario. by mi gheraert ieeu | . (Gouda, Gerard Leeu, 1480). in-4. Avec la marque typogr. sur fond noir, une large bordure et 2 initiales peintes en couleurs. Mar. noir, encadrem., milieux en mar. rouge richement ornés, dos orné, tr. dor. (30660). 750.—

Campbell 1756. *Copinger* III, 6509. *Proctor* 8918. Manque à *Voulliéme.*
272 ff. c'est-à-dire : 1 f. n. ch., CClxiij (263) ff. ch. en bas· (le no; 71 est sauté) et 9 ff. n. ch. (sign. A, a-r, Հ, f, s, t, v, u, x-z, Ձ, ɔ, aa-bb). Grands caractères gothiques, 2 col. et 35 lignes par page.

F. 1 (sign. A 1) recto, col , 1 : Hier beghint dat prologus van | dat paffionael. ende is geheyten in | latijn aurea legenda. dat beduyt in | duytfche dye gulden legende | . F. 1 verso, col. 2, ligne 15 :Die legende van alle den heyli- | ghĕ. ende waer om dat defe hoech- | tijt gheordineeít is te vieren inder | heyligher kercken | . F. 2 (ch. I, sign. Aij) recto, col. 1 : [A] lre heyli- | ghen dach | was ghe- | ordineert | om vier fa | ken.... Le texte finit au recto du f. 272, col 2, il suit le colophon et la petite marque typographique, le verso est blanc.

L'exemplaire, décrit par *Campbell,* composé aussi de 272 ff., contient, de plus, une Table qui manque au nôtre ; d'autre part l'exemplaire de Campbell est incomplet du f. ch. I (commencement du texte). Le nôtre est [formé de 272 ff. imprimés, les signatures par 8 ff. sauf a, c, e, g. i-l, n, p, r, f, t, v de 10 ff. et s de 6 ff.

Le f. ch. I est décoré d'une large bordure de rinceaux, très bien dessinée et peinte en couleurs, légèrement entamée aux côtés.

Édition très rare. Exemplaire fort bien conservé, grand de marges; rubriqué. Çã et là, quelques taches d'usage sans importance.

JAPON ET CHINE.

2409. **Arrivabene, Lodovico.** Istoria della China. Nella quale fi
tratta di molte cofe marauigliofe di quell'ampliſſimo Regno : Onde
s'acquista notitia di molti paeſi, di varij coſiumi di popoli, di
animali, d'alberi ecc. [Armoiries]. Verona, Angelo Tamo, 1599.
Ad inſianza di Andrea de' Rossi. in-4. Vél. (B. G. 493). 25.—

. 12 ff. n. ch., 576 pp. ch., 10 ff. ch. Caractères italiques. Titre en rouge et noir.
Dédicace à « Francesco Maria II Feltrio Della Rovere Duca d' Urbino VI. »
2ᵉ et dernière éd. de cette traduction. Cordier I, 10.

2410. **Avril, Ph.,** S. J. Voyage en divers Etats d'Europe et d'Asie,
entrepris pour découvrir un nouveau chemin à la Chine. Avec
une Description de la grande Tartarie, et des differens Peuples
qui l'habitent. Paris, Jean Boudot, 1693. in-12. Avec frontisp. et
plus. fig. grav. s. c. — **Le Comte, P. Louis,** S. J. Nouveaux me-
moires sur l'état present de la Chine. 3. éd. Amsterdam, 1698.
2 tomes in-12. Avec portr. et des planches gr. s. c. En 1 vol.
Vél. (25295). 15.—

L'ouvrage d'Avril composé de 13 ff. n. ch. et 342 pp. ch., 1 f. n. ch., est dé-
dié à Mgr. Jablonowski, Palatin et Général de Russie et Grand Général des
Armées de Pologne etc. ; il est important pour l'histoire des anciens voyages
en Russie et en Sibérie. *Sommervogel* I, 706.
Le Comte : 8 ff. n. ch. et 342 pp. ch. ; 2 ff. n. ch. et 355 pp. ch. *Cordier*
I, 25. *Sommervogel* II, 1356.

2411. **Callery, J. M.** Tsï sing kång mok. Systema phoneticum scri-
pturae sinicae. Macao 1841. 2 pties. en 1 vol. in-fol. Cart. non
rogné. (18305). 50.—

Titre, III, 84, XXXVI, 64 pp. ch., 4 ff. n. ch., 500 pp. ch. et 1 f. n. ch. Cet
ouvrage basé sur le grand dictionnaire de K'ang-hi peut servir de supplément
très util à tous les lexiques de la langue chinoise. — Bel exemplaire, ex-libris
de *Philarète Chasles.*

2412. — Dictionnaire encyclopédique de la langue chinoise. Tome I.
(tout ce qui a paru). Macao et Paris, 1845. gr. in-8. Br. (18306). 15.—

XXXVI, 212 pp. ch. Ce premier tome du grand ouvrage comprend seulement
les radicaux à 1 et 2 traits (rad. 1-20).

2413. **Cardim, Antonius Francisous,** S. J., Provinciae Iapponiae
ad Urbem Procurator. Fasciculus e japponicis floribus, suo adhuc
madentibus sanguine compositus. Romae, typis Heredum Cor-
belletti, 1646. in-4. Avec 88 planches et 1 carte pliée du Japon
gr. s. c. Mar. rouge Jansén., dent. intér., tr. dor. (P. R. Rapar-
lier). (30410). 300.—

4 ff. n. ch. et 252 pp. ch. Dédié au pape Innocent X. Ouvrage rare « conte-
nant les éloges et les portraits de 87 pères jésuites qui ont été martyrs de la
foi. » *Brunet* I, 1574. La première planche représente : « Le portrait des pre-
miers 23 Martirs mis en Croix en la Cité de Monbasachi de l'ordre des
frères mineurs Observantins de S. François, » les autres planches donnent le
supplice de 87 jésuites.
Relié à la suite : *Du même auteur:* Catalogus Regularium et Secularium, qui

JAPON ET CHINE.

in Japponiae regnis violenta morte sublati sunt. Ibid., id. 1646. 79 pp. ch.
— *Du même:* Mors felicissima quatuor legatorum Lusitanorum et sociorum
quos Japponiae imperator occidit in odium christianae religionis. Ibid., id. 1646.
40 pp. ch.
Ce sont les seules éditions de ces 3 ouvrages. *Sommervogel* II, 740.
Bel exemplaire, grand de marges, revêtu d'une jolie reliure portant sur les
plats un chiffre chinois.

2414. Coxe. Les Nouvelles Découvertes, des Russes entre l'Asie et l'A-
mérique avec l'histoire de la conquête de la Sibérie et du com-
merce des Russes et des Chinois. Trad. de l'anglois (p. Demeu-
nier). Paris, 1781. in-4. Avec 5 cartes et planches. Veau, dos
dor., fil. (25242). 30.—

Bel exemplaire de cet ouvrage estimé, qui fait suite à celui de Muller. L'au-
teur s'est servi des journaux des voyages qui ont suivi l'expédition de Behring
et de Tschirikoff.

2415. Crasset, Giov., S. J. Storia della chiesa del Giappone. Trad.
dal Francese di S. Canturani. Venezia, Baglioni, 1722. 4 vol.
in-12. Avec des planches gr. s. c. Vélin. (25311). 30.—

Première éd. de la traduction italienne. *Sommervogel* II, 1641.

2416. De Marini, Gio. Filippo, S. J. Delle missioni de' padri della
compagnia di Giesu nella provincia del Giappone, e particolar-
mente di quella di Tumkino. Libri cinque. Roma, Nic. Ang. Ti-
nassi, 1663. in-4. Avec frontisp. gr. par A. Clowet et 3 pl. dont
une gr. par Campanili. Vélin souple, fil. et fleurons aux angles,
dos orné (anc. rel.). (30924). 75.—

8 ff. n. ch., 543 pp. ch. et 4 ff. n. ch. Dédié au pape Alexandre VII. Volume
rare. Les gravures sont tirées sur papier rouge.
Edition originale. *Sommervogel* V, 582.

2417. Epistolæ Indicæ. De stupendis et praeclaris rebus, quas di-
uina bonitas in India, & variis Insulis per Societatem nominis
Iesu operari dignata est, in tam copiosa Gentium ad fidem con-
versione. Lovanii ap. Rutgerum Velpium, 1566, pet. in-8. Avec
marque typ. Vél. avec des impr. à froid, (rel. ancienne). (24885). 75.—

12 ff. n. ch., 496 pp. ch., 40 et 5 ff. n. ch.; 11 ff. n. ch. (index). Car. ronds,
dédicace « Othoni Truchses, Card. Alban. ».
L'opuscule fort rare et intéressant commence par une épître écrite par *Fran-
ciscus Xavier* à « IGNATIO (a Loiola) | Generali Societatis; suivent des lettres
de: *Gasparus* Rector collegij S. J. Goae; *Henr. Henriquez; Joa. de Beyra;
Melchior Nunezius; Antonius Quadrus; Lud. Frois; Eman. Tesceira; Mich.
Barulus; Arius Brandonius.* À la page 175: Descriptio rituum & morum quae
in infula nuper inuenta ad fepteutr. plagam *Japan* nuncupata feruantur. — On
a joint à ce volume 2 mémoires très-intéressantes pour l'histoire de la « So-
cietas Jesu »: *Jacobus Payna*, Lusitanus. De Societatis Jesu origine libellus.
Lovanii 1566. (40 ff.) et: *Societatis Jesu defensio* adversus obtrectatores, ex
testimonio, & literis Pij Quarti Pontificis Maximi, (5 ff). L'ouvrage est aussi
remarquable au point de vue de ses notices géograph. Sur le plat antér. une
jolie impression à froid: Le baptême de Jésus-Christ par Saint Jean-Baptiste.

JAPON ET CHINE.

2418. Gemelli Careri, Gio. Franoesoo. Giro del Mondo del Dottor D. Gio.: Francesco Gemelli Careri. Napoli, Giuseppe Roselli, 1699-1700. 6 vol. in-8. Avec frontisp., portrait et nombr. planches grav. s. c. par Andreas Magliar. Vél. (24306). 40.—

Contenu: I. Turchia; II. Persia; III. Indostan; IV. *Cina*; V. Isole Filippine; VI. Nuova Spagna. — Première édition d'un ouvrage fameux, qui a été critiqué sévèrement par les voyageurs postérieurs. Puisque Gemelli dit tout le mal possible des Hollandais et des Anglais, beaucoup de ses observations ne sont rien moins que justes et exactes. Il a inventé, e. u., la fable des Hollandais persécuteurs des Chrétiens au *Japon*. — *Fumagalli* n. 1133.

2419. Gonzalez, Gio. di Mendoza, O. S. Agost. Dell' historia della China. Trad. dallo Spagn. da Franc. Avanzo. Parti II, divise in III libri et in III viaggi fatti in quei paesi da i padri Agostiniani et Franciscani. Del sito e dello stato di quel gran regno, della religione, de i costumi et della disposition de' suoi popoli etc. Venetia, Andr. Muschio, 1586. in-8. Avec marque typogr. Vélin. (*11645). 25.—

16 ff. n. ch., 462 pp. ch. et 21 ff. n. ch. Caractères italiques. Dédicace du traducteur à Sixte-Quint. Première édition assez rare de la traduction italienne de cette relation célèbre. L'itinéraire du P. Martin Egnatio, relatif en grande partie à l'Amérique, occupe les pp. 367-462. *Leclerc* n. 655. *Cordier* I, 4.

2420. — Histoire du grand royaume de la Chine, situé aux Indes orientales, divisé en deux parties: Contenant en la Première, la situation, antiquité, fertilité, religion, ceremonies, sacrifices, rois, magistrats, moeurs, us, lois et autres choses memorables.... et en la Seconde, trois voyages faits vers iceluy en l'an 1577, 1579 et 1581, avec les singularités plus remarquables.... ensemble un itineraire du nouveau monde, et le decouvrement du nouveau Mexique en l'an 1583.... Mise en françois avec des additions par Luc de la Porte. Paris, Jeremie Perier, 1588. pet. in-8. Vélin. (31292). 150.—

12 ff. n. ch., 323 ff. ch. (dont les ff. 113-120 cotés par erreur 1-8), plus 25 ff. n. ch. Caractères ronds. Dédie à Philippe Hurault, comte de Cheverny.
La seconde partie est intéressante pour les notices sur les îles Philippines que les espagnols de Mexique visitent et les religieux Observatins. « L' **Itinéraire du Nouveau Monde** ensemble le voyage de P. Martin Ignace, gardien de l'ordre de S. François, en 1584, » occupe les ff. 240 à fin.
Leclerc no. 657 « Edition originale de cette traduction. » *Cordier* I, 5. Quelques mouillures, des piqûres dans les derniers ff.

2421. Instructiones ad munera apostolica rite obeunda perutiles missionibus Chinae, Tunchini, Cochinchiuae, atque Siami. Accommodatae a Missionariis Seminarii Parisiensis Missionum ad exteros. Juthiae Regia Siami congregatis, 1665, concinnatae, dicatae Clemente IX pontif. Juxta exemplar Romae (1744) in-8. Veau marb. (30421). 30.—

XXIII, 370 et 71 pp. ch. et 2 ff. n. ch.

JAPON ET CHINE.

2422. **Intorcetta, Prospero**, S. J., Missionario e procuratore della Cina. Compendiosa narratione dello stato della missione cinese, cominciando dal 1581 fino al 1669. Con l'aggiunta de prodigii da Dio operati, e delle Lettere venute dalla corte di Pe Kino con felicissime nuove. Roma, Franc. Tizzoni, 1672. in-12. Vélin souple. (31338). 80.—

126 pp. ch. et 1 f. n. ch. Assez rare. Contient aux pp. 77-111: Lettera de' PP. della Comp. di Giesù Lud. Buglie, Ferdin. Verbiest, e Gabriele Magaglianes, et aux pp. 115-126, une lettre du P. Herdtrich. Seule édition. *Sommervogel* IV, 1643.

2423. **Kaempfer, Engelbrecht.** Histoire naturelle, civile et ecclesiastique du Japon, trad. en françois sur la version angloise de I. G. Scheuchzer. Amsterdam, H. Uytwerf, 1758. 3 vol. pet. in-8. Avec frontisp. gr. et 3 cartes et plans pliés. Veau marbré, dos orné. (29363). 50.—

Ouvrage estimé. ·

2424. **Kircher, Athanasius**, S. J. China monumentis qua sacris qua profanis nec non variis naturae et artis spectaculis, aliarumque rerum memorabilium argumentis illustrata. Amstelodami, ap. Joann. Janssonium à Waesberge et Elizeum Weyerstraet, 1667. in-fol. Avec 78 planches, cartes géograph., plans, vues, le superbe portrait de l'auteur, etc. grav. en t.-d. Vél. (*5638). 50.—

Parmi les nombreux ouvrages du fameux père Kircher, celui-ci possède encore aujourd'hui une certaine valeur scientifique à cause de la foule de notices géographiques et archéologiques qu'il y renferme. Les belles cartes ont été faites sur les études de savants missionnaires jésuites. La meilleure édition et la plus riche de figures. *Sommervogel* IV, 1063-64. *Cordier* I, 15-16.

2425. **Lettere annue** del Giappone, China, Goa, et Ethiopia, scritte al P. Generale della Compagnia di Giesù, da Padri dell' istessa Compagnia negli anni 1615. 1616. 1617. 1618. 1619. Volgarizzati dal P. Lorenzo delle Pozze della medesima Compagnia. Napoli, Lazaro Scoriggio, 1621. pet. in-8. Vélin souple. (*30972). 100.—

403 pp. ch. et 2 f. n. ch. Volume rare. *Sommervogel* II, 1383. Quelques ff. ont le papier bruni.

2426. **Lettere annue** del Giappone dell'a. 1622, e della Cina del 1621 e 1622. Al P. Mutio Vitelleschi, preposito generale della Comp. di Giesù. Roma, Franc. Corbelletti, 1627. pet. in-8. Vélin souple. (30971). 100.—

312 pp. ch. Rare. *Cordier* 1, 347.

2427. **Lettere annue** del Giappone degli anni 1625, 1626, 1627. Al· P. Mutio Vitelleschi, preposito generale della Comp. di Giesù. Roma, Franc. Corbelletti, 1631. pet. in-8. Vélin souple. (30970). 100.—

328 pp. ch., plus 16 pp. ch. pour « Dichiaratione di una pietra antica, scritta

JAPON ET CHINE.

e scolpita con l'infrascritte lettere, ritrovata nel regno della Cina. » Roma, Corbelletti, 1631. Volume rare. *Sommervogel* II, 1715. *Cordier* I, 349. Quelques ff. ont le papier bruni.

2428. **Maffeius, Jo. Petr.**, S. J. Opera omnia latine scripta nunc primum in unum corpus collecta, variisque illustrationibus exornata Acced. Maffeii vita Petro Ant. Serassio auctore. Bergomi, Petr. Lancelottus, 1747. 2 vol. in-fol. Cart. non rogné. (16264). 75.—

4 ff. n. ch., XLVIII et 458 pp. ch., 1 f. n. ch.; 4 ff. n. ch. et 515 pp. ch. Vol. I : Historiae Indicae. II : De rebus indicis ad a. 1568 commentarius Emmanuelis Accostae, a J. P. Maffejo rec. et latin. donatus. De rebus indicis epistolae. De japonicis rebus epistolarum libri VI. De 52 e Societate Jesu, dum in Brasiliam navigant pro fide catholica interfectis, epistolae II. De vita et moribus Ignatii Lojolae, etc. — Seule édition des ouvrages complets. *Sommervogel* V, 301-302.
Magnifique exemplaire sur papier fort, à larges marges, non rogné ni coupé.

2429. — Historiarum indicarum libri XVI. Selectarum item ex India epistolarum eodem interprete libri IV. De LII e Societate Jesu, in Brasiliam navigant. pro catholica fide interfectis, epistolae II. Accessit *Ignatii Loiolae* vita postremo recognita. Florentiae, apud Philippum Iunctam, 1588. in-fol. Vélin. (1610). 50.—

2 ff. n. ch., 570 pp. ch., 1 f. blanc et table de 14 ff. n. ch. Cette édition originale, extrêmement rare et recherchée est fort bien imprimée, c'est la première de l'histoire des missions jésuites aux Indes orientales, à la Chine et au Japon. Beaucoup de détails sur les possessions et les découvertes des Portugais en Asie. La vie de St. Ignace, se trouve à la fin. *Sommervogel* V, 298. Bel exemplaire.

2430. — Le istorie dell' Indie orientali, tradotte di lat. in lingua tosc. da Franc. Serdonati Fiorentino, citàte come Testo di lingua. Colle lettere scelte scritte dell' India e dal medes. tradotte. Bergamo, Pietro Lancellotti, 1749. 2 vol. in-4. Cart., non rogné. (*16188). 15.—

4 ff. n. ch. et 552 pp. ch., VII et 224 pp. ch.
Bonne édition procurée par *Pierant. Serassi* qui la dédia à Girolamo De' Capitani di Vertova. *Gamba* no. 634. *Fumagalli* no. 822 bis. *Sommervogel* V, 299-300. Très bel exemplaire.

2431. **Martinius, Martinus**, S. J. De bello tartarico historia, in quâ, quo pacto Tartari hac nostrâ aetate Sinicum Imperium inuaserint, ac ferè totum occuparint, narratur, eorumque mores breuiter describuntur. Ed. altera, recognita & aucta. Antverpiae, ex officina Plantiniana Balthasaris Moreti, 1654. in-12. Avec 1 carte et 8 pl. pliées gr. s. c. Mar. olive, fil., dos orné, tr. dor. (Jolie rel. du temps). (28748). 50.—

166 pp. ch. et 1 f. n. ch. Dédié « Ioanni Casimiro, Poloniae ac Sveciae regi. » *Sommervogel* V, 647.

2432. — Regni Sinensis a Tartaris devastati enarratio. Amstelae-

JAPON ET CHINE.

dami, apud Aegidium Ianssonium Valckenier, 1661. in-12. Avec
frontisp. et 13 fig. grav. s. cuivre. Vél. (*25719). 15.—

12 ff. n. ch. et 120 pp. ch. Dédié « Joanni Casimiro Poloniae ac Sveciae
regi. » Réimpression de l'édition-de 1655 augmentée d'une table et de quelques
planches, qui illustrent les scènes les plus curieuses de l'histoire des Tartares.
Sommervogel V, 647.

2433. **(Montecatini, Balthazar, S. J.).** Nota d'alcune discrepanze,
e contradizioni intorno al fatto, nelle quali comparisce, quanto poco
fra loro si accordino i moderni Impugnatori de' Riti Cinesi, circa
i punti capitali di questa causa. Agg.: Nota d'alc. fatti che si affer-
mano dagl' impugnatori di tutti i Riti Cinesi, mà si niegano da
i defensori di molti di detti Riti, intorno a Riti spettanti à Con-
fusio. Colonia (Italia?) 1700. — *Du même:* Discrepanze ò con-
tradizioni intorno al fatio trà moderni impugnatori de Riti Cinesi.
Ibid. 1700. En 1 vol. pet. in-8. Vélin. (B. G. 2877). 35.—

259, 24 et 56 pp. ch., 23 ff n. ch. *Sommervogel* V, 1239-40.

2434. **(Noël, Alexandre,** ord. Praed.) Conformité Des Ceremonies
Chinoises Avec L'Idolatrie Grecque Et Romaine. Pour fervir de
confirmation à l'Apologie des Dominicains Miffionnaires de la
Chine. Par un Religieux Docteur & Profeffeur en Theologie. A
Cologne, Chez les Heritiers de Corneille D'Egmond, 1700. in-12.
Veau, fil., dos dor. (25328). 15.—

6 ff. n. ch., 202 pp. ch., 1 f. n. ch.

2435. **Panza, Mutio.** Vago, e dilettevole Giardino di varie lettioni.
Nelle quali si leggono le sontuose Fabriche di Roma..., l'inven-
tione, e chi trovò le lettere caratteri, & Alfabeti Stranieri... le
Librarie famose, e celebri del mondo. Le Librarie cosi publiche,
come priuate di Roma. La Libraria, Libri e Stampa Vaticana...
Gli ornamenti fatti alle Chiese di Roma... et infinite altre cose
curiose... Roma, Giacomo Mascardi, 1608. Ad instanza di Gio-
vanni Martinelli, pet. in-4. Avec la fig. du palais de la Bibl.
Vaticane gr. s. b. D.-veau. (B. G. 1197). 50.—

2 ff. n. ch., 331 pp. ch., 14 ff. n. ch. **Premier** ouvrage imprimé où l'on
trouve des notices sur la célèbre Bibliothèque du Vatican : *Ottino & Fuma-
galli*, I 315-16. Aux pp. 41-44 : trois lettres des empereurs du Japon et à la fin
des essais de différents alphabets orientaux.

Patrignani, G. Ant. Menologio d'alcuni religiosi d. Comp. di
Gesù. 1859.

Voir no. 2544.

2436. **(Pauw, de).** Recherches philosophiques sur les Egyptiens et les
Chinois par M. R. de P***. Berlin, C. I. Decker, 1773. pet. in-8.
Veau marbré. (2815). 15.—

XXIV, 455 et 440 pp. ch.

JAPON ET CHINE.

2437. Polo, Marco. Marco Polo Venetiano delle merauiglie del Mondo per lui vedute, del costume di varij paesi et dello strano viver di quelli, della descrittione di diuerai animali, del trouar dell'oro et dell'argento, delle pietre pretiose... Di nuouo ristampato. Venetia, Marco Claseri, 1597. in-8. Maroquin violet à long grain, doré s. les plats et le dos, tr. dor. (21439). 50.—

> 128 pp. ch. Caractères ronds. Réimpression, en toscan, de la relation abrégée qui fut imprimée d'abord en 1496. Nombreuses notules manuscr. par lesquelles le papier est un peu abimé. — Belle reliure moderne.

2438. — Le même. Trevigi, Reghettini, 1672. in-8. Avec un grossier bois. Cart. (21847). 15.—

> 128 pp. ch. Dernière réimpression de cette édition. Peu bruni.

2439. — Viaggi di Marco Polo illustrati e commentati dal co. *Gio. Batista Baldelli*, preceduti dalla Storia delle relazioni vicendevoli dell'Europa e dell'Asia, dalla decadenza di Roma fino alla distruzione del Califfato. Firenze, Gius. Pagani, 1827. 4 grands vol. in-4. Cart. non rogné ni coupé. (22492). 40.—

> Contenu : I-II : Storia delle relazioni ecc. ; III : Il Milione, testo di lingua del sec XIII, ora per la prima volta pubblicato ; IV : Il Milione, secondo la lezione *Ramusiana*. C'est la première édition critique, que l'on ait faite du *Milione* (sobriquet donné à Marco Polo parce qu'il n'énumérait que par millions les populations des pays qu'il avait parcourus). — Les 2 cartes géograph. manquent, comme presque toujours.

2440. — The book of Ser Marco Polo, the Venetian, concerning the kingdoms and marvels of the East. Newly translated and edited, with notes, maps and other illustrations, by Henry Yule. 2. ed. revised. London, John Murray, 1875. 2 vol. gr. in-8. Avec nombreuses planches et fig. Cart. orig. en toile, n. r. (31043). 100.—

> XL, 444 et XXI, 606 pp. ch. Bel exemplaire.

2441. [—] Blancon1, G. Gius. Degli scritti di Marco Polo e dell'Uccello Ruc da lui menzionato. Bologna 1862-68. 2 mémoires. gr. in-4. Br. (5880). — Tirage à part. 10.—

2442. Ramusio, Gio. Battista. Primo volume e terza editione delle Navigationi et Viaggi — Secondo volume — Terzo volume. Venetia, Giunti, 1563, 1583 et 1565. 3 vol. in-fol. Avec des fig. et des cartes gr. s. bois. Veau marbré, encadr. sur les plats, dos orné, dent. intér. (31373). 250.—

> Très bel exemplaire, revêtu d'une bonne reliure anglaise. Avec Ex-libris *William Spottiswoode*.

2442². — Primo volume, et seconda editione delle navigationi et viaggi. Venetia, Giunti, 1554. in-fol. Avec 4 grandes cartes. plusieurs

JAPON ET CHINE.

plans et figures et la marque typograph. grav. s. bois. D.-veau.
(17101). 40.—

4 ff. n. ch., 34 et 436 ff. ch. Caractères ronds.

Cette édition est augmentée d'une relation du Japon, d'un extrait de l'ouvrage de *Jean de Barros* sur les Indes, et de 3 cartes de la double grandeur des pages: l'Afrique et les Indes orientales. *Fumagalli* n. 1006.

2443. **Regni** Chinensis descriptio, ex variis authoribus. Lugd. Batav.,
ex offic. Elzeviriana, 1639. in-16. Avec un frontisp. grav. en
t.-d. et 2 fig. grav. en bois. Veau dor. (*23715). 20.—

4 ff. n. ch., 365 pp. ch. et 4 ff. n. ch. Dédié à Adrien Pauw. Fort rare volume de la collection des *Respublicae*. Il s'y trouve des extraits des oeuvres de Purchasius et Trigantius, l'itinéraire de Bén. Goës et des extraits de celui de Marco Polo. *Willems* n. 486.

2444. **Relatione** di alcune cose cavate dalle lettere scritte negli anni
1619-1620 e 1621 dal Giappone. Al P. Mutio Vitelleschi, preposito generale della Comp. di Giesù. Roma, erede di Bart. Zannetti, 1624, e ristampata in Napoli, per l'eredi di Tarq. Longo.
pet. in-8. Vélin souple. (30939). 100.—

208 pp. ch. Rare. Réimpression non citée par *Sommervogel* I, 388 et *Cordier* I, 347.

2445. **Relatione** delle persecutioni mosse contro la fede di Christo
in varii regni del Giappone ne gl'anni 1628, 1629 e 1630. Al
molto Rev. in Christo. P. Mutio Vitelleschi, Preposito generale
della Compagnia di Giesù. Roma, Franc. Corbelletti, 1635. Napoli, Franc. Savio, 1635. in-12. Vélin souple. (30925). 75.—

187 pp. ch.

2446. **Relazione** della morte di Carlo Tom. Maillard di Tournon, legato apostolico nella Cina, seguita a Macao, lì 8 del mese di
Giugno 1710. Roma, 1711. in-4. Cart. (9160). 10.—

70 pp. ch. et 1 f. n. ch.

2447. **Semedo, Alvaro**, Portoghese, S. J. Relatione della grande
monarchia della Cina. Romae, sumptib. Hermanni Scheus, nella
stamp. di Lod. Grignani, 1643. in-4. Avec titre gravé et le portrait de l'auteur en costume chinois, grav. s. cuivre. Vél. (22345). 25.—

4 ff. n. ch., 309 pp. ch. et 7 ff. n. ch. Dédié au cardinal Francesco Barberino.
Première édition rare de la traduction italienne due à Giamb. Giattini, S. J.
La première partie contient une esquisse sur les mœurs et usages des Chinois, assez bien écrite, la seconde une histoire des missions catholiques en Chine. *Sommervogel* III, 1395. *Cordier* I, 14.

2448. — Historica relatione del gran regno della Cina divisa in due
parti. Roma, Vitale Mascardi, 1653. in-4. Avec le portr. de l'auteur grav. s. c. Cart. n. r. (18437). 25.—

3 ff. n. ch.. 309 pp. ch. et 7 ff. n. ch. Dédié au cardinal Francesco Barberino.
C'est le même ouvrage édité avec un autre titre. *Sommervogel* III, 1395. *Cordier* I, 14.

JAPON ET CHINE.

2449. **Sonnerat.** Voyage aux Indes Orientales et à la Chine, fait de-
puis 1774 jusqu'en 1781 : Dans lequel ou traite des Moeurs, de
la Religion etc. des Indiens, des Chinois, des Pégonins et des
Madégasses ; suivi d'Observations sur le Cap de Bonne Espé-
rance, les Isles de France et de Bourbon, les Maldives, Ceylan,
Malacca, les Philippines et les Moluques. Paris, chez l'auteur,
Froulé etc. 1782. 2 vol. in 4. Avec 140 planches, Sonnerat pinx.,
et grav. s. c. p. Poisson, Desmoulins, Fessart, Avril et Milsan.
Veau, dos dor., fil. (25258). 50.—

> XV pp. ch., 4 ff. n. ch. et 317 pp. ch.; VIII et 298 pp. ch. Dédicace au
> comte D'Angiviller.
> Très bel exemplaire. Il est difficile de trouver des exemplaires avec toutes
> les planches comme le nôtre.

2450. **Storia** generale della Cina ovvero grandi Annali Cinesi tra-
dotti dal Tong-Kien-Kang-Mou dal Padre Gius. Anna Maria De
Moyriac De Mailla Gesuita francese, missionario in Pekin,
pubbl. dall'ab. Grosier e diretti dal Signor Le Roux des Hautes-
rayes... Traduz. italiana dedicata a S. A. R. Pietro Leopoldo
principe reále d'Ungheria e di Boemia... Siena, Fr. Rossi, 1777-
1780, vol. 1 à 31. gr. in-8. Br., non rognés. (B. G. 1182). 150.—

> Recueil estimé. *Sommervogel* V, 333.

2451. **Tachard, Guy,** S. J. Voyages de Siam des Pères Jesuites, en-
voyés par le Roy, aux Indes à la Chine. Avec leurs observations
astron., & leurs remarques de physique, de Géographie, d'hy-
drographie, & d'histoire. *Journal* ou suite du Voyage de Siam,
en forme des lettres familières, fait en 1685 et 1686 par L. D. C.
(l'abbé *De Choisy*). Amsterdam, P. Mortier, 1688-89. 3 vol. in-8.
Avec frontisp. et 34 planches grav. s. c. Veau aux armes, dos
orné. (27749). 50.—

> Les planches intéressantes et curieuses représentent des indigènes, des ani-
> maux, une vue de Siam, des costumes, des herbes, etc. *Sommervogel* VII, 1802.

2452. [**Tournon,** Card. **de**]. *Considerazioni* su la scrittura intitolata'
Riflessioni sopra la causa della Cina dopo venuto in Europa il
decreto del Emo di Tournon. S. l. 1709. — *Difesa* del giudizio
formato dalla S. Sede apost. il 20 nov. 1704 e pubbl. in Nan-
kino dal Card. di Tournon li 7 febbr. 1707 intorno a' riti e ce-
rimonie cinesi, ecc. Opera di un dottore della Sorbona. Sec. ediz.
Torino, G. B. Fontana, 1709. — En 1 vol. in-4. Cart. (18443). 25.—

> 124 pp. ch., 3 ff. n. ch. et 131 pp. ch. Deux pamphlets dirigés contre les
> Jésuites et leurs doctrines en regard des rites chinois.

2453. **Valignani, Fed.,** Marchese di Cepagatti. Panegirico e Rime

JAPON ET CHINE.

per Carlo VIII. Borbone. Napoli, Giov. di Simone, 1751. in-8.
Avec 2 portr. grav. s. cuivre. Vélin. (B. G. 2783). 25.—

432 pp. ch. Aux pp. 391 à 405: Lettere del Padre *Aless. Valignani d. Comp.
di Gesù*, Visitatore Generale dell'India,] e Giappone (avec beau portrait in 4,
grav. s. cuivre). Ces 2 lettres sont écrites à sa mère et à son frère, de Goa
1587 et de Nagasaki 1598. *Sommervogel* VIII, 405.

2454. **Vera, Gerardus de.** Tre navigationi fatte dagli Olandesi, e
Zelandesi al Settentrione nella Norvegia, Moscovia e Tartaria
verso il Catai, e Regno de' Sini, doue scoperfero il Mare di
Veygatz. La Nvova Zembla, Et vn Paese nell' Ottantesimo grado
creduto la Groenlandia. Con vna descrittione di tvtti gli acci-
denti occorsi &c., &c. Trad. da Giov. Giunio Parisio. Venetia,
Geronimo Porro, & Compagni, 1599 in-4. Avec beauc. de fig.
gr. s. cuivre. Vélin. (*26335). 150.—

4 ff. n. ch., 79 ff. ch. Caractères italiques. Dédicace de Gioan Battifla Ciotti
a « Gafparo Catanei Giudice digniff.mo delle vettouaglie di Padoua. » Les bel-
les figures, au nombre de 32, mesurent toutes, à peu près, 136 s. 98 mm.; la
3.ᵉ (f. 4 recto): « Difegno della nauigatione fatta da Kilduuin fino all' Ifola
d' Vrangia. »
Première édition de la traduction en italien de cette célèbre relation de
voyages, rédigée en forme de journal. *Brunet* V, 1127. Bel exemplaire, les fi-
gures en très bonnes épreuves.

JARDINS.

2455. **Audibertus, Camillus Maria,** S. J. Regiae villae poetice
descriptae et Victori Amedeo II., Sabaudiae duci, Pedemont.
princ., Cypri regi dicatae. Apposita poemat. et epigrammat. ap-
pendice. Aug. Taurinor., P. M. Dutti et I. I. Ghringhelli, 1711.
in-4. Avec frontisp. et 10 grandes fig. grav. en t.-d. par *G. Tas-
nière, Depiene* et a. Veau pl. (16593). 40.—

Vues et description des maisons à plaisir et des jardins des ducs de Sa-
voie. Livre rare et intéressant. *Cicognara* n. 3943.

2456. **Böckler, Georgius Andreas.** Architectura curiosa nova,
exponens 1. Fundamenta hydragogica, 2. Varios aquarum ac
salientium fontium lusus. 3. Magnum amoenissimorum fontium,
machinarumque aquae ductoriarum per Italiam, Galliam, Britan-
niam, Germaniam etc. visendarum numerum. 4. Specus artifi-
ciales sumtuosissimas, cum plerisque principum Europaeorum
palatiis, hortis, aulis. 5. Cum auctario figurarum ad hortorum
topiaria etc. etc. Norimbergae, Rud. Joh. Helmers, 1701. 4 par-
ties en 1 vol. in-fol. Avec 200 planches gr. s. c. Vélin, fil. et
milieux d'or. (31345). 100.—

Ouvrage intéressant contenant 164 planches représentant des fontaines et 36
planches pour des villas, grottes, châteaux d'eau, jardins et parterres. *Guil-
mard* p. 421.

JARDINS.

2457. **Bradley.** Le calendrier des jardiniers, qui enseigne ce qu'il faut faire dans le potager, dans les pépinières, dans les serres etc. tous les mois de l'année. Trad. de l'anglois. Paris, Piget, 1743 in-12. Avec 5 jolies planches pliées gr. s. c. Veau marbré. (1373). 10.—

4 ff. n. ch. et 182 pp. ch.

2458. **Castellamonte, Amedeo di.** La Venaria Reale, palazzo di piacere e di caccia, ideato dall'A. R. di Carlo Emanuel II, duca di Savoia, disegnato e descritto dal Cte. Am. di Castellamonte. In Torino, per Bartolomeo Zapatta, 1674. pet. in-fol. Avec 64 grandes planches (compris les frontispices) dess. par G. F. Baroncello et G. B. Branbil, grav. par G. Tasnière. Veau, dos orné (anc. rel.). (30459). 150.—

3 ff. n. ch. et 99 pp. ch. Ce beau livre est remarquable sous plus d'un point de vue : il peut donner une idée exacte d'une maison de plaisir du XVII° siècle, avec ses jardins, fontaines, etc. En même temps il représente tous les seigneurs et dames de la cour de Turin, assis à cheval, en costume de chasse, dessinés en plupart suivant les fresques de G. Mielle. *Brunet* I, 1624. *Cicognara* n. 3982.
Bel exemplaire complet, à grandes marges, bonnes épreuves, comme il se trouve rarement, avec ex-libris *Borghese.* Il contient aussi les 2 grands plans pliés, qui manquent souvent.

2459. **Cerati, Antonio.** Le ville lucchesi, con altri opuscoli in versi ed in prosa di Filandro Cretense pastor arcade. Parma, dalla stamperia reale, 1783. gr. in-8. D.-vél. (16512). 10.—

VIII, 195 pp. ch. Chaque page est entourée d'une bordure étroite.

Crescenzio, Pietro. Trattato dell'agricoltura. — Voir no. 1632. 1691-96. 2035.

2460. **Delille, Jacques.** Les jardins, poëme. Nouv. éd. considérablement augmentée. Paris, Levrault frères, an IX, 1801. gr. in-8. Avec un beau frontisp. *Monciau del., Chauffard sc.* Br. n. r. (6624). 10.—

XXXI, 166 pp. ch. Bel exemplaire non rogné.

2461. **Elsholtz, Johann Sigmund.** Neu angelegter Garten-Bau, oder.... Vorstellung wie ein.... Gärtner.... die.... Lust-Küchen-Baum-und Blumen-Gärten.... auch allerhand rare Blumen, Gewächse und Bäume zu erziehen.... lernen kan : in VI Bücher verfasset und in diesem vierten Druck ziemlich vermehret. Leipzig, Thomas Fritsche, 1715. in-fol. — *Joan. Stg.* Elsholtii Diæteticon d. i. neues Tisch-Buch. In sechs Bücher. Leipzig, Thomas Fritsche, 1715. in-fol. Avec beauc. de belles planches et figures grav. s. cuivre. En 1 vol. Cart. (30380). 60.—

2 ff. n. ch., 258 pp. ch., 8 ff. n. ch. ; 261 pp. ch., num. de 259 à 520, 1 f. n. ch., à 2 col.
Curieux et rare. Le « Diaeteticon » fort intéressant qui occupe la seconde

JARDINS.

moitié du volume n'est pas cité par *Vicaire*. Les planches représentent les vé-
gétaux et les animaux propres à la cuisine. Les 6 chapitres (Bücher) sont
suivis d'un « Appendix Diaetetici...., darin zu finden Der Frantzosische Koch,
neben seinem Conditer, und dem Becker, zusammen ins Hochteutsche übersetzt. »
Il manque le dernier f. de la table.

2462. **Estienne, Charles.** Vineto di Carlo Stefano, nel quale breve-
mente si narrano i nomi latini antichi et volgari delle viti et
delle uve : con tutto quello che appartiene alla cultura delle
vigne. — Seminario, over Plantario de gli alberi, che si pian-
tano. Aggiuntovi l'arbusto, il fonticelli, e 'l spinetto. — Le herbe,
fiori, stirpi, che si piantano ne gli horti. Aggiuntovi un libretto
di coltivare gli horti. Venegia, Vicenzo Vaugris, 1545. 3 pties.
en 1 vol. in-8. Vélin. (22192). 25. —

 Ces traités de botanique et d'horticulture, très curieux et intéressants, fu-
rent traduits du latin en italien par Pietro Lauro de Modena.

2463. — L'agricoltura et casa di villa. Novamente tradotta dal cav.
Hercole Cato. Vinegia 1581. in-4. Vélin. (*650). 30.—

 24 ff. n. ch. et 511 pp. ch. Caractères ronds. Dédicace de Cato à Nicolò Ma-
nassi.
 Au commencement 3 sonnets de Giulio Benalia, Incerto et Lodovico Malmi-
gnato addressés au cavalier Cato. Non cité par *Vaganay*.
 Le 6e livre traite de la chasse et est suivi d'un traité de *Gio. de Clamorgano*,
seigneur de Saana, sur la chasse du loup, dédié au roi Charles IX (de France).

2464. — Le même. Venetia, Gio. Ant. Giuliani, 1623. in-4. Avec la
marque typ. Cart. (B. G. 2251). 10. —

 18 ff. n. ch., 427 pp. ch., caractères italiques. Dédié à « Angelo Grandim-
bene. » A la fin des piqûres de vers, qq. mouillures.

2465. **Falcone, Giuseppe.** La nvova, vaga, et dilettevole villa. O-
pera d'Agricoltura, più che neceffaria, per chi defidera d'accre-
fcere l'entrate, de fuoi poderi, vtile a tutti quelli che fanno
profeffione d'agricoltura per piantare, alleuare, incalmare arbori,
coltiuar giardini, feminar campi, fecondo la qualità de terreni
& paefi, edificar palaggi, cafe, & edificij pertinenti alla villa,
con rimedij per varie infermità de Buoi, Caualli e altri Animali....
Brescia, alla Libraria del Buozola, 1599, in-8. Vélin. (8308). 20.—

 8 ff. n. ch., 398 pp. ch., 1 f. blanc. Caractères italiques.
 Manque à *Brunet, Deschamps, Pritzel, Thes. litter. bot.* Seulement *Graesse,
Suppl.* 293 cite une édition de 1602. — Bon exemplaire sauf le titre un peu en-
dommagé.

2466. **Falda, Gio. Battista.** Li giardini di Roma con le loro piante,
alzate e vedute in prospettiva, disegnate ed intagliate da Gio.
Battista Falda. Nuouamente dati alle stampe, con direttione e
cura di *Gio Giacomo de Rossi*, alla Pace, all' Insegna di Pa-
rigi, in Roma. (1683). gr. in-fol. obl. 21 belles planches grav.
en t.-d. (30242). 200.—

 21 planches numérotés, y compris le titre et la dédicace à Don Livio Ode-

JARDINS.

scalchi, gravée par *Arnold van Westerhout*, après *Gio. Battista Manelli*. Gravures aussi belles que rares, fort recherchées, comme modèles du jardinage au XVII° siècle. Belles épreuves, grandes de marges. *Guilmard* p. 320.

2467. **Felibien.** Vita degli Architetti, tradotta dal Francese. Venezia, Giorgio Fossati, architetto, 1755, gr. in-8. Avec des planches gr. s. c. Cartonné. (B. G. 1256). 10.—

308 pp. ch. A p. 197 et suiv.: Le piante e le descrizioni delle due più belle case di Campagna di Plinio il Consolo, avec des plans de jardins.

2468. **Ferrarius, Jo. Bapt.,** S. J. Flora sive de fiorum cultura libri IV. Romae, Paulinus, 1633. in-4. Avec beaucoup de belles figures dess. par *P. Berettini, Guido Reni* et autres, grav. en t.-d. par *F. Greuter.* Vél. (B. G. 2480). 25.—

6 ff. n. ch., 522 pp. ch. et 8 ff n. ch. Dédié au cardinal Francisco Barberini. Ouvrage fort estimé et recherché tant à cause du texte que des gravures vraiment artistiques.

2469. — Flora overo Cultura di fiori distinta in quattro libri e trasportata dalla lingua lat. n. ital. da Lodovico Aureli Perugino. In Roma, per Pier'Ant. Facciotti, 1638 in-4. Avec frontisp. et 47 magnifiques planches grav. en t.-d. par *Greuter* et *Claude Mellan* après les dessins de *Guido Reni* et *Pietro da Cortona.* Vél. (23461). 15.—

5 ff. n. ch., 520 pp. ch. et 14 ff. n. ch. Première édition italienne et la première qui soit ornée des gracieuses figures géorgiques. 39 planches représentent plans de jardins, fleurs exotiques, vases, modèles pour l'arrangement des fleurs etc. *Cicognara* n. 2030. Exemplaire un peu usé et mouillé. La planche (p. 375-76) manque.

2470. — Hesperides sive de malorvm avreorvm cvltvra et vsv libri IV. Romae, H. Scheus, MDCXLVI. (1646) in-fol. Avec frontisp. et 99 belles planches grav. s. cuivre. D.-veau. (9889). 75.—

5 ff. n. ch., 480 pp. ch., 8 ff. n. ch. Le frontispice est gravé par Greuter d'après Pietro da Cortona et les très belles planches sont grav. par Bloemart d'après Albano, Gagliardi, Domenichino, Poussin, Lanfranchi, Guido Reni etc. 6 planches montrent des statues antiques, 3 des scènes des Métamorphoses d'Ovide, autres des jardins et serres d'Italie. *Cicognara* n. 2029.

2471. **(François,** frère Chartreux). Le Jardinier solitaire, ou dialogues entre un curieux, et un jardinier solitaire. Contenans la méthode de faire et de cultiver un jardin fruitier et potager. Paris, Rigaud, 1704. in-12. Avec 1 pl. gr. s. c. Veau. (1487). 10.—

10 ff. n. ch., 391 pp. ch. et 5 ff. n. ch.

2472. **Gallo, Agostino.** Le dieci giornate della vera agricoltura, e piaceri della Villa, in Dialogo. Vinegia, Domenico Farri, 1565 in-8. Avec la marque typogr. et des initiales histor. Vélin. (B. G. 99). 15.—

12 ff. n. ch., 239 ff. ch., 9 ff. n. ch. Caractères italiques. Aux ff. 223 verso et 236 verso deux sonnets par le Rapito Academico Affidato et par l'Adombrato Academico occolto, échappés à *Voganay.*

JARDINS.

2473. Gallo, Agostino. Le même. Vinegia, Giouanni Barilotto, 1566,
in-8. Vélin. (B. G. 1680). 15.—

> 8 ff. n. ch., 208 ff. ch., 8 ff. n. ch. Caractères italiques. Précèdent deux sonnets échappés à *Vaganay.*

2474. — Le tredici giornate dell'agricoltura et de' piaceri della villa.
Venezia, 1580. in-4. Avec des figures et des initiales gr. s. b.
Vélin. (6642). 10.—

> 375 pp. ch. (mal cotées 355). Caractères ronds. Les 9 derniers ff. sont occupés par d'intéressantes figures relatives aux travaux et aux instruments d'agriculture. Quelques soulignures et anciennes notes. Il manque le titre et les ff. préliminaires, d'ailleurs bon exemplaire, grand de marges.

2475. — Le vinti giornate dell'agricoltura et de' piaceri della villa. Di
nuovo ristampate. In Turino, her. del Bevilacqua, 1579. in-4.
Avec des armes au titre et des initiales orn. gr. en bois. Cart.
(2791). 25.—

> 12 ff. n. ch. et 428 pp. ch. Caractères ronds. Dédié à Emanuel Filiberto, duc de Savoie. Ce traité s'occupe aussi de la chasse, des chevaux, etc.

2476. — Le même. Venetia, Bart. Carampello, 1596. in-4. Avec nombr.
bois intéressants, des initiales et la marque typ. D.-veau. (B. G.
3312). 10.—

> 8 ff. n. ch., 434 pp. ch. et 10 planches dont une manque. Caractères ronds. Dédié à Cesare Carafa. Légères mouillures.

2477. — Le même. Nuova ediz. accresc. di annot. e di un'aggiunta.
Brescia, Bossini, 1775. gr. in-4. Avec le portr. de l'auteur et 6
pl. gr. s. c. Vélin. (*834). 25.—

> XX, 570 pp. ch. Parmi ces « journées » il y a deux qui traitent des chevaux, de la chasse et de la fauconnerie. C'est la dernière et la plus complète édition de cet ouvrage estimé. La première parue à Brescia en 1564, in 4, ne contient que dix « giornate. »

2478. — Autre exemplaire de la même édition. Ancien maroquin rouge
richem. doré s. les plats et le dos, aux armes, bordures d'argent, tr. dor. (23102). 80.—

> Exemplaire de dédicace sur papier fort et grand de marges, dans une superbe reliure genre *Louis XVI.*

2479. Gherardesca, Alessandro. La casa di delizia, il giardino e
la fattoria. Progetto seguito da diverse esercitazioni architettoniche del medesimo genere. Pisa, Seb. Nistri, 1826, livr. 1-6.
in-fol. Avec 50 planches magnifiques gr. s. cuivre. Br., non rogné, couvert. orig. (B. G. 1507). 25.—

> On a ici seulement 16 pp. de texte avec l'explication des planches I-XXII. Ouvrage magnifique où l'on trouve les dessins de jardins célèbres.

2480. Grandville, J.-J. Les fleurs animées. Introductions par Alph.
Karr, texte par Taxile Delord suivi de la Botanique des dames.

JARDINS.

Paris, 1847. 2 plies. en 1 vol. in-4. Avec une trentaine de grav.
s. acier, coloriées d'après les dess. de Grandville. D.-rel. toile, dos
en veau dor., n. r. (10037). 30.—

260 et 234, IV et IV pp. ch. Fort recherché à cause des illustrations spiri-
tuelles et charmantes.

2481. **La Quintinye, Jean de.** Instruction pour les jardins fruitiers
et potagers, avec un traité des orangers, suivi de quelques ré-
flexions sur l'agriculture. Troisième édit. augmentée d'un traité
de la culture des melons et de nouvelles instructions pour cul-
tiver les fleurs. Amsterdam, chez Henri Desbordes, 1697, 2 tomes
en 1 vol. in-4, avec plus. pl. et fig. dans le texte. Veau pl. (24700). 15.—

12 ff. n. ch. et 276, 344 et 140 pp. ch., 1 f. n. ch. Traité très détaillé du cé-
lèbre jardinier en chef de Louis XIV.

2482. — Le même. Nouv. éd. revue et corr. augmentée d'une instruction
pour la culture des fleurs. Paris, par la Compagnie des Librai-
res, 1700. 2 vol. in-4. Avec le beau portr. de l'auteur, des plan-
ches, des vignettes etc. Veau marbré. (770). 15.—

4 ff. n. ch., 522 pp. ch., 3 ff. n. ch., 140 pp. ch.; 566 pp. ch. et 1 f. n. ch.
Dédié au Roy. Édition inconnue à *Graesse.*

2483. (**Montelatici, Domenico**). Villa Borghese fuori di Porta Pin-
ciana con l'ornamenti, che si osservano nel di lei palazzo, e con
le figure delle statue più singolari. Roma, G. F. Buagni, 1700,
pet. in-8. Avec frontisp. et nombreuses planches gr. s. c. dont
plusieurs se déplient. Vélin. (30307). 25.—

8 ff. n. ch., 321 pp. ch. et 3 ff. n. ch. Dédié au « Prencipe D. Gio. Battista
Borghese. » Ouvrage estimé où l'on parle aussi des jardins, des fontaines, des
grottes etc. *Cicognara* n. 3798.

2484. **Schabol, Roger,** Abbé. Dictionnaire pour la théorie et la pra-
tique du jardinage et de l'agriculture, par principes, et démon-
trées d'après la Physique des végétaux. Paris, Debure Père,
1770. in-8. Veau, dos orné. (16501). 10.—

LXXX, 528 pp. ch.

2485. (**Silva, Ercole**). Dell'arte dei giardini inglesi. Milano, dalla
Stamperia e fonderia al Genio tipografico anno IX [1799] in-4.
Avec 36 très belles planches gr. s. c. D.-veau. (B. G. *2156). 25.—

4 ff. n. ch., 573 pp. ch., 1 f. n. ch. **Première édition.** *Cicognara* n. 960:
« La migliore opera in questo genere che abbia l' Italia. »

2486. **Taegio, Bartolomeo.** La villa. Dialogo. Melano, dalla stampa
di Franc. Moscheni, 1559. in-4. Avec la marque typographique,

JARDINS.

le portr. de l'auteur et quelques autres fig. grav. e. bois. Cart. (571). 15.—

11 ff. n. ch., 181 pp. ch. et 2 ff. n. ch. Grands caractères italiques. Au des.
sous du portrait un sonnet, non cité par *Vaganay*.
Ouvrage rare, dédié à l'empereur Ferdinand I. L'auteur parle sur l'agricul.
ture, l'horticulture, la construction des fontaines, l'astronomie etc.

2487. **Thomassin, Simon**, graveur du Roy. Recueil des figures, groupes, thermes, fontaines, vases, statues, et autres ornemens de Versailles, tels qu'ils se voyent à présent dans le château et parc, gravé d'après les originaux, le tout en 4 langues, françois, latin, italien et flaman. Amsterdam, Pierre Mortier, 1708. in-4. Avec frontisp. et 218 planches gr. s. c. Veau. (30278). 150.—

59 pp. ch. Dédié au Roy. Exemplaire bien conservé, très grand de marges, trous de vers dans le bas blanc des derniers ff.

2487.ᵃ **Théatre** des Etats de Savoie et du Piémont (texte hollandais). La Haye, Adriaan Moetjens, 1697. 2 vol. gr. in-fol. Avec 2 frontisp., 2 beaux portaits gr. par Nanteuil et 139 belles planches gr. s. c. Veau, dos orné (anc. rel.). (A). 300.—

6 ff. n. ch. et 108 pp. ch. ; 5 ff. n. ch. et 137 pp. ch. Ouvrage somptueux
orné de très belles vues des villes et des châteaux du Piémont et de la Savoie,
toutes de la double grandeur de la page. Quelques planches représentent les
jardins, les parterres, les fontaines etc. des châteaux de Veneria Reale, Mil-
lefiori, Alladio etc. etc.
Bel exemplaire, très grand de marges, les gravures en épreuves très fraîches.

2488. **Tilli, Michaele Angelo.** Catalogus plantarum horti Pisani. Florentiae, apud Tartinium et Franchium, 1723. in-fol. Avec 40 (sur 52) pl. grav. sur cuivre. Cart. (24665). 25.—

XII et 175 pp. ch. Ouvrage estimé, dédié à Cosimo III, contenant la des-
cription de 5000 plantes. Deux des planches donnent les plans jardins. *Mo-
reni* II, pp. 392-93.

2489. **Vallemont**, Abbé de, Curiositez de la nature et de l'art sur la végétation ou l'agriculture et le jardinage dans leur perfe- ction, où l'on voit le secret de la multiplication du blé et les moyens d'augmenter le revenu des biens de la campagne, de nouv. découvertes pour grossir, multiplier et embellir les fleurs et les fruits. Nouv. édit. Bruxelles, Jean Leonard, 1715. 2 pties. en 1 vol. Avec des figures grav. s. c. Vél. (3716). 10.—

9 ff. n. ch., 311 pp. ch , 3 ff. n. ch.; 359 pp. ch. et 3 ff. n. ch.

2490. **Wrighte, William.** Grotesque Architecture, or Rural Amu- sement, consisting of Plans, Elevations, and Sections for Huts, Retreats, Summer and Winter Hermitages, Terminaries, Chinese, Gothic and Natural Grottos, Cascades, Baths etc. London, prin-

JARDINS.

ted for Henry Webley, 1767. in-4. Avec un joli frontisp., Thornthwaite inv., Is. Taylor sc., et 28 planches grav. en t.-d. D.-bas. (23605). 50.—

Frontisp., 16 pp. de texte et 28 planches. Ouvrage intéressant de jardinage, sur les grottes, temples et kiosques qui étaient tant caractéristiques pour le « style anglais » à la fin du XVIII° siècle.

2491. (**Wynne**, Justine M.me). Alticchiero. Par Mad.° J. W. C. D. R. A Padoue 1787. in-4. Avec titre gr., 1 plan et 29 planches s. c. Br. n. r. (29968). 30.—

5 ff. n. ch. et 80 pp. ch. Dédicace du comte Benincasa à William Petty marquis de Lansdown..

Brunet V, 1485 : « Cet opuscule français, de Mme. Justine Wynne, comtesse des Ursins et de Rosemberg, est la description d'une villa située au village d'Alticchiero, auprès de Padoue, et appartenant alors au sénateur Quirini.... l'édition est ornée de 29 planches représentant des monuments antiques et d'autres objets d'art, qui se voyaient dans la villa Quirini.... Ce joli volume n'est pas entré dans le commerce. » Le grand plan plié représente les jardins d'Alticchiero.

JÉSUITES.

2492. **Arcangeli, Arcangelo**, S. J. Vita del B. Alfonso Rodriguez, coadjutore temporale formato della Compagnia di Gesù, tratta da' processi autentici. Ora riprodotta nella occasione della di lui beatificazione. Roma, Boulzaler, 1825. in-4. Avec beau portrait *Joan. Petrini* sc. D.-veau. (8808). 10.—

VIII, 186 pp. ch. et 1 f. n. ch. *Sommervogel* I, 514.

2493. **Bartoli, Daniello**, S. J. Missione al Gran Magor del P. Ridolfo Aquaviva della Compagnia di Gesù. Sua vita e morte, e d'altri quattro compagni uccisi in odio della fede in Salsete di Goa. Piacenza, Del Maino, 1819. — *Du même.* Dell'istoria della compagnia di Gesù. Asia.- Ibid. id. 1819-21. 8 vol. gr. in-8. Rel. en 4 vol. D.-veau, non rogné. (B. G. 603). 30.—

Belle réimpression de l'édition originale de Roma 1653-63. *Gamba* no. 1773. *Sommervogel* I, 975 et 970.

2494. **Biderman, Jacobus**, S. J. Epigrammatvm libri tres. Mediolani, typ. Ludouici Mentiæ, 1664. in-16. Vélin. (B. G. 1057). 10.—

4 ff. n. ch., 227 pp. ch., 2 ff. n. ch. *Sommervogel* I, 1447.

2495. (**Bottari, Giovanni**). Critica di un Romano alle Riflessioni del Portoghese sopra il Memoriale presentato dalli PP. Gesuiti alla Santità del Papa Clemente XIII. Distesa in una Lettera mandata a Lisbona. Genova, 1760. in-8. Br., non rogné. (B. G. 1716). 10.—

199 pp. ch. Quelques-uns attribuent cet opuscule au P. *Mart. Natali*; mais c'est plus probable que *Giov. Bottari* en est l'auteur.

2495ª. (**Capriata**, ab.) I Lupi smascherati nella confutazione, e traduzione del Libro intitolato: Monita secreta Societatis Jesu. In

JÉSUITES.

virtu de quali giunsero i Gesuiti all'orrido, ed esecrabile assassinio di Sua Sagra Reale Maestà Don Giuseppe I Re di Portogallo &c. Con un Appendice di Documenti rari, ed inediti. Ortignano, nell'Officina di Tancredi, e Francescantonio Padre e Figlio Zaccheri de Strozzagriffi (?) MDCCLXl. (1761), in-8. Maroq. rouge, dos et plats dorés, dans un étui de veau noir. (B. G. 260). 25.—

CCXXXIII, 108 pp. ch. Curieux ouvrage satyrique dirigé contre les Jésuites. *Melzi* II, 143, le cite très mal. Premier livre imprimé en cette ville. *Fumagalli, Lexicon typogr. Italiae* p. 268.

2496. **Caussinus, Nicolaus,** S. J. Tragoediae sacrae. Parisiis, Sebast. Chappelet, 1629. in-12. Avec titre gravé. Vél. (B. G. 3072). 10 —

383 pp. ch. Dédié: « Henrico Gondio Cardinali Radesiensi, Parisiensi Episcopo ». *Sommervogel* II, 906 doute de l'existence ce cette édition rare, quoiqu'elle soit citée par *De Backer* et par *Brunet* I. 1692.

2497. **Chiesa, Sebastiano,** di Reggio, Soc. Jesu. Il capitolo de' fratti. Poema. Manuscrit du XVIII. siècle. in-4. Cart. n. r. (9957). 50.—

Ce poème écrit en *ottava rima* est formé de 264 ff. n. ch. Au verso du f. 2 on lit: « Protesta dell'auttore. Protesta il Padre Sebastiano Chiesa da Reggio della Compagnia di Gesù Autore del presente Poema d'averlo fatto per mera ricreazione, e motivo d'emenda a chi fosse mai dominato da que' vizj che qui a chiare note vengono condannati. Vivi felice ». *Sommervogel* II, 1124-25 cité 2 copies de ce Ms. dont il fut publié quelques passages seulement.

Chine. — Missions des Jésuites en Chine, *voir* les nos. 2422, 2425-26, 2428-30, 2434, 2447-48, 2451.

2498. **Constitutiones** Societatis Jesu cum earum declarationibus. Romae, in Collegio eiusdem Societatis, 1583. in-8. Avec un bel encadrement de titre gravé en t.-d. Vélin. (3392). 35.—

309 pp. ch. et 35 ff. n. ch. Caractères ronds et ital. Édition fort bien imprimée et peu commune. *Sommervogel* V, 77.

2499. **Constitutiones** Societatis Jesu. Romae, in collegio eiusdem Societatis, 1583. in-8. D.-veau. (11646). 30.—

192 pp. ch. Caractères ronds. Edition publiée par ordre de la IV, Congr. Decr. L., elle ne renferme pas les « Declarationes » contenues dans l'édition précédente (no. 2498). Voir *Sommervogel* V, 78.

2500. **Cornelius.** Lvcii Cornelii Europæi Monarchia Solipsorvm. Ad Virum Clariffimum Leonem Allativm. Venet. MDC.XLV. Superiorum Permiffu. (1645). in-12. Vél. (8179). 15.—

144 pp. ch. Dédicace: Timotaevs Corsantivs Leoni Allatio. Edition originale de cette satire contre les Jésuites, qui a été longtemps attribuée à Inchofer, mais elle est plutôt de Jules–Clément Scoti. Voir *I. G. Kneschke, de auctore libelli : Monarchia Solipsor.* 1811.

2501. **Corriere** Zoppo (Il) con 4 lettere di risposta all'autore delle riflessioni sul memoriale dato al papa dal padre generale de' Ge-

JÉSUITES.

suiti a' 31 luglio 1758. S. I. Per Gino Botagriffi e Compagni, 1761. in-8. Cart. (7339). 10.—

235 pp. ch.

2502. (**Couet, Bernardo**). Lettere scritte da un Teologo a un Vescovo di Francia sopra l'import. quistione: se sia lecito di approvare i Gesuiti per predicare e confessare? Trad. ital. Trento, 1758. in-8. Cart. n. r. (B. G. 2260). 10.—

XXXII, 208 pp. ch. *Melzi*, II. 120 cite une édition impr. à Lugano. — Mouillé.

2503. **Curci, Carlo M.**, S. J. Fatti ed argomenti in risposta alle molte parole di Vinc. Gioberti intorno ai Gesuiti nei Prolegomeni del Primato. 2. ed. riveduta. Modena, C. Vincenzi, 1846. gr. in-8. Br. n. r. (8769). 10.—

387 pp. ch. *Sommervogel* II, 1735.

2504. **Degli Oddi, Longaro**, S. J. Vita di Luigi La Nuza, S. J., detto l'appostolo della Sicilia cavata da processi autentici formati per la sua canonizzazione. Venezia, Ant. Zatta, 1765 in-4. Avec vign. gr. au titre. Cart. (4325). 10.—

4 ff. n. ch. et 147 pp. ch. Seule édition *Sommervogel* V, 1866-67.

2504ᵃ. — Vita del padre Pietro Canisio, S. J. Torino, G. Marietti, 1829. 2 vol. in 1. in-12. Avec un beau portrait gr s. c. Cart. (4325). 10.—

258 et 211 pp. ch. Deuxième et dernière éd. *Sommervogel* V, 1865.

2504ᵇ. **De Ribera, Gio.**, S. J. Lettera annua della V. provincia delle Filippine dal Giugno del 1602 al seguente Giugno del 1603. Scritta.... al P. Claudio Aquaviva Prepositio Generale.... Roma, Luigi Zannetti, 1605. pet. in-8. Cart. (28892). 75.—

84 pp. ch. et 2 ff. blancs. Caractères ronds. Seule édition, fort rare. *Sommervogel* VI, 1767-t8.

2505. **De Torres, Diego**. RELATIONE | BREVE | DEL P. DIEGO DE TORRES | della Compagnia di Giesù. | Procuratore della Prouincia del Perù, | circa il frutto che fi raccoglie con gli | Indiani di quel Regno. | Doue fi raccontano anche alcuni par- | ti-colari notabili fuccefsi gli anni profsimi paffati. | Per confolatione de i Religiofi di detta Compa- | gnia in Europa. | Al fine s'aggiunge la lettera annua dell' Ifola | Filippine del 1600. | | In ROMA, Appreffo Luigi Zannetti. MDCIII. | CON LICENZA DE' SV-PERIORI. | (1603) pet. in-8. Cart. (28891). 250.—

92 pages ch., 1 f. n. ch. et 1 f. blanc.
À p. 61: LETTERA | ANNVA | Dell' Ifole Filippine, fcritta dal P. | Francesco Vaez alli 10. di | Giugno 1601. | Al Molto Reuerendo Padre | CLAVDIO ACQVA-

JÉSUITES.

VIVA | Generale della Compagnia di | GIESV. | Le dernier f. contenant au recto
le Regiflro, est blanc au verso.

Édition originale, d'une grande rareté, inconnue à *Graesse*, à *Brunet* et à *De
Backer*.

Notices sur Aricas, Tucuman, Santa Cruz, Perou, Chito, Paraguay, Ile de la
Margarita, Arechipa, Chile, 'Regno di Granata, Cuzco etc. Relations sur les
missions exercées en Tucuman et Santa Cruz « delli Padri Gio : Romero, e Ga-
sparo di Monroy di Tucuman », « del Padre Andrea Ortiz di santa Croce della
Serra », « del Padre Diego Samaniego di santa Croce della Serra ». « Lettera
del P Diego Vazquez dalla residentia di Iulij al Padre Provinciale ». Seule-
ment cette dernière — pourvu qu'elle soit la même — est citée par *Sommer-
vogel* VIII, 136, comme imprimée aux pp. 38-49 des *Commentarios del Peru, 1604.*
« Diego de Torres Vazquez, né à Séville en 1574, entra au noviciat le 4 avril
1589. Il passa au Pérou en 1598, fut missionnaire à Juli, ministre à Chuquisaca,
recteur à Chuquiabo. à Cuzco, préfet des études à S. Paul de Lima et recteur;
il mourut à Lima le 13 jauvier 1639. Étant confesseur du Vice-roi, le Comte
de Chinchon, il fit prendre à la comtesse, pendant une maladie, du Quina, dont
un indien avait découvert aux Jèsuites la vertu médicinale. Dès lors cette pou-
dre prit le nom de Polvos de los Jesuitas (1630) et Linnée la nomma Qninchona
(1742), en souvenir de la Comtesse de Chinchon ; depuis on la nomma *Quinquina* ».
(*Sommervogel*, VIII col. 136).

2506. **Forti, Gaetano** & **Cordara, G. C.** Il buon raziocinio dimo-
strato in due scritti.... sul famoso processo, e tragico fine del fu
P. Gabriele Malacrida celebre missionario della compagnia di
Gesù fatto morire a Lisbona addi 20 Settembre 1761. Ediz. se-
conda.... In Lugano, 1784, in-8. Avec un portr. gr. s. c. Cart. non
rogné. (B. G. 2028). 10.—

16 ff. n. ch., CCCVII pp. ch. *Melzi*, I, 157. *Sommervogel* II, 1424.

2507. **Fuligatti, Giacomo**, S. J. Vita di Roberto Card. Bellarmino
della Comp. di Giesù. Roma, Lod. Grignani, 1644. in-4. Avec
frontisp. et portrait gr. s. c. Vélin. (6635). 10.—

6 ff. n. ch., 438 pp. ch. et 1 f. n. ch. Bel exemplaire, un timbre au titre. *Som-
mervogel* II, 1064.

2508. **Gallucol, Tarquinio.** Tarquinii Gallvtii sabini e societate
Iesv Carminum libri tres. Romæ apnd Iacobum Mascardum 1611,
in-8. Avec un frontisp. gr. s. cuivre. Veau richem. dor., tr. dor.,
aux armes de la Compagnie de Jésus, et du propriétaire S. R.
(26184). 25.—

8 ff. n. ch., 341 pp. ch. Caractères italiques. Précèdent l'approbation de Clau-
dius Aquauiua, l'imprimatur, une lettre de Gherardvs Saracinvs « Aloysio Cap-
ponio », et l'index. En outre des poésies religieuses en l'honneur du Christ,
de la Vierge et des saints, on a des poésies d'argument divers ; à signaler :
In Galliae, Hifpaniaeq. pacificationem anno MDXCVIII ; Henrico IV. Chriflia-
nifsimo Galliarum, & Nauarræ Regi ; De Torquato Taffo tumulo carente ; In
Tyberis inundationem fub finem anni MDXCVIII. De S. Ludovico rege cum
copiis contra Barbaros prospicientes et in expeditionem ad Christi sepulchrum.
Gonzaga principes Mantuae elogiis illustrati. — **Première édition.** *Sommer-
vogel* III, 1142.

La belle reliure est restaurée aux coins.

JÉSUITES.

2509. **Galluooi, Tarquinio.** Le même. Alia ed. aucta. Romaé, Barthol. Zannettus, 1616. in-12. Avec un jolititregrav. s. c. Vél.
(B. G. 1891). 15.—
8 ff. n. ch., 495 pp. ch. Caractères ital. *Sommervogel* III, 1142.

2510. **Gesuiti** mercanti (I), opera illustrata con note interessanti indirizzata al padre Ricci, generale della Comp. di Gesù. Venezia, 1768. — **De Seabra da Silva, Gius.** Prove e confessioni autentiche estratte dal processo, che dimostrano la reità de' Gesuiti nell'attentato regicidio di Giuseppe II, re di Portogallo ecc. cui si aggiunge la Supplica di ricorso intorno l'ultimo critico stato della monarchia portoghese dopo che la Società di Gesù è stata proscritta ecc. Venezia, 1768. in-8. Rel. en 1 vol. vélin. (B. G. 2678). 15.—
XVI, 166 pp. ch. ; 160 pp. ch.

2511. **Gioberti, Vincenzo.** Il Gesuita moderno. Edizione originale. Losanna, S. Bonamici e Co., 1846-47. 5 vol. in-8. Br. n. r. (8766). 15.—
Bel exemplaire comme neuf.

2512. **Gretser, Jaoobus,** S. J. Libri duo, de modo agendi Jesuitarum cum pontificibus, prælatis, principibus, populo, juventute, et inter se mutuo. Oppositi ejusdem argumenti libello anonymo et famoso. Accessit vindicatio locorum quorundam Tertullianicorum a perversis Francisci Junij Calvinistae depravationibus. Ingolstadii, Adam Sartorius, 1600, in-4. Cart. (1848). 50.—
8 ff. n. ch. et 376 pp. ch. Dédié à « Ioanni Conrado, episcopo Aichstadiensi ». **Première édition** rare. *Sommervogel* III, 1764.

2513. **Hornius, Georgius.** Dissertationes historicae et politicae. Lugd. Batav., Franc. Hackius, 1655 in-12. Avec frontisp. gr. Velin. (B. G. 3297). 30.—
8 ff. n. ch , 389 pp. ch. et 13 ff. n. ch. On y trouve e. a. les chapitres curieux : Seditiosa et horribilis Jesuitarum doctrina de tyrannide etc. — Hunnorum imperium — Mexicanum imperium — Americana historia vetus — De Saracenorum origine et rebus gestis. Etc. *Apponyi* cite l'édition de 1668.

2514. (**Ignatius de Loyola, S.**) EXERCITIA | SPIRITVALIA. | 🙙 | M.D.XLVIII. | (À la fin :) Romæ apud Antonium Bladum, | XI. Septembris. | M.D.XLVIII. | (1548) in-8. Avec le symbole de la Compagnie de Jésus sur le titre et nombreuses initiales gr. s. b. Vélin. (23783). 150.—
115 ff. n. ch. et 1 f. blanc. Gros caractères italiques, **Première édition** de ce fameux ouvrage ascétique, écrit d'abord en espagnol, traduit en latin par *Andrea Frusius*, avec la lettre préliminaire du pape Paul III. *Brunet* III, 405.
Sommervogel V, 61
M. *Bernoni* qui a fait la liste des livres imprimés par Blado, ne soupçonnait pas même l'existence de ce livre important. Bon exemplaire de ce volume extrèmement rare, grand de marges et sur papier fort, avec quelques notules marginales.

JÉSUITES.

2515. **(Ignatius de Loyola, S.)** Esercitii spirituali. Con una breve istruttione di meditare cavata da' medesimi esercitij. Roma, Varese, 1673. in-8. Avec 27 fig grav. s. c. Vélin avec ferm. (3783). 15.—

7 ff. n. ch., 7 pp. ch. et 91 ff. n. ch. *Sommervogel* V, 71.

2516. [—] **Vita** Beati Ignatii Lojolae Societatis Jesu fundatoris. Romae, 1609. gr. in-4. Belles gravures en taille douce dans la manière des Wiericx. Veau pl. (24010). 50.—

Titre ornementé, avec les portraits des Saints et des généraux de la Compagnie de Jésus, portrait de St. Ignace et 79 planches chiffrées. Les excellentes figures représentent la vie et les miracles du Saint, gravées d'une grande finesse et élégance, avec quelques lignes de texte latin, également gravées. A la fin 6 ff. imprimés, qui contiennent le même texte en italien. — On y a ajouté un portrait de St. Ignace, gravé en 1774, par Carlo Baroni et 10 figures de Saints Jésuites, gravées vers 1760, par Klauber. Toutes les feuilles sont remontées à châssis.

2517. [—] **Bartoli, Daniele**, S. J. Vita di S. Ignatio, fondatore della Compagnia di Gesù. Milano, Agnelli, 1704. pet. in 8. Avec un beau portrait du saint en médaillon, avec un joli encadrement, *Fr. Fabrica del., Jac. Frey sc.* Cart. (8746). 10.—

6 ff. n. ch. et 516 pp. ch. *Sommervogel* I, 968.

2518. [—] — Della vita e dell'Istituto di S. Ignazio, fondatore della Compagnia di Gesù, libri cinque. Venezia, Pezzana, 1735 in-4. Avec un portr. gr. s. c. Cart. (B. G. 2189). 10.—

8 ff. n. ch., 472 pp. ch., 8 ff. n. ch. Titre en rouge et noir. *Sommervogel* I, 968.

2519. [—] **[Carnoli, Luigi**, S. J.]. Compendio della vita di S. Ignatio di Loiola raccolto con fedeltà per opera di D. Virgilio Nolarci. Venetia, Combi, e La Non, 1680 in-8. Vélin. (B. G. 1303). 20 —

6 ff. n. ch., 658 pp. ch:, 6 ff. n. ch. **Première édition**. *Sommervogel* II, 760. *Melzi*, II 236.

2520. [—] **Maffeius, Joan. Petr.** soc. Jesu. De vita et moribus Ignatii Loiolae qui societatem Jesu fundavit, libri III. Venetiis, apud Jolitos, 1585. in 8. Avec une belle bordure de titre, des initiales orn. et la marque typogr. gr. s. b. Vélin. (*7953). 15.—

12 ff. n. ch. 286 pp. ch. et 1 f. n. ch. Caractères italiques. Dédié à Claudius Aquaviva. Deuxième édition de ce livre et la seule donnée par les Gioliti. *Bongi* II, 397-98. *Sommervogel* V, 296 la cite par erreur sous la date de 1580.

2521. [—] **Masoardi, Agost.** Orationi. Al Sig. Gio. Giacomo Lomellino. Genova, Gius. Pavoni, 1622. in-4. Avec encadrement du titre et une figure emblématique grav. s. c. par *Ces. Bassani.* Vél. (G. B. *3111). 10.—

6 ff. n. ch., 379 pp. ch. Contient e. a.: Oratione nelle esequie di Virginia de' Medici d'Este, Bibiana Pernestana Gonzaga, Francesco Gonzaga nella Canonizatione di S. Teresa, delle lodi di S. Ignatio fondatore d. Compagnia di Giesu ; delle lodi di S. Francesco Xaverio di C. di G., Apostolo di Indie.

JÉSUITES.

2522. **(Ignatius de Loyola, S.) Ribadenera, Pietro,** S. J. Vita del
P. Ignatio Loiola, fondatore della religione della Compagnia di
Gesù. Volgarizz. da Gio. Giolito de' Ferrari. Venetia, appresso i
Gioliti, 1587. in-8. Avec le portrait du saint prenant la page
entière, des initiales orn., bordure de titre et la marque typogr.
·Vélin. (2846). 15.—

32 ff. n. ch., 684 pp. ch. et 2 ff. n. ch. Caractères italiques. Dédié à « Hen-
rico Cardinale Caetano ». A la fin des ff. prélimin. deux sonnets du traducteur,
non cités par *Vaganay. Bongi* II, 413-14. *Sommervogel* VI, 1730. C'est la 2. éd.
de la version italienne.

2523. **Imagini** di persone della Elvezia, Rezia, Valesia, e Tirolo in-
tervenute in abito di penitenza nelle missioni fatte dalli pp. della
Comp. di Giesù *Fulvio Fontana* e *Gio. Antonio Mariani*. S. l.
1711. Titre et 23 planches grav. en t.-d. — **Segneri, Paolo,** S. J.
Pratica delle missioni. Continuata dal *Padre Fulvio Fontana.*
Con l'aggiunta delle prediche ecc. 2 pties. en 1. Venezia, Gius.
Rosa, 1763. in-4. En un vol. D.-vél. (25098). 100.—

Recueil très rare et remarquable à cause des costumes des pénitents etc.
D'après *Sommervogel* II, 852 il doit avoir 26 pl.
L'ouvrage de *Segneri* (4 ff. n. ch. et 159 pp. ch.) a été composé par Marc
Aurèle Franchini, prêtre séculier, compagnon de mission du P. Fontana. *Som-
mervogel* III, 851. Il contient quelques chants religieux accompagnés de la musi-
que notée. Mouillures.

2523ᵃ. **Istruzione** pastorale di Mons. Arcivescovo di Parigi sopra gli
oltraggi fatti all'Ecclesiastica Autorità da' Giudizj de' Laici Tri-
bunali nella Causa de' Gesuiti. Trad. dal Francese. S. l. 1764.
in-4. Vél. (B. G. 2296). 10.—

100 (par erreur 98) pp. ch.

Japon. — Missions des Jésuites au Japon, *voir* les nos. 2413,
2415, 2417, 2423, 2425-30, 2435, 2444-45, 2453.

2524. **Joninus, Gilbertus,** S. J. MONOBIBΛOI. Libri singulares. Ae-
nigmata. Beatitudines. Vae. Psalterium. Miracula. Sidera. Bion
Christianus. Pleiades. Hyades. Tolosae, excud. Arn. Colomerius,
1636 in-8. Vélin. (3677). 25.—

221 pp. ch. et 1 f. n. ch. Imitations de poésies grecques, texte grec et latin
Ancien ex-libris. — Seule édition. *Sommervogel* IV, 818.

2525. **(Jouin).** Processi contro li Gesuiti che vanno in seguito delle
cause celebri. Trad. dal francese. Parigi, 1760. in-8. Vélin.
(B. G. 2593). 10.—

221 pp. ch. Non cité par *Melzi.*

2526. **Jozzi, Oliv.** Nuova vita documentata di S. Luigi Gonzaga (S. J.).
Pisa, Tipogr. Galileiana, 1891 in-fol. Avec beaucoup de grav.
et 4 planches pliées gr. en bois. Toile rouge dor. (9746). 10.—

133 pp. ch. Ouvrage imprimé avec du luxe, chaque page encadrée de 2 filets
rouges.

JÉSUITES.

2527. Kreihing, Io., S. J. Emblemata ethico-politica Carmine explicata, Ad Serenifsimum Principem Leopoldvm Wilhelmvm Archidvcem Avstriæ &c. Ducem Burgundiæ &c.... Antverpiæ, apud Jacobvm Mevrsivm Anno M.DC.LXI. (1661) in-8. Avec un fauxtitre, des armoiries et beaucoup d'emblèmes gr. s. cuivre. Vélin. (25756). 30.—

> 12 ff. n. ch., 262 pp. ch., 6 ff. n. ch. Seule édition.
> Les curieux emblèmes sont fort bien gravés; celui qu'on voit à p. 83 représente un banquet macabre. *Graesse* IV, 48. *Sommervogel* IV, 1233.

2528. Manuscrit du XVIIIe siècle formé de pièces volantes montées et contenant des compositions en prose et en vers, en latin, italien et dialecte vénitien, contre les Jésuites. in-fol. Cart. (6013). 150.—

> 220×324 mm ; 47 ff. de diverses écritures. Nous donnons ici quelques titres pour bien viser le caractère de ce recueil : *Per l'esaltatione alla porpora del P. Galli Scoppettino : Settembre 1761. Invito ai PP. della Società benemeriti della chiesa Sonetto*
> A di ventuno del corrente mese....
> *Spiegazione della nuova arma istoriata de' Gesuiti uscita in dicembre 1799; Invocatio pro electione Prepositi generalis Soc. Iesu habenda die 21 Maij 1758 ; Al Re di Prussia doppo l'entrata de' suoi nemici in Berlino; Sonetto di Momolo Beccaguisto e barcarol al traghetto del Buso ; L'Adria così parla a Clemente XIII; Dialogo in Castel S. Augelo dell'Ab Ricci fu generale coll'ombra del P. Malagrida gesuiti. Sonetto; Sopra la morte del P. Gabriel Malagrida gesuita. Sonetto; Del P. Bettinelli sulle presenti vicende della Compagnia. Sonetto :*
> Cadrà se così in ciel si trova scritto
> L'alta colonna, che tant'ombra ha stesa :
> *Sonetto. L'Anema de Baffo :*
> Per aver scritto in certe poesie....
> Parmi les autres compositions nous signalons :
> *Per il solenne funerale con cui da Signori Veronesi è stata onorata la chiara memoria del March. Maffei* (f. 3 recto) ; *Per l'arrivo in Mantova di Giuseppe II sonetto dell'ab. Salandri* (f. 7 recto) ; *Per la morte di Francesco I imper. dei Romani* (f. 9 recto) ; *In morte dell'em Passionei* (f. 9 verso et 420) ; *Al giungere del cadavere del Duca di Parma; Per la liberazione d'Olmutz seguita per le saggie disposizioni dell'invitto Sig. Marescial Daun ; Per il partaggio della Polonia ; Encomiasticon al P. Tommaso di Cossagna, banditore evangelico ; Sonetto sopra la macchina costruita sul Tevere per estrarre antichità ; In morte di Marco Foscarini.*

2529. Masdéu, Baldassarre, S. J. In morte del signor D. Domenico Muriél, ultimo provinciale della Compagnia di Gesù del Paraguai, seguita in Faenza il dì 23 Gennajo 1795. Orazione. Lugo, Giov. Melandri, 1796. in-8. Avec beau port. gr. s. c. tiré en rouge. Cart. orig. ((B. G. 1092). 10.—

> 116 pp. ch., 1 f. n. ch. Seule édition *rare*. *Sommervogel* V, 670.

2530. Monumenti Veneti intorno i Padri Gesuiti. S. l. (Venezia) 1762, in-8. Cart., non rogné. (B. G. *1123). 10.—

> 242 pp. ch., 1 f. n. ch. Contient 70 pièces, relations, lettres et répliques. *Melzi* II, 210. *Cicogna* no. 1025.

2531. Neomenia Tuba Maxima clangens sicut olim clanxerunt uni-

JÉSUITES.

sonae prima et secunda tuba magna Lusitania buccinante ad
Principes universos. Italica dialecto translata. Ulissis-Augustae,
op. haer. Bonae-Fidei et Consocios, Sumptibus Societatis, 1759.
in-4. D..vélin. (B. G. 1773). 20.—

> XVIII et 94 pp. ch., 1 f. bl. Dédié à Don Sebastiano Giuseppe di Carvalho
> e Mello, Conte di Oeyras, Cont. : Instruzione ai Principi circa la Politica dei
> Padri Gesuiti — Ortodossia Gesuitica.

2532. **Norberto**, Cappuccino Lorenese. Memorie istoriche presentate
al sommo pontefice Benedetto XIV intorno alle missioni del-
l'Indie Orientali. In cui dassi a divedere, che i PP. Cappuccini
Missionarj nella costa di Coromandel hanno avuto motivo di
separarsi di comunione da i RR. PP. Missionarj Gesuiti, per aver
essi ricusato di sottomettersi al Decreto contro i riti Malabarici
del Cardinale di Tournon.... Opera, che contiene una continuazione
compiuta delle costituzioni, dei Brevi, e altri Decreti Apposto-
lici concernenti cotesti Riti (dal 1600 al 1740), per servir di re-
gola a' missionarj di quel Paese : tradotta dal Francese. Suivi
de la « Constitutio Benedicti XIV super Ritibus Malabaricis ».
In Lucca per Salvatore e Gian Domenico Marescandoli, 1744,
3 vol. rel. en 2, in-4. Vélin. (B. G. 831). 25.—

2533. — Lettere apologetiche con cui difende se e le sue opere dalle
calunnie de' Gesuiti, trad. dal francese da Ascanio Greni. Lucca,
a spese del traduttore, 1752. 2 vol. in-8. Cart. n. r. (*9045). 15.—

> 8 ff. n. ch., XXXII, 106 pp. ch. ; 4 ff. n. ch. et 311 pp. ch.

2534. — Le même. Lucca, 1754-57. 2 pties. en 1 vol-in 8. Avec fron-
tisp. (Missionario Gesuita-nelle Indie). Vél. (B. G. 2686). 10.—

> XVI, 206 et 271 pp. ch.

2535. **(Opere** diverse sul proposito dei Gesuiti:) *Per* conciliare il
sonno. Dialoghi tra Pasquino e Marforio. — *Nuovi dialoghi* tra
Pasquino e Marforio o sia visite di congedo di Marforio da Pas-
quino. Parere sopra le communità religiose. — *(De Longchamps).*
Il Malagrida. Tragedia. Trad. dal francese. — *Esame* istorico delle
massime e dottrine de' Gesuiti e di Lutero e Calvino. 2 numeri.
Venezia, Gius. Bettinelli, 1767. — *Delle Filiazioni Gesuitiche* o
sia i Gesuiti occulti. Opera nella quale ad un celebre Ministro
di Stato si dimostra con evidenza aggregarsi al Corpo Gesuitico
qualunque grado di persone che danno tutto quel che hanno, e
quel che sono con occulta giurata soggezione al P. Generale
della compagnia di Gesù, e da ciò provenire le indisposizioni
degli animi verso le risoluzioni dei Principi contro i medesimi,
e nel fine un frammento di discorso del P. M. N. N. molto re-

JÉSUITES.

lativo alla materia. Ed. II. Ibid. 1767. — *(Zaorowsky, Girol.*, po-lacco). Monita secreta Societatis Jesu. S. l. 1767. 7 parties en 1 vol. in-8. Vélin. (B. G. 2983). 50.—

Recueil très intéressant et remarquable. Pour le dernier traité voir *Melzi* II. 207.

2536. **Orationes**. Selectæ Patrum Societatis Jesu Orationes. Vene-tiis excudebat J. B. Albritius Hier. F., 1751, in-8. Cart. non rogné. (B. G. 1435). 15.—

XII-192 pp. ch. *Adversus novitatem Doctrinæ, oratio hab. Paris. 1650 a G. Cossartio ; Extemporalis defensio hab. Paris 1651 ; De arte parandæ Famæ, oratio hab. Rotomagi 1662 a J. Commirio; Seren. Principis Ludovici franciae Delphini laudatio funebris hab. Paris. a Carolo Porée; Regi Ludovico XV gratulatio hab. 1723 ab eod. Porée; Pro Publicis Scholis orat. duae hab. Florentiæ a Hier Lagomarsino.*
C'est la 2. et dernière édition. *Sommervogel* IX; 1309.

2537. **Ovalle, Alonso de**. Historica relatione del regno di Cile, e delle missioni, e ministerii che esercita in quello la Compagnia di Giesu... Alonso d'Ovaglie de la Compagnia di Giesu Nativo di S. Giacomo di Cile. Roma, Francesco Cavalli. 1646. in-fol. Avec des planches gr. s. cuivre et sur bois. Vélin. (29590). 300.—

4 ff. n. ch., 378 pp. ch. à 2 col. et 1 f. n. ch. L'ouvrage contient une grande carte pliée « Tabula geographica Regni Chile », et 14 planches gr. s. cuivre qui représentent e. a. les jeux et les chasses des Indiens, le supplice de 3 pères Jésuites, une en donne la « Prospectiva y planta de la ciudad de Santiago ». A la fin du volume 12 planches en bois sur 6 ff. représentant les différents édifices de la Compagnie dans la province du Chili ; suivent 6 pl. en bois sur 3 ff. représentant les principaux ports et îles du Chili.
« Relation très-rare et recherchée, la plus grande partie des exemplaires de cette traduction sont plus ou moins incomplets de planches. L. P. Ovalle, né à Santiago del Chile, en 1601, composa cet ouvrage pendant qu'il remplissait à Rome les fonctions de procureur de sa province. Il mourut à Lima en 1651. C'est aussi la meilleure chronique qui existe sur le Chili ». *Leclerc* no. 1113. *Brunet* IV, 263, *Sommervogel* VI, 40.
Exemplaire bien conservé et tout-à-fait complet de l'unique édition de la version italienne.

2538. **Palafox, Giov. di**, S. J. Le tre famose lettere scritte da Giov. di Palafox, Vescovo d'Angelopoli, in tempo della sua fierissima persecuzione nel Messico, dirette a Papa Innocenzo X, ed al Re Filippo IV. Venezia, G. Bassaglia, 1771. in-8. Cart. (B. G. *2923). 15.—

128 pp. ch. Rempli de notices sur la mission des Jésuites dans ce pays au milieu du XVII siècle.

2539. **(Pascal, Blaise)**. Les Provinciales, ou lettres écrites par Louis de Montalte, à un provincial de ses amis, et aux RR. PP. Jé-suites sur la morale et la politique de ces pères, avec les notes de Guill. Wendrock. Trad. en françois par M lle de Joncourt. Nouv. éd. augmentée de courtes notes histor. Cologne, Pierre de La Vallée, 1739. 4 vol. pet. in-8. Avec un frontisp. gr. Veau. (7091). 15.—

JÉSUITES.

2540. **(Pascal, Blaise).** Le même. Nouv. éd. Amsterdam, aux Dépens de la Compagnie, 1753. 4 vol. in-12. Veau. (16834). 10.—

2541. — Le même. Avec un discours prélim. cont. la vie de Pascal et l'histoire des Provinciales. S. l. 1766. in-12. Veau plein. (16836). 10.—
LXXXII pp. ch., 3 ff. n. ch. et 356 pp. ch.

2542. — **(Daniel, Gabriel,** S. J.). Réponses aux lettres provinciales de L. de Montalte, ou entretiens de Cléandre et d'Eudoxe. Cologne, Pierre Marteau, 1696. in-12. Vélin. (2812). 25.—
6 ff. n. ch. et 406 pp. ch. C'est l'édition originale publiée à Rouen. *Sommervogel* II, 1798.

2543. — **(Nouet et Annat,** S. J.). Responses aux Lettres Provinciales publiées par le secrétaire du Port-Royal, contre les PP. de la Compagnie de Jésus, sur le sujet de la morale des dits Pères. Liège, Jean M. Hovius, 1657 in-12. Vélin. (7464). 10.—
LXXXVI pp. ch., 1 f. n. ch., 451 pp. ch. et 2 ff. n. ch. *Sommervogel* I, 404.

2544. **Patrignani, Gius. Ant.,** S. J. Menologio di pie memorie d'alcuni religiosi della Compagnia di Gesù che fiorirono in virtù e santità raccolte dal 1538 al 1728 e continuate fino ai dì nostri per *Giuseppe Boero* della medesima Compagnia. Roma, coi tipi della Civiltà Cattolica, 1859, vol. I et II, in-8. D.-veau. (26220). 10.—
Vol. I: Mese di Gennajo. XV, 601 pp. ch. à 2 col. — Vol. II: Mese di Febbrajo. 592 pp. ch. à 2 col.
Vol. II p. 517 à 586 « L'anno di patimenti ossia diario in cui si racconta il viaggio dei PP. d. Compagnia di Gesù nel *Paraguai*, cacciati in bando per decreto di Carlo III, dalla città di Cordova nel Tucuman in Italia ». Nombreux notices sur les missions en Amérique du Sud, *Japon, Chine*, les Indes etc. *Sommervogel* I, 1579.

2545. **(Perrault, Nicolas).** La Morale des Jésuites, extraite fidellement de leurs livres, imprimez avec la permission & l'approbation des supérieurs de leur Compagnie par un Docteur de Sorbonne. Suivant la copie imprimée à Mons, chez la veuve Waudret, 1702. 3 vol. in-12. Veau, dos orné. (7612). 15.—

2546. **Pinamonte, Gio. Pietro,** S. J. Opere. Parma, Paolo Monti, 1706. in-fol. Avec un beau portrait de l'auteur gr. par N. Alù. Vélin. (6053). 25.—
3 ff. n. ch., IX et 680 pp. ch. Contient e. a.: Esercizi spirituali di S. Ignazio — la Sinagoga disingannata, via facile a mostrare a qualunque Ebreo la falsità della sua setta, etc. **Première édition** des œuvres. *Sommervogel* VI, 791.

2547. — La religiosa in solitudine; opera in cui si porge il modo d'impiegarsi negli esercizij spirituali di S. Ignazio. Modona, per A. Capponi e gli Eredi del Pontiroli, 1696. in-12. Avec un grand nombre de figures assez grossières grav. e. b. Vélin. (B. G. 2209). 10.—
570 pp. ch , 3 ff. n. ch. *Sommervogel* IV, 776.

JÉSUITES.

2548. Puloharelli, Costante, a Massa Lvbrensi e Societate Iesu. Carminum libri quinqve his adiecti Dialogus de vitiis Senectutis, & Homericæ Iliadis libri duo è græco in latinum conuersi. Bononiæ, MDCLI. Apud HH. de Duciæ. (1651) in-12. Vélin. (B.G. 179). 10.—

440 pp. ch., 1 f. n. ch. *Sommervogel* VI, 1301.

2549. Racoolta delle difese della Compagnia di Gesù. 1.˙ e 2. *(Zaccaria. Fr. A.)* Lettere dell'abate N. N. Milanese ad un prelato rom., apologet. d. C. di G. contro due libelli intit. Riflessioni sopra il.memoriale present. da' PP. Gesuiti al Papa Clemente XIII. 3. *Documenti* inerenti alle Lettere apolog. d. Ab. N. N. 4. *Bonis, Franc. de.* La scimia del Montalto o sia Apologia in fav. de Santi Padri contra quelli che in materie morali hanno de medes. poca stima. Premess. una lettera crist. alli malevoli d. C..di G. da *E. Sabiniano.* 5. *Lettere* d' un direttore a ì un suo penitente int. al libro int.: Lettere provinciali. Fossombrone, Gio. Bottagri e Co., 1760. 5 pties. en 1 vol. in-8. Cart. non rogné. (B. G. 2610). 30,—

88, 206. VIII, 104 et 16, 150 pp. ch. *Melzi,* III. 111. Qq. ff un peu tachés.

2550. Racoolta di alcuni discorsi composti da alcuni insigni oratori della Comp. di Gesù. Venezia, Albrizzi, 1715. 2 pties. en 1 vol. in-8. Vélin. (3333). 10.—

4 ff. n. ch., 236 et 300 pp. ch. Le second volume contient des sermons funèbres en l'honneur de princes.

2551. Ragguaglio d'alcune missioni dell' Indie Orientali, & Occidentali. Cavato da alcuni avvisi scritti gli anni 1590 e 1591. Da i PP. *Pietro Martinez* Provinciale dell' India Orientale, *Giovanni d'Atienza* Provinciale del Perù, *Pietro Diaz* Provinciale del Messico. Al Rev. P. Generale della Compagnia di Giesù, & raccolto dal P. Gasparo Spitilli della medesima Comp. Roma, Luigi Zannetti, 1592. pet in-8. Cart. (28889). 60.—

63 ff. cotés 1 à 18, 33 à 63, et 17 à 31. Car. ronds. **Première édition fort rare.** *Sommervogel* I, 611-12.

2552. Ristretto delli quattordici quinterni degli atti fatti per la legittima ricollezione delle decime percette nell'anno 1734, dalle possessioni che i Padri della Compagnia di Gesù possiedono nell'arcivescovato del Messico, con espressione de' nomi di esse, raccolte, semenze etc. In Lugano, nella stamperia privileg. della Suprema Superiorità Elvetica nelle Prefetture Italiane, 1760. in-8. Cart. (23745). 10.—

5 ff. n. ch. et un grand tableau plié. Pièce fort rare et intéressante, non citée par *Sommervogel.*

JÉSUITES.

2553. **Sarbievius, Matthias Casimir,** S. J. Lyricorum libri IV,
epodon liber unus, alterque epigrammatum. Romae, Herm. Scheus,
1643. in-12. Avec frontisp. gr. Vélin. 8046). 10.—

> 299 pp. ch. Dédié au' pape Urbain VIII. *Sommervogel* VII, 632.

2554. **Sforza Pallavicino,** Card., S. J. Scelta di lettere. Bologna, Gio.
Recaldini, 1669 in-12. Br. n. r. (B. G. 2717). 10.—

> 2 ff. n. ch., 313 pp. ch. Parmi les lettres y contenues il y a un grand nom-
> bre écrites aux Jésuites.

2555. **Stephonius, Bern.,** S. J. Orationes tres: De B. Agnetis Po-
litianae laudibus; In funere Flaminij Delphinij, Ferrariens. E-
quitum Magistri; De S. Spiritus adventu. *Eiusdem* Flavia; Cri-
spus. Tragoediae. Romae & Florentiae, typis Amatoris Massae,
1647. 3 pties. en 1 vol. in-12. Vél. (B. G. 3075). 15.—

> 167, 176 et 18 pp. ch. Volume remarquable pour les deux tragédies y contenues.
> *Sommervogel* VII, 1531.

2556. **Tornielli, Girolamo,** S. J. Panegirici e discorsi. Bassano, a
spese Remondini, 1768. in-4. Cart. n. r. (B. G. 2548). 15.—

> 298 pp. ch. Contient e. a.: Panegirico in onore di S. Tommaso d'Aquino,
> S. Ignazio di Lojola, S. Caterina da Bologna; Discorso sopra la Maddalena,
> sopra il Purgatorio, &c. **Première édition.** *Sommervogel* VIII, 103.

2557. **(Tosetti,** P. Scolopio). Riflessioni di un Portoghese sopra il
Memoriale presentato da' PP. Gesuiti a Clemente XIII. Esposte
in una lettera scritta ad un amico di Roma. Lisbona, 1758. pet.
in-8. Br. n. r. (6679). 10.—

> 215 pp. ch.

2558. **Tragoediae.** Selectae Patrum Societatis Jesu Tragoediae. An-
tverp., Joa. Cnobbarus, 1634. 2 vol. in-16. Avec 2 frontisp. grav.
en t.-d. Vél. (*11497).' 15.—

> Ce recueil contient 11 tragédies latines de: *Alex. Donatus, Bern. Stephonius
> Sabinus, Car. Malapertius, Dion. Patavius, Jac. Libenius, Lud. Cellotius.* La
> tragédie *Sedecias* de Malapertius est dédiée à *Wladislaw,* fils de *Sigismond III,*
> roi de Pologne. — Seule édition. *Sommervogel* IX, 1309.

2559. **Typus Mundi,** in quo eius calamitates et pericula, nec non
divini humanique amoris antipathia emblematice proponuntur a
R. R. C. S. J. A. (Rhetoribus Collegii Societatis Jesu Antver-
piensis). Ed. III. Antverpiae, apud viduam Ioannis Cnobbaert,
1652. in-12. Avec un frontisp. et 33 délicieuses figures gravées
en t.-d. par Jan Cnobbaert. (23598). 30.—

> 240 pp. ch. et 2 ff. n. ch. Joli volume remarquable à cause des fines gravu-
> res en t.-d., qui peuvent rivaliser avec celles des Wierix. Les poètes jésuites

JÉSUITES.

sont : Aeg. Tellier, Balth. Gallaeus, Gerardus van Rheyden, Joa Waerenborch, Joa. Moretus, Joa. Tissu, Nic. Coldenhove, Phil. Helman et Phil. Fruytier. *Sommervogel* I, 448.

2560. **Vavassor, Frano.**, S. J. Epigrammatum libri. III. (Parisiis, Edm. Martini, 1672) in-8. Vél. (B. G. 1926). 10.—

> 152 pp. ch. Poésies en grec, latin et français en l'honneur des membres de la famille royale de France et d'autres personnages célèbres. On remarque à la p. 12 : De Maria, Poloniae regina ; p. 13 : Christina, Suecorum regina ; p. 94-95 : De incendio Londinensi.
> D'après *Sommervogel* VIII, 506 il manque la I. partie contenant « De Epigrammate liber ».

JEUX.

2561. **Académie** universelle des jeux, avec des instructions faciles pour aprendre à les bien jouer. Nouv. édit. augm. Amsterdam, 1760. 2 pties. en 1 vol. in-8. Veau. (16077). 10.—

> 2 ff. n. ch., 384 et 294 pp. ch.

2562. **Alberti, Gius. Ant.** I Giochi Numerici Fatti Arcani Palefati da Giuseppe Antonio Alberti Bolognese. Bologna, Bartol. Borghi. 1747. in-8. Avec 16 planches grav. s. cuivre. — *Appendice* Al Trattato De' Giuochi Numerici. Bologna, Lelio dalla Volpe, 1749. in-8. Avec 1 planche. Cart. (27276). 20.—

> VIII, 313 et 72 pp. ch., 1 f. n. ch. **Première édition** de cet ouvrage curieux, qui relève un grand nombre de secrets de jeux et tours de cartes, et jeux de prestigitation. L' « Appendice » est une sévère critique du volume, attribuée à Giov. Castelvetri. Voir *Riccardi* I, col. 15.

2563. — Le même. 3. ed. Venezia, G. B. Locatelli, 1788. in-8. Avec 16 pl. gr. s. c. Cart. (8522). 10.—

> 156 pp. ch. Exemplaire à grandes marges.

2564. — Le même. 4. ed. Venezia, G. Orlandelli, 1795. in-8. Avec 16 pl. gr. s. c. Cart. (6516). 10.—

> 154 pp. ch.

2565. **Armendariz, Mioh. de.** La maniera di ben giuocare al riversino, scritta in lingua spagnuola, volgariz. nell' ital. favella e accresc. di annotazioni. Roma, G. Salonroni, 1756, pet. in-8. Vél. (B. G. 2996). 10.—

> 105 pp. ch. Auteur non cité par *Salvà*.

2566. (**Bardi, Giovanni**). Discorso sopra il giuoco del calcio fiorentino. Del Puro Accademico Alterato. Al Sereniss. Gran Duca di Toscana. Firenze. Stamperia de' Giunti, 1580. in-4. Avec 1 planche pliée gravée à l'eau-forte. D.-veau. (A. 164). 25.—

> 36 pp. ch. Caractères ronds. **Première édition**. *Moreni* I, 84: « Questo nobil Giuoco del Calcio Fior. proprio.... corrispondeva a quella gioconda Festa chiamata dai Greci *Sferomachia*, e dai latini *Arpasto* ».

JEUX.

2567. (**Bargagli, Girolamo**). Dialogo de' giuochi che nelle veggbie Sanesi si usano di fare. In Venetia, appr. Gio. Antonio Bertano, 1575. iu-8. Vélin. (23365). 15.—

> 288 pp. ch. Caractères italiques. Ouvrage fort rare et curieux. sur les jeux et divertissements de la noblesse de Sienne. *Moreni* I, 85.

2568. — Le même. Venetia, Giov. Griffio, 1592. in-8. Avec la marque typographique. D.-vélin. (*13432). 15.—

> 8 ff. n. ch et 280 pp. ch. Caractères italiques. Dédié à Donna Isabella de Medici Orsina. Au verso du titre une longue notice manuscrite datée de 1777, relative à l'auteur de ce livre. *Moreni* I, 85 ne mentionne pas cette édition.

2569. **Bargagli, Scipion.** I trattenimenti, dove da vaghe donne e da giovani huomini rappresentati sono honesti e dilettevoli giuochi, narrate novelle e cantate alcune amorose canzonette. In Venetia, appresso Bernardo Giunti, 1591. in-4 Avec la marque typographique. Vélin. (16215). 15.—

> 4 ff. n. ch. et 286 pp. ch. Caractères italiques. Dédié à Lélio Tolomei. Volume recherché à cause des 6 nouvelles qu'il renferme. *Gamba* no. 1211.

2570. **Basterot**, comte de. Traité élémentaire du jeu des échecs, avec 100 parties des joueurs les plus célèbres, précédé de mélanges historiques, anecdotiques et littéraires. 2. éd. Paris, A. Allouard, 1863. in-8. Avec 1 pl. et nombr. fig. D.-veau, n. r. (A. 171). 10.—

> 507 pp. ch.

2571. **Carrera, Pietro.** Il gioco de gli scacchi diviso in otto libri, ne quali s'insegnano i precetti, le uscite e i tratti posticci del gioco, e si discorre della vera origine di esso. Con due discorsi, l'uno del P. D. Gio. Batt. Cherubino, l'altro del dott. Mario Tortelli. In **Militello** per Giovanni de' Rossi da Trento, 1617. in-4. Avec des fig. et les armes du marquis de Militello grav. s. bois. Vélin. (*29723). 250.—

> 556 pp. ch. et table de 41 ff. n. ch. Livre fort rare et curieux. C'est un des 8 livres connus sortis de la typographie particulière, fondée par le prince François Branciforte, marquis de Militello, dans son palais de Militello près de Catania. Voir *Fumagalli, Lexicon typogr. Italiae* p. 232-33. Superbe exemplaire de la meilleure conservation.

2572. **Carte Methodique** Pour apprendre aisément le Blason en joüant soit avec les Cartes à tous les jeux ordinaires soit avec les Dez comme au jeu de l'Oye. A Paris chez Daumont rue St. Martin avec privilege du Roy à présent chez Crepy rue S. Jacques à S. Pierre près la rue de la parcheminerie, s. d. (vers 1770). 1 planche gravée s. cuivre et en partie coloriée, gr. in-fol. obl., 530×665 mm. Montée s. toile. (26794). 50.—

> La planche contient 53 petites cartes à jouer et au milieu une dédicace de l'éditeur Daumont « A Monseigneur le Comte d'Artois ». En haut de la plan-

JEUX.

che « Réglemens du Jeu Héraldique ». Les petites cartes sont joliment gra-
vées, elles montrent environ 250 blasons, principalement français, et 12 d'elles
aussi des personnes, ces dernières sont coloriées.
Jeu de cartes très curieux, de toute rareté.

N.° 2574. — *Cataneo, Girolamo.*

2573. **Carte Methodique.** Le même jeu. Paris, chez N. J. B. de
Poilly, Rue St. Jacques à l'Espérance (vers 1770) in-fol. obl.
Monté sur toile, non colorié. 25.—

JEUX.

2574. **Cataneo, Gio. Battista.** Tavole nuove a modo di almanaco, per trovare con il giuoco di tre dadi perpetuamente il far della luna, le feste mobile, la lettera dom:nicale, l'aureo numero, il ciclo solare, l'indittione, & l'epatta; &c. In Brescia, appresso Tomaso Bazzola, M.D LXVI. (1566) in-fol. Avec la marque typographique sur le titre. — **Cataneo, Girolamo.** Rote perpetue, per le quali si puo con qual numero di due dadi si voglia, overo con due dadi secondo l'horologio d'Italia ritrouar quando si fà la luna; le feste mobili; la patta; l'aureo numero; l'indittione, la lettera domenicale col bisesto, et in che giorno entra il principio d'ogni mese. In Brescia, appresso Francesco Marchetti, 1562. (à la fin des 2 vol.: Brescia, Vinc. di Sabbio, et Lodovico de Sabbio, 1566 et 1562). in-fol. Avec 58 bois de la grandeur de la page, la marque typogr. (l'ancre) sur le titre et les armes de Florence au verso. En 1 vol. Vélin, fil. et mil. dor. sur les plats (anc. rel.). (27382). 125.—

I: 4 ff. n. ch., 42 ff. ch. Dédié à Signora CAMILLA TORELLA, Contessa di Porcia et di Brugnara, dont les armes se trouvent en tête de la dédicace. *Riccardi* 1 col. 371.
II: 2 ff. n. ch., 29 ff. ch., de fig., 1 f. n. ch. (l'impressum). Dédié à Sig. GIO: FRANCESCO STELLA Bresciano. *Riccardi* 1 col. 311.
Première édition de ces deux ouvrages rares avec des tables astronomiques très-importantes. — Bel exemplaire.
Voir le fac-similé ci-contre.

2575. **Cessole, Jacopo da.** Volgarizzamento del Libro de' costumi e degli offizii de' nobili sopra il giuoco degli scacchi. Tratto nuovam. da un codice Magliabechiano. Milano, G. Ferrario, 1829. in-4. Avec 14 intéressants bois, tirés sur papier de Chine. Cart. presque non rogné. (*17443). 15.—

XIX, 192 pp. ch. et 1 f. n. ch. Belle édition, réimprimée sur la célèbre première édition de Florence, Miscomini, 1493 dont elle reproduit les beaux bois. Voir *Gamba* n.o 342.

2576. **Ciccolini, Teodoro.** Del cavallo degli scacchi. Paris 1836. in-fol. Avec 25 planches. Br. n. r. (3597). 15.—

1 f. n. ch., II, et 69 pp. ch.

2577. **Cicognara, Leop.** Memorie spettanti alla storia della calcografia. Prato, Giachetti, 1831. gr. in-8. Avec un atlas de 18 superbes planches grav. en taille-douce in-fol. Br. (B. G. *607). 25.—

262 pp. ch., 2 ff. blancs. Cet ouvrage savant et encore assez estimé traite des nielles et des anciennes cartes à jouer.

2578. **Cicognini, Jacinto.** Descrizione del corso al palio de' villani trasformati in civettoni. Di Jacinto Cicognini. Firenze, Pietro Cecconcelli, 1619. in-4. Cart. (23887). 10.—

8 pp. ch. Pièce curieuse en vers, et, en partie, en dialecte du bas peuple de la Toscane.

JEUX.

2579. **[Damiano** Portoghese]. (Fol. 1 recto :) LIBRO DA IM- | PA-
RARE GIOCARE A SCA- | chi : Et de belitifsimi (sic) Partiti :
Reuifii, & Re- | corretti. Con fomma diligētia emēdati, | da molti
famofifsimi Giocatori. In | lingua Spagnola, & Taliana. | Noua-
mente Stampato. | (A la fin :) ℭ Finiffe el Libro da imparare
giocare a fcachi & | delle partite. Cōpofio per Damiano Portu-
ghefe. | S. l. n. d. (vers 1540) in-8. Avec une grande fig. au titre,

N.° 2579 et 2580. — *Damiano.*

6 petites fig. des échecs et nombreux diagrammes gr. s. bois.
Cart. (27880). 100.—

64 ff. n. ch. (sign. A-H). Caractères ronds. Le grand bois sur le titre, d'un
dessin un peu grossier, représente 2 hommes jouant aux échecs, 76✕94 mm.;
le verso du titre blanc. F. 2 (sign. Aii) recto : ℭ In queflo Libro fe contiene
dieci capituli. | ... F. 64 verso : Laus Deo. |, au-dessous le colophon.
Edition très rare. Les ff. l et 2 sont un peu restaurés dans le bas, le dernier
f. a un petit trou causé par une brûlure. Fortes mouillures dans le bas du
volume.
Voir le fac-similé ci-dessus.

2580. [—] (Fol. 1 recto :) LIBRO DA IM | PARARE GIOCHARE | à
Scachi, Et de belisfimi Partiti, Reuifii | & recoretti, & con fumma
diligentia | da molti famofisfimi Giocatori | emendati. In lingua
Spagno- | la, & Taliana, nouamente | Stampato. | S. l. ni d. [vers

N.º 2581. — *Fanti, Sigismondo.*

JEUX.

1540] pet. in-8. Avec une grande figure au titre, 6 petites des échecs et nombreux diagrammes grav. s. bois. Veau pl. violet.
(22968). 200.—

N.º 2581. — *Fanti, Sigismondo.*

64 ff. chiffrés au pied des pages (sign. A-H). Caractères ronds. Le verso du titre est blanc. F. 2 recto : In queſto libro ſe | contiene dieci | capitoli. | ··· F.

JEUX.

64 verso, dernière ligne : Laus Deo. | —Edition autant rare que la précédente,
avec les mêmes figures sauf les 6 petits bois des échecs. Exemplaire très bien
conservé.

Voir le fac-similé à la p. 722.

N.º 2581. — *Fanti, Sigismondo.*

2581. **Fanti, Sigismondo.** TRIOMPHO DI FOR | TVNA DI SIGIS-
MONDO | FANTI FERRARESE. | (À la fin :) Impreſo in la in-

clita Citta di Venegia per Agofiin da Portefe. | Nel anno dil
virgineo parto. M.D.XXVII. Nel mefe di | Genaro, ad infiãtia di

N.º 2581. — *Fanti, Sigismondo.*

Jacomo Giunta Mercatãte Flo | rentino. Con il Priuilegio di CLE-
MENTE | PAPA VII. & del Senato Veneto a | requifitione di

JEUX.

L'AVTORE, | Come appare nelli fuoi | Registri. | Cum gratia & Priuilegio. | (Suit le registre). (1527). in-fol. Avec frontisp., des figures, bordures, initiales etc. grav. s. bois. Reliure molle en vélin blanc, avec titre. (26618). 1000.—

16 ff. prél. n. ch., contenant le frontisp., le privilège, la table etc., 3 ff. n. ch., 128 ff. ch., 1 f. n ch. pour la souscription, le registre etc., le verso de ce f. est blanc. Titre et quelques autres parties tirés en rouge.

Ouvrage rarissime, qui excepté les 16 ff. et les quatrains, qui donnent les réponses, consiste presque entièrement de figures sur bois. Le magnifique titre gravé porte la signature I. M., qui est attribuée à Matio da Treviso, par d'autres à Giov. Bonconsigli, dit Marescalco. Le f. 2 est entouré d'une bordure exquise, signée I. C., laquelle *Rivoli* mentionne à diverses reprises. 54 ff. sont entièrement gravés sur les deux côtés, les autres contiennent un nombre infini de grands et petits bois, initiales etc.

Cet ouvrage singulier range parmi les livres de sort, tels que celui de Spirito. On y trouve les réponses à 72 demandes différentes sur le sort qui attend dans les diverses circonstances de la vie les personnes qui font ces questions, la solution est toujours fondée sur les règles de l'astrologie judiciaire. Les 3 premiers ff. contiennent les 12 fortunes avec renvoi aux maisons primaires d'Italie exprimées en 12 palais.

Comme ce livre fût usé beaucoup, on ne trouve presque jamais des exemplaires en bon état, le nôtre a quelque f. raccomodé et remmargé, mais du reste il est bien conservé. Voir *Cicognara* no. 1645. *Serapeum* 1850 p. 43 et suiv. *Jackson,* treatise on woodengraving. *Nagler* III, 2809. *Brunet* II, 1178. *Graesse* II, 550-551.

Voir les 4 fac-similés aux pp. 723-726.

2582. **Ghisi, Andrea,** nobile Veneto. Laberinto dato novamente in luce, nel quale si vede M.CC.LX. figure, quali sono tutte pronte al servitio con la sua obedienza, & corrispondenza, che parlano l'una all'altra; et con la terza volta infallibilmente, si saprà la figura imaginata, con il secreto di esso, da esser donato. Dedicato al Serenissimo Principe di Venetia. Con una Tavola di veder con una lettera di un Z, che le narra, & parla à 500 mille & più modi, come in quella, che nel principio del Libro è scolpita. In Venetia, per Evangelista Deuchino, M.DC.XVI. (1616). in-fol. Mar. brun à grain long, joli encadrement de filets entrelacés sur les plats, aux angles des fleurons, fil. intér. (Belle reliure moderne de 1902). (29892). 500.—

1 f. de titre impr. en rouge et noir, le verso blanc. F. 2 recto la dédicace, au verso un tableau de lettres avec l'explication. F. 3 recto : « Dichiaratione del Labirinto », le verso blanc. Les 22 ff. de figures gravées sur bois, sont cotés A à V et Z, et tirés en rouge. Ces figures, au nombre de 1260, représentent les arts, les vertus, les sciences etc. en personnages allégoriques, avec une souscription.

Livre fort curieux et très rare, c'est un jeu à combinaison pour connaître la figure qu'une personne aura pensée. *Brunet* II, 1580. — Bel exemplaire.

Voir le fac-similé à la p. 728.

2583. **Gilles de la Boissiere.** LE JEU DE LA GUERRE Ou tout ce qui s'obferve dans les Marches et Campements des Armées, dans les Batailles, Combats, Sieges et autres actions Militaires, est exactement répréfenté avec les Définitions et les explications

N.º 2582. — *Ghisi, Andrea.*

JEUX.

de chaque chofe, en particulier. Inventé et Dessiné par Gilles
de la Boissiere Ingenjeur ordinaire du Roy et Gravé par Pierre
le Pautre et à présent chez Crépy rue S. Jacques a S. Pierre
près la rue de la parcheminerie Avec Privilege du Roi. A Paris
chez Daumont rue St. Martin près St. Julien des Menestriers,
s. d. (vers 1770), 1 feuille gr. in-fol. obl. Montée s. toile. 545×773 mm.
(26793). 50.—

> Belle planche gravée s. cuivre et coloriée, contenant 52 petites cartes à jouer
> et au centre une figure plus grande, qui montre l'éditeur offrant le jeu à Louis
> XV, qui est assis sur le trône. Près cette figure il y a une dédicace gravée
> « A Monfeigneur le Duc de Berry » (plus tard Louis XVI) signée Daumont.
> En haut de la planche « REGLES DU JEU. Ce Jeu fouffre toutes les diffé-
> rentes espéces de Jeux qui fe jouent avec les cartes ordinaires, dont le nombre
> est repréfenté par 52 Figures marquées de Pique, de Treffle, de coeur et de
> Carreau ». Etc. Etc. À droite se trouve la « TABLE ALPHABETIQUE DES
> TERMES CONTENUS DANS CETTE CARTE ». Les petites cartes sont joli-
> ment gravées et montrent des scènes de guerre, en bas de chaque figure se trouve
> une explication.
> Jeu de cartes très curieux et très rare.

2584. **Giuoco** (Il) degli scacchi renduto facile à principianti, tratta-
tello tradotto dall' inglese con annotazioni ed aggiunte. Parma,
Gius. Paganino, 1821. pet. in-8. Avec 1 pl. gr. s. c. Cart. n. r.
(31116). 25.—

> 5 ff. n. ch., V, 130 pp. ch. et 1 f. n. ch. Dédicace de Paganino à Marco
> Pagani.
> Bel et probablement **unique** exemplaire **sur grand papier azuré.**

2585. (**Goudar**, le chev.) Histoire des Grecs ou de ceux qui corrigent
la fortune au jeu. Sec. édition augm. d'un projet d'hôpital, où
les Grecs pourront avoir à l'avenir une retraite. À la Haye
1757, 3 pties. et un supplément dans un vol. pet. in-8. D.-vél.
(16338). 10.—

2586. **Greco, Gioacchino.** Le Jeu des échecs, traduit de l'Italien de
Giachino Greco, Calabrois. Nouvelle edition. Paris, chez les Li-
braires Associés, 1774, in-8. Br. non rogné. (3699). 15.—

> XII. 244 pp. ch.

2587. (**Guiton, N.**). Traité complet du jeu de trictrac, avec figures.
Paris, Michaud, 1816. in-8. Avec 22 fig. Veau marbré, encadr.
sur les plats, dos orné. (A. 176). 10.—

> Titre, 310 pp. ch. et 1 f. n. ch.

2588. (**Guyot**). Nouvelle notation des parties et coups d'échecs, com-
pris dans les traités faits sur ce jeu ; par une société d'ama-
teurs et par Philidor. Paris, Everat, 1823. in-8. Avec 1 pl. Veau
fauve, fil., dos orné, dent. int. (A. 155). 12.—

> XVI, 465 pp. ch. Bel exemplaire avec la signature autographe de l'auteur.

JEUX.

2589. (**Guyot**). Le même. Br. (A. 154). 10.—

2590. **Hombre**. Das Neue Königliche L'Hombre-Spiel.... wobey nebst
noch andern Carten-Spielen, das Pielken-Tafel, Schach, Ballen-
Spiel, und das Verkehren im Bret"etc. etc. Hamburg 1743, pet.
in-8. Avec un joli frontisp. gr. Cart. n. r. (A. 306). 10.—
2 ff. n. ch. et 328 pp. ch.

2591. — Le même. Editions de: Hamburg 1757. pet. in-8. Avec joli
frontisp. gr. Cart. 3 ff. n. ch. et 352 pp. ch. — Wien, Trattner,
1764 pet. in-8. Cart. 406 pp. ch. et 1 f. n. ch. — Neue verbes-
serte Auflage. Hamburg, Herold, 1770. in-8. Cart. VIII, 360 pp.
ch. — 13. verbesserte Aufl. Ibid. 1791. pet. in-8. Cart. VIII, 312,
VI, 90 pp. ch. — 14. Aufl. Frankfurt, Herold, 1797. in-8. Cart.
n. r. VIII, 336 pp. ch. — 14. Aufl. Lüneburg, Herold-Wahlstab,
1798. in-8. D.-veau. VIII, 336 pp. ch. — 16. Aufl. Ibid. 1821.
in-8. Cart· V, 347 pp. — 17. Aufl. Ibid. 1837. in-8. Cart. 8 ff. n.
ch., 288 pp. ch. (A. 306). 30.—

2592. **Istruzioni** | necessarie | per chi volesse imparare | il giuoco
dilettevole | delli Tarocchi | di Bologna. | . | In Bologna, | Per Fer-
dinando Pifarri, all' Infegna di S. Antonio. | MDCCLIV. | Con li-
cenza de' Superiori. | (1754) in-8. Avec 2 curieuses gr. s. cuivre·
Cart. (3697). 15.—
123 pages ch. et 1 f. n.ch. **Première édition.** Voir *A. Lensi, Bibliografia ita-
liana di giuochi di carte,* Fir. *1892* no. 78, où cet ouvrage est attribué à
Charles Pisarri.

2593. (**Jaenisch, C. F. de**). Règles du jeu des échecs adoptées par
la société des amateurs d'échecs de St. Pétersbourg, suivies de no-
tes explicatives. St. Pétersbourg, Impr. de l'Acad. Imp. des Scien-
ces, 1854. gr. in-8. D.-veau. (A. 130). 10.—
Titre, 112 pp. ch. et 1 f. n. ch.

2594. — Le même. D.-veau. (A. 131). 12.—
Exemplaire sur grand papier, avec envoi autographe de l'auteur sur la cou-
verture.

2595. [—] Nouveau règlement du jeu des échecs, adopté en 1857 par
la société des amateurs de ce jeu à Saint-Pétersbourg, en rem-
placement de son code d'échecs provisoire publié en 1854. St.
Pétersbourg 1858. gr. in-8. Br. n. r., couverture orig. (A. *133). 10.—
2 ff. n. ch. et 91 pp. ch. Le texte est en russe et en français. Avec envoi
autographe de l'auteur.

2596. **Lanci, Michelang**. Trattato teorico-pratico del giuoco di dama.
Roma, (Vinc. Massimini), 1837. 2 vol. in-8. Avec 1 pl. Br. n. r.
(30287). 20.—
139 et 252 pp. ch.

JEUX.

2597. **Lewis, W**. Fifty games at chess, which have actually been played in England, France and Germany. London, Simpkin & Marshall, 1832. in-8. Br. (A. 188). 10.—

IV, 108 pp. ch.

N.º 2603. — *Marcolini, Francesco.*

2598. **(Lippi, Lorenzo)**. Il Malmantile racquistato di Perleone Zipoli colle note di Puccio Lamoni (Paolo Minucci), e d'altri (Ant. M. Salvini ed Ant. M. Biscioni). Edizione conforme alla Fiorentina del 1750. Prato, Luigi Vannini, 1815. 4 vol. gr. in-4. Avec un portrait et un frontisp. gr. s. c. Br. non rognés. (B. G. 600). 25.—

JEUX.

Edition d'une belle exécution typographique. *Lensi, Bibliogr. ital. di giuochi da carte* no. 86 : « Nelle note apposte al poema dal Minucci e dal Biscioni trovansi le regole di varii giuochi ». Il y est question de « giuocare a cavalca, a' goffi, alla buona, alla casella, a' noccioli, alle murelle, al pallone etc. etc.

N.º 2603. — *Marcolini, Francesco.*

2599. (**Lippi, Lorenzo**). Le même. Firenze, Stamperia di S. A. S. alla Condotta, 1688. in-4. Avec frontisp. gr. D.-veau. (*8577). 15.—

8 ff. n. ch., 515 pp. ch. et 1 f. n. ch. *Gamba* no. 595. Bonne édition, dédicaces de Minucci aux cardinaux Leopoldo et Francesco Maria de' Medici.

JEUX.

2600. Lolli, G. B. Osservazioni teorico-pratiche sopra il giuoco de-
gli scacchi ossia il giuoco degli scacchi esposto nel suo miglior
lume. Bologna, Stamperia di S. Tommaso d'Aquino, 1763. in-fol.
D.-veau. (A. 67). 20.—

2 ff. n. ch., 632 pp. ch. Dédié au comte Fra Antonio Montecuccoli. Livre
estimé. De légères mouillures.

N.º 2603. — *Marcolini, Francesco.*

2601. Lopez de Sigura, Ruy. Libro de la invencion liberal y arte
del juego del Axedrez, muy vtil y prouechofa: affi para los que
de nueuo quifieren deprender à jugarlo, como para los que lo
faben jugar. Compuefia aora nueuamente por Ruylopez de Si-
gura.... Dirigida a don Garcia de Toledo.... En Alcala en cafa
de Andres de Angulo. 1561. in-4. Avec des initiales ornem. Veau
fauve, jolis encadrements à froid. (31246). 500.—

8 ff. n. ch. et 150 ff. ch. Caractères ronds. **Edition originale** et rare de cet
ouvrage célèbre sur le jeu des échecs, qui fut traduit en plusieurs langues.
Bel exemplaire dans une jolie reliure moderne. *Salvá* no. 2523. *Brunet* IV, 1471-72.

2602. — Il giuoco de gli scacchi. Nuovamente tradotto in lingua ital.
da Gio. Dom. Tarsia. Venetia, Cornelio Arrivabene, 1584. in-4.

JEUX.

Avec la marque typogr., des grav. e. b. et des initiales orn. et
hist. Cart. (*29859). 50.--

4 ff. n. ch., 214 pp. ch. et 1 f. n. ch. C'est la seule édition italienne de ce
livre extrêmement rare.

.2603. **Marcolini, Francesco.** LE SORTI DI FRANCESCO | MARCO-
LINO DA FORLI | INTITOLATE GIARDINO DI PENSIERI

N.⁰ 2603. — *Marcolini, Francesco.*

ALLO | ILLVSTRISSIMO SIGNORE HERCOLE | ESTENSE
DVCA DI FERRARA. | (À la fin :) In Venetia per Francefco Mar-
colino da Forli. ne glianni del signore MDXXXX. Del mefe di
Ottobre. (1540) in-fol. Avec un magnif. titre figuré, le superbe
portrait de l'auteur, 100 belles figures grav. s. bois et une belle
bordure, avec la marque typogr. à la fin ; nombreuses fig. de
cartes à jouer. Vél. (Rel. mod.) (21226). 300.—

107 pp ch. et 50 ff. ch. de 108-206. Caractères ital. C'est un de ces livres de
sort, dans lesquels on trouve des résolutions de différentes questions par le moyen
de cartes à jouer, dont toutes les chances sont figurées sur les pages. Ces chances
sont accompagnées de 50 figures des vertus et des vices et de 50 figures de philo-
sophes anciens, excellents bois dessinés par *Giuseppe Porta Garfagnino* (dit
aussi *Gius. Salviati*). Sa signature se trouve sur le frontispice, magnifique com-
position. Non moins remarquable par sa beauté est le portrait de l'éditeur

JEUX.

Marcolini, flanqué par deux hermes etc. Les vers (tercets) qui contiennent les réponses des cartes, sont de *Lodovico Dolce*. Voir la description de *Cicognara* no. 1701 et les monographies sur cet ouvrage énumérées par M. *Graesse*, et conférez la longue note que dédie *Casali* à cet ouvrage curieux et intéressant dans ses *Annali della tipografia Marcolini* pp. 119-130.

Première édition extrèmement rare et qui ne se trouve presque jamais en exemplaires complets. Le nôtre a été usé, les pp. 7-10 (de l'introduction) ont même perdu quelques mots du texte, et toutes les marges sont soigneusement raccommodées. À part celà c'est un très bon exemplaire avec de belles épreuves.
Voir les 4 fac-similés aux pp. 731-734.

2604. [**Menestrier**, le P.] Jeu de Cartes du Blason. A Lyon, chez Thomas Amaulry ruë Merciere, au Mercure galant. MDCLXXXXII. (1692) in-12. Maroq. bleu, filets, dent. int., tr. dor. (Ihrig)- (26452). 10.—

> 22 ff. n. ch , 224 pp. ch., 6 ff. n. ch. Dédié à D'Hozier, généalogiste du Roy. Ouvrage fort rare. Les pp. 208-212 manquent.

2605. **Mitelli, (Gius. Maria)**. Gioco De Mestieri A Chi Va Bene E A Chi Va Male. Si Goca (sic) Con Tre Dadi Ponendo Svl Gioco Qvello Si Concordarano Et Agivnggendo Svl Medemo Qvello Che Si Paga La Raffa Di 18 Tira Tvtto E Laltre Com'E Notato. Metelli In. E; Fece 1698. Bolog. Gravure s. cuivre, 322×435 mm. 100.—

> Ancien jeu de dès composé de 20 cartes, qui montrent autant de métiers, p. e. le libraire, le typographe, le cordonnier, le médecin et le coiffeur, le modiste pour les femmes, l'avocat etc. etc. Cette gravure curieuse et rare du bizarre artiste bolognais n'est pas mentionnée par *Bartsch*.
> Voir le fac-similé à la p. 735.

2606. [—] Gioco Degli Occhi, E Bocche, Si Gioca Con Tre Dadi, E Si Pone Vn Tanto Per Vno, Come Acordarano, E Poi Si Tira Per La Mano, Tirando, E Pagando Çome Dice Il Gioco. Gravure s. cuivre, 307×444 mm. Monté s. papier. 75.—

> Ancien jeu de dès, composé de 20 cartes, gravées par Gius. M. Mitelli. Omis par *Bartsch*.

2607. [—] Il Nvovo Gioco Del Tira E Paga. Si Gioca Con Dve Dadi E Facendo Dodeci Si Tira Tvtto E Dove E La Lettera T. Si Tira Vn Qvatrino, Qvale S'Aggivnge Sv 'l Gioco, E Si Tira Prima Per La Mano. Gravure s. cuivre signée G. M. (Gius. Mitelli), 298×410 mm. 75.—

> Ancien jeu de dès, très-rare comme toux ceux grav. par l'artiste bolognais. Parmi les 11 figures celle du « Tira il naso » est spécialement curieuse et peu délicate. Omis par *Bartsch*.
> Voir le fac-similé ci-contre.

2608. [—] Gioco Nvovo Di Tvtte L'Osterie, Che Sono In Bologna, Con Le Sve Insegne E Sve Strade; Qvale E Qvasi Simile A Qvelle Dell' Ocha ; E Tvtti Li Giocatori Potraño Farsi Vna Bvona Cena

Il Nuovo GIOCO DEL TIRA E PAGA. Si gioca con dui DADI e facendo bodeci si tira tutto e dove l'altieri si tira un quatrino e dove il P. si paga un quatrino qual e si tira P... per la mano...

TIRA DI NASO SOL ZERBIN GRAFICO

TIRA DE SASSI E PAGA
P.I. 3

TIRA DI SCHIOPPO E TIRA
T.I. 4

TIRA DI SPADA E PAGA
P.I. 5

TIRA LA CAMPANA E TIRA
T.I. 7

TIRA TUTTI LI DANARI

TIRA LA RETE E TIRA TUTTI I STORNI

TIRA IL COLLO ALLA GALLINA I TIRA
T.I. XI

TIRA DEL AQVA E PAGA
P.I. 6

TIRA LA CARIOLA E TIRA
T.I. 9

TIRA LA SEGA E PAGA
P.I. X

TIRA CO DENTI E PAGA
P.I. 8

48

JEUX.

Se Havrano Denari, etc. Gravure s. cuivre signée M. I. 1712.
324×490 mm. Monté s. papier. 100.—

Ancien jeu de dès, très curieux et rare, qui montre 59 enseignes diverses
d'auberges de Bologne, pas mentionné par *Bartsch.*
Voir le fac-similé ci-contre.

2609. **Mitelli, (Gius. Maria**). Gioco Del Re di Persia Dedicato A
Svoi Parciali. Si Gioca Con Tre Dadi Tirando Prima Per La
Mano E Chi Fa La Raffa Maggiore Tirarà Tvtti E Chi Farà
Laltre Raffe Tirarà Qvattro Qvattrini. Gravure s. cuivre, Givs.
M. Mitelli In. E Fece. 1695. 275×425. Monté s. papier. 60.—

Curieux et rare jeu de dès contenant 21 figures. Omis par *Bartsch.*

2610. **Mori, Ascanio Pipino de**', da Ceno. Giuoco piacevole d'A-
scanio Pipino de Mori da Ceno. In Mantova, per Giacomo Ruf-
finello, 1575 in-4. Veau pl., dos doré. (21958). 25.—

4 ff. n. ch., 51 ff. ch. et 1 f. d'errata. Caractères ital. Dédié à Vincenzo
Gonzaga, prince de Mantoue. C'est un joli spécimen de la conversation, qu'on
faisait, au XVI° siècle, dans les cercles aristocratiques. Bel exemplaire.

2611. **Nemorarius, Jordanus.** Arithmetica et alia tractatus. Parisiis,
Joannes Higmanus et Wolgangus Hopyl, 1496. in-fol. Avec des
fig. et 1 planche gr. s. bois. Veau. (28271). 250.—

Hain-Copinger 9436. *Proctor* 8137. *Voulliéme* 4741. *H. Walters, Inc. typ.*
p. 231.
72 ff. n. ch. Caractères gothiques. Quelques taches d'eau dans le fond du
volume, d'ailleurs, l'exemplaire est parfaitement bien conservé. — Voir pour
la description *Monumenta typographica, Supplem.* no. 141, et conférer la note
pour l'édition suivante.

2612. — In hoc opere contenta Arithmetica decem libris demonfirata.
Mufica libris demōfirata quatuor. Epitome in libros Arithmeticos
Seuerini Boetij. Rithmimachie ludus qui et pugna numerorū
appellatur. (À la fin :) ℭ Has duas Quadriuij partes..... curauit...
emēdatiffime mandari... Henricus Stephanus fuo grauiffimo la-
bore et fumptu Parhifijs Anno falutis domini :.. 1514,.... die fe-
ptima Septembris... in-fol. Avec une superbe bordure de titre,
plusieurs belles initiales et figures de mathém. gr. s. bois. D.
toile. (19144). 150.—

72 ff. n. ch. (sign. a-i). Caractères gothiques. Très belle bordure historiée
(qui se trouve dans beaucoup d'éditions anciennes d'Etienne), contenant 10 an-
ges. En bas, en caractères ronds : ℭ Hęc fecundaria fuperiorū operum æditio,
venalis habetur Parifijs : in officina Henrici Stephani e regione fcholę Decre-
torum. Au reste, cette édition ressemble beaucoup à la première (de 1496).
Elle a, de même, à la fin l'échiquier, avec la démonstration du jeu de nom-
bres, et, après l'impressum, les vers de *G. Gonterius* Cabilonensis. — Très
bel exemplaire.
Fétis VI, 298 « Le deuxième livre du traité de Jordanus Nemorarius est re-
latif aux proportions arithmétiques et géométrique, de la musique ». La Rith-
mimachia ludus » est l'ouvrage de *Jacobus Faber Stapulensis* (Jacques Lefè-
vre). *Eitner* VII, 170. — Très bel exemplaire.

N.º 26:8. — Mitelli; (Gius. Maria).

JEUX.

2613. **N. N.** De' giuochi aritmetici trattato di N. N. Al nob. signor
Leonardo Rizzoni gentiluomo veronese. Brescia, lac. Turlini,
1761. in-8. Cart. (7136). 10.—

XII, 215 pp. ch. et 1 f. n. ch.

2614. **Opera nova** dove facilmente tu potrai imparare molti giuochi
di mano, et molti altri giuochi piaceuolissimi et gentilissimi.
Con altre dignissime recette necessarie a tutti. In Modona. S.
d. (ca. 1540) in-8. Avec une belle bordure s. fond criblé. Br.
(19238). 25.—

4 ff. n ch. Caractères ronds. Recueil curieux de petits tours de mains, comme
les saltimbanques les faisaient voir.

Ovalle, Alfonso de. (Sur les jeux des Indiens). 1646. — Voir
no. 2537.

2615. **Palamedes** redivivus das ist: Nothwendiger Unterricht, wie
heutiges Tages gebräuchliche Spiele, als das Stein - oder Schach
- Spiel, das Picquet - Hoick-Thurn - und L'Ombre - Spiel,
Pilliard, Mariage - Spiel etc. zu spielen, mit dem Trisset -
und Taroc — Spiel, Kegelschieben. Leipzig, Dyck, 1755. in-8.
Avec frontisp. gr. Cart. (A. *260). 10.—

153 pp. ch. et 1 f. n. ch. et 1 tableau plié.

2616. **Panvinius, Onuphrius,** Veron. De ludis Circensibus ll. II,
de triumphis liber unus, quibus universa fere Romanorum ve-
terum sacra ritusque declarantur. Venetiis, ap. Ioa. Bapt. Ciot-
tum, 1600. in-fol. Avec 36 planches pliées gr. s. c. p. *Gius. Ro-
satio.* Cart. (16806). 30.—

6 ff. n. ch., 136 et 15 pp. ch. Dédié par Ciottus à Francesco Maria II, duc
d' Urbino.

Magnifique édition de cet ouvrage estimé. Les premiers ff. tachés d'eau et
endomm. par un clou ; du reste bien conservé.

2617. — De ludis circensibus libri II, De triumphis liber unus, quibus
universa fere Romanorum veterum sacra ritusque declarantur,
cum notis Ioa. Argoli et additamento Nic. Pinelli, adiectis hac
noviss. editione Ioach. Ioa. Maderi notis et figuris in lib. de
triumphis. Patavii, Frambotti, 1681. in-fol. Avec beauc. de gran-
des planches grav. s. c. D.-vél. (*11214). 30.—

8 ff. n. ch., 148 pp. ch., 8 ff. n. ch. et 147 pp. ch. Dédié par le typographe
à Caesaresco Martinengo patricio veneto.

Les notes de Joach. Mader sur le livre *de triumphis* ne se trouvent pas dans
la première édition de Padoue, 1642.

2618. **Philidor, A. D.** Analyse du jeu des échecs, avec une nouvelle
notation abrégée. Nouv. éd. Philadelphie, J. Johnston, 1821, in-8.
Avec 62 diagrammes color. sur 31 pl. Veau. (A. 258). 10.—

150 pp. ch.

JEUX.

2619. **Philidor, A. D.** Chess analysed : or instructions by which a
perfect knowledge of this noble game may be acquired. 3. ed.
London, Nourse and Vaillant, 1773. in-8. Cart. (A. 257). 10.—

VIII, 144 pp. ch.

2620. — Analysis of the game of chess illustrated by diagrams. With
critical remarks and notes by the author of the Stratagems of
Chess. Transl. from the French and further illustrated with
notes by W. S. Kenny. London, Allman, 1819. pet. in-8. Avec
portrait gr. par S. Watts, et 1 pl. D. veau. (A. *344). 10.—

XVI, 264 pp. ch.

2621. — Le même. 2. éd. London, Allman, 1824. pet. in-8. Avec por-
trait gr. p. L. Watts et 1 pl. Veau. (A. 346). 10.—

XVI, 264 pp. ch.

2622. **(Ponziani, Domenico).** Il giuoco incomparabile degli scacchi
sviluppato con nuovo metodo, opera d'autore Modenese. Seconda
edizione divisa in 3 parti. Modena, Soliani, 1782. in-8. Avec quel-
ques fig. Br. non rogné. (*2770). · 10.—

VIII, 242 pp. ch., 1 f. n. ch. Exemplaire sur grand papier non rogné.

2623. [—] Le même. 2. ed. Venezia, S. Occhi, 1801. in-8. Br. n. r.
(B. G. 2913). 10.—

385 pp. ch. *Melzi* I. 463.

2624. [—] Le même. 3. ed. Venezia, Negri, 1812. in-8. Br. n. r. (*18841). 10.—

8 fl. n. ch., 380 pp. ch.

2625. **[Pratt, P.].** Studies of chess : containing Caïssa, a poem by Sir
Will. Jones ; a systematic introduction to the game ; and the
whole analysis of chess by A. D. Philidor. With original crit.
remarks, and compendious diagrams. New ed. London, Sam.
Bagster, 1810. 2 vol. in-8. Avec 1 pl. et beauc. de diagrammes.
D.-rel. veau. (A. 280). 10.—

XXXIX, 368 et IV, 373 pp. ch.

2626. **Prediche.** Prima parte delle Prediche di diversi illustri theo-
logi et catholici predicatori della parola di Dio, raccolte per
Thomaso Porcacchi. In Vinetia, presso Giorgio de' Cavalli, 1566.
pet. in-8. Avec 2 marques typogr. et des initiales histor. Peau
de tr. ornem. à froid. (1381). 15.—

8 ff. n. ch., 572 pp. ch. et 2 ff. n. ch., le dernier blanc. Car. ital. Dédié à
Raffaello Maffei Ord. dei Servi Osserv.
Contient e. a. un sermon sur le jeu. Volume rare dont il ne fut publié que
la première partie.

2627. **Ringhieri, Innocenzo.** Cento giuochi liberali, et d'ingegno,
novellamente da M. Innocentio Ringhieri Gentilhuomo Bolognese

JEUX.

ritrovati, et in dieci libri descritti. In Bologna per Anselmo Giac-
carelli, 1551. in-4. Avec la marque typograph. et le bel emblême
de l'auteur grav. s. bois. Vélin. (*25760). 15.—

4 ff. ff. n. ch , 162 ff. ch. et 1 f. pour l'emblème (le phoenix). Beaux caract.
ronds et ital. Au verso du titre un sonnet à Cathérine de Medici, reine de
France, non cité par *Vaganay*. **Première édition** de cet ouvrage curieux et
rare, qui fait connaître le bon ton et les divertissements de la société aristo-
cratique en Italie et en France au XVIᵉ siècle. *Brunet* IV, 1268.

2628. **Rio, Ercole, Dal.** The incomparable game of chess developed
after a new method of the greatest facility. Translated by J. S.
Bingham. London, Stockdale, 1820. in-8 Avec 1 pl. et 20 dia-
grammes. Cart. (A. *173). 10.—

340 pp. ch.

2629. **Rocco, Bened.** Napoletano. Dissertazione sul giuoco degli scac-
chi, ristampata da Franc. Cancellieri, con la Biblioteca ragio-
nata degli scrittori su lo stesso giuoco. Roma, Bourlié, 1817
in-8. Br. non rogné. (*6603). 10.—

58 pp. ch. Dédicace de Cancellieri à Carlo Ant. De Rosa. Opuscule intéres-
sant, surtout à cause des remarques critiques et historiques ajoutées à la bi-
bliographie.

2630. **Sarasin.** Les oeuvres de M. Sarasin (publiées par M. Ménage).
Amsterdam, George Gallet, 1694. in-8. Vél. (15883). 10.—

4 ff. n. ch., 62 et 515 pp. ch., 5 ff. n. ch.
Les pp. 237-252 contiennent : Opinions du nom et du jeu des echets

2631. **Sarrat, J. H.** A treatise on the game of chess, to which is
added a selection of critical and remarkable situations. New ed.
with additional notes and remarks by W. Lewis. London, Long-
man, 1822. in-8. Avec 78 diagrammes. D.-toile. (A. 153). 10.—

XX pp. ch., 1 f. n. ch. et 351 pp. ch.

2632. — A new treatise on the game of chess, on a plan of progres-
sive emprovement, hitherto unattempted, containing a very con-
siderable number of general rules, explanations, notes and exam-
ples. London, R. P. Moore, 1821. 2 vol. en 1. in-8. Toile. (A. 170). 10.—

XXVIII pp. ch., 1 f. n. ch., 213 et 395 pp. ch.

2633. **Scaino, Antonio,** da Salò. Trattato del giuoco della palla, di-
viso in tre parti. In Vinegia, appresso Gabriel Giolito de' Ferrari
e fratelli, 1555. in-8. Avec quelques belles fig., des initiales orn.
et hist. et 2 marques typogr. différentes grav. s. bois. Vél.
(*17680). 50.—

16 ff. n. ch., 315 pp. ch., plus 12 ff. chiffr. d'astérisques et intercalés, et 2
f. n. ch., le dernier blanc. Caractères italiques. Dédié à Alfonso da Este, prin-
cipe di Ferrara.
Traité fort rare sur le jeu de la paume, sport très en vogue au XVIᵉ siècle
en Italie et en France. Exemplaire très bien conservé et propre comme l'on
en trouve rarement. *Bongi* I p. 474

JEUX.

2634. Schachzeitung der Berliner Schachgesellschaft, herausgeg.
von Anderssen, Nathan, Kossak etc. Années IV-XI. 1849-56.
Berlin, Veit & Co. 8 vol. in-8. (A. 352). **75.—**

Suite rare. Prix de publication fr. 100.

N.° 2637. — *Selenus, Gustavus.*

2635. Schachzeitung, Deutsche. Organ für das gesammte Schachle-
ben, herausgeg. von J. Minckwitz. Années 1882. 1884. Leipzig,
Veit & Co. 2 vol. in-8. Br. (A. 291). **15.—**

On y a joint les années 1883 et 1893 incomplètes de quelques nos. C'est la
suite du Journal précédent.

2636. [Secco Borella, Francesco]. Il giuoco della palla ne trè globi
infuocati insegna del Sig. Conte Franc. Secco Borella in occa-
sione delle sue nozze con la Sig. D. Laura Fossana. Epitalamio

JEUX.

(e Sonetto). In Milano, per Giulio Ces. Malatesta, s. d. (ca. 1640)
in-fol. Cart. non rogné. (21089). 15.—

8 ff. n. ch. Pièce très rare « per nozze ».

2637. **Selenus, Gustavus.** Das Schach-oder König-Spiel.... Desglei-
chen vorhin nicht aussgangen. Diesem ist zu ende, angefüget
ein sehr altes Spiel, genandt, Rythmo-Machia. Lipsiae 1617.
(les titres particuliers des 4 livres portent:) Prostat apud Hen-
ningum Grossium Juniorem. (A la fin:) Leipzig, Gedruckt durch
Lorentz Kober. Bey Henning Gross den Jüngern, zu finden. 1616.
in-fol. Avec 3 titres gr. s. c., 3 autres gr. s. bois, 3 pl. gr. s. c.
hors texte dont 1 se dépliant, et nombreuses fig. et pl. gr. s. b.
et s. c. dans le texte, plus 1 tableau plié. Veau, dos orné (anc.
rel.). (31282). 150.—

12 ff. n. ch., 495 pp. ch. et 1 f. n. ch. Deuxième édition de cet ouvrage rare
et recherché, parue la même année que la première. Les 3 beaux titres se dis-
tinguent par le beau dessin et la finesse de l'exécution en cuivre ; la planche
pliée représente l'auteur jouant aux échecs avec 3 autres personnages, cette
belle pièce est gravée par *J. ab Heyden*. La « Rythmomachia » est traduite
de l'italien de *Francesco Barozzi*. Bel exemplaire.
Voir le fac-similé à la p. 743.

2638. **Sottigliezze,** (Le) degli Scacchi esposte in una raccolta di
160 partiti scelti dai migliori autori con tavole nelle quali è
segnata la posizione de' pezzi per ciascun partito. Milano 1831,
per Paolo Emilio Giusti, in-8. Avec 160 pl. gr. s. cuivre. D.
veau, non rogné. (1986). 10.—

118 pp. ch., 1 f. blanc, 40 ff. n. ch. avec les problèmes.

2639. **Stamma, Phil.** Essai Sur Le Jeu Des Echecs, Où l'on donne
quelques Regles pour le bien joüer, & remporter l'avantage par
des Coups fins & fubtils, que l'on peut appeller les Secrets de
ce Jeu. Par Le Sieur Philippe Stamma, Natif d'Alep en Syrie.
A Paris, De l'Imprimerie de P. Emery. M.DCC.XXXVII. (1737)
in-8. Vél. (1987). 10.—

146 pp. ch., 2 ff. n. ch. Dédicace de l'auteur à lord Harrington. Edition ori-
ginale d'un livre très rare. Il manque un morceau du tableau à p. 14.

2640. — Nouvelle manière de jouer aux échecs selon la méthode du
Sr. Philippe Stamma natif d'Alep. Utrecht, J. v. Schoonhoven
& Co., 1777. pet. in-8. Avec frontisp. gr. et 2 pet. vignettes.
D.-veau. (A. 348). 10.—

XXXI et 163 pp. ch.

2641. **Stratégie** (La). Journal d'échecs fondé par Jean Preti. Années

JEUX.

I à XVIII. 18 vol. Paris, Jean Preti, 1867-85. in-8. 6 vol. en d.
rel., le reste br. n. r. (A. 349). 100.—

Collection complète, contenant 1988 parties, 2688 problèmes, parmi lesquels
sont tous les problèmes couronnés dans les concours, 786 problèmes sur le jeu
Dames etc.

2642. **Tolot,** Madama. La giuocatrice di lotto o sia memorie scritte
da lei medesima, colle regole con cui fece al lotto una fortuna
considerabile, pubblicate dall'abbate Pietro Chiari, poeta del
duca di Modena. Venezia, Gaet. Martini, 1810. in-8. Cart. n. r.
(4394). 10.—

IV, 132 pp. ch. Rare.

2643. **Tonisohl, Gio. Ambrogio.** Saggi E Riflessioni Sopra I Tea-
tri E Giuochi D'Azardo Con un Ragionamento sopra i Giuochi
d'invito di N. N. Venezia, Simone Occhi, MDCCLV. (1755) in-4.
Cart. non rogné. (27277). 15.—

4 ff. n. ch., 158 pp. ch., On croyait par erreur que l'auteur du premier ou-
vrage était le fameux Concina, mais le P. Merati pouvait établir avec sûreté
qu'il fût composé p. *Giuseppe da Cittadella,* frère mineur. L'auteur du Ragio-
namento est *Andrea Cornaro Melzi* III, p. 154.

2644. **Vida, Marous Hieron.** Opera, quæ quidem extant, omnia :
nempe, Christiados, hoc est, de Chrifti vita, gestis, ac morte,
Libri VI ; De Poetica Lib. III. De Bombycum cura, ac ufu. Lib.
II ; *De Scacchorum ludo, Lib. I.* Item eiufdem Hymni, odae,
bvcolica, una cum aliis. (À la fin :) Venetijs per Melchiorem
Seffam M'D.XXXVIII. Menfe Nouembris (1538) pet. in-8. Avec
marque typ Vélin. (B. G. 1582). 10.—

335 pp. ch., 16 ff. n. ch. Caractères ital. *Graesse* VII, 302. Exemplaire avec
témoins ; titre peu endommagé.

2645. — De arte poetica lib. III. De bombyce, ad Isabellam Estensem
lib. II. *De ludo scacchorum lib. I.* Hymni cum nonnullis aliis.
Bucolica. Epistola ad Ioa. Matth. Gybertum. Lugduni, apud Gry-
phium, 1536. in-8. Cart. (10516). 25.—

155 pp. ch. Beaux caractères ital. Réimpression estimée de l'édition originale.
Le poème didactique sur le jeu des échecs occupe les pp. 99 à 122.

2646. — Opera. Venetiis, MDLXXI. (À la fin :) Venetiis, Apud Chri-
fiophorum Zanettum. MDLXXI. (1571) in-12. Avec 2 marques
typ. Vélin. (1961). 15.—

559 pp ch. Car. ronds.

2647. — Opera. Antverpiae, Ex officina Chrifiophori Plantini, M.D.-
LXXVIII. (1578) in-12. Avec la marque typ. Vélin. (1985). 10.—

504 pp. ch. Caractères italiques. Fortes piqûres de vers.

JEUX.

2648. **Vida, Marcus Hieron.** Poemata omnia, quae ipse vivens agno
verat. Editio emend. cur. Joa. Ant. et Cajetano Vulpiis. Acced.
ejusd. dialogi de reipublicae dignitate et alia. Patavii, Cominus,
1731. 2 vol. in-4. Avec portrait. D.-vél. n. r. (*16912). 25.—

 XX, 436 et XVI. 183 et 178 pp. ch. et 1 f. n. ch.
 Brunet, V, 1181 : « Bonne édition, la plus correcte et la plus recherchée.
 Magnifique exemplaire.

2649. — Scacchia Ludus. A Cosmo Grazino emendatus. Florentiae,
Cosmus Iunta, 1604. — Il Givoco di scacchi di Marco Giero-
nimo Vida Cremonese, in ottaua Rima nella fiorentina fauella
da Cosimo Grazini tradotto. Fiorenza, Cosimo Giunti, 1604. 2
parties en 1 vol. in-4. D.-vélin. (30345). 20.—

 58 pp. ch. — Le titre de la traduction italienne, cité plus haut, se trouve à
 la p. 31. Grands caractères ital. Dédié par le traducteur à Giovanni Medici.

2650. — Il gioco degli scacchi. Trad. in verso ital. da Contardo Bar-
bieri Moden. Modena, Soliani, 1791 in 4. Cart. non rogné. (*4930). 10.—

 97 pp. ch., 1 f. n. ch. Texte latin et italien. Au commencement la vie de
 Vida écrite par Barbieri.

2651. **Villot, F.** Origine astronomique du jeu des échecs expliquée
par le calendrier égyptien. Paris, Treuttel et Würtz, 1825. in-8.
Avec 1 pl. pliée. D.-veau. (A. 169). 10.—

 87 pp. ch.

2652. **Walker, George.** A new treatise on chess, containing the
rudiments of the game. 2. ed. London, Sherwood, Gilbert &
Piper, 1833. in-8. Avec 1 pl. Cart. en toile, n. r. (A. *265). 10.—

 XV, 160 pp. ch.

2653. — Le même. 3. ed. London, Sherwood, Gilbert & Piper, 1841. in-8.
Avec 1 pl. Cart. en toile, n. r. (A. 266). 10.—

 XVI, 296 pp. ch.

2654. — The art of chess-play : a new treatise. 4. ed. (of the new. trea-
tise on chess). London, Sherwood, Gilbert & Piper, 1846. in-8.
Avec 1 pl. Cart. en toile, n. r. (A. *268). 10.—

 XX, 380 pp. ch.

2655. **Wunsoh, Costantino.** Il giuocatore solitario di scacchi o sia
cento giuochi dell'arabo *Stamma.* Bergamo, stamp. Mazzoleni,
1824. gr. in-8. Br. n. r., couverture conservée. (*18842). 10.—

 67 pp. ch.

LÉGENDES ET VIES DES SAINTS.

2656. **Abelly, Ludov.** Vita del ven. servo di Dio Vincenzo de Paoli,
fondatore della Congregazione della Missione. Publ. nell' idioma

LÉGENDES ET VIES DES SAINTS.

ital. da Dom. Acami, della Congr. dell'Oratorio. Roma, Fr. Tiz_
zoni, 1677. in-4. Avec un fort joli portrait gr. s. c. par C. De
La Haye. Vélin. (9953).

10.—

LA VITA DI BEATA ALDOBRANDESCA
DI CASA PONTII· DA SIENA

N.º 2657. — *Aldobrandesca da Siena.*

5 ff. n. ch., 386 pp. ch. et 1 f. n. ch. Dédié par Acami à Innocent XI 'dont
les armes porte le titre.

Une appendice contient les vies de la duchesse d'Aiguillon, de N. de Bruslard
Silléry, de Louise de Marillac, de Louis de Chandenier, de Réné Almeras, etc.

LÉGENDES ET VIES DES SAINTS.

2657. [Aldobrandeaoa da Siena.] LA VITA DI BEATA ALDO-
BRANDESCA | DI CASA PONTII DA SIENA. | (A la fin :). ℂ Im-
pref. in Siena per | Simione di Nicolo di | Nardo. Ad infiāt di
Bar | tholomeo di Giouāb. | del Nacharino. A di. 31 | di Marzo.
1529. | in-8. Avec le portrait de la Sainte, grav. s. b., de la gran-
deur de la page et une vignette à la fin. Cart. (27775). 60.—

> 4 (au lieu de 6 ?) ff. n ch. (sign. a). Caractères ronds ; 2 col. à 30 lignes par
> page. Pièce fort rare et intéressante. Au verso du f. 1 se trouve le passage
> suivant.... Aldō- | brādefca : laquale trahē | do lorigine dela fami- | glia de Pontii
> per el pa | dre : & da cafa Bolgarini | per la madre.... — Malheureusement
> manque la sign. a 3 (et a 4 ?).
> Le beau bois sur le titre représente la sainte en pleine figure, dans une ni-
> che ; celui à la fin un saint, aux chiffres *B S B C.*
> Voir le fac-similé à la p. 747.

2658. Andrea da S. Tomaso, O. S. Aug. disc. Vita, e miracoli del
glorioso S. Nicola de Tolentino dell'Ord. Agost. di nvovo composta.
Genova, Gio. Maria Farroni, 1644 in-8. Cart. (7368). 10.—

> 4 ff. n. ch., 216 pp. ch. Dédicace à Gio. Mattheo Pozzo.

2659. Ansaldi, P. C., O. P. De caussis inopiae veterum monumentorum
pro copia martyrum dignoscenda, adversus Doduvellum dissertatio.
Mediolani, Jos. Rich. Malatesta, 1740. pet. in-8. Vélin. (3715). 10.—

> 11 ff. n. ch. et 157 pp. ch. Dédié au card. Ang. M. Quirino.

Arcangeli, A. Vita del B. Alfonso Rodiguez. 1825.

> *Voir* no. 2492.

2660. Astolfi, Felice. Historia vniversale delle Imagini miracolose
della Gran madre di Dio riuerite in tutte le parti del mondo :
Et delle cose maravigliose, operate in gratia di lei. Nella quale
fi narrano le origini, & i progreffi delle principali Diuotioni d'I-
talia, Francia, Spagna, Germania, Inghilterra, Polonia, Fiandra,
& altre Nationi d'Europa ; & dell'Indie Orientali, & occidentali
ancora. Venetia, appresso li Sessa, 1623, in-4. Titre gr. s. cuivre.
Vélin. (8852). 10.—

> 18 ff. n. ch., 877 pages ch. — Page 500 : N. Donna honorata nell'isola di
> Cuba ; p. 608-9 : Brasile ; p. 714 : Perù, etc.

2661. Atanasio, S. Patriarca d'Aless. Vita di Santo Antonio, Agg.
alc. altri particolari del' istessa vita, tratti de la vita di S. Paolo
primo Eremita, scritta da S. Hieronimo. Brescia, Policreto Turlini,
1591. pet. in-8. Avec 2 petites figures grav. s. b. et la marque
typogr. à la fin. Vélin. (B. G. 2737). 10.—

> 1 ff. n. ch., 176 pp. ch., 3 ff. n. ch. Caractères italiques. Titre refait à la
> plume, un véritable fac-similé de l'impression.

2662. Azevedo, Emanuel de, Lusitanus. Fasti Antoniani libris VI
comprehensi. Venetiis, Seb. Coletus, 1786. gr. in-8. Avec frontisp.

LÉGENDES ET VIES DES SAINTS.

allégor., 1 vignette et 6 figures grav. s. cuivre hors texte. Br.
(B. G. 1925). 10.—

> Poème composé de 64 et 192 pp. ch. La vignette sur le titre : Basylica Pa-
> tavina S. Antonii. Les 6 figures hors texte représentent les événements les
> plus importants de la vie du Saint.

2663. **(Azzoni Avogari, Rambaldo degli).** Memorie del Beato
Enrico morto in Trivigi l'anno 1315, corredate di documenti,
con una dissertazione sopra S. Liberale e sopra gli altri santi,
de' quali riposano i sacri corpi nella chiesa della già detta città.
Venezia, Pietro Valvasense, 1760. 2 vol. en 1. in-4. Avec por-
trait et 3 pl. gr. s. c. D.-vélin. (8488). 15.—

> XXII pp. ch., 1 f. n. ch, et 276 pp. ch.; IV et 232 pp. ch. Dédié au pape
> Clément XIII.
> Le 2. volume a pour titre : De Beato Henrico ... commentariorum pars altera,
> ipsius vitam, *Petro Dom. de Baono*, Tarvisino episc. auctore, et varia com-
> plectens monumenta nunc primum in lucem edita, cum append. aliorum mo-
> numentorum trium de SS. Liberale, Theonisto, Thabra et Thabrata ac opusculi
> de proditione Tarvisii.
> Ouvrage important pour les documents qu'il offre.

2664. **Baooi, Pietro Giao.**, Congr. Orat. Vita di S. Filippo Neri,
fondatore della Congregazione dell'Oratorio. Roma, Bern. Oli-
vieri, 1818. in-4. Avec titre gr. et 36 belles planches (sur 38)
par Luigi Agricola, gr. s. c. par Giamb. Leonetti, Franc. Cec-
chini, Luigi Fabri, Pietro Fontana et Pietro Savorelli. D.-veau,
n. r. (5492). 25.—

> 372 pp. ch. Le titre indique 40 planches, tandisque la table n'en compte que
> 38. Bel exemplaire.

2665. **Bagatta, Gio. Bonifaoio,** Cler. Reg. Vita della ven. serva
di Dio Orsola Benincasa napoletana dell'ord. de' Ch. Regolari,
Fondatrice delle Vergini Teatine della Congregatione, & Eremo
dell' Immaculata Concezione, compendiata. Venetia, Catani, 1671.
in-8. Avec un portr. gr. s. cuivre. D.-vélin. (26205). 10.—

> 12 ff. n. ch., 342 pp. ch.

2666. **Baldesano, Gugl.** di Carmagnola. La sacra Historia Thebea,
divisa in 2 libri, ne' quali si narra la persecutione e martirio
di tutta la illustr. Legione Thebea e de' suoi invitti campioni, etc.
Torino, per l'heredi del Bevilacqua, 1589. in-8. Avec les armes
de Savoie sur le titre, gr. s. b. Vélin souple. (3729). 15.—

> 12 ff. n. ch., 325 pp. ch. et 11 ff. n. ch. Caractères italiques. Dédié à « Carlo
> Emanuel, duca di Savoia ». Au commencement un sonnet « Ai santi et gloriosi
> campioni Thebei a nome dell'authore », non cité par *Vaganay*. A la fin : « Can-
> zone di Emilio Cocito sopra il martirio della S Legion Thebea ».
> **Première édition** fort rare. Sous le pseudonyme Baldesano se cache l'auteur
> *Bernardino Rossignoli*, Jésuite. Voir *Melzi* I, 109. Bel exemplaire, grand de
> marges.

LÉGENDES ET VIES DES SAINTS.

2667. (**Barzisa, Jo. Bapt.**, Cler. Reg.). Nazareth Veronensis instaurata, sive SS. XXXVI episcoporum, necnon caeterorum Veronen. ecclesiae Sanctorum icones, ex nupero 1704 ejusdem ecclesiae ordine depictae, flosculisque poeticis adspersae. Mantuae, apud Osanas, (1704) in-4. Cart. (7430). 10.—

 145 pp. ch. et 1 f. n. ch. Dédié à « Io. Franc. Barbadico, episc. Veron. ».

2668. — San Gaetano di Verona, cioè le azioni di S. Gaetano aggregato, ancor prelato secolare, per confratello nell'oratorio de' SS. Siro e Libera di Verona, ricavate in gran parte da' vecchi manoscritti. Mantova, Alb. Pazzoni, 1719. vol. I- in-4. Cart. (7405). 10.—

 6 ff. n. ch., 200 pp. ch.

2669. — Le azioni di S. Gaetauo Tiene, patriarca de' cherici regolari, e di S. Andrea Avellino cherico regol. compendiate. Mantova, Alb. Pazzoni, 1733. in-4. Avec portrait gr. s. c. Vélin. (8914). 10.—

 10 ff. n. ch. et 236 pp. ch. Dédié à « Antonio de' conti Guidi da Bagno, vescovo di Mantova ».

2670. **Beatillo, Ant.**, S. J. Storia della vita, morte, miracoli e traslazione di S. Irene, padrona di Lecce, di nuovo data in luce da G. B. Barichelli. Lecce, Mazzei, 1714. in-4. Cart. (16947). 10.—

 8 pp. ch , 1 f. n. ch., 8 et 164 pp. ch. Volume fort rare.

2671. (**Belcari, Feo**). Vita del Beato Giovanni Colombini da Sièna, fondatore de' poveri Gesuati con parte della vita d'alcuni primi suoi compagni. Verona, Merlo, 1817, in-8. Br., non rogné. (B. G. 1697). 10.—

 355 pp. ch. Dédicace d'Antonio Cesari à Gaet. Melzi.

2672. **Benvenuti, Cesare**, da Crema, Can. Reg. Lat. Vita del gloriosissimo padre S. Agostino, cavata principalmente dalle sue opere. Palestrina, Stamperia Barberina, per Giov. Dom. Masci, 1723. in-4. Br. (7638). 10.—

 14 ff. n. ch , 632 pp. ch. et 11 ff. n. ch. Dédié au card. Carlo Agost. Fabroni. La typographie ne débuta qu'en 1701 à Palestrina. Voir *Fumagalli, Lexicon typogr. ital.* p. 279-80.

2673. **Benzi, Bernardino**, Cler. Reg. Vita della vener. madre Maria Alberghetti, venetiana superiora delle rev. dimesse di Padova Roma, Ignatio de' Lazeri, 1672. in-4. Vélin. (4942). 10.—

 8 ff. n. ch. et 448 pp. ch. Dédié à la « Duchessa di Baviera Henrietta Maria Adelaide, principessa reale di Savoia ».

2674. **Bernardus, S.** Clarev. (Titre :) Flores San— | cti Ber- | nardi. | Cum Priuilegio. | (A la fin :) ℭ Impreſſum Venetijs per nobilem virum | Luceantonium de Gionta Flo | rentinum. 1503. die vl-| timo Auguſii Re- | gnāte inclyto | p̄ncipe Leo- | nardo Lauretano. | gr.

LÉGENDES ET VIES DES SAINTS.

in-8. Avec la pet. marque typogr., une belle figure de la grandeur de la page et quelques initiales sur fond noir, grav. s. bois. D.-veau. (27351). 75.—

20 ff. n. ch. (index alphabét.), 185 ff. n. ch. (sign. a-z, č, ɔ), 1 f. blanc (manque). Caractères gothiques, 2 col. et 39 lignes par page.
Rivoli p. 229: Au verso du 20ᵉ f. après la table, l'Annonciation que nous rencontrons si souvent dans les publications de Giunta, où elle est en très bon tirage. — Le bas du titre remargé, d'ailleurs bel exemplaire.

2675. **Berti, Joa. Laur.**, O. S. Aug. De rebus gestis S. Augustini, librisque ab eodem conscriptis commentarius. Accedit de S. Monica et quibusdam aliis conjunctis historica lucubratio. Venetiis, Ant. Bassanese, 1756. in-4. Cart. (9775). 10.—

8 ff. n. ch., 334 pp. ch. et 1 f. n. ch. Dédié à Franc. Xaverius Vasquez, O. Erem. Aug.

2676. **Bertolini, Serafino**. La Rosa Peruana overo vita di Santa Rosa nativa della città di Lima nel Regno del Perù, del Terz'Ord. di S. Domenico, canonizata da Clemente X. adì 12. Aprile 1671. Padova, G. B. Pasquati, 1669. in-4. Cart. n. r. (B. G. 3092). 15.—

6 ff. n. ch., 374 pp. ch , 9 ff. n. ch. Dédié à « Antonio Paulucci ».
C'est un livre très rare du célèbre Jesuite. — Peu taché d'eau et piqué de vers a la marge supérieure, vers la fin.

2677. **Binet, Estienne**, S. J. L'idée des bons prélats, et la vie de S. Savinian, primat et premier archevêque de Sens et de ses saints compagnons. Paris, Seb. Chappelet, 1629. in-12. Vélin. (1968). 15.—

7 ff. n. ch., 335 pp. ch. et 1 f. n. ch. Dédié à Octave de Bellegarde, archevêque de Sens.

2678. **Bonaventura, S**. (Fol. 1 recto:) Aurea legenda maior beati | Frācifci: cōpofita per fcūʒ | Bonauēturā: miro in- | ter omnes fanctoruʒ | vitas dictatu nu | per impreffa. | †| Cum Priuilegio. | [Marque typ.] | (A la fin:) ℂ Explicit aurea legenda maior beati Francifci cōpo | fita per fanctū Bonauenturā corecta 2 emēdata | dlligenter (sic) cuʒ duobus exemplaribus antiqf | fimis p venerandū patrē fratrē Franci | fcum de placētia ordinis minoⅹ | obf'uātie: Papie impㄈfa arte 2 | impēfis magifiri Jacob | de Burgofrancho | Anno domini | 1058. (sic) die. 9 | Maij. | † | (1508) in-8. Avec une belle figure, des lettres orn. et la belle marque typ. s. fond noir gr, s. b. Vélin. (25506). 125.—

72 ff. ch. Caractères gothiques. Le beau bois au trait, 65×87 mm., sur le verso du titre représente S. François recevant les stigmates du S. Esprit; en haut, sur une montagne, un couvent et un moine qui lit. F. 2 recto: Prologus. | ℂ Incipit legēda maior cōpofita p fcūʒ Bonauēturā | de vita bti patris nr̃i Frācifci. Prologus. | F. 72 recto l'explicit cité; le verso est blanc.
Bel exemplaire de ce livre d'une rareté extraordinaire, échappé à *Panzer*. *Graesse, Brunet* etc.
Voir le fac-similé à la p. 752.

LÉGENDES ET VIES DES SAINTS.

2679. Bonaventura, S. ℂ Aurea legenda maior beati Francifci: compofita per fanctuȝ Bonauenturaȝ: miro inter omnes fanctorū uitas dictatu nuper impreffa. Florentiae, opera et impensis Philippi Juntae, 1509. in-8. Avec 2 magnif. fig. grav. s. bois. Rel. (11586). 50.—

℣. Ɵ ȝa pȝo nobis beate Francifce.
℟. Et ɔigni efficiamur pmiffionib° ȝpi.

N.º 2678. — *Bonaventura, S.*

LXXXXViii ff. ch. et 2 ff. blancs. Beaux caractères ronds; le titre imprimé en caractères gothiques. La figure de *St. François* agenouillé, gravée avec grande vigueur se trouve tant au recto qu'au verso du titre. Très bel exemplaire.
Voir le fac-similé ci-contre.

2680. — Vita, et Costumi del glorioso et Serafico San Francesco, con aggiunta delle Regole de' Frati Minori, & del terzo ordine: & con le indulgenze, e privilegij concessi a loro da Sommi Pontefici.

LÉGENDES ET VIES DES SAINTS.

Venetia, Marc'Antonio Bonibelli, 1598. pet. in-8. Avec la marque
typogr. Vélin. (B. G. 2604). 15.—

344 pp. ch. Caractères italiques. Mouillures.

**CAurea legenda maior beati Fran-
cifci: compofita per fanctuz Bona
uenturaz: miro inter omnes fanc-
torū nitas dictatu nuper impreffa.**

N.º 2679. — *Bonaventura, S.*

2681. **Bonaventura, S.** Vita del serafico S. Francesco, trad. in vol-
gare et di nuovo aggiuntovi le figure in rame che rappresentano
dal vivo le attioni et miracoli di questo glorioso Santo. Ve-
netia, heredi di Simon Galignani, 1604. in-4. Avec frontisp. gr.
et 9 figures de la grandeur de la page, gr. s. c. Vélin. (29789). 50.—

4 ff. n. ch. et 159 pp. ch. Exemplaire avec le belles épreuves des gravures.
Quelques piqûres et mouillures sans importance.

2682. **Bonuooi, Ant. Maria**, S. J. Istoria della vita e miracoli del B.
Pietro Gambacorti, fondatore della Congregazione de' Romiti di

LÉGENDES ET VIES DES SAINTS.

·San Girolamo. Roma, G. M. Salvioni, 1716. in-4. Avec de très belles vignettes etc. *Campiglia inv., Limpach sc.*, Vélin. (3807). 15.—

6 ff. n. ch. et 187 pp. ch. Dédié au card. Annibale Albani. On y a ajouté un catalogue manuscrit des supérieurs de l'ordre, 2 ff.

2683. **Borromeo, Federico**, Card. I tre libri della vita della ven. Caterina Vannini Sanese, O. S. Dom. Ed. III corretta. Padova, Comino, 1756. in-8. Avec portrait. D.-vélin n. r. (16955). 10.—

XXX pp. ch., 1 f. n. ch., 188 pp. ch. et 2 ff. n. cb. Bel exemplaire sur grand papier.

2684. **Brunati, Gius.** Vita o gesta di santi Bresciani descritte, e per questa 2. ed. accresciute. Brescia, Venturini, 1855. Le seul tome II. gr. in-8. Br. n. r. (9677). 10.—

304 pp. ch. et 1 f. n. ch.

2685. **Burgensius, Nicolaus.** (Fol. 1 recto :) VITA SANCTAE CA-THARINAE | SENENSIS. | (A la fin :) Impreſſum Venetiis p Jo. de tridino alias Tha- | cuinū. M.CCCCC. I. a die xxvi. de aprile. | (1501). in-4. Avec une superbe bordure gravée s. bois et la marque typogr. sur fond noir. Vélin souple. (21883). 100.—

60 ff. n. ch. (sign. a-o). Gros caractères ronds. L'intitulé est suivi d'un épigramme adressé à l'auteur. Suit l'index de 5 pages.
Au verso du f. 3 se trouve une magnifique bordure en forme de médaillon, avec la petite figure de St. Cathérine, les armes des Borghese, et l'inscription : DIVAE | CATHÁRI | NAE SENENSIS | VITA. PER NICOLAVM | BVRGEN-SIVM EQVI. | SENEN. AD AVG. BÁRBÁ. | ILLVSTRISSI. | VENETIA. | DV-CEM. | F. 4 recto deux épigrammes, dont un par *Bernardus Ferrarius Ozan-ensis.* Suit la préface datée « Senis pridie idus Julias. M. D. » F. 60 recto, l'impressum, au verso la marque typographique avec les initiales. Z.T. Non cité par *Rivoli.*
Bel exemplaire d'une impression fort rare et belle. — Ancien ex-libris peint en couleurs.
Voir le fac-similé ci-contre.

2686. **Campi, Pietromaria.** Vita di S. Corrado eremita, uno de' fiori eletti del campo di Piacenza. Piacenza, Bazachi, 1614. in-4. Avec titre histor. et portrait gr. s. c. Cart. (7965). 10.—

12 ff. n. ch., 163 pp. ch. et 4 ff. n. ch. Dédié à « Claudio Rangone, vescovo di Piacenza ». Mouillé.

2687. **Canali, B. A. M.** Istoria breve dell'origine dell'Ordine de Servi, e de fatti de suoi primi sette Beati. Parma, Eredi di Paolo Monti, 1727. in-4. Cart. (B. G. 2896). 10.—

4 ff. n. ch., 128 pp. ch. Dédié à P. M. Pieri

2688. **Capalla, Gio. Maria,** O. Pred. Scintille della Fiamma Innoxia ; cioè Avvertimenti, e dedvttioni fatte sopra il Miracolo della Madonna del Fvoco, occorfo in Faenza, l'anno 1567. Bologna, A-

LÉGENDES ET VIES DES SAINTS.

lessandro Benacci, 1569, in-4. Avec une figure gr. s. hois. Vélin.
(B. G. 446). 25.—

N.° 2685. — *Burgensius, Nicolaus.*

8 ff. n. ch., 160 ff. ch., 2 ff. blancs. Caractères italiques. Dédicace au « Cardinal Alessandrino » dont les armes se trouvent au titre. Au recto du 2. f.

LÉGENDES ET VIES DES SAINTS.

LA MADONNA DEL | FVOCO |, bois grossier, 110X157 mm.; au verso un sonnet adressé à la Vièrge : « Alma Reina, che da Fumo, e Fuoco »...., échappé à *Vaganay.*

2689. **Caraoololi, J. B.** Vita D. Cajetani Tienis, institutoris Ordinis Clericorum Regul. Pisis, Carotti, 1738. in-4. Avec 1 tableau généalog. et 1 pl. gr. s. bois se dépliant. Cart. (6279). 10.—

 XIX, 149 pp. ch. Dédié « Petro Francisco Riccio ».

2690. **Carolus de Aquino,** S. J. Elogia sanctorum extra eorum numerum, quae ab ecclesia romana horariis precibus recitantur, epigrammatis expressa. Romae, Rochi Bernabò, 1730-32. 2 vol. in-8. Cart. n. r. (8667). 10.—

 201 pp. ch. et 6 ff. n. ch. ; 223 pp. ch. et 6 ff. n. ch.

2691. **Carron,** Abbé. Les nouvelles héroïnes chrétiennes ou vies édifiantes de 17 jeunes personnes. Paris, Ch. Gosselin, 1825. 2 vol. in-12. Avec 2 pl. gr. Veau dor. (3718). 10.—

 324 pp. ch. et 1 f. n. ch ,: 348 pp. ch. et 1 f. n. ch.

2692. **Castaldo, Gio. Batt.,** Cler. Reg. Vita del B. Gaetano Tiene, fondatore della religione de Chierici Regolari In questa nuova impressione revista ed ampliata. Roma, Giac. Mascardi, 1616. in-4. Avec beau frontisp. hist. et 1 pl. gr. s. c. Cart. (6497). 10.—

 7 ff. n. ch. et 103 pp. ch. Au commencement 3 sonnets en l'honneur de Tiene par Gio. B. Strozzi, et Gio. Vinc. Imperiale. La pl. est remmargée.

2693. **Catarina di Bologna.** LIBRO DELLA BEA | ta Chaterina · Bolognefe | del Ordine del Sera- | phico Santo Fran | cefco, elquale | effa lafcio | fcritto | de fua propria mano. | (A la fin :) Stampata in Bologna per li Heredi de | Hieronymo de Benedetti Cittadino de Bolo- | gna. Anno. M.D.XXXVI | (1536) pet. in-8. Avec bordure de titre et la marque typogr. Vélin. (29175). 25.—

 XXXXVIII (48) ff. ch. Caractères ronds. Volume rare orné d'une jolie bordure de titre, gravée en bois sur fond noir. La marque typogr. blanc sur fond haché occupe le verso du dernier f. Le texte commençant au verso du titre se termine au recto du f. 47, où l'auteur déclare d'avoir composé son livre à Ferrare dans sa cellule du « Monasterio del Corpo de Christo » en 1438. Il suit un poème en l'honneur de la bien-heureuse, la souscription, la table et la marque.
 Non cité par *Frati.* Un coin du titre est légèrement raccommodé.

2694. — (Fol. II verso :) COMENZA LA VITA DELLA BEATA | CATHERINA DA BOLOGNA DEL | ORDENE DELLA DIVA CLA-RA | DEL CORPO DE CHRISTO | PROLOGO. | (A la fin :)Stä-pata in Bologna per li Heredi di Hie- | ronymo de Benedeti Citadino Bolognefe | Lanno dellà Salute. M.D.XXXVI. | (1536) pet. in-8. Avec la marque typ. sur fond haché. Vélin. (29176). 25.—

 XXXIX (39) ff. ch. et 1 f. n. ch. Caractères ronds. F. I. recto : ℂ TABVLA DELLI CAPITOLI DEL | Libro della Vita della Beata Catherina.... Le texte

LÉGENDES ET VIES DES SAINTS.

commence sous l'intitulé cité au verso du f. II et se termine au recto du f. XXVII. Le reste du volume est occupé par des poèmes (laudi) et des prières en l'honneur de la bien-heureuse, la souscription au recto du f. XXXIX. La marque typogr. est tirée sur un f. particulier à la fin de l'opuscule.
Très rare, non cité par Fratt.

2695. **(Cenci, Ant. Maria).** Dissertazioni critico-cronolog. intorno all'epoca de' SS. Euprepio, Procolo e Zenone, vescovi veronesi, ed appendice in cui si danno il Ritmo Pipiniano, e l'ornamento di Classe e si continua la serie di tutti gli altri vescovi di Verona, etc. Verona, Eredi Carattoni, 1788 in-4. Avec portrait de Johannes Morosini et 2 pl. gr. s. c. Cart. n. r. (6655). 20.—

240 pp. ch. et 1 f n. ch. Dédié à « Giov. Morosini, vescovo di Verona ».

2696. **Cesari, Teobaldo.** Istoria della miracolosa immagine di N. S. delle Grazie che si venera nella chiesa de' Monaci Cisterc. presso il Castello di Foce. Roma, Salviucci, 1841. in-4. Cart. (9097). 10.—

5 ff. n. ch., 120 pp. ch. et 1 f. n. ch. Dédié à « Maria Cristina di Borbone, regina vedova di Sardegna ». Exemplaire sur grand papier.

2697. **Cordara, Giulio,** S. J. Vita, virtù e miracoli della B. Eustochio, vergine padovana, monaca professa dell'ord. Bened. nel monastero di S. Prosdocimo di Padova. Roma, G. e N. Grossi, 1765. in-4. Avec beau portrait gr. par J. C. Mallia et 3 vign. Veau. (8805). 10.—

7 ff. n ch. et 123 pp. ch. Dédicace à Clément XIII.

2698. **(Cornaro, Flaminio,** Senatore). Notizie storiche delle apparizioni, e delle immagini più celebri di Maria Vergine Santissima nella Città, e Dominio di Venezia. Tratte da Documenti, Tradizioni, ed antichi libri delle Chiese nelle quali esse Immagini son venerate. Venezia, Antonio Zatta, 1761. in-8. Avec 51 fig. s. cuivre hors texte. Cart., non rogné. (6223). 30.—

Faux-titre, 24, 1, et 604 pp ch. Maintes de ces images dont on donne ici des notices historiques, sont aujourd'hui dispersées dans les musées de l'Europe. Livre fort intéressant aussi pour l'histoire des traditions populaires. Cicogna no. 438.

2699. **Daniel, Carlo,** S. J. La beata Margherita Maria (Alocoque). e le origini della divozione al cuor di Gesù. Vers. dal francese. Venezia, Tip. Emiliana, 1866. in-8. Avec portr. D.-veau. (7797). 10.—

380 pp. ch. et 1 f. n. ch.

2700. **Diario** sacro perpetuo per la città e diocesi di Vicenza ad utilità spirituale dei fedeli. Thiene, G. Staider, 1860. 4 pties. en 1 vol. in-12. Cart. (8310). 10.—

LÉGENDES ET VIES DES SAINTS.

2701. Dini, Francesco. Vita del Beato Matteo Dini agostiniano della

N.º 2703. — *Dlugosch, Johannes.*

Congr. di Lecceto di Siena. Venezia, Domenico Lovisa, 1704.
in-4. Cart. (25432). 10.—

96 pp. ch. Opuscule fort rare publié par Bart. Nardini. *Moreni* I, 237.

LÉGENDES ET VIES DES SAINTS.

2702. **Dionisi, Gio. Jacopo**. De i santi Veronesi, parte prima che
contiene i martiri ed i Vescovi. Verona, Merlo, 1786. in-8. Avec
frontisp. et 2 pl. gr. s. c. Cart. n. r. (6274). 10.—
236 pp. ch.

Vita beatiſſimi Sta-
niſlai Cracouienſis epiſcopi. Necnō legende ſanctoꝛ
Polonie Hungarie Bohemie Morauie Pruſſie et
Sleſie patronoꝛ. In lombardica biſtoria nō ꝓtente.

N.º 2703. — *Dlugosch, Johannes.*

2703. **Dlugosoh, Joannes**. (Fol. 1 recto :) Vita beatiſſimi Sta- | niſlai
Cracouienſis epiſcopi. Necnō legende ſanctoꝛ | Polonie Hungarie

LÉGENDES ET VIES DES SAINTS.

Bohemie Morauie Pruſſie et | Sleſie patronoȝ. In' lombardica hi- · .
floria nõ ɔtente. | (A la fin :) Finit feliciter vita beatiſſimi Sta-
niſlai ... edita per.... Joannem Dlugoſch canonicũ cathedralis eccl'ie
Cracouieñ ... Impreſſum Cracouie in edibus prouidi viri Joannis
Haller. Anno.... Milleſimoquingẽteſimoundecimo ; die Mercurij.
vegeſimaquarta menſis Decembris. (1511) in-4. Avec 2 intéres-
santes ſig. et beaucoup de grandes initiales ornées sur fond noir
gr. s. bois. Ais de bois rec. de peau de truie est., avec 2 fer-
moirs en bronze. (30097). . 300.—

131 ff ch. et 5 ff. n. ch. dont le dernier blanc. Caractères gothiques. Les 2
bois au recto et au verso du titre, sont au trait et légèrement ombrés, le se-
cond un peu grossier, représentant le massacre d'un saint, prend la page
entière.
Panzer VI, 453 no. 42. Manque à *Apponyi*. Bel exemplaire très frais de cet
ouvrage extrêmement rare. L'ancienne reliure porte sur le plat antérieur le
nom IMKAT et la date 1575.
Voir les 2 fac-similés aux pp. 758 et 759.

2704. **Domenichi, Fr. T.** Sopra la vita e i viaggi del beato Odo-
rico da Pordenone M. O. Studi c. documenti rari ed inediti sotto
la direz. del P. Marcellino da Civezza. Prato. 1881. in-8. Avec
1 carte géogr. Toile, tr. dor. Rel. de l'éd. (25320). 10.—

410 pp. Y joint: **Yule H.** Il beato Odorico di Pordenone ed i suoi viaggi.
London, 1881. in-8. 8 pp. et **Bazzochi, E.** Per l'inaugurazione d'un busto al B.
Odorico, ode. Trieste, 1881. in-8. 10 pp. Br.

2705. **Elia di S. Teresa,** O. Carm. disc. La diletta del Crocifisso.
Vita della venerabile madre suor Maria degli Angeli, religiosa
nel monistero di S. Cristina delle Carmelitane scalze di quest'Au-
gusta (Torino). Torino, G. B. Valetta, 1729. in-4. Avec portr.
Cart. (*8647). 10.—

8 ff. n. ch., 413 pp. ch. et 5 ff. n. ch. Dédié à « Vittorio Amedeo. re di Sar-
degna ».

2706. **Ercolani, Girol.** Le Eroine della solitudine sacra overo vite
d'alcune delle più illustri Romite sacre. Venezia, Franc. Baba,
1655. in-8. Avec titre et 15 figures grav. s. cuivre. Vél. (B. G. 2437). 25.—

8 ff. n. ch., 528 pp. ch., 11 ff. n. ch. Dédié à Marietta Contarini. Contient
les vies de 15 Saintes : Elisabetta Madre del gran Battista ; Maddalena la pec-
catrice pentita ; Atanasia Antiochena ; Taide Alessandrina ; Maria Nipote d'A-
bramo l'Eremita ; Eufrosina Alessandrina ; Melania Signora Romana ; Apollinaria
Vergine ; Pelagia Margherita Antiochena ; Teodora Alessandrina ; Maria Egi-
ziaca ; Ermelinda Vergine ; Teottiste Lesbia ; Dimpna Figlia del Re d'Ibernia ;
Geneviefa Palatina.

2707. — Le même. 2. impress. Ibid. 1664. in-8. Cart. (B. G. 2741). 10.—

Exemplaire sans les figures.

2708. **Fabro, Vittore.** Notizie istoriche della santa vergine e martire
Giuliana di Nicomedia, accompagnate da erudizioni e canzoni

LÉGENDES ET VIES DES SAINTS.

diverse. Padova, Conzatti, 1760, in-4. Avec un beau frontisp. par
Tiepolo, gr. par Cresc. Ricci. Cart. (*9087). 10.—

XX, 206 pp. ch. Dédié à Pietro Barbarigo.

2709. (**Faccioli, Gio. Tommaso**, O. Pred.) Vita e virtù del beato
Bartolommeo de' conti di Breganze dell'ord. de' Predic., vescovo
. prima di Nimosia in Cipro, poi di Vicenza sua patria da un re-
ligioso suo divoto descritta e tratta dai più autentici documenti.
Dalla Reale Tipografia Parmense, (Bodoni), 1794. in-4. Cart. (8854). 10.—

4 ff. n. ch., VIII, 103 pp. ch. Dédié à Don Ferdinando di Borbone, infante
di Spagna, duca di Parma etc. Exemplaire sur grand papier.

2710. **Faino, Bernardino.** Vita delli santi fratelli martiri Faustino
e Giovita Primi, patroni e protettori di Brescia, venerati in S. Fau-
stino Maggiore, con l'inventioni, translationi ed elevationi dei
loro corpi. Brescia, Giac. Turlino, 1670. 3 parties en 1 vol. in-4.
Avec bordures de titre gr. s. b. et 1 pl. s. c. Vélin. (6615). 15.—

La 2ᵉ partie a pour titre : Vita delli Santi fratelli martiri cavaglieri secolari
Faustino e Giovita Secondi della famiglia Pregnacchi, venerati in Sant'Afra,
con quella di S. Giosafatto Chizzola. — La 3ᵉ partie a pour titre : Dimostra-
zioni della vera assistenza de Santi Faustino e Giovita Primi in S. Faustino
Maggiore, et dei Secondi in S. Afra etc.

2711. **Faustin Maria di S. Lorenzo.** Storia del beato Giovanni
Tavelli detto da Tossignano prima religioso gesuato, poi vescovo
cinquantesimo di Ferrara. Mantova, Pazzoni, 1753, in-4. Avec
un frontisp. et des vignettes gr. s. c. Vélin. (B. G. *1670). 10.—

XII, 124 pp. ch.

2712. **Fiamma, Gabriel**, Can. Reg. Later. Le vite de' santi descritte,
divise in XII libri. Et contien questo primo Volume le Vite
de' Santi, assegnati a' mesi di Gennaio e Febraio. Genova, Giron.
Bartoli, 1586, in-fol. Avec des initiales histor. et la marque typogr.
D.-vélin. (9090). 10.—

208 ff. ch. Caractères italiques, à 2 col. Dédicace de Ottavio Talignani à
Placida Doria Spinola, et un sonnet à la même, non cité par *Vaganay*. Il
manque les derniers ff. et le f. 37.

2713. —· Seconda parte delle vite de' Santi descritte. Et contien questo
secondo volume le vite de' Santi, assegnati a' mesi di Marzo, e
Aprile. Venetia, Francesco de' Franceschi, 1583, in-fol. Avec
quelques fig. et initiales orn. et hist. et la marque typ. gr. s. b.
Vélin. (9740). 10.—

4 ff. n. ch., 256 ff. ch. et 1 f. n. ch. Caractères ronds et italiques. Dédicace
à Philippe II, roi d'Espagne.
Vies de S. Ugo, S Francesco di Paola, S. Teodolo, S. Vincenzo, S. Eutichio,
S. Calliopio, S. Alberto, S. Maria Egittia, S. Macario, S. Guttlaco, S. Saba.
S. Giustino, S. Stanislao, SS. Carpo e Papillo, S. Paterno, S. Oportuna, S. Eleu-

LÉGENDES ET VIES DES SAINTS.

tero, S. Elfego, S. Teodoro, S. Pasnutio, S. Egidio, S. Georgio, S. Ricario, S. Marco, S. Teodora, SS. Epipodio & S. Alessandro, S. Vitale, S. Pietro Martire, S. Hermigildo.

Après la Tavola et le registro: « In Venetia, Appresso Paulo Zanfretti ». Exemplaire mouillé, grand de marges.

2714. **Fontanini, Justus.** De S. Petro Urseolo, duce Venetorum, postea monacho ord. S. Ben., ex primaeva ecclesiae disciplina sanctorum confessorum canoni adscripto, dissertatio, qua ejus gesta, virtutes, signa et cultus veterrimus explicantur. Acced. commentarius. Romae, R. Bernabò, 1730. in-4. Avec tableau généalog. se dépliant (Stemma comitum Barchinonensium et ducum Ceritaniae) et 1 pl. gr. s. c. Cart. n. r. (7413). 15.—

XXIV, 137 pp. ch. *Cicogna* no. 2276. Exemplaire sur grand papier.

2715. — Di S. Colomba, vergine sacra della città d'Aquileja in tempo di S. Leon Magno e d'Attila, commentario. Roma, R. Bernabò, 1726. in-4. Avec des fig. s. c. et des inscriptions. Veau anc. (6753). 10.— XXVIII, 124 pp. ch. Dédié à Benoît XIII.

2716. **Francisous, S.** (Titre:) Quefti Sono Li Fioreti De | Sancto Francefco. | (A la fin:)impreffa q̄fia deuota opereta in | Venetia ꝓ me Zoāne tacoino da tri- | no nel. M.ccccc.iiii. adi. xxix. de No- | uembre. | Finis. | (1504). in-4. Avec un grand bois et nombreuses lettrines hist. et orn. sur fond noir. Veau. (29923). 250.—

48 ff. n. ch., le dernier blanc, (sign. A-M). Car. ronds, 2 col. et 43 lignes par page.
Le titre imprimé en grands lettres goth. porte un beau bois encadré, 141×91 mm., le Saint recevant les stigmates, dessin vigoureux au simple trait. Le v.° de ce f. est blanc. Le texte débute au r.° du f. 1 (sign. Aii): ℭ Opera diuotiffima & utiliffima a | tutti li fideli chriſtiāi: la q̄l fe chiama | li fioretti de miſſer ſctō Francefco | Il finit au v.° du f. 47. Le dernier f. est occupé du registre et de la souscription citée.
Edition rare. Exemplaire grand de marges, mouillures. Fortes piqûres dans 14 ff. au milieu du volume, les autres ff. avec un petit trou de vers insignifiant.

2717. — Fioretti di S. Francesco. Bologna, Masi e Comp., 1817-1818 3 vol. pet. in-8. Br., non rognés, couvert. orig. (*29398). 15.—

2718. — Fioretti di S. Francesco. Edizione fatta sopra la Fiorentina del M.DCC.XVIII, corretta e migliorata con vari mss. e stampe antiche (da Ant. Cesari). Verona, Paolo Libanti, 1822. gr. in-4. Cart. n. r. (30809). 25.—

XVI, 207 pp. ch. C'est la meilleure et la plus complète édition. *Gamba* no. 453: « Dobbiamo quest'accurata stampa alle cure del p. Ant. Cesare il quale la arricchì di varianti lezioni con continue postille marginali. Dopo l'opera de' *Fioretti*, che finisce colle *Considerazioni sopra le Stimmate*, seguono due Vite, una di *Frate Ginepro*, e una di *Frate Egidio*, queste pure ragguagliate sopra due testi a penna. Oltre la vita di *Frate Egidio* si leggono eziandio *Li Capi-*

N.⁰ 2719. — (*Franciscus, S.*) *Liber Conformitatum.*

LÉGENDES ET VIES DES SAINTS.

toli di certa dottrina e detti notabili di Frate Egidio, de' quali v' ha una raris-
sima edizione della fine del secolo XV, che fu ignota al Cesari, e ad ogni altro
bibliografo ».

Magnifique exemplaire **non rogné.**

N.º 2720. — *Franco da Siena.*

2719. (Franciscus, S.) *Liber Conformitatum.* (A la fin :) ℭ Impreſſum
Mediolani per Gotardum Ponticũ : cu- | ius Officina libraria eſt
apud tem-plum ſancti Satiri. | Anno Domini. M.CCCCCX. Die. xviii.
Menſis Se- | ptembris. | (1510) in-fol. Avec une superbe bordure de

LÉGENDES ET VIES DES SAINTS.

titre, une grande et une petite figure grav. s. bois, 2 marques
typograph. et nombr. belles initiales. D.-vél. (*23572), 250.—

4 ff. n. ch. et CCLVI ff. ch. Caract. ronds à 2 cols. par page.
Le titre est renfermé dans une charmante bordure au trait, la même qui se
trouve dans le Gaffurius (no. 2079 du Cat.). En haut: Francifce fequens dog-
mata fuperni creatoris | tibi impreffa ftigmata funt Chrifti faluatoris. | Puis un

N.° 2721. — Frigerio, Ambr.

bois ombré, 86×76 mm., qui se répète plusieurs fois dans le texte: la stigma--
tisation de St. François. En bas le titre: Liber Conformitatum | et une marque
de Gotardo da Ponte. Au verso, occupant la page entière, un superbe bois
ombré s. fond noir: St. François à genoux, embrassant l'arbre de la croix;
en haut le Christ; aux côtés 40 inscriptions.
 Première édition rarissime d'un livre des plus curieux. L'auteur franciscain,
Bartolommeo da Rinonico († 1401) ou suivant une autre opinion, Bartolommeo
degli Albizzi († 1351) y fait le parallèle de la vie et des miracles de Jésus
avec ceux de St. François. Ce sont les légendes les plus absurdes et les plus
facétieuses qu'on puisse imaginer. Celle de l'araignée (f. 72. recto) n'en est

LÉGENDES ET VIES DES SAINTS.

qu'un petit spécimen piquant. Les satires fameuses qui ont pour tire « l'Alco-
ran des Cordeliers » ont été occasionnées par ce livre étrange. — Exemplaire
complet et bien conservé.
Voir le fac-similé à la p. 763.

2720. **(Franoo da Siena.)** VITA DI BEATO FRANCHO | DA SIENA.
| (A la fin :) Impf. i Siena p Simione | di Ni. di Nardo: a ifiã-
tia | di Bartholomeo di Gio | uãb del Nacharino. | A di. 22. di

N° 2721. — *Frigerio, Ambr.*

Marzo 1528. | in-8. Avec le portrait du Saint, de la grandeur de
la page, grav. s. b. Cart. presque non rogné. (27776). 50.—

4 ff. n. ch. (sign. a). Caract. ronds, 2 col. et 30 lignes par page. Pièce fort
rare et intéressante. La belle fig. ombrée du saint en pied, entourée d'une
simple bordure, est très caractéristique.
Voir le fac-similé à la p. 764.

2721. **Frigerio, Ambr.**, da Bassano, O. S. Aug. Vita et miracoli

LÉGENDES ET VIES DES SAINTS.

gloriosissimi & eccelsi del Beato Confessore Santo Nicola di
Tolentino. Raccolta da gli antichi originali. Ferrara, Vitt. Bal-
diñi, 1590. pet. in-8. Avec 1 vignette s. le titre et 18 belles
figures grav. s. b. Vélin. (B. G. 1937). 100.—

. 8 ff. n. ch., 238 pp. ch., 1 f. n. ch. Dédié à Sixte-Quint. Opuscule rare et

N.º 2721. — *Frigerio Anbr.*

remarquable à cause des curieuses et belles figures, autant attrayantes pour
leurs sujets que pour l'exécution.
Voir les fac-similés ci-dessus et aux pp. 765 et 766.

2722. **Gallitia, Pier Giao.** Istoria della prodigiosa immagine della
SS. Vergine Maria di Moretta. Torino, P. G. Zappata, 1718.
in-4. Cart. (4160). 10.—

 56 pp. ch. Dédié à « Anna d'Orleans, regina di Sicilia, duchessa di Sa-
voia » etc.

LÉGENDES ET VIES DES SAINTS.

2723. **Gallitia, Pier. Giao.** La vita di S. Francesco di Sales, fondatore dell'ordine della visitazione di S. Maria. 2. ed. riv. ed accresciuta. Venezia, Nic. Pezzana, 1720. in-4. Avec portrait gr. Vélin. (6376). 10.—

11 ff. n. ch., 491 pp. ch. et 6 ff. n. ch. Dédié à « Anna Luisa de' Medici, principessa di Toscana, elettrice vedova Palatina »

2724. — Le même. 4. ed. accresciuta. Venezia, Nic. Pezzana, 1743. in-4. Avec portrait gr. s. c. Cart. n. r. (4532). 10.—

7 ff. n. ch., 437 pp. ch. et 5 ff. n. ch.

2725. — Le même. 6. ed. Venezia, G. Ant. Pezzana, 1790. in-4. Avec beau portrait gr. s. c. Cart. n. r. (6492). 10.—

XIV, 340 pp. ch. Mouillures.

2726. **Geminiano da S. Mansueto**, O. Aug. Sc. Dottrine e azioni di S. Tommaso da Villanova, Eremit. di S. Agost. Milano, G. Marelli, 1761, in-8. Avec portr. Cart. n. r. (16941). 10.—

3 ff. n. ch., 220 pp. ch. et 2 ff. n. ch. Dédié à « Leopoldo e Enrichetta, nata principessa di Modena, landgravj d' Hassia Darmstatt. »

2727. **Gentiluooi, Emidio.** Il perfetto leggendario ovvero storia della vita di Maria Santissima. Roma, Tip. della Minerva, 1848. in-4. Avec 54 belles planches par Fil. Bigioli gr. à l'acquatinta par Pietro Gatti, Gius. Francioni, Gio. Wenzel, Greg. Cleter. Cart. n. r. ni coupé. (5490). 20.—

7 ff. n. ch., X, 455 pp ch. Dédié à Pie IX. — Bel exemplaire

2728. **(Gervaise, Dom François-Armand).** Vita di S. Paolo apostolo illustrata colla S. Scrittura, colla storia romana e quella degli Ebrei, e con riflessioni tratte da SS. Padri. Trad. dal francese. Napoli, Gabr. Elia, 1786. 3 tomes en 1 vol. in-8. D.-veau. (8214). 10.—

L'ouvrage est dédié par l'imprimeur au « card. Banditi, arcivescovo di Benevento. »

2729. **Giarda, Cristoforo**, Cler. Reg. Vita del ven. servo di dio Francesco di Sales, vescovo di Geneva e fondatore dell'ordine della visitatione di S. Maria. Milano, Lod. Monza, 1649. in-4. Cart. (6378). 10.—

8 ff. n. ch., 366 pp. ch. et 1 f. n. ch. Dédié au card. Cesare Monti, archevêque de Milan.

2730. **Giberti, Gio. Matteo**, O. S. Aug. L'invitta guerriera trionfante di Satanasso, Eustochio da Padova, la beata monaca dell'ord. di S. Ben. Venezia, heredi di Cestari, 1672. in-4. Cart. (4218). 10.—

4 ff. n. ch. et 152 pp. ch. Dédié à « Gradeniga Marcello, abbadessa del Monast. di S. Prosdocimo di Padova O. S. Ben.

LÉGENDES ET VIES DES SAINTS.

2731. **Giuliari, Eriprando**. Le donne più celebri della Santa Nazione. Conversazioni storico-sacro-morali, dedicate a S. E. la signora marchesa m. Blandina Viviani. Prato, Vestri e Guasti, 1802. 4 vol. rel. en 2. D.-vélin. (B. G. 540). 10.—

Examen des vies des femmes célèbres dans l'histoire ecclésiastique.

2732. **Giuseppe di Madrid**, O. Min. disc. Vita di S. Chiara di Assisi, fondatrice dell' insigne ordine detto delle Clarisse. Prima ed. romana riveduta e corretta. Roma, Dom. Ercole, 1832. in-4. D.-veau. (6282). 10.—

VIII, 216 pp. ch.

2733. **Giuseppe Renato da Gesù Maria**, O. S. Aug. disc. Storia della vita, virtù, morte e miracoli di S. Agostino, e de' trasporti e ritrovamento del suo corpo. Venezia, Angelo Pasinelli, 1747. in-4. Avec frontisp. gr. Cart. (4217). 10.—

7 ff. n. ch. et 302 pp. ch. Dédié aux « Padri Ven. della prov. di Milano de' Scalzi Agostiniani ».

2734. — Storia della vita di S. Girolamo ricavata dalle pistole e dalle altre opere dello stesso santo. Venezia, Ang. Pasinelli, 1746. in-4. Cart. (4218). 10.—

8 ff. n. ch. et 183 pp. ch. Dédié à l'« Abate Girolamo Canonici ».

2735. **(Gottardi, Domenico)**. Memorie storiche di S. Rainaldo Concoreggio, arcivescovo di Ravenna con un'appendice di documenti. Verona, eredi di M. Moroni, 1790. in-4. Cart. (8649). 10.—

XV, 179 pp. ch. Dédié à « Gio. Andrea Avogadro, vescovo di Verona ». Les documents, au nombre de 28, sont datés de 1296 à 1311. Exemplaire sur grand papier.

2736. **(Grandi Guido**, O. Camald.), Vita del glorioso prencipe S. Pietro Orseolo, doge di Venezia, indi monaco ed ·eremita santiss. Venezia, G. Bettinelli, 1733. in-4. Avec 1 pl. gr. s. c., se dépliant. Vélin. (3559). 10.—

120 pp. ch. Dédié à « Carlo Ruzzini, doge di Venezia ». *Cicogna* no. 2278.

2737. **(Grandis, Domenico**, dell'Oratorio). Vite e memorie de' santi spettanti alle chiese della diocesi di Venezia, con una storia succinta della fundazione delle medesime. Opera d'un padre dell'oratorio di Venezia. Venezia, Marcell. Piotto, 1761. 7 vol. pet. in-8. Cart. (8056). 15.—

Conférez *Cicogna* no. 4. *Melzi* III, p. 259.

2738. **Grassetti, Giacomo**, S. J. Vita della B. Caterina da Bologna, agiuntovi le Armi necessarie alla battaglia spirituale composte da detta beata di nuovo incontrate con l'originale e corrette.

LÉGENDES ET VIES DES SAINTS.

Bologna, erede del Benacci, 1652. in-4. Avec frontisp. gr. s. c.
Vélin. (6377). 10.—

6 ff. n. ch. et 207 pp. ch. Dédié au « Senato di Bologna ».

N.° 2740. — *Gualla, Jacobus.*

2739. **Gregorius Magnus.** Vita latino graeca S. P. Benedicti, cum
II codic. mss. Sublacensibus comparatur, exhibitis etiam varian-
tibus lectionibus. Versio graeca authore Zacharia papa. Altera
pars veterum carmina, sermones et homilias de S. Benedicto

LÉGENDES ET VIES DES SAINTS.

complectitur. Postrema variorum notas in eandem vitam contra-
ctas.... Venetiis, Ant. Bortoli, 1723. in-4. Cart. n. r. (9683). 10.—

4 ff. n. ch., 126 pp. ch., 1 f. n. ch., 136 et LXXXII pp. ch. et 1 f. n. ch.
Bel exemplaire comme neuf de cet ouvrage rare.

2740. **Gualla, Jacobus.** Jacobi Gualle Jure- | confulti Papie | Sanctua
| rium. | (A la fin :) Impreffu3 Papie p magiflrū Jacob de Bur-

N.º 2740. — *Gualla, Jacobus.*

gofrăcho | Anno domini. Mcccccv. die. x. | menfis Nouembris. |
(1505) in-4. Avec 70 superbes figures grav. s. bois; une jolie
bordure au trait, la marque typograph. et beauc. de belles ini-
tiales s. fond noir. Veau pl., ornem. à froid s. les plats. (21019). 300.—

4 ff. n. ch., 92 ff. ch. et 6 ff. n. ch. Caract. goth. Cet ouvrage fort curieux
et d'une rareté singulière, donne une histoire ecclésiastique et un catalogue
de toutes les reliques conservées dans la ville de Pavie, ancienne résidence
des rois longobards. — L'intitulé est surmonté du beau portrait de l'auteur,
bois légèrement ombré, 79×82 mm. Toutes les autres gravures, au nombre
de 24, représentent les saits et les saintes, desquels l'auteur racconte les lé-
gendes. Elles sont répétées de manière, que le volume contient en tout 70 bois,
pour la plupart légèrement ombrés, de la plus belle époque de la xylographie
italienne, — bois qui ne ressemble à ceux d'aucune impression liturgique de

LÉGENDES ET VIES DES SAINTS.

l'époque. Remarquable, à cause du dessin fin et élégant, est la belle bordure, au recto du premier f. ch., du style de la renaissance lombarde. La petite marque fait voir le monogramme de Jacobo de Burgofranco sur fond noir.

Excellent exemplaire complet et frais, qui a appartenu au célèbre sculpteur *Antonio Canova,* dont il porte l'autographe.

Voir les 2 fac-similés aux pp. 770 et 771.

2741. **Hieronymus, S.** Vitae Patrum. (A la fin :) Beatiffimi hieronymi Cardinalis p̄fbyteri.... Libris qui vitafpatrū infcribuntur.... Impreffuƺ Venetijs arte ƺ impenf. Nicholai de Fräckfordia Anno dñi Milleſimo quingenteſimo decimofecundo. Idus Ianuarij. (1512). in-4. Avec 1 bordure histor., de petites fig., des initiales variées orn. et au fond noir. Vélin souple (*18594). 100.—

267 ff. ch. et 1 f. blanc. Car. goth. à 2 col. F. 1 porte au recto le titre: Vitas | patrum, | en gros car. goth. gr. sur bois, le verso est blanc. Les ff. 2-8 sont occupés par la Tabula. Le texte débute au recto du f. 9, encadré d'une bordure, qui est un peu entamée. La souscription se trouve au verso du dernier f. Très bel exemplaire, sur quelques ff. des notes du temps.

2742. [—] | Vita di fancti Padri | vulgare hyfioriata. | † | Cum Gratia ƺ Priuilegio. | (Marque typogr.) | (A la fin :) Finiffe le Vite de fancti Padri uulgare hifioriate. Stāpate ī Venetia p Bartholomeo de zā- | ni da Portefe. Ad īfiātia de Luca Antonio de Giunta Fiorētino. Nel. M.D.IX. adi. III. Setēbre. | (1509) in-fol. Avec 6 magnifiques encadrements, un grand et 101 délicieux petits bois, au trait, deux marques typogr. et des initiales ornementées. Mar. rouge, filets à froid, filets et larges ornem. de rinceaux dor. intér., tr. d. (M. Lortic). (29354). Vendu pour 2500.—

212 ff. n. ch. (sign. a-z, &, ƺ, ꝛ). Car. ronds, titre en car. goth. F. 1 recto le titre, le verso blanc, les ff. 2 à 6 recto sont occupés par la Table ; f. 6 verso: Prologo. | F. 7 recto : Vita de Malcho monacho, qui finit au verso du f. 8. F. 9 recto : INCOMINCIA IL primo libro de le uite de fancti padri compila- | to da fancto Hieronymo e prima di fancto Paulo prima heremita co | me laffo il mondo.... etc. F. 49 recto : Come Ifidoro defchazo el demonio de uno pozo in | forma de uno ferpente Cap. I. | F. 67 recto : Incomincia la terza parte de uita patrū : & prima di fan | cto Frontonio.... etc. F. 10 recto : Incomincia il quarto libro de uita Patrum cōpilato da | Leonzo uefcouo de Neapoleos di Cypri :... etc. F. 137 recto : Incomincia il libro quinto de uita patrum compilato | da Theophilo : Sergio : & Elchino monachi.... F. 165 recto : De una uifione che hebe uno fancto uechio dimanda- | to Gioanni. Cap. I. | F. 212 recto finit le texte, suivi de l'impressum cité et du registre, le verso du dernier f. est blanc.

La première page de chaque livre est entourée d'un délicieux encadrement au trait, en tout au nombre de 6. Cinq sont empruntés du Dante de Venise, mars, 1491, un se trouve aussi dans le Supplementum chronicar. de 1503. La bordure du 1. livre (f. 9) renferme le plus grand bois (111×122 mm.), un des plus remarquables de cette école de gravures au trait, il représente un jeune homme sur le lit, tenté par une courtisane, en outre St. Cyprien et St. Paul. Cette figure est longuement décrite par *Rivoli* p. 97. Tous les autres bois, dessins superbes au trait, signés pour la plupart *i* et *j*, sont pris de la 1. édition de 1491 et mesurent environ 48×75 mm., ils sont distribués ainsi : 18 petits bois pour le premier livre, 14 pour le second, 20 pour le troisième, 10 pour le quatrième, 10 pour le cinquième, et 29 pour le sixième livre.

Ouvrage illustré d'un goût vraiment exquis et artistique, une des plus belles

LÉGENDES ET VIES DES SAINTS.

productions de la plus belle période de l'art vénitien. Cette édition extrê-
mement rare est échappée à *Rivoli.*
Magnifique exemplaire, grand de marges, recouvert d'une belle reliure mo-
derne. Les bois sont en bonnes épreuves.

2743. **Hieronymus, S.** Epistolae. Venetiis, Johannes Rubeus Vercel-
lensis, 1496. 2 parties en 1 vol. in-fol. D.-vélin. (13403). 60.—

 Hain-Copinger *8563. *Proctor* 5141. *H. Walters, Inc. typ.* p. 212. Manque à
Voullième.
6 ff. n. ch. et 390 ff. ch. Car. ronds. Bel exemplaire complet. — Voir pour
la description *Monumenta typographica* no. 919.

2744. — Autre exemplaire de la même édition. D.-veau. (14991). 20. -

Exemplaire bien conservé, mais incomplet du supplément « Regula Mona-
chorum » qui comprend les ff. ch. de 377 à 390 ; le titre, une seule ligne, est
découpé et monté sur un feuillet, les ff. ch. 137 à 144 manquent aussi, ils sont
d'ailleurs refaits en manuscrit.

2745. — Epistole de San Hieronymo vulgare. Ferrara, Lorenzo di
Rossi, 1497. in-fol. Avec 2 intitulés xylograph., 3 superbes bor-
dures, un très grand nombre de beaux petits bois et «d'initiales
orn. et la marque typogr. Mar. rouge, dent. intér., tr. dor. (Lortic).
(30578). Vendu pour 6000.—

 Hain-Copinger 8566 et *Copinger* III, p. 265. *Proctor* 5765. *Voullième* 2876.
Lippmann p. 154. La *Bibliofilia* VII, p. 275.
4 ff. n. ch. et 269 ff. ch. et 1 f. n. ch. Car. ronds.
Ouvrage célèbre par les splendides figures dont il est orné. **Exemplaire hors
ligne pour sa beauté et la conservation parfaite, très grand de marges.**
Voir pour la description no. 2343.

2746. — Le même. Vélin. (29960). 1500.—

Bon exemplaire, grand de marges, le titre barbouillé et le dernier f. de la
table (f. 269) suppléé en manuscrit, le dernier f. est doublé. Il manque les 4
ff. n. ch. au commencement du volume.
Voir pour la description no. 2094.

2747. — Transito de Sancto Hieronymo. Venetia, Bernardino di Be-
nali (14..). in-4. Veau. (2357). 50.—

 Hain-Copinger 8636. *H. Walters, Inc. typ.* p. 215. Manque à *Proctor* et *Voul-
lième.*
68 ff. ch. Car. goth. Exemplaire grand de marges et en bon état. — Voir
pour la description *Monumenta typographica* no. 860.

2748. — LA VITA EL TRANSITO | & li Miracoli del beatiffimo | Hie-
ronymo doctore | excellentiffimo | nouamête | fiâpato. | (A la fin:)
Stampato in Venetia per Auguftino de | Zani da Portefe. Nel
anno. M.D. | XI. adi. xii. Setembrio. | (1511). in-4. Avec une
belle bordure de titre, une figure s. le titre et beauc. de pe-
tites init. s. fond noir. grav. s. bois Cart. (*27156). 100.—

 82 ff. ch. Caract. ronds, 2 col. par page. Bordure ombrée, composée d'anges,
de fleurs et de dauphins etc. Le bois également ombré et dessiné de traits
grossiers et vigoureux, mesure 74 s. 74 mm., il forme un médaillon renfermé
dans un carré et représente St. Jérôme écrivant, le lion à côté de lui. Voir
Rivoli p. 333.

LÉGENDES ET VIES DES SAINTS.

2749. **Hieronymus, S.** La Vita el Tranſito ê gli Mira- | racoli (sic) del beatiſſimo Sancto Hieronymo | Doctore Excellentiſſimo. | (A la fin :) ℂ Stãpato in Venetia p Guglielmo Fõtaneto da Mõferrato | Nel anno del noſiro Signore. 1519. adi. 4. de Aprile. | in-4. Avec une grande et belle figure s. le titre et nombr. initiales s. fond noir. gr. s. b. D.-veau, **non rogné** (23630). 150.—

84 ff. n. ch. (sign. a-l). Caract. ronds, à 2 col. par page. La première ligne du titre est en caract. goth. Le bois, un peu grossièrement ombré, 156✕99 mm. : le Saint, demi nu, agenouillé à gauche, et tenant de sa gauche un crucifixe ; derrière lui le lion. Le texte contient à la fin les témoignages des SS. Pères sur S. Jérôme et quelques vers en son honneur. **Superbe exemplaire non rogné avec toutes les barbes.**

2750. **Historia** della vita et morte di S. Menrado romito e martire, dell'origine del santo luogo delle gratie e della Cappella della S. Vergine di Einsidlen, detta de gli Eremi. Con aggiunta dell'historia de' fondatori et altri padroni di quella Santa Casa. Tradotta dal tedesco nell' italiano ad instanza del P. Buonaventura Olgiati per Martino Pescatori Alemanno. In Milano, appr. Girolamo Bordoni e Pietro Martire Locarni, 1605. in-4. Avec 39 figures grav. s. bois. Cart. (23840). 25.—

8 ff. n. ch. et 87 pp. ch. Légende curieuse et rare, ornée de jolis bois très bien gravés vers la fin du XVI. s. Dédicace Mutio Paravicino, avec ses armes.

Ignatius de Loyola, S. Biographies ; *voir* n. 2516-22.

2751. **Isachi, Alfonso.** Relatione intorno l' Origine, Solennità, Traslatione, et Miracoli della Madonna di Reggio. Reggio, Flamin. Bartoli, 1619. in-4. Avec frontisp. et 10 planches de double grandeur, grav. s. b. (B. G. 1996). 20.—

12 ff. n. ch., 237 pp. ch. Dédié à « Cesare d'Este, Duca di Reggio, Modena, &c. », dont les armes se trouvent au titre.

2752. **Jacobilli, Lodovico.** Vita del B. Giacomo da Bevagna, Ord. Pred. descritta. Foligno, per Agostino Alterij, 1644. in-4. Avec bordure de titre, des vignettes et 1 belle et grande fig. gr s. bois. Cart. (4929). 10.—

85 pp. ch. et 1 f. n. ch. Giacomo da Bevagna naquit en 1220 et mourut en 1355. La belle figure représente lui-même.

2753. **Jacopone da Todi.** Li cantici del B. Jacopone da Todi, e sua vita, con li discorsi del P. Gio. Battista Modio, et in questa nostra impressione aggiontovi alcuni cantici di esso Beato, cavati da un manoscritto antico, non più stampati. In Napoli, per Lazzaro Scoriggio, 1615. pet. in-8. D.-veau. (29941). 75.—

2 ff. n. ch., 300 pp. ch. et 8 ff. de table. Cette belle édition, à peu près inconnue des bibliographes, donne le texte des poèmes dans un orthographe fort ancien

LÉGENDES ET VIES DES SAINTS.

et curieux. La vie romantique du bienheureux auteur écrite par Giambattista Modio, précède le texte, et rend cette édition encore plus précieuse. À la fin un vocabulaire des mots inusités (9 pp.) *Zambrini* col. 510.

(Jaoopone da Todi). *Voir* no. 2783 *Modio Giovambattista.*

2754. **Jaoutius, Matthæus,** Benedictinus Congreg. Montis Virginis. Syntagma quo adparentis magno Constantino Crucis Historia complexa est universa... Romæ, ex typ. Angeli Rotilj, 1755., in-4. Avec beaucoup de fig. en bois. Cart. (B. G. 1660). 10.—

> XX-CXXX pp. ch Titre en rouge et noir. *Cicognara* no. 3246.

2755. **Joannes de Joanne,** Tauromenit. Acta sincera S Luciae virginis et martyris Syracusanae, ex optimo Codice graeco nunc prim. edita et illustr. (Acced. Passio. S. Luciae metro compos. a *Sigeberto Gemblacensi,* o. S. Ben. — Dissertazione stor.-crit. int. alla esistenza del corpo di S. Lucia nella città di Venezia recit. dal conte *Della Torre Ces. Gaetani).* Panormi, Petrus Bentivenga, 1758. in-4. Avec des fig. Vélin. (13976). 40.—

> 4 ff. n. ch. et 147 pp. ch. Ouvrage assez rare et recherché, chaque pièce a un titre particulier, mais la pagination se suit. *Cicogna* no. 516.

Jozzi, O. Vita di S. Luigi Gonzaga. 1891. *Voir* no. 2526.

2756. **Laderohis, Jacobus de.** Vitæ S. Petri Damiani S. R. E. Cardinalis Episcopi Ostiensis. Romæ, Apud Petrum Oliuerium, 1702, 3 vol. in-4. Avec une figure gr. s. cuivre. Veau. (B. G. 118). 10.—

2757. — Lettera ad un Cavaliere Fiorent. devoto de' santi Martiri Cresci e Compagni, in risposta ad alc. difficoltà e dubbiezze motivate contro gl'atti de' medesimi Santi. Firenze, Jac. Guiducci, 1711. in-4. Avec joli frontisp. (le Saint et ses compagnons), *Ferd. Moggi* sc. Vélin. (B. G. 2939). 10.—

> 6 ff. n. ch., 256 pp. ch., 1 f. n. ch.

2758. **Lansperg, Joh. Justus,** ord. Carth. Libro della spiritual gratia, delle rivelationi e visioni della Beata Mettilde Vergine, diviso in cinque libri. Trad. dal lat. da• Antonio Ballardini. Aggiuntovi il terzo libro delle maravigliose visioni della B. Elisabetta vergine, monaca nel monast. di Scanaugia, nella dioc. Treverense. In Venetia, appr. i Gioliti, 1589. in-4. Avec une belle fig., de nombreuses initiales hist et ornem., des listeaux et la marque typ. gr. s. bois. Vélin. (19785). 40.—

> 8 ff. n. ch. et 246 pp. ch. Car. ronds. Dédicace de Ballardini à Leonora, duchesse de Mantoue.
> La figure encadrée, occupant le verso du f. 8, n. ch. représente une abbesse, en prière, à genoux devant un autel, Seule édition de cet ouvrage donnée par les Gioliti. *Bongi* II, 427.
> Voir le fac-similé à la page 776.

2759. — Vita della B. Vergine Gertruda, trad. per Vincenzo Buondi,

LÉGENDES ET VIES DES SAINTS.

aggiuntovi gli esercitij di detta santa et le rivelationi e visioni
della B. Mettilde e della B. Elisabetta. Venetia, Gioliti, 1588.
in-4. Avec marque typ. Vélin. (B. G. 2385). 10:—

N.º 2758. — *Lansperg, Joh. Justus.*

10 ff. n. ch. et 572 pp. ch. Car. ronds. Dédié par l'imprimeur à «.Lucenia
Farnese monaca in Parma ».
Les suppléments *Rivelationi e visioni* annoncés au titre forment un volume
à part que nous n'avons pas. *Bongi* II, 426.

2760. **Laude spirituali** di Giesù Christo, della Madonna, et di di-
verſi Santi, & Sante del Paradiſo, Raccolte à conſolatione, & ſa-
lute de tutte le diuote Anime Christiane, di nuouo riſtampate.

LÉGENDES ET VIES DES SAINTS.

In Bologna, Appreſſo Pellegrino Bonardo, s. d. (vers 1600) in-4.
Avec bordure et figure grav. s. bois au titre. D.-vélin. (29042). 15.—

4 ff. n. ch. et 76 ff. ch. Car. ronds, 2 col. à la page. Recueil rare.

2761. **Lazaroni, Cherub.** Il sacro pastore veronese Zenone, descritto
in 3 libri et illustr. d'osservationi in latino. Venetia, Franc. Val-
vasense, 1664. in-4. Avec frontisp. gr. Cart. (*7387). 10.—

7 ff. n. ch., 44 et 38 pp. ch. et 1 f. n. ch. Dédié à « Sebast. Pisano, vescovo
di Verona ».

2762. **(Libro de los Milagros).** ℂ Libro de los milagros del ſancto|
Crucifixo, que eſla en el monaſlerio de ſant | Aguſlin de la ciudad
de Burgos | Impreſſo con Licencia, Año de. 1574. | (A la fin :)
Impreſſo en Burgos. | En caſa de Philippe de Iunta, | año de 1574.
|'pet. in-8. Avec une large bordure historiée du titre, 3 figures
et des initiales orn. gr. s. bois. Veau, fil. à froid, milieu et
coins dor. (anc. rel. restaurée). (29433). 50.—

14 ff. n. ch. et 145 ff. ch. Dédié à « Don Philippe, Catbolico Principe di Eſpaña »,
par « El Prior y Frayles del monaſlerio de ſant Auguſlin de Burgos ». Le li-
vre est suivi de « la vida, canonizacion, y milagros del sant Nicolas de To-
lentino, O. S. Aug. » qui comprend les pp. 122 à la fin du volume. L'une des
figures, de la grandeur de la page, représente la crucifixion, les 2 autres sont
relatives à S. Nicolas.
Volume fort rare, quelques mouillures.

2763. **Ludovicus de Angelis**, Ord. Erem. De vita et laudibus S.
Aur. Augustini, libri VI, recogn. II. ed. et in compendium. Pa-
risiis, Jac. Bessin, 1614. in-8. Avec portrait gr. en médaillon
sur le titre. Vélin souple. (9422). 10.—

8 ff. n. ch. et 192 ff ch. Dédié « Alexio de Menezes ex familia Eremitarum,
Hispaniae primati ». Rare.

2764. **Magenis, Gaetano Maria**, Teatino. Nuova e più copiosa sto-
ria dell'ammirabile ed apostolica vita di Gaetano Tiene, patriarca
de' chierici regolari. Venezia, Giac. Tommasini, 1726. in-4. Avec
portrait gr. s. c. Cart. (5336). 10.—

11 ff. n. ch. 536 pp. ch. et 40 ff. n. ch. Dédié à « Antonio Rambaldo, conte
di Collalto ».

2765. — Vita di S. Gaetano Tiene, patriarca de' cherici regolari, com-
pendiata e corretta da Bonav. Hartmann, Cler. Reg. Teat. Ve-
nezia, Ant. Zatta, 1776. in-4. Cart. (4230). 10.—

XI, 282 pp. ch. Dédié par Hartmann à Maria Catterina Badoer Contarini.

2766. **(Manin, Leonardo).** Memorie storico-critiche intorno la vita,
translazione, e invenzioni di S. Marco Evangelista, principale
protettore di Venezia. Venezia, Picotti, 1815. in-fol. Avec 5 pl.
gr. s. c. Cart. (5461). 20.—

37 pp. ch. et 1 f. n. ch. Dédié à « Francesco I, imperatore d'Austria ». Ou-
vrage plein d'érudition. *Cicogna* no. 528. *Cicognara* no. 3261.

LÉGENDES ET VIES DES SAINTS.

2767. **Marabotto, Cattaneo.** Vita mirabile e dottrina celeste di Santa. Caterina Fiesca Adorna da Genova, scritta già da Catt. Marabottò, confessore della suddetta e da *Ettore Vernazza*, spirituale di lei figliuolo, insieme col Trattato del purgatorio e col Dialogo della Santa. Padova, Gius. Comino, 1743. in-8. Avec le portr. de la Sainte gravé s. c. par *F. Zucchi* D. vél., non rogné. (16632). 10.—

XVI, 514 pp. ch. et 1 f. n. ch.

2768. **Marangoni, Joannes.** Acta S. Victorini episcopi Amiterni et martyris, atque de eiusdem ac Lxxxlll SS. Martyrum Amiternensium coemeterio prope Aquilam in Vestinis historica dissertatio. Cum appendice de coemeterio S. Saturnini seu Thrasonis Via Salaria nuper refòsso etc. Romae, Joa. Maria Salvioni, 1740. gr. in-4. Avec nombreuses fig. grav. s. cuivre et s. bois dans le texte. Cart. (23952). 15.—

XVI. 184 pp. ch. Dédicace du typographe au cardinal Annibale Albani. Monographie archéologique fort rare.

2769. **Marcelliano da Ascençào,** Monge de Saõ Bento. Epitome da vida do glorioso S. Placido primeiro martyr benedictino. Coimbra, no Real Collegio das Artes da Companhia de Jesus, 1752. pet. in-8. Veau. (23437). 10.—

8 ff. n. ch. et 222 pp. ch. Rare.

2770. **Marco da Lisbona.** Croniche de gli ordini instituiti dal P. S. Francesco. Volume I. e II. della Prima Parte, che contiene la vita, la morte & i miracoli di S. Francesco e de i suoi santi discepoli. Composte in lingua portughese, poi ridotte in castigliano dal P. Diego Navarro et trad. nella nostra ital. da M. Horatio Diola Bolognese. Venetia, Pietro Miloco, 1617. 2 pties. en 1 vol. in-4. Avec une figure gravée s. bois. Vélin. (5332). 30,—

32 ff. n. ch., le dernier blanc et 326 pp. ch.; 12 ff. n. ch., le dernier blanc et 263 pp. ch. Car. ital. Dédié par Horatio Diola à « Gabriello Cardinal Paleotti, Vescovo di Bologna » et à « Gio. Battista Campeggi, Vescovo di Maiorica ».

2771. **Marini, Sim.** Vite gloriose delle beate Margarita e Gentile e del P. Girolamo, fundatori della religione de' padri del buon Giesù di Ravenna. — Serafino da Fermo, Can. reg. Della cognitione de' spiriti interiori, dedotta dalli santi amaestramenti delle predette 2 beate. Venezia, Ambr. Dei, 1617, 2 parties en 1 vol. in-4. Avec 1 joli frontisp. gr. s. c. et 3 grands bois. Cart. (7839). 10.—

8 ff. n. ch. et 92 pp. ch., 47 pp. ch. Dédicace de Marini à « Ferdinando Gonzaga, duca di Mantova ». Au commencement 4 sonnets.

LÉGENDES ET VIES DES SAINTS.

2772. **Martyrium:** & uita Sanctǫ Venerandæ. [Italice]. Manuscrit du
XVᵒ siècle, sur papier, en vulgaire italien. in-4. Cart. (25597). 100.—

9 ff. n. ch., écriture humaniste peu altérée, uniforme. Le texte commence
au recto du f. 1 par l'intitulé cité, écrit en rouge, il suit. « Nel tempo che re-
gnauano lidololatri era vno no- | minato agathone : ettolse per moglie vna |
nominata politia : laqual era christiana come | el dito agathone : ornata de omni
uirtu : et vixe | con el suo marito per anni 35 et non era habile | a potere ge-
guerar perche la era sterile : Et pregaua | el segnor Idio dicendo Signor dio re-
sguarda | la mia humilitade : et fatime habile | ad generandum.... F. 9 recto,
à la fin :... atque gloria in secula | seculorum amen. |
Nous n'avons nulle part trouvé des traces de ce texte, probablement com-
posé au XIVᵉ siècle.

2773. **Martyrologium** iuxta Ritum Sacri Ordinis Prædicatorvm au-
ctoritate apostolica approbatum, Antonini Cloche eivsdem Ordi-
nis generalis magistri iussu editum. Romæ, typis Reuerendæ
Cameræ Apostolicæ, 1695. in-4. Avec frontisp. gr. s. cuivre.
Veau, dos orné, pl. dor. (B. G. 930). 15.—

10 ff n. ch., 428 et 94 pp. ch., 34 ff. n. ch. Imprimé en rouge et noir.

2774. **Martyrologium Romanum** ad novam kalendarii rationem,
et ecclesiasticae hiſioriæ veritatem restitutum. Gregorii XIII.
Pont. Max. iussu editum. Accesserunt notationes atque Tractatio
de Martyrologio Romano. Auctore *Caesare Baronio*. Romae ex
Typ. Dominici Basæ, 1586. in-fol. Avec les arm. de Sixte-Quint'
gr. s. c. dans le frontisp. et nombr. lettrines orn. gr. s. b. Cart.
(*1496). 15.—

2 ff. n. ch., XXIV et 588 pp. ch., 21 ff. n. ch. Titre en rouge et noir. Car.
ronds. Fortes mouillures.

2775. — romanum.... Gregorii XIII. jussu editum. Venetiis. Juntae,
1584 in-12. Avec la marque typogr. Mar. noir, avec fermoir.
(4400). 15.—

16 ff. n. ch., 413 pp. ch. et 76 ff. n. ch.

2776. — Martyrologium ſm | morem Roma- | ne curie. | (A la fin) :
ℂ Finit martyrologiũ accurratiſſime (sic) emendatũ per magi |
ſirum beliũum de Padua ordinis fratrum eremitarũ ſan- | cti au-
guſiini.... Impreſſum Venetijs : arte et impēſis | Luceantonij de
giunta.... | M.cccc.ix. q̃rto calendas iulias. | (1509) in-4. Avec une
grande et magnifique figure, une autre plus petite, la marque ty-
pograph. et plus. init. figurées. D.-vélin. (30412). 500.—

88 ff. n. ch. (sign. —, a-l). Gros caract. goth. impr. en rouge et noir.
Au recto du prem. f., en haut, la figure d'un saint martyr, bois ombré, 61
s. 41 mm., il suit le titre, la mention du privilège et la marque, imprimés en
rouge. Le verso du 4ᵉ f. est occupé d'une superbe figure gravée s. bois au trait,
145 s. 101 mm. : Dieu le Père dans sa gloire, entouré de chérubins ; à ses
pieds, le Christ en croix ; à la hauteur de Dieu le Père, à droite, les martyrs,
à gauche les femmes martyres ; à la hauteur du Christ, à droite et à gauche,
des moines, des cardinaux, dès évêques, des religieuses. Ce magnifique bois,

N.° 2776-2777. — *Martyrologium Romanum.* Ven. 1509.

LÉGENDES ET VIES DES SAINTS.

que M. le *Duc de Rivoli*, (p. 204) compte parmi les plus beaux de l'époque (il fut tiré la première fois en 1498) doit être, en effet de la main d'un des premiers peintres vénitiens. Nous n'hésitons point à en attribuer le dessin à *Giovanni Bellini*, d'autant moins, que le Père Bellini, des Augustins de Padoue, qui a rédigé le volume, était, sans doute, de la famille du peintre. — La grande initiale charmante C, f. 5 verso, 56×56 mm., est sur fond noir, toutes les autres sont ombrées et figurées.
Bon exemplaire sauf quelques notes contemporaines.
Voir le fac-similé à la p. 780.

2777. **Martyrologlum Romanum**. Ven. 1509. in-4. Autre exemplaire de la même édition. Vélin (29934). 400.—

Bel exemplaire, les figures légèrement coloriées.
Voir le fac-similé à la p. 780.

2778. **Martyrologlum** secundum morem sacrosancte Romane ecclesie. Scriptum et emendatum per Alexandrum de Peregrinis presbyterum Brixiensem. Venetiis, apud Joannem Variscum et socios, 1560. in-4. Avec une grande figure, des initiales orn. et la marque typ. grav. s. bois. Cart. (14488). 50.—

102 ff. n. ch. sign. A-C, en car. ronds et sign. A-K, en gros car. goth., en rouge et noir. Le grand bois, représentant la crucifixion, est signé : matio fecit. Il est renfermé dans une bordure en 11 compartiments, et prend la page entière. Le f. 22 est blanc. Bonne conservation.

2779. **Massei, Gius.** S. J. Vita di S. Francesco Saverio, apostolo delle Indie della Comp. di Gesù. 3. ed. Firenze, Miccioni e Nestenus, 1750. in-4. Vélin. (2244). 15.—

4 ff. n. ch. et 349 pp ch.

2780. **Mauro, Nicolò.** Vita | del glorioso | Cavaliere, et | Confessore di Christo | Santo Liberale d'Altino | De' Trivigiani padrone, e protettore | Di Nicolò Mavro D. | [marque typ.] | In Trivigi. MDXCI. | Appreffo Domenico Amici. | Con licenza de' Superiori. | (1591) in-4. Cart. (2165). 10.—

4 ff. n. ch., 86 pp. ch. Car. ital. Lettre de dédicace à Ausvigi Sergio Pola.

2781. **Maurus, Francisous**, Hispellas Minorida. Francisciados libri XIII, nunc primum in lucem editi. Florentiae, ap. Carolum Pectinarium, 1571. pet. in-8. Vélin souple. (14665). 15.—

8 ff. n. ch., 209 ff. ch. et 3 ff. n. ch. dont le dernier blanc. Car. ital. Dédié « ad Cosmum Medicem » dont les armes porte le titre.
Première édition assez rare d'un poème héroïque sur la vie et les miracles de S. François d'Assise. Bel exemplaire.

2782. — Il S. Francesco, poema latino, volgarizzato in ottava rima da Vincenzo Loccatelli, coll'aggiunta degli argomenti e delle note. Asisi, Sgariglia, 1851-52. 2 vol. en 1. in-4. D. veau. (2721). 20.—

XVI, 711 et 638 pp. ch. et 1 f. n. ch. Dédié par le traducteur à « Girolamo de' Marchesi d'Andrea, arcivescovo di Melitene ». Le texte latin, en hexamètres avec la version italienne en regard.
(**Milagros.**) *Voir* n. 2762.

LÉGENDES ET VIES DES SAINTS.

2783. **Modio, Giovambattista.** La miracolosa vita del beato Iaco-
pone da Todi. Con la morte della religiosissima consorte sua,
et di che modo essa consorte passò della presente vita. In Roma.
S. d. (ca. 1550). in-4. Avec une petite fig. grav. s. bois s. le
titre. Cart. (23892). 15.—

 12 ff. n. ch. Gros car. ronds. Légende très rare et curieuse, dédiée à Suor
Caterina de Ricci dans le couvent de S. Vincenzo à Prato.

2784. **Moirani, Bartol.** Vita della B. Maria dell' Incarnazione, mo-
naca dell'ord. delle Carmel. scalze, e fondatrice del medesimo

N.º 2789. — *Notalibus, Petrus de.* Lugd 1514.

ordine in Francia. Prima ed. veneta. Venezia, Franc. Andreola,
1791. in-4. Cart. (9042). 10.—

 8 ff. n. ch. et 160 pp. ch: Dédié à Charles IV, roi d'Espagne.

2785. **Molanus, Joa.** De historia SS. Imaginum et Picturarum, pro
vero earum usu contra abusus ll. IV. Lugduni 1622. in-12. Vél.
(B. G. 3071). 25.—

 563 pp. ch., 6 ff. n. ch. Un des meilleurs ouvrages dans son genre.

2786. **Moratinus, Isidorus,** mon. Casinens. Paraphrasis in secun-
dum dialogorum S. Gregorii Papae, in qua S. Benedicti vita
heroici carminis concentibus donatur. Venetiis, Franc. Baba, 1662.
in-4. Cart. (9991). 10.—

 5 ff. n. ch., 190 pp. ch. et 4 ff. n. ch. Dédié « Jacobo Lencio Congreg. Cassin.
Procuratori generali ».

LÉGENDES ET VIES DES SAINTS.

2787. **Mutio Justinopolitano.** La Beata Vergine incoronata.... La vita della gloriosa Vergine insieme con la historia di dodici altre beate vergini. Pesaro, Girol. Concordia, 1567. in-4. Avec beaucoup d'initiales hist. et la marque typogr. gr. s. b. Vélin. (*20207). 25.—

. 230 pp. ch. Car. ronds. Dédié à « Isabella Feltria Dalla Rovere, poi principessa di Bisignano ».
Ce beau volume assez rare contient les légendes de la Madone, des SS. Apollinaris, Aquilina, Febronia, Euphemia, des 3 filles de S. Sophia, des SS. Euphrosina Charitina, Theotista, Juliana, Eugenia, Anesa et Pulcheria. Légèrement tâché.

2788. **Nanni, Michel Arcangelo.** Vita del glorioso patriarca S.

N.º 2789. — *Natalibus, Petrus de.* Lugd. 1514.

Domenico fondatore dell'Ordine de Predicatori estratta da varij autori. Urbino, Mazzantini, 1650, in-4. Vélin. (B. G. 119). 10.—

4 ff. n. ch., 773 pp. ch., 6 ff. n. ch. Volume très-rare.

2789. **Natalibus, Petrus de.** Catalogus sanctorum et gesto | rum eorū ex diuersis volumi | nibus collectus : editus a | reuerēdissimo in chrisio | patre domino Petro | de natalibus de ve | netijs dei gratia | epo Equilino | (croix et la marque de Giunta). (A la fin :) Impressum Lugduni Per Jacobum saccon. Anno dñi | millesimo quingentesimo decimoquarto. Die vero no- | na mensis decembris. (1514). in-fol. Avec un grand nombre de bois et d'initiales orn. D.-veau. (29889). 300.—

4 ff. n. ch., ccxlj (241), ff. ch., et 1 f. blanc. Car. goth., à 2 col. Le recto du f. 1 portant le titre en grands car. de missel et la marque typogr. de Giunta, est imprimé en rouge. Au verso du f. 4 n. ch. on remarque un grand bois à 4 compartiments encadré d'une large bordure, au recto du f. ch. 1 la même

LÉGENDES ET VIES DES SAINTS.

bordure légèrement modifiée et une grande initiale historiée. Dans le corps du volume on rencontre une foule de jolies gravures sùr bois, empruntées à des livres italiens et allemands, et représentant des scénes de l'histoire biblique et des saints. Nombreuses initiales ornem. dont beaucoup sur fond noir.
Exemplaire bien conservé.
Voir les 4 fac-similés

2790. **Natalibus, Petrus de.** Catalogus sanctorum, vitas, passiones, et miracula commodissime annectens. Ex varijs voluminibus selectus. Lugduni, sub insigni (sic) Sphaerae, apud Aegidium et Jacobum Huguetan fratres, 1542 in-fol. Avec une bordure de titre, deux marques typograph., un grand nombre de belles figures dont une grande et de petites initiales orn. surfond criblé, gr. s. bois. Cart. (*25049). 100.—

N.º 2789. — *Natalibus, Petrus de.* Lugd. 1514.

3 ff. n. ch. et 179 (mal ch.. clxxx) ff. Petits car. goth., à 2 col. par page. Titre en rouge et noir. Les bois, aussi curieux que nombreux, (plus de 300) de cette édition lyonnaise sont tirés ou imités d'anciennes éditions allemandes et vénitiennes. Les prem. ff. sont peu tachés d'eau, le restant bien conservé.

2791. — Catalogus Sanctorum. | Sanctorum Catalogus vitas: | paffiones: ꝫ miracula cōmodiffime | annectens : Ex varijs voluminibus | felect.⁹ Quē edidit.... Petrus de | Natalibus Venet ?:... 1. 5. 4. 5. | ℭ Veneũt lugd'. apd' Iacobũ Giũcti in vico Mercuriali. | (A la fin ;) ℭ Impreffus eſt Lugduni Anno falutis. 1543. die vero. vij. Jullij. | in-4. Avec 2 bordures, 3 figures et une foule de petites figures gr. s. bois, et la marque typogr. Vélin. (29667). 75.—

4 ff. n. ch., CCXLIII ff. ch. et. 1 f. n. ch. Car. goth. à 2 col. Le titre imprimé

LÉGENDES ET VIES DES SAINTS.

en rouge et noir, est orné d'une intéressante bordure historiée. Le texte est parsemé d'un très grand nombre de jolies figures représentant des saints ou des scènes de la vie des saints.
Bel exemplaire sauf quelques piqûres dans la marge inférieure des premiers ff.

2792. **Notizie** istor. risguard. gli atti del martirio di San Secondo Romano, Protettore di Pergola, e della prodigiosa venuta del di lui sacro corpo in detta città. Osimo, Dom. Quercetti, 1783. in-8. Cart. (B. G. 2603). 10.—

VIII, 131 pp. ch. Non cité par *Melzi*.

2793. **Novelli, Pietro Antonio**. Vita di S. Filippo Neri, institutore della congregazione dell'oratorio in sessanta tavole in rame disegnate da Pietro Antonio Novelli ed incise da Innocente Ales-

N.° 2789. — *Natalibus, Petrus de.* Lugd. 1511.

sandri. Venezia 1793, si vende da Innocente Alessandri incisore in rame, sul Ponte di Rialto. gr. in-fol. Cart. (4853). 100.—

Joli frontispice et 60 planches gr. s. c. représentant la vie et les faits du saint. Belles épreuves sur grand papier.

2794. **Oberhausen, Giorgio**, Cler. Reg. Istoria della miracolosa immagine di Nostra Signora di Montenero descritta sopra le più sincere notizie esattamente e sinceramente raccolte. Lucca, Seb. ed Ang. Cappuri, 1745 in-4. Cart. (5524). 10.—

12 ff. n. ch., 372 pp. ch. et 2 f. n. ch. Dédié au comte « Gioseffo de Faulon Finocchietii ».

2795. **Orsini**, Abate. La Vergine, istoria della madre di dio e del suo culto, compilata sulle tradizioni d'Oriente, gli scritti de' Santi

LÉGENDES ET VIES DES SAINTS.

Padri ed i costumi degli Ebrei. Versione dal francese. 2. ed.
Milano, Pirotta e C., 1844. in-8. Cart. n. r. (8951). 10.—

XIX, 432 pp. ch: et 2 ff. n. ch. Dédié au Principe Orsini.

Patrignani, G. A. Menologio. *Voir* no. 2544.

2796. **Patuzzi, Gio. Vino.**, Congr. del B. Giacomo Salomonio dell'ord.
di S. Dom. Vita della ven. Fialetta Rosa Fialetti del terz'ord.
di S. Dom., coll'aggiunta di alcune sue lettere, canzoni e altre ·
spirituali operette. Venezia, Sim. Occhi, 1740. in-4. Avec portrait
gr. s. c. Cart. (9116). 10.—

12 ff. n. ch., 522 et 30 pp. ch. Il manque la fin de l'appendice, le portrait
est endommagé dans le bas.

2797. **Peretti, Battista.** Historia | delle Sante vergini | Tevteria et
Tosca | col catalogo de' vescovi | di Verona, | di Don Battista
Peretti | della loro Chiesa | in Verona rettore. | | In Verona, |
Appreffo Girolamo Difcepolo, | MDLXXXVIII. | Con licenza della
Santa Inquifitione. | (1588) in-4. Br., **non rogné**. (7565). 15.—

76 pp. ch. Car. ital. Au recto du 2. f. : Alla molto R. Madre | Svor Angela
Bevilacqua | Priora del Monaftero di Santa Caterina da Siena | in Verona | .La
série des évêques va de l'an 57 (S. Euprepio) jusqu'à l'an 1565 (Agostino Va-
lerio).
Livret fort rare.

2798. — Historia di S. Zeno vescovo di Verona et martire. Scholia
etiam in eandem hist. ad Alexandrum Canobium. In Verona, n.
stamparia di Girolamo Discepolo, 1597. in-4. Avec la marque
typogr. et des armes gr. s. b. Vélin. (1728). 10.—

86 pp. ch. Car. ronds et ital. Mouillures.

2799. **Perrimezzi, Gius. Maria,** Ord. Minim. Vita di S. Francesco
di Paola, fondatore dell'ordine de' Minimi. Ed. ricorretta. Vene-
zia, P. Nardini, 1818. 2 vol. in-8. Avec portrait Franc. Novelli
inc. Br. (6935). 10.—

XXII, 479 et 624 pp. ch.

2800. **Pico, Ranuccio.** Le glorie di S. Luigi, re di Francia ove si
rappresentano le attioni memorabili della sua gloriosa vita, con
varie osservationi spirituali, morali e politiche e la narratione
d'alcuni suoi miracoli etc. Piacenza, Ardizzone, 1632. in-4. Cart.
(1515). 15.—

4 ff n. ch., 313 pp. ch. et 9 ff. n. ch.

2801. **Pietr'Antonio di Venezia,** Min. Rif. Vite de' santi, beati, e
venerabili servi di dio del terz'ordine di S. Francesco, estratte
dal novissimo leggendario francescano, et da lui qui ristrette in
un tomo ad istanza de professori del medesimo istituto, di cui

LÉGENDES ET VIES DES SAINTS.

anco si scrive l'origine. Venezia, Dom. Lovisa, 1725. in-4. Vélin. (8023). 15.—

10 ff. n. ch, et 879 pp. ch. Dédié à « Lorenzo da S. Lorenzo, ministro gener. di tutto l'ordine del nostro P. S. Francesco »,

2802. **(Pona, Francesco) Eureta Misoscolo.** Vita del B. P. Gaetano Thiene Scritta da E. M. Verona, presso il Merlo, 1645. in-4, avec le frontisp. gr. s. cuivre. Cart. (6498). 10.—

4 ff. n. ch., 76 pp. ch. et 4 ff. n. ch. La dédicace à Bertucci Valiero « Di Verona gli 15. aprile 1645 » est signée avec le vrai nom de l'auteur, qui fait suivre, dans les 4 ff. n. ch. à la fin : « De B. Andrea Avellino Elogivm, Admod. Marcello Bentiuolo Clerico Regulari, F. Pona Obseru. Ergo D. D. ». Première édition.

2803. **Puccinelli, Placido,** Mon. Casin. Historia dell'Eroiche attioni de' BB. Gometio Portughese abbate di Badia, e di Teuzzone romito, con la serie delle Badesse dell'insigne Monastero delle Murate di Fiorenza. Milano, Gio. Pietro Ramellati, 1645 in 4. Cart. (26221). 20.—

4 ff. n. ch., 112 pp. ch. *Moreni.* II 218.

2804. **Puccini, Vincenzo.** Vita della B. Maria Maddalena de Pazzi vergine nobile Fiorentina, Monaca nel Venerando Munifiero di Santa Maria de gl'Angioli in Borgo San Fridiano (oggi in Pinti) di Firenze, dell'Ord. Carmel. osservante. Venetia, Turrini, 1666, in-4. Vélin. (4373). 10.—

4 ff. n. ch., 326 pp. ch. Manque à *Moreni.*

2805. — La vita di S. Maria Maddalena de' Pazzi, vergine.... dell'ord. Carmel. osserv. ridotta in miglior ordine, con l'aggiunta de' miracoli cavati da' processi formati per la sua canonizzazione. Venetia, Banca, 1671. in-4. Cart. (7964). 10.—

4 ff. n. ch., 320 pp. ch. et 5 fl. n. ch. Dédié à Camillo abate Varotti.

2806. **Raccolta** di Vite de' Santi per ciaschedun giorno dell'anno alle quali si premettono la Vita di Gesù Cristo e le feste mobili. Roma, Marco Pagliarini, 1763, 13 vol. **Raccolta, Seconda,** di Vite de' Santi per ciaschedun giorno dell'Anno ovvero appendice alla raccolta delle Vite de' Santi pubblicata l'anno 1763. Si premette la vita della SS. Vergine Madre di Dio. Roma, Marco Pagliarini, 1767, 12 vol. rel. en 6 ; en tout 25 vol. reliés en 19 in-8. Vélin. (B. G. 716 et 568). 50.—

2807. **Ragguaglio** della vita, virtù e miracoli del B. Gregorio Barbarigo, vescovo di Padova, cardinale, cavato da' processi esibiti alla s. congregazione de' riti. Padova, G. Manfrè, 1761. in-4. Cart. (8032). 10.—

4 ff. n. ch. et 138 pp. ch.

LÉGENDES ET VIES DES SAINTS.

2808. **Ragguaglio** della vita del B. Gregorio Barbarigo vescovo di Padova. Roma, G. Salomoni, 1761. in-4. Avec un portr. et des vignettes gr. s. cuivre. (B. G. 2178). 10.—

4 ff n. ch., 174 pp. ch., 1 f. n. ch.

2809. **Raimondo da Capua.** (F. 2 n. ch. recto :) VITA MIRACOLOSA DELLA SERA- | phyca fancta Catherina da Siena, Cõpofia in Latino dal | Beato Padre Frate Raimondo da Capua, gia Maefiro | generale del Ordine de Predicatori: Et tradocta ĩ lin- | gua Volgare Thofcana, da el Venerando Padre | Frate Ambrofio Catherino de Politi da Sie- | na del medefimo ordine, aggiuntoui al- | cune cofe pertinenti al prefente fia | to della Chiefa notabili et | utili ad ogni fedel | Chrifiia- | no. | (À la fin:) ℭ Stãpata nella Magnifica & ĩclita Cipta di Siena : Per Mi- | chelãgelo di Bart.' F. Ad infiantia di Maefiro Giouãni | di Alixãdro Libraro. Adi. x. di Maggio. Nelli | Anni della falutifera Incarnatione | .M.D.-XXIIII. | .†. | [Marque typ.] | (1524) | in-4. Avec une grande et belle figure renfermée dans une belle bordure s. fond criblé, une autre petite fig., des lettres orn. et la marque typ. gr. s. bois. Vélin. (27186). 250.—

6 ff. n. ch., 112· ff. ch. Car. ronds.
F. 1 n. ch. recto, en car. goth. : Vita di S. Catherina da Siena. | , au-dessous la grande fig. (168×128 mm.), de la Sainte debout, un crucifix dans 'sa main droite, au lointain la ville de Sienne ; la bordure est formée de feuillage et fleurs et on y voit aussi deux chouettes. Ce bois est signé .*I. B. P.* initiales d'un nom qui nous est inconnu et que même *Brulliot* ne cite pas. Au verso : ℭ Catherina allanimà deuota Religiofa. | six quatrains qui commencent: La pouerta perfecta | F. 2 n. ch. (sign. + z.) l'intitulé cité, suivi d'une lettre de : (f) RATE AMBROSIO CATHERI | no de Politi da Siena : Seruo : ĩgrato & inutile di | IESV CHRISTO & di MARIA: del Ordi | ne de Predicatori de Sancto Domenico : Ad tut | te le uenerãde & dilecte in CHRISTO Madri | & fuore del medefimo Ordine : gratia & pace | fempiterna. | Cette lettre finit au recto du f. 4 n. ch.; au verso une petite fig. de la Sainte avec deux religieux en prière (47×69 mm.), au-dessous : ℭ Salutatione alla Seraphyca Sancta Catherina da | Siena Vergine & Spofa di IESV Xp̄o | Benedecto | , un sonnet qui commence : AVE Vergine excelsa Catherina. | ... F. 5 n. ch. recto : ℭ Tauola fopra la Vita di Sancta Catherina | da Siena. | qui se termine au verso du f. 6 n. ch. F. ch. 1 (sign. a) recto : ℭ LIBRO PRIMO. DELLA VITA MIRACOLO- | SA della Beata Ancilla & Spofa di IESV CHRISTO | Seraphyca Vergine Catherina da Siena. .. F. 111 (coté par erreur 102) recto : ℭ FINIS. LĀVS DEO. | Au verso l'impressum cité suivi de la marque typ. : deux anges tenant des armoiries, avec les lettres *G. L.* F. 112 recto contient des prières en l'honneur de la Sainte et le petit bois répété, au verso un bois représentant S. Dominique, S. Jean-Baptiste et S. Catherine, en bas des armoiries aux chif-. *G. .L.*
Première édition de cette traduction exécutée sur les ms. - même, car l'original latin fut publié seulement en 1553. Voir *Moreni*, I, 457.
Livre d'une grande rareté, resté inconnu de *Brunet, Deschamps, Graesse, Panzer* et *Vaganay (Essai de bibl. des sonnets relatifs aux Saints*, 1900). Exemplaire à grandes marges et bien conservé sauf quelques légères taches et quelques ff. un peu raccommodés.
Voir le fac-similé à la p. 789.

2810. **Raimondo da Capua.** Le même. Vélin. 150.—

N.º 2809-2810. — *Raimondo da Capua.* Siena 1527.

LÉGENDES ET VIES DES SAINTS.

Autre exemplaire autant bien conservé que le précédent, mais incomplet du f. 112.
Voir le fac-similé à la p. 789.

2811. **Rambelli, Gianfranc.** Notizie istoriche della B. V. del Bosco
che si venera 3 miglia lontano dalle Alfonsine. Imola, I. Galeati,
1834 in-8. Cart. n. r. (4162). 10.—

2 ff. n. ch. et 68 pp. ch. Rare.

2812. **Rappresentazione.** LA RAPPRESENTAZIONE | DI SANTA
AGATA VERGINE ET MARTIRE. | (À la fin :) Stampata in Fi-
renze Rincontro a S. Appolinari l'Anno. 1601. | in-4 Avec 2 belles
fig. grav. s. bois s. le titre. Cart. (20544). 120.—

6 ff. n. ch., à 2 col. (sign. A). Car. ronds. Sur le titre, en haut, l'ange de
l'Annonciation ; en bas, superbe bois ancien florentin, dess. au trait, et entouré
d'une simple bordure s. fond noir, 98✕77 mm. : Ste. Agathe, demi-nue, liée
à une colonne au milieu d'une salle ; deux bourreaux lui tenaillent les poitri-
nes ; à droite un jeune roi assis, a droite un homme debout dans un long manteau.
Pièce fort rare ; exemplaire court de marges. Colomb De Batines p. 22 cite
une édition sous la même date composée de 10 ff. avec 9 fig.
Voir le fac-similé ci-contre.

2813. — La Rappresentatione di Santa Agata | Vergine, ꝫ Martire. | Di
nuouo corretta, e ridotta à facile recitatione. | [3 Bois]. IN SIENA,
alla Loggia del Papa. 1606. | in-4. Avec bordure et 3 vignettes
grav. s. bois s. le titre. Cart. (27023). 100.—

8 ff. n. ch. (sign. A). Car. ronds, à 2 col , les 2 premières lignes du titre en
car. goth. Les 3 vignettes s. fond noir, l'une grande (88✕34 mm.) et 2 petites
(31✕28 mm. chacune) représentent Ste. Agathe, un homme et plusieurs enfants
en prière. Elles sont empruntées d'une édition du commencement du XVI siècle.
Colomb De Batines pp. 22. Cat. Murray No. 1665.

2814. –- LA RAPRESENTAZIONE | DELL'ANNVNZIAZIONE | DELLA
GLORIOSA VERGINE. | Recitata in Firenze | Il dì. x. di Marzo
1565. | Nella Chiefa di Santo | Spirito. | IN FIRENZE | MDLXV.
| (À la fin :) Stampata in Firenze, ad in- | fianza d'Aleffandro Cec-
che- | relli con Priuilegio dell' Illu- | firifimo, & Eccellentifsimo
| S. Principe di Firenze, & Sie | na, l'anno. 1565. | in-4. Avec
une belle bordure de titre et une figure, grav. s. bois à la fin.
Cart. (27184). 75.—

19 pp. ch. La bordure de titre a en bas une petite vue de Florence, la figure
à la fin représente la Vierge avec l'Enfant.
Cette « rappresentazione », qu'il ne faut pas confondre avec celle de Belcari,
commence « L'Angelo. | Mandato dal gran Padre » etc. Colomb De Batines
p. 64 la cite par erreur sous la date de 1665.

2815. — La Rappresentazione di S. Antonio Abate | Il quale conuertì
vna fua Sorella à farfi Monaca. | E come non volendo tre Ladroni
accettare il fuo configlio s'ammazzorno | l'vn l'altro. Et come
fu molto tentato, e bafionato da' Dia uoli. | [Bois]. (À la fin :) IN
SIENA Alla Loggia del Papa. | S. d. (vers 1610) | in-4. Avec 2
figures grav. s. bois. Cart. (27025). 100.—

N o 2812. — *Rappresentazione di S. Agata*. Firenze, 1601.

Librairie ancienne Leo S. Olschki - Florence, Lungarno Acciaioli, 4.

LÉGENDES ET VIES DES SAINTS.

8 ff. n. ch. (sign. A). Car. ronds, à 2 col., la première ligne du titre en car. goth. Les deux figures se trouvent sur le titre, la 1. montre l'ange annonceur, la 2. (56×46 mm.) St. Antoine debout avec un livre dans la main. Ces bois sont empruntés d'une édition plus ancienne. *Colomb Des Batines* p. 23. Cat. *Murray* No. 1684.

2816. **Rappresentazione.** La deuotiſſima Rappreſentatione | di Santa Barbara Vergine, | ꝫ Martire. | Nuouamente corretta da molte imperfezzioni, e riſtampata. | [Bois] IN SIENA, alla Loggia del Papa. 1607. | pet. in-4. Avec une vignette grav. s. bois. s. le titre. Cart. (27022). 100.—

6 ff. n. ch. (sign. A). Car. ronds, à 2 col., les 3 premières lignes du titre en car. goth. La vignette représente l'ange annonceur. Ce spectacle fut imprimé la 1. fois au milieu du XVI. siècle. *Colomb De Batines* p. 48. Cat. *Murray* No. 1692.

2817. — La Rappreſentatione di Santa Cecilia | Vergine, ꝫ Martire. | Di nuouo ricorretta. | [Deux vignettes s. bois]. | In SIENA, alla Loggia del Papa. 1606. | in-4. Avec 3 figures grav. s. bois. Cart. (27018). 125.—

8 ff. n. ch. (sign. A). Car. ronds à 2 col., les 2 premières lignes du titre en car. goth. Deux bois se trouvent sur le titre, 1) l'ange annonçant le spectacle, 2) une femme (Ste. Cécile?) debout dans un paysage, la 3. figure (96×63 mm.) se trouve sur le verso du dernier f. et représente Ste. Catherine de Sienne, assise, tenant d'une main un livre, de l'autre un glaive. Toutes les figures sont empruntées d'une édition du XVI. siècle. *Colomb De Batines* p. 26.

2818. — La Rappreſentatione di Santa Colomba | Vergine ꝫ Martire. | Compoſta nuouamente dal Deſioſo Inſipido Saneſe. | [Bois]. (À la fin :) IN SIENA, Alla Loggia del Papa. 1616. Con licenza de' Superiori. | in-4. Avec une vignette et une marque typogr. grav. s. bois. Cart. (27027). 100.—

8 ff. n. ch. (sign. A). Car. ronds à 2 col., les 2 premières lignes du titre en car. goth. Au-dessous de l'intitulé une vignette : l'ange annonçant le spectacle, à la fin la marque typogr. : deux oiseaux buvant d'un calice. *Colomb De Batines* p. 66. Cat. *Murray* No. 1717.

2819. — LA RAPPRESENTATIONE | DI SANTA EVFRASIA | COMPOSTA PER M. CASTELLANO CASTELLANI. | NUOUAMENTE RISTAMPATA. | [Bois] In Siena, alla Loggia del Papa. 1608. | in-4. Avec une figure grav. s. bois. Cart. (27026). 100.—

14 ff. n. ch. (sign. A-B) Car. ronds, à 2 col., titre en car. goth. sauf la première et la dernière ligne. La figure, 99×71 mm., se trouve au-dessous de l'intitulé, elle est empruntée d'une édition ancienne et montre la Sainte agenouillée devant un autel, tenant de la gauche une torche. Ce bois est décrit p. *Kristeller* sous le no. 139,d. *Colomb De Batines* p. 45. Cat. *Murray* no. 1767.

2820. — RAPPRESENTATIONE | DEL FIGLIVOLO PRODIGO, | DEL REVERENDO P. D. MAVRITIO MORO, | Canonico ſecolare della Congregatione di S. Giorgio | d'Alega di Venetia. | Nouamente

LÉGENDES ET VIES DES SAINTS.

dal detto in ottaua rima composta. | In Venetia, Appreſſo Carlo
Pipini. MDLXXXV. I (1585) in-4. Avec la marque typogr. Cart.
(26785). 75.—

36 ff. n. ch. (sign. x, A-H). Car. ital. Au commencement une préface de Moro
à Girolamo delli Dottori, Nobile Padouano, datée Venise 1584 et occupant 2 ff.,
suivent 5 sonnets et d'autres poésies de Mauritio Moro et Gius. Policretti s.
5 ff. (Manque à *Vaganay*). Les personnes du spectacle sont 13. *Colomb De Ba-
tines* ne mentionne aucune édition de cette Représentation fort rare. Vente *So-
lar* 86 francs, elle manquait à la célèbre collection de *Soleinne*. Cat. *Murray*
no. 1780.

2821. (**Rappresentazione**). La Rapprefentatione di San Giouanni
| Battifia quando ando nel Deferto. | Aggiuntoui nel fine alcune
fianze, e di nuouo ricorretta. | [Bois] | In SIENA, alla Loggia
del Papa. 1613. | in-4. Avec 2 figures grav. s. bois. Cart. (27028). 100.—

4 ff. n. ch. (sign. A). Car. ronds à 2 col., les 2 premières lignes du titre en
car. goth. La première figure (80×49 mm.). représentant S. Jean, se trouve
sur le titre, la seconde, au verso du titre, montre l'ange, qui annonce le spe-
ctacle.
Les auteurs du spectacle sont *Tommaso Benci* et *Febo Belcari*. *Gamba* no 121.
Colomb De Batines p. 11.

2822. — La Rapprefentatione di San Grifante : | ẑ Daria. | [Bois] In
Siena, alla Loggia del Papa. | S. d. (vers 1615), in-4. Avec une
figure s. bois. Cart. (27024). 100.—

8 ff. n. ch. (sign. A). Car. ronds, à 2 col., titre en car. goth. Sur le titre
une belle figure, 84×121 mm., empruntée d'une édition ancienne, montre le ba-
ptême d'un homme, elle est entourée d'une large bordure.
De ce spectacle il existe très peu d'éditions. *Colomb De Batines* p. 52. Cat.
Murray no. 1803.

2823. — La Rapprefentatione ẑ Fefia ' di Santa Margherita Vergine
ẑ Martire. | (Bois : Figure de la sainte) | In Siena alla Loggia
del Papa. | S. d. (vers 1610). in-4. Avec 5 jolis bois. Vélin. (30114). 200.—

6 ff. n. ch. (sign. A). Car. ronds, titre goth., à. 2 col. Les 3 derniers bois au
simple trait légèrement ombrés, 103×74 mm., beaux exemples de l'école floren-
tine, représentent les martyres et le supplice de la sainte. Ils sont renfermés
dans une bordure sur fond noir.
Pièce fort rare parfaitement conservée. *Colomb De Batines* p. 53.

2824. — La Rapprefentatione di Santo Panuntio | Eremita : | Doue si
rappresenta la conuerfione d'vno, che era fiato | Ladrone di
strada. | Nuouamente corretta, e ristampata. | [Bois] In SIENA,
alla Loggia del Papa, 1606. | in-4. Avec une curieuse fig. grav.
s. bois s. le titre. Cart. (18877). 75.—

2 ff. n. ch. Caract. ronds, à 2 col., les 2 premières lignes du titre en car.
goth. Curieux bois légèrement ombré : un évêque monté sur un âne et, à ses
pieds, un dragon. Pièce fort rare. *Colomb De Batines* p. 12.

2825. — *Perbenedetti, Andrea, Vesc. di Venosa.* Rappresentazione sacra
della vita et martirio del glorioso martire S. Venatio da Camerino,.
ridotta in atto recitabile senza martirij apparenti. Camerino, appr.

LÉGENDES ET VIES DES SAINTS.

Franc. Gioiosi, 1617. in-4. Avec une fig. grav. s. b. s. le titre.
Cart. (21148). 50.—

4 ff. n. ch., 188 pp. ch. Caract. ital. Pièce théâtrale fort rare, en prose, par laquelle l'auteur voulut réformer les anciens « mystères populaires » (Rappresentazioni sacre). Le bois ornementé s. le titre représente le Saint, et, à ses côtés, les armes de la ville de Camerino et de l'évêque de Venosa.

2826. **(Rappresentazione).** *Roselli Aless.* La Rapprefentatione di Sanfone. | Compofia per Aleffandro | Rofelli. | Nuouamente rifiampata | [Bosis] In Siena, alla Loggia del Papa. 1616. | in-4. Avec un beau et curieux bois sur le titre. Cart. (27021). 100.—

10 ff. n. ch. (sign. A). Car. ronds, à 2 col., les 3 premières lignes du titre en car. goth. La figure, 81×110 mm. représente un lion ailé sortant d'un sarcophage et montrant le glaive à un coq debout sur un rocher, sur le devant une femme fuyant s'attache à un arbre. *Colomb De Batines* p. 60.

2827. **Relazione** di varie miracolose grazie ottenute da una intera Famiglia (Bucci) di Faenza mediante la valevole intercessione dell'Apostolo e Taumaturgo S. Vincenzo Ferrero nell'orribiliss. flagello del Tremuoto dei 4. Aprile 1781. in-4. Avec une figure grav. s. b. Cart. (B. G. 1751). 10.—

2 pp. ch. Relation curieuse et rare. Au verso du titre un bois représentant l'apparition du Saint.

2828. **Ricchini, Tomm. Ag.** Vita del beato Gregorio Barbarigo card. vescovo di Padova. Tradotta da Prosp. Petroni. Venezia, Baronchelli, 1761 in-8. Avec portr. gr. Cart. (7838). 10.—

4 ff. n. ch. et 192 pp. ch.

2829. **Ricci, Ant.** Consolatione nella morte sopra et doppo 'l morire della S. Costanza Austria Gonzaga Contessa di Novellaro. Ferrara, Valente Panizza, 1564. in-8. Avec la marque typogr. s. le titre. Cart. (B. G. 2950). 15.—

12 ff. n. ch., 213 ff. ch. Dédié à « Ottavio Farnese Duca di Parma et di Piacenza ». Cette dédicace est suivie de deux sonnets en louange de l'auteur par Val. Panizza et Brandino Brunelli (non cité par *Vaganay*).

2830. **Ristretto** cronologico della vita, virtù, e miracoli del B. Vincenzo de Paoli. Roma, Ant. de' Rossi, 1729. in-8. Avec beau portrait gr. s. c. Vélin, encadr. et fleurons sur les plats, dos orné. (8167). 10.—

4 ff. n. ch., 158 pp. ch. et 5 ff. ch. Dédié à Benoît XIII.

2831. **Rocco, Giuseppe.** Vitae Sanctorum octo a Benedicto XIII Pont. Max. Fastis sacris adscriptorum A. 1726. Romæ, Ant. Rubeus, 1727, in-8. Avec 1 pl. et 1 très jolie vignette s. cuivre. D. veau. (B. G. 1642). 10.—

110 pp. ch. Titre en rouge et noir.

LÉGENDES ET VIES DES SAINTS.

2832. **Rondinini, Filippo,** Faventinus. De sanctis martyribus Johanne et Paulo, eorumque Basilica in Urbe Roma vetera monimenta collecta & concinnata. Romae, Franciscus Gonzaga, 1707, in-4.
— Du même, Monasterii Sanctae Mariae et Scnctorvm Johannis et Pauli de Casaemario brevis historia. Romae, 1707 in-4. Avec des planches gr. s. c. Rel. en 1 vol. in-4. vélin. (B. G. 925). 15.—

XXIV, 263 et XXIV, 166 pp. ch.

2833. — De S. Clemente Papa et Martyre ejusque Basilica in urbe Roma libri II. Romae, Fr. Gonzaga, 1706. in-4. Avec 4 planches pliées, grav. s. c. Vélin. (B. G. *1827). 15.—

XXXII, 428 pp. ch., 1 f. n. ch. Dédié à « SS. et Max. Pont. Clementi XI ». Bel exemplaire.

2834. **Rosini, Celso,** Can. Regol. Lat. Trionfo della castità overo Galeria della candidezza delle SS Vergini. Venetia, si vende alla Libreria della Europa, 1640 in-12. Avec beauc. de belles figures gr. s. c. par Iustus Sadeler. Cart. (17322). 10.—

10 ff. n. ch., 177 (mal cotés 176) ff. et 2 ff. n. ch. Petits car. ital.
Volume inconnu aux bibliographes, remarquable pour les belles gravures du maître allemand. Incomplet du f. 28.

2835. **Salvatori, Fil. Maria,** E. G. R. Vita della B. Veronica Giuliani, badessa delle cappuccine in S. Chiara di Città di Castello. Venezia, Fr. Andreola, 1806. in-4. Avec portrait et 1 pl. gr. s. c. D.-veau. (5313). 10.—

XVI, 327 pp. ch. Dédié à Pie VII par Florido Pierleoni.

2836. **Santa Rosa, Gianfederigo da,** Carmel. disc. Vita e prodigj dell'invittissimo santo martire Giovanni Nepomuceno. Mantova, Pazzoni, 1729 in-8. Avec portrait gr. par *F. Zucchi,* et 1 fig. color. Cart. (7966). 10.—

8 ff. n. ch., 102 pp. ch. et 1 f. n. ch. Dédié au Marchese Giovanni Gonzaga.

2837. **Soielta** delle più gioueuoli e pratticabili rivelationi fatte da Giesù Christo à Santa Gertruda Vergine, Monaca di Niuella in Brabanza dell'ord. di S. Benedetto.... già tradotte e date in luce da Giouanni Lanspergio Monaco Certosino. Verona, Bortolamio Merlo, 1641. in-8. Vélin. (6546). 10.—

123 pp. ch et 1 f. n. ch.

2838. **Sigismondo da Venezia,** ord. Min. Biografia serafica degli uomini illustri che fiorirono nel Francescano istituto per santità, dottrina e dignità fino a nostri giorni. Venezia, Merlo, 1846. in-4. Avec portrait de l'auteur. D.-toile. (10302). 20.—

2 ff. n. ch., 956 pp. ch. et 2 ff. n. ch., à 2 col. Dédié au card. Jacopo Monico.

LÉGENDES ET VIES DES SAINTS.

2839. **Silos, Giuseppe**, Cler. Reg. Vita di S. Gaetano Thiene, fondatore della religione de' Cherici Regolari. Vicenza, Giac. Lauezari, 1671. in-4. Cart. (6249). 10.—

> 6 ff. n. ch. et 368 pp. ch. Il manque les pp. 9-10, Mouillures.

2840. **[Silva, Luigi]**. I Miracoli di S. Severo, vescovo di Marsiglia e protettore di Biandrate. Ottave. Padova, Comino, 1750 in·4. Avec beau portrait par Piazzetta, gr. par Pitteri. D.-vélin. n.r. (16874). 10.—

> 2 ff. n. ch., 100 pp. ch. et 1 f. n. ch. Dédié au comte Donato Silva. Belle impression de luxe sur grand papier fort.

2841. **Silvester, Francisous**, O. Praed. (Fol. 1 recto :) Beatæ Ofänę Mantuanæ de tertio habitu ordinis | fratrum p̄dicatorum uita per fratrem Francifcum Sil | uefirum: Ferrarienfem eiufdem ordinis & uitæ regu | laris profefforem edita. | (À la fin :) Mediolani Apud Alexandrū Minutianum Anno | domini. M.ccccv. die. xix. Nouembris. | (1505) in-4. Avec plus. belles initiales gr. s. b. Cart. (14885). 40.—

> 112 ff. n. ch. (sign. a-o). Car. ronds. Sans préface ni dédicace. À la fin le privilège du marquis de Mantoue. Bel exemplaire grand de marges, avec témoins. Les initiales sont coloriées.

2842. **Silvestro da Milano**, O. Cappuc. Vita del B. Serafico da Monte-Granaro, religioso di S. Franc. Cappuccino compendiosamente descritta. Milano, Carlo Gius. Gallo, 1730. pet. in-8. Vél. (15953). 10.—

> 4 ff. n. ch. et 304 pp. ch.

2843. **Speciali, Girolamo**. Notizie istoriche de' santi protettori della città d'Ancona : de' Cittadini, che con la loro santità l'anno (sic) illustrata : della di lei cattedrale, e vescovi.... Venezia, Bart. Locatelli, 1759, in-8. Avec une pl. gr. s. cuivre. Vélin. (B. G. 1629). 10.—

> XII. 392 pp. ch.

2844. **Tassis, Maria Aurelia**, O. S. B. La vita di S. Grata vergine regina nella Germania, poi principessa di Bergamo, e protettrice della medesima città. Padova, Comino, 1723. in-4. Avec portrait gr. s. c. D.-vélin, n. r. (17038). 10.—

> XX, 147 pp. ch. Bel exemplaire sur grand papier.

2845. **Thomas de Senis**. Legenda Catherinae de Senis. Manuscrit sur vélin, écrit en Italie vers 1430-40. in-fol. Avec 2 initiales historiées et enluminées. Ais de bois rec. de veau est. (dos refait, anc. rel.). (29115). 400.—

> Manuscrit composé de 47 ff. ch., très bien exécuté en rouge et noir, à 2 col. Les derniers 7 ff. sont écrits d'une autre main. Fol. 1 recto : Incip̄ prologus inlegendā | ppdicatorib? fm? abreuiataʒ | beate katheïne de Senis So | roris ordinis de pnīa fcti | domīci ordinis predicatoʒ. | Au verso du dernier f. : Gaudia perpetuos pari | unt mūdana dolores. | Tollit ʒ et'nū uiuē uita | breuis | .

LÉGENDES ET VIES DES SAINTS.

Les deux initiales renfermente l'une le portrait de l'auteur à mi-figure, l'autre plus grande représente la sainte, à mi-figure, dans la droite un livre et une fleur de lys, dans la gauche la croix. Ces deux figures sont soigneusement peintes en couleur et rehaussées d'or.

Le manuscrit a les marges très larges et est bien conservé sauf quelques piqûres dans les premiers ff.

2846. (Tomasino, Giac. Fil.) Historia della B. Vergine di Monte Ortone, nella quale si contengono diverse grazie e miracoli, l'origine della Congregazione dedicata al suo nome, e la vita di Fr. Simone da Camerino, fondatore di essa. Padova, G. B. Pasquati, 1644. in-4. Avec beau frontisp. gr. s. c. Cart. (8778). 10.—

3 ff. n. ch., 168 pp. ch. et 7 ff. n. ch. Dédié à « Marco Ant. Bragadino, card. e vescovo di Vicenza ». Volume rare.

2847. Tondi, Bonavent., Olivetano. L'eroina del Campidoglio, descritta nella vita di S. Francesca Romana, Obblata Olivetana. Nuovam. ristamp. coll'aggiunta della sua canonizzazione e miracoli dopo morte etc. Verona, P. A. Berno, 1721. in-4. Cart. (3801). 10.—

8 et 168 pp. ch.

2848. Toscano di Paola, P. Isidoro. Della vita, virtù, miracoli, ed istitvto di S. Francesco di Paola fondatore dell'ordine de' Minimi.... dedicata al merito della divozione verso 'l Santo dell'Illvstrissima Signora Maria Agnesa Paggi-Asseretta. Venetia, Francesco Tramontini, 1691. in-4 Avec la marque typ. Vélin. (9210). 10.—

8 ff. n. ch., 481 pp. ch., 11 ff. n. ch. à 2 col.

2849. Tosetti, Urbano. Vita di S. Giuseppe Calasanzio d. Madre di Dio, fondatore de' CC. RR. d. Scuole pie. Firenze, P. Allegrini, 1800. in-8. Avec portrait s. c. D.-vélin. (B. G. 3097). 10.—

312 pp. ch. Qq. ff. tachés.

2850. Vaccari, Andrea. Magni S. Francisci Vita distincta miraculis descripta simulacris ab Andrea Vaccario Romano. (À la fin :) Romae, apud Andream Vaccarium, 1603. gr. in-4. Frontisp., dédicace et 44 belles planches, le tout gravé en t.-d. D.-rel. mar. rouge, dos et coins, tête dor. (17777). 100.—

La dédicace est adressée à « Cesare d'Este, Duca di Modena Reggio etc. ». Les gravures (Phil Thomassinus sc.) ne s'y trouvent pas dans leur ordre originale, ce sont pourtant de belles épreuves, grandes de marges, presque non rognées.

2851. Vallarsi Dom., abbate. La realtà e lettura delle sacre antiche iscrizioni sulla Cassa di Piombo, (scoperta in Verona) contenente le Reliquie di Più Santi Martiri e princip. de' SS. Fermo e Rustico. Verona, Jac. Vallarsi, 1763. in-4. Avec 3 planches et beauc. de fassim. dans le texte. D.-veau. (B. G. 1920). 10.—

XIV pp. ch., 1 f. n. ch., 315 pp. ch. Dédié à « Niccolantonio Giustiniani Vescovo di Verona ». Mouillures.

LÉGENDES ET VIES DES SAINTS.

2852. (**Verjus, Ant.**, S. J.) La vie de S. François de Borgia. Paris, Charles Villery, 1672. in-4. Veau m., dos orné. (972). 15.—

4 ff. n. ch., 686 pp. ch. et 1 f. n. ch. La dédicare au roi Louis XIV est signée *V. J.* Première édition.

2853. **Vidieu**, abbé. Saint Denys l'Aréopagite, évêque d'Athènes et de Paris. Paris, Firmin-Didot, 1889. in-4. Avec plus de 200 fig. chromolithogr. et xylograph. Br. non rogné. Couverture conservée. (15486). 25.—

XIV, 554 pp. ch. Ouvrage de luxe richement illustré.

2854. **Vies** des saints Patriarches de l'Ancien Testament. Avec des réflexions tirées des SS. Pères. Lyon, Anisson, Posuel et Rigaud, 1685. in-8. Veau. (3946). 10.—

7 ff. n. ch. et 605 pp. ch.

2855. **Vigna, Andrea**, Ord. S. Joh. Hieros. Istoria della Madonna della Corona posta in Monte Baldo. Verona e Bassano (1668), pet. in-8. Avec un bois grossier sur le titre. Cart. (4065). 10.—

24 pp. ch. Dédié au comte Franc. da Castel Barco. Pièce très rare.

2856. **Vindiciae** romani martyrologii, XIII. augusti S. Cassiani, Forocorneliensis martyris, V. februarii SS. Brixinonensium episcoporum Ingenuini et Albuini memoriam recolentis. Veronae, Ang. Targa, 1751. in-4. Cart. (9775). 10.—

XVI, 204 pp. ch. La dédicace à Scipio Maffei est signée « Germaniae Theologus ».

2857. **Vita** del Beato Bernardo da Offida, laico prof. dell'ord. de' Min. Cappucc. compendiata da un divoto della Religione Cappuccina. Verona, Moroni, 1796. in-8. Avec beau portrait gr. à l'eau-forte. Cart. (7830). 10.—

162 pp. ch.

2858. **Vita** (La) di San Bernardo primo abate di Chiara-Valle scritta già in latino da diversi contemp. [pubbl. da *Mabillon*] ora trad. ed accresc. da *Pietro Magagnotti*. Padova, Comino, 1744. in-4. D.-velin. n. r. (16908). 10.—

LXIII, 430 pp. ch. *Volpi* p. 429, 430.

2859. **Vita** (La) di S. Giovanni da Lodi, vescovo di Gubbio scritta da un Monaco anonimo del Monistero di S. Croce dell'avellana tratta ora da un antichissimo codice volgar. ed illustr. dal P. 10.— D. Mauro Sarti. Jesi, Gaet. Caprari, 1748, gr. in-8. Cart.(B.G.1227).

VIII, 112 pp. ch.

2860. **Vita** di S. Giovanni Baptista. — Libro della stultizia ovvero della spirituale battaglia. — Manuscrit italien sur parchemin, du XVe siècle, in-8. Rel. orig. veau vert. (21914). 250.—

LÉGENDES ET VIES DES SAINTS.

106 ff. n. ch., dont le 76 est blanc. Écriture goth., belle et uniforme ; initiales rouges est bleues. Le texte commence au recto du prem. f : In nomine dñi nr̃i yh'u x p̃i eiusq3 matris uīgīs | maīe ꝯ btī joh'is baptifle. oīumq3 fcõʒ ꝯ fcàʒ d'i. | [O]RA fincomincia laprima p̃ã | te dela yfloria delbt'o meffer fcõ | giouãni baptifla.... Au verso du f. 75: Qui finisce la uita fcripta delbt'o fcõ. G. baptifla. | Cette légende de St Jean Baptiste, écrite au « bon siècle de la langue toscane » sera la même que celle imprimée à Modena en 1491. (voir *Gamba* No.1172). Au recto du f. 77: In noīe dñi nr̃i yh'u x p̃i amen. Encomêçafi | el libro loquale fechiama de la flultitia ouero de | la fpuãle bataglia Et prima fe fcriue el fuo pro | lago. | Au recto du f. 106: Deo Grãs. Amen. | Cet opuscule ascétique sera aussi composé au XIV* siècle, quoique dans un idiome moins pur et littéraire. — Très beau manuscrit rare.

2861. **Vita** della ven. madre Margherita Maria Alocoque, religiosa della visitazione di S. Francesco di Sales. Venezia, Zatta, 1784. in-4. Avec beau frontisp. F. Berardi inc. D.-veau. (5477). 10.—

XIII, 280 pp. ch. Dédié à Giamb. da Riva.

2862. **Vita** e ratti di S. Maria Maddalena de' Pazzi, nobile fiorentina, monaca nel monastero di S. Maria degli Angeli di Firenze, di nuovo ristampata e arricchita. Lucca, Leon. Venturini, 1716. 2 vol. in-4. Avec 2 portraits gr. s. c. Vélin. (5379). 15.—

6 ff. n. ch., 806 et CXXXIX pp. ch. ; titre et 941 pp. ch. Dédié à la princesse Anna Maria Luisa di Toscana.

2863. **Vita** della serafica vergine S. Teresa di Gesù restauratrice dell'ordine Carmelitano compendiato per comodo dei suoi divoti. Firenze, Galletti, 1844. in-8. Avec portrait gr. D.-veau. (8481). 10.—

4 ff. n. ch. et 244 pp. ch.

2864. **Vite** de' Santi e de' Personaggi illustri dell'Antico Testamento ovvero Istoria dell'Antico Testamento divisa per le vite de' Santi, e de' personaggi illustri che in esso fiorirono. 3. ed. veneta. Venezia, Antonio Curti qu. Giacomo, 1808, 20 vol. pet. in-8. Br. non rognés. (B. G. 705). 20.—

2865. **Vite de' Santi Padri.** Volgarizzamento delle Vite de' SS. PP. secondo l'edizione di Firenze anno 1731. Verona, Dionigi Ramanzini, 1799. 4 vol. gr. in-4. Br., non rognés, couvert. orig. (B. G. 399). 20.—

Dédicace d'Antonio Cesari « A. S. A. Reale Ferdinando I di Borbone ». Édition citée par les Académiciens de la Crusca. *Razzolini*, 372.]
Exemplaire magnifique à l'état de neuf.

2866. — Volgarizzamento delle vite de' SS. Padri di Fra Domenico Cavalca. Testo di lingua. Milano, Giov. Silvestri, 1830. 5 vol. (sur 6). pet. in-8. Br. n. r. (6172). 10.—

Réimpression de l'édition de Verona 1799, laquelle reproduit le texte de celle donnée par Dom. M. Manni à Florence 1731-35. *Gamba* no. 1047. Il manque le dernier vol.

LÉGENDES ET VIES DES SAINTS.

2867. **Vite** di 17 Confessori di Cristo scelte da diversi autori, e nel
volgare italiano ridotte da Gio. Pietro Maffei, S. J. Bergamo,
P· Lancellotti, 1746. in-4. D.-veau. (8656). 10.—

 14 ff. n. ch. et 324 pp. ch.

2868. **Vite** di molte venerabili madri Carmelitane scalze, e discepole di
S. Teresa, raccolte in compendio dalle croniche del medesimo or-
dine, da un religioso della C. D. G· Venezia, Franc. Storti, 1727.
in-4. Cart. (7970). 10.—

 4 ff. n. ch. et 232 pp. ch. Mouillures dans le bas.

2869. **Volpi, Ant. Tom.** Dell' identità de' sagri corpi de' SS. Fermo,
Rustico e Procolo, che si venerano nella chiesa cattedrale di
Bergamo, dissertazione. Milano, nella Regio-Ducal Corte, 1761·
in-4. Avec 2 pl. s. c. Cart. n. r. (9747). 15.—

 XXIV, 380 pp. ch. Volume rare.

2870. **Volpi, Gaetano.** Apologia per la vita di S. Filippo Neri scritta
da Ant. Gallonio e Pier Jac. Bacci della Congr. dell'Orat. contro
le opposizioni di certo Accademico Intronato (G. Nic. Bandiera).
Padova, Comino, 1740. in-8. D.-vélin. (*16962). 10.—

 60 pp. ch. et 2 ff. n. ch.

2871. **Waddingus, Lucas,** O. Min. Vita S. Anselmi episcopi Lucen-
sis commentariis illustrata ; access. eiusd. S. viri Opuscula. Ro-
mae, N. A. Tinassi, 1657. in-4. Avec vign. sur le titre et 1 pl.
gr. s. c. Cart. (8655). 10.—

 8 ff. n. ch., 230 pp. ch. et 3 ff. n. ch. Dédié au card. Marco Ant. Franciotti.

2872. **Zinelli, Giuseppe Maria,** Cler. Regol. Memorie istoriche della
vita S. Gaetano Tiene fondatore, e Patriarca de' Cherici Rego-
lari, Libri quattro. Coll'appendice di varj Monumenti spettanti
al Santo. Venezia, Simone Occhi, 1753. in-4. Cart. (6499). 10.—

 XX, 212 pp. ch. Dédicace à D. Ferdinando Romualdo Guiccioli ; préface ; « Ca-
talogo degli Scrittori della Vita di S. Gaetano » (échappé à *Ottino e Fumagalli*).

2873. **Zucchini, Girolamo.** Memorie storiche della celebre imma-
gine di M. V. delle Grazie protettrice della città di Faenza, del
singolar culto, con cui è stato venerata per il corso di quattro
secoli.... e della protezione nella luttuosa occasione del formi-
dabile tremuoto accaduto il 4 Aprile 1781. Faenza, Archi, 1781,
pet. in-8. Vélin. (B. G. *259). 10.—

 XXIV. 271 pp. ch.

LÉGENDES ET VIES DES SAINTS (Table).

Saints en général 2659. 2690. 2700.
2712. 2713. 2740-42. 2760. 2773.
2774-78. 2785. 2789-91. 2806.
2831. 2851. 2854. 2864-67.
Saintes en général 2691. 2706. 2707.
2731. 2787. 2834.
Saints d'Ancona 2843.
Saints de Brescia 2684.
Saintes Carmélitaines 2868.
Saints Franciscains 2770. 2801. 2838.
Saints Jésuites 2544.
Saints de Pologne, Hongrie, Bohème,
Prusse etc. 2703.
Saints de San Vittorino (Amiternum)
2768.
Saints Servites 2687
Saints de Venise 2737.
Saints de Verona 2667. 2702.
Agata 2812-13.
Albuinus 2856.
Aldobrandesca da Siena 2657.
Alfonso Rodriguez 2492.
Andrea Avellino 2669.
Anselmus 2871.
Antonio di Padova 2661. 2662. 2815.
Augustinus, Aurelius 2672. 2675. 2733.
2763.
Barbara 2816.
Bartolommeo de Breganze 2709.
Benedictus de Nursia 2739. 2786.
Bernardo da Offida 2857.
Bernardus Clarevallensis 2674. 2858.
Cajetanus Tiene voir Gaetano.
Cassianus 2856.
Catarina di Bologna 2693. 2694. 2738.
Catarina di Siena 2683. 2685. 2809.
2810. 2845.
Catarina Fiesca Adorna 2767.
Cecilia 2817.
Chiara di Assisi 2732.
Clemens I, papa 2833.
Colomba 2715. 2818.
Corrado di Piacenza 2686.

Costanza Austria Gonzaga 2829.
Cresci e compagni 2757.
Daria 2822.
Dionysius Areopagita 2853.
Dominicus 2788.
Elisabetta di Scanaugia 2758. 2759.
Enrico 2663.
Eufrasia 2819.
Euprepio 2695.
Eustachio di Padova 2697. 2730.
Faustino Primi 2710.
Fermo 2851. 2869.
Fialetta Rosa Fialetti 2796.
Filippo Neri 2664. 2793. 2870.
Francesca Romana 2847.
Franciscus Assisiensis 2678-81. 2716.
2717. 19. 2770. 2781-82. 2850.
Franciscus de Borgia 2852.
Franciscus de Paula 2799. 2848.
Franciscus de Sales 2723-25. 2729.
Franciscus Xaverius 2779.
Franco da Siena 2720.
Gaetano (Cajetanus) Tiene 2668. 2669.
2689. 2692. 2764. 2765. 2802. 2839.
2872.
Gentile 2771.
Gertruda 2759. 2837.
Giacomo da Bevagna 2752.
Giosafatto Chizzola 2710.
Giovanni voir aussi Johannes
Giovanni Colombini 2671.
Giovanni da Lodi 2859.
Giovanni Tavelli 2711.
Giovita Primi 2710.
Giuliana di Nicomedia 2708.
Giuseppe Calasanzio 2849.
Gomez 2803.
Grata 2844.
Gregorio Barbarigo 2807. 2808. 2828.
Grisante 2822.
Hieronymus 2734. 2743-49.
Ignatius de Loyola 2516-22.
Ingenuinus 2856.

LÉGENDES ET VIES DES SAINTS (Table).

·Irene 2670.
Jacopone da Todi 2753. 2783.
Johannes *voir* aussi Giovanni.
Johannes Baptista 2821. 2860.
Johannes Evangelista 2832.
Johannes Nepomucenus 2836.
Liberale d'Altino 2663. 2780.
Louis IX, roi de France 2800.
Lucia Syracusana 2755.
Luigi Gonzaga 2526.
Marcus Evangelista 2766.
Margherita 2771. 2823.
Margherita Maria Alacoque 2699.
2861.
Maria Virgo 2660. 2688. 2696. 2698.
2722. 2727. 2751. 2787. 2794-95.
2811. 2814. 2846. 2855. 2873.
Maria Alberghetti 2673.
Maria degli Angeli 2705.
Maria dell' Incarnazione 2784.
Maria Maddalena de' Pazzi 2804-5.
2862.
Matteo Dini 2701.
Menrado 2750.
Mettilde 2758. 2759.
Nicola de Tolentino 2658. 2721. 2762
Odorico da Pordenone 2704.
Orsola Benincasa 2665.
Osanna 2841.
Panuntio 2824.

Paulus Apostolus 2728. 2832.
Petrus Damianus 2756.
Petrus Urseolus (Pietro Orseolo) 2714
2736.
Pietro Gambacorti 2682.
Placidus 2769.
Procolo 2695. 2869.
Rainaldo Concoreggio 2735.
Rosa da Lima 2676.
Rustico 2851. 2869.
Sansone 2826.
Savinian 2677.
Secondo Romano 2792.
Serafico da Monte-Granaro 2842.
Severo 2840.
Stanislaus Cracoviensis 2703.
Teresa di Gesù 2863.
Teuteria 2797.
Teuzzone 2803.
Thebea Legione 2666.
Tommaso da Villanova 2726.
Tosca 2797.
Venatio da Camerino. 2825.
Veneranda 2772.
Veronica Giuliani 2835.
Victorinus 2768.
Vincenzo de Paoli 2656. 2830.
Vincenzo Ferrero 2827.
Zenone 2695. 2761. 2798.

Librairie ancienne Leo S. Olschki - Florence, Lungarno Acciaioli, 4.

LITTÉRATURE GALANTE.

2874. **Aretino, Pietro.** LA PRIMA PARTE DE RAGIO- | NAMENTI
DI M. PIETRO | ARETIÑO, COGNOMINATO IL | FLAGELLO
DE PRENCIPI, IL | VERITIERO, E 'L DIVINO. DI- | VISA IN
TRE GIORNATE, | LA CONTENENZA DE LE | QUALI SI POR-
RA NE | LA FACCIATA SE- | QUENTE. | Veritas odium parit.
| MDLXXXIIII. | — LA SECONDA PARTE DE RAGIONA- |
'MENTI.... DIVISA IN TRE GIORNATE.... | *Doppo le quali hab-
biamo aggiunto il piaceuol | ragionamento del Zoppino, com-
pofto | da quefto medesimo autore per | fuo piacere.* | COM-
MENTO | DI SER AGRESTO | DA FICARVOLO SOPRA | LA
PRIMA FICATA | DEL PADRE SI- | CEO. | CON LA DICERIA
| DE NASI. | (Paris ou Lyon, 1584).... LA | TERZA, ET | VL-
TIMA PARTE | DE RAGIONA- | MENTI | DEL DIVINO PIETRO
| ARETINO. | Ne la quale fi contengono due ragionamenti, | ciò
è de le Corti, e del Giuoco, cofa | morale, e bella. | (Portrait de
l'auteur). | Veritas odium parit. | Appreffo Gio. Andrea del Me-
lagrano | 1589. | — 3 parties et Commento en 3 vol. pet. in-8.
D.-vélin. (30382). 200.—

Partie I : 6 ff. n. ch. et 219 pp. ch. Partie II : 4 ff. n. ch. et 401 pp. ch.
Commento : 142 pp. ch. Partie III : 1 f. de titre, 202 ff. ch. et 1 f. u. ch.
L'impressum (fictif) qui se trouve à la fin de la partie II est ainsi conçu :
*Stampata, con buona licenza (loltamt) | nella nobil città di Bengodi, ne l'Italia
altre | volte più facile, il viggefimo primo d'Octobre | MDLXXXIV.* | Les 66
premiers ff. de la partie III contiennent le *Ragionamento de le Corti*, et les au-
tres le *Ragionamento del gioco*, avec un titre spécial : IL RAGIONAMENTO |
del diuino | PIETRO ARETINO | NEL QVALE SI PARLA | DEL GIOCO CON
MORA- | LITÀ PIACEVOLE | (Portrait de l'auteur] | Veritas Odium parit. |
M.D.XLXXIX. (sic) Le Commento di Ser Agresto a été écrit par *Molza* et
Annib. Caro.
La 1.ère partie correspond à l'édition ò citée par *Graesse* I, 190. La 2.ª partie
et le *Commento*, qui sont en un vol., correspondent à l'édition β, sauf que no-
tre exemplaire a, en plus de celui de Graesse, 4 ff. prélim. et que le texte com-
mence au verso du 4.ᵉ de ces ff. La 3.ª partie n'a qu'un f. prélim., tandis que
Graesse en compte 3 ; sans cela, elle correspond à l'édition citée.
Exemplaire complet et en bon état. Quelques petites piqûres de vers au
commencement du tome I. Ouvrage célèbre par ses obscénités outrées, et
très recherché. Gay VI, 168-169. *Brunet* I, 411.

2875. — LA PRIMA PARTE | DE| RAGIONAMENTI | DI | M. PIETRO
ARETINO, | COGNOMINATO IL | FLAGELLO DE PREN- | cipi,
il Veritiero, e '1 | Divino. | *Divifa in tre Giornate :* | La conte-
nenza de le quali fi porra ne | la facciata feguente. | Veritas
odium parit. | MDLXXXIIII. | — LA SECONDA PARTE.... *Di-
uifa in tre giornate.* | *Doppo le quali habbiamo aggiunto
il piacevol | ragionamento del Zoppino, composto da | questo
medefimo Autore per | fuo piacere.* | — COMMENTO | DI |
SER AGRETSO | (sic) DA FICARVOLO, | SOPRA LA PRIMA
FICATA | DEL | PADRE SICEO. | *Con la diceria | de Nasi.* |
(Paris ou Lyon, 1584). 3 parties en 1 vol. pet. in-8. Maroquin

LITTÉRATURE GALANTE.

rouge, triples fil., dos richement orné, dent. intér., tr. dor. (Bedford). (27442). 180.—

Tome I: 5 ff. n. ch. et 198 pp. ch. Tome II: 1 f. blanc, 3 ff. n. ch. et 339 pp. ch. Commento: 118 pp. ch. et 1 f. blanc. Notre exemplaire còrrespond à l'édition décrite par *Graesse* I, 190 sous la lettre α, il a aussi l'erratum: Agretso. L'impressum à la fin du vol. II est conçu en ces termes: Stampata, con buona licenza (toltami) nel-| la nobil Città di Bengodi, ne l' Italia altre vol | te piu felice, il viggefimo primo d'Octobre | MDLXXXIV. | *Gay* VI, 168-169. Très bel exemplaire réglé, 146X95 mm. Sur le f. de garde se trouve la Dédicace autographe du célèbre poète anglais *Edwin Arnold* à George A. Gala 1891.

2876. **Aretino, Pietro**. Le même ouvrage, la même édition. (Paris ou Lyon 1584). 3 parties en 1 vol. pet. in 8. Mar. rouge, dent. intér., tr. dor. (G. Hardy). (29538). 180.—

Bel exemplaire, 147X85 mm.

2877. — Le même ouvrage. (Paris ou Lyon 1584). 3 parties en 1 vol. pet. in-8. Vélin. (29412). 150.—

Copie exacte de l'édition précédente, mais avec cette souscription au bas du vol. II « MeDIcata ReLabor », et où la faute « Agretso » est corrigée en « Agresto ». Voir *Graesse* I, 190. *Gay* VI, 168-169. Bel exemplaire à grandes marges 156X110 mm.

2878. — Dubbii amorosi, altri dubbii, e sonetti lussuriosi. Nella Stamperia del Forno, alla Corona de Cazzi. S. I. n. d. (Paris, Grangé, vers 1757). in-16. Mar. olive, fil. et fleurons sur les plats, dos orné, tr. d. (rel. du temps [Derome?]) 125.—

1 f. de titre et 82 pp. ch. *Gay* III, p. 111 : « Edition faite aux dépens de Corbie, intendant du duc de Choiseul, elle est en papier de Hollande ». *Brunet* I, 406. Belle édition fort rare et recherchée. Superbe exemplaire ayant au f. de garde un envoi autographe de Samary à Croze Magnan, daté de 1782.

2879. **Baffo, Giorgio**. Raccolta universale delle opere. Cosmopoli (Genova ossia Venezia) 1789. 4 vol. in-8. rel. en 1 seul, Avec le portrait de l'auteur et 4 frontisp. gravés s. c. Cart. (25147). 100.—

Edition originale de ces poésies en dialecte vénitien, qui a été imprimée aux frais du comte de *Pembroke*. G. Baffo a obtenu la triste gloire d'être le rimeur *le plus obscène et le plus sale de son temps*. Les Vénitiens louent beaucoup l'originalité de son esprit, l'élégance et la naïveté de son style. *Gay* VI, 166. *Brunet* I, 608. Vente *Hamilton* 275 Fr.

2880. **Bandello, Matteo**. Le novelle. Londra, Riccardo Bancker, 1791-1793. (Livorno) 4 pties. en 9 vol. in-8. Avec le portrait de l'auteur gravé en t.-d. Veau pl. (23701). 75.—

Édition très estimée, soignée par *Gaetano Poggiali*. Bel exemplaire sur papier teinté de bleu. Sans la préface de *Poggiali* supprimée dans la plupart des exemplaires. *Gamba* n. 1228. *Gay* VI, 132.

Fr.cent.

LITTÉRATURE GALANTE.

2881. **Bandello, Matteo.** Il primo (secondo e terzo) volume delle novelle del Bandello, novamente corretto et illustrato dal Sig. Alfonso Ulloa. Con una aggiunta d'alcuni sensi morali del Sig. Ascanio Centorio de gli Hortensi a ciascuna novella fatti. In Venetia, appr. Camillo Franceschini, 1566. 3 vol. in-4. Vélin. (21888). 150.—

> Réimpression de l'édition mutilée de 1560, qui contient pourtant, dans le 3.ᵉ vol., 18 nouvelles de divers auteurs (*Parabosco, Giovanni Fiorentino* et *Molza*). À cause de cette appendice elle est assez recherchée. *Gay* VI, 132. *Gamba* no 1226. *Passano* I, p. 35-36. Bon exemplaire.

2882. — Novelle. Milano, Giovanni Silvestri, 1813-14. 9 vol. pet. in-8. D.-veau, non rogné. (B. G. 258). 40.—

> Bel exemplaire de cette édition corrigée sur le texte de Poggiali. *Gamba* no. 1229. *Gay* VI, 132. *Passano* I, p. 37: « la sua edizione può riputarsi migliore di tutte le antecedenti ».

2883. (**Bertòla, Aurelio De Giorgi**, abbate). Rime e prose erotiche di Ticofilo Cimerio. Novella ed. In Ginevra, 1810. pet. in-8. Cart. (6511). 10.—

> V, 72 pp. ch. Inconnu de *Gay*.

2884. **Boccaccio, Giovanni.** Opere volgari, corrette su i testi a penna. Edizione prima. Firenze, Magheri e Ig. Moutier, 1827-34. 17 vol. gr. in-8. Avec portr. Br. **non rogné.** (30457). 250.—

> *Brunet* I, 985 : « Edition faite avec soin, d'après les meilleurs textes et les manuscrits, elle contient tout ce que Boccace a écrit en italien, y compris la Caccia di Diana ». *Gamba* no. 236 : « pregevolissima Raccolta ».
> Bel exemplaire, non rogné, comme neuf. La collection complète est devenue rare et recherchée.

2885. — Il Decamerone con nuove e varie figure. Nuovamente stampato et ricorretto per *Antonio Brucioli*. Con la dichiaratione di tutti i vocaboli, detti, proverbii. Con una dichiaratione di più regole de la lingua toscana. Venezia, Gabriel Jolito de ferrarij, 1542. in-4. Avec un superbe frontisp., le portrait du Boccace, 10 belles fig., des initiales histor. et la marque typ. grav. s. bois. Veau aux armes (rel. défraîchie). (21915). 100.—

> 11 (sur 12) ff. n. ch. et CCLX ff. ch. Caractères italiques. Très belle edition estimée, précédée de l'épître dédic. à Madalena de' Buonaiuti.
> C'est la première donnée par Gabriel Giolito. Le titre, entièrement gravé s. bois, fait voir une toile supportée par 8 anges ; en haut la petite marque de Giolito, en bas le portrait du Boccace. Ce bois-ci, ainsi comme les dix petits, 59×70 mm., sont d'un dessin élégant et accompli. *Bongi* I, 42-13. *Gamba* no. 174. *Bacchi della Lega* p. 39.
> Bel exemplaire à grandes marges. Quelques traces d'usage.
> Voir le fac-similé à la p. 806.

2886. — Il Decamerone nuovamente alla sua vera lettione ridotto da M. *Lod. Dolce.* Con tutte le allegorie, annotationi, tavole ecc.

LITTÉRATURE GALANTE.

In Vinegia, appresso Gabriel Giolito de Ferrari et fratelli, 1552.
in 12. Avec quelques belles fig., des initiales hist. et 3 marques
typogr. gr. s. b. Vélin. (15824). 50.—

12 ff. n ch., 848 pp. ch. et 34 ff. n. ch. Caractères italiques. Dédicace à
Mad. la Dauphine de France.

N.° 2885. *Boccaccio*. Decamerone. Venezia, 1542.

Les jolies figures, au nombre de 10, chacune 38×54 mm., sont des copies
plus petites de celles de l'édition précédente de 1542. *Bongi* I, 364-65. *Gamba*
no. 175. *Bacchi della Lega* p. 41-42. — Exemplaire à larges marges 142×80 mm.,
çà et là des passages soulignés.

LITTÉRATURE GALANTE.

2887. Boccaccio, Giovanni. Autre exemplaire de la même édition. Veau. (22325). 50.—

Légères mouillures au commencement du volume, un peu court de marges en haut, 137×78 mm.

2888. — Il Decameron; di nuovo ristampato e riscontrato in Firenze con testi antichi e alla sua vera lezione ridotto dal cav. *Leonardo Salviati.* Terza ediz. Venezia, Giunti, 1585. in-4. Avec de grandes initiales orn. et hist. et la marque typ. gr. s. b. Vélin. (3847). 40.—

22 ff. n. ch., 618 pp. ch. et 2 ff. n. ch. Caractères italiques. Edition fort louée par *Gamba* no. 181. Elle doit avoir rapporté au *Salviati* qui la fit par l'ordre du Grand-duc de Toscane, 1000 piastres de la part des éditeurs. *Bacchi della Lega* p. 45. — Bon exemplaire, grand de marges.

2889. — Le même. 4. ediz. Firenze, Giunti, 1587. in-4. Avec de grandes initiales histor. et 3 marques typ. gr. s. b. Vélin. (*22268). 30.—

16 ff. n. ch., 585 pp. ch. et 39 ff. n. ch. Caractères italiques. *Gamba* no. 182. Edition citée par la Crusca. *Bacchi della Lega* p. 45.

2890. — Le même Venetia, Giorgio Angelieri, 1594. in-4. Avec de grandes initiales orn. et hist. et la marque typ. gr. s. b. Vélin. (30150). 25.—

12 ff. n. ch. et 618 pp. ch. dont les pp. 586-88 sont blancs. Caractères italiques. *Bacchi della Lega* p. 46: « Questa è la quinta edizione del testo Salviati, a cui tutti i bibliografi assegnarono la data del 1595 ».

2891. — Le même. Venezia, P. M. Bertano, 1638. in-4. Avec des initiales orn. et la marque typ. Vélin. (16514). 10.—

8 ff. n. ch. et 472 pp. ch. Caractères italiques. *Bacchi della Lega* p. 47.

2892. — Il Decamerone di nuovo riformato da *Luigi Groto* Cieco d'Adria et con le dichiarationi, avvertimenti et un vocabolario fatto da *Girolamo Ruscelli.* Venezia, Fabio et Agost. Zoppini et Onofrio Fari, 1588. in-4. Avec le portrait de *Groto* et 10 grandes fig., des initiales et la marque typ. grav. s. b. D.-veau. (*22269). 50.—

4 ff. n. ch., 564 pp. ch. et 35 ff. n. ch. Caractères italiques. Dédicace de Giov. Sega au Duc de Mantoue. Texte assez arbitrairement altéré. Beaux et curieux bois, dont le premier et le dernier représentent une vue de Florence. *Bacchi della Lega* p. 45-46.

2893. — Le même. Venetia, Zoppini, 1590. in-4. Avec le portrait de *Groto* et 10 belles fig. grav. en bois. Veau. (27734). 40.—

4 ff. n. ch., 544 pp. ch., 46 ff. n. ch. (le dern. bl.). Caractères italiques. Dédié par Giov. Sega « al Seren. Duca di Mantova et del Monferrato ». Réimpression de l'édition précédente. *Bacchi della Lega* p. 46.

LITTÉRATURE GALANTE.

2894. **Boccaoolo, Giovanni**. Il Decameron. Si come lo diedero alle stampe gli SS.ri Giunti l'Anno 1527. In Amsterdamo 1665, in-12 [ex typograph. Elzeviriana ; à la sphère]. Vélin. (12780). 75.—

12 ff. n. ch. et 744 pp. ch. Titre en rouge et noir. Edition originale de cette élégante et recherchée réimpression de la « Ventisettana ». Notre exemplaire a la préface qui commence : « Gl'amatori della lingua Toscana.... » etc. Fort bel exemplaire, bien conservé, sans aucune tache, grand de marges, 147×83 mm. *Willems* no. 1349 *Gamba* no. 183. *Bacchi della Lega* p. 47-48.

2895. — Il Decameron. In Amsterdamo, 1703. (Napoli o Ginevra) in-12. Vélin, **non rogné**. (30988). 75.—

1 f. blanc (manque), 13 ff. n. ch. et 811 pp. ch. Jolie édition, imprimée sur beau papier. C'est une imitation de l'édition des Elzevir de 1665, échappée à *Willems*. Gamba no. 181. *Bacchi della Lega* p. 48. Bel exemplaire, non rogné.

2896. — Il Decamerone Di M. Giovanni | Boccaccio Nvovamente | corretto Et Con Di- | ligentia Stam- | pato. | M.D.XXVII. | Impreffo in Firenze per li heredi di Philippo di Giunta | nell'anno del Signore. M.D.XXVII. Adi | xiiij. del Mefe d'aprile. | (1527). (Réim-pression de 1729) in-4. Relié. (B. G. *1206). 75.—

8 ff. n. ch., 884 pp. ch. Fort bel exemplaire grand de marges de la contrefaçon de la célèbre « Ventisettana » imprimée à Venise, par *Stef. Orlandelli* et *Pasinello*, en 1729. Gamba no. 172. *Zambrini* 87. *Bacchi della Lega* p. 36.

2897. — Il Decamerone. Londra (mais Paris), 1757. 5 vol. gr. in-8. Avec 5 frontispices différents, le portrait du Boccace, 110 figures et 97 culs-de-lampe par *Gravelot, Boucher* et *Eisen*, gravés en t.-d. par Aliamet, Baquoy, Flipart, Legrand, Lemire, Lempereur, Leveau, Martenasi, Moitte, Ouvrier, Pasquier, Pitre, Saint-Aubin, Sornique et Tardieu. Mar. rouge, filets dor, sur les plats, dentelles intér., dos orné à petits fers, tr. dor. (Zaehnsdorf). Ex-libris. (31527). 450.—

Un des plus beaux livres illustrés du XVIIIe siècle, les trois coryphées de l'art français : Gravelot, Boucher et Eisen s'y sont réunis pour illustrer les charmantes nouvelles du Décaméron avec les créations délicieuses et piquantes de leurs crayons. L'édition en langue italienne est antérieure à celle en langue française, les figures sont du premier tirage et plus fraiches, que dans la dernière. *Cohen* col. 48, 49.
Il y aura bien peu d'exemplaires qui soient dans un état aussi parfait que celui-ci. Il est sur papier de Hollande, très grand de marges, hauteur 205 mm., et dans une jolie reliure. *Bacchi della Lega* p. 51. — Voir aussi no. 2906.

2898. — Il Decameron, tratto dall'ottimo testo scritto da *Franc. d'Amaretto Manelli*. Sull'originale dell'autore. S. l. (Lucca), 1761. pet. in-fol. Avec les portraits du Boccace et de Manelli, un titre gravé et 1 facsim. Cart. non rogné. (B. G. *2402). 30.—

XXXVI pp. ch. et 373 ff. ch., 1 f. blanc. Bon exemplaire fort grand de marges, un peu bruni comme tous les exemplaires. Cette édition publiée par le marq. *Piet. Ant. Guadagni* et le chan. *A. M. Bandini*, est une reproduction mot à mot du Ms. Manelli, dont elle rend même les nombreuses autes du copiste. Edition fort estimée. *Bacchi della Lega* p. 51-52.

LITTÉRATURE GALANTE.

2899. **Boccaccio, Giovanni.** Decamerone, diligentemente corretto, ed accresciuto della vita dell'autore, ed altre osservazioni istoriche e critiche da *Vincenzo Martinelli*. In Londra, (Nourse), 1762. gr. in-4. Veau marbré, dos orné. (31041). 40.—

 1 f. de titre, 35, XVI, 574 pp. ch. et 4 ff. n. ch. Bonne édition. *Gamba* no. 188. Bel exemplaire, à grandes marges, où l'on a joint (remplaçant le portrait du Boccace et la médaille de Martinelli gr. par Bartolozzi qui manquent) les beaux portraits du Boccace et de Fiammetta, *Ferd. Moutier dis., Gio. Della Bella incise*, tous les deux tirés sur grand papier. *Bacchi della Lega* p. 52.

2900. — Decamerone. Italia (Firenze), 1815. 6 vol. in-24. Avec un portrait. Br. non rognés. (B. G. 401). 10.—

 Zambrini.114. *Bacchi della Lega* p. 55-56.

2901. — Il Decameron. Firenze, all'insegna di Dante, 1820. in-fol. Maroquin noir, **non rogné.** (17611). 100.—

 VII, 307 pp. ch. Edition estimée, très rare, due aux soins de *Giuseppe Molini*, imprimée dans un format très curieux, mesurant 365 mm. en haut et 80 mm. en large. A la fin du volume un colophon constate que ce fut le premier livre imprimé dans ce format « papyriforme (?) ». Il paraît à peu près l'unique. On en a tiré 100 exemplaires sur papier à la main et 10 sur papier vélin. *Gamba* no. 192. *Bacchi della Lega* p 57. — Très bel exemplaire frais et intacte.

2902. — Decamerone. Londra, Guglielmo Pickering, 1825. 3 vol. in-8. Cart. toile, non rogné. (30279). 25.—

 CXXXV, 567 pp. ch. Edition estimée pour sa belle exécution et la correction du texte, qui est celui suivi de *Mannelli*, mais refait dans l'orthographe. Elle est précédée du « Discorso storico sul testo del Decamerone » écrit par Ugo Foscolo. *Gamba* no. 193. *Bacchi della Lega* p. 58. Bel exemplaire sans les figures.

2903. — Il Decamerone. Firenze, presso Gius. Molini e C., 1827. in-12. Avec un frontisp. et un titre grav. s. c. Cart. orig. non rogné ni coupé. (16050). 15.—

 XIII, 510 pp. ch. Superbe exemplaire de cette édition très jolie. *Gamba* no. 192. *Bacchi della Lega* p. 58.

2904. — Le Decameron de M. Jean Bocace, florentin. Traduict d'italien en françois par Maistre *Anthoine le Maçon*. Lyon, Guillaume Roville, 1558. in-12. Avec 10 très jolies figures (par le Petit Bernard ?), le portrait du poète, beaucoup de petites initiales ornem. et hist., des listeaux et la marque typogr. gr. s. b. Mar. bleu, dent. int. 150.—

 1002 pp. ch. et 16 ff. n. ch. dont le dernier blanc. Car. ronds. Jolie édition, la première en français, en petit format. *Didot, Essai* p. 241-215 : « En tête de chacun des dix livres sont de très-jolies compositions finement gravées ». *Brunet* I, 1 06. — Bel exemplaire, un peu court de marges en haut.

2904.ᵃ — La même traduction. Dernière édition, nouvellement corrigée. Paris, chez Arnould Cotinet, 1662. in-8. Mar. vert, fil. sur les plats et le dos, dent. intér., tr. dor. (Koehler). (29203). 150.—

 12 ff. n. ch. et 957 pp. ch. Bel exemplaire de cette traduction non retranchée, revêtu d'une belle reliure moderne. Avec Ex-libris de *Charles Nodier* et de *I. Dawson Brodie.*

LITTÉRATURE GALANTE.

2905. **Boccaccio, Giovanni.** Contes et nouvelles de Bocace florentin. Traduction libre, accomodée au gout de ce temps, & enrichie de figures en taille douce gravées par M. *Romain De Hooge.* Amsterdam, George Gallet, 1699. 2 vol. pet. in-8. Av. frontisp. et 100 fig. à l'eauforte. Mar. rouge, triples fil. et fleurons aux angles, dos orné, dent. intér., tr. dor. (Belz suc. Niedrée). (31320). **250.—**

11 ff. n. ch. et 366 pp. ch.; 427 pp. ch. et 6 ff. n. ch. Seconde édition ornée d'un frontisp. et de 100 fig. à l'eau-forte impr. dans le texte. Elle est presqu'autant estimée que la première édition. *Brunet* I, 1006. Bel exemplaire à grandes marges, dans une jolie reliure moderne.

2906. — Le Décaméron de Jean Bocace. Londres (Paris) 1757-1761. 5 vol. gr. in-8. Avec 5 frontispices différents, le portrait du Boccace, 100 figures et 97 culs-de-lampe, par *Gravelot, Boucher et Eisen,* gravés en t.-d. par Aliamet, Baquoy etc., et les **21 figures galantes par Gravelot.** Veau fauve, triples fil., dos orné, tr. dor. (anc. rel.). (31311). **1500.—**

Le texte de cette édition précieuse et fort recherchée est de la traduction de *Le Maçon.* Les amateurs, et en première ligne les Français la paient beaucoup plus chère que l'original italien publié par les mêmes éditeurs en 1757. — Voir aussi no. 2897. Très bel exemplaire, très grand de marges, 212×136 mm., avec les ff. contenant la vie de Boccace au commencement qui manquent souvent. On y a joint la suite complémentaire des 21 estampes galantes de *Gravelot. Cohen* col 49-50.

2907. — Contes de J. Bocace. Traduction nouvelle (faite par *Antoine le Maçon)* enrichie de belles gravures. A Londres, 1779. 10 pties. en 5 vol. in-8. Avec frontisp. et 110 magnif. figures grav. s. cuivre. D.-mar. rouge, tête dorée, presque non rogné. (23577). **150.—**

Les 110 figures, dont notre exemplaire contient de très belles épreuves, sont dessinées par *Gravelot, Boucher et Eisen,* légèrement réduites et gravées par *Vidal. Cohen* p. 50. Bel exemplaire grand de marges.

2908. **Bouvier,** Msgr., vescovo di Mans. Venere al tribunale della penitenza. Manuale dei confessori. (Dissertazione sul VI. comandamento del decalogo). Traduz. dal latino col testo a fronte di *Osvaldo Gnocchi-Viani.* Roma, Capaccini, 1877. in-8. D. veau rouge. (17857). **10.—**

XIV pp. ch. et 111 ff. ch. Relié à la suite: La Confessione, opuscolo scritto da un curato.... Trad. dal francese. Siena, G. Mucci, 1876. 88 pp. ch. et 1 f. n. ch.

2909. **(Cailleau, Ant.).** Mes vingt ans de folie, d'amour et de bonheur ; ou Mémoires d'un abbé petit-maître ; où l'on trouve une esquisse des mœurs qui régnoient à Paris il y a vingt ans. Publiés par un de ses amis. A Paris, 1808. 3 vol. in-8. D.-veau. (23197). **20.—**

< C'est le tableau le plus dégoûtant du cynisme et de la débauche ; les folies sont de froides sottises racontées du ton le plus triste et le plus glacé >. *Gay 70,* ne mentionne que cette édition.

LITTÉRATURE GALANTE.

2910. **Callendario** de Stropaggio da i Gareggi, massaro e degan de
la villa de Brusegana, terretorio pavan, Onve per ponto de calle
della gran Vegnesie el scoerze gi andaminti delle tuose pi scal-
trie della città. In la strambaria della buon'anema del quondam
Barba Begotto, 1652. in-4. Cart. (22489). 15.—

> 4 ff. n. ch. (sign. A.). Satyre en vers et eu dialecte padouan sur les four-
> beries des filles publiques de Venise. Très rare.

2911. **Canti carnasoialesohi.** Tutti i trionfi, carri, mascheaate (sic)
ò canti carnascialeschi andati per Firenze, dal tëpo del Ma-
gnifico Lorenzo vecchio de Medici ; quädo egli hebbero prima
cominciamëto, per insiuo à questo anno presente 1559. In Fio-
renza (Lorenzo Torrentino), 1559. in-8. Avec une belle bordure
de titre grav. e. b. Vélin, avec très jolis ornem., dos orné (anc.
rel.)· (27730). 250.—

> 10 ff. n. ch., 465 pp. ch. (les pp. 305 á 328 sautées dans la numération) et
> 3 ff. n. ch. Caractères italiques.
> **Première édition**, extrèmement rare et recherchée, faite par *Ant. Franc. Graz-
> zini detto il Lasca* et dédiée par lui à « Don Francesco Medci Principe di
> Firenze ». **Exemplaire complet des pages 299-396** contenant les *Canti dell'Otto-
> naio*, qui furent retranchées dans la plupart des exemplaires, aussitôt après
> la publication, et il n'y qu'un très petit nombre d'exemplaires échappé à cette
> mutilation. *Gay* V, 391. *Gamba* no. 261.
> Très bel exemplaire dans une jolie reliure ancienne.

2911a. — Le même. In Fiorenza 1559. Veau fauve, doubles fil., dos
orné. (11430). 50.—

> Bel exemplaire, grand de marges. Incomplet, comme presque toujours, des
> pp. 299-396, contenant les *Canti dell' Ottonaio.*

2912. — Le même. In Fiorenza 1559. — Relié à la suite : Canzoni o
vero mascherate carnascialesche, di M. **Gio. Battista dell'Ot-
tonaio** araldo già della Illustriss. Signoria di Fiorenza. In Fio-
renza, appresso Lorenzo Fiorentino, 1560. in-8. Avec les armès
des Medici sur le titrè et à la fin. Les 2 vol. rel. en un. Veau
richem. doré s. les plats et le dos. (Rel. du XVIII.e siècle). (21875). 150.—

> I : 10 ff. n. ch., 465 pp. ch. et 3 ff. n. ch.; II : 103 pp. ch.
> Cet exemplaire est aussi incomplet des pp. 290-396, mais ces pièces sont sup-
> pléées par la réimpression d'elles, qui contient même deux pièces en vers, non
> publiées dans le recueil original. Elle fut publiée par le chanoine Paolo del-
> l' Ottaiano, frère de l'auteur. *Gamba* no. 264 et 693. Editions citées par la
> Crusca. *Gay* VI, 361 et II, 111 : « Recueil contenant des pièces fort libres de
> Machiavel, de Laurent de Médicis, du card. Divizio » etc.
> Bel exemplaire.

2913. — Le même. In questa seconda edizione corretti, con diversi
manoscritti collazionati, delle loro varie lezioni arricchiti etc.
Cosmopoli, ex Museo Passerio (Lucca, Benedini) 1750. in-4.
Avec 43 portraits de tous les poètes et 2 frontisp. grav. en. t-d.
Cart. non rogné. (31015). 50.—

> LX, 594 pp. ch. et 1 f. n ch. *Gamba* no. 268 : « Queste moderne ristampe
> non debbono essere trascurate dai raccoglitori dei testi di nostra lingua ;
> e tanto più che contengono l'aggiunta di qualche Canto che manca nell'edi-

LITTÉRATURE. GALANTE.

zione del 1559 ». Il y a 2 éditions, publiées sous cette date, dont *Gamba* signale les différences, cet exemplaire est de la première qui possède un f. d'Errata, à la fin.

2914. **Canti Carnascialeschi.** Le même. Cosmopoli 1750. 2 vol. D.-veau, non rogné. (30583). 40.—

> LX, 5:5 pp. ch. Exemplaire de la seconde édition, ou les corrections et les additions ont été insérées à leur place. *Gamba* no. 268.

2915. **Casanova de Seingalt, Jacques.** Mémoires, écrits par lui-même. Paris, Paulin, 1843. 4 vol. in-8. D.-veau. (24787). 40.—

> Réimpression du texte publié à. Leipzig, des 4 derniers volumes de ces mémoires célèbres. *Gay* V, 6.

2916. **Cazza, Gio. Agostino.** ALLO ILLUSTRISSIMO | ET REVE-RENDISSIMO | Signor Christoforo Madrutio | Principe e Cardinal | di Trento. | LE SATIRE, ET CAPITOLI | piaceuoli di Messer *Giovan Agostino* | *Cazza* gentilhuomo | Nouarese. | IN MILANO. M.D XLIX. | (1549). in-8. Avec beaucoup de petites initiales sur fond noir. Maroquin rouge, dos orné à pet. fers, fil., dent. intér., tranch. dor. (27379). 100 —

> 107 ff. ch., 1 f. n. ch. Caractères italiques. Edition très-rare des poésies d'un poète italien peu connu. Bel exemplaire. En regard du titre on trouve la notice suivante d'un ancien possesseur : « V. *Quadrio*. T. 1.º P. 84. Tomo 2 P. 237. T. 5 P. 398. *Crescimbeni* T. 5. P. 5ª. In tutti questi luoghi notati dove si da notizia di questo autore, non si dice niente di queste Satire che per la vivezza del pensiero e per la facilità dello stile meritano certo d'essere rammentate. Ond'è da credere che siano rarissime. Si trovano però nella *Libreria Capponi* P. 112. V'è ancora da osservare che nella Satira 3.ª nella 6.ª 9.ª 11.ª 21.ª & 26.ª in' lode della Coda ed altrove si trovano non poche oscenità, e però dedicato questo Libro al Cardinal di Trento, prova che in quei tempi non troppo scrupolosamente si osservava la modestia ed il buon costume. Feb. 1813 Mr. F. Hunters -Sale Lstrl. 7: 0. 0. (175 Frcs.). *Gay* III, 153.

2917. **Cerretti, Luigi,** Modenese. Rime diverse inedite. Italia 1831. Manuscrit sur papier du XIXe siècle, in-8. Cart. (B. G. 159). 25.—

> 82 ff. en partie chiffrés.
> VI nouvelles érotiques en vers ; VI apologues ; L épigrammes. Au f. 58 recto : « Frammenti originali del poema di Cerretti contro il falso gusto di poetare del nostro secolo. La Sferza di Pietro il Grande. Poemetto visionario in istile alla moda di Eleuterio Battifolle. Canti VI in ottava. In Crisopoli all' Insegna del Profondo ».
> Recueil fort important de poésies mises en belle copie par quelque admirateur du poète, qui fut ambassadeur à Parme, réfugié politique en France et qui mourut en 1808. Un premier choix des poésies de Cerretti fut publié à Milan en 1812 et puis en 1822. Probablement ce manuscrit est l'unique qui nous conserve sa dernière production littéraire, et les notes historiques et personnelles qui accompagnent les belles nouvelles érotiques le rendent très intéressant.

2918. **(Choderlos de Laclos).** Les liaisons dangereuses, ou Lettres recueillies dans une société, et publiées pour l'instruction de quelques autres par M. C..... de L. À Paris, chez Le Prieur, an VI (1797). 4 tom. en 2 vol. in-12. D.-rel. (23207). 10.—

> Edition non mentionnée par *Gay* IV, 298-99.

LITTÉRATURE GALANTE.

2919. **Clericatus, Joannes.** Erotemata ecclesiastica quibus utebatur pro examinandis confessariis ac clericis. Editio III, ab auctore revisa et locupletata. Venetiis, A. Poleti, 1706. in-4. Cart. (3829). 10.—

> 8 ff. n. ch., 454 pp. ch. Dédié au cardinal Georgio Cornelio. Traité de théologie morale, qui spécifie très exactement les péchés sexuels. Non cité par *Gay*.

2920. **Code,** ou nouveau règlement sur les lieux de prostitution dans la ville de Paris. A Londres, 1775. in-8. Cart. n. r. (25854). 10.—

> XX pp. ch., 2 ff. blancs, 191 pp. ch. Edition unique. *Gay* II, 261.

2921. **Collection** d'héroïdes et pièces fugitives de *Dorat, Colardeau, Pezay, Blin de Sain-More,* et autres. A Francfort, et à Leipsic, 1771. 10 vol. (sur 12) in-12. Veau marbré, encadr. sur les plats, dos orné. (23236). 40.—

> *Gay* II, 266-67 : « Monument curieux de la littérature de cette époque, curieux à conserver comme étude ». *(Viollet-Leduc).* Plusieurs de ces pièces en vers sont érotiques et même obscènes p. e. : Caquet Bonhec, Laïs et Phriné ; les Dévirgineurs, etc. Bon exemplaire, il manque les 2 derniers volumes

2922. '(**Cordara, Giulio Ces.**, dei conti di Calamandrana). Il fodero o sia il jus sulle spose degli antichi signori, sulla fondazione di Nizza della Paglia. Poema satirico giocoso in ottava rima di Veridico Sincer Colombo Giulio. Nizza della Paglia e si trova in Parigi, appresso Molini, Barrois, 1788. in-12. Veau fauve, encadr. sur les plats, dos orné (anc. rel). (12698). 30.—

> VI, 243 pp. ch. Livre fort rare. *Gay* III, 352. *Melzi* III, 209.

2923. (**Costelli ou Couteau**). L'art de faire des garçons, ou nouveau tableau de l'amour conjugal par M. *** Docteur en médecine de l'Université de Montpellier. A Londres, 1787. pet. in-8. Veau. (23353). 20.—

> XXII et 188 pp. ch. *Gay* I, 315 : « Le chap XII sur le plaisir érotique, ses causes etc. est le plus curieux et le plus hardi de l'ouvrage, c'est un sujet qui a été rarement abordé ».

2924. **Crébillon** fils. Le Sopha, conte moral. Maestricht, Jean-Edme Dufour & Philippe Roux, 1779. in-12. (7449). 10.—

> Faux titre, frontisp., X, 356 pp. ch. Conte fort libre. *Gay* VI, 285-286.

2925. — Lettres de la Marquise de M*** au Comte de R***. Amsterdam et Leipzig, Arkstée et Merkus, 1744. 2 pties. en 1 vol. pet. in-8. Veau marbré, encadr. sur les plats, dos orné (anc. rel.). (23213). 10.—

> 2 ff. n. ch. et 181 pp. ch.; 2 ff. n. ch. et 168 pp. ch. *Gay* IV, 285 ne mentionne pas cette édition.

2926. (**D'Albert,** M.lle). Les confidences d'une jolie femme. Amst. et se trouve à Paris, 1776. 4 parties en 1 vol. in-12. Cart. (1598). 10.—

> Roman libre, qui a « pour but de montrer les maux qu'entraîne une éducation négligée ». *Gay* II, 308.

LITTÉRATURE GALANTE.

2927. **De Catalde.** Le paysan gentilhomme, ou avantures de M. Ran-
sau : avec son voyage aux isles Jumelles. Par Monsieur De Ca-
talde. A la Haye, chez Pierre de Hondt, 1738, in-12. Veau.
(25229). 15.—

> 2 ff. n. ch., 284 pp. ch. Titre en rouge et noir. Contes érotiques échappés
> à *Gay.*

2928. **Desnoiresterres, Gustave.** Les cours galantes. Paris, E. Dentu,
1862-65. 4 vol. pet. in-8. Br. n. r. (18322). 10.—

> *Gay* II, 370 : « Série de tableaux de moems au 18. siècle : l'Hôtel de Bouil-
> lon, la Folie Rambouillet, le Château d'Anet, le Temple » etc.

2929. **(Diderot, Denis).** Les bijoux indiscrets. Au Monomotapa,
1771. (Paris). 2 vol. in-12. Veau marbré, dos orné (anc. rel.).
(21894). 15.—

> 2 ff. n. ch., III, 207 pp. ch. ; 4 ff. n. ch. et 239 pp. ch. Célèbre roman éro-
> tique et satyrique. *Gay* II, 18. Il manque les frontisp. et les figures.

2930. — Œuvres philosophiques de M.r D***. Tome cinquième. Les
bijoux indiscrets. Amsterdam, Marc-Michel Rey, 1772. in-8. Avec
un frontisp., un fleuron sur le titre et 6 jolies fig. non signées. Mar.
rouge, fil. et compart., dos orné, ornem. intér., tr. dor. (31316). 75.—

> 4 ff. n. ch. et 389 pp. ch. Bel exemplaire, grand de marges, les epreuves
> très fraîches. *Cohen* col. 116. *Gay* II, 18.

2931. **Di Giacomo, S.** La prostituzione in Napoli nei secoli XV, XVI e
XVII, documenti inediti. Napoli, Ric. Marghieri, 1899. in-4. Avec
51 fig. Cart. n. r. (30806). 25.—

> 4 ff. n. ch. et 176 pp. ch. Les figures représentent des scènes, des portraits,
> des costumes, des autographes etc., reproduites en fac-similé sur les originaux.

2932. **(Dorat, Cl. Jos.).** Mes nouveaux torts, ou nouveau mélange
de poésies, pour servir de suite aux Fantaisies. Amsterdam et
Paris, Monory, 1775. in-8. Avec un superbe frontisp. par *E. De
Gherdt* et une belle fig. par *C. S. Gaucher*, d'après *Marillier*.
Br. non rogné. (16584). 10.—

> 232 pp. ch. *Cohen* et *Gay* ne citent pas cette édition.

2933. (—) Les victimes de l'amour, ou lettres de quelques amans cé-
lèbres, précédées d'une pièce sur la mélancolie, et suivies d'un
poème lyrique et d'autres pièces. Paris, Delalain, 1780. in-8.
Cart. n. r. (9480). 10.—

> 120 et 45 pp. ch. Non cité par *Gay.*

2934. **(Dreux du Radier).** Dictionnaire d'amour dans lequel on trou-
vera l'explication des termes les plus usités dans cette langue. Par
*M. de***.* À la Haye, 1741. pet. in-8. Cart. non rogné. (19122). 10.—

> VIII, 235 pp. ch. *Gay* III, 51.

LITTÉRATURE GALANTE.

2935. **(Du Laurens,** abbé). L'Arrétin moderne. À Rome, aux dépens de la Congrégation de l'Index, 1773. 2 vol. pet. in-8. Veau marbré. (21864). 20.—

231 et 212 pp. ch. C'est une critique facétieuse non seulement de quelques histoires bibliques, comme dit *Gay* I, 206, mais surtout de la vie religieuse en France, des habitudes du clergé, des abus et superstitions introduits dans le culte par les Jésuites. — Bel exemplaire sauf quelques piqûres dans le fond du vol. II. Ancien ex-libris.

2936. (—) Imirce, ou la Fille de la Nature. À Londres, 1774. pet. in-8. Cart. non rogné. (26985). 15.—

2 ff. n. ch., XXIII et 355 pp. ch. Contient les suivants contes libres: Mon éducation, et celle de ma cousine Sophie; Imirce; Histoire de Babet; Histoire de Lucrece; La momie de mon Grand-père; Hist. du merveilleux Dressaut; Fin trag. d'Ephigénie. *Gay* IV, 117-118.

2937. (—) Le même. Londres, 1776. in-8. Veau. (B. G. 2871). 15.—

XXIII, 355 pp. ch. L'épître dédicatoire est signée Modeste-Tranquille Hang-Hung.

2938. **Ebrea** (L'), istoria galante scritta da lei medesima. Venezia, Gius. Molinari, 1813. 3 parties en 1 vol. in-8. Avec 3 titres gr. et un frontisp. Cart. n. r. (8293). 10.—

Il manque les pp. 7 à 10 du premier vol. Non cité par *Melzi*, *Passano*, et *Gay*.

2939. **Franco, Niccolò.** La Priapea, sonetti lussuriosi-satirici. A Péking. Regnante Kien-Long. Nel XVIII secolo. — Il Libro del Perchè, la pastorella del *Marino*, la novella del'angelo Gabriello e la puttana errante di *Pietro Aretino.* (Même lieu et date). — Dubbj amorosi, altri dubbj, e sonetti lussuriosi di *Pietro Aretino.* Dedicati al clero. Edizione più d'ogni altra corretta. In Roma, MDCCXCII. Nella Stamperia Vaticana con privilegio di Sua Santità. (1792). in-8. Les 3 vol. rel. en un. Mar. rouge, triples fil., dos orné, dent. intér., tr. dor. (Trémot). (31641). 150.—

I: 2 ff. n. ch. et 127 pp. ch. Edition publiée à (Londres?) Paris, Molini, 1790, par l'abbé de Saint-Léger. « Satire sanglante contre l'Arétin, écrite dans un style cynique et obscène. A la suite de cette Priapée, il y a des lettres de Franco fort curieuses ». *Gay* VI, 129.
II: 2 f. n. ch. et 140 pp. ch. Edition publiée à Londres en 1784, pour le compte de Molini, libraire à Paris. Voir *Gay* IV, 304.
III: 2 ff. n. ch. et 68 pp. ch. Edition publiée à Paris, chez Girouard, en 1792. *Gay* III, 111.
Très bel exemplaire revêtu d'une superbe reliure neuve.

2940. **Fuerroni, Gius.** Novelle galanti, in ottava rima. Ora per la prima volta stampate. Parigi, Gio. Claudio Molini, Anno X (1802) in-8. Maroquin noir, fil., non rogné. (14843). 25.—

2 ff. n. ch, 139 pp. ch. et 2 ff. n. ch. Edition de luxe, sur papier fort, teinté de bleu. Recueil de 6 nouvelles assez libres. *Gay* III, 381. Non cité par *Passano*.

2941. **Godofredus, Petrus,** Carcasonensis. Dialogus. de amoribus tribus libris distinctus.... Lugduni, apud Theobaldum Paganum,

LITTÉRATURE GALANTE.

1552. in-16. Avec la marque typ. et des initiales orn. Vélin souple. (B. G. 1619). · 10.—

26 ff. n. ch., 361 pp. ch., 3 ff. n. ch. dont le dernier blanc. Dédié à Guglielmus Rochus. *Graesse* III, 101. *Gay* III, 48. Taches dans le bas.

2942. **Grécourt, J.-B. Jos. Villart de.** Oeuvres diverses. Nouvelle édition. Amsterdam, Arkstée et Merkus, 1765. in-8. Avec un frontisp. dess. par *C. Eisen* et gravé par *C. Baquoy.* Veau marbré. (23231). 10.—

1 f. de titre et 216 pp. ch. L'un des 4 vol. dont se compose l'ouvrage, la tomaison a été grattée sur le titre. *Gay* V, 315.

2943. **Grisettes** (les) ou Le nouveau bosquet des amours. Paris, Giroux et Vialat, 1848. in-12. Avec beauc. de fig. grav. s. bois. Cart. (14290). 10.—

108 pp. ch.

2944. **(Grosley, Giov.).** Dell'uso di percuotere l'amica. Dissertazione erudito-galante trad. dal francese (da M. de Lorgue) e dedicata agli amanti. Cosmopoli, 1790. pet. in-8. Cart. non rogné. (3678). 10.—

112 pp. ch. Aussi rare que curieux. Cfr. *Gay* V, 8.

2945. **(Junquières, J.-B. de).** Caquet-Bonhec, la poule à ma tante Poëme badin. Nouvelle édition rev., corr. et augm. d'un chant. S. l., 1764. in-8. Avec une jolie fig. par *Gravelot*, avec la signature. Cart. (19125). 10.—

73 pp. ch. « Ouvrage burlesque, de mœurs, et antireligieux ». *Gay* II, 118.

2946. **La Fontaine, Jean de.** Contes et nouvelles en vers. S. l. (Paris), 1777. 2 vol. in-8. Avec un portrait, 2 frontisp., 38 culs-de-lampe et 79 figures gr. s. c. Veau marbré, encadr. sur les plats, dos orn. (24430). 150.—

XIV, 200 et VII, 286 pp. ch. « Contrefaçon de l'édition dite des *Fermiers généraux*, assez convenablement reproduite. Le portrait de La Fontaine est gravé par *Macret*, les culs-de-lampe et les figures d'après *Eisen.* Même édition que celle de 1764... ». *Cohen* 246. *Gay* IV, 228 Très bel exemplaire dans son ancienne rel.

2947. — Le même. Paris, Ménard et Desenne fils, 1820. 2 vol. pet. in-8. Avec le portrait de l'auteur, *H. Rigaud* del.; *Bertonnier* sc. et 8 belles planches *Desenne* del., *Bovinel* sc. Veau marbré, encadr. et fil. s. les plats, dos orné. (19286). 15.—

1 f. de titre, 4, VI, 235 pp. ch.; 1 f. de titre, VIII, 271 pp. ch. Belle édition illustrée de quelques gravures assez libres. *Gay* IV, 229.

2948. **Leggi** e Memorie Venete sulla prostituzione fino alla caduta della repubblica. A spese del conte di Orford, Venezia, 1870-72.

TTÉRATURE GALANTE.

gr. in-4. Avec 7 planches. Mar. marron, fil. à froid, dent. in-
tér., tr. dor., aux milieux les armes de Venise. (29999). 500.—

Feuillet de garde, titre, VIII, 399 pp. ch. et 2 ff. n. ch. Imprimé en rouge
et noir. Le f. de garde porte: « Quest' Opera fu Impressa In soll centocin-
quanta esemplarl tuttl numerati. (Nessun esemplare è posto in commercio).
Esemplare n. 53. From the Earl of Orford ». *Soranzo* no. 19:3.
Ouvrage important et devenu extrêmement rare.

2949. **Le Noble, Eustache.** Mylord Courtenay, ou histoire secrète
des premieres amours d'Elizabeth d'Angleterre. Lyon, Philibert
Drevon, 1697. in-12. Veau, dos orné. (4752). 15.—

1 f. de titre et 317 pp. ch. et 2 ff. n. ch. *Gay* V, 84 : « Histoire·écrite d'une
manière assez correcte et intéressante ». Il en cite 2 autres éditions de Paris
de 1693 et 1699, mais pas la présente.

2950. — Les promenades de Mr. Le Noble. A Amsterdam, chez George
Gallet, 1705. 2 vol. in-12. Avec 2 frontisp. grav. s. c. Veau, dos
orné (anc. rel.). (23232). 15.—

400 et 399 pp. ch. Nouvelles galantes et amoureuses, avec des pièces en vers.
Ouvrage omis par *Gay.*

2951. **(Le Suire).** Charmansage, ou Mémoires d'un jeune citoyen fai-
sant l'éducation d'un cidevant noble. Par l'auteur de l'Aventu-
rier françois. Paris, Defer de Maisonneuve. 1792. 4 vol. pet.
in-8. D.-rel. (23191). 15.—

Roman érotique. *Gay* II, 200.

2952. **(Leti, Gregorio).** Il Puttanismo Romano, ò vero Conclave
generale delle puttane della corte per l'elettione del nuovo.
Pontefice. S. l. (Hollande), 1668. in-12. Veau fauve, triples fil.,
tr. dor. (anc. rel.). (12836). 40.—

130 pp. ch. **Première édition** extrêmement rare qu'on joint aux éditions des
Elzevir, de cette Satyre salée contre la cour de Rome. Il s'y trouve à partir
de la page 58 une pièce non mentionnée sur le titre « Dialogo fra Pasquino
e Marforio sopra lo stesso soggetto del Puttanesimo ». *Willems* no. 1801. *Gay*
VI, 151. Très bel exemplaire, 127✕73 mm.

2953. **(Lewis, M. G.).** Le Jacobin espagnol, ou histoire du moine
Ambrosio et de la belle Antonia sa sœur. Traduit de l'anglais.
Paris, Favre, 1797. 3 vol. (sur 4) in-12. Avec 1 belle fig. libre
par *Sangevin*, gr. par *Patas*. Cart. (9451). 10.—

Traduction anonyme de l'ouvrage anglais *The Monk*, de M. G. Lewis. *Gay* IV,
150 et V, 113. Il manque le premier vol.

2954. **(Malfilâtre, J.-Ch. L.).** Narcisse dans l'isle de Vénus. Poëme
en quatre chants. A Paris, chez Maradan libraire. S. d. (vers
1780) gr. in-8. Avec un titre par *Eisen*, grav. par *E. de Ghendt*
et 4 fig par *G. de St. Aubin*, grav. par *Massard.* D.-maroquin
bleu, dos orné, ébarbé. (17614). 50.—

VII, 110 pp. ch. *Gay* V, 179. *Cohen*, col. 297. Belles épreuves. Très grand
de marges.

LITTÉRATURE GALANTE.

2955. **(Mercier, Louis-Sébast.**). Tableau de Paris. Nouvelle édition. Amsterdam, 1782-83. Vol. I à IV (sur XII) gr. in-8. D.-veau, non rogné. (624). 15.—

Ouvrage capital qui montre le mieux l'état de Paris avant la Révolution. Des 674 chapitres contenus dans les 4 premiers vol. nous citons les suivants : Petites bourgeoises, Jeune mariée, Filles d'opéra, Filles publiques, Courtisanes, Bal de l'opéra, Filles entretenues, Mariage, Adultère, Sages femmes, Accoucheurs, Dépouilleuses d'enfants, Estampes licencieuses, etc. *Gay* V, 59.

2956. **Meursius, Johannes**. Elegantiae latini sermonis seu Aloisia Sigaea Toletana De arcanis Amoris et Veneris. Adjunctis fragmentis quibusdam eroticis. Lugd. Batavorum, ex typis Elzevirianis, 1774. 2 pties. en 1 vol. in-8. Avec titre gravé et beau frontisp. Veau fauve, triples fil., dos orné, tr. dor. (anc. rel.). (31007). 60.—

XXIV, 211 pp. ch., 2 ff. n. ch,. 172 pp. ch. et 1 f. n. ch. Bel exemplaire de cette édition estimée des célèbres dialogues, dont le véritable auteur est Nic. Chorier, elle fut imprimée à Paris, chez Bourbou. *Willems* no. 2178. *Gay* VI, p. 42. *Brunet* III, 1686. — L'appendice des fragmenta erotica contient : Fescennini, Colloquium VII, Fututor effoetus, elegia (par le cte. d'Estaing), Formica Joannis Casae, Epigramma Joannis Secundi, Tuberonis genethliacon, Remedium medendi libidinem mulierum, Oratio Heliogabali ad meretrices, Fragmentum Procopianum, de Theodora, Fragm. Senecae, Fragmenta Arnobiana.

2957. — Le même. Nova ed. emend. Londini, 1781. (Paris, Cazin) 2 vol. in-18. Avec deux superbes frontisp., *B. Chevaux* inv. et *C. Duponchele* sc., et deux titres gravés. Veau marbr., fil. s. les plats, dos orné, tr. dor. (Rel. anc). (*29704). 50.—

2 ff. n. ch. et ?30 pp. ch. ; 2 ff. n. ch. et 233 pp. ch. Les titres gravés portent : LUGD. BATAVORUM EX TYPIS ELZEVIRIANIS cloloꝛc LXXXI. *Gay* VI, 42. Bel exemplaire de cette jolie édition.

2958. **Morlinus, Hieronymus**, Parthenopeus. Opus Morlini, complectens novellas, fabulas et comoediam, integerrime datum, id est non expurgatum. Maxima cura et impensis Petri Simeonis Caron bibliophili ad suam nec non amicorum oblectationem rursus editum. Parisiis, 1799. in-8. Avec 1 figure s. bois. Veau pl. (22225). 50.—

4 ff. n. ch., CXLVII ff. ch. et 15 ff. n. ch. L'édition originale de ces nouvelles et fables fort obscènes et sales fut imprimée (avec privilège de l'Empereur et du Pape!) en 1520 à Naples. Elle est d'une rareté excessive. Déjà au XVIII° siècle on payait plus de 1C00 frs. pour un exemplaire. — Aussi cette réimpression, **tirée à 55 exemplaires seulement**, est très rare et recherchée. *Gay* V, 133. *Brunet* III, 1909-10. Bel exemplaire.

2959. — Le même. Maroquin rouge, triples fil., dos orné, tranch. dor. (27264). 60.—

Très bel exemplaire.

2960. **Muses** (Les) du foyer de l'Opéra. Choix des poésies libres, galantes, satyriques et autres, les plus agréables qui ont circulé

LITTÉRATURE GALANTE.

depuis quelques années dans les sociétés galantes de Paris. Au
Café du caveau, 1783. in-8. Toile. (14289). 15.—

2 ff. n. ch. et 190 pp. ch. *Gay* V, 157-168 : « Recueil piquant et peu commun,
donnant beaucoup de pièces que l'on ne rencontre pas ailleurs ».

2961. **Neh Manzer** ou les neuf loges. Contes traduits du persan (par
M. Lescallier). A Gênes, de l'Imprimerie française, 1806. gr.
in-8. Cart. non rogné. (23222). 10.—

2 ff. n. ch.,«212 pp. ch. et 2 ff. n. ch. « Petit recueil de neuf nouvelles
orientales analogue aux Mille et une nuits. Quelques-unes des nouvelles sont
assez galantes ». *Gay* V, 182. — Bel exemplaire sur grand papier, teinté de
bleu.

2962. **(Nougaret).** Les mille et une .folies, contes françois par M.
N***. À Londres, aux dépens de la Compagnie, 1785. 8 pties.
en 4 vol. in-12. Veau. (21896). 25.—

Gay V, 80-81 : « Histoire d'une famille coupée de nombreux épisodes et
anecdotes romanesques, mais peu piquantes.... ».

2963. **Nouveau Momus français** (Le) ou Recueil contenant tout
ce qu'il y a de plus agréable et de plus amusant en fait d'a-
necdotes, aventures, bons mots, facéties etc. 3. éd. rev. et augm.
Paris, Ferra, 1810. in-8. Avec une fig. assez galante grav. en
t.-d. Br. n. r. (23233). 10.—

VII, 314 pp. ch. *Gay* V, 220.

2964. **Ovidius Naso, P.** Amorum libri tres. De medicamine faciei
libellus. Et nux.... Una cum Domicii Marii Nigri Veneti lucu-
lentissimis enarrationibus :.... His insuper accedunt Pulex et
Philomela : licet falso Nasoni adscribantur. (À la fin :) ⊄ Vene-
tiis In Aedibus Ioannis Tacuini de Tridino Anno M.D.XVIII.
Mense Ianuario. (1518) in-fol. Avec une belle bordure de titre,
3 magnifiques figures, de jolies initiales et la marque typograph.
s. fond noir, gr. s. b. Vélin. (6865). 50.—

6 ff. n. ch., 89 ff. ch. et 1 f. blanc. Caractères ronds. Belle édition inconnue
de M. le *Duc de Rivoli*. Les bois, quoique dessinés et ombrés de gros traits,
ne manquent pas d'esprit.
Voir les 2 fac-similés aux pp. 820 et 821.

2965. — Amatoria. Lugduni, apud Seb. Gryphium, 1554. pet. in-8.
Avec la marque typ. et des initiales gr. s. b. Vélin. (7005). 10.—
397 pp. ch. Car. ital. Belle édition omise par *Graesse*. Incomplet du dernier
f. suppléé en manuscrit. Quelques taches d'usage.

2966. — I tre libri dell'arte amatoria ed il libro de' rimedi d'amore.
Trad. in versi ital. da Cristof. Boccella. Sulmona, 1786. in-12.
Br. n. r. (B. G. 2721). 10.—
196 pp. ch. Edition assez rare.

2967. — Les œuvres galantes et amoureuses, contenant l'art d'aimer,
le remède d'amour, les épîtres et les élégies amoureuses. Nouv.

LITTÉRATURE GALANTE.

édit. Amsterdam, M. M. Rey, 1771. vol. I.- in-12. Avec un fron-
tisp. grav. s. c. Veau. (23229). 10.—

, 1 f. de titre et 232 pp. ch. Jolie édition bien imprimée. *Gay* V, 398.

2968. **Parent-Duchatelet, J. B.** De la prostitution dans la ville
de Paris, considérée sous le rapport de l'hygiène publique, de
la morale et de l'administration. Ouvrage appuyé de documents

N.° 2964. — *Ovidius.* Amores. Venetiis, 1518.

statistiques avec cartes et tableaux. Précédé d'une notice par
Fr. Leuret. Bruxelles, 1837. in-4. Toile, 'non rogné, (14293). 10.—

XVI, 392 pp. ch. à 2 col. Contrefaçon de la première édition publiée à Pa-
ris en 1836-37. *Gay* II, 418-19.

2969. **Petronius Arbiter.** Satyricon. Sulpiciae satyra de edicto Dio-
cletiano, omnia ex rec. Iani Dousae, additis ejusdem Praecida-
nèis cum auctario. Lugduni Batavorum, Ioa. Paetsius, 1585 et
1583. pet. in-8. 2 parties en 1 vol. in-8. Vélin. (30028). 15.—

8 ff. n. ch., 144 et 230 pp. ch. *Gay* VI, 31.

2970. — Satyricon. Cum uberioribus commentarii instar notis. Am-
sterodami, Joan. Janseonius, 1634 (à la sphère). in-16. Avec un
frontisp. grav. en t.-d. Vélin. (10943). 15.—

7 ff. n. ch. compris le frontisp. et 268 pp. ch. Réimpression de l'édition
Plantinienne de 1596, soignée par J. van Wouweren. *Graesse* V, 238. Quelques
notes dans les marges.

LITTÉRATURE GALANTE.

2971. Piron, Alexis. Oeuvres choisies. A Londres, 1797. 3 vol. en 1,
in-12. D.-veau. (16982). 10.—

On y trouve aussi les poésies libres. Edition inconnue de *Gay*, imprimée en
jolis petits caractères. Exemplaire légèrement usagé.

2972. Poetae Veteres. Diversorvm vetervm poetarvm in Priapvm
lvsvs. P. V. M. catalecta. Copa. Rosae. Cvlex. Dirae. Moretvm.
Ciris. Aetna. Elegia in Mecoenatis obitvm. et alia nonnvlla, quae
falso Virgilii credvntvr. Argvmenta in Virgilii libros, et alia di-
versorum complvra. (À la fin :) Venetiis in aedibus Aldi et An-

N.° 2961. — *Ovidius.* Amores. Venetiis 1518.

dreae soceri mense Decembri M.D.XVII (1517). in-8. Avec l'an-
cre au titre et à la fin. Vélin, dos orné. (29224). 150.—

80 ff. ch. dont le dernier est par erreur coté 90. Caractères italiques. Cette
édition, belle et très rare, est bien plus correcte que celle des mêmes poésies
imprimées à la suite du Virgile de 1505. *Renouard* p. 81. *Gay* VI, 130. *Bru-
net* II, 772. — Bel exemplaire, grand de marges. Le titre et le dernier f. por-
tent le timbre d'une bibliothèque.

2973. Poetarum quinque illustrium Ant. Panormitae, Ramusii Ari-
minensis, Pacifici Maximi Asculani, Joan. Joviani Pontani, Joan.
Secundi Hagiensis, Lusus in Venerem partim ex codicibus ma-
nuscriptis nunc primum editi. Parisiis, prostrat ad pistrinum in
vico suavi (Paris, Molini), 1791. in-8. D.-veau, **non rogné**. (31038). 50.—

2 ff. n. ch., VIII, 242 pp. ch. et 1 f. n. ch. *Brunet* IV, 1021 : « Ce volume
est devenu assez rare. On croit presque généralement que Mercier, abbé de
Saint-Léger, a été l'éditeur de ces poésies érotiques.... ». *Gay* VI, 160. — Bel
exemplaire **non rogné**.

LITTÉRATURE GALANTE.

2974. **(Poellnitz,** le Baron de). La Saxe galante. A Amsterdam, aux
dépens de la Compagnie, 1734. in-8. Cart. n. r. (19123). 15.—

> Titre impr. en rouge, et 415 pp. ch. **Edition originale** assez rare. Ce roman
> très-agréable et très-amusant contenant les amours de l'électeur *Frédéric-*
> *Auguste* de Saxe serait d'après une note de *Paulmy* le fruit de la jeunesse
> du chev. *de Solignac* qui a été témoin de la plupart de ses avantures. Voir
> *Gay* VI, 251-52.

2975. **(Prevost,** Abbé). Aventure du Chevalier Des Grieux et de Ma-
non Lescaut. Par Mr. de ***, auteur des Mémoires d'un homme
de qualité. A Londres, chez les frères Constant, 1734. pet. in-8.
Avec un joli frontisp. grav. s. c. Veau, dos orné. (23007). 25.—

> XII, 309 pp. ch. Troisième (ou quatrième?) édition non commune du célèbre
> roman. *Gay* IV, 45. — Des noms sur le titre.

2976. **Rosset, Fr. de.** Histoire des amans volages de ce temps, où
sous des noms empruntez, sont contenus les amours de plusieurs
princes etc. qui ont trompé leurs maîtresses, ou qui ont este trom-
pez d'elles. (Paris, 16....) pet. in-8. Vélin. (6147). 15.—

> 6 ff. n. ch. et 642 (mal coté 640) pp. ch. Dédié au Roy. *Gay* IV, 50. Edition
> publiée au commencement du 17e siècle. Quelques traces d'usage.

2977. **(Sagredo, Giovanni).** L'Arcadia in Brenta overo La melan-
conia sbandita di Ginnesio Gavardo Vacalerio. In Bologna, per
Gio. Recaldini, 1673. in-12. Veau. (18034). 10.—

> 8 ff. n. ch. et 414 pp. ch. *Gay* I, 290: « Recueil en prose et en vers de nou-
> velles et de facéties assez libres et dites en bon style ».

2978. **Sanchez, Thomas,** S. J. Disputationum de sancti matrimonii
sacramento libri X in III tomos distrib. Venetiis, Nic. Pezzana,
1726. 3 pties. en 1 vol. in-fol. Cart. n. r. (15647). 30.—

> *Gay* III, 72-73: « Quoique moins scabreux que Sam. Schroeer Thomas San-
> chez n'est pourtant pas un modèle de discrétion pudibonde.... » Bel exemplaire.

2979. — Le même. Editio novissima. præ ceteris locupletior. Venetiis,
apud Nicolaus Pezzana, 1754. 3 vol. in-fol. Br., non rogués. (B.
G. 893). 20.—

2980. **Saury.** Des moyens que la saine médecine peut employer pour
multiplier un sexe plutôt que l'autre. A Paris, 1780. in-8. Cart.
(21877). 15.—

> 30 pp. ch. et 1 f. n. ch. Ouvrage érotique et libre, resté inconnu de *Gay*.

2981. **Scardaeonius, B.** ☛ BERNAR ☚ | DINI SCARDAEONII |
Patauini Presbyteri de Ca- | fiitate Libri Septem. | ...[Marque typ.]
| Venetiis. Apud Andream Arriuabenum. | Ad fignum putei. M-
DXLII | (1542) pet. in-8. Avec quelques initiales histor. Cart
(8186). 15.—

> 12 ff. n. ch., 336 ff. ch. Caractères ronds. Lettre de l'auteur au cardinal
> Io. Petrus Carafa ; lettres de Io. Baptista Egnatius à Giorgio Andreasio. À la

LITTÉRATURE GALANTE.

fln, après le Registrvm : Venetiis apud Joannem Farreum, et fratres. Anno à partu Virginis. MDXLII.

Voici les titres des sept parties de l'ouvrage : De facris virginibus ; De cœlibatu ; de coniugio, & continentia facerdotum ; de moleftiis coniugatorum ; De male profiteutibus religionem ; De pudicitia matrimonii ; De ratione coercendœ libidinis.

Le typographe Jean Farrei débuta en 1542 (Brown, p. 401). Bel exemplaire de cet ouvrage à-peu-près inconnu.

2982. **Scelta** di prose e poesie italiane. Prima edizione. In Londra, appr. Giovanni Nourse, 1765. in 8. Veau marbré, triples fil., dos orné (anc. rel.). (21828). 100.—

> 2 ff. n. ch., IV et 349 pp. ch. et 1 f. blanc.
> Contenu : Il Gazzettino del *Gigli*. Epistola d'*Elisa* ad *Abelardo*. Panegirico sopra la Carità pelosa. Capitolo di *Orazio Persiani* a *Matteo Novelli*. Capitolo del Cav. *Cini* alla *Grappolini*. Capitolo d'*Averano Seminelti* a *Benedetto Guerrini*. Il cotal bruciolato, Capitolo. Novella della giulleria. Lettera ad Urania. Ode a Priapo. — Toutes ces pièces facétieuses, puisque extrèmement libres et irréligieuses, furent mises à l'index par un décret spécial, le 23 janv. 1767.
> Le livre, vraisemblablement imprimé à Paris, est de la plus grande rareté, et cet exemplaire, suivant une note de la main de M. *Gamba*, qui se trouve sur le f. de garde, serait le seul connu à lui. *Gay* VI, 253. *Brunet* V, 187. *Passano* II, 690 : « libro assai raro proibito ».

2983. **Straparola, Giovanfrancesco**, da Caravaggio. Le piacevoli notti, nelle quali si contengono le fàvole con i loro enimmi da dieci donne, et da duo giovani raccontate, cosa dilettevole, ne piu data in luce. Libro primo. Appresso Orfeo dalla Carta, 1555. (À la fin :) In Vinegia per Comin da Trino di Monferrato. — Libro secondo. In Venetia, per Comin da Trino di Monferrato, 1562. 2 vol. in-8. Avec des initiales histor. et 2 marques typ. Vélin. (21829). 100.—

> 186 ff. ch. et table de 2 ff. — 151 ff. ch. et 5 ff. de table. Caractères italiques. Bel exemplaire composé de deux des plus anciennes éditions non mutilées, mais de différent format. Surtout le premier volume est très beau et grand de marge.
> *Gay* VI, 296-97 : « Les éditions du XVI° siècle sont recherchées parce qu'elles n'ont pas été châtrées.... Les nuits de Straparole contiennent 74 nouvelles fort libres, suivies chacune d'une énigme analogue.... ». *Passano* I, p. 579.

2984. — Le même. Nouamente ristampate, & con somma diligenza reviste, & corrette. In Venetia, Appreffo Domenico Farri, 1584. pet. in-8. Avec des initiales orn. et la marque typogr. Vélin. (17881). 25.—

> 322 ff. ch. et 6 ff. n. ch. Caractères italiques. *Passano* I, p. 580. *Gay* VI, 296-297. Exemplaire un peu court de marges et avec des traces d'usage. Bonne édition **non mutilée**.

2985. — Le même. Libro primo. In Vinegia, appr. Domenico Giglio, 1558. pet. in-8. Avec dés initiales hist. et la marque typ. Vélin. (21892). 25.—

> 167 ff. ch. et 1 f. n. ch. Caractères italiques. Très bel exemplaire de la première partie, qui comprend les 5 premières nuits. *Passano* I, p. 578.

LITTÉRATURE GALANTE.

2986. Straparola, Gianfrancesco. Les facécieuses nuicts du Seigneur Straparole. S. l. (Paris), 1726. 2 vol. in-12. Veau. (21893). 50.—

XX (mal coté XVII), 426 pp. ch. et 3 ff. n. ch. ; titre, VIII, 451 pp. ch. et 4 ff. n. ch. Edition estimée de la traduction de J. Louveau et de P. de Larivey, avec une préface de B. de la Monnaye et des notes du poete Lainez. *Gay* VI, 296. *Brunet* V, 560.

N.º 2991. — *Tombeau des amours.* Cologne, 1695.

2987. — Autre exemplaire de la même édition. 2. vol. Mar. rouge, triples fil., dos orné, tr. dor. (anc. rel.). (24385). 80.—

Bel exemplaire dans une jolie reliure du temps.

2988. Susanis, Marquardus de, Jurisconsul Utinensis. Tractatus de Coelibatu Sacerdotum non abrogando. In quo plura et de virginibus per solemne votum Deo dicatis, et viduarum conditione, et de concubinis & earum filijs. (A la fin :) Venetiis apud Cominum

LITTÉRATURE GALANTE.

de Trino Montisferrati. M.D.LXV (1565). in-4. Avec la marque
typ., une belle figure et beauc. de petites initiales, grav. s. b.
Cart. (B. O. 1712). 25.—

16 ff. n. ch., 81 ff. ch., 1 f. n. ch. Caractères ronds. Au recto du f. 2 la
dédicace : « SS. PIO IIII. Pontifici Maximo » : il suit une préface de Licinius
· Herminius Medicus. Au commencement du texte, un bois remarquable : Susa-
nius assis sur une chaise très élégante devant un pupitre fait une leçon à un
auditoire nombreux d'étudiants, capucins &c., tenant de la gauche un livre
ouvert et la droite élevée. Ouvrage intéressant et rare, non cité par *Gay*. Bel
exemplaire.

2989. **(Theille, Alfred de)**. Les fastes de l'amour et de la volupté
dans les cinq parties du monde. Description des sérails, harems
etc. Histoire du Parc-aux-Cerfs, galanteries des reines de Fran-
ce etc. par le Baron de St.-Eldme. Paris, les Marchands de
Nouveautés, 1839. 2 vol. in-8. Avec quelques lithogr. Cart.
(14292). 10.—

2 ff. n. ch., 292 pp. ch. et 1 f. n. ch. ; 2 ff. n. ch. et 284 pp. ch. *Gay* III, 291.

2990. **(Tiphaigne)**. Giphantie. (Conte érotique). A la Haye (Paris),
chez Daniel Monnier, 1761. 2 pties. en 1 vol. pet. in-8. Cart.
(16523). 10.—

2 ff. n. ch. et 96 pp. ch. ; 2 ff. n. ch. et 100 pp. ch. *Gay* III, 424 renvoie
au nom « Tiphaignie » qui ensuite n'est pas cité.

2991. **Tombeau** (Le) des amours de Louis Legrand & ses dernieres
galanteries. A Cologne, chez Pierre Marteau, 1695. in-12. Avec
un frontisp. gr. s. cuivre. D.-veau. (26210). 50.—

171 pp. ch. *Gay* VI, 336. **Première édition.** Au-dessus du frontisp. gr., repré-
sentant Louis XIV repoussant les Amours, on lit le quatrain :
Adieu trop aimables Amours,
Qui avés sçu me Charmer si tendrement,
Ha ! je ne sents plus pour vous
L'ardeur qui me touchoit si vivement.
Voir le fac-similé ci-contre.

2992. **(Voltaire)**. La pucelle d'Orléans, poème divisé en vingt chants,
avec des notes. Nouv. éd. corrigée, augmentée etc. A Conculix,
1776. 2 vol. in-12. Br. n. r. (4872). 10.—

268 et 216 pp. ch. Sans les 20 figures mentionnées sur le titre.

2993. — La pucelle, poème en 21 chants avec les notes. Ed. stéréo-
type. Paris, Didot, an X (1801) in-12. Veau. (6512). 10.—

299 pp. ch. Quelques mouillures.

2994. **(Wimpheling, Jacobus)**. (Fol. 1 r°). De fide concubinarū | in
facerdotes. | Queſtio acceſſoria cauſa ioci ẓ vrbanitatis iu quod
| libeto Heidelbergē. determinata a magiſtro Pau | lo Oleario
Heidelbergē. | (Fol. 11 r°:) De fide meretricum in | ſuos ama-
tores | Queſtio minus principalis vrbanitatis ẓ facetie | cauſa in

LITTÉRATURE GALANTE.

fine quodlibeti Heidelbergeñ. determi- | nata a magiſiro Jocobo
(sic) Hartlieb Landonieñ. | (À la fin :) Impreſſum Augufie per
Johannem | Frofchauer. Anno dñi. M.ccccc.v. | (1505) in-4. Avec
une grande figure sur les 2 titres. Maroquin brun, fil. et orn.
à froid, milieu d'or., dent. int., tr. dor. (Rel. anglaise). (24985). 150.—

N.° 2994. — *Wimpheling.* De fide concubinarum. Augsburg, 1505.

24 ff. n. ch. (sign. a-e). Caract. goth. L'intéressant bois (répété), 121×104
mm., représente trois chevaliers et trois prêtres se disputant la possession
d'une femme, qui est debout à la porte des enfers. — Edition très rare et une
des premières de ces deux pièces burlesques, en prose et vers latins, entre-
mêlés de phrases allemandes. *Gay* II, 412-13. *Panzer* VI, p. 134, no. 29. *Graes-
se* V, 18. — Bel exemplaire bien conservé.
Voir le fac-similé ci-dessus.

LITURGIE.

2995. **Agazzarius, Augustinus.** Sacrarum Cantionum quæ quinis, senis, septenis, octonisque vocibus concinuntur. Liber Primus. Cum basso ad organum. Venetiis, Ricciardus Amadinus, 1608. 6 parties (sur 7) en 1 vol. in-4. Avec la marque typ. (orgue) sur les titres et la musique notée. Cart. non rogné. (28363). 300.—

Cantus 23, Tenor, 19, Altus 19, Bassus 19, Quintus 21, Bassus ad Organum 21 pp. ch. *Eitner* I, 49. *Fétis* I, 27. — Ce premier livre renferme 17 motets dont six à 5, sept à 6, un à 7 et trois à 8 voix.

2996. **Allatius, Leo.** Vindiciae Synodi Ephesinae et S. Cyrilli de processione ex patre et filio spiritus sancti. Romae, Typ. Propagandae Fidei, 1661. in-8. Vélin. (3750). 15.—

6 ff. n. ch. et 655 pp. ch.

2997. **Animuccia, Gio.** Il Secondo Libro delle Laudi, dove si contengono Mottetti, Salmi, et altre diverse cose spirituali vulgari et latine. Roma, heredi di Antonio Blado, 1570. 8 pties. en 1 vol. in-4. Avec bois (S. Jérôme) s. les titres et la musique notée. Cart. (28361). 200.—

Cantus I, 61, Tenor I. 61, Altus I. 69, Bassus I. 53, Cantus II. 49, Tenor II. 41, Altus, II. 29, Bassus II. 27 pp. ch. (Il manque Cantus I. pp. 11-18, Tenor I. pp. 7-54, Altus I. pp. 7-30 et 33-36, Bassus I, pp. 15-22 et 4748, Cantus II. pp. 7-22, Tenor II. pp. 15-30, Altus II. pp. 7-22, Bassus II. pp. 5-18).
Eitner I, 159 n. 6. *Fétis* I, 110 cite une édition de la même année avec un titre différent.

2998. **Année** (L') Chrétienne, contenant les messes des dimanches, fêtes et féries de toute l'année. En latin et en françois. Avec l'explication des épîtres et des Evangiles, et un abrégé de la vie des saints dont on fait l'office. Nouv. éd. Paris, Josset et Delespine, 1738-45. 13 vol. pet. in-8. Veau marbré, dos ornée. (8240). 20.—

2999. **Antonj, Pietro de gli.** Messa e Salmi concertati a trè voci, due Canti e Basso. Opera seconda. Bologna, Giacomo Monti, 1670. 4 pties. (sur 5) en un vol. in-4. Avec la musique notée. Cart. (28399). 200.—

Canto Primo 45, Canto Secondo 35, Basso 39 pp. ch. et Organo pp. 1-10. Dédié à Floriano Malvezzi Canonico della Metropolitana di Bologna. *Eitner* I, 172. *Fétis* I, 120.

3000. **(Arnauld, Ant. et Pierre Nicole, et Eusèbe Renaudot).** La perpétuité de la foy de l'église catholique touchant l'eucharistie, défendue contre le livre du Sieur Claude, min. de Charenton. Nouv. édit. dans laquelle on a ajouté plus. pièces nécessaires. Suiv. la copie à Paris, Savreux, 1704-13. 5 vol. gr. in-4. Vélin, aux armes. (778). 60.—

Le 5° vol. contient un examen des doctrines de l'église catholique et des églises orientales dans la matière des sacréments.

LITURGIE.

3001. Asula, Io. Matthaeus. Missa tres octonis vocibus. Liber primus. Venetiis, Riciardus Amadinus, 1588. in-4. Avec la marque typogr. (orgue) et jolie bordure sur les titres et la musique notée. Cart. (28765). **50.—**

Exemplaire défectueux dont voici les pp. existantes :
Primi Chori Cantus pp. 1-2, 19-22 ; Tenor pp. 1-2, 5-8, 13-16, 19-22 ; Altus pp. 1-2, 19-22 ; Bassus pp. 1-6, 15-22 ; Secundi Chori Cantus pp. 1-2, 19-22 ; Tenor pp. 1-6, 15-22 ; Altus pp. 1-6, 15-22. *Eitner* I, 222. Non cité par *Fétis*.

3002. — Missae tres totidemque sacrae Laudes quinis vocibus. Liber secundus. Venetiis, Riciardus Amadinus, 1591. 4 pties. (sur 5) en 1 vol. in-4. Avec bordures de titre, la marque typogr. (orgue) et la musique notée. Cart. (28446). **200.—**

Tenor, Altus, Bassus et Quintus, à 22 pp. ch. Dédicace de l'éditeur, Angelus Homi, à « Vincentius Aquaviva de Aragona ». Recueil rare. *Eitner* I, 222. Non cité par *Fétis*.

3003. Avvertimenti alli sacerdoti per l'osservanza esatta de' sacri riti e cerimonie nella celebratione della santa messa privata, e molti avvisi alli chierici. Padova, Manfré, 1700. in-12. Cart. (9569). **10.—**

120 pp. ch.

3004. Balestra, P. P., Prete della Missione. Il maestro del canto sacro che insegna le regole teoriche e pratiche del canto fermo. Piacenza, Solari, 1868. in-8. Br. (4661). **10.—**

41 pp. ch. et 6 planches de musique notée. Non cité par *Fétis*.

3005. Baselli, Franciscus, S. J. Psalterium Davidicum concordatum, idest Psalterium unius argumenti a S. Davide propositi deductione, tam quoad Psalmorum inter se et rerum iis contentarum, quam titulorum ipsis praefixorum connexum.... connexa et ordinata.... expositum secundum mentem et sensum a S. Davide.... primario intentum de Christo et Ecclesia. Utini, Nic. Schiratti, 1662. 4 parties en 1 vol. in-fol. Avec un beau frontisp. *P. Kilian sc.* Cart., non rogné. (6762). **20.—**

Bel exemplaire. Dédicace « Guidobaldo archiep. Salisburgensi ».

3006. Belli, Lazaro Venanzio. Dissertazione sopra li preggi del Canto Gregoriano e la necessità che hanno gli Ecclesiastici di saperlo, con le regole principali, etc. Frascati, nella Stamperia dello stesso Seminario (Vescovile Tusculano), 1788. in-4. Avec la musica notée. Vélin. (30839). **25.—**

XVI, 230 pp. ch., plus l' « Appendice apologetica dell'autore sopra quest'opera » XXXII pp. ch. et 1 f n. ch. Dédié au cardinal Duca di York, vescovo. On ne connaît pas d'autre ouvrage de Belli que celui-ci. *Eitner* I, 426. *Fétis* I, 326.
Livre pas commun, et très probablement le premier imprimé en cette ville. *Fumagalli, Lexicon typogr.*, p. 165, lui donne par erreur la date de 1778.

LITURGIE.

3007. **Bellus, Julius,** Longianensis. Missarum quatuor vocibus. Liber primus. Venetijs, Angelus Gardanus, 1599. 4 pties. en 1 vol. in-4. Avec des armes episcop. s. les titres et la musique notée. Cart. (28692). 300.—

Cantus, Tenor, Altus et Bassus, à 26 pp. ch. Dédié « Com. Bonifacio Bevilaquae Constantinop. Patriarchae ». Eitner I, 425. Fétis I, 326.

Le recueil contient les quatre messes suivantes : Missa, Tu es pastor ouium; Missa, Iste confessor ; Missa breuis ; Missa pro Defunctis. Le titre de la 4° partie manque; au reste, l'exemplaire est complet ; un peu usagé.

3008. — Missae Sacrae quae cum quatuor, quinque, sex, et octo vocibus concinuntur. Cum basso generali pro organo. Venetiis, Ære Bartholomaei Magni, 1613. 9 pties. en 1 vol. in-4. Avec des armes s. les titres et la musique notée. Cart. (28358). 600.—

Cantus 28, Tenor 28, Altus 28, Bassus 28, Quintus 22 (ch. 7-28), Sextus 16 (ch. 13-28), Septimus 10 (ch. 19-28), Octavus 10 (ch. 19-28) et Bassus generalis pro Organo 29 pp. ch. (Il manque Bassus generalis pp. 8-22).
Dédié « Ad Bonifacium S. R. E. Præsbyterum Cardinalem Bevilaquam ».
Recueil rare à 8 voix. Eitner I, 425 cite un exemplaire incomplet. Edition non citée par Fétis et Gaspari. On y trouve les compositions suivantes : Missa Primi Toni. Quatuor Vocum ; Missa Sicut Lilium. Quinque Vocum ; Missa Tu es Petrus, Sex Vocum ; Missa mentre qual viua Pietra. Octo vocum ; Missa Biuilaqua. Octo vocum. — Ça et là, un peu raccommodé.

3009. — Psalmi ad Vesperas in totius anni solemnitatibus octo voc. duoque Cantica Beatae Virginis. Tertia impressione. Stampa del Giordano, in Venetia, 1615. Appresso Bartholomeo Magni. 8 parties (sur 9) en 1 vol. in-4. Avec la marque typ. et la musique notée. Cart. (28978). 500.—

Cantus, Tenor, Altus, Bassus, primus et secundus chorus. Chaque voix se compose d'un f. de titre et de 26 pp. ch. — Altus secundi chori est incomplet des pp. 3-8, 17-18. L'ouvrage contient 20 psaumes. Eitner I, 425. Fétis I, 326 en mentionne les éditions de 1600 et 1605.

3010. **Berlendi, Franc.** Delle obblazioni all'altare antiche e moderne o sia la storia intera dello stipendio della messa. Ed. II. Venezia, Angelo Pasinelli, 1736. in-4. Avec 8 planches et plus. fig. grav. s. c. dans le texte. Veau. (B. G. 3197). 10.—

10 ff. n. ch., 360 pp. ch., 6 ff. n. ch.

3011. **Bernardius, Stephanus.** Psalmi octonis vocibus una cum basso continuo pro organo. Nunc primum in lucem editi. Opus decimum quartum. Venetiis, Alexander Vincentius, 1632. 9 pties. en 1 vol. in-4. Avec la marque typogr. s. les titres et la musique notée. Cart. (28450). 200.—

Primi Chori Cantus, Tenor, Altus, Bassus à 46 ; Secundi Chori Cantus, Tenor, Altus, à 38, Bassus, 40 et Basso continuo, 45 pp. ch. (Il manque Cantus I, pp. 12-35, Tenor I, pp. 18-43, Altus I, pp. 2-21, Bassus I, pp. 8-27, Cantus II, pp. 15-32, Tenor II, pp. 15-32, Altus II, pp. 4-18, Bassus II, pp. 11-32, Basso cont. pp. 10-37).
Eitner I, 469. Fétis I, 369 no. 14. Les deux prem. parties, au coin infér. à gauche, sont un peu défectueuses.

Bertholdus, Ord. Praed. Horologium devotionis. (Coloniae, Zell, 14..) — Voir *Horologium.*

LITURGIE.

3012. **Bibliotheca** selecta de ritu azymi ac fermentati, in orientali occidentalique ecclesiis. Venetiae, apud Societatem Albritianam, 1729, et Veronae, Gamba, 1773. 4 pties. en 1 vol. gr. in-8. Vélin. (710). 20.—

Recueil de travaux des auteurs suivants : Joa. Bona, O. Cist., Card. — Joa. Mabillon, O. S. B. — Eldefonsus episc., — Joa. Ciampinus. — Franciscus a St. Augustino Macedo, Ord. Min. — Bel exemplaire, à grandes marges, de cet ouvrage important et fort rare à trouver complet.

3013. **Blondel.** Histoire du Calendrier romain. La Haye, A. Leers, 1684. pet. in-8. Avec vign. gr. sur le titre et 6 tableaux qui se déplient, gr. s. c. Cart. (6704). 15.—

1 f. de titre, 400 pp. ch. et 3 ff. n. ch. La majeure partie de l'ouvrage traite du changement arrivé au calendrier romain par les Chrétiens et par la réformation Grégorienne.

3013ª **Bonifacius VIII.** Liber VI. decretalium. Venetiis, Johannes de Colonia et Johannes Manthen de Gheertzem. 16 calendas mai. 1479. gr. in-fol. Avec une initiale miniaturée. Ais de bois. (29472). 100.—

Hain-Copinger *3599. *Proctor* 4335. *Pellechet* 2742. *Voulliéme* 3756.
145 ff n. ch. (sign. a-f). Car. goth. de 2 grandeurs, le texte entouré de la glose ; 2 col. et 68 lignes par page. Les intitulés des chapitres sont imprimés en rouge.
Bel exemplaire très propre et grand de marges, rubriqué. Quelques piqûres au commencement du volume.
Voir pour la description mon Catalogue *Incunabula Typographica* n.° 88.

3014. **Breviarium Augustinianum** ad usum fratrum et monialium Ord. Eremit. S. Aug. juxta formam Breviarii Romani ordinatum... jussu Fulgentii Bellelli ordinis generalis editum. Pars aestiva. Venetiis, Balleoni, 1732. in-4. Avec des grav. s. c. Ais de bois rec. de peau, tr. d. (rel. défraîchie). (9943). 10.—

24 ff. n. ch, 940 et CCLXXIX pp. ch. Impr. en rouge et noir, à 2 col.

3015. **Breviarium Constantiense.** (Fol. ch. 40 de la 2e numération, col. 2 v.⁰). Kalendarivm : Pfalterium : | Hymni : Breuiarium : Com | mune fanctorum iuxta cho- | rum ecclefie Confiantienfis : | diligentiffime emendatum : | Erhardi Ratdolt viri foler | tis mira imprimendi arte : q̃ | nuper Venetiis : nunc Augu | fie vindelicorum excellit no | minatiffimus. Explicit felici | ter. Anno. M.D.ix. | (1509) in-8. Avec des armoiries, des lettres orn. et la marque typ. s. b. Rel. anc. d'ais de bois rec. de peau est. (rel. restaurée). (26314). 300.—

12 ff. n. ch., 390 ff. (mal ch. 1-392), 56 ff. ch., 6 ff. n. ch. dont le dernier blanc. Caractères gothiques, à 2 col., impr. en rouge et noir ; F. 1. r.⁰ blanc, au verso le privilège de l'évêque de Constance « Datũ in caftro noftro merfpurg. Anno. M.cccc. i x » ; au-dessous les armoiries du même évêque (78×81 mm.) impr. en noir et rouge. F. 2 (sig. ij) recto : KL Ianuarius habet dies. xxxj | . F. 8 recto : Tabula Septuagefime | ; au verso un plan de calculs, au-dessous : Litterã dũicalem ad annũ propofitũ fcire fi cupis. !n littera. c. rotule | exterioris circa crucem pofitã. M.cccc.xc. numerare incipe... | F. 9 r.⁰ : Tabula partis éftiualis | ... F. 12 recto : finis regiftri | ; le verso blanc. F. ch. 1 (sig. A): In no-

LITURGIE.

mine domini noftri ie | fu chrifti Amen. | Incipit pfalteriŭ cum fuis | pertinentibus P'm modŭ ec- | clefie Confiātienf' ordinatŭ | Ab octaua epiphaie vfq3 ad | quadragefiinā. Inuitatoriŭ | .F. ch. 392 v ° dernière ligne: octauam P'm choruin|. F. ch. 1 (sign. AA) ro: ℭ Incipit cŏmnne pafchale | de apoftolis. Ad vefpas &. | F. 40 verso, col. 2, l'explicit cité. F. 48 verso blanc. F. 49 recto: Uigilie cum mortuorum | vefperis fcd'm ritum ecclefie | Conftañ. feliciter incipiunt. | F. 56 verso, col. 2 à la fin: Orationes vt fúpra in fine vi | giliarum. | Suivent 6 ff. n. ch., sign. 1-3, au recto du premier: ℭ In dedicatione ecclefie | fuper omnia Laudate. Añ. | F. 5 recto la belle marque du typ. impr. en rouge et noir, audessus: Erhardi Ratdolt felicia confpice figna. | Teftata artificem qua valet ipfa manum | . Le verso et le dernier f. blancs. Beau vol. d'une grande rareté échappé à *Brunet* et *Graesse*. *Panzer*, VI 138 n. 49.

Bonne conservation sauf de fortes taches d'usage.

3016. Breviarium Carmelitanum. Breviarium Romanum ad usum fratrum et monialium Congregationis Carmelitarum Discalceatorum sub titulo S. Eliae Ordinis B. V. Mariae de Monte Carmelo cum officiis sanctorum etc. Venetiis, Philippi, 1869. 4 vol. in-8. Mar. (4866). 25.—

Impr. en rouge et noir. Exemplaire bien conservé où l'on a intercalé un nombre de portraits de saints, et d'autres images religieuses, montés sur des ff. blancs.

3017. — Breviarium Ordinis Fratrum et monialium B. V. Mariae de Monte Carmelo, juxta Jerosolymitanae ecclesiae antiquam consuetudinem, capituli generalis decreto, ad normam Breviarii Romani directum.... cum officiis Sanctorum etc. Venetiis, Balleoni, 1745. in-4. Avec des grav. s. c. Ais de bois rec. de veau noir. (6266). 15.—

LXVII, 1172, CCXL (sur?) pp. ch. Impr. en rouge et noir. Incomplet des pp. 119-120 et 153-154, et des pp. CCXLI à la fin du volume.

Relié à la suite: *Officia* propria sanctorum IV Patavinae civitatis patronorum Prosdocimi, Danielis, Antonii, Justini ac III ejusdem episcoporum Maximi, Fidentii, Bellini. Patavii, Conzatti, (17..) 35 pp. ch. Il suit un nombre d'autres offices.

3018. Breviarium Franciscanum.Breviarium Romano-Seraphicum.... officiis trium ordinum S. N. P. Francisci propriae stationi assignatis etc. etc. Romae, Typogr. Tiberina, 1858. pet. in-8. Avec des grav. Veau. (6833). 10.—

CXIV, 1147, CLX pp. ch. Impr. en très petits car., en rouge et noir.

3019. — Le même. Mechliniae, H. Dessain, 1875. in-8. Mar. noir. (8326). 10.—

LXXV 1261, CLII pp. ch. Impr. en rouge et noir.

3020. Breviarium Fratrum Praedicatorum. (À la fin :) Venetijs impreffu3, apud heredes Luceantonij Junte. Anno Domini. 1554. Menfe Martio. in-16. Avec une grande fig. et beaucoup d'initiales hist. et orn. et la marque typ. gr. s. bois. Rel. orig. veau pl. jolim. ornem. à froid, avec ferm. (23065). 75.—

23 ff. n. ch. (sur 24), 487 ff. ch. et 1 f. blanc (manque). Petits caract goth., à 2 col. en rouge et noir. Il manque le titre. Au verso du f. 24 n. ch. un beau

LITURGIE.

bois ombré, occupant la page entière, 95 s. 61 mm.: S. Dominique adoré par
les moines et religieuses de son ordre; en haut la Vierge, S. Pierre et S. Paul.
Parmi les bréviaires du XVI° siècle celui-ci est sans doute un des plus jolis.
Exemplaire un peu usagé.

3021. **Breviarium Romanum.** (Fol. 1 r°:) ℭ In nomine domini no-
ſtri ieſu chriſti | amen. ℭ Ordo pſalterij ſm morem ᛃ con- | ſue-
tudinem romane curie feliciter incipit. | (Fol. 400 r° :) ℭ Bre-
uiarium ſecundum ri- | tum ſancte romane eccleſie ſum- | ma
cum diligentia emendatum | ᛃ caſtigatum: in quo etiam mul- | ta
ſuper addita ſunt que in conſi | milibus breuiarijs nunqȝ alias |
fuerunt impreſſa feliciter expli- | cit In alma Venetiarũ vrbe p |
Lucantoniũ de giunta Floren- | tinum acuratiſſime impreſſum. |
Anno ſalutifere domini noſtri | ieſu chriſti incarnationis quin-
| genteſimoſeptimo ſupra milleſi- | mum. ſeptimo kalen. aprilium.
| (1507) pet. in-8. Avec un grand nombre de gravures sur bois.
Veau est. (A. 269). 150.—

512 ff. ch. (dont les ff. 337, 356, 357 et 464 manquent). Sign. 1-50, a-h, A-F.
Caractères gothiques, 36 lignes et 2 col. par page, impr. en rouge et noir.
Les ff. 1-72 contiennent le Psalterium. F. 73 recto : ℭ In chriſti nomine amen.
Incipit Bre- | uiarium ſm confuetudinem Romane curie. | ... F. 401 recto : ℭ In-
cipit officium immacu- | late cõceptionis virginis marie | editum per reuerendum
patreȝ | dominũ Leonardum nogaro | lum.... Il suit d'autres prières et le volume
se termine au recto du dernier f., dont le verso est blanc.
Les belles gravures sur bois sont de diverses dimensions, quelques-unes oc-
cupent la page entière, une partie en a le fond criblé.
Voir le fac-similé ci-contre.

3022. — Breuiari | um Romanuȝ nouiſſime exactiſſi | ma cura. v. p.
fratris gratie feltre. | emẽdatũ : ᛃ diligentiſſime im- | preſſuȝ....
(A la fin :) Impreſſum Venetijs per Jacobum | Pentium de Leuco
Impreſſo | rem accuratiſſimum Anno | Dñi. M.D.xxvij. Die | x.
menſis Auguſti. | (1527) in-4. Avec 11 grandes et magnifiques
figures, 23 beaux encadrements de pages, de belles initiales et
une foule de petits bois grav. s. bois dans le texte. Rel. orig.
d'ais de bois recouv. de veau joliment ornem. à froid et à pe-
tits fers dorés, ferm. (21120). 150.—

12 ff. n. ch. et 518 ff. ch. Caractères gothiques en rouge et noir, à 2 col.
Les 2 premières grandes figures manquent dans notre exemplaire. Des autres,
superbes bois ombrés, 4 portent la signature VGO. Bienqu'elles soient gravées
par un artiste vénitien, elles font clairement voir l'influence des Flamands,
notamment les figures de l'Adoration des Pasteurs (f. 107) et de la Résurrection
(f. 174). Les jolies bordures sont composées des demi-figures de saints etc.
Malheureusement il manque les ff. n. ch. 3-9 (calendrier), et le f. ch. 68, et
deux petits bois (frontispice et f. 292) sont découpés. A part cela l'exemplaire est
de la meilleure conservation possible.
Voir le fac-similé à la p. 834.

3023. — Breviarium Romanvm | optime recognitum | In quo Pſalmi
pœnitentiales, Hymni ſuis locis, | Commune ſanctorum: ᛃ non-
nullœ octauœ | cum ſuis pſalmis Reſponſoria in calce | lectio-
num, ᛃ alia multa ad maius | commodum ſacerdotum | ſunt ap-

LITURGIE.

poſita. | [Marque de Giunta] | Venetiis MDLXIIII (1564) in-8.
Avec de grandes et petites fig. et nombreuses initiales gr. s.
b. Ais de bois recouv. de veau, encadr. et jolis milieux en or sur

N.° 3021. — *Breviarium Romanum.* Venetiis, 1507.

les plats, tr. dor. et cisel., armoiries (reliure ital. du XVIe siècle). 350.—
(25155).

16 ff. n. ch., 548 ff. ch. Caractères gothiques, impr. en rouge et noir; à 2 col.
Les grands bois, d'une exécution grossière, mesurent 78✕115 mm., les petits

LITURGIE.

26✕34 mm. Au . 428 recto on lit la souscription : Explicit Breuiarium Romanum fecundum confuetu- | dinem fanctę Romanę ecclefię, nuper Impreffum | in

N.° 3022. — *Breviarium Romanum.* Venetiis, 1527.

officina hęredum Lucæantonij Iunctæ. | Anno Dñi. M.D.LXIIII. |
Voir le fac-similé de la reliure ci-contre.

3024. **Breviarium Romanum.** Breviarium Romanum ex decreto

N.º 3023. — *Breviarum Romanum.* Venetiis, 1564.

LITURGIE.

S. Concilii Tridentini restit. Pii V jussu editum. Venetis, Balleoni, 1829. 4 vol. in-8. Avec des grav. s. c. Veau. (6021). 10 —

Imprimé en rouge et noir.

3025. **Breviarium Romanorum**. Appendix ad Breviarium Romanum ad usum S. Veronensis Ecclesiae. Veronae, Libanti, 1840. 4 parties en 1 vol. pet. in-8. Veau, encadr. sur les plats. (4032). 10.—

Imprimé en rouge et noir.

3026. **(Breviarium Grimani).** Fac-simile des miniatures contenues dans le Bréviaire Grimani conservé à la Bibliothèque de St. Marc, exécuté en photographie par Antoine Perini, avec explications de François Zanotto et un texte français de M. Louis de Mas Latrie. Venise, A. Perini, 1862. in-fol. Rel. en toile, dans un carton. (26324). 300.—

112 planches photograph. avec texte en italien et en français. Cette reproduction du plus important monument de l'art flamand en Italie est, depuis quelques années, tout-à-fait épuisée et fort recherchée. Bel exemplaire. Prix de publication francs 500.

3027. — **Libro** da compagnia secondo il nuovo Breviario et Offizio della B. Verg. Maria riformato da Pio V· Con indulgenzie Fiorenza, Bartol. Sermartelli, 1573. in-4. Avec beauc. de belles et anciennes fig. grav. s. bois. Toile. (18627)· 50.—

6 ff n. ch., 296 (mal cotés 190) ff. et 2 ff. n. ch. Caractères gothiques, à 2 col., en rouge et noir. Extrait du breviaire à l'usage des confréries laïques, texte latin. Le volume est remarquable à cause des bois empruntés à d'autres impressions plus anciennes. Usé et peu taché.

3028. **[Burohardus, Ioannes,** notarius apostol. rev.]. Ordo Miffe Secūdario diligentiffime cor ʃrectus cū notabilibus ᵹ gloffis facri canonis nouiter aditis. | (A la fin :) ℂ Ordo miffe denuo correctus Rome Anno virgina | lis partus. M.CCCCC.Uiij. fedente Julio fcd'o | Pōtifice maxīo. Anno eius quinto Cum | gloffis ᵹ notabilibus nouiter appofitis exactaqᶻ cura floriani Un | glerijː Cracouie In regia | ciuitate. Anno dñi. 1512. | iij. Kalendas Decēbris Impreffus finit feliciter. | in-4. Avec 2 grandes figures sur le titre et au verso du titre, grav. s. b. et 3 belles initiales ornement. sur fond noir. Maroquin rouge, dos et plats orn. à froid, tranch. dor. (27369). 750.—

4 ff. n. ch., 75 (cotés par erreur 53) ff. et 1 f. n. ch. (sign. †, A-S). Caractères gothiques ; imprimé en rouge et noir.
Au-dessous de l'intitulé cité un grand bois, colorié dans le temps, représentant S. *Adelbert* et S. *Stanislaus* en pied, en haut 2 anges tenant des armoiries. En bas on llt : S. Adalbertus qui ampliffimū Regnū | Poloїae fidei lūne illuflrauit ac dijade- | mate regio, fuis meritis decorauit. | S. Staniflaus Eꝑus Cracouieñ. q̃ milite pe | trũ tres annos ın tumulo iacētē refufcitauit. | Au verso du titre le second bois : La Sainte Eucharistie. Cette figure remarquable est encadrée d'une superbe bordure ornement. sur fond noir, portant en tête l'aigle. Au recto du f. 2 n. ch.: [C]Um oṁis creatura maxime ratio | nalis a deo ideo cōdita fit

LITURGIE.

vt.... F. 3 renferme la table : Rubrice huius operis. | F. 4 recto : |R|Euerendiſſino in christo patri | ʒ dño : domino Bernardino mi | ſeratiõe domina : ſacrofancte Ro- | mane ecclefie : tituli fancte crucif | in Jerufalen : prefbitero Car- | dinali Saguntineñ, prefidio fuo|Joannes Burchardus Argenti|neñ. decretorũ doctor....|... fe humi | liter commendat. | Au-dessous la réponse du Cardinal à Joannes de Besicken à Rome, qui a imprimé pour la première fois cet « Ordo Misso » en 1502. F. 4 verso, l'imprimatur : Alexander papa Sextus. | etc. (signé:)Datum Rome apud Sanctũ petrum Sub Anulo pifca- | toris die X Aprilis M.cccc.ij. pontificatus noſtri Anno decimo. | F. ch. 1 (sign A) : |O|Rdo seruandus p facerdotem in cele- | bratiõe miſſe fine cãtu ʒ fine miniſtris fecũdũ ritũ Sancte Romone (sic) ecclefie.... Dernier f. recto : Correctura. | Le verso blanc. **Impression extrêmement rare**, non citée par *Panzer*. — Sur le titre se trouve une notice manuscr. très intéressante, donnant la provenance de l'exemplaire : Ex Dono Collegii Rauensis Societatis Jesu | Hyacynthi Nateck Przetochij Decani Radom. Parochi in Wysolia et Brosliouice | Crac. 1572 | Exemplaire en très bon état et grand de marges ;ʻqq. notes manuscr. aux marges ; le titre un peu taché. Ex libris Bibliotheca Giustiniani. Voir les 2 fac-similés aux pp. 838 et 839.

3029. **Cabasilas, Nic.** De divino altaris sacrificio. Maximi de mystagogia h : e. de introductione ad sacramenta. S. Chrysostomi et S. Basilii sacrificii s. missae ritus ex Sacerdotali graeco Gentiano Herveto Aurelio interprete. Venetiis, per Alex. Bruciolum et fratres ejus, 1548.ˉpet. in-8. Avec la marque typ. et quelques initiales orn. et hist. gr. s. b. Vélin. (3602). 10.—

8 ff. n. ch., 142 ff. ch. et 1 f. n. ch. Caractères italiques. Dédicace de Hervatus « Claudio Guiceo Mirapicensis ecclesiae episcopo ». Légèrement mouillé. Ces typographes débutèrent en 1545. Voir *Brown* p. 401.

3030. **Caeremoniale** ad communem usum FF. Ord. Minimorum.... per Theod. Solarium ejusdem ord. digestum, nuper a Jos. M. Roiseco ad lucem demandatum. Florentiae, Parmae et Genuae, Casarmara, 1734. in-4. Veau. (4939). 10.—

4 ff. n. ch. 255 pp. ch.

3031. **Caeremoniarum** sacrarum sive rituum ecclesiasticorum S. Rom. Ecclesiae libri tres. Venetiis, apud Juntas. 1582. in-fol. Avec nombreuses fig. en bois et 2 marques typ. Vélin. (A. 81). 15.—

8 ff. n. ch. et 226 ff. ch. Caractères ronds, en rouge et noir. Les figures dont ce volume est orné, sont fort intéressantes. Exemplaire grand de marges, mais mouillé et les derniers ff. atteints par l'humidité, le f. 167 un peu endommagé dans le bas.

3032. **Caffi, Franoesoo.** Storia della musica sacra nella già Cappella Ducale di San Marco in Venezia dal 1318 al 1797. Venezia, Antonelli, 1854-55. 2 pties. en 1 vol. gr. in-8. Avec frontisp. et 6 portr. lithograph. D.-veau. (24300). 50.—

463 et 291 pp. ch. Monographie musicale très importante, rare et recherchée. *Fétis* II, 144 : « Le soin qu'a pris M. Caffi de recourir toujours aux actes authentiques et originaux... donne un grand prix à son livre »... Bel exemplaire.

3033. **Calendarium Gregorianum**, armenice. Romae, ex typographia Dominici Basae, 1584. in-4. Avec les armes du pape grav.

N.° 3028. — *Burchardus.* Ordo Missae. Cracoviae, 1512.

LITURGIE.

en c. s. le titre, un beau bois à la fin et des fig. astronomiques
dans le texte. Vélin. (23293). 50.—

56 ff. n. ch Caractères cursifs en rouge et noir. Chaque page est renfermée
dans une petite bordure d'ornements. Aussi les figures astronom. sont imprimées

N.° 3028. — *Burchardus.* Ordo Missae. Cracoviae, 1512.

en rouge et noir. Le bois, 85 s. 105 mm., représente la Ste. Cène. *Riccardi,*
Aggiunte col. 41.

3034. **Campione, Fr. Maria.** Instruttione per gl'ordinaudi, cavata
dal Concilio di Trento, Rituale, e Pontificale Romani, e da' de-

LITURGIE.

creti, per il Clero, di San Carlo. Roma, Luca Ant. Chracas,
1702. pet. in-8. Vélin. (B. G. 1108). 10.—

16 ff. n. ch., 534, XVIII. pp. ch. On a relié à la suite le livre du même auteur:
Norma viva del vero sacerdote nella persona di tre Religiosi dell'ordine della
SS. Trinità rifcatto de' Schiavi, cioè SS. Gio. De Matha, Felice de Valois, et
il servo di Dio Simon de Royas. Appendice... sotto gli auspicij di Violante Lo-
mellina principessa Doria. Roma, 1702, 4 ff. n. ch., 80 pp. ch.

3035. **Cancellieri, Franc.** Descrizione delle funzioni della setti-
mana santa nella Cappella Pontificia. 4. ed. corretta ed ac-
cresc. Roma, Bourlié, 1818. Avec titre gr. — *Du même.* De-
scrizione de' tre pontificali che si celebrano per le feste di
Natale, di Pasqua e di S. Pietro e della sacra suppellettile in
essi adoperata. 2. ed. Ibid., id. 1814. Avec 2 pl. s. c., Les 2 vol.
in 1 pet. in-8. Cart. (8992). 10.—

Titre gr., XII, 304 pp. ch.; XXII pp. ch., 1 f. n. ch. et 225 pp. ch. Dédicaces
au pape Pie VII.

3036. **Canon Missae** ad usum episcoporum ac praelatorum solemni-
ter vel private celebrantium sub auspiciis Innocentii XIII. Ro-
mae, J. M. Salvioni, 1722. gr. in-fol. Avec 14 grandes figures,
3 bordures, des vignettes, initiales et culs-de-lampe peints et
dess. par *Annibale* et *Lodovico Caracci, Gius. Passeri, Rosalba
Maria Salvioni* et a., grav. par *Jac. Frey, Ant. Friz, Aloys.
Gomier, Maxim. Limpach, Arnold van Westerhout* et a. Ma-
gnifique reliure originale, maroquin rouge richement ornem. et
doré s. les plats et le dos, bordures, coins, armes d'un cardinal,
tr. dor. (23743). 150.—

140 pp. ch. Beau volume imprimé en très gros caractères ronds, en rouge
et noir. La reliure, exécutée en grand partie en filigranes, est très remarquable.

3037. **Canon Missae** et Praefationes, aliaq. in eius celebratione rite
agenda. Additae sunt praefationes, & gratiarum actiones ad Missam
Episcopalem tam solemnem, quam priuatam dicendae. Romae, Ty-
pis Vatican. MDCLVIII. (À la fin :) Romae, Ex Typographia Reu.
Camerae Apostolicae. MDCXL. (1640) in-fol. Avec beau titre
gravé, 3 figures de la grandeur de la page, *I. B. Galestruzzius*
inv., *Castellus* sc., 3 belles bordures ornem. et une petite
figure dans le texte. Veau noir, fil., au milieu des plats des
armes épiscopales. (B. G. 2365). 20.—

Titre gravé, 148 pp. ch. Entièrement imprimé en rouge et noir avec gros
caractères ronds. — Qq. taches d'usage et çà et là un peu piqué de vers.

3038. **Canones** et decreta sacrosancti OEcumenici et generalis Con-
cilii Tridentini sub Pavlo III, Ivlio III, Pio IIII. Pontificibus
Max. Venetiis, Aldus, 1564. pet. in-8. Avec l'ancre au titre et
au verso du dernier f. Vélin. (B. G. 1053). 15.—

186 ff. ch. Car. ital. Réimpression en petit format de la première édition
in fol.; elle est sans le privilège. Voir *Renouard*, p. 191.

LITURGIE.

3039. **Canones** et decreta Concilii Tridentini. Autre exemplaire de la même édition. Vélin. (2385). 15. —

Cet exemplaire est identique au précédent avec la seule différence que le verso du dernier f. est blanc.

3040. — Le même. Florentiae, apud Iuntas, 1564. in-8. Avec les armoiries papales sur le titre, la marque typ. à la fin et quelques initiales grav. s. b. D.-veau. (19394). 10. —

256 pp. ch. et 18 ff. n. ch. Caractères italiques. Légères taches de rousseur.

3041. — Le même. Venetiis, Aldus, 1565. pet. in-8. Avec des initiales hist. et la marque typ. gr. s. b. Vélin. (2398). 15. —

184 ff. ch. (le dernier porte 168) et 40 ff. n. ch. dont les ff. 31 et 32 blancs (sign. A-Z. AA-EE). Caractères italiques. Exemplaire de la seconde édition des 2 publiées sous la même date, le cahier Z y est coté par erreur 161-168, au lieu de 177-184. Renouard p. 197 ne fait pas cas de cela et attribue aussi moins de ff. à ce volume. C'est la copie de la 3. édition in fol. de 1564. Bel exemplaire sauf des piqûres dans la marge de quelques ff.

3042. — Le même. Venetiis, Aldus, 1565. pet. in-8. Avec des initiales hist. et la marque typ. gr. s. b. D.-vélin. (2262). 15. —

184 ff. ch. et 24 ff. n. ch. dont il manque le dernier blanc (sign. A-Z, AA-CC). Caractères italiques. Renouard p. 197. Exemplaire de la seconde édition, il diffère de l'exemplaire mentionné ci-dessus par la composition typographique des pièces qui suivent le texte, et par le manque de quelques Bulles. Quelques piqûres et taches.

3043. — Le même. Antverpiae, Phil. Nutius, 1565. pet. in-8. Avec des initiales orn. et la marque typ. gr. s. b. Vélin. (3267). 10. —

110 ff. ch. et 15 ff. n. ch. Caractères ronds.

3044. — Le même. Venetiis, Aldus, 1569. pet. in-8. Avec des initiales et la marque typ. gr. s. b. Vélin. (2280). 10. —

184 (mal ch. 168) ff. et 32 ff. n. ch. dont les 2 derniers blancs. Caractères italiques. Renouard p. 205. Le titre remonté.

3045. **Cantorinus.** (Titre:) Cantorinus | Ad eorū inftructionē: qui cantum ad | chorū pertinentē breuiter: ꝣ q̃ʒfacilli- | me difcere cōcupifcunt: ꝣ nō clericis | modo: fed omnibus etiaʒ diuino cul- | tui deditis, perq̃ʒutilis ꝣ neceffari'. | In quo facilis modvs efi ad- | ditus ad difcendū manuʒ, | ac tonos pfalmoχ: vt | fequens tabula | indicabit. | M D. (marque de Giunta) XL. | (À la fin:) ipref | fum: ꝣ diligētiffime reuifuʒ: Sum | ptibus heredū domini Luce– | antonij Junte fl rētini Vene | tijs Anno Salutis. 1540 | Menfe Januarij. | pet. in-8. Avec 4 grandes fig., 1 petite fig., des initiales hist., 2 marques typogr. gr. s. b. et la musique -notée. Vélin. (30849). 150. —

16 ff. n. ch. et 87 ff. ch., plus I f. n. ch. Caractères goth., impr. en rouge et noir. Joli volume, parfaitement bien conservé, et très propre, grand de marges, comme l'on trouve rarement les livres anciens de liturgie. Eitner II, 312.

3046. — (Titre:) Cantorinus | Ad eorum inftructionem: qui cantum

LITURGIE.

ad | chorum ptinentem : breuiter ⁊ q̃ʒ facillime | difcere concu-
piſcunt ; ⁊ non clericis mo- | do : ſed omnibus etiam diuino cul-
tui | deditis, perq̃ʒ utilis ⁊ neceſſarius. | In quo facilis modus eſi
additus | ad diſcendam manũ : ac tonos | pſalmorum : etc.... | (Mar-
que typogr.) | Venetijs MDL. | (A la fin :) In officina heredũ Lu-
cean | tonij Junte. Venetijs | Anno Salutis. 1550. | Menſe Janua-

N.° 3047. *Cantorinus.* Venetiis, 1535.

rio. ' in-8. Avec la marque typogr., la musique notée, et 2 ma-
gnifiques figures grav. s. bois. Veau noir avec fermoirs. (6856). 150. —

8 ff. prél. (titre, table et compendium musicae) et 101 ff. ch. Impression en
rouge et noir, caractères gothiques.
Cet ouvrage, à l'usage des Augustins et contenant les hymnes augustiniens
intercalés parmi les hymnes romains, est d'une rareté extraordinaire. L'un des
bois ombrés de la grandeur de la page, 128 s. 79 mm. est gravé par Zoan
Andrea. *Eitner* II, 312. Les feuillets du commencement sont, dans leur partie
supérieure, peu tachés d'eau, à part cela l'exemplaire est bien conservé.

3047. **Cantorinus** et Processionarius per totum annum in divinis officiis
celebrandis sm. ritum congregationis cassinensis alias sancte Ju-
stine. .. in officina Luceantonij Junte Venetijs excusus.... 1535.
pet. in-8. Avec une belle et grande fig., quelques initiales et la

LITURGIE.

musique notée gr. s. bois. Belle rel. orig. en veau orn. et dorée s. les plats, au nom de D. THEODOSIA DI IPPOLITI, tr. dor. et cis. (27160). 150 —

92 ff. ch. Jolis caractères gothiques en rouge et noir. Le prem. f. (titre) manque. Le recto du f. 2 contient quelques règles sur l'intonation des notes etc. Le verso est occupé par un grand bois représentant les SS. Benoît, Placide et Maur adorés par les religieux de leur ordre. L'impressum se lit au recto du f. 92, le verso étant blanc. La reliure est un peu endommagée.
Voir le fac-similé de la reliure à la p. 842.

3048. **Cantus monaftici** for- | mula nouiter impreſſa : ac in melius re- ¦ dacta : cui aliqua que deerant : confi- | lio multorū adiūcta : nō nulla ve- | ro q̄ ſupſiua videbant' dem· | pta ſūt : cuʒ tono lamētatio- | nis· hieremie pphete ʒ | aliqbus alijs cātibus | mēſuratis ipſi tem- | pori congruis. | (A la fin :) ℂ Cantorinus ʒ pro- ceſ | ſionarius per to | tū annū in diuinis officijs celebrādis ſ'm | ritū cōgregationis caſſinēſis alias ſancte | Iuſiine ordinis ſancti benedicti diligen- | tiſſime compoſitus. ʒ ordinatus·cū mult- | tis in eo de nouo appoſitis. ſiudioſiſſi- | mēqʒ reuiſus : curaqʒ ʒ expenſis ſpecta- | bilis viri dñi Luceantonij de giūta florē | tini ī alma ciuitate venetiarū regnāte Se- | reniſſimo dño : dño An- tonio Grimano | huius ciuitatis duce. ac cōgregatiōis hu- | ius caſſinēſis p̄ſidēte : Reuerēdo p̄e. D. | Proſpo d' faueīia : ſāctiqʒ Georgij maio | ris in hic ciuitate Abbate Benemerito. | Imp̄ſſus. Anno dñi. M D.xxiij. | p̄die. Kal'. maij feliciter explicit. | (1523) pet. in–8. Avec une grande et deux petites figures, des initiales, la marque typogr. et la musique notée gr s. b. Cart. (27293). 150.—

95 ff. ch., caractères gothiques. Belle impression en rouge et noir. Au verso du f. 2 une belle figure, bois ombré, de la grandeur de la page (116✕79 mm.), représente les 3 saints bénédictins, St. Benoît, St. Placide et St. Maur, adorés par les religieux de leur ordre. Magnifique ouvrage hymnologique à l'usage des Bénédictins.

3049. **Castellanius, Julius,** Favent Epistolarum II. IIII. Eiusd. Orationes tres : De Summo Pont. deligendo ; de SS. Eucharistiae praestantia ; De laudibus Io. Baptistae Sighicellij, Faventiae Episcopi. Honofrii Monii cura ed. Bonon., Joa. Rossius, 1575. in-8. Vél. (B. G. 1845). 10.—

8 ff. n. ch., 200 pp. ch. Dédié à « Guidani Ferrerio Cardinali ». Relié à la suite : *Ejusdem* Oratio habita in ingressu Annibalis Grassii, Episc: Faventin, Idibus Decemb. 1575. Bonon., Perexr. Bonardis, s. d. (1575) 14 ff. ch. Non cité par *Frati.*

3050. **Castellanus de Fara, Jacobus.** Tractatus nouus de Ca- | no- nizatione ſanctorum | editus per clariſſimū | Jur. v. Doc. dñm | Jacobū Caſiella- | nū de Fara Ca- | nonicū Late | ranenſem. | (✠) | (A la fin :) Rome in edibus Marcelli· Silber al'ș Franck | M. d. vigeſimoprimo. vj. kal'. Junij. | (1521) in-4. Avec un bel encadre-

LITURGIE.

ment de titre, sur fond noir, et quelques petites initiales gr. s. b.
Cart. (23644). 75.—

33 ff. n. ch. et 1 f. blanc. Caractères gothiques. Livret très rare, dédié au
pape Léon X. À la fin un épigramme d'Antonius, Amiterninus. L'auteur est,
sans doute, d'origine portugais.

3051. **Castellini, Fr. Luca.** De Electione, & Confirmatione canonica
Prælatorum quorumcumque, praesertim Regularium. Romæ, Sum-
ptibus Hæredis Barth. Zannetti, 1625. in-fol. Avec le portrait de
St. Dominique gr. s. c. au frontispice. D.-vélin. (B. G. 1157). 10.—

Titre impr. en rouge et noir, 8 ff. n. ch., 504 pp. ch., 16 ff. n. ch.

3052. **Cateohumenorum liber.** ℭ Cathecuminoruʒ liber iuxta | ri-
tum fancte Romane ecclefie cum | multis alijs orationibus fuper
| moriētes dicēdis : ʒ alijs of- | ficijs denouo additis (A la
fin :) Venetijs mādato ʒ ex- | penfis nobilis viri Dñi Lucean-
tonij | Iūta florētini. Anno dñi. 1524. | Die. x. Martij. | in-8. Avec
nombr. petites vign. et init. grav. s. bois et la musique notée.
Rel. orig. veau noir joliment ornem. à froid. (22954). 75.—

123 ff. ch. et 1 f blanc. Gros caractères gothiques, en rouge et noir. Beau
livret rare, joliment imprimé. Il contient les formules et litanies nécessaires
pour les fonctions religieuses les plus usitées, et parmi elles quelques prescri-
ptions particulières pour les églises de Venise. Bien conservé.

3053. **Cavalieri, Giovan Michele.** In authentica sacræ rituum con-
gregationis decreta commentariorum.... Brixiæ, typis Marci Ven-
drameni, 1743-45. 2 vol. in-4. Vélin. (B. G. 958). 10.—

748 et 726 pp. ch., 1 f. n. ch. Titre en rouge et noir.

3054. **Cheriol, Sebastiano.** Motetti sagri a due e tre voci con vio-
lini e senza. Opera sesta. Bologna, Pier Maria Monti, 1695. 5
pties. (sur 6) en 1 vol. in-4. Avec la marque typ. s. les titres
et la musique notée. Cart. (28480). 250.—

Canto 43, Basso 48, Violone ò Tiorba 66, Violone secondo 35 et Organo 66
pp. ch. Dédié « Leopoldo primo Imperatore ». Eitner II, 416. Félis II, 261. On
y trouve 12 Motets.

3054ᵃ **Clemens V**, papa. Constitutiones Moguntiae, Petrus Schoeffer,
Octaua die menfis octobris, **1467**, gr. in-fol. Velours pourpre.
Imprimé sur vélin. (C. F.). 15000.—

Hain-Copinger *5411. Pellechet 3836. Proctor 84. Dibdin, Bibl. Spencer. III,
pp. 289-90. De Praet II. pp. 21-23 no. 20. Manque à Voulliéme.
65 ff. sans ch. récl. ni sign. Caractères gothiques de 2 grandeurs, en rouge
et noir; 2 col. par page, 49 lignes pour le texte, et 70 pour le commentaire.
Volume extrêmement rare; c'est le second livre imprimé par Schoeffer après
s'être séparé de Fust.
Bel exemplaire, à grandes marges 412×248 mm. avec des initiales peintes en
couleurs, par un artiste italien.
L'un des monuments les plus célèbres du début de l'art typographique.
Voir pour la description mon Catal. LXVIII: Incunabula Typographica no. 416.

LITURGIE.

3054ᵇ. **Clemens V.** Le même. Basileae, Michael Wenssler, 1478. gr. in-fol. Avec la marque typographique. Ais de bois rec. de peau de tr. est. (30561). 250.—

Hain *5423. Proctor 7484. Manque à Pellechet et Voulliéme. 76 (sur 78) ff. s. ch. récl. ni sign. Caract. goth. de 2 grandeurs, impr. en rouge et noir, le texte entouré du commentaire, à 2 col. Magnifique exemplaire, très grand de marges. Piqûres insignifiantes dans quelques ff Il manque 2 ff. dans le corps du volume. Voir pour la description mon Catal. LXVIII: Incunabula Typographica no. 418.

3055. **Clemens Romanus.** Διαταγαι των άγιων αποστολων. Constitutiones sanctorum apostolorum doctrina catholica a Clemente Rom. Episc. et cive scripta libris VIII. *Franc. Turriani* prolegomena et explanationes apolog. in easdem constit. (graece). Venetiis, ex officina Iordani Zileti, 1563. Avec la marque typ. — **S. Ioannes Chrysostomus.** Περί παρθενίας. De virginitate liber, graece et lat. nunc primum edit., interpr. *Ioa. Liuineio Gaudensi.* Antverpiae, ex off Christophori Plantini, 1575. Avec la marque typogr. En 1 vol. in-4. Rel. orig. d'ais de bois, recouv. de veau rouge orn. à froid. (14619). 40.—

I: 18 et 195 ff. ch., 1 f. blanc. Imprimé en gros caractères onciaux fort curieux, c'est la première édition du texte grec. Le volume est bien conservé. II: 4 ff. n. ch, 142 pp. ch. et 1 f. n. ch. Dédicace de Livineius au cardinal Ant. Carafa. Le papier légèrement bruni, les derniers ff. piqués.

3056. **Coferati, Matteo.** Il cantore addottrinato ovvero Regole del canto corale. Ove s'insegna la pratica de' precetti del canto fermo, il modo di mantenere il coro sempre alla medesima altezza di voce, d'intonare molte cose ed in pratica tutti gl'inni. 2. ed. con aggiunte dell'autore. Firenze, Vangelisti, s. d. (1691) pet. in-8. Avec la musique notée. — *Du même auteur:* Manuale degli invitatorj co' suo' salmi da cantarsi nell'ore canoniche per ciascuna festa e feria di tutto l'anno nell'Ufizio parvo della Vergine e de' Morti. Coll'aggiunta delle sequenze e lor canto e antifone da cantarsi alla distribuzione delle candele e delle palme. Ibid., id., 1691. En 1 vol. Vélin. (17827). 25.—

I: XVI et 391 pp.ch. — II: VII et 196 pp. ch. Riche collection de psaumes, hymnes et liturgies. Deux ouvrages peu communs et recherchés: le premier en seconde édition, le second en première. Eitner III, 4. Fétis, II, 330.

3057. **Concilium Tridentinum** SS. cum citationibus ex utroque Testamento. juris pontif. constitutionibus, aliisque S. R. E. Conciliis. Venetiis, Pitteri, 1740. in-8. Cart. (6419). 10.—

7 ff. n. ch. et 384 pp. ch.

3058. **Confirmatio** Decretorum Congreg. Cardinalium Concilii Trident. interpretum super celebratione missarum etc. Romae, Typ. Camerae Apost., 1698. in-fol. Br. (9922). 10.—

16 pp. ch.

LITURGIE.

3059. **Corona** di sacre canzoni o laude spirituali di più divoti autori. Terza impressione notabilmente accresciuta. Ad uso de pii trattenimenti delle conferenze. Firenze, Cesare Bindi, per il Carlieri, 1710. in-12. Avec la musique notée. Vélin. (24247). 30.—

XXIV et 763 pp. ch. Beau recueil de compositions musicales, en partie anciennes. Très rare. — Peu usagé.

3060. **Cortellini, Camillo**, detto il Violino. Salmi a otto voci per i Vesperi di tutto l'anno. Venetia, Giacomo Vincenti, 1606. 8 pties. (sur 9) en 1 vol. in-4. Avec des armes s. les titres et la musique notée. Cart. (28691). 300.—

Primo Choro Canto 33, Tenore 33, Alto 33, Basso 33 pp. ch ; Secondo Choro Canto 33, Tenore 33, Alto 33, Basso 33 pp. ch. (Il manque Canto I pp. 9-20, Tenore I pp. 9-20, Basso I pp. 7-26).
Dédié: « All'Illustrissimo Senato di Bologna ». *Eitner* III, 69. *Fétis* II, 267 no. 1. La suite renferme 17 compositions.

3061. **Cossoni, Carlo Donato**. Messe a quattro e cinque voci concertate con violini, e ripieni à beneplacito. Opera ottava. Bologna, Giacomo Monti, 1669. 2 pties. en 1 vol. in-4. Avec la musique notée. Cart. (28684). 600.—

Canto Primo 21, Canto Secondo 10, Alto 21, Tenore 20, Basso 23, Canto Primo Ripieno 7, Canto Secondo Ripieno 14, Alto Ripieno 12, Tenore Ripieno 12, Basso Ripieno 12, Violino Primo 23, Violino Secondo 22 et Organo 31 pp. ch. (Il manque Violino I pp. 1-8). Dédié à « Domenico Valvasori Reggente nel Conuento di S. Agostino di Roma ». *Eitner* III, 73. *Gaspari* II, 02, ne cite qu'une seule partie de cette suite très rare et *Fétis* ne la connaît pas même.

3062. **Coussemaker, E. de**. L'art harmonique aux XIIe et XIIIe siècles. Paris, A. Durand, V. Didron, 1865. gr. in-4. Avec 1 fac-similé color. et la musique notée. Br. n. r. (31421). 100.—

XII, 292 pp. ch., 2 ff. n. ch., CV et 123 pp. ch. et 8 ff. n. ch. L'ouvrage est divisé en 3 parties, I: Musique harmonique — II: Musiciens harmonistes — III: Monuments. Compositions en notation originale. Traductions en notation moderne.
Publication importante, tirée à 300 exemplaires num. épuisée et rare. *Fétis Suppl.* I. 211.

3063. — Histoire de l'harmonie au moyen âge. Paris, Victor Didron, 1852. gr. in-4. Avec 2 tableaux, 1 pl. et 38 planches de fac-similés en couleurs et la musique notée. D.-veau. (31422). 100.—

XIII pp. ch. 1 f. n. ch., 371 pp. ch. et XLIV pp. ch. pour la traduction des fac-similés en notation moderne.
Partie I: Histoire, harmonie, musique rhythmée et mesurée, notation. — II: Documents — III: Monuments, fac-similés du IX. au XIV. siècle, et traduction.
Ouvrage important. *Fétis* II, 880-81.

3064. **Croce, Giov.**, da Chioggia. Salmi che si cantano a Terza.... à otto voci. Venetia, Giac. Vincenti, 1596. in-4. Avec la musique noteé. Cart. (30439). 10.—

Fragment de 12 ff, contenant deux compositions « In exitu Ifrael » et « Laudate pueri Dominum » dans les voix suivantes : Primi Chori Altus et Bassus ; Secundi Chori Cantus, Tenor, Altus et Bassus. *Eitner* III, 108. *Fetis* II, 393-94.

LITURGIE.

3065. **Croce, Giov.** Vespertina omnium solemnitatum Psalmodia octonis vocibus decantanda. Venetiis, Jacobus Vincentius, 1597. 6 pties. (sur 8) en 1 vol. in-4. Avec la marque typ. aux titres et la musique notée. Cart. (28767). 250.—

N.° 3067. — *Durandus*. Rationale. Venetiis, 1519.

Primi Chori Tenor et Altus; Secundi Chori Cantus, Tenor, Altus et Bassus, à 32 pp. ch. *Eitner* III, 108. *Fétis* II, 394 cite l'édition de 1589. On y trouve 20 compositions dont le dernier un « Magnificat ».

3066. **Diurnum monasticum** Pauli V. ac Urbani VIII. auctoritate recognitum, pro omnibus sub regula S. Benedicti militantibus, officiis noviss. Sanctorum summo studio dispositis. Venetiis, Pezzana, 1750. in-8. Avec frontisp. et des grav. s. c. Veau noir, tr. dor. et cis. (rel. défraîcbie). (4779). 10.—

16 ff. n. ch., 662 et CXXXVII pp. ch. Impr. en rouge et noir. Fortes mouillures.

LITURGIE.

3067. Durandus, Guillelmus. Rationale diuino | Rum officio꒱ Reuerendiſſimi | dñi Guillelmi duranti eρ̄i | mimatēſis (A la fin :) Impreſſus fuit | per Bernardinum de Vita- | libus Venetum : Anno dñi M.D.xix. die. | xxy. Maij. | (1519) in-fol. Avec une belle bordure de titre, deux magnifiques figures et beaucoup de lettres init. grav. s. b. Rel. orig. en veau ornem. à petits fers et à froid. (27121). 150.—

10 ff. n. ch., CXLVII ff. n. ch. Caractères gothiques, à 2 col. Cette belle édition a sur le titre un beau bois ombré 113 s. 115 mm., l'auteur agénouillé devant le pape et les cardinaux, leur présente son ouvrage. Plus remarquable encore est l'autre gravure au recto du dernier f. (le verso blanc). Elle représente, dans un médaillon, St. Marc assis derrière un pupitre et écrivant son évangile, devant lui le lion debout avec le livre ouvert ; magnifique figure artistique inconnue des bibliographes, 155 s. 155 mm. Le titre est peu piqué de vers, d'ailleurs le volume est fort bien conservé.
Voir le fac-similé à la p. 847.

3068. Epistole et Evangelii che si leggono tutto l'anno alle messe secondo l'uso del Messal nuovo tradotti in volgare dal P. Remigio (Nannini) Fiorentino d. ord. de' Pred. Con alcune annotationi morali del medesimo da lui ampliate et quatro discorsi. Venetia, G. B. Galignani, 1602- pet. in-4. Avec un frontisp. et beaucoup de belles planches grav. s. c. et des initiales orn. gr. s. b. Vélin. (13070). 15 —

4 ff. n. ch., 619 pp. ch. et 6 ff. n ch. Exemplaire court de marges en haut, quelques ff. avec des taches et mouillures. Les figures sont en partie en faibles épreuves.

3069. — Le même. Venetia, Nic. Misserini, 1614. in-4. Avec frontisp. et 64 belles gravures en t.-d. grav. par *Catarin Doino* et *Franc. Valegio.* D.-vélin. (10351). 30.—

12 ff. n. ch., 493 et 44 pp. ch. Dédié par les graveurs à Andrea Rabagni. Livre peu commun, recherché à cause des belles planches, dont il est orné et qui se trouvent ici en excellentes épreuves. Cette belle édition diffère tout-à-fait de l'édition précédente, tant pour le format bien plus grand, quant pour l'impression et les figures.

3070. Evangelista da Momigno, Min. Obs. S. Franc. Direttorio de' superiori regolari, et ecclesiastici, che hanno governo di frati e di monache, dove si contengono 80 sermoni, motivi, instruttioni e formule ecc. 3. ed. Venezia, Gio. La Noù, 1657. in-4. Vélin. (8797). 10.—

12 ff. n. ch. et 602 pp. ch. Dédié à Dantelmo Gravise. D'après *Brown*, p. 408 et 411 ce typographe débuta en 1676 ou en 1621 (?).

3071. Exercitia quotidiana pietatis in usum Augustiss. Imperatricis Hungariae et Bohemiae Reginae. Viennae Austriae, L. Kaliwoda, (ca. 1790) in-12. Avec des pl. gr. s. c. Veau marbr., dos ornée. (7645). 10.—

331 pp. ch. et un f. n. ch.

LITURGIE.

3072. **Expositio** hymnorum. (Titre :) ☾ Aurea expofitio hymnorū |
vna cum textu. Nouiter emen | data per Iacobum a lora. | (A la
fin :) Impreſſa. Neapoli. p Sigiſmunduʒ Mayr Alema | num. Anno....
M.cccciiii. Die vero x. | Menfis Julii. | (1504) in-4. Avec une
belle fig. au titre, gr. s. b. D.-veau. (28725). 50.—

N.° 3072. — *Expositio hymnorum*. Neapoli, 1504.

56 ff. n. ch. (sig. A-G). Caractères gothiques de 2 grandeurs. Le beau bois
au simple trait et légèrement ombré représente le Christ en croix avec Marie
et Joseph, entouré d'une bordure avec les symboles des évangélistes, sur fond
noir, 104✕65 mm. Volume fort rare. — Il manque le f. signé B. 1. Quelques
mouillures dans les derniers ff.
Voir le fac-similé ci-dessus.

3073. — Expofitio pulcherrima | hymnoruʒ per annū ſ'm Curiaʒ | no-
uiter im | preſſa. | (A la fin :) Venetiis in ędibus Alexandri | pa-

LITURGIE.

ganini Anno dñi. | M.D.xvi. Leonar | do Lauretanno | imperäte.
| (1516) in 8. Avec une joli petit bois s. le titre. Cart. (2074). 30.—

44 ff. n. ch. Caractères italiques à 2 col. Au-dessous du titre, impr. en caractères gothiques, il y a une gentille petite figure, bois ombré, 54 s. 37 mm., l'Annonciation : l'ange debout à gauche ; à droite la Vierge agenouillée de profil ; Dieu le Père dans le coin à gauche en haut ; sur le lit de la vierge le monogramme DN, en bas près de la marge la petite initiale L. (voir *Rivoli*, p. 385). — Taché et raccommodé vers la fin.

3074. **Eymerico, Nio.** Manuel de inquisidores, para uso de las inquisiciones de España y Portugal. Trad. del frances en idioma castell. por d. I. Marchena. Mompeller, F. Aviñon, 1821. pet. in-8. Veau. (3229). 10.—

VIII, 152 pp. ch.

3075. **Ferraris, Lucius,** O. Min. Prompta Bibliotheca canonica, juridica, moralis, theologica, nec non ascetica, polemica, rubricistica, historica etc. Editio novissima a Philippo Carboneano Ord. Min. locuplet. Bononiae, sed prostant Venetiis apud Gasparem Storti, 1766. 8 vol. in-4. Avec un beau portrait. Vélin. (B. G. 523). 25.—

3076. **Foggia, Francisous,** SS. Lateran. Basilicae Musices Praefectus. Psalmi quaternis vocibus. Roma, Stamparia d' Ignatio de Lazari, 1660. A spese di Antonio Poggioli. 5 pties. en 1 vol. in-4. Avec la marque typogr. s. l. titres et la musique notée. Cart. (28452). 150.—

Cantus, Altus, Tenor, Bassus et Bassus ad Organum 217 pp. ch. (dont les pp 53-76, 101-116 et 149-165 manquent). Dédié « Principi Henrico Maximiliano Archiepisc. Coloniensi &c. » Le recueil renferme 12 compositions (11 Psaumes et 1 Magnificat) dont plusieurs, malgré les défauts, contiennent toutes les voix. *Eitner.* IV. 18. *Fétis* 285. Quelques ff. un peu raccommodés ; au reste, l'exemplaire est en très bon état.

3077. **Frezza dalle Grotte, Gioseppe.** Il cantore ecclesiastico. Breve, facile ed essatta notizia del canto fermo per istruzzione de' religiosi Minori Conventuali a beneficio commune di tutti gl'ecclesiastici. Padova, Stamperia del Seminario, 1698. in-4. Avec 2 fig. grav. s. bois et la musique notée. Cart. (*22702). 60.—

166 pp. ch. et table de 4 ff. n. ch. **Première édition** de ce célèbre manuel de plain-chant. La grande figure sur le titre représente un très beau porte-missel. *Eitner* IV, 78. *Fétis* III, 336.

3077³. — Le même. 3. impressione. Padova, stamp. del Seminario, 1733. in-4. Avec la musique notée. Cart. non rogné. (17357). 25.—

164 pp. ch. et 4 ff. n. ch. C'est la reproduction exacte de la première édition. *Eitner* IV, 78. *Fétis* III, 386.

3078. **Gagliano, Gio. Battista da.** Mottetti per concertare a due, tre, quattro, cinque, sei e otto voci. Novamente composti & dati in luce. Venetia, Alessandro Vincenti, 1626. 6 pties. (sur 7) en

LITURGIE.

1 vol. in-4. Avec encadr. des titres, la marque typ. et la musique notée. Cart. (28479). 250.—

Canto 21, Tenore 21, Basso 17, Quinto 21, Sesto 21, Basso continuo 26 pp. ch. (Il manque Basso pp. 12-15). Dédicace, datée: Di Venetia il di 20 di Nouembre 1625, au « Sig. Bali Ferdinando Saracinelli ». ·

Eitner IV, 123. Ce recueil peu commun, non cité par *Fétis* et *Gaspari*, contient 21 Motets dont quatre à 2, trois à 3, un à 4, cinq à 5, trois à 6, et cinq à 8 voix.

3079. **Gagliano, Marcus** a. Missa et sacrae Cantiones, sex decantandae vocibus. Florentiae, Zenobius Pignonius, 1614. 6 pties. en 1 vol. in-4. Avec des armes s. les titres et la musique notée. Cart. (28049). 150.—

Tenor, Altus, Bassus, Quintus, Sextus et Bassus generalis à 21 pp. ch. Dans toutes les parties, exceptée la dernière, les pp. 9-16 manquent; 8 ff., au coin infèr., sont endommagés. Dédié : « Cosmo Magno Etruriae Duci » dont les armes on remarque sur les titres. Rare ouvrage. *Eitner* IV, 124. Non cité par *Fétis*.

3080. **Gavantus, Barthol.**, Barnabita. Thesaurus sacrorum rituum, seu commentaria in rubricas missalis et breviarii romani. Venetiis, Jo. Ant. Vitalis, 1673. 2 vol. — *Du même :* Enchiridion seu manuale episcoporum, pro decretis in visitatione et synodo, de quacumque re condendis. Ibid., id. 1673. Les 3 vol. en 1, in-4. Vélin. (6245). 10.—

Mouillures.

3081. **(Gerdil, Hyac. Sigism.**, card. Barnabita). Opuscula ad hierarchicam ecclesiae constitutionem spectantia. Parmae, ex regio typographeo (Bodoni), 1789. in-fol. Cart. n. r. (16778). 10.—

·4 ff. n. ch., 198 pp ch. et 1 f. n. ch. Bel exemplaire sur grand papier.

3082. **Gibertus, Jo. Math.** Constitutiones editae atque ab Aug. Valerio card. notationibus illustratae et ad Concil. Trident. Decreta revocatae simul cum notationibus aliorum episcoporum Veronensium. Veronae, Carratoni, 1765. in-8. Cart. (7968). 10.—

XX, 323 pp. ch. Exemplaire mouillé.

3083. **Gouy [Govy], Jacques.** Airs a quatre parties, sur la paraphrase des Pseaumes de Messire Antoine Godeau, evesque de Grasse. Composez par Jacques de Goüy, chanoine en l'Eglise Cathedrale d'Ambrun, & divisez en trois parties. Première partie. Dessus. Paris, Robert Ballard, 1650. obl. in-4. Avec de grandes initiales histor. et la musique notée. Vélin. (30848). 100.—

16 ff. n. ch., 50 ff. ch. et 6 ff. n. ch. Le dernier f. ne porte que ces 3 lignes: « Achevé d'imprimer pour la premiere fois le Samedy dixiesme Decembre mil six cens cinquante ».

Le seul ouvrage de Goüy, en **première édition**; il est composé de 4 voix dont il y a ici la première seule. *Eitner* IV, 321, ne cite que l'exemplaire complet de la Bibliothèque Nationale de Paris et celui de Bruxelles incomplet de 2 voix: *Fétis* IV, 74 : « Ses chants ont le caractère des airs de cour de la même époque »... Bel exemplaire, grand de marges.

LITURGIE.

3084. **Graduale Romanum**. Graduale f'm morē fancte | romaŋe ec-
clefie: in quo | dominicale: fanctuari | um: cōmuue ɔ canto- | ri-
num fiue kyriale | ɔfiftūt: impreffuʒ | in ciuitate Tau | rini anno
dn̄i | M.ccccc. | xiiij. | (Marque typogr.) (A la fin:) ℂ Finit feli-

N.° 3084. — *Graduale Romanum*. Turin, 1514.

citer dominicale: fanctuarium: | Impreffum Taurini | cura
atqʒ impenfis nobiliū | viroruʒ Petri Pauli ɔ | Galeazij de Porris.
| Anno domini. M. | ccccc.xiiij. die. | xxi. Menfis | Iulij. | ℂ Cor-
rectum per ven̄. Antonium Martini. | P. Taurin̄. mufices profef-
forem. | (Turin 1514)ˈin-fol. Avec de superbes initiales orn. et
histor. et la musique notée gr. s. bois. Ais de bois rec. de veau.
(29165). 600.—

ccxlvij (247) ff. ch. et 1 f. n. ch. Caractères gothiques, imprimé en rouge et
noir. Fol. 1 r. le titre cité et la marque typ. tirés en rouge, au v. la dedicace

LITURGIE.

des éditeurs « principi Carolo Sabaudie Duci ». Le texte débute au r.° du f. 2 et finit au v.° du f. 245, il suit la souscription tirée en rouge. Au r°. du f. 246 : Tabula et le registre des cahiers (à 2 col.), au r°. du f. 217 Finis. | Le v°. de ce f. et le r°. du dernier f. (blanc au v°.), sont occupés par le Sanctus Sanctorum avec la musique notée.

Les grandes initiales, au nombre de 27, mesurent 96-100 × 77-79 mm. Elles sont remarquables et certainement empruntées aux éditions vénitiennes. On y

N.° 3084. — *Graduale Romanum.* Turin, 1514.

trouve aussi une quantité de grandes lettres tirées eu rouge. Il manque les ff. 128 (blanc ?) et 224.

Exemplaire bien conservé de cette édition extrêmement rare et imprimée magnifiquement.

Voir les 2 fac-similés ci-dessus et ci-contre.

3085. **Graduale Romanum.** Gradualesecundum morem S. Rom. Ecclesie integrum et completum, cui nunc recens quamplurime.... additiones accesserunt. Canto vero... ad pristinam modulationem redacto. (Pars I). (A la fin :) ₵ Explicit graduale quod dominicale in-

LITURGIE.

fcribitur diligentiffima cura nuper recognitum. Venetijs apud heredes Luceantonij Junte Florentini anno a partu virginis. 1544. Menfe Januario. gr. in-fol. Avec 7 belles et grandes initiales historiées gr. s. bois et la musique notée. Cart. (A. 2). 100.—

202 ff. ch., il manque les 4 ff. prélim. et le f. ch. 8. Caractères gothiques, imprimé en rouge et noir. Nombreuses initiales, de différentes grandeurs, tirées en rouge. Alès n. 170.

3086. **Graduale Romanum.** Graduale fecundum morē Sancte | Romane Ecclefie abbreuiatū,ad com- | munem religioforum omnium vtili | tatem : quo inopes facerdotes | minori impenfa·grauentur : | ƺ ecclefijs, p̄fertim par | rochialibus, in ſolē- | nibus feſiis. non | defint officia | opportuna. | Per Ven Fr. Petrum Cianciarinū Urbinatem : con | gregationis beati Fr. Petri de Pifis. | VENETIIS. MDXLVI. | (A la fin :) Venetijs impreffum, apud heredes Luceantonij Junte | Florentini. Menfe Septembris. 1546. | in-fol. Avec des initiales histor. et 2 marques typogr. gr. sur bois et la musique notée. Cart. (29644). 300.—

101 ff. ch. impr. en rouge et noir, caractères gothiques (sign. A-R). Parmi les initiales on remarque 4 grandes. Quelques taches d'usage et quelques restaurations.
Le f. 60 est un peu endommagé.

3087. — Graduale iuxta Morem Sa | crofancte Ecclefie Romane : nouiffime poſi omnes alias Impreffiones : tam | in textu, q̃ƺ in Cantu, diligētiffime emē- | datum, atqƺ correctū... Cum Cantorino quoqƺ fiue Kyriali : in Feſiuitatibus Sanctorum Ange- | lorum decantando. | (A la fin :) ℭ Graduale Sacrofancte Romane Ecclesie | Nouiter poſi omnes alias Impreffiones, | q̃ƺ diligentiffime Correctum, Felici- | ter Explicit. Anno Dñi. 1551. | Venetijs. Apud Petrum | Liechtenfiein Colo- | nienfem Ger- | manum. | In Officina ad fignum Agnus Dei. | In-fol. Avec 28 grandes lettres init. grav. s. bois, une grande gravure d'entière page et 3 petites et la musique notée. Reliure orig. d'ais de bois recouv. de veau (rel. restaurée) (24778). 250.—

172 ff. ch., grands caractères gothiques de missel. imprim. en rouge et noir. Les 28 belles lettres init. (95 sur 75 mm.) dont le volume est orné, sont richement figurées en style renaissance. Il y a en outre un grand bois d'entière page représentant la Déposition de J. C. et 3 petits de 100 sur 68 mm. : Le Christ entouré d'anges, qui portent les emblèmes de la Passion, puis la Résurrection et l'Assomption.
Le recto du dernier f. est occupé par la table et le registre ; au verso, l'impressum répété et la belle marque typographique imprimée en rouge et noir.
Le volume est, à l'exception de 2 petits raccomodages aux marges et de légères traces d'usage sur quelques ff., très bien conservé, alors que, en général, ces sortes de livres ne se trouvent que très endommagés.

3088. — Graduale Romanum iuxta ritum Missalis Novi, ex decreto SS. Concilii Tridentini restituti etc. Venetiis, Angelus Garda-

LITURGIE.

nus, 1591. gr. in-fol. Avec de nombreuses belles figures bibliques,
renfermées en bordures, beaucoup d'initiales ornem. gothiques
de différente grandeur gr. s. bois, et la musique notée. Ais de
bois rec. de veau est. (22440). 150.—

N.° 3089. — *Graduale Romanum*. Venetiis, 1560.

223 ff. ch., grands caractères goth., le titre en car. ronds, rouges et noirs.
Bonne conservation, l'ancienne reliure est un peu fatiguée.
Beau volume sur papier fort.

3089. **Graduale Romanum.** Graduale romanum abbreviatum. (A la
fin:) Explicit Graduale Romanum: ad cōmo- | dum pauperuʒ
facerdotum abbre- uiatum | per Fratrem Petrum Cinciarinum |

LITURGIE.

Vrbinatem : nuper reui | fum et auctum. | ... Venetijs, in officina herędum Lucęan- tonij Juntę. | Anno domini. MDLX. | (1560) in-fol. Avec des initiales histor. et des fig. et la marque typ. gr. s. bois et la musique notée. Ais de bois rec. de veau est. (*30493). 200.—

115 ff. ch. Caractères gothiques, imprimé en rouge et noir. Ce beau volume est orné de 17 superbes initiales historiées, 105 × 85 mm., de 11 jolies figures, et de 29 grandes lettres ornées, tirées en rouge et d'un nombre de petites. — Bonne conservation.
Voir le fac-similé à la p. 855.

3090. **Gratianus.** Decretum Gratiani nouiſſime poſt ceteras oēs impreſſiones : ſumma adhibita cura impreſſum : vna cuʒ gloſſis Ioā. theutonici ʒ Bartho. Brixiē. Additis etiā Diuiſionibus Archidia-

N.º 3090. — *Gratianus*. Venetiis, 1528.

coni. Caſibuſqʒ Benedicti. Concordantijs item ad Bibliam. Tabula inſuper marginalium gloſſularuʒ : tam canonum q̄ʒ conciliorum. Margarita quoqʒ decreti : longe diligētius emendata. Floſculis preterea totius decreti. Additione inſuper appoſita in margine literaʒ quo paruiuſculi characteres lineis interiecti : citius oculis legentiū ſeſe offerant Tabulam etiā Ludouici Bolognini approſuimus : que in alijs perperaʒ fuerat tabulis decretalium inſerta. (À la fin :).... Venetijs impreſſum eſi, arte, per- | uigiliqʒ cura, ac expenſis heredum quōdam Nobilis ʒ generoſi viri | Domini Octauiani Scoti, ciuis ac patritij Modoetienſis : ʒ ſocioʒ : | Anno a partu theothoce Vginis. M.D.XXVIII. tertio calēdas Maij. | (1528) | in-4. Avec une bordure de titre, de belles figu-res et la marque typ. gr. s. b. Vélin souple. (26264). 75.—

50 ff. n. ch., 939 ff. ch., 1 f. avec la belle marque tirée en rouge, 68 ff. n. ch., le dernier blanc. Superbe impression, caractères gothiques de différente grandeur, en rouge et noir.
Voir le fac-similé ci-dessus.

LITURGIE.

3091. Gratianus, Bonif. Motetti a due, tre e cinque voci. Libro terzo, opera settima. Roma, Maurizio Balmonti, 1657. 4 pties. en 1 vol. in-4. Avec des armes s. les titres et la musique notée. Cart. (28451). 150.—

Canto l. 30, Canto II. 39, Basso 19 et Organo 31 pp. ch. (Il manque Canto I. pp. 15-26 et Canto II. pp. 11-30). Dédié au « Card. Francesco Barberino ». *Eitner* IV, 343. Recueil non cité par *Fétis*. *Gaspari* II, 437 en a un exemplaire avec la date de 1658. On y trouve 5 Motets à 2, six à 3 et un à 5 voix.

3092. — Responsoria hebdomadae sanctae quatuor vocibus concinenda. Una cum organo placet. Romae, Ignatius de Lazaris, 1663. 5 pties. in-4. Avec la musique notée. Cart. (28696). 250.—

Cantus 20, Altus 24, Tenor 24, Bassus 19 (par erreur 23) et Organum 20 pp. ch. Dédié : « Io Antonio Caprino e Societate Jesu Seminarii Romani Rectori ». *Eitner* IV, 343. *Fétis* IV, 88 no. 9.

3093. Gregorius I. Magnus, papa. Opera omnia, ad mss. cod. Romanos, Gallic. et Anglic. emend., aucta et ill. notis, studio et lab. monachorum Ord. S. Ben. e congr. S. Mauri (Dion. Sammarthani et Guil. Bessin). Paris, Cl. Rigaud, 1705. 4 vol. in-fol. Avec portrait. Veau. (16733). 60.—

Edition estimée.

3094. Gregorius IX, papa. Decretales dñi pape Gregorii | noni accutara diligētia emēdate: fümoqჳ fiu- | dio elaborate : cū multiplicib' tabulis ჟ re | pertoriis.... (A la fin :).... Im- | preſſe Parifijs folerti cura Thielmăni Keruer im- | preſſoris ac librarij iurati alme vniuerſitatis Pari- | fienfis. In magno vico diui Jacobi ad fignū cratis | ferri cōmorantis. Impēfis vero eiufdē, ac honefio- | rum virorū Iohănis petit et Iohannis Cabiller. | Anno dñi. M.CCCCC.vij. Nonis Ianuarij. | (1507) in-4. Avec 3 belles fig. grav. s. bois, deux marques typograph. et nombr. belles initiales goth. s. fond criblé, gr. s. b. D.-veau. (27153). 150.—

4 ff. n. ch., CCCCCXXXii ff. ch., 25 ff. de table et 1 f. bl. (manque). Caractères gothiques en rouge et noir, à 2 col. par° page. Au verso du 4. f. n. ch. il y a un excellent bois gothique, 148 s. 138 mm.: une assemblée de docteurs debout devant le pape, qui donne les « Decretalia » à leur doyen ; le contenu des 5 livres des « Decretalia » est représenté en 5 petits cercles. En bas des vers latins de Jehan Chappuis. Au verso du f. 412 un grand « Arbor consanguinitatis » figuré sur fond criblé, 167 s. 141 mm., et en regard le diagramme d'un « Arbor affinitatis ». — Magnifique exemplaire d'une fraîcheur exceptionnelle.
Voir le fac-similé à la p. 858.

3095. — Decretales dñi pape Gregorij noni acu | rata diligentia nouiſſime q̄ჳ pluribus | cum exemplaribus emendate:.... (A la fin :).... Impreſſas Ve- | netijs fūma cū diligētia i edib' | Luce Antonij de Giōta flo | rentini. Anno recōciliate | natiuitatis. M.cccc. | xiiij. Die. xx. | Maij. | (1514) in-4. Avec un

LITURGIE.

grand nombre de belles et intéressantes fig. grav. s. bois. Vélin. (22118). 15.—

4 ff. n. ch., cccccxxxvj ff. ch. et 55 ff. n. ch. pour la table. Car. goth., à 2 col., en rouge et noir. Les beaux bois ombrés, 54 s. 65 mm. chacun, sont fort

N.° 3094. — *Gregorius IX. (Decretales).* Parisiis, 1507.

curieux, puisqu'ils représentent, quoique d'une manière un peu grossière, plusieurs centaines de scènes de la vie du clergé et des laïques. *Renouard*, p. XXII. Malheureusement les tables sont fort piquées de vers; au reste très bel exemplaire.

3096. **Gregorius IX.** Decretales | Dñi pape Gregorij noui accura- | ta diligētia nouiffime pofi alias oēs īpref- | fiones q̃ʒpluribus cū exemplarib' emē | date: aptiffimifqʒ imaginib' exculte: | cū multiplicibus reptorijs antiqs : ʒ | de nouo factis ad materias quaf- | cūqʒ inue niēdas ampliffimis. | Additis cafibus Bernardi | qui frugē ʒ vtilitateʒ | maximā fiuden | tibus exhi- | bebunt. | (Au f. 600 re-

LITURGIE.

cto) :)Impíſſas Ʋenetijs fum- | ma cum diligětia typis ac fumptibus largiſſimis heredū. q D. | Octauiani Scoti CiuisModoetiěſis : ac ſocioꝗ. Anno ſaluti- | ferę incarnationis Dñi Nr̄i. M.D.XXVIII. Kal'. Maij | (1528) in-4. Avec une bordure de titre et des fig. grav. au trait, peu ombrées,.en bois. Rel. d'amateur en vélin souple. (26263). 75.—

I ſſ. n. ch., 600 ſſ. ch., 16 ſſ. n. ch , le dernier blanc. Caractères gothiques de différente grandeur, impr. en rouge et noir. La belle marque typ., impr. en rouge, se trouve au verso du f. qui contient la souscription, et répétée impr. en noir, au verso de l'avant dernier f., après le registre.

3097. **Gregorius IX.** Decretales Gregorii Noni Pont. Max., cum glossis ordinariis,argumentis,casibuslitteralibus etadnotationibus illustr.; et a mendis ac virulentis illis, quibus Haeretici eas in marginibus conspurcaverunt, repurgatae. Venetiis, s. typ, 1572. in-4. Av. jolie figure (Pius V) sur le titre et deux bois (Arbor consanguinitatis et affinitatis) dans le texte. D..vél. (B. G. 2851). 10.—

34 ff. n. ch., 1151 pp. ch. Caractères ronds, impr. en rouge et noir. Les pp. 967-68 retranchées par le censeur (?)

3098. **Heures nouvelles** tirées de la Sainte Écriture. Écrites et gravées par *L. Senault.* A Paris, chez l'autheur, s. d. (vers 1680). gr. in-8. Avec 15 belles figures grav. en t.-d. Reliure orig. en maroquin rouge, bordures en mar. noir, richem. ornem. en dent., dos dor., dent. int., doublée de soie bleue, tr. dor. (16291). 250.—

Le volume se compose du frontisp., de 260 pp. ch. et des 15 fig., qui probablement ont été ajoutées plus tard et ne font pas partie du volume. — Le texte est entièrement écrit et gravé en taille-douce, en très beaux caractères de chancellerie, richement ornementés de spirales compliquées, de figures tirées en un seul trait de plume, de vignettes, de lettres initiales, etc. Beau spécimen de la calligraphie française au temps de *Louis XIV.* — De la meilleure conservation possible.

3099. **Heures** royales dédiées à Mad. La Daufine, contenant les offices de l'année. En latin et en français, à 2 col. Paris, P. Herissant, 1694. in-12. Veau noir, tr. doré. (3308) 10.—

6 ff. n. ch. et 288 pp. ch. Exemplaire réglé; mais usagé.

3100. **Horae** diurnae Breviarii Romano-Seraphici a Pio V approbatae ac Venantii a Coelano totius Ord. FF. Min. ministri generalis cura. Romae, Puccinelli, 1854. in-12. Veau, fil. (6556). 10.—

LIV, 560, CLXXIV pp. ch. et 1 f. n. ch. Impr. en rouge et noir, à 2 col.

3101. **Horae** secundum usum Romanum. (Fol. 1 recto, au-dessous de la marque de Pigouchet:) ℂ Les preſentes heures a luſaige de Romme furent ache- | uees le. xvii. iour de Auril. Lan. M.-CCCC.iiii.xx. et | xvii. pour Simon voſtre Libraire demourāt a la rue neu | ue a lenſeigne ſainct Jehan leuangeliſie. | (Paris,

LITURGIE.

Philippe Pigouchet, pour Simon Vostre, 1497). in-8. Avec 14 grandes figures, des encadrements ornem. et histor. à chaque page, et la marque typogr. gr. s. bois, une foule de petites initiales de différentes dimensions et des bouts de ligne peints en rouge ou bleu et rehaussés d'or. Mar. brun, fil., et riches ornements à froid, tr. d'or. **Imprimé sur vélin.** (31691).　　3000. —

Hain-Copinger no. 8852. *Copinger* II, no. 3114. *Brunet* V, 1581 no. 34. *Brunet, Suppl.* I, 606-607. *Van Praet* a, p. 120 n. 150. *Lacombe* no. 40.
96 ff. n. ch., sign. a-m, repaire *rr* à tous les cahiers sauf b. Car. goth., 26 lignes par page.
F. 1 (sign. a. i.) recto, la grande marque de Pigouchet, reproduite par *Brunet* V, 1569, au-dessous le titre cité. F. 1 verso : Almanach pour XXI. an. | (1488 à 1508). Les ff. 2-7 contiennent la figure de l'homme anatomique (intacte, non grattée) et le Calendrier, lequel est orné de bois relatifs aux occupations des mois avec un quatrain français pour chaque mois. La danse des morts est représentée en 99 compositions ou compartiments. Une partie des bordures est sur fond noir.
Un des plus beaux livres d'heures, richement illustré d'une infinité de sujets.
Superbe exemplaire réglé, d'une conservation parfaite, et grand de marges.
Tous les bois sont en bon tirage et non touchés de couleurs.

3102. **Horae.** (Fol. 1 recto :) Hore intemerate virginis Marie fecun- | dum vfum Romanum. | (A la fin :) Ces prefentes heures a lufaige de | Romme furent acheuees le. V. iour | de ianuier. Lan. M.CCCCC. par | Thielman keruer pour Gillet rema | cle libraire demourãt fur pont faint | michiel a lenfeigne de la licorne. | (Paris, Thielman Kerver pour Gillet Remacle, 1500, le 5 janvier) in-8. Avec 15 grandes figures miniaturées dans le temps, la fig. de l'homme anatomique, de jolies bordures ornem. et à personnages encadrant chaque page, et la marque typogr. gr. s. b. Veau. **Imprimé sur vélin.** (31807).　　1000. —

Brunet V, 1617, no. 166. *Voulllíme* 4773. Non cité par *Hain, Copinger, Reichling.* Il manque à *Lacombe* et à *Proctor.*
120 ff. n. ch. (sign. —, b-p, repaire R). Caractères gothiques. 22 lignes.
F. 1 recto la grande marque de Kerver, reproduite par *Brunet* I, 606 ; au-dessous les 2 portées de titre. F. 1 verso : Almanach pour. xxiiii. An. | (1497-1520). La figure de l'homme, anatomique est inctacte et non coloriée, les autres grandes figures au nombre de 15 sont toutes coloriées et rehaussées d'or, d'une bonne exécution, 12 en ont la marge remmargée avec du papier. Au verso du dernier f. la souscription.
Bel exemplaire, grand de marges, réglé, et orné d'une foule de petites initiales et de bouts de lignes peints en rouge ou bleu et rehaussés d'or.

3103. — (A la fin :) Les prefentes heures a lufaige de Rom | me furent acheuees le xxviii. iour de Ju- | ing Lan mil cinq cens. pour Simõ vofire | Libraire : demourãt a Paris en la rue neu- | ue nofire dame a lenfeigne fainct Jean le | uangelifie. | (Paris, Philippe Pigouchet pour Simon Vostre, 1500). pet. in-8. Avec 16 grandes fig., 55 petites fig., la marque typogr. de Pigouchet et des bordures à chaque page, gr. sur bois. Vélin, tr. d. (31488). 2000. —

LITURGIE.

92 ff. n. ch. (sign. a-m, le cahier de 8 ff. sauf *m* qui en a 4). Caractères gothiques, 26 lignes par page.

F. 1 (sign. a. i.) recto, la grande marque de Philippe Pigouchet, donnée et

N.° 3103. — *Horae.* Paris, Pigouchet, 1500.

reproduite par *Brunet* V. 1569. F. 1 verso : Almanach pour. xxvi. an. | (1497-1520). F. 2 recto l'homme anatomique, la figure tout-à-fait intacte, aux angles 4 petits bois, gr. sur fond criblé comme le grand bois. F. 2 verso à f. 8 recto est occupé par le Calendrier, chaque page porte en haut un joli bois en 2 compartiments, 24✕60 mm., représentant les occupations du mois, et en bas

LITURGIE.

un quatrain en français. F. 8 verso, grande figure, le supplice d'un saint, avec
la légende en bas: Initiũ fancti euãgelii fcd'm Johannẽ. Gloria tibi dñe. | F. 9
(sign. b. i.) recto: [I]N principio erat verbum et verbũ | Parmi les oraisons

N.° 3103. — *Horae.* Paris, Pigouchet, 1500.

à la fin du volume il y a : Oraifon trefdeuote a dieu le pere. | (en langue fran-
çaise). F. 92 verso, ligne 7 :... Per omnia fecula fecu | lorum. Amen. | Il suit
le colophon mentionné.

Les grandes et belles figures, animées de nombreux personnages mesurent

LITURGIE.

176×81 mm. et les petites 31×33 mm. Les jolies bordures gr. sur fond criblé sont formées de rinceaux de fleurs, d'animaux et de grotesques. Le tout en bon tirage sans ratures et sans être touché de couleurs.
Très bel exemplaire, grand de marges, il est rubriqué en rouge et bleu, un petit trou do vers dans le haut.
Edition extrêmement rare, **non décrite par les bibliographes.**
Voir les 2 fac-similés aux pp. 861 et 862.

3104. **Horae.** (Fol. 1 recto :) Ces prefentes heures a lufaige de Romme au long | fans requerir furèt acheues le .xv. iour de Decèbre. Lan | mil. v. cens ɀ deux pour Simon vofire : Libraire demou- | rāt a paris a la rue neuue nofire dame a lenfeigne fainct | Jean leuangelifie. | (1502) in-8. Avec 20 grandes figures, la grande marque de Pigouchet, et la figure de l'homme anatomique, chaque page encadrée de bordures historiées. Veau brun, fil. et riches ornem. aux angles, milieux, tr. dor. **Imprimé sur vélin.** (30099). 1500.—

116 ff. n. ch. (sign. —, b-p) Caractères gothiques, 27 lignes par page.
F. 1 recto le titre cité, au-dessus la grande marque de Pigouchet (reprod. reduite *Brunet* V, 1569); au verso: Almanach pour. XX. ans. | (1501-1520). L'ouvrage se termine au verso du dernier f.: Cy fine la table de ces prefètes heures | a lufaige de Rōme etc. etc.
Brunet V, 1586 no. 57 cite cette édition sans la décrire. *Alès* et *Lacombe* ne la mentionnent pas.
Superbe Livre d'heures orné de 20 beaux et grands bois, des encadrements à compartiments à chaque page, la Danse des Morts compte 99 figures. Lettrines, bouts de ligne, et listeaux en grand nombre peints en rouge, bleu et or. Bonne conservation.

3105. — (Fol. 1 recto, en rouge :) ₵ Hore diue virginis Marie fcd'm verum vfum Roma- | num cum aliis multis folio fequenti nota- tis : characteri- | bus fuis diligentius impreffe Per Thielmānū keruer. | (Au verso du dernier f., en rouge :).... Impffū Parifiis Anno dñi Millefimo quin- | gētefimoquinto. xi. kalendas Maii. Opera | Thielmāni keruer... (1505) in-8. Avec 19 grandes fig., des encadrements histor. et ornem. à chaque page, et la marque. typogr. au titre, gr. s. bois, des initiales de différentes dimensions peintes en rouge ou bleu et rehaussées d'or. Veau rouge, doubles fil., dos orné. **Imprimé sur vélin.** (159). 1800.—

104 ff. n. ch. (sign. A-N). Caractères ronds, 26 lignes par page, imprimé en rouge et noir.
Beau livre d'heures très richement illustré. Cette édition rare, avec l'almanach pour 1497 à 1520, n'est pas citée par *Alès*, et *Brunet*. Ce dernier décrit au Manuel V, 1619 no. 176 une autre édition sous la même date, portant « xvi kalendas Ianuarii » et formée de 98 ff. seulement. *De Praet, Suppl.* I, p. 112 no. 313 le cite d'après le cat. *Mac-Carthy*, sans le décrire. *Lacombe* no. 147. Exemplaire réglé, bonne conservation, la figure de l'homme anatomique est légèrement grattée.

3106. — A la louenge de dieu.... ont efie cōmencees ces prefètes Heu | res a lufaige de Romme tout au long fans riens | requerir.... Nouuellement imprimees a Paris par Gil | let Hardouyn imprimeur demourant au bout du | pont Nofire dame a lenfeigne de la Rofe

LITURGIE.

deuant | fainct Denis de la chartre : pour Germain Har | douyn
demourant entre les deux portes du Pa– | lays a lenfeigne faincte
Marguerite. | (1510) gr. in-8. Avec 19 grandes et 26 petites fi-
gures grav. s. bois. Maroquin noir, joliment doré s. les plats et
le dos, dent. intér., tr. dor. (Chambolle-Duru). **Imprimé sur**
vélin. (25072). 3000.—

88 ff. n. ch. Gros caractères bâtards. Superbe impression. Le calendrier
comprend les ans 1510-25. Belle édition rare richement illustrée de beaux
bois, mesurant pour la plupart 125 s. 80 mm. La première figure, la Mort avec
le fou, et les 4 tempéraments, précède le calendrier. Il est curieux de voir
remplacée la figure de Bathséba par une bataille (la mort d'Uriah). Remar-
quahle aussi le dernier bois occupant une page entière 162 s. 103 mm.: la
Ste. Vierge entourée de ses symboles et attributs. Notre exemplaire n'est
conforme à aucune des trois éditions, que M. *Brunet* énumère sous le no. 234
vol. V). Il a les figures très bien enluminées et richement dorées et les pages
réglées. Sa conservation ne laisse rien à désirer. *Lacombe* no. 203.

3107. **Horae**. (Fol. 1 recto). Ces prefentes heures | a lufaige de Rōme |
font tout au lōg | fans riens re- | querir | . (A la˜ fin :) Hore ad
vfuȝ Romanū totaliter ad lon | gū Parifi' impſſe p Johāne de brie.
cō- | moiētē ibidē vulgariter a la Lymace. | (vers 1512) in-8.
Avec 12 figures prenant la page entière et 12 petites fig. représ.
les occupations des mois, et la marque typ. gr. s. bois, minia-
turées et rehaussées d'or, et une foule d'initiales de différente
dimension peintes en rouge ou bleu et or. Veau brun, fil., dos
richement orné avec les fig. d'un élephant (rel. du 17. siècle).
Imprimé sur vélin. (31511). 2000.—

112 ff. n. ch. (sign. —, B-O). Gros caractères gothiques, en rouge et noir.
F. 1 recto le titre cité, au-dessous la marque de Jean De Brye, reproduite par
Brunet V, 1669. F. 1 verso : Almanach pour. xij. ans. | (1512 à 1523). F. 112
recto contient un rébus et un autre se trouve au verso, au-dessous la souscri-
ption. Toutes les figures sont très bien coloriées et rehaussées d'or de ma-
nière qu'elles figurent de vraies miniatures.
L'exemplaire est réglé, grand de marges et fort bien conservé, il manque 2 ff.
(sign. b 3 et f 6).
Édition très rare. *Brunet* V, 1670, no. 260, la cite sans la décrire. *Lacombe*
no. 225 mentionne un exemplaire très défectueux.

3108. — (Fol. 1 recto :) ℭ Hore deipare virginis marie fecūdū vfum
Roma | nū, plerifqȝ biblie figuris atqȝ chorea lethi circūmu- | nite,
nouifqȝ effigieb⁹ adornate, vt vt in fepte pfalmis | penitētialib⁹
in vigiliis defunctorū, & in horis fctē | crucis, in horis quoqȝ fcti
fpūs videre licebit. 1523. | (A la fin :) ℭ Finiuntur hore femp bene-
dicte virginis | marie : f'm vfum Ŗomanū, peruenufiis bi- | blie figuris
circūfepte & nouis imaginibus | exornate, ficuti in fepte pfalmis,
in vigiliis | mortuorū, & in horis fancte crucis, pariter | & in
horis fancti fpiritus patenter confpici | tur. Exarate qdem Pa-
rifiis, opera & impen- | fis vidue defuncti fpectabilis viri Thiel-
mā- | ni keruer, in vico fancti Iacobi, ad fignum | Vnicornis, &

LITURGIE.

ibidē venales habent'. Anno | dñi. M.d.xxiii. die. xxx. Marti. ſ'm
ſuppu- | tationem romanam. | (1523) gr. in-8. Avec beauc. de
fig. et de bordures gr. s. b. **Vélin.** (29489). 750.—

132 ff. n. ch. (sign. A-R). Caractères ronds impr. en rouge et noir. Le titre
cité porte la belle marque de l'imprimeur (*Brunet* V, 1616). Au verso la figure
anatomique de l'homme entourée d'autres figs. symboliques avec des inscrip-
tions goth. sculptées s. b. et d'autres en caractères mobiles : Quant la lune
efl en aries | leo & ſagitari² il fait bon | faigner au colérique. | Feu | Quāt la
lune efl en gemini libra & aquarius il fait | bon faigner au ſanguin | Aer | Quāt
la lune efl en cācer | ſcorpio & piſces il fait bō | faigner au fleumatique. | Eaue.
| Quât la lune efl en taur² | virgo & capricorn² il fait | bō faigner au melēco-
liq̃. | Terre. | Au f. Aii recto : ⊄ Tabula ordinalis in hoc opere ɔtētorū. | Al-
manach ad lnueniēda feſla mobilia vſq₃ | ad annū Mil. CCCCCxlii. incluſiue.
| Le calendrier se termine au f. 8 verso ; au f. Bi recto : ⊄ Initii ſancti euā-
gelii ſ'm iohānc̃. Gloria tibi dñe. ꞁ-Au verso du dern. f. l'impressum cité.
On a dans ce délicieux volume 46 grandes figures et une foule de petites grav.
et de bordures qui entourent toutes les pages, les curieuses représentations de
la Mort y recourent très souvent.
Édition très rare échappée à *Brunet-Deschamps, Graesse, Alèx. Lacombe*
no. 331. Bel exemplaire, une petite piqûre dans les premiers ff., çà et là un
passage souligné ou biffé.

3109. **Horae.** (Fol. 1 recto :) Hore diue virginis Marie ſecūdum vſū | Ro-
manum cum alijs multis in ſequentibus | notatis vna cum figuris
Apocalipſis vt mon | ſirat in calce tabula Nouiter impreſſis Pari-
| ſius impēſis honeſti viri Germani Hardouyn | Cōmorentis inter
duas potas (sic) palatij ad inter | ſignium ſancte Marguarete. |
Sans date [almanach de 1526 à 1541] gr. in-8. Avec 38 fig.,
une foule de bordures qui renferment le texte et la marque typogr.
gr. s. bois. ·Veau **Imprimó sur vélin.** (27112). 1500.—

96 ff. n. ch. (sign. A-M). Caractères ronds. Au recto du f. 1, au-dessus du
titre cité, la marque d'Hardouyn repr. par *Brunet* V, 1641, peu modifiée ; au
verso des quatrains en français : Vng iuif mutilant iadis | Au f. Aii recto :
Quât la lūe efl | en aries leo & | ſagitari² il fait | bō faigner au | colerique....
| au milieu la fig. de la mort, 4 petites fig. aux coins, le texte de cette page
est en partie imprimé en gothique. Au verso le calendrier, jusqu'au f. Bi recto ;
au verso : [I|N principio erat verbum : & ver- | bum erat apud deuȝ... | | ; dern.
f. verso : Finit officium beate Marie virginis fe | cundum vſum Romanum.
No | uiter impreſſuȝ per Germa | num Hardouyn. Com | morātē inter duas por |
tas Palatij. Ad inter- | ſigniũ diue Mar | guarete. Et ibi | venūdantur. |
Lacombe n.o 359 bis. Inconnu à *Brunet* et à *Deschamps* ; le *Manuel*, nous
apprend (V, 1642) que « les éditions en lettres rondes n'ont point ordinairement
de bordures » et il cite comme exception une édition avec l'almanach de 1531 à
1552: en voici donc une autre, où il se trouve non seulement de grandes et
de petites fig. dans le texte, mais encore de grandes bordures, composées d'a-
rabesques, de sujets historiques, allégoriques et de fantaisie.
Exemplaire avec toutes les figures miniaturées, mais les bordures sont restées
intactes ; il manque les ff. *B* 8, *C* 2 et *C* 8.

3110. — (A la fin :) ⊄ Excudebat Pariſiis Oli- | uerius Mallard Biblio-
pola | regi' ſub ſigno vaſis effracti. | 1542 | Cum priuilegio. | pet.
in-8. Avec 17 grandes figures, quelques petites fig. et des bor-
dures à chaque page gravées sur bois par **Geofroy Tory.** Veau.
(30034). 300.—

176 ff. n. ch. (sign. A-Y). Caractères ronds, 20 lignes par page, impr en
rouge et noir. F. 1 (titre) manque, les ff. 2-11 renferment le calendrier. Au

LITURGIE.

recto du f. 26 (Dij) on lit en bas : ❡ Horæ beatiſſimæ virgi- | nis Mariç fe-
cūdū vſum Ro. |
Les superbes figures, 60-61×35-37 mm., sont d'un dessin très fin et délicat,
au trait et peu ombrées, la dernière figure représente la Mort, celle au verso
du f. Nij est un peu endommagée par une brûlure. Chaque page est comprise
dans une élégante bordure, avec fleurs, insectes, oiseaux, quadrupèdes, fruits etc.
On retrouve aussi dans ces bordures l'F couronné, la Salamandre, les armes
de France, celles de Louise de Savoie, d'Henri d'Albret et de Marguerite de
Valois, etc.
Ce volume très rare et beau est en général bien conservé, réglé et grand de
marges, malheureusement un trou de vers de la grandeur d'une tête d'épingle
traverse la bordure, quelques taches de doigt. La colonne imprimée y comprise
la bordure mesure 117×70, et avec les marges 154×97 mm. *Lacombe* no. 424.

3111. **Horae**. (Fol. 1 recto, en car. goth.:) Hore beate Marie virginis |
fecundum vſum Romanum | totaliter ad longum ſine re- | quire,
impresse Pariſius. | (Marque typogr., et en bas :) Chaſcun ſoit
content de ſes biens | Car quil na ſoufﬁſance ·na riens, | . ·(Au
verso du dernier f.:) In laudē beatiﬃme virginis marie ﬁ- | niunt
horæ ad vſum Romanū impreﬀe, | Pariſius ex officina vidue ſpe-
ctabilis ho | neſii viri Germani Hardouyn, libraria, commorantem
inter duas portas Palatij | ad interſignium diue Margarete. | S. d.
(vers 1542). in-12. Avec 14 figures et la marque typogr. gr. sur
bois, et peintes en couleurs et rehaussées d'or. Mar. rouge, dent.
int., tr. d., le dos porte : DI ME G. A. R. D. Z. (anc. rel.). **Im-
primé sur vélin.** (28841). 750.—

96 ff. n. ch. (sign. A-M). Caractères ronds, 28 lignes par page. Almanach
pour 1513 à 1562. La marque typographique est une modification de celle re-
produite par *Brunet* V, 1611. Les figures sur bois mesurent 47 sur 35 mm.,
elles sont encadrées d'une bordure peinte en or. On remarque une foule de
lettrines de différente grandeur, parsemées dans le texte, toutes peintes en
rouge ou bleu et rehaussées d'or.
Livre d'heures fort rare non cité par *Alès. Lacombe* mentionne sous le no. 428
une autre édition de la même date, mais qui diffère totalement de la nôtre.

3112. — (Fol. 1 recto:) HORÆ IN | LAVDEM BEA- | tiﬄmæ virginis
Ma- | riæ, ad vſum | ROMANVM. | LVGDVNI, | M.D.XLVIII. |
(1548). (A la ﬁn :) Lugduni, | Mathias Bonhomme | EXCVDE-
BAT. | in-4. Avec 14 grandes figures gravées sur métal, une
figure au titre, et de jolies bordures très variées à chaque page
gr. sur bois. Veau brun, ﬁl., milieu représentant les noces de
Marie impr. à froid, fermoirs (rel. moderne). (29654). 1200.—

168 ff. n. ch., sign. A-X. Caractères ronds, impr. en rouge et noir. Les 7
premiers ff. sont occupés par le titre et le calendrier. Le texte se termine au
verso du f. u 8, les 8 derniers ff. contiennent des prières en français, le verso
du dernier f. est blanc.
Les 14 grandes figures sur métal portant le monogramme IF. sont très in-
téressantes.
Edition extrêmement rare, surtout avec l'appendice des prières françaises
qui manquent dans la plupart des exemplaires. Superbe exemplaire très frais
revêtu d'une jolie reliure. Non cité par *Lacombe.*

3113. — Horæ in laudem Beatissimæ virginis Mariæ, fecundū consue-

LITURGIE.

tudinem Romanæ Curiæ. Additis mortuorum Vigiliis. ΩΡΑΙ ΤΗΣ
AE | ΠΑΡΘΕΝΟΥ ΜΑρίας. .. [Marque typ.] Parisiis, Apud Hierony-
mum de Marnef, & Gulielmum Cauellat: fub Pelicano, Monte
D. Hilarij 1574, in-16. Avec de très belles figures gr. s. bois.
Veau noir. (B. G. 1372). 200.—

> 191 ff. ch., 1 f. n. ch., à 2 col. Texte grec et latin impr. en rouge et noir.
> Les belles figures au nombre de 30 sont très remarquables ; les premières 12,
> plus petites, sont signées d'un éperon, et l'avant-dernière porte aussi les ini-
> tiales *Ie. B.*
> Édition d'une rareté extraordinaire, échappée à *Brunet, Deschamps, Graesse*
> et *Lacombe.* Les premiers 3 ff. un peu endommagés.

3114. **Horae**. Le même. Parisiis, Apud Hieronymum de Marnef & uiduam
Gulielmi Cauellat: fub Pelicano, Monte D. Hilarij. 1580. In-16.
Avec beauc. de fig. gr. s. bois. Veau. (25884). 150.—

> 191 ff. ch., 1 f. n. ch., à 2 col.; texte grec et latin, impr. en rouge et noir.
> Les figures sont les mêmes que celles de l'édition précédente.
> *Deschamps-Brunet,* I 620. Non cité par *Lacombe.*

3115. **Horae** secundum usum Parisiensem. (Fol. 1 recto:) ℭ Ces pre-
fentes heures a lufage De | Paris tout au long fans riens reque-
| rir auecq̃s les grãs fuffraiges ont efie | nouuellemèt imprimees
a Paris pour | Guillaume eufiace libraire iure de lu- | niuerfite
de ladicte ville. Et fe vèdent | en la rue De la iuifrie a lenfeigne
Des | Deux fagittaires Ou au Palais au | troifiefme pillier. | (A
la fin:) Ces prefentes heures au long fans | rien req̃rir auec les
grãs fuffraiges | ont efie imprimees a paris par Gille | couteau
Lan mil cinq cens et treize | Pour guillaume eufiace libraire
de- | mourãt en ladicte ville.... (1513). Gr. in-8. Avec 18 grands
bois, 16 petits bois et la marque typogr. au titre, et une foule
d'initiales de différente grandeur enluminées et rehaussées d'or.
Ais de bois rec. de veau est., tr. dor. et cis. (anc. rel., le dos
refait). (27073). 3000.—

> ♦ 112 ff. n. ch. (sign. a-m, A-E). Grands caractères gothiques, 28 lignes par page.
> Les 8 premiers ff. renferment le titre avec la grande marque de Guill. Eustace
> et le calendrier. Le texte commence au recto du f. 9 (sign. b 1) et se termine
> au verso du dernier f. par la souscription citée.
> *Alès* p. 212 no. 113 et p. 15-22 no. 14 décrit ce volume exàctement et fait re-
> lever les particularités des figures et du texte. « Les figures sont joliment
> gravées. Aucun monogramme, aucune initiale ne saurait en faire découvrir
> l'artiste qui fut aussi habile, si ce n'est l'un deux, que les graveurs qui tra-
> vaillèrent pour Simon Vostre ». Non cité par *Brunet* et *Lacombe.*
> Les figures sont bien coloriées et rehaussées d'or, et les grandes figures
> sont relevées par un joli entourage architectonique peint sur fond doré en
> rouge et bleu. Cette bordure est dessinée et miniaturée dans le temps.
> Le volume est très grand de marges, et réglé. Sur la marge de presque
> toutes les grandes figures il se trouve des notes très élégamment écrites par
> une main du 18ᵉ siècle. On lit au recto du f. 1, en bas : « L'illustre Dom Cal-
> met abbé de Senones, me l'a donné à Lunéville, le 1 mai 1738 ». Le nom de
> l'ancien possesseur a été rayé.

N.º 3116. — *Horae* (*Heures de Besançon*). Paris, Godard, 1521.

N.° 3116. — *Horae (Heures de Besançon).* Paris, Godard, 1521.

LITURGIE.

3116. Horae secundum usum Vesontionem. (Fol. 1 recto:) Heures
a lufaige de Befenfon tout | au long fans requerir. Auec plufieurs
| belles oraifons, ont efie iprimees a Pa | ris pour Guillaume
godard libraire. | (Au verso du dern. f:) Les prefentes heures
a lufaige de Befenfon | tout au long fans riës requerir ont efie
nouuellemët | iprimees a Paris pour Guillaume godard libraire

N.° 3116. — *Horae* (*Heures de Besançon*). Paris, Godard, 1521.

| demourant fur le Pont au change Deuant lorloge | du palays
a lenfeigne de Lhomme fauuaige. | (1521) in-4. Avec 16 gran-
des figures et des bordures historiées à chaque page gr.-sur
bois. Veau, fil. et entrelacs dor., tr. d. (ancienne rel. genre Gro-
lier). (30101). 1500.—

99 ff. n. ch. (sur 102), sign. A-N, caractères gothiques, 28-29 lignes par page.
Le frontispice en forme de portique, montre au centre la grande marque de
Godard (reproduction *Brunet* V, 1648) avec les 4 portées de titre. Le calendrier
pour les années 1521 à 1533, sur 2 col., chaque mois complet sur une page,
est terminé par un quatrain latin et un autre français. Oraisons en français

LITURGIE.

à partir du f. M 1 verso, également en français sont les offices de la Croix,
de la Reine du Paradis, de la Rémission des péchés etc. Le dernier f. porte
la table et la souscription. *Alès* p. 49-50 donne une description assez détaillée
des bois, à laquelle nous renvoyons. L'exemplaire qu'il cite est également in-
complet des 2 ff. du cahier N (N 3, 4), comme le nôtre auquel il manque de
plus le f. B 3.

Ces Heures fort rares ne sont pas mentionnées par *Brunet* et *Lacombe.*
Bonne conservation sauf quelques taches de doigt, rubriqué en rouge et bleu.

Voir les fac-similés aux pp. 868, 869 et 870.

N.° 3117. — *Horologium.* (Coloniae).

3117. **Horologium** Devotionis. [**Bertholdus,** O. Praed.] Horologium
devotionis. S. l. n. d. (Coloniae, Udalricus Zell, . s. a.). Avec
38 gravures dont 14 sur métal et 24 sur bois.

— **Zutphania, Gerardus de**. Tractatus de spiritualibus ascen-
sionibus. Coloniae apud Lyskyrchen (Udalricus Zell, s. a.). —
Kempis, Thomas, a. De vita et beneficiis salvatoris medi-
tationes. S. l. n. d. (Ibidem, idem, s. a.). Les 3 vol. en 1. In-12.
Ais de bois, rec. de peau. (31826). 1000.—

BERTHOLDUS. *Hain-Copinger* 2995 = 8931. *Proctor* 917ª. *Voulliéme* 661. *En-
nen* 61. 135. *Merlo-Zaretzky, Ulr. Zell,* p. 34. *Muther, Bücher-Illustr.* 119.
122 ff. n. ch. (sign. —, b-p). Caractères gothiques de 2 grandeurs, 22 lignes.
F. 1 recto: Horologiū (sic) deuotionis |, au-dessous figure. Fol. 1 verso blanc.

LITURGIE.

F. 2 recto : Incipit in horalogiū | deuotionis plogus cir- | ca vitam Chrifii iefu | .
F. 122 recto : Explicit Horalogium deuotionis. | , le verso blanc.
Volume extrêmement rare et précieux pour les 14 belles gravures sur métal,
dans la manière criblée, (dont une répétée) vrais incunables de la gravure,
dues probablement au maître de S. Erasme ou copiées d'après lui. Les 24 bois
(dont 6 répétés) sont aussi bien dessinés et exécutés. Dans notre exemplaire
se trouve, au verso du f. 117 (sign. p 5), la représentation du dernier jugement,
cette figure manque dans la plupart des exemplaires, ou cette page est restée
blanc. Toutes les figures sont intactes, non coloriées, ce qui contribue à en
faire ressortir davantage leur beauté. Les gravures sur métal mesurent 69 à
70\times48 à 49 mm., les bois 63 à 65\times43 à 47 mm.
ZUTPHANIA. *Hain* 8931. *Proctor* 918ª. *Voulliéme* 661.
120 ff. n. ch. (sign. aa-pp). Caractères gothiques de 2 grandeurs, 21 lignes.
F. 1 (sign. aa i) recto : Tractatus de fpiritua | libus afcenfionibus | . F. 1 verso
blanc. F. 2 recto : Incipit deuotus trac- | tatul' dñi Berardi zut | phanie de
fpūalib' afcē- | fionib' : oibus in fpūali | vita.... F. 119 recto, à la fin : Laus
deo. | Impreffum Colonie apud Lijfkyrchen. | F. 119 verso et f. 120 blancs.
KEMPIS. *Hain* 10995. *Proctor* 918. *Voulliéme* 661.
128 ff. n. ch. (sign. A-Q). Caractères gothiques de 2 grandeurs, 21 lignes. F. 1
(sign. A i) recto : De vita et beneficijs | faluator' Jhefu crifii | deuotiffime me-
ditati | ones cū gratiarū acti | one. | F. 1 verso blanc. F. 2 recto : Prefatio |
[S]I defideras pfecte mundari a | vitijs.... F. 126 verso, à la fin :.... de futuris
largire cuflodi | am Ƶ felicem confummationē. Amen. | F. 127 et 128 blancs.
Les 3 pièces sont de toute fraîcheur, grandes de marges, rubriquées. D'insi-
gnifiantes piqûres dans quelques ff. au commencement et à la fin du volume,
d'ailleurs la conservation est irréprochable.
Voir le fac-similé à la p. 871.

3118. **Hortulus Animae.** Hortulus anime tho dude, Se | len würtgarden
genät, mit velē | fchonen gebeden vnde figuren. | (A la fin :) ꝏ Ge-
prentet tho Nörenberch dorch Frede- | rick Pypufz, in vorleg-
ginge des Erfa | men Johan Koberger, in dē jare | na der bort
vnfzes heren. M. | ccccc. vñ im achteinden. | (1518) in-8. Avec
nombreux bois et encadrements variés à chaque page. Veau, fil.
et orn. à froid. (29826). Vendu pour 500.—

16 ff. n. ch., CCXLIII (243) ff. ch. et 5 ff. n. ch. Imprimé en caractères go-
thiques, rouge et noir.
Edition fort rare, en dialecte bas-allemand, inconnue à *Panzer*, elle est ornée
de 52 superbes bois de la grandeur de la page, dont une partie porte le mo-
nogramme de HANS SPRINGINKLEE. Voir *Bartsch* VII, p. 323-28. Il y a en-
core plusieurs autres figures plus petites. Jolis encadrements variés sur fond
noir à chaque page.
Superbe exemplaire, grand de marges, le titre monté, quelques ff. avec des
taches de doigt, d'ailleurs très bonne conservation, très rare à rencontrer dans
les livres de prières.

3119. **[Hymni]. Inni sacri** del Breviario Romano minutamente spie-
gati da Gaet. Maria Travasa, Cher. Regol. Teat. Venezia, Coleti,
1769. 3 vol. en 2. in-8. Vélin. (17090). 10.—

Contient le texte latin avec la traduction en vers italiens, en regard. Dédié
à « Girolamo di Roero, abate de' Canonici Regolari in Treviso ».

3120. (—) Nuova parafrasi poetica degl' inni del Breviario Romano
secondo la loro letterale, mistica e morale intelligenza. Aggiun-

LITURGIE.

tivi gl' inni.... conceduti al clero di Vinegia.... opera di *Antonio Signoretti*. Venezia, Giamb. Novelli, 1760. in-8. Cart. n. r. (7667). 10.—

XXXII, 336 pp. ch. et 1 f. n. ch. La traduction italienne est accompagnée du texte latin. Au commencement un sonnet de *Carlo Gozzi* « all'autore dell'opera ». *Brown* p. 411 fait remonter le début de l'imprimeur Novelli seulement à 1784 ».

3121. **Illustrazioni** di alcuni cimeli concernenti l'arte musicale in Firenze precedute da un sunto storico. In Firenze, a cura della Commissione per la Esposizione di Vienna, 1892, gr. in-fol. Avec 41 planches de facsimilés. Toile blanche, fil., aux armes de la ville de Florence. (L. F.). 100.—

28 pp. ch. et 33 ff. n. ch. Publication de luxe faite aux soins du marquis *Pietro Torrigiani*, sindaco de Florence. Les fac-similés des manuscrits et des imprimés, et des pièces de musique autographes embrassent la période du XI° au XIX° siècle, et sont accompagnés de notices explicatives. Edition de 60 exemplaires seuls, non mis dans le commerce.

3122. **Isidorus, S.**, Hispalens. archiep. De officiis ecclesiasticis libri duo; ex vetusto codice in lucem restituti. 1534. Vaeneunt Antuerpiae in aedibus Delphorum, per Ioannem Steelsium. (A la fin:) Antuerpie excudebat Ioan. Graph. pet. in-8. Cart. (20088). · 20·—

48 ff. n. ch. Caractères ronds. Le texte est précédé d'une intéressante dédicace de Joannes Cochleus à *Robert Ridley* et à *Cuthbert*, évêque de Durham, datée de Dresden, III, Cal. Jan. 1534. — Un peu court de marges.

3123. **Isnardus, Paulus.** Missae cum quinque vocibus nuper editae. Venetijs, Ant. Gardanus, 1568. 5 pties. en 1 vol. in-4. obl. Avec la marque typogr. s. les titres et la musique notée. Cart. (28688). 100.—

Cantus, Tenor, Altus, Bassus et Quintus, à 30 pp. ch. (Il manque Cantus pp. 17-24, Altus pp. 7-8, 11-16, Bassus pp. 15-30 et Quintus pp. 23-3 '). Dédié : Principi Alfonso Estensi Duci Ferrarie.
Eitner V, 251, ne connaît que l'exemplaire de la Bibliothèque Communale de Ferrara. — Recueil fort rare, non cité par *Fétis, Gaspari.* Il contient les Messes suivantes: Miffa Ecce Maria, Miffa Sancte Ioannes, Miffa Tribularer, Miffa Adiuua nos.

3124. **Jacopone da Todi.** † | Laude de lo contemplatiuo ƶ extatico | B. F.· Iacopone de lo ordine de lo | Seraphico. S. Francefco : deuote ƶ vtele a cõfo- | latione de le perfone deuote e fpirituale : ƶ per | Predicatori ɸficue ad ogni materia : Elqua | le ne lo fe-culo fo Doctore e gentile homo | chiamato miffer Iacopone de Bene— | dictis da Todi : Benche ala Re- | ligione fe volfe dare ad ogni | humilita e fimplicita. | ℂ Item alcune laude de. S. Tho·mafo de aquino ƶ certe | altre laude de doctori digniffimi che i le prime nõ erano. | † | Cum gratia et priuilegio. | (A la fin :) ℂ Venetijs per Bernardinũ | Benalium Bergomenfem. | Anno Dñi.

LITURGIE.

1514. Die qnto | menfis Decembris. | in-4. Avec 2 belles fig.
grav. s. bois. Veau marb, dos orné. (30685). 400. —

8 ff. n. ch. et 128 ff. ch. Gros caractères gothiques, 2 col. par page. Cette
édition extrêmement rare a le mérite de présenter les chansons pieuses de
Jacopone dans une nouvelle rédaction, renfermant aussi quelques vers contre
le pape Boniface VIII. Voir *Gamba* no. 577. Au verso du f. 8 n. ch. il y a un
beau bois ombré, 86 s. 60 mm., flanqué de deux listeaux: St. François qui re-
çoit les stigmates. A la page opposée un bois, 51 s. 51 mm.: Jésus prêchant
au peuple.
Très bel exemplaire sur papier assez fort. Timbre de bibliothèque au titre.

3125. **Journée Dominicaine** (La) à l'usage des frères et sœurs du
tiers-ordre de la pénitence de S. Dominique. Lyon, Bauchu, 1865.
in-12. D. mar. (6604). 10. —

4 ff. n. ch., 768 pp. ch.

3126. **Klee, Joa. Martinus,** Ord. Praemonst. Breviariolum actuum
sanctorum, exercitaudo et verrendo spiritui singuli in dies singulos
reflexionibus, trifariam tamen sectis, instructum, ac SS. Patrum
sententiis excultum. Typis Marctallensibus, per Matthaeum
Schmidt, 1711. pet. in-8. Avec un beau frontisp. gr. Veau. (7694). 10.—

8 ff. n. ch. et 762 pp. ch. Dédié « Martino O. Praemonst. abbati ». Impres-
sion rare sortie des presses de l'ancienne abbaye Marchthal en Wurtemberg.

3127. **Kyrklo-Lag** och Ordning som Carl XI, Sweriges Konung,
1686 hafwer latit författa, och 1687 publicera. Stockholm, I G.
Eberdt, 1687. in-4. Avec les armes de la Suède gr. s. b. D. veau.
(A. 101). 15.—

4 ff. n. ch., 229 pp. ch. et 22 ff. n. ch. Caractères gothiques.

3128. **Lappus, Petrus.** Sacra omnium solemnitatum Vespertina Psal-
modia, Cum tribus Beatae Virginis Mariae Canticis, Octonis vo-
cibus concinenda. Venetiis, Alexander Raverius, 1607. 8 pties.
(sur 9) en 1 vol. in-4. Avec la marque typogr. s. les titres et
la musique notée. Cart. (28447). 300.—

Primi Chori Cantus, Tenor, Altus, Bassus ; Secundi Chori Cantus, Tenor,
Altus. Bassus à 28 pp. ch. (Il manque Cantus II pp. 11-18). — *Eitner* VI, 51.
Recueil fort rare à 8 voix. Il contient 15 Psaumes et 3 Magnificat. — Çà et
là un peu taché d'usage ; au reste, en bon état.

3129. **Laude spirituali** di Giesv Christo, della Madonna, et di di-
uerfi Santi, & Sante del Paradifo, Raccolte à confolatione, &
falute di tutte le diuote Anime Christiane, di nuouo riftampate.
Bologna, Appreffo Pellegrino Bonardo, s. d. (vers 1600) in-4.
Avec bordure et figure grav. s. bois au titre. D.-vélin. (29042). 15.—

4 ff. n. ch. et 76 ff. ch. Caractères ronds, 2 col. à la page. Recueil rare.

LITURGIE.

3130. **Lipsius, Justus.** De cruce libri tres ad sacram profanamque historiam utiles. Una cum notis. Editio quarta, serio castigata. Antverpiae, ex officina Plantiniana, apud Joannem Moretum, 1599. gr. in-4. Avec 19 figures grav. s. cuivre dans le texte. Vélin. (346). 20.—

> 96 pp. ch. et 4 ff. n. ch. Monographie archéologique fort estimée. *Cicognara*, no. 3255. — Peu bruni.

3131. **Liturgiae** sive missæ Sanctorum Patrvm : Iacobi apofioli & fratris Domini Bafilii magni, è vetufio codice Latinæ tralationis. Ioannis Chryfofiomi, interprete Leone Thufco. De ritv missæ et Evcharistia : Ex libris B. Dionyfii Areopagitæ. Iufiini martyris. Gregorij Niffeni.... (graece et latine). Parisiis, M.D.L.X. Apud Guil. Morelium, in Græcis typographum Regium. (1560).2 parties en 1 vol. In-fol., avec de belles lettres orn., des en-têtes et la marque typogr. gr. s. b. Vélin (29384). 50.—

> 2 ff. n. ch., 179 pp. ch., 8 ff. n. ch., 212 pp. ch. Caractères grecs curs., caractères ronds et ital. Précède le texte grec : ΛΕΙΤΟΥΡΓΙΑΙ ΤΩΝ ΑΓΙΩΝ ΠΑΤΕΡΩΝ....
> Au verso du titre de la traduction le privilège en français. Dédicace « Il-lvstrissimo Principi et amplissimo cardinali Carolo Lotaringio, Ioannes A Sancto Andrea. S. P. D. » **Editio princeps.** *Graesse,* IV, 224. — Fort bel exemplaire, grand de marges.

3132. **Liturgiae** s. missae Iacobi apostoli, Basilii Magni, Ioannis Chrysostomi. De ritu missae et eucharistia ex libris Dionysii Areopagitae, Nicolai Cabasiae etc. Antverpiae, Ioa. Stelsius, 1562. — **Canones et Decreta** concilii Tridentini. Antverpiae, Phil. Nutius, 1565. — **Ephraem.** Opuscula quaedam divina beati Ephraem de extremo iudicio & gaudio beatorum etc. Ejusdem monita sive praecepta christianae vitae, aedita per Jac. Menchusium Belstanum. Dilingae, Seb. Mayer, (1563). pet. in-8. Avec 2 marques typ. et des initiales. Les 3 vol. rel. en 1 vol., ais de bois rec. de peau de truie est. (A. 200). 15.—

3133. **Ludovicus Granatensis,** ord. S. Dom. Rosario della Sacratiss. Vergine Maria madre di Dio nostra signora. Dall'opere del P. F. Luigi di Granata raccolto per il P. F. *Andrea Gianetti* da Salò, d. ord. de' pred. In Roma, appr. Giuseppe degl'Angeli, 1573. in-4. Avec frontisp. et 21 magnifiques planches gravées en taille-douce par *Adamo da Mantova*, vignettes, marque typograph. etc. Cart., tr. dor. (B. G. *692). 40.—

> 6 ff. n. ch. et 276 pp. ch. Beau volume, remarquable à cause de ses superbes figures, scènes de la vie de Marie, qui occupent l'espace d'une page entière. Elles font assez bien voir l'influence des peintres flamands, qui séjournèrent alors à Rome. Belles épreuves.

LITURGIE.

3134. **Manni, Domenico Maria.** Della disciplina del canto ecclesiastico antico. Ragionamento. Firenze, Gio. Bat. Stecchi, 1756. in-4. Avec un fac-sim. gr. s. b. Cart. (26232). 10.—

> 24 pp. ch. Dédicace à « Arnaldo Speroni Benedettino-Casinese ». *Eitner* VI, 303. *Fétis* V, 431.

3135. **Marangoni, Giov.** Delle cose gentilesche e profane trasportate ad uso, e adornamento delle chiese. Roma, Pagliarini, 1744. in-4. Avec nombreuses fig. et 1 pl. Vélin. (5952). 15.—

> XX, 519 pp. ch. Dédié au cardinal Gio. Ant. Guadagni. Légèrement mouillé.

3136. **(Marcellus, Christoph.**, archiep. Corcyrens.). RITVVM ECCLE | SIASTICORVM SIVE SACRARVM | CERIMONIARVM. SS. ROMA- | NÆ ECCLESIÆ. LIBRI | TRES NON ANTE | IMPRESSI. | † | (À la fin :) Gregorii de Gregoriis Excuffere (sic).... Venetiis. M.D.XVI. Die. XXI. Menfis Nouembris. (1516) in-fol. Avec 3 belles figures grav. s. b. Rel. orig. Veau richement ornem. à froid. (*23850). 150. —

> 6 ff. n. ch., CXLIII ff. ch. et 1 f. blanc. Beaux caractères ronds. Sur l'histoire intéressante de ce livre, dont le vrai auteur fut *Agostino Patrizio Piccolomini*, évêque de Pienza (Faenza? suiv. *Graesse*); voir la description qu'en fait M. le *Duc de Rivoli*, p. 381-82. Les exemplaires de cette première édition, qui fut supprimée par Léon X et en grande partie brûlée, sont d'une rareté exceptionnelle. — Les trois beaux bois, qui se trouvent en tête de chacun des trois livres, mesurent 98 s. 122 mm., ils sont légèrement ombrés et représentent des cérémonies religieuses, d'une taille simple et digne.
> Superbe exemplaire, très grand de marges, dans sa reliure originale.

3137. **Martene, Edmundus,** O. S. Ben. congr. S. Mauri. De antiquis ecclesiae ritibus ; collecti ex variis insigniorum ecclesiarum libris pontificalibus, sacramentariis, missalibus, breviariis, ritualibus etc., ex diversis conciliorum decretis, episcoporum statutis aliisque auctoribus permultis. Rotomagi, Gul. Behourt, 1700. 2 vol. (sur 3). in-4. Avec quelques fig. s. b. et s. c. Veau, dos orné. (1059). 50. —

> 17 ff. n. ch., 668 pp. ch. et 9 ff. n. ch.; 4 ff. n. ch., 669 pp. ch. et 7 ff. n. ch. Vol. I : De baptismo, confirmatione et eucharistia. — Vol. II : De poenitentia, extremaunctione, sacris ordinationibus et matrimonio. Dédié au cardinal Joseph D'Aguirre.

3138. **Martyrologium Romanum.** Martyrologium f'm | morem Roma- | ne curie. | (A la fin :) ℭ Finit martyrologiū accurratiffime (sic) emendatū per magi | firum belinum de Padua ordinis fratrum eremitarū fan- | cti augufiini.... Impreffum Venetijs : arte et impēfis | Luceantonij de giunta.... || M.ccccc.ix. q̄rto calendas iulias. | (1509) in-4. Avec une grande et magnifique figure, une autre plus petite, la marque typograph. et plus. init. figurées gr. s. b. D.-vélin. (30412). 500.—

N.º 3138. — *Martyrologium Romanum.* Venetiis, 1509.

LITURGIE.

88 ff. n. ch. (sign. —, a-l) Gros caractères gothiques impr. en rouge et noir. *Rivoli* p. 204.

Au recto du premier f., en haut, la figure d'un saint martyr, bois ombré, 61 s. 41 mm., il suit le titre, la mention du privilège et la marque, imprimés en rouge. Le verso du 4e f. est occupé d'une superbe figure gravée s. bois au trait, 145 s. 101 mm.: Dieu le Père dans sa gloire, entouré de chérubins ; à ses pieds, le Christ en croix ; à la hauteur de Dieu le Père, à droite, les martyrs, à gauche les femmes martyres ; à la hauteur du Christ, à droite et à gauche, des moines, des cardinaux, des évêques, des religieuses. Ce magnifique bois, que M. le *Duc de Rivoli*, (p. 204). compte parmi les plus beaux de l'époque (il fut tiré la première fois en 1498) doit être, en effet de la main d'un des premiers peintres vénitiens. Nous n'hésitons point à en attribuer le dessin à *Giovanni Bellini*, d'autant moins, que le Père Bellini, des Augustins de Padoue, qui a rédigé le volume, était, sans doute, de la famille du peintre. — La grande initiale charmante C, f. 5 verso, 56✕56 mm., est sur fond noir, toutes les autres sont ombrées et figurées.

Bon exemplaire sauf quelques notes contemporaines.

Voir le fac-similé à la p. 877.

3139. **Martyrologium Romanum.** Autre exemplaire de la même édition. Vélin. (29934). 400.—

Bel exemplaire, les figures légèrement coloriées.

3140. **Martyrologium Romanum.** Scriptum et emendatum per A-lexandrum de Peregrinis presbyterum Brixiensem. Venetiis, Joannes Variscus et socii, 1560. in-4. Avec une grande figure, des initiales orn. et la marque typ. grav. s. bois. Cart. (14488). 50.—

102 ff. n. ch., sign. A-C, en car. ronds et sign. A-K, en gros car. goth., en rouge et noir. Le grand bois, représentant la crucifixion, est signé : matio fecit. Il est renfermé dans une bordure en 14 compartiments, et prend la page entière. Le f. 22 est blanc. Bonne conservation.

3141. — Gregorii XIII. jussu editum. Venetiis, Juntae, 1584 in-12. Avec la marque typogr. Mar. noir, avec fermoir. (4400). 15.—

16 ff. n. ch. 413 pp. ch. et 76 ff. n. ch.

3142. — Gregorii XIII. iussu editum. Accesserunt notationes atque Tractatio de Martyrologio Romano. Auctore *Caesare Baronio*. Romae ex Typ. Dominici Basæ, 1586. in-fol. Avec les armes de Sixte-Quint gr. s. c. dans le frontisp. et nombr. lettrines orn. gr. s. b Cart. (*1496). 15.—

2 ff. n. ch., XXIV et 588 pp. ch., 24 ff. n. ch. Titre en rouge et noir. Car. ronds. Fortes mouillures.

3143. **Martyrologium** iuxta Ritum Sacri Ordinis Prædicatorvm auctoritate apostolica approbatum, Antonini Cloche eiusdem Ordinis generalis magistri iussu editum. Romæ, typis Reuerendæ Cameræ Apostolicæ, 1695. in-4. Avec frontisp. gr. s. cuivre. Veau, dos orné, pl. dor. (B. G. 930). 15.—

10 ff. n. ch., 428 et 94 pp. ch., 34 ff. n. ch. Imprimé en rouge et noir.

3144. **Massorillus, Laurentius.** AVREVM SACRORVM | HYMNO-RVM OPVS. | (A la fin :) ℭ Impreſſum Fulginiæ per Johannem

LITURGIE.

Simonem & Vin | centium Cantagallos. Fulginatos.... M.D.XXXX
VII. | Menfe Januarij. | (1547) in-4. Avec une grande figure s.
le titre, de nombreuses initiales s. fond criblé et la marque
typograph. gr s bois. Vélin. (*23262). 25.—

2 ff. n. ch., 228 ff. ch. Gros caractères italiques. Le recto du premier f. en-
tièrement gravé s. bois, fait voir, en haut, un beau bois ombré, 110 s. 93 mm.:
le Christ en croix, la Vierge et St. Jean ; en bas le titre cité. Le texte est
précédé du poème dédicatoire adressé au Cardinal Rodolfo Pio di Carpi et de
quelques distiques des amis de l'auteur. Au verso du dernier f. la grande mar-
que typograph.
Beau volume très rare.

3145. **Mattei, Saverio.** Uffizio dei defonti sec. la Volgata, glossa lat,
parafrasi ital., dissertaz. sul purgatorio e sul libro di Giob. Siena,
Pazzini Carli, 1781. in-8. Avec titre gravé, un frontisp. *Agost.*
Costa sc., et une figure hors texte. D.-veau. (B. G. 2553). 10.—

LXVIII, 243 pp. ch. Au titre gravé et au frontispice il y a d'interéssantes re-
présentations de la Mort.

3146. **Mazzaferrata, Gio. Batt.** Salmi concertati a trè e quattro
voci con Violini. Opera sesta. Bologna, Giacomo Monti, 1676. 8
pties. en 1 vol. in-4. Avec la musique notée. Cart. (28687). 400.—

Canto 32, Tenore 38, Alto 39, Basso 40, Violino Primo 35, Violino Secondo
35, Bassetto Viola 31 et Organo 44 pp. ch. Dédié à « Abbate Leonardo Mar-
sili ». *Eitner* VI, 408. *Fétis* VI, 48. — Contient 10 compositions. — Dans la
3. et 8. partie qq. ff. un peu raccommodés.

3147. **Mazzocchius, Virgilius,** in Vaticana Basilica Musicae Prae-
fectus. Sacri flores, binis, ternis, quaternisque vocibus conci-
nendi. Opus primum. Romae, Typis Ludouici Grignani, 1640. 4
pties. (sur 5) en 1 vol. in-4. Avec des armes s. les titres et la
musique notée. Cart. (28394). 300.—

Cantus primus 21, Cantus secundus 21, Bassus 11 (ch. 13-23) et Bassus ad
Organum 19 pp. ch. Dédié « Capitolo et DD. Canonicis Sacrosanctae Basilicae
Vaticanae ».
Eitner VI, 411. Recueil fort rare de ce musicien savant à qui on attribue
les premières améliorations importantes qui furent introduites dans le rhythme
régulier de la musique. On n'a imprimé qu'un petit nombre de ses ouvrages.
On y trouve 11 compositions à deux voix, six à 3 et une à quatre voix ; cette
dernière *Quam dilecta tabernacula* est signée : « Motetto di *Michel Angelo Gi-
roppi* Difcepolo dell'Autore », musicien inconnu à *Eitner* et *Fétis*.

3148. **Mengus, Hieron.,** O. Min. Compendio dell'arte essorcistica et
possibilità delle mirabili e stupende operationi delli demoni e
dei malefici, con li rimedii opportuni alli infirmitadi maleficiali
del P. Girolamo Menghi Min. Oss. S. l. n. d. (1582?) pet. in-8.
Avec quelques initiales orn. D.-veau. (3754). 10.—

35 ff. n. ch. (sur 36) dont le dernier blanc, et 563 pp. ch. Caractères ronds.
La dédicace de l'auteur au card. Donato Celsi est datée « Di Bologna 20 Ge-
naro 1582 ». Au commencement 2 sonnets de Giulio Cesare Croce dalla Lira,
non mentionnés par *Vaganay*.
Volume assez rare, incomplet du titre.

LITURGIE.

3149. **Methodus** confessionis. Hoc est, ars fiue ratio, & breuis quædam uia confitendi, in qua peccata & eorum remedia plenifsime continentur. Ad haec, XII. Articulorum fidei cum pia, tum erudita explanatio. [Marque typ.] Venetiis, s. a. (vers 1540), in-32. Vélin. (1663). 10.—

158 ff. ch., caractères ronds. Avec ex-libris imprimé : « Loci cappvccinorvm Veronae ».

3150. **Minderer, Sebaldus**, Ord. FF. Min. S. Franc. strictior. observ. recollect. De indulgentiis in genere et in specie, necnon de jubilaeo, tractatus per modum conferentiarum, casibus practicis illustrati.´Accedit Tractatus de jubilaeo. Venetiis, Balleoni, 1764. in-fol. Cart. n. r. (4830). 25.—

XII, 672 pp. ch. à 2 col.

3151. **Miné (J. Cl. A.).** Manuel simplifié, de l'organiste ou nouvelle méthode pour exécuter sur l'orgue tous les offices de l'année selon les rituels parisien et romain, sans qu'il soit nécessaire de connaître la musique ; suivi des leçons d'orgue de *Kegel.* Paris, Roret, s. d. (ca. 1835). in-4. obl. D.-vélin. (17356). 15. —

12 pp. ch et 1 f. de texte, 1 pl., 80 et 38 pp. ch. de musique gravée. Légèrement taché d'eau. Non cité par *Fétis.*

3152. **Missae** in agenda defunctorum tantum deservientes, ex Missale romano etc. Brixiae, J. M. Rizzardi, 1740, in-fol. Avec une grande fig. en bois et la musique notée. Veau brun, fil. et milieu (rel. usagée). (5971). ·10.—

24 pp. ch. impr. en rouge et noir, à 2 col. Exemplaire un peu usé·

3153. — Le même. Tyrnaviae, ex. typogr. accad. Soc. Jesu, 1741, in-fol. Avec une grande fig. s. c. et la musique notée. Veau brun, riches ornem. à froid, tête de mort impr. -en argent au milieu (anc. rel.). 4581). 15. —

38 pp. ch. impr. en rouge et noir, à 2 col. Quelques raccommodages dans les marges.

3154. — Le même. Venetiis, Balleoni, 1835, in-fol. Avec la .musique notée. Veau. (9753). . 10.—

22 pp. ch. et 1 f. n. ch. à 2 col., impr. en rouge et noir.

3155. **Missale Ambrosianum.** Miffale fcd⁹u3 ordi | nem fctī Ambrofii. | (A la fin :) ℭ Impreffum Mediolani per Zanotū de Cafiel- | liono. Ad impenfas Veñ. Dñi Nicolai Gorgõ | zole. pbři. M.ccccc.xv. Die. xv. Octobris. | (1515) in-4. Avec une grande figure, le portrait du Saint, beaucoup de petites fig., nombreuses lettrines-ornem. sur fond noir, 2 marques typogr. et la musique notée, gr. s. b. Cuir de Russie, fil. à froid et dor. (29839). 800.—

LITURGIE.

8 ff. n. ch. et n. sign., 208 ff. ch. plus 2 ff. n. ch. faisant partie de la sign. n. (Sign. -, a-z, ?, ꝛ, ꝝ). Caractères gothiques de 2 grandeurs, 2 col. et 36 lignes par page, impr. en rouge et noir.

Le premier f. n. ch. porte la belle figure de S. Ambroise, au-dessous les 2 lignes de titre en rouge, puis la belle et grande marque typographique de Gorgonzola tirée en rougé ; le verso de ce f. est blanc. Les autres 7 ff. prélim. contiennent le Calendrier avec de petites fig., des bénédictions et le registre.

Le texte débute au recto du f. 1, encadré d'une bordure historiée et orn.: ℂ In nomine dñi Jefu chrifti | Miffale fcd'ꝛ morē diui Am | brofij In vig. S. Martini epi | Ingref.... Il se termine au verso du f ch. 208, suivi du colophon mentionné et de la petite marque de Gorgonzola sur fond noir.

On remarque sur le f. n. ch. qui suit le Canon, un beau bois, le Christ en croix, avec les 2 Maries et S. Jean, 158✕114 mm., dessiné au simple trait et peu ombré. Ce bois est blanc au recto. De nombreuses petites figures, de dimensions diverses, sont parsemées dans le texte.

Édition extrêmement rare, citée, mais non décrite par *Weale* p. 21. Superbe exemplaire ; conservation parfaite.

3156. **Missale speciale Augustense.** (Titre:) Miffale fpeciale. | Dernier f. recto, col. 2 : ℂ Finit miffale fpeciale fũma di- | ligētia emendatũ. Impreffũ Ve- | netijs per Lucam Anthoniũ de | Giunta Florentinum. Impenfis | Chriſtofori Thum ciuis Augu- | fieñ. Anno dñi. M.ccccc.iiij. no | nas Augufti. | (1504) in-fol. Avec 2 fig., un nombre d'initiales histor., dont 2 grandes et la marque typ. gr. s. b. Ais de bois rec. de peau est. (anc. rel.). (31657). 600.—

10 ff. n. ch (sign. †), et 108 ff. ch. (cotés CXVIII, sign. a-f, ff, g-i, m-p, 8 ff. par cahier, sauf ff, sur vélin et non ch., de 4 ff., i de 10 et p de 6 ff.; la pagination saute de LXXIIII à LXXXIX). Caractères gothiques, à 2 col., impr. en rouge et noir.

F. 1 n. ch. est occupé par la portée de titre, qui est xylographiée et tirée en rouge, le verso blanc, les ff. 2-10 n. ch. renferment le calendrier, le registre, la Benedictio minor salis etc. F. 10 verso un grand bois : constellation du soleil. F. ch. I (sign. a) recto, col. 1 : ℂ Dominica prima in aduentu | domini ad miffam Introitus. | ... F. 48 verso, magnifique bois au trait : la Crucifixion, 244✕170 mm. Il suit les 4 ff. du Canon tirés sur vélin, intercalés entre les ff. 48 et 49. Le colophon au recto du dernier f. est imprimé en rouge, au-dessous la petite marque de Giunta, en rouge. Le verso blanc.

Rivoli, Missels Vénitiens p. 271-272 no. 217 fait remarquer le manque des cahiers *k* et *l* dans tous les 4 exemplaires examinés par lui. La grande figure de la Crucifixion diffère dans notre exemplaire de celle décrite par *Rivoli* p. 63-64, quoiqu'elle soit aussi d'origine allemande. *Weale* à *Alès*. Manque à *Alès*.

Exemplaire très beau et à grandes marges, les figures sont coloriées dans le temps, l'ancienne reliure est assez bien conservée, quelques piqûres dans les premiers et les derniers ff. Excellent spécimen d'un Missel très rare et recherché.

3157. **Missale Benedictinum Casinense.** (Titre:) Miffale monafticum | ſ'm morē ꝛ ritũ Cafinenfis congregationis, al's fctē Juſtine. | cum multis miſtis de nouo additis | . (Fol. 304 recto:).... Vene- | tijfqꝛ per dñm Lucantonium | de giũtis florētinũ accuratif | fime ipreffũ : Anno a faluti | fera ĩcarnatione qngē | tefimo decimoqnto fupra milleſimũ | xxix. kal'. maias. | (1515) in-8. Avec 20 grandes fig., 29 bordures hist., une foule de petites fig. et d'initiales histor. et ornem., la marque typogr. et la musique notée

LITURGIE.

gr. s. bois. Mar. rouge, encadr. et fleurs de-lys aux angles, dos
orné, tr. dor. (anc. rel.). (30813). 400.—

16 ff. n. ch. et 304 ff. ch. Caractères gothiques, impr en rouge et noir, 2
col. et 36 lignes par page.
Missel fort rare, orné de nombreux bois intéressants, parmi les 20 figures à
pleine page nous relevons celle au titre, représentant S. Benoît au milieu de
ses disciples, S. Placide et S. Maur, instruisant ses prosélytes et surtout une
S. Justine au f. 222. Weale p. 224 et Alès no. 252. Rivoli, Missels Vénitiens
pp. 289-291 no. 242.
Bel exemplaire parfaitement conservé, sauf quelques fig. un peu grattées ; la
marge inférieure du titre est remargée et porte cette note, écrite d'une
main ancienne, « Bibliotheca Classensis ex dono M. R. D. Marini Misdrocchi
Mon. Class. excancell. ».

3158. **Missale Benedictinum.** Fragment d'un Missel à l'usage des
Bénédictins ou bien des Camaldules. Venise, ca. 1525, in-4. Avec
un bel encadrement et nombr. init. fig. gr. s. b. Vélin. (27161). 75.—

Les ff. ch. de 185-266 (sign. Q-Y). Caractères gothiques, en rouge et noir. La
bordure fait voir, à gauche, 4 apôtres, à droite 4 patriarches de l'église. Le
fragment comprend tous les psaumes, cantiques et hymnes. Dans la liturgie
des Saints et dans les hymnes, les Saints de l'ordre bénédictin et de St. Ro-
mualde occupent une place spéciale. — Fort bien conservé.

3159. **Missale Benedictinum.** Missale monasticum Pauli V. au-
ctoritate recognitum pro omnibus sub regula S. Benedicti mili-
tantibus etc. Venetiis, Nic. Pezzana, 1766, in-fol. Avec fig. et la
musique notée. Mar. rouge, les plats richem. ornem., tr. dor.
(reliure usée). (5504). 25.—

18 ff. n. ch., 456 et CXV pp. ch. Impr. en rouge et noir, à 2 col. Quelques
ff. restaurés dans les marges. Edition inconnue à Weale.

3160. **Missale Carthusiense.** Miffale Carthufienfe. | (A la fin :)...
Exaratū aūt Parifiis arte ƺ īdufiria Thielmāni | kerver, vniuer-
fitatis parifiane librarij iurati. Anno falutis nře. | millefimo quin-
gentefimo vigefimo. Die. ix. menfis Augufii. | 1520 | , pet. in-4.
Avec 5 magnifiques et curieuses fig., plusieurs petites fig., nombr.
initiales et la marque typogr. grav. s. bois. Rel. orig. d'ais de
bois, recouv. de veau noir. (25070). 500.—

16 ff. n. ch., clxvij ff. ch. et 1 f. n. ch. Caractères gothiques, en rouge et
noir, à 2 col.
Au recto du premier f., sous l'intitulé en rouge, il y a un excellent bois, 100
s. 76 mm.: St. Bruno, fondateur de l'ordre des Chartreux. En bas l'adresse de
Thielmann Kerver « in vico divi Jacobi, ad signum unicornis » et la mention
du privilège. Au recto du 2. f. il y a un magnifique écusson, 123 s. 80 mm.,
composition faite avec les instruments de la Passion ; avec l'inscription RE-
DEMPTORIS MVNDI ARMA. Les autres figures, 103 s. 72 mm. chacune, re-
présentent le Christ en croix, le symbolisme de la Trinité et la Résurrection.
À la fin la grande marque de l'imprimeur avec les deux unicorns.
Très bel exemplaire de ce Missel extraordinairement rare ; fort grand de mar-
ges, presque non rogné, avec de nombreux témoins. Toutes les figures et initiales
sont coloriées d'une main ancienne. On a intercalé, devant le « Canon », une très
belle gravure à l'eau-forte du monogrammiste AC (Alaert Claas, qui travailla
à Utrecht de 1520 à 1555), également coloriée. Weale p. 231. Alès no. 297.
Voir le fac-similé ci-contre.

LITURGIE.

3161. **Missale Carthusiense**. MISSALE SECVNDVM ORDINEM
CARTVSIEN. EX OFFICINA CARTVSIAE PAPIENSIS. MONA-
CHORVM CVRA.' M.D.LXII. (A la fin:) Ex Officina Cartufię

N.° 3160. — *Missale Carthusiense.* Paris, 1520.

Papień. Monachorŭ cura. Die vigefimo. menfis Iunij. M.D.LXII.
(1562) in-8. Avec 6 figures grav. s. bois, et la musique notée.
Veau anc., ornem. à froid. (*26624). 150.—

LITURGIE.

8 ff. n. ch., 36 ff. ch., 219 ff. ch., 1 f. n. ch. Caractères gothiques. Belle impression en rouge, et noir. Les 6 beaux bois se trouvent sur le titre, aux ff. 36 verso, 100 verso, 149 recto, 186 verso et dernier f. n. ch. verso.

Missel d'une grande rareté, imprimé par la typographie privée des Chartreux de Pavie. *Weale* p. 233. *Fumagalli, Lexicon typogr. Italiae* p. 293 ne cite que 2 livres sortis de ces presses, un Missel in-fol. publié en 1560, et un Bréviaire in 8 publié en 1561.

Voir les deux fac-similés ci-dessous.

N.°·3161. — *Missale Carthusiense.* Papiae, 1562.

3162. **Missale Pataviense.** Miſſale Patauień. Cum | additionibus Benedictio | num Cereoⱬ : Cinerum : | Palmarum : Ignis | paſchalis. ⱬõ. | (A la fin :) ℭ Anno. 1522. Venetijs in edibus | Petri Liechtenſtein. Impen | ſis Egregij viri Luce | Allantſe biblio- | pole Vien | neſis. | * | in-4. Avec 2 grandes et nombr. petites fig. grav. s. bois, beaucoup d'init. figurées, la musique notée et la belle marque typograph. imprimée en rouge et noir. Rel. anc. ais de bois rec. de veau richement ornem. à froid, avec 4 coins et 2 fermoirs en bronze. Le milieu des plats porte en or, superposées aux ornements, les armes de la famille viennoise Managetta. (29273). 800.—

Missale Patauieñ. Cum
additionibus Benedictio
num Cereoꝛ:Cinerum:
Palmarum : Ignis
pascbalis. ꝛc.
*

S. Stephanus S. valentinus

Luce Allantse
Bibliopole Uienneñs

N.° 3162. — *Missale Patauiense*. Venetiis, 1522.

LITURGIE.

8 ff. n. ch., 361 ff. n. ch. et 1 f. de table. Beaux caractères gothiques, en rouge et noir, à 2 col. par page.
Au recto du prem. f, sous l'intitulé cité, il y a un excellent bois ombré, 105 s. 84 mm.; les demi-figures de St. Étienne et de St. Valentin, avec la marque de l'éditeur et l'inscription « Luce Allantíe Bibliopole Viennēis ». Les petits bois dans le texte, 40 s. 29 mm. chacun, d'artistes vénitiens, se trouvent aussi dans les autres impressions liturgiques de Liechtenstein et d'autres typographes. Le « Canon Missae », la grande figure y comprise, ff. 161-166, est tiré sur vélin. La figure représentant le Christ en croix, 170 s. 128 mm., est un excellent bois ombré, à traits fort marqués. Au recto du dern. f l'impressum cité, précédé d'un épigramme de Cuspinianus. Au verso la magnifique marque de Liechtenstein, un écusson avec deux sphères, imprimé en rouge et noir. Weale p. 122. Atès no. 119. Rivoli, Missels Vénitiens p. 150, no. 15.
Seule édition et assez rare de ce Missel, destiné à l'usage des diocèses de Passau et de Vienne, imprimé à Venise, par un typographe allemand. Notre exemplaire est de la meilleure conservation possible et ne porte que de très légères traces d'usage.
Voir le fac-similé à la p. 885.

3163. **Missale Romanum.** Nuper impreſſum cuꝫ oïbus alijs miſſis : ce | teris miſſalibus carētibus.... (A la fin :) Miſſale ſam confuetudinē | ſancte romane ecclefie : fingu | lari cura ac diligentia emen- | datum : ſumptibus ꝝ iuſſu p- | uidi viri Nicolai de Franch- | fordia : arte itēqꝫ ꝝ indufiria | probatiſſimorum virorū Pe | tri Liechtenfleyn Colonienfs | ꝝ Iohānis Hertzog de Lād- | aw. Impreſſum Venetijs : ex | plicitum efi : anno virgina | lis partus. 1501. Sexto kalen | das Nouembris. | in-8. Avec une belle figure de la grandeur de la page entourée d'une bordure, un grand nombre de gravures plus petites, des lettres initiales gr. s. b., et la musique notée. Ais de bois recouv. de veau ornem. à froid (anc. rel.) (29653). 300.—

30 ff. n. ch., 270 ff. (ch 1-266), 17 ff. n. ch. et 1 f. blanc, petits caractères gothiques, en rouge et noir, en 2 col. à 36 lignes.
Ce missel, malgré son titre de Missel romain, était destiné à l'usage spécial des ermites de St. Augustin ; les seules fêtes de St. Guillaume, de S.te Monique, de St. Simplicien, de St. Nicolas de Tolentino etc. qui y figurent, le démontrent assez. Cf. en outre le : De modo recipiendi pinzocheras, p. 261 etc. Le doute n'est pas possible. — Livre liturgique de grande rareté. Weale p. 144, en connaît seulement 3 exemplaires, dont deux à Mayence. Rivoli, Missels Vénitiens p. 166, no. 58.
Exemplaire fort bien conservé et grand de marges. Le supplément de 18 ff. contenant des règles sur les evoirs du prêtre qui se trouve ici, manque presque toujours. Quelques légères mouillures. Notes anciennes

3164. — Miſſale ad vſum romane eccle | fie per optime ordinatū ac diligenti cura cafiigatū Una cuꝫ | cantu ꝝ notulis : ac etiā plurib? miſſis valde neceſſarijs | de nouo additis que nunꝙ in eiuſdem vſu fue | runt impreſſis. Et in fine miſſalis huius | reperiet? tabula totius miſſalis : ꝝ | ordinatio trentenarij bti | Gregorij ſ?m eūdē | vſum roma- | num. | (A la fin :) Miſſale ad vſum Romane ecclefie peroptime ordinatū | De nouo emē | datū p magifirū

LITURGIE.

noſtrū Stephanū Pariſeti art' theologie | profeſſorem. Lugduni impreſſum per Stephanū baland | Anno natiuitatis domini Milleſimo quingenteſimo quin | to. Die natiuitatis domini Milleſimo quingenteſimo quinto. Die vero. x. menſis Marcij. | (1505) in-fol. Avec 2 grandes figures, des initiales histor. et ornées, gr. sur bois, sur fond criblé, et la musique noté. Anc. rel., ais de bois rec. de veau est. avec 7 coins et 2 milieux de bronze. (29875). 1500.—

8 ff. ff. n. ch., cxcix ff. ch et 1 f. n. ch. pour la souscription, de plus, 6 ff. n. ch. pour le Canon Missae placés entre les ff. 88 et 89. Caractères gothiques de 2 grandeurs, impr. en rouge et noir, 2 col. et 40 lignes par page. Au verso du f. lxxxviij, on remarque un grand bois, 186✕126 mm. prenant la page entière et représentant Dieu le Père sur un trône gothique ; à droite et à gauche, des anges, dans les 4 coins, les symboles des 4 Evangélistes. Le premier f. recto du Canon est occupé par les grand bois du Crucifiement, 190✕127 mm. Le dessin de ces 2 pièces est un peu grossier ; la seconde cependant ne manque pas d'intérêt et brille par le mouvement et l'expression des personnages. En dehors des petites initiales, ornées sur fond noir ou criblé, parsemées en grand nombre dans le texte, l'on remarque plusieurs grandes et jolies initiales historiées. Extrêmement rare. *Weale* p. 146 ne peut nous renseigner que sur un seul exemplaire.

On a joint à ce beau Missel 4 ff. sur vélin avec des prières manuscrites et un f. sur vélin contenant une **superbe miniature** : le Christ en croix, aux côtés la Vierge et S. Jean ; au fond un paysage ; l'œuvre est encadrée d'une bordure à fleurs et à fruits ; au bas, le donateur à genoux, priant, 200✕155 mm. Le dessin, de toute beauté est peint en couleurs et rehaussé d'or d'une exécution magistrale qui révèle un excellent artiste italien. Les couleurs sont d'une fraîcheur et vivacité étonnante, la miniature est admirablement conservée sauf 3 petits trous de vers à peine visibles.

Bel exemplaire, à larges marges, très propre, piqué au commencement et à la fin du volume. Ancienne reliure gothique bien conservée sauf un coin endommagé.

3165. ❡ **Missale Romanum** nouiter impreſſum | cum quibuſdam miſſis de nouo addi- | tis multum deuotis: adiunctiſqȝ. | figuris pulcherimis in ca- | pite miſſarū feſiiuita- | tuȝ ſolemnium | vt patehit | iſpiciēti | [Marque typogr.] (A la fin :).... emendatum per fratrō Pe | trū Arriuabenum: ordinis ſcī | Franciſci de obseruantia. Nu- | per vero cuȝ aliqbus miſſis: ac | benedictionibus alias nunqȝ | additis: Impreſſum venetijs | per nobilem virum Luēanto | niū de giūta Florentinum. An | no a ſalutifera incarnatione | M.D.viij. quinto nonas octo- | bris. | (1508) in-8. Avec 20 belles figures, de la grandeur de la page, un très grand nombre de pet. figures et initiales figur., grav. s. b., et la musique notée. Anc. veau, ornem. à froid sur les plats (les fermoirs manquent). (27770). 300.—

16 ff. n. ch., 271 (par erreur ch. 263) ff., 1 f. bl. Beaux caractères gothiques, 2 col. à 36 lignes par page, imprimé en rouge et noir.

Au-dessous d'une petitè figure se trouve l'intitulé cité. Au verso : ❡ Tabula annoƶ cōmuniū Ɛ biſextiliū.... Le calendrier occupe les ff. n. ch. 2-7, suivi de : Feſtorum mobilium canon. Au verso du 16. f. n. n. ch. on remarque le premier des grands bois très remarquables. Le texte commence en regard : ❡ Incipit ordo miſſalis ſcdm conſue- | tudinem romane curie....

LITURGIE.

Les nombreuses figures, qui sont presque toutes intactes, se distinguent par un dessin artistique et minutieux. Parmi les figures on remarque deux fois (f. 208 et 262) une représentation très curieuse de la mort. — Quelques insignir. taches d'usage ; du reste bien conservé.
Édition fort rare. *Rivoli, Missels Venitiens* p. 175-176 no. 70. *Weale* p. 147.

3166. **Missale Romanum** nup īpreffum | cū multis miffis de nouo ad- | ditis: ꝫ accētibus nō parū | ad cognofcenduꝫ fylla- | bas vel lōgas vel bre | ues neceffarijs : nec | non ꝫ pulcherri | mis figuris de- | coratum. | (A la fin ;) ℭ Accipite optimi facerdotes Miffale:... cafiigatuꝫ.... ī- | penfifqꝫ Lucāntonij de giūta flòrentini :.... | Anno à nat?. dūi. M.ccccc.xv.iij cal?. Septēbris | in alma venetiarum vrbe īpreffuꝫ.... (1515) in-fol. Avec de nombreuses figūres, des initiales gr. sur bois et la musique notée. Veau brun, fil , dos richement orné (anc. rel.). (29149). 500.—

8 ff. n. ch., 283 ff. ch. et 1 f. blanc. Beaux caractères gothiques, à 2 col., en rouge et noir. Fol. 1 recto : une figure astronomique en noir, le titre cité et la marque typographique tirés en rouge, au verso le calendrier et la table qui se terminent au recto du f. 8. Au verso, une superbe figure prenant la page entière, 337✕222 mm., elle représente le Christ en croix, avec la Vierge, la Madeleine et S. Jean, et est encadrée d'une bordure en forme d'un arc de triomphe ornementé et historié.
Le texte commence au recto du f. ch. 1 et se termine au verso du dernier f. suivi de la souscription en rouge et du petit registre. Les 14 larges bordures, dont le volume est décoré, toutes plus ou moins différentes entre elles, sont formées d'arcs de triomphe, de figures bibliques et d'ornements ; elles sont très bien dessinées et avec une richesse surprenante. On remarque une sèconde belle figure encadrée d'une large bordure et occupant la page entière, au verso du f. 120. Elle représente le Christ en croix, avec la Vierge et S. Iean, des anges en haut. Une foule d'autres figures, initiales et listeaux de différentes grandeurs se trouvent parsemés dans le texte. Impression superbe, l'un des plus beaux et riches missels sortis des presses des Junta. *Rivoli, Missels Vénitiens* p. 187-188 no. 81, ne connaît que 2 exemplaires et *Weale* p. 150 le cite seulement d'après le Catalogue de la Bibliotheca Telleriana.
Exemplaire complet et propre ; au commencement, quelques piqûres.

3167. — Miffale romanum peropti- | me ordinatū : ac diligenti fiudio cafiigatuꝫ ab his erroribus : | ...nouiter impreffum totū ad longū.... (A la fin :) Impreffum per Johannem Moylinal's de | cābray. Anno hūane falutis. | M.ccccc.xviij. Die vo. xvj. Octobris. | (1518) in-8. Avec de nombreuses fig., des lettrines histor. gr. s. b., et la musique notée. Vélin. (28985). 400.—

16 ff. n. ch., CCLX ff. ch. et 4 ff. n. ch. (sign aa, bb, a-z, A-L). Caractères gothiques, à 2 col., à 39 lignes par page, imprimé en rouge et noir.
Les 16 ff. préliminaires sont occupés par le titre (f. aa 1 recto), la table des fêtes, le calendrier, la Tabula et des oraisons etc. Au recto du f. ch. 1 : ℭ Incipit ordo miffalis | fcd'm cōfuetudinē roma- | ne curie. | Le texte se termine au recto du dernier f., suivi du registre et de la souscription citée.
Ce rare Missel, non cité par *Weale*, est orné de quelques figures de différentes grandeurs ; on y remarque e. a. le crucifiement (127✕83 mm.) prenant la page entière, de plus il y a une foule de petites figures et de lettrines historiées. Taches d'eau ; d'ailleurs bien conservé.

LITURGIE.

3168. Missale Romanum. Miſſale Romanũ ordinariũ | Miſſale Ro-
.manũ nnp ad optatũ | cõmodũ quorũcũnqʒ ſacerdotũ ſũma dili-
gentia di | ſiinctũ :·' (A la fin :) ℂ Clauditur miſſale copioſiſſimũ
ʑ abſolutiſſimum ſ?m cu | riam Roɱ.... Venetijs impreſſum in
ędi- | bus domini Lucꝑantonij de giunta | florentini. Anno a
natiuitate ┼domini. M.-D.xxiij. | Die. x. Ianuarij. | (1523). gr.
in-fol. Avec 2 magnifiques fig. de la grandeur des pages, une
foule de plus petites, bordures, initiales etc. gr. s̀. b., la musique
notée. Maroquin noir, fil., bordures, coins et milieux dor., dos orné,
dent. intér., tr. dor. (W. Pratt). (23402). 750.—

10 ff. n. ch., 315 ff. ch. et 1 f. bl. Gros caractères gothiques, à 2 col., en
rouge et noir

Au recto du prem. f., l'intitulé cité, un petit tableau des heures canoniques (?)
et la marque des Giunta imprimés en rouge. Suit le calendrier etc., la table
et le registre. Au verso du 10.ᵉ f. n. ch. il y a un superbe bois ombré, 327 s.
225 mm.: le Christ en croix, avec la Vierge, la Madeleine et St. Jean ; au fond,
un beau paysage. La gravure, exécutée avec des traits vigoureux et marqués,
semble être de la main d'un artiste allemand. Elle se répète, dans une épreuve
plus belle et plus fraîche, devant le « Canon Missae », f. 124 verso. La pre-
mière des trois bordures est composée de petits bois, figures bibliques etc.,
les deux autres, identiques entre elles, sont formées d'ornements et de gro-
tesques. Les nombreux petits bois et initiales, figures de saints etc. sont les
mêmes qui se retrouvent dans les autres éditions liturgiques de Lucant. Giunta.
Rivoli, Missels Vénitiens p. 199 no. 96 ne cite qu'un seul exemplaire et *Weale*
p. 154 le mentionne sans renseigner sur un exemplaire.

Superbe exemplaire, d'un des plus beaux Missels de cette presse, dans une
belle réliure anglaise digne du volume.

3169. — Le même. Venetiis, apud Juntas MDLVII, mensis Januarii
(1557), in-fol. Avec beauc. de petites fig., de lettres histor. et
ornem. et la marque typ. Rel. anc. d'ais de bois, rec. de veau
rouge, les plats décorés de riches ornem. en or, au milieu la
fig. de la Vierge, petits fers d'une beauté exquise, tranches
dor. et cisel., 2 fermoirs. (26613). 500.—

16 ff. n. ch., 325 ff. ch. et 1 f. n. ch. Impression magnifique en rouge et noir.
Weale p. 161. *Rivoli, Missels Vénitiens* p. 219-220 no. 130 ne mentionne que 2
exemplaires.

Très bel exemplaire, grand de marges, dans son admirable reliure originale,
bien conservé, sauf quelques marques d'usage. Un petit trou de vers traverse
la marge.

3170. — Missale Romanum novissime.... faciliori et miro quodam or-
dine.... distinctum, recognitum etc. Venetiis, Petrus Bosellus,
1558. in-fol. Avec 2 grandes fig., 2 bordures histor., une foule
de petites fig. de diverses dimensions, des initiales histor. et
ornem. et 2 marques typogr. gr s. b. et la musique notée. Ais
de bois recouv. de veau est. (rel. anc.). ⟨31683⟩. 150.—

14 ff. n. ch., 227 ff. ch. et 1 f. n. ch. Gros caractères gothiques, en rouge et
noir, à 2 col. La grande figure, 250✕160 mm., représente le crucifié avec les
2 Maries et S. Jean, la bordure est composée de 4 bois, avec les figures de

LITURGIE.

saints et de scènes de la vie du Christ. Ces 2 beaux pièces se trouvent au
commencement du texte et sont répétées au Canon Missae.
Beau Missel, bien imprimé, et très riche de figures d'un bon style. *Rivoli,
Missels Vénitiens* p. 221 no. 134. *Weale* p. 161, le cite sans en donner une descri-
ption.
Bel exemplaire, grand de marges, dans le bas de légères mouillures, dans
les derniers ff. quelques piqûres insignifiantes

3171. **Missale Romanum**. Missale romanum ex decreto concilii
Tridentini restitutum, Pii V jussu editum etc. Venetiis, Ioa. Va-
riscus, Hæredes Bartholomei Faleti et socii, 1571, in-4. Avec
un grand nombre de figures, des initiales orn., la marque ty-
pogr. et la musique notée gr. s. b. Veau. (A. 145). 75.—

16 ff. n. ch., 539 pp. ch. et 1 f. n. ch. Caractères gothiques, à 2 col., en rouge
et noir. *Rivoli, Missels* p. 229-230 n. 147 cite seulement un exemplaire. *Weale*
p. 164 ne connaît pas cette édition in-4.
L'une des grandes figures, qui est d'ailleurs répétée plusieurs fois, est en-
dommagée dans le bas.

3172. — Le même. Venetiis, apud Joannem Variscum, Hęredes Bar-
tholomęi Faletti, et Socios. (A la fin :) MDLXXII (1572) in-fol.
Avec des bordures, des fig., des initiales, la marque typogr. gr. s.
b. et la musique notée. Veau brun, riches ornem. à froid, au
milieu du plat supér. la fig. du Christ, dans l'autre, celle de la
Vierge en or. (26612). 300.—

26 ff. n. ch., 277 pp. ch. et 1 f. n. ch. Impr. en grands caractères gothiques,
en rouge et noir, à 2 col. *Weale* p. 164 et *Rivoli, Missels Vénitiens* p. 231
no. 149, mentionnent seulement l'exemplaire de la Bibl. Royale de Munich.
La belle reliure est parfaitement bien conservée ; le texte aussi.

3173. — Le même. Venetiis, apud Ioannem Variscum, Heredes Barthol.
Falletti et Socii, 1573. — Missa de S. Angelo Custode. Senis,
Nic. Misserinus, 1615, in-fol. Avec. des fig. grav. s. bois et la
musique notée. Rel. orig. veau pl., ornem. à froid s. les plats.
(14572). 75.—

25 ff. n. ch., 277 ff. ch. et 3 ff n. ch. Gros caractères gothiques, à 2 col.
par page, en rouge et noir. Exemplaire un peu usé et taché. Le f. a 2 (préface)
manque.
Rivoli, Missels Vénitiens p. 232 no. 151 ne cite qu'un seul exemplaire. *Weale*
p. 164 ne connaît pas cette édition in-fol.

3174. — Le même. Romae, in aedibus Populi Romani, 1578, in-4.
Avec quelques fig. grav. sur cuivre et beaucoup de petites fig.
grav. sur bois, et la musique notée. Veau rouge doré s. les
plats, aux armes, tr. dor. (anc. rel., le dos raccomm.). (14748). 50.—

40 ff. n. ch. et 654 pp. ch Caractères gothiques, à 2 col., en rouge et noir.
Weale p. 166. Le papier est un peu bruni ; quelques annotations à la plume.

LITURGIE.

3175. **Missale Romanum.** Le même. Venetiis, apvd Ivntas, MDLXX-VIII. (1578) in-fol. Avec deux grandes figures, beaucoup d'autres plus petites, des vignettes, des lettres orn. gr. s. bois et la musique notée. Rel. contemporaine d'ais de bois recouv. de veau, ornem. à fr. et dor., tr. dorées. (B. G. 1511). 60.—

18 ff. n. ch., 274 ff. ch. Gros caractères gothiques impr. en rouge et noir, à 2 col. *Weale* p. 166. *Rivoli, Missels Vénitiens* p. 241 no. 166. Impression magnifique. Le frontisp. est un peu endommagé au coin inférieur; quelques taches d'eau.

3176. — Le même. Venetiis, ap. Io. Bapt. Sessam, 1580, in-4. Avec beauc. de belles fig. grav. s. bois, la musique notée etc. Veau rouge doré s. les plats et le dos, tr. dor. et cis. (14586). 60.—

20 ff. n. ch., 253 ff. ch. et 4 ff. n. ch. dont le dernier blanc. Caractères gothiques, à deux col. impr. en rouge et noir. Fort bel exemplaire. Édition inconnue à *Weale* et à *Rivoli, Missels Vénitiens.*

3177. — Le même. Venetiis, apud Dominicum Nicolinum, 1582, in-fol. Avec beaucoup de belles fig. grav. s. bois et la musique notée. Veau pl. (14599). 75. -

22 ff. n ch. et 232 ff. ch. Très belle impression, en gros caractères gothiques, à 2 col., en rouge et noir. *Weale* p. 167. *Alès* no. 150. *Rivoli, Missels Vénitiens* p. 214-245 no. 173. *Bohatta, Katalog* I. no. 310. Bel exemplaire, grand de marges. la reliure est grossièrement raccommodée.

3178. — Le même. Romae, in aedib. Populi Romani, 1586, in-4. Avec beauc. de petites fig. grav. s. bois et la musique notée. Cart. (14617). 50.—

40 ff. n. ch. et 651 pp. ch. Caractères gothiques à 2 col., impr. en rouge et noir. Non cité par *Weale.* Quelques taches d'eau.

3179. — Le même. Venetiis, apud Iuntas, 1596. in-8. Avec des fig. et des initiales grav. s. bois et la musique notée. Veau noir ornem. à froid (anc. rel.). (14986). 50.—

36 ff. n. ch. et 323 ff. ch. Caractères ronds, impr à 2 col., en rouge et noir. *Weale* p. 169. Bon exemplaire.

3180. — Le même. Venetiis, apvd Ivntas MDCVII (1607), pet. in-4. *Avec un frontisp. gr. s. cuivre, des figures et des initiales en bois et la musique notée. Rel. orig. en veau brun, les plats ornem. en or, sur les plats la fig. du Christ et celle de la Vierge, tr. dor., dos raccommodé. (26606). 35.—

32 ff. n. ch., 560 pp. ch. et 4 ff. n. ch. Caractères ronds, impr. en rouge et noir, à 2 col. L'exemplaire est assez bien conservé. Non cité par *Weale.*

3181. — Le même. Venetiis, Balleoni, 1751, in-8. Avec fig. et la musique notée. Veau marbré, encadrem. sur les plats. (6845). 10.—

LXIII, 572 et CXXXVII pp. ch. Caractères ronds, impr. en rouge et noir, à 2 col.

LITURGIE.

3182. **Missale Romanum**. Le même. Venetiis, Nic. Pezzana, 1758, in-4. Avec fig. et la musique notée. Mar. noir, encadr., compart. et milieux sur les plats en or., dos orné, tr. dor. et cisel. (anc rel.). (2953). 15.—

24 ff. n. ch., 648 et CLXXIV pp. ch., 1 f. n. ch. Impr. en rouge et noir, à 2 col.

3183. — Le même. Venetiis, Nic. Pezzana, 1779, in-fol. Avec fig. et la musique notée. Mar. noir, encadr. et milieux en or sur les plats (anc. rel., le dos raccomm.) (5518). 15.—

18 ff. n. ch., 404 et CXII pp. ch. Impr. en rouge et noir, à 2 col. Quelques ff. raccommodés, de légères mouillures.

3184. **Morozzo, Giuseppe**, arcivescovo di Novara. Delle sacre ceremonie, trattati proposti al clero della sua diocesi. Novara, G. Rasario, 1827. gr. in-8. Avec 1 pl. pliée. Cart. (8320). 10.—

430 pp. ch. et 1 f. n. ch.

3185. **Nasco, Giovanni**. Lamentationi a voce pari a quatro voci, con doi passii il Benedictus e le sue Antiphone novamente con ogni diligentia stampate e date in luce. Venetia, Antonio Gardano, 1561. 2 parties (sur 4) in-4 obl. Avec la musique notée. Cart. (28901). *100.—

Dédié « a li Magnifici Signori Academici di Verona » par Giacoma Calderara Nasca, la veuve du compositeur. Altus et Bassus, sont seuls complets, avec un f. de titre et 33 pp. ch. chacun. Eitner VII, 146. Fétis VI, 281 (?). Premierè édition fort rare.

3186. **Nebrissensis, Aelius Antonius**. AVREA EXPO | SITIO HYMNORVM | VNA CVM TEXTV, AB | ANTONII NEBRISSEN- | SIS CASTIGATIONE | fideliter transcripta. | (✠) | | BARCINONE, | ANNO INCARNATIONIS DO- | MINI· M.D. XXI. | (A la fin :) Barcinone ex Typographia Pauli Cortey, & Petri Mali. | Sub anno. 1571. | in-4. Avec une bordure de titre, 23 fig. et la belle marque typogr. gr. s. bois. Cuir de Russie gaufré. (25664). 150.—

58 ff. n. ch. (sign. A-H). Car. ronds. Au verso du titre une grande figure représent le Christ en croix avec les trois Maries (12×17 mm.). Les autres bois, plus petits, de différente exécution, quelques-uns nous paraissent fort anciens, ils représentent tous des scènes de la Passion.

3187. **Odo**, episc. Cameracensis Expositio canonis. missae. Parisiis, Georgius Mittelhus, 10 Dec. 1492. in-4. Avec la marque typogr. sur fond noir, gr. s. b. Vélin. (31967). 400.—

Hain-Copinger 11960. Manque à Proctor et Voullième.
12 ff. n. ch., sign. A, B. Car. goth. de 2 grandeurs, 37 lignes.
Très bel exemplaire, à pleines marges, quelques notes du temps. L'auteur de ce traité, Odon, évêque de Cambrai, né à Orléans, mourut en 1113.
Voir pour la description mon Catalogue 71: Incunabula typographica, no. 615.
Voir le fac-similé à la p. ci-contre.

3188. **Office** de la pénitence pour chaque jour de la semaine, im-

LITURGIE.

primé par ordre du card. de Noailles, archevêque de Paris. Paris, Delespine, 1726. in-12. Veau, dos orné. (6158). 10.—
512 pp. ch., 2 ff. n. ch., XXXIV pp. ch. et 1 f. n. ch.

N.° 3187. — *Odo*. Expositio. Parisiis, 1492.

3189. **Officium B. M. Virginis.** (A la fin, en rouge :) Finit officiū beate marie vir | ginis quā diligentiſſime corre- | ctū. Venetijs

LITURGIE.

ImpreſſuƷ ꝑ dñƷ | BernardinuƷ ſlᴀgninum. M. | ccccc. xij. Die·
xx. Januarij. | (1512) in-8. Avec des bordures historiées à chaque
page, des fig. et la marque typogr. gr. s. bois. Veau (30580). 100 —

185 (sur 194) ff. n. ch. (sign. +, ++, a-y). Car. goth., imprimé en rouge et
noir.
Toutes les pages sont encadrées comme dans l'Officium du même imprimeur,
daté du 26 septembre 1507, les bois de page sont aussi les mêmes. Le prince
d'Essling s'exprime en ces termes sur l'édition de 1507, dans son ouvrage mo-
numental « Les Livres à figures vénitiens » vol. I, pp. 429-30 et 437-35. « Tou-
tes les pages, sont ornées d'un encadrement formé d'une bordure étroite à
motif ornemental dans le haut et sur le côté intérieur ; de trois vignettes sé-
parées par des légendes en gothique rouge, sur le côté extérieur ; et dans le
bas, d'un bloc à figures, tenant la largeur de la justification, et surmonté
d'une légende en gothique ou en italique rouge. Ces blocs de bas de page re-
présentent des épisodes de la vie dé la S. Vierge ». Aux pp. 434-35 il donne
les reproductions de 4 grandes figures et il décrit exactement notre édition
sous le no. 480 aux pp. 443 et 444 de son ouvrage.
Il manque le titre et 8 autres ff. mais il y a la souscription.
Un des plus beaux livres d'heures italiens, extrêmement rare.

3190. **Offiolum** B. Mariae Virginis, nuper reformatum, et Pii V.
Pont. Max. iussu editum. Antverpiae, ex officina Christophori
Plantini, 1575. in-4 Avec 19 excellentes fig. grav. en t.-d. et
de nombreuses belles bordures en bois. Maroquin violet, richement
ornem. à fr., fil. dor., dos orné, fil. intér. (Zaehnsdorf) tr. dor., cis.
et peinte (de l'époque). (23146). 400.—

475 pp. ch., 1 f. n. ch , 1 f. blanc, 70 pp. ch. et 1 f. pour l'impressum. Car.
ronds ; chaque page renfermée dans une jolie bordure. Les délicieuses estampes,
116 s. 73 mm., qui sont imprimées dans le texte et forment le charme prin-
cipal du magnifique volume, ont été gravées après les dessins de *Petrus van
der Borcht*, par plusieurs monogrammistes (IHW, P HVIIS, AᴅB etc.). Pour la
netteté et l'élégance de leur exécution elles peuvent à bon droit rivaliser
avec les eaux-fortes d'*Aldegrever* et des *Wiericx*.
Superbe exemplaire, sans taches ni déchirures, dans une reliure artistique
et digne du livre
Voir le fac-similé à la p. ci-contre.

3191. — Le même. Brescia, Iacobo et Policreto Turlini, 1580. in-12.
Avec plus. grandes fig. grav. s. bois. Veau, orn. s. les plats,
dos orné, tr. dor. et cis. (14962). 25.—

16 ff. n. ch., 578 pp ch. et 1 f. n. ch. Gros car. goth. en rouge et noir.

3192. — Le même. Venetiis, apud Iuntas, 1583. (A la fin :) 1581. in-12.
Avec nombreuses fig. dont plusieurs occupant la page entière,
et 2 marques typ. gr. s. b. Veau, ornem. à froid. (14434). 30.—

18 ff. n. ch., 275 ff. ch. Car. goth., impr. en rouge et noir. Exemplaire bien
conservé sauf des taches dans quelques ff.

3193. — Le même. Venetiis, apud Alexandrum Gryphium, 1585. in-12.
Avec plus. fig. grav. s. bois. Veau brun, orn. s. les plats, dos orné,
tr. dor. (16440). · 25.—

12 ff. n. ch., 197 ff. ch. et 1 f. n. ch. Car. goth., impr. en rouge et noir.

N.° 3190. — *Officium*. Antverpiae, Plantin, 1575

LITURGIE.

3194. **Officium** Beatae Mariae Virginis, (graece et lat.) nuper reformatum et Pii V. iussu editum. Hymni graece translati et suis numeris restit., antip. et collectae adjunctae, per *Feder. Murellum.* Additae sunt Vesperae graeco-latinae. Parisiis, ex off. H. de Marnef, ap. Dion. Cavellat, 1603. 2 pties. en 1 vol. in-12. Avec beaucoup de grav. e. b. Vélin (11369). 15.—

> 40 ff. n. ch., 333 ff. ch. et 2 ff. n. ch. Car. ronds, le grec en curs., à 2 col., impr. en rouge et noir. La 2° ptie. (Vesperae et Completorium) de 38 ff. ch. manque. Bel exemplaire sauf le titre qui est taché.

3195. — Officium Beatae Mariae Virginis B. Pii V. Pontificis Maximi jussu editum, et Urbani VIII. Auctoritate recognitum. Venetiis, Paulus Balleonius, 1711. in-8. Avec des grav. s. c. Veau. (1792). 10.—

> 12 ff. n. ch., 421 pp. ch., 1 f. n. ch. quelques ff. du commencement et de la fin piqués de vers.

3196. — Le même. Con l' Uffizio de' Morti etc. etc. Venetiis, Balleoni, 1715. in-8. Avec des grav. s. c. Mar. noir, tr. d. (8961). 10.—

> 12 ff. n. ch., 453 pp. ch. et 1 f. n. ch.

3197. — Le même. Venetiis, Pezzana, 1758. in-8. Avec des grav. s. c. Veau, les plats richement orn., tr. d. (rel. défraîchie). (9019). 10.—

> 12 ff. n. ch., 405 pp. ch. et 1 f. n. ch.

3198. — Le même. Venetiis, Nicol. Pezzana, 1759. in-16. Avec 5 fig. grav. s. c. Maroquin rouge, avec ornements, dos orné, tr. cis. et dor. (26183). 10.—

> 16 ff. n. ch., 354 pp. ch. Qq. taches d'usage.

3199. — Ofizio della B. V. Maria, con l'ofizio de' defonti ecc. per uso delle Congregazioni de' *Secolari.* Secondo la riforma di Pio V, Clemente VIII ed Urbano VIII. Con l'aggiunta del Proprio di tutti li santi. Verona, Pierant. Berno, 1730. in-4. Avec 2 grav. s. c. Veau. (9486). 10.—

> 32, 448, 40 et 15 pp. ch. Exemplaire un peu usagé, quelques ff. restaurés, il manque les pp. 111-112.

3200. — L' Office de la Vierge, l'ordinaire de la messe etc. etc. en latin et en français. Paris, Le Petit, 1735. in-24. Avec des grav. s. c. Veau, ornem. et milieu en or, dos orné, tr. d. (3942). 10.—

> 15 ff. n. ch. et 401 pp. ch.

3201. **Officium** in festo et in octava Sancti Joseph ecclesiae universae auspicis et patroni. Verona, Merlo, 1869. in-8. D.-veau. (7289). 10.—

> LII, 50, pp. ch. et 1 f. n. ch. Volume très rare, tiré à 50 exemplaires seulement.

3202. **Officium** Hebdomade fancte, a Dominica in ramis Palmarum, usque ad tertiam feriam post Pascha inclusive, cum appositione

LITURGIE.

officii sepulture Christi et eius resurrectionis, secundum S. Romanam Ecclesiam. Venetiis, ap. Petr. Bosellum, 1559. in-12. Avec beauc. de fig. et la marque typ. grav. s. bois. D.-vélin. (14963). 30.—

171 ff. ch. et 1 f. n. ch. Car. goth., eu rouge et noir.
D'après *Brown* ce typographe ne débuta qu'en 1556, et le présent ouvrage serait une de ses premières productions.
Un grand nombre des gravures sont coloriées. Bel exemplaire.

3203. **Officium** hebdomadae sanctae juxta ritum Ord. *Praedicatorum* sub Ang. Gul. Molo, ejusdem ord. procuratore generali. Romae, Tinassi, 1720. pet. in-8. Avec frontisp. gr. Mar. (6788). 10.—

1 f. de titre et 403 pp. ch. Impr. en rouge et noir.

3204. **Officium Rakoozianum** sive varia pietatis exercitia cultui divino Mariae sanctorumque patronorum honori debita. Ed. auctior. Tyrnaviae, in Acad. Soc. Jesu typogr., 1730. in-12. Avec frontisp. et des fig. gr. s. c. D.-veau. (8483). 10.—

13 ff. n. ch., 586 pp ch. et 4 ff. n. ch.

3205. — Le même. Ed. noviss. Tyrnaviae, Typis Coll. Acad. S. J., 1769. in-12. Avec des grav. s. c. Veau, orn. à froid, tr. d. (8091). 10.—

11 ff. n. ch., 509 pp. ch. et 3 ff. n. ch.

3206. **[Officium Savonarolae]**. L' Officio proprio per Fra Girolamo Savonarola e i suoi compagni scritto nel secolo XVI e ora per la prima volta pubblicato con un proemio (per Cesare Guasti e Carlo Capponi). Prato, Tipogr. Guasti, 1860. gr. in-8. Br. neuf. (18900). 10.—

40 pp. ch. Monument curieux du culte que quelques Dominicains rendirent à Savonarola après sa mort, comme s'il eût été régulièrement canonisé. Tiré à 47 exemplaires seulement.

3207. **Olivo, Simpliciano**. Salmi per li Vesperi di tutto l'anno con il Cantico della B. V. à otto voci correnti, diuisi in due Chori con il basso Continuo per l'Organo. Opera Terza. Bologna, Giacomo Monti, 1674, 9 pties. en 1 vol. in-4. Avec la marque typogr. s. les titres et la musique notée. Cart. (28485). 250.—

Primo Choro Canto, Tenore, Alto, Basso. à 36 pp. ch.; Secondo Choro Canto, Tenore, Alto, Basso, à 35 pp. ch. et Basso continuo 32 pp. ch. (Il manque Primo Choro Canto pp. 33-36, Alto pp. 25-28, 33-36 et Secondo Choro Canto pp. 9-16; dans la 2. partie [Tenore I] qq. ff. endommagés avec perte de texte). Dédié à « Ferrando Gonzaga, Duca di Guastalla ».
Eitner VII, 236. *Fétis* VI, 368. L'ouvrage renferme 18 compositions.

3208. **Orationes,** responsa, literae ac mandata ex actis Concilii Tridentini collecta, nuperque in lucem aedita. Venetiis, Domin. de Farris, 1569. in-8. Avec des initiales hist. et la marque typ. gr. s. b. Cart. (2288). 10.—

4 ff. n. ch. et 189 pp. ch. Car. ital.

LITURGIE.

3209. **Order** (The) of the Administration of the Lords Supper or Holy Communion. Reprinted from the Book of Common Prayer, and Administration of the Sacraments. And other parts of divine Service for the use of the Church of Scotland. Edinburgh, Robert Young, 1637. in-4. Rel. (27626). 10.—

Reprint verbal and literal, printed by Robert Anderson, Glasgow 1881, with a large introduction. XXXIII pp. ch., 1 f. n. ch., 24 pp. ch., 1 f. n. ch., 1 f. blanc.

N.° 3210. — *Ordinatio ecclesiastica.* Copenhagae, 1537.

3210. **Ordinatio.** (Titre :) ORdinatio | Ecclefiaſtica | Regnorum Daniæ et | Norwegiæ et Duca- | tuum, Slefwicenſis, | Holstatiæ etcet. | Anno Domini M. | D.xxxvij. | (A la fin, en gros car.:) Ex Officina literaria Joan- | anis (sic) Vinitoris Stutgardi- | ani in nouo clau- strali | vico Haffnie | die Lucie| virgi- | nis | 1537 | . (Copenhague 1537). pet. in-8. Avec le portrait du roi Chrétien, 2 bordures hist et orn., 2 listeaux et quelques initiales gr. s. b. Vélin, fil. et orn. à froid (anc. rel.). (30511). 400. —

8 ff. dont les ff. 2-7 ch. en bas et le dernier blanc : 10) ff. ch. dont 1-4 sans ch., plus 4 ff. n. ch. dont le dernier blanc (sign. —, A-Z, AA-CC). Car. goth., 22 lignes par page.
Le titre est encadré d'une jolie bordure ; au verso un beau bois représentant

LITURGIE.

le roi Chrétien en pleine figure, 85✕5⁴ mm. Les ff. 2-7, ch. en bas, contiennent le manifeste du roi, daté, f. 7 recto en gros car.: Datum Haffniæ in Cafiro | noflro Anno domini M.d. | xxxvij. fecunda Septëbris. | qua die publice ordinati fût | diœceflum Super- | intendentes. | F. l (sign. A). recto: Ratio Eccle-flaflicæ ordi- | nationis lex præcipue | complectitur. | F. lxvii (67) verso: Pia et vere Ca- | tholica ʒ cöfen- | tiens veteri Ec- | clefiæ ordinatio | Cæremoniarum | pro Canonicis | et monafleriis. | ; ces lignes, impr. en gros car., sont renfermées dans une bordure. Les ff. 91-96 contiennent le Canon Missae en langue danoise, avec des lignes pour la musique, qui y devait être ajoutée en manuscrit. Les 3 ff. impr. n. ch., à la fin, renferment la table des matières, au verso du f. 3 la souscription citée.

Livre de liturgie extrèmement rare; très bonne conservation.

Voir le fac-similé à la p. 898.

Ordo Missae. Cracoviae, 1512.

Voir *Burchardus* n. 3028.

3211. **Ordo** servandus in proceffionibus faciendis in tribus defignatis diebus in Bulla vniuerfali, atque edicto fpeciali Romæ promulgatis de mandato Pauli, Papæ Tertii. (A la fin:) Romæ in Vico Peregrini [Balth. de Cartulariis] s. a. [vers 1543] in-8. Avec des armoiries gr. s. b. **Non rogné.** (25937). 15.—

4 ff. n. ch. (sign. A). Car. ronds. Le texte commence au recto du f. 1: « IN primis cantetur hymnus Veni creator.... ».

3212. **Ordo feroa** | dus in publicis fupplicationibus ha- | bendis in tribus defignatis die- | bus in bulla vniverfali, atq; | edicto fpeciali Ro- | mæ promulga- | tis de mã | dato Sanctiffimi Domini | nofiri Pauli, diuina | ꝓuidentia Pa- | pae III. S. nn. typ. [Romae, vers 1545] pet. in-4. Cart. (25944). 10.—

4 ff. n. ch. (sign. A), car. ronds. Le texte commence au-dessous de l'intitulé cité: « In primis aufpicetur in hymno.... » La première ligne du titre en gros car. goth., gr. s. bois. Plaquette fort rare.

3213. **Palaeotus, Gabr.,** Card. De imaginibus sacris et profanis libri V, quibus multiplices eorum abusus iuxta Conc. Tridentini decreta deteguntur ac variae cautiones proponuntur. Ingolstadii, Dav. Sartorius, 1594. in-4. Avec des initiales orn. et la marque typ. gr. s. b. Vélin souple. (3778). 25.—

9 ff. n. ch., 382 pp. ch. et 14 ff. n. ch Car. ronds. Ouvrage fort intéressant et important pour l'histoire des arts religieux. Fortes piqûres dans le fond blanc de quelques ff.

3214. **Palestrina, Gio. Pier Luigi da.** Missarum cum quatuor et quinque vocibus, liber quartus nunc denuo in lucem aeditus. Venetiis, Angelus Gardanus, 1582. 5 pties. en 1 vol. in-4. Avec bordures de titre, la marque typogr. et beauc. de petites initiales gr. s. b. et la musique notée. Cart. (28019). 250.—

Cantus 46, Tenor 45, Altus 45, Bassus 49 et Quintus 26 (ch. 26-5') pp. ch. (Titre du Bassus manque). Dédié: « Gregorio XIII, Pont. Maximo ». Cet ouvrage fort rare renferme quatre messes à quatre voix, et trois à cinq voix;

LITURGIE.

elles ne se distinguent pas l'une de l'autre par des titres particuliers. *Eitner* VII, 297. *Fétis* VI, 434, no. 4. — Exemplaire un peu taché d'usage et un peu raccommodé ça et là

3215. **Palestrina, Gio. Pier Luigi da.** Motectorum quinque vocibus. Liber quintus. Nunc denuo in lucem editus. Venetiis, Haeres Hieronymi Scoti, 1601. in-4. Avec la grande marque typogr. et la musique notée. Vélin. (30855). 60. —

> Le « Cantus » seul, 31 pp. ch. Contient '8 nos. Dédié à « Andreae Bathorio, S. R. Eccles. Card. Amplrss. Stephani, Serenissimi Poloniae Regis Nepoti ». *Fétis* VI, 4.5, no. 2'. *Eitner* VII, 298, mentionne les éditions de 1584, 1588, et et 1595, mais non la présente.

3216. — Motectorum quae partim quinis, partim senis, partim octonis vocibus concinuntur. Liber secundus. Venetiis, Angelus Gardanus, 1594. in-4. Avec bordure de titre, la marque typogr. et la musique notée. Vélin. (30853). 60.—

> Le « Cantus » seul, 48 pp. ch. Contient 46 nos. *Eitner* VII, 298, cite 5 autres éditions de 1572-88, et *Fétis* VI, 435, no. 18, deux autres.

3217. — Motectorum quae partim quinis, partim senis, partim octonis vocibus concinuntur. Liber tertius. Nunc primum in lucem æditus. Venetiis, Haeres Hieronymi Scoti, 1575. 6 pties. en 1 vol. in-4. Avec la marque typogr. s. les titres et la musique notée. Cart. (28223). 450.—

> Cantus 51, Tenor 51, Altus 51, Bassus 51, Quintus 57 et Sextus 23 pp. ch. (Le titre de la prem partie manque). Dédié: « Alfonso Secundo Ferrariae, Mutinae et Regii Duci ». *Eitner* VII, 298. Édition inconnue à *Fétis* (VI, 435, no. 19) qui cite comme la première celle qui fut publiée la même année par Aless. Gardano. Collection très rare, renfermant 44 Motets.

3218. — Le même ouvrage. Venetiis, Angelus Gardanus. 1594. in-4. Avec encad. de titre et la marque typogr. gr. s. b. et la musique notée. Vélin. (30854). 60.—

> Le « Cantus » seul, 51 pp. ch. Contient 44 nos. C'est la 4. édition. *Eitner* VII, 298. *Fétis* VI, 435, no. 19.

3219. **(Palmieri, Vincenzo).** Trattato storico-dogmatico-critico delle Indulgenze. 2. ed. Prato, Angiolo Casini, 1787, in-8. Br. n. r. (B. G. 2036). 10.—

> 163 pp. ch. *Melzi.* III, 166.

3220. **(Pani, Tommaso Vincenzo,** O. Dom.). Della punizione degli eretici e del tribunale della Santa Inquisizione. Lettere apologetiche. S. l. [Faenza] 1789. 2 vol. in-8. Br. n. r. (B. G. *486). 10.—

> XVI-314, VIII-292 pp. ch. *Melzi*, II, 357.

3221. **Paolucci, Giuseppe,** Min. Conv. Arte pratica di contrappunto dimostrata con esempj di varj autori e con osservazioni. Vene-

LITURGIE.

zia, Ant. de Castro, 1765-72. 3 vol. in-4. Avec la musique notée.
Vol. 1 et 2 rel. en 1 vol. vélin, vol. 3 cart. non rogné. (31668). 100.—

Dédié à la « procuratoressa Chiara Marcello Zeno ».
Ouvrage fort rare contenant les « Esempi » tirés de compositions d'Orl.
Lasso, Giac. Ant. Perti, Gio. C. M. Clari, il Palestrina, Ant. Caldara, Ben.
Marcello, Gius. Bernabei, Lod. Vittoria, G. P. Colonna, Cost Porta, Matt.
Isola, Ant. M. Bononcini, Gius. Gonella, Ant. Pacchioni, G. Fr. Handel, P. S.
Agostini, Crist. Morales, Gius. Zarlino, Bonif. Graziani, Porta, Gio. P. Co-
lonna, etc. Eitner VII, 31?. Fétis VI. 446: « collection de morceaux de mu-
sique des styles d'église et madrigalesque, présentés comme exemples de l'art
d'écrire, et analysés dans tous les détails, de manière à former un cours de
composition pratique ». Bel exemplaire, à pleines marges.

3222. **Paolucci, Giuseppe.** Le même. Vol. I et II. Venezia, 1765-
66. in-fol. Cart. n. r. (18120). 50.—

3223. **Paroissien,** nouveau, contenant les offices des principales fêtes
de l'année etc. Paris, Langlumé et Peltier, (18..). in-12. Avec
des grav. Veau. (7448). 10.—

592 pp. ch.

3224. **Paulus Germanus de Middelburgo.** Paulina de recta pas-
chae celebratione : et de die passionis domini nostri Jesu Christi:
(A la fin :) ℭ Impressum Forosempronii per spectabilē virū
Octauianū petrutiū ciuē Forosemproniēsem īpressoriae artis pe-
ritissimū Anno Domini. M.D.XIII. die octaua Julii. etc. (1513).
Avec deux belles bordures, les armes pontificales, la marque
typograph. et de nombreuses initiales gravées en bois, sur fond
noir. D.-vél. (*27132). 250.—

396 ff. n. ch., sign. a-t, A-O, W, P-Z, AA-GG. Car. ronds, impr. en rouge et
noir.
L'auteur, né à Middelbourg, en 1445, évêque de Fossombrone, met au devant
de son ouvrage 7 lettres adressées à Léon X, à l'empereur Maximilien et a,
où il plaide avec ferveur pour la réforme du calendrier. — Ouvrage d'un grand
intérêt sous le rapport typographique, à cause de la beauté de l'impression,
et aussi à cause des bordures et des vignettes sur bois dont il est orné, la
principale production de l'imprimerie établie à Fossombrone par Ottaviano
Petrucci, à qui l'on doit l'invention d'une méthode nouvelle alors d'imprimer
la musique. Voir Fumagalli, Lexicon typogr. Italiae p. 162-164.
Voir le fac-similé a la p. 902

3225. — Compendium correc | tionis calendarii pro | recta pafche ce-
lebra- | tione. | S. l. n. d. (Romae, Marcellus Silber, alias Franck,
1516) in-4. Avec une gracieuse bordure de titre s. fond noir,
gr. s. b. Cart. (23647). 40.—

16 ff. n. ch. Car. ronds Ce traité est un extrait du grand ouvrage de l'au-
teur imprimé, en 1513, à Fossombrone (voir le no. précédent), extrait qui fut
distribué parmi les pères du Concile de Lateran.

3226. — Secundum compendium | correctionis calendarij | côtinens et

❡ Ad facratiffimam cæfaream maieftatem , libri de
die paffionis domini noftri Iefu Chrifti dedicatio.
❡ Paulus de Middelburgo, dei & apoftolicæ fedis
gratia epifcopus forofemproniéfis,fere niffimo roma
norum regi Maximiliano imperatori electo femper
augufto fœlicitatem optat.

Ogitanti mihi Maximiliane rex i
clyte cuinam principi lucubratiū
culas meas de die paffionis domini
noftri Iefu Chrifti confcriptas de
dicarem,uenit in mentem quod iā
pridem a ueridicis & fide dignis ac
cepi,te in lucem huius mundi primum fuiffe æditum
ipfo die quo Chrifti faluatoris paffio a chriftianis re,
colebatur,quem diem ueneris fanctum appellant:cū
ergo dies ifte a diuina prouidentia fuerit dicatus ge
nio tuo, æquum atq; honeftum putaui lucubratiun,
culas meas de eodem die cōfcriptas(quafi tuo genio
congruentes)eidem dedicare.ad quod accedit , quia
apud prifcos,dies natalis regis a populo obferuari &
fefta deuotione ac ftrenis celebrari folet , cum ergo
non modo natalis mei foli princeps exiftas,& iunio
ris noftri ducis auus, uerum etiam romanorū & ger
manorū rex,quinimmo totius chriftianæ reipublicæ
imperator,Chriftiq; faluatoris paffionis cultor præci
puus femper fuifti,uifa eft mihi tua maieftas appri
me digna cui hanc noftram lucubratiunculam quafi
ftrenā natali eius cōfentaneā dedicarem:folent enim

A

LITURGIE.

exponens | diuerfos modos cor- | rigendi calenda- | riū pro recta | pafche ce- | lebratio- | ne. | (A la fin :) ℂ Impreffum Romę per Marcellū Silber | al's. Franck, pridie Noñ ＊Junias ＊M ＊d ＊xyi ＊ | (1516) in-4. Avec la même jolie bordure et plus. belles initiales s. fond noir, gr. ꜱ. b. Cart. (23648). 40.—

26 ff. n. ch. Car. ronds. Comme le livret précédant celui-ci plaide pour la cause de la réforme du calendrier. Il est adressé au pape *Léon X* et au Concile.

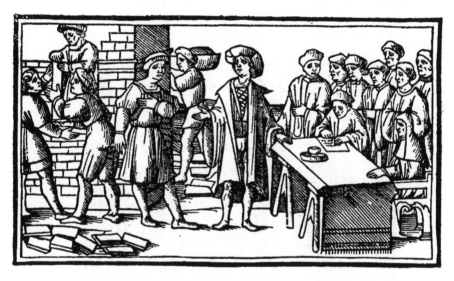

N.° 3230. — *Pontificale Romanum*. Venetiis, 1520.

3227. **Perpetvatio** | OFFICIORVM | ETIAM ROMANAE | CVRIAE | . (A la fin :) Impreffum Romae in Aedibus Ludouici Vicentini | CVM PRIVILEGIO | [1525] in-4. Avec les armes du Pape s. le titre et deux belles lettres orn. gr. s. b. Cart. (25928). 10.—

4 ff. n. ch. (sign. A). Car. ital. particuliers à cette typographie: Au verso du titre : Clemens papa VII | (C)VM Dilectus filius Francifcus | Armellinus Medices.. . | ; (A la fin :) Datum Romœ apud. S. Petrum Die Menfis MDXXV. Plaquette fort rare.

3228. **(Pezzo, Gius. M.**, Teatino). La difesa de' libri liturgici della chiesa romana e del cardinale Gius M. Tomasi Cher. Reg. illustratore e divulgatore di essi. Contra certe Osservazioni sparse d'intorno. Palermo, Rosello, 1723. in-4. Cart. (9472). 10.—

XXIV, 143 pp. ch. Dédicace de l'imprimeur au « Principe di Lampedusa ». *Melzi* I, 298.

LITURGIE.

3229. **Phinot, Domenious.** Liber primus Mutetarum quinque vo-
cum. Venetijs, Antonius Gardanus, 1552. 4 pties. (sur 5) en 1
vol. in-4. obl. Avec la marque typogr. s. les titres et la musi-
que notée. Cart. (28690). 50.—

Exemplaire défectueux contenant: Cantus pp. 1. 6-38, Tenor p. 1-3, 16-38,
Altus pp. 1-25, 30-38, Quintus pp. 24-28. Recueil fort rare de 27 motets. C'est
probablement la première édition. *Eitner* VII, 427. Édition non citée par *Fétis*
(VII, 41).

3230. **Pontificale Romanum.** Pontificale ſ'm Rituʒ ſa- | croſan-
cte Romane eccleſie cũ multis additionibus | opportunis ex apl'ica
bibliotheca ſũptis ʒ alias | nõ īpreſſis:.... (A la fin:).... In florē-

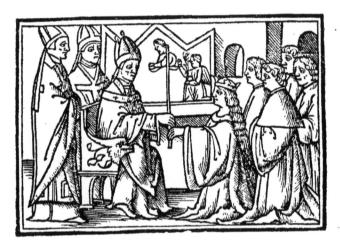

N.° 3.30. — *Pontificale Romanum.* Venetiis, 1520.

tiſſima | Venetiarũ vrbe per ſpectabileʒ virũ dñm | Lucamantoniũ
de giũta florentinum | Anno dñi. M.D.xx. Die. xv. Sep- | tēbris
ſtudioſiſſime ʒ diligentiſſi | me Impreſſus explicit feliciter. | (1520)
gr. in-fol. Avec 4 magnifiques bordures, 3 grandes et 162 petites
fig. grav. s. bois, nombreuses initiales, la marque typograph. et
la musique notée. Maroquin vert, doré à compart. s. le plat de
devant, tr. dor. et cis. (tr. anc.) (Rel. moderne, genre Gro-
lier). (27116). 750.—

6 ff. n. ch., '53 ff. ch. et 1 f. blanc (manque). Gros car. goth. à 2 col. par
page, en rouge et noir, avec la musique notée. Les 4 encadrements (titre, f.
1, 104, et 174) sont identiques; celui du titre seul faiť voir, dans sa partie in-
férieure, les figures de 5 Saints, au lieu des 2 anges qui soutiennent un écus-
son blanc. *Rivoli*, p. 424, note 2 seules bordures. Les 3 grandes figures, aux
mêmes ſſ, 133×75 mm. chacune, représentent la confirmation, la fondation
d'une église et la procession des pénitents au jour des cendres. Les petites

LITURGIE.

figures, qui se trouvent sur presque chaque feuillet, mesurent 55✕83 mm. Tous les bois, d'un assez joli style, de la manière de Zoan Andrea, sont ombrés. *Alès* no. 165.
Les ff. prél. sont traversés d'un petit trou, et il paraît qu'il manque le 6. f. n. ch. contenant la fin de la table. L'exemplaire est grand de marges, réglé et fort bien conservé et revêtu d'une très jolie reliure moderne.
Voir les 3 fac-similés aux pp. 90.ʲ, 904 et 905.

3231. **Pontificale Romanum** Clementis VIII, nunc Urbani VIII. auctoritate recognitum. Parisiis, Impensis Societatis Typogr. Librorum Officij Ecclesiastici, 1664. 3 pties. en 1 vol. in-fol. Avec titre gravé, un très grand nombre de figures en t.-d. et beauc de musique notée. Maroquin rouge, fil., mil., dent., dos richem. orné, tranch. dor. (B. G. 2344). 150.—

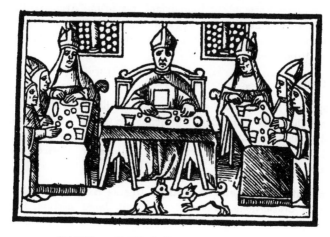

N.° 3230. — *Pontificale Romanum.* Venetiis, 1520.

6 ff. n. ch., 212, 207 et 140 pp. ch. Imprimé en rouge et noir. Exemplaire fort bien conservé ; reliure magnifique du temps aux armes d'un cardinal.

3232. **Pontius, Petrus,** Parmensis Hymni solemniores ad Vespertinas horas canendi, qvattuor vocibvs. Noviter impressis. Venetiis, Ricciardus Amadinus, 1596. 4 pties. en 1 vol. in-4. Avec encadrement de titre, la marque typogr. (orgue) et la musique notée. Cart. (28048). 200.—

Cantus, Tenor, Altus et Bassus, à 25 pp. ch. Dédié : « Consortialibus Ecclesiae Cathedralis Parmae ». *Eitner* VIII, 17. *Fétis* VII, 96. Le recueil contient 22 Hymnes.

3233. **Porta, Hippolytus a,** S. J. De cultu dei et hominum opus liturgico-morale. Liber primus liturgicus continens adnotationes

LITURGIE.

ad rubricas missalis romani etc. Venetiis, Pleunich, 1738. in-4.
D.-veau. (9626). 10.—

4 ff. n. ch. et 383 pp. ch.

3234. **Preoationes** animo ad missam praeparando.... in usum sacer-
dotum. Tridenti, Monauni, 1831. pet. in-8. Veau. (1697). 10.—

408 pp. ch.

3234ª. **Preces** et orationes recitandæ in processione ab illvstriss. D. D.
Jo. Baptista Briuio, Episcopo Cremonensi indicta, pro transla-
tione corporum SS. Marcellini, & Petri martirum Hymerij Epi-
scopi Confessoris, & Homoboni confessoris, & concivis Cremo-
nensis ipsius Civitatis Cremonæ patronorum, nec non, & Sancto-
rum Babylæ Episcopi, et Simpliciani martirum, Archelai Dia-
coni, & Arealdi martirum, & B. Facii confessoris Cremonensis etc.
Cremonæ, Apud Christophorum Draconium, & Barucinum Zan-
nium, 1614, in-8. Cart. (9928). 10.—

16 pp. ch. Document fort rare pour l'histoire de la typographie à Cremona
au XVIIᵉ siècle, presque tont-à-fait inconnue.

3235. **Proprium Sanctorum** exemptae cathedralis ecclesiae et dioe-
cesis Labacensis jussu Caroli principis ac episc. Labac. e co-
mitibus ab Herberstein, congestum per G. Japel. Labaci, Eger,
1781. Accedit Appendix nova. Ibid., Kleinmayer, 1796. En tout
7 parties en 1 vol. in-8. Veau. (6195). 10 —

3235ª. **Prudentius Clemens, Aurelius**. Opera: Ex postrema doct.
virorum Crecensione. Amsterod., ap. Guil. Janss. aesium, 1625.
(A la sphère) in-16. Avec frontisp. grav. en t.-d. Vél. (27660). 10.—

261 pp. ch. Le texte est celui de l'édition de Wechel 1613, faite par J. Weit-
zius sur 8 manuscrits et 6 anc. éditions. Impression très jolie en caract. plus
minces que ceux des *Elzevier*. Ex-libris de 1718.

3236. **[Psalterium Polyglottum]**. Pfalterium, Hebrǫum, Grǫcū, | Ara-
bicū, & Chaldǫū, cū tribus | latinis īterp̃tatōibus & gloſſts. | (A
la fin :) Impreſſit miro ingenio, Petrus Paulus | Porrus, genuae
in ædibus Nicolai Iuſii | niani Pauli, praeſidente reipub. genuen-
ſi | pro Sereniſſimo Francorꝗ Rege, preſian | ti viro Octauiano
Fulgoſo, anno chriſtia | ne ſalutis, milleſimo quingenteſimo ſex |
todecimo menſe. VIIIIbri. | (Genuae 1516) in-fol. Avec une ma-
gnifique bordure de titre, de fort belles initiales et la marque
typogr. sur fond noir à la fin. gr. s. b. Veau, fil. mil., tr. dor.
(27896). 250.—

200 ff. n. ch. (sign. A-Z, &, ɔ). Cette édition remarquable parce qu'elle est
la première polyglotte imprimée avec les caractères propres à chaque lan-

LITURGIE.

gue, ne l'est pas moins par la singularité du commentaire d'Augustinus Justinianus de l'ordre des prêcheurs. Celui-ci a trouvé le moyen de faire entrer une vie assez étendue de son célèbre compatriote Christophe Colombe à l'occasion d'une note sur le psaume XIX « Coeli enarrant » (f. C 7 recto :) » D. Et in fines mundi [uerba eorum, Saltem | tēporibus noſtris qbs | mirabili aufu Chrīflo | phori columbi genu- | enfis, alter pene orbis | repertus eſl chriflia- | norumq; cetui aggre- | gatus. At uero quoni- | am Columbus frequē | ter p̄dicabat ſe a Deo | electum ».... Celle finit au recto du f. D). — C'est la première biographie assez étendue que nous possédons du grand navigateur. *Harrisse* no. 88 pp. 154-158. *Brunet* IV, 919. Exemplaire aux marges assez larges et bien conservé sauf des piqûres et des taches d'eau.

3237. **[Psalterium Polyglottum]**. PSALTERIVM | IN QVATVOR | LINGVIS | HEBRAEA | GRAECA | CHALDAEA | LATINA. | IM-PRESSVM | COLOIAEN | MDXVIII. | (1518). in-fol. Avec une belle bordure de titre et de belles initiales gr. s. b. D.-vél. (25021). 150.—

> 141 ff. n. ch. et 1 f. blanc.
> Le Psautier est imprimé à deux col. par page, en latin, éthiopien (geéz), grec et hébreux. A la fin se trouve un épilogue de l'éditeur « Io. Potken Præpoſitus Eccleſiœ Sancti Georgij Colonień. Peregrinarum literarum ſtudioſis. S. » et la souscription « ABSOLVTVM COLONIAE AGRIPPI- | NÆ ANNO DOMINI. | MDXVIII. | IIII. IDVS | IVN. | — Ensuite un f. blanc et l'appendix sous le titre : INTRODVCTIVNCVLAE | IN TRES LINGVAS | EXTERNAS. | HEBRAEAM | GRAECAM | CHALDAEAM. *Brunet* IV, 919-20.
> Bel exemplaire de cet ouvrage rare et recherché à cause de sa belle exécution typographique. Quelques pages entourées d'annotations manuscr. d'une écriture très mince. Jolie bordure composée de fleurs gothiques etc.

3238. **Psalterium** et Cantica Canticorum et alia cantica biblica, AETHIOPICE ; et syllabarium seu de legendi ratione. (F. 100 r.º, en rouge :) ℭ Impreſſum eſt opuſculū hoc ingenio ꝫ impenfis Ioȧnis Potken | Prepoſiti Eccleſie ſancti Georgij Colonień. Rome per Marcellum | Silber al's Fräck : ꝫ finitū Die vltima Iunij Anno ſalutis. M.D. xiij. | (1513) in-4. Avec une belle figure gr. s. b. Mar. rouge, fil. et encadr. sur les plats, dos orné, dent. intér., tr. dor. (Stamper). (29107). 500.—

> 168 ff. n. ch. (signatures en caract. éthiopiens).
> Le recto du 1. f. est occupé par la superbe figure du roi David assis sous un arbre, jouant de la harpe : ce beau bois, 161×97 mm., légèrement ombré et encadré d'une bordure ornementale sur fond rouge, est tiré en rouge. Au verso un avertissement de Potken, en latin. Le texte commence, sans titre, au recto du f. 2 et se termine au recto du f. 100, suivi d'un avertissement de Potken et du colophon cité. Au verso 7 lignes de texte, à la fin une autre lettre de Potken avec une seconde souscription imprimée en rouge : Finitū Romæ Die. X. Septembris. Anno xp̄ianæ | Salutis. M.D XIII. | Les 2 derniers ff. sont occupés par : Alphabetū ſeu potius Syllabariū lꝑaꝗ Chaldeaꝗ. | Un premier avertissement de Potken se trouve au recto du f. 90. *Brunet* IV, 921.
> **Premier** livre imprimé avec des caractères éthiopiens, en rouge et noir. Magnifique exemplaire, grand de marges, de ce volume fort rare, exécuté avec grande élégance.
> Voir le fac-similé à la p. 908.

3239. — *Arabice*. Liber psalmorum Davidis, ex arabico idiomate in latinum translatum a *Gabr. Sionita* Edeniensi et *Victorio Scialac*

N.º 3238. — *Psalterium Aethiopice.* Romae, 1513.

LITURGIE.

Accurensi Maronitis. Romae, ex Typographia Savariana, 1614. in-4. Veau pl. (18155). 25.—

Texte arabe vocalisé et traduction littérale en latin. Élégants et gros caract. *neshki* fondus par ordre de *Franç. Savary de Brèves.* Bel exemplaire. Sur le frontisp. le nom autogr. du célèbre arabiste *Franc. Dombay.*

3240. **Psalterium.** *Graece.* Davidis regis ac prophetae psalmorum liber (graece et lat.). Ad exemplar Complutense. Antverpiae, ex off. Christoph. Plantini, 1584. in-16. Avec la marque typ. D.-veau. (17430). 15.—

267 pp. ch. et 3 ff. n. ch. Car. ronds, le grec en car. curs. Jolie édition de poche. Titre timbré.

3241. — Apolinarij interpretatio Psalmorum, versibus heroicis (graece). Ex Bibliotheca Regia. Parisiis, Adr. Turnebus, 1552. pet. in-8. Avec marque typ. Cart. (A. 231). 15.—

4 ff. n. ch., 198 pp. ch. et 3 ff. n. ch. *Brunet :* Edition belle, non commune. Quelques notes marginales du temps.

3242. — Psalterium. Davidis (graece). Venetiis, Typogr. Hellenica Phoenix, 1843 pet. in-8. Cart. (9162). 10.—

181 pp. ch.

3243. — *Hebraice.* Liber Psalmorum hebraice cum versione latina Santis Pagnini. Basileae, Brandmüller, 1705. in-12. Veau, dos orné. (2796). 10.—

218 ff. n. ch.

3244. — *Latine.* Pfalmifia fm cfue | tudinem roma- | ne curie. | (A la fin:).... Impreffuʒ Venetijs Im | penfis Luceantonij de giunta Florētini. | Anno. 1504. die primo kal'. Septembris. | .in-8. Avec plus. petites figures grav. s. bois. Veau, ornem. à froid et dor. (Rel. endomm.). (14971). 75.—

8 ff. n. ch. pour le titre et le calendrier et 136 ff. ch. Gros car. goth. en rouge et noir. L'impressum se lit au recto du f. 112. Les pages suivantes jusqu'au recto du f. 136 sont occupées par le *Hymnarius.* Parmi les figures l'initiale B au recto du f. 2 est remarquable pour la finesse de son exécution. Exemplaire un peu court de marges et usé ; le premier f. est raccommodé, et il manque le f. 8. dernier du calendrier.

3245. — Pfalterium fcd'm | Bibliam : Diuo Hieronymo | interprete : ad Paulam | ʒ Eufiochium. | (A la fin :) ℂ Venetijs p Stephanū de Sa- | bio. 1525. Menfis Aprillis. | in-16. Avec 2 petites belles fig. grav. s. bois. Veau, orn. à froid. (21190). 50.—

144 ff. ch. Car. goth., en rouge et noir. La gravure s. le titre, beau bois ombré, 62 s. 38 mm., représente le roi David agenouillé devant Dieu, qui apparaît dans les nuées. Au verso du dernier f. petit bois ombré, 40 s. 28 mm.: la Nativité. Titre timbré, au reste bel exemplaire

LITURGIE.

3246. **Psalterium** *Latine.* PSALMORVM | OMNIVM IVXTA | Hebrai-
cam ueritatem paraphra- | fiica interpretatio, autore Ioanne | Cam-
penfi, publico, cum nafcere- | tur & abfolueretur, Louanii He- |
braicarum literarum profeffore. | [Marque typ.] ℂ Venetiis ex offi-
cina Joan-] nis baptifiǫ pederzani. | Anno 1533. | in-12. Cart. (2635). 25.—

> 222 ff. n. ch. (sign. a-r, aa-bb). Car. ronds. Les ff. 198 et le dernier (qui
> manque) blancs. Les ff. 199 à la fin ont un titre particulier : Succinctissima....
> Paraphrasis in concionem Salomonis Ecclesiastae....
> Le typographe Pedrezzano ne débuta qu'en 1527. Voir *Brown, Venetian Prin-
> ting Press* p. 4:2.

3247. — Le même. Parisiis, ex officina Claudii Chevallonii, 1533. in-16.
Avec la marque typograph. s. le titre, gr en bois sur fond criblé.
Mar. brun, fil., dos orné, tr. dor. (16494). 15.—

> 184 pp. n. ch., sign. a-z. Car. ronds. Avec une préface et un poème de Joan-
> nes Dantiscus.

3248. — Pfalmifia monaflicum (sic) noui- | ter impreffum : cum addi-
| tione hymnorū ad ho | noreʒ fancti benedi | cti ꝛ tabula fefio-
| rum mobiliū. | S. l. (Venetiis, Lucas Ant. Junta) 1540. in-8.
Avec deux belles fig., une jolie bordure, des initiales orn. et histor.
et la marque typ. gr. s. b. Vélin. (3608). 40.—

> · 12 ff. n. ch. (titre, calendrier, table) et 152 ff. cotées de 89 à 240 (sign. A,
> m-z, ʒ, ꝛ, ꝝ, aa-dd). Gros car. goth., en rouge et noir. Malgré cette étrange
> pagination le petit volume est complet, ce qui est prouvé aussi par la table.
> Les 2 figures, bois ombrés, 115 s. 78 mm. chacune, représentent David assi
> dans une plaine, au fond une ville, et la pêche de St. Pierre. Elles sont dans
> la manière de *Zoan Andrea.*
> Volume fort rare, bonne conservation.

3249. — Psalterium Davidis carmine redditum per Eobanum Hessum,
cum annotationibus Viti Theodori Noribergensis quae commen-
tarii vice esse possunt. Cui accessit Ecclesiastes Salomonis,
eodem genere carmine redditus. Parisiis, ex offic. Petri Gualteri,
1547. in-16. Vélin, tr. dor. (16493). 15.—

> 224 ff. n. ch. Joli volume impr. en caract. italiques. Bel exemplaire.

3250. — Psalterium David, secundum vulgatam Bibliorum editionem,
cum suis Orationibus, juxta formam Clementis VII. noviter im-
pressum. Florentiae, Juntae, 1573. in-4. Avec un beau bois.
Anc. rel. ais de bois et veau, milieux, fil., tr. dor. (dos refait).
(A. 137). 100.—

> 4 ff. n. ch. et 79 ff. ch. Gros car. goth., à 2 col., les ff. prélim. en car. ronds.
> Dédié à Francisco Medici. Ce vol. contient au verso du 4ᵉ f. n. ch. une excel-
> lente gravure s. b. de la grandeur de la page représentant S. Laurent, dans
> le style du Titien.
> Voir le fac-similé à la p. ci-contre.

3251. — Psalterium. Secundum consuetudinem Fratrum *Predicatorum*
sancti Dominici. Venetiis, apud Juntas, 1583, pet. in-8. Avec 2
grandes et quelques petites fig. et init. grav. s. bois. Vélin. (19817). 10.—

N.º 3250. — *Psalterium*. Florentiae, 1573.

LITURGIE.

8 ff. n. ch. et 152 ff. ch. Gros caract. goth., impr. en rouge et noir. Les deux bois représentent: le prophète Nathan devant David, et l'Annonciation. — Les ff. 117-119 manquent. Titre timbré.

3252. **Psalterium** *Latine.* Psalterium Davidis (lat.) Ad exemplar Vaticanum anni 1592. Coloniae Agrippinae, Bern. Gualtieri, 1630. Avec titre gr. s. c. — **Liber Proverbiorum** quem Hebraei Misle appellant (Ecclesiastes, Sapientia, Ecclesiasticus, lat.). Ibid., id. 1630. in-16. Avec la marque typ. En 1 vol. ais de bois rec. de veau. (24755). 10.—

180 et 213 pp. ch. Impr. en car. ronds microsc. Piqûres dans les 2 premiers et les 2 derniers ff.

3253. — Psalterium Davidis, cum canticis sacris et selectis aliquot orationibus. Antverpiae, ex off. Plantiniana Balth. Moreti, 1639. pet. in-8. Avec vign. sur. le titre et la marque typ. à la fin. Veau noir, fil., tr. dor., avec 2 fermoirs en bronze. (15954). 10.—

604 pp. ch. et 5 ff. n. ch. Impr. en rouge et noir.

3254. — Psalmorum Liber latinis carminibus redditus et scelectis variorum notis illustratus ab Antonio Lachio ecclesiæ S. Crucis Faventiæ rectore. Faventiæ, Jos. Ant. Archio, 1791. in-fol. D.-veau. (B. G. 1522). 10.—

4 ff. n. ch., 379 pp. ch.

3255. — Psalterium Davidicum a Franc. Philippo Vicetino latinis carminibus translatum. Venetiis, Cecchini, 1852. in-8. Cart. (1657). 10.—

2 ff. n. ch. et 219 pp. ch. Dédié à Jacopo Pirona.

3256. — *Gallice.* LES | PSEAVMES | MISEN RIME | Françoise. | PAR | Clement Marot, & Theodore | de Beze. | A LYON, | Pour Sebafiien Honorati, | M.D.LXX. | (1570) in-12. Avec encadrement de titre et la musique notée. — Dans le même volume : LE | NOVVEAV | TESTAMENT. | C'est a dire, | La nouuelle alliance de nofire | Seigneur Jefus Chrifi. | A GENEVE, | Pour Sebafiien Honorati, | M.D.LXX. | (1570) in-12. Avec bordure de titre, des listeaux et des initiales ornées gr. s. b. En 1 vol. Mar. rouge, les plats et le dos richement orn. à petits fers, tr. dor. (anc. rel). (30843). 150.—

I: 216 ff. n. ch. (sign. a-z, aa-dd); II: 264 ff. ch. et 2 ff. n. ch. Car. minuscules ronds. Exemplaires réglés, très bonne conservation. La riche et belle reliure du temps est fort bien conservé sauf un coin du dos légèrement raccommodé.

3257. — *Italice.* Sessanta Salmi di David, tradotti in rime volgari Italiane, secondo la verità del testo Hebreo: Col cantico di Simeone etc. (Lione) Appresso Giovan di Tornes, 1607. in-12. Avec une belle bordure, quelques en-têtes et culs-de-lampe ornem.

LITURGIE

et des initiales orn. gr. s. bois, et la musique notée. Veau, fil., milieux, tr. dor. et joliment ciselées (anc. rel. restaurée). (30845). 75.—

200 ff. n. ch. (sign. A-Z, a, b). Car. ronds. Impression fort jolie.

3258. **Psalterium** *Italice.* Brevissima parafrasi de' Salmi di David interpretati seguitamente, con il loro senso proprio e letterale; e con l'argomento di ciaschedun Salmo, dal francese. Roma, Stamperia di Pallade appresso i Fratelli Pagliarini, 1749, in-8. Vélin. (B. G. 1077). 10.—

8 ff. n. ch., 734 pp. ch., 1 f. n. ch. Dédié au Capitolo di S. Pietro in Vaticano.

3259. — Salmi di Davide traduzione di N. Tommaseo. Venezia, Andruzzi, 1842. gr. in-8. Cart. (5128). 10.—

187 pp. ch. La traduction en vers italiens est suivie des « Varianti ».

3260. — I Salmi di Davidde tradotti (in versi da Agostino Maria Molin, can. teol. della Patriarc. Basilica di Venezia). Padova, coi tipi del Seminario, 1844. in-8. Cart. n. r. (9530). 10.—

2 ff. n. ch. et 431 pp. ch.

3261. — Salmi e Cantici recati in italica rima da Michelangelo Lanci. Fano, G. Lana, 1858, in-8. D. vélin. (30291). 15.—

XXXIX et 296 pp. ch. Chaque psaume est dédié à un autre personnage avec une épître qui le précède.

3262. — LI SETTE PSAL | MI PENITEN | TIALI. | Contra li sette Peccati Mortali. | (A la fin :) ℭ Impreffo in Siena p Simione | di Nicolo. | S. d. (vers 1520) in-24. Avec une belle initiale historiée s. fond noir, gr. s. b. Cart. (21191). 25.—

16 ff. n. ch. (sign. A-B). Car. ronds. Plaquette singulièrement rare. Le texte est en latin, quoique l'intitulé soit en italien. Exemplaire taché.

3263. — Salmi penitentiali, di diversi eccellenti autori, con alcune rime spirituali, di diversi illustri cardinali.... scelti dal P. Francesco da Triuigi Carmelitano. Vinegia, Gabriel Giolito, 1572. in-16. Avec marque typ., des initiales et 1 belle fig. de la grandeur de la page gr. s. b. D.-veau. (A. 253). 15.—

12 ff. n. ch et 204 pp. ch. Car. ital. et ronds. Mouillures, d'ailleurs bien conservé et presque non rogné. Rare édition. *Bongi* II, 321.

3264. **Rito** per la consecrazione di un vescovo. Tratto dal pontificale romano col testo latino di fronte. Verona, 1862. gr. in-8. Br. (8323). 10.—

50 pp. ch.

3265. **Rituale Romanum** Pauli V. jussu editum. Venetiis, Nicolaus Misserinus, 1620. in-8. Avec une bordure de titre gr. s. cuivre et la musique notée. Cart (1438). 15.—

360 pp. ch., impr. en rouge et noir. Suivent des pièces liturgiques, 48 pp.

LITURGIE.

ch., qui commencent: « Benedictio Loci vel Domus ». A la fin : « Venetiis, 1636. Apud Nicolaum Misserinum ». Exemplaire presque non rogné.

3266. **Rituale Romanum.** Le même. Mechliniae, Hanicq, 1848. in-12. Avec la musique notée. Veau, tr. dor. (6513). 10.—

2 ff. n. ch. et 424 pp. ch. impr. en rouge et noir.

3267. **Rituale** ecclesiae *Veronensis* olim jussu Alberti Valerii episcopi Veron. editum, nunc auctum. Veronae, J. Alb. Tumermanus, 1756. in-4. Avec vignette au titre renfermant un portrait et 2 en-têtes gr. par Zucchi. D. vélin. (8485). 10.—

6 ff. n. ch. et 209 pp. ch. Titre en rouge et noir.

3268. **Rituale** Ecclesiarum Daniae et Norvegiae. Latine redditum per Petrum Terpager. Havniae, Ex Regiae Majest. & Univers. Typographéo, 1706, pet. in-8. D.-vélin. (27623). 30.—

42 pp. ch., 1 f. n. ch., 208 pp ch. Dédié à « Christianus Quintus » et à « Fridericus Quartus ».

3269. (**Rituel.**) Les instructions du Rituel du diocèse d'*Alet*. Dernière éd. Lyon, Guill. Langlois, 1690. in-12. Avec 1 curieuse pl. se dépliant (mesures des tonsures). Veau. (6829). 10.—

6 ff. n. ch., 723 pp. ch. et 4 ff. n. ch.

3270. **Rocca, Angelus,** (O. S. Aug.) episc. Tagastensis. De campanis commentarius ad sanctam ecclesiam catholicam directus. Romae, Guillelmus Facciottus, 1612. in-4. Avec une belle bordure grav. s. bois et 4 grandes planches en t.-d. Cart. (23772). 50.—

viij et 166 pp. ch., 1 f. blanc, table de 10 ff. et appendix de 3 ff. n. ch. Cet ouvrage du savant théologue et archéologue, fondateur de la « Biblioteca Angelica » traite spécialement des carillons de quelques églises célèbres, de la grande horloge de Venise et d'autres curiosités. *Fétis* VII, 279. Non cité par *Eitner*.

3271. — De sacrosancto Christi corpore romanis pontificibus iter conficientibus praeferendo commentarius, antiquissimi ritus causam et originem, variasque pontificum secum hostiam in itinere deferentium profectiones, itinerarium societatis SS. Sacramenti Clemente VIII Ferrariam proficiscente ejusdemque in eam civitatem ingressum etc. complectens. Romae, Guill. Facciottus, 1599. in-4. Avec 2 pl. et 1 fig. gr. s. c. au titre. Cart. (A. 141). 10.—

6 ff. n. ch, 115 pp. ch. et 6 ff. n. ch. Car. ronds. Dédié à Clément VIII. Les planches représentent le cortège papal.

3272. **Rodotà, Pietro Pompilio.** Dell'origine, progresso, e stato presente del rito greco in Italia osservato dai Greci, Monaci Basiliani, e Albanesi. Libri tre. Roma, Giov. Gen. Salomoni, 1758. 3 vol. gr. in-4. Vélin. (25445). 250.—

LITURGIE.

Vol. I est dédié au card. Carlo Vitt. Am. Delle Lanze, vol. II à Franc. Conrado di Rodt vescovo di Costanza, vol. III au card. Carlo Rezzonico.
Ouvrage fort rare.

3273. **Rosario.** (Titre :) Rofario della gl'iofa v'gine Maria. | S. l. n. d. (vers 1540). in-8. Avec 188 figures encadrées et des encadrements à chaque page gr. sur bois. Vélin. (29827). 150.—

252 ff. ch. et 4 ff. n. ch. dont il manque le dernier portant la souscription. Car. ronds. Les 2 privilèges sont datés du 5 Avril 1521. Le titre est imprimé en car. goth. Les figures intéressantes ornées de larges bordures à personnages, et ornementales prennent la page entière. Cette édition dont la date nous ne pouvons pas préciser à cause du manque du dernier f., répond tout-à-fait à la description donnée par M. le Duc de *Rivoli* p. 445.
Exemplaire bien conservé sauf une légère mouillure dans le bas.

3274. — (Titre :) ROSARIO | DELLA GLORIOSA | VERGINE MARIA. | Di nuovo Stampato, con nuoue, & | belle Figure adornato. | (A la fin:) IN VENETIA, MD(...) | Appreffo Girolamo Foglietta. | In Frezzaria, Al Segno della Regina. | (ca. 1575). in-8. Avec titre histor., 188 intéressantes figures renfermées en larges bordures, des encadrements à chaque page, et la marque typogr. gr. s. b. Cart. (31598). 100.—

252 ff. ch. et 4 ff. n ch. Car. ronds. La « Licentia di Monsignor Patriarca » est datée de « MDXXI. Adi 5. Aprile ». (1521). D'après *Brown* cet imprimeur débuta en 1575.
Exemplaire bien conservé, grand de marges.

3275. **Rufus, Vincentius,** Veronensis. Sacrae modulationes vulgo motecta, quae potissimos totius anni festos dies compraehendunt, et senis vocibus conciauntur, nunc primum in lucem editae. Liber primus. Brixiae, Petrus Maria Marchetta, 1583. 5 parties en 1 vol. in-4. Avec la marque typogr. et la musique notée. Cart (28899). 50.—

Il n'y a que Tenor pp. 1-6, Altus et Bassus pp. 1-12, Quintus pp. 1-14, Sextus pp. 1-6. Dédié à « Marco Antonio Turriano ». *Eitner* VIII, 353. *Fétis* VII, 348

3276. — Le même. Liber secundus. Ibid., Id., 1583. 6 parties en 1 vol. in-4. Avec la marque typogr. et la musique notée. Cart. (28900). 300.—

Cantus, Tenor, Altus, Bassus, Quintus, Sextus à 17 pp. ch. (Le Cantus est incomplet du premier et du dernier f. et l'Altus des 2 derniers ff.) Suite fort rare qui renferme 18 motets. *Eitner* et *Fétis* ne connaissent pas ce deuxième livre.

3277. **Sacerdotale Romanum.** Liber Sacerdotalis | nuperrime ex libris fcē Romane eccl'ie z ꝗrundaȝ aliaꭓ | ecclefiaꭓ : z ex antiꝗ⸗ codicib' apofiolice bibliothe | ce : z ex iuriū fanction.bus z ex doctoꭓ eccl'ia⸗ | fiicoꭓ fcriptis ad Reuerēdoꭓ patꭓ facer | dotū parrochialiuȝ z aiaꭓ curā ha | bentiū cōmoduȝ collect' atqȝ | compofit' : ac auctoritate | Sctiffimi. D. Dñi nꝛi | Leonis decimi ap⸗

LITURGIE.

pro | bat'.... (A la fin :) ⵊ Impreſſus fuit hic Liber Sacerdotalis Venetijs per | Melchiorē Seſſaʒ ⁊ Petrū de Rauanis Socios : ſū | ma cū diligētia ⁊ īduſlria. Anno dñi. M.ccccc.xxiij. | xiij. cal'. Auguſli.... (1523) in-4. Avec de nombreuses et belles figures et initiales grav. s. bois, la musique notée et la marque de Sessa à la fin. Veau pl., ornem. à froid s. les plats, dos dor., dent. intér. (*24276). 250.—

8 ff. n. ch., 367 ff. ch. et 1 f. bl. Gros caract. goth. en rouge et noir. Cet ouvrage liturgique fut compilé par Alberto de Castello, frère prêcheur de Ve-

N.° 3277. — *Sacerdotale Romanum.* Venetiis, 1523.

nise. Quoiqu'il soit approuvé par le pape, il ne fut jamais en usage. général comme le Missel ou le Bréviaire ; il servit plutôt de manuel pour les curés, parce qu'il renfermait tout ce que le prêtre devait savoir pour bien administrer les sacrements. Les nombreuses figures, de beaux bois ombrés dans la manière de Zoan-Andrea, représentent le baptème, la bénédiction nuptiale, l'extrême onction, etc., figures de la Bible et de la légende. A la fin il y a un « Compendium musices », de nombreux exorcismes et quelques modèles de sermons. Très bel exemplaire.

Voir les 2 fac-similés ci-dessus et ci-contre.

3278. **Sacerdotale Romanum.** Sacerdotale iuxta s. Romane ecclefie ⁊ aliarum ecclefiarum, ex apoſlolice bibliothece, etc. etc. (A la fin :) ⵊ Venetijs, apud ḩ̣redes Petri Rabani, ⁊ focios. 1554. in-4. Avec

LITURGIE.

de nombreuses figures, des initiales orn. gr. s. bois, et la musique
notée. D.-veau. (A. 90). 20.—

4 ff. n. ch. et 316 ff. ch. Car. goth. en rouge et noir. Il manque les ff. 340-343
et le f. 223 est endommagé. Les premiers ff. tachés d'huile.

3279. **Saoerdotale Romanum.** Le même. Venetiis, Ioa. Variscus,
1560. in-4. Avec des fig. et nombr. initiales orn. et la marque
typogr. gr. s. bois et la musique notée. Cart. (A. 79). 25.—

346 ff. ch. Car. goth. impr. en rouge et noir. Il manque les 4 ff. prélim.,
renfermant le titre et la table.

N.° 3277. — *Sacerdotale Romanum.* Venetiis, 1523.

3280. — Le même. Juxta S. Tridentini concilij sanct. emend. et au-
ctum. Venetiis, ap. Guerraeos fratres, 1576. in-4. Avec beauc.
de petites fig. et init. gr. s. b. et la musique notée. D.-veau.
(17199). 20.—

4 ff. prél., 374 ff. ch., 2 ff. n. ch. Caractères goth. en rouge et noir. On y
trouve la musique pour les offices, processions, messes, bénédictions, et un
Compendium musicae; de plus, le Computum ecclesiasticum, exorcismi contra
demoniacos etc. Les ff. 193 à 200 manquent.

3281. — Le même. Venetiis, apud Juntas, 1587. in-4. Avec une fort
belle petite fig. au titre, grav. s. cuivre, d'autres grav. s. bois
dans le texte, et la musique notée, des initiales et la marque
typogr. D.-veau. (1797). 50.—

4 ff. n. ch. et 376 ff. ch. Caract. ronds ; impr. en rouge et noir. Les bois
représentent les fonctions religieuses, la main musicale etc. — Bel exemplaire,
légères taches d'eau au commencement.

LITURGIE.

3282. **Scaletta, Oratio.** Partitura della cetra spirituale a due, tre, e quattro voci, di Oratio Scaletta. Dedicata al M. Mag. & M. Rev. Sig. D. Francesco Lucino. Nouamente posta in luce. Milano, herede di Simon Tini, & Filippo Lomazzo, compagni, 1606. in-4. Avec la marque typogr. et la musique noté. Vélin. (30852). 100.—

1 f. n. ch. et 41 pp. ch. Dédié « A gli honorati Organisti e Cantori ». Contient 18 nos. *Eitner* VIII, 446. — Pièce rare, inconnue à *Fétis.*

3283. **Sousa, Antonius de,** Ulyssipon., ord. Praed. Aphorismi inquisitorum in quatuor libros distributi, cum vera historia de origine Sanctae Inquisitionis Lusitanae, et quaestione de testibus singularibus in causis fidei. Ed. noviss. correct. et emend. Lugduni, sumptib. Philippi Borde, Laurentii Arnaud et Petri Borde, 1669, pet. in-8. Vélin. (22647). 25.—

4 ff. n. ch., 606 pp. ch. et 8 ff. n. ch.
Ouvrage intéressant, contenant un extrait systématique des principaux écrivains sur l'inquisition. Quelques taches de rousseur.

3284. **Spontoni, Ludovico.** Mottetti a otto voci. Libro secondo. Nouamente dati in luce. Venetia, Angelo Gardano & Fratelli, 1609. 9 pties. en 1 vol. in-4. Avec la marque typogr. s. les titres et la musique notée. Cart. (28448). 400.—

Cantus I, Tenor I, Altus I, Bassus I ; Cantus II, Tenor II, Altus II, Bassus II et Basso continuato per l'Organo, à 22 pp. ch. (Il manque les pp. 7-14 dans les parties du Tenor I, Cantus II et Bassus II). Dédicace de l'éditeur Francesco Spontoni à « Don Battista Benci, Canonico della Congregatione di S. Giorgio d'Alga », datée : Di Venetia adi 15. Febraro 1609. *Eitner* IX, 234. Non cité par *Fétis*. Rare recueil d'un maître peu connu. On y trouve 21 Motets.

3285. **Talú, Spiridion.** Decreta authentica sacrae rituum congregationis notis illustrata. Ed. II. Veneta auctior. Venetiis, Nic. Pezzana, 1760. in-4. Vélin. (4231). 10.—

6 ff. n. ch., 260 pp. ch. Dédié « Joanni Bragadeno, patriarchae Venetiarum, Dalmatiaeque primati ».

3286. **Tetami, Ferdinando.** Diarium liturgico-theologico-morale sive sacri ritus institutiones ecclesiasticæ morumque disciplina. Notanda singulis temporibus atque diebus anni ecclesiastici et civilis. Venetiis, Petrus Savioni, 1784. 4 vol. in-4. Cart., non rognés. (B. G. 899). 25.—

3287. **Toletus, Franciscus,** S. J., cardinalis. Instructio sacerdotum ac poenitentium, in qua omnia absolutissima casuum conscientiae summa continentur. Acced. Tractactus de sacro ordine a *Mart. Fornario* S. J. compositus etc. Brixiae, Petrus M. Marchettus, 1611. in-4. Avec des initiales orn. et la marque typ. gr. s. b. Vélin. (5343). 15.—

8 ff. n. ch., 768 pp. ch. et 24 ff. n ch. Dédicace de Io. B. et Ant. Bozzola à Ignatius Albanus

LITURGIE.

3288. Traotatus mysteriorum missae, cum duplici Canonis exposi-
tione. Meditationes pro cordis in Deo·stabilitione, *Francisci Ti-
telmanni.* Lugduni, sub.scuto Coloniensi, (à la fin:) excud. Joa.
et Franc. Frellonii fratres, 1546. in-12. Cart. (1584). 10.—

270 pp. ch. et 5 ff. n. ch. Car. ronds.

3289. Valeri, Agostino. Opusculum de benedictione Agnorum Dei
a Stephano Borgia illustratum. Romae, typis Sac. Congr. de
Propaganda Fide, 1775. in-4. Br. (B. G. 1669). 10.—

LXV pp. ch.

3290. Veochi, Horatio. Motecta quaternis, quinis, senis et octonis
vocibus. Nunc primum in lucem edita. Venetijs, Angelus Gar-
danus, 1590 in-4. Avec encadrement de titre, la marque typogr.
et la musique notée. Cart. (28047). 60.—

Altus pp. ch. 1-6, Bassus pp. 1-14, 23-33; Quintus pp 8-14; Sextus pp. 14-17,
28-33. Dédié: « Principi Guglielmo Palatino, Rheni Comiti, & utriufque Baua-
riae Duci », dont les armes on remarque en tète de la dédicace. *Eitner* X, 41.
Fétis VIII, 313 no. 13.

3291. Viadana, Ludovicus, Ecclesiae Cathedralis Mantuae Musices
Praefectus. Motecta festorum totius anni octonis vocibus nunc
primum in lucem edita. Opera X. Venetijs, Ricciardus Amadinus,
1598, 8 pties. en 1 vol. in-4. Avec des armes s. les titres et la
musique notée. art. (28483). 150.—

Exemplaire défecteux dont il y a ici: Primi Chori Cantus pp. 1-6, 15-24;
Tenor pp. 1-6, 15-24; Altus pp. 1-6, 15-25; Bassus pp. 1-6, 15-25; Secundi
Chori Cantus pp. 1-6, 17-25; Tenor pp. 1-6, 17-25; Altus pp. 1-6. 17-25; Bas-
sus pp. 1-6, 15-25. Dédié: « Cardinali Petro Aldobrandino », dont les armes se
trouvent aux titres. *Eitner* X, 73. C'est un recueil peu commun de ce célèbre
musicien, non cité par *Fétis.* Il contient 29 Motets dont 15, malgré les défauts
dans notre exemplaire, sont complets de toutes les voix.
Le titre nous apprend que Viadana, occupa pour la première fois en 1598 la
charge de maître de chapelle de la cathédrale de Mantoue; ce fait a échappé
à *Fétis.* Le typographe Amadinus débuta en 1591, voir *Brown* p. 397.

3292. — Vespertina omnium solemnitatum Psalmodia. Iuxta Ritum
sacro sanctae atque orthodoxe ecclesiae romanae. Cum quinque
Vocibus. Venetiis, Jacobus Vincentius, 1588. 5 pties. en 1 vol.
in-4. Avec la marque typogr. aux titres et la musique notée.
art. (28764). 250.—

Cantus, Tenor, Altus, Bassus, à 28, et Quintus 27 pp ch. (le titre de la der-
nière partie manque). Dédié: « Scipioni Gonzagae Cardinali ».
Eitner X, 72 ne cite que l'édition de 1595. **Première édition** très rare, in-
connue à *Fétis.* On y trouve 19 compositions, dont la dernière à 8 voix — Quel-
ques taches d'usage.

3293. Victoria, Thomas Ludovicus de, Abulensis. Motecta que
partim quaternis, partim quinis, alia senis, alia octonis, alia
duodenis, vocibus concinnuntur.... noviter sunt impressa. Romae,

LITURGIE.

Alexander Gardanus, 1583. in-4. Avec la fig. de la Vierge avec l'Enfant au titre, gr. s. b. et la musique notée. art. (30022). 40. —

Exemplaire défectueux ne comprenant que Tenor, titre et pp. 1-7, 12-13, 61-75 et 2 ff. n. ch.; Altus, titre et pp 1-15, 71-75 et 2 ff. n. ch.; Bassus, titre et pp. 1-3, 52-75 et 2 ff. n. ch.; Quintus, titre et pp. 20-26, 71-75 et 1 f. n. ch.; Sextus, titre et pp. 41-45, 70-75 ; Septimus, titre et pp. 60-64, 73-75 et 1 f. n. ch.; Octavus, titre et pp 60-64. — *Eitner* X, 78. *Fétis* VIII, 341 ne cite pas cette 2. édition.

3294. **Vinci, Pietro.** Il primo libro di Mottetti a cinque voci : nuovamente dato in luce. Vinegia, Girolamo Scoto, 1558. 5 pties. en 1 vol. in-4. obl. Avec la marque typogr. s. les titres et la musique notée. Cart. (28362). 150.—

Cantus, Tenor, Altus, Bassus et Quintus, à XXIX pp. ch. (Il manque Altus pp. 7-2?, Bassus titre et pp. 1-6, Quintus titre et pp. 1-6). Dédié à « Don Francesco e Donna Imara Santa Pav. ». **Première et probablement seule édition** d'un recueil fort rare, resté tout-à-fait inconnu à *Eitner* et *Fétis*. Il contient 28 Motets

3295. — Il primo libro de Motetti a otto voci. Novamente stampato. Vineggia, herede di Girolamo Scotto, 1582. 8 parties en 1 vol. in-4. Avec la marque typogr. et la musique notée. Cart. (28897). 100.—

Dédié à « Marco Antonio Columnae, Marsorum duci ». Contient 21 motets. Il manque les pp. 9-16 du Canto et Tenor ; pp. 3-6 de l'Alto ; pp. ?-6 et 11-14 du Basso, primo Choro ; pp. 9-16 du Canto ; pp. 9-16 et 19-22 du Tenor et de l'Alto ; pp. 3-6, 19-22 du Basso, secondo Choro. *Eitner* X, 97. Inconnu a *Fétis*.

3296. **Wert, Giaches di.** Il sesto libro de Madrigali a cinque voci. Novamente posti in luce. Vineggia, herede di Girolamo Scotto, 1577. 5 parties en 1 vol. in-4. Avec la musique notée et la marque typogr. Cart. (30440). 50.—

Canto, Tenore, Alto, Basso, Quinto a 36 pp. ch., sauf le dernier de 40 pp. ch. (Canto, Basso, Quinto manquent des pp. 9-24, Tenore et Alto dès pp. 17-24). Contient 29 madrigaux. Dédié au « Principe di Mantova et Monferrato ». **Première édition.** *Eitner* X, 257. *Fétis* VIII, 454.

3297. — Motectorum quinque vocum liber primus. Nunc primum in lucem editus. Venetiis. Claudius Coregiates, & Faustus Bethanius Socii, 1566. 5 pties. en 1 vol. in-4 obl. Avec la marque typogr. s. les titres et la musique notée. Cart. (28689). 200.—

Cantus, Tenor, Altus, Bassus et Quintus, à 29 pp. ch. (Il manque Cantus, et titre et pp. 15-29; Altus pp. 7-29 et Quintus pp. 7-14). Dédié à « Guglielmo Gonzaga, Duca di Mantoa, e Marchese di Monferrato ». *Eitner* X, 237. *Fétis* VIII, 454. On y trouve 29 Motets.
Brown ne connaît pas cette association typographique.

LITURGIE (Manuscrits).

3298. **Antiphonarium.** Manuscrit sur vélin, exécuté au commencement du XV⁰ siècle. gr. in-fol. Avec 1 grande initiale enluminée, ornée de feuillages qui se prolongent dans les marges, 14 autres grandes initiales décorées de jolies arabesques peintes en rouge et bleu, et beaucoup d'autres encore moins grandes et d'un décor plus simple. Musique notée. Ais de bois rec. de peàu, orné de 7 coins en bronze cisel. et 2 fermoirs (anc. rel., le dos refait). (23999). 250.—

Manuscrit de 152 ff., écrit par différents scribes en grosses lettres gothiques, en rouge et noir. Il est d'une bonne conservation et a de larges marges, mais il y a des traces d'usage.

3299. **Antiphonarium.** Manuscrit sur vélin, exécuté en Italie au XV⁰ siècle, in-fol. impér. Avec 2 bordures renfermant 2 grandes miniatures à personnages, 12 grandes initiales à personnages, 163 initiales ornées dont 13 de grande dimension, le tout superbement peint en couleurs et rehaussé d'or. Musique notée. Ais de bois rec. de peau; les plats ornés tout autour de plaques en bronze cis. avec des clous (anc. rel.) (29909). 8000.—

Manuscrit de premier ordre par les superbes miniatures dont il est décoré. Il se compose de 121 ff. ch. en bas ; écriture en gros car. goth., rouge et noir, très uniforme.

L'encadrement du recto du f. 1, est formé de rinceaux, de fleurs et de vases et mesure 550×387 mm., il renferme une splendide miniature (initiale) représentant le Christ apparaissant aux apôtres naufrageants, sur la rive du lac de Tibériade. Ce beau tableau mesure 175×180 mm. Le bas de l'encadrement est occupé par le buste du Christ dans une gloire, sur un fond azur de différentes nuances d'un très heureux effet. F. 41 v⁰ est décoré d'une bordure de rinceaux et de fleurs, à 3 côtés, en haut une très belle miniature (initiale), S. Bénoit sous une arcade, au fond un paysage, 185×185 mm., au-dessous un Bénédictin agenouillé priant. Le miniaturiste a voulu probablement se représenter lui-même sous cette figure ;

LITURGIE (Manuscrits).

de ses mains jointes part une banderole qui porte la légende **S. Benedicte. ora pro me. D. Bernardo.**
Les grandes initiales historiées, fort remarquables représentent — 1 : le Christ portant la Croix, 100×100 mm. — 2 : la Présentation au temple, 105×105 mm. — 3 : un Saint avec un livre et une palme, 97×97 mm. — 4 : S. Grégoire pape, 110×110 mm. — 5: l'Annonciation, 130×130 mm. — 6 : S. Jean-Baptiste dans un paysage, 175×175 mm. — 7 : S. Pierre, 125×125 mm. — 8 : S. Paul, 103×103 mm. — 9 : la Vierge et S. Jean, 100×107 mm. — 10 : une Sainte portant le ciboire et un livre, 102×100 — 11 : S. Pierre, 100×100 mm. — 12 : la Vierge avec l'Enfant 110×110 mm.
Parmi ces initiales il faut remarquer surtout celles qui portent les nos. 1. 2. 4. 5. 7. 9. et 12. La sixième est exceptionnelle par sa grandeur 175×175 mm., la plupart sont aussi ornées de beaux rinceaux s'étendant dans les marges. Toutes les autres initiales ornementales sont aussi très délicatement miniaturées et 13 d'entre elles se distinguent par leur grandeur qui varie de 90 à 100×90 à 100 mm.
Le vélin est blanc et à larges marges, l'état de conservation d'une fraîcheur surprenante. Les couleurs et l'or brillent d'un vif éclat.
Voir les 2 fac-similés à part.

3300. **Antiphonarium.** Manuscrit sur vélin, du commencement du XV⁰ siècle, exécuté en Italie, (probablement à Vérone vers 1425), in-fol. impér. Avec 3 grandes figures comprises dans des initiales et 49 grandes initiales ornées, peintes en couleurs et rehaussées d'or, de plus une foule d'initiales avec arabesques peintes en rouge et bleu. Musique notée. Ais de bois rec. de peau, les plats ornés tout autour de plaques en bronze cis. et de clous (anc. rel.) (30739). 2000.—

Manuscrit formé de 154 ff., écriture en gros car. goth., rouge et noir, réglé. Les miniatures représentent — 1 : le roi David à genoux, priant dans un paysage, 200×180 mm., des rinceaux servent d'encadrement pour cette page — 2 : l'Etable de Bethléem, 125×120 mm. — 3 : les Rois Mages, 135×125 mm.
Manuscrit à grandes marges et bien conservé.
Voir les 3 fac-similés à part.

LITURGIE (Manuscrits).

3301. **Antiphonarium** canticorum hebdomadis sanctae. Fragment d'un manuscrit sur vélin du XV⁰ siècle. pet.

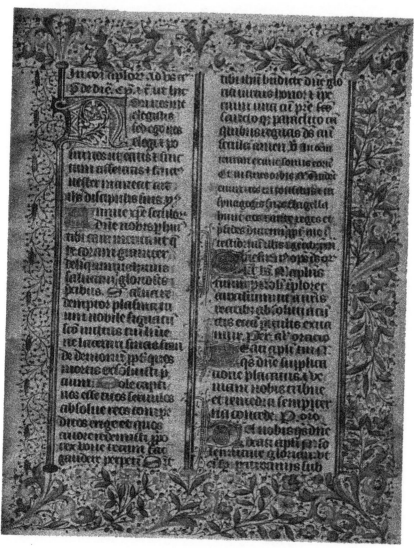

N.⁰ 3302. — *Breviarium Andegavense.*

in-fol. Avec musique notée et des initiales peintes rouge et en bleu. Rel. orig. d'ais de bois. (21045.) 100.—

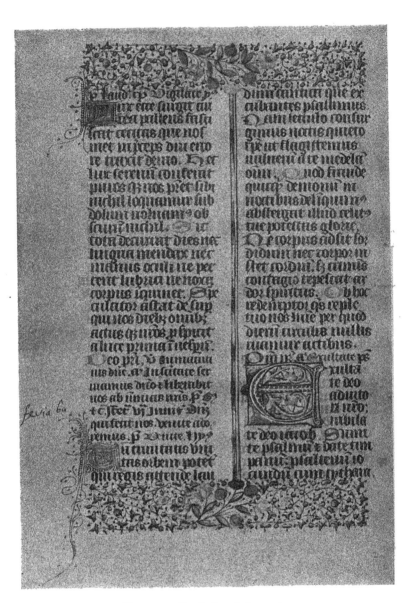

N.º 3302. — *Breviarium Andegavense.*

N.º 3302. — *Reliure du Breviarium Andegavense.*

LITURGIE (Manuscrits).

30 ff. Ecriture goth. en rouge et noir. Le texte commence au recto du premier f., après la phrase finale d'un chant précédent : Ad introitū eccl'e. ꝶ. INgrediente domino in fanctam ciuitatem.... il finit par une séquence adressée à St. *Romualde*, ce qui prouve, qu'il fut écrit pour quelque couvent de Camaldules. Bien conservé.

3302. **Breviarium Andegavense.** Manuscrit sur vélin, exécuté en France vers 1450, in-8. Avec 34 bordures à 2, 3, et 4 côtés et beaucoup d'initiales ornées dont plusieurs grandes, le tout peint en couleurs et rehaussé d'or. Mar. rouge, riches encadrements dor. sur les plats, dos orné, dent. intér., les gardes en soie bleue, tr. dor., soies (superbe reliure). Derome (31288). 4000.—

Très beau et riche **Bréviaire d'Anjou,** manuscrit composé de 660 ff. dont 4 blancs, écriture gothique, très uniforme, en rouge et noir, sur 2 col. Un joli titre, ajouté plus tard, dessiné à la plume sur vélin, porte : « Breuiarium Andegauense Manuscriptum. Ce frontispice ajouté à ce Bréviaire, en 1792, est du dessin de M. Girault A. ». Les bordures, dont 12 à 4 côtés, sont formées de rinceaux et de fleurs, d'un très vif éclat. Les initiales où une partie est peinte en rouge et bleu, sont toutes ornées d'arabesques ; celles comprises dans les bordures sont plus grandes et plus richement décorées.

Conservation parfaite sauf de légères piqûres sans importance, au commencement du manuscrit. Le beau vélin souple a les marges exceptionnellement larges. Timbre de bibliothèque au premier et au dernier f. La riche reliure du XVIIIᵉ siècle (Derome) est parfaitement bien conservée.

Voir les 3 fac-similés aux pp. 923, 924 et 925.

3303. **Breviarium Franciscanum.** Psalterium. Hymna et Officia. Manuscrit sur vélin, exécuté en Italie dans la seconde moitié du XVᵉ siècle, in-4. Avec 2 superbes bordures, 74 petites initiales historiées, 15 petites initiales ornées et 43 motifs en bas des pages, le tout miniaturé par **Francesco Antonio del Cherico.** De plus une quantité de lettrines de diverse

LITURGIE (Manuscrits).

dimension; avec des rinceaux, peintes en rouge et
bleu. Veau marb. avec 7 coins et 2 milieux en bronze,
2 fermoirs. (30788). 20.000.—

. Manuscrit d'une beauté et d'une richesse exceptionnelles.
Il se compose de 499 ff., sur vélin très souple et à grandes
marges, écriture gothique très uniforme et bien lisible, en
rouge et noir, 2 col. à 34 lignes

Les ff. 1-6 contiennent le Calendrier. F. 7 r⁰: INcipit ordo
breuiarij fr. | truʒ minoʒ fecñduʒ cõ- | fuetudineʒ romane cu- |
rie.... Cette page est encadrée d'une riche bordure formée d'or-
nements, de rinceaux, de fleurs, d'oiseaux, de génies etc. Aux
extrémités et au milieu on voit 7 médaillons avec des scènes
de la vie de S. François, et dans le bas les armoiries d'un
évêque.

Le *Psautier* commence au r⁰ du f. 201: INcipit pfalterium.
vm | nus ifte filicet.... La page est encadrée d'une semblable
bordure, renfermant 2 petites miniatures. F. 284 v⁰ les *Hymnes*
et *Offices*, par lesquels se termine le manuscrit.

Les 74 initiales historiées mesurent 23×23 à 26 mm. chacune.
Sur un espace si limité l'artiste a représenté des scènes de
la Bible ou de la vie des martyrs, avec plusieurs personna-
ges, tous très finement exécutés. L'expression des figures, le
dessin artistique, le coloris délicat et vif démontrent l'infa-
tigable fantaisie du maître. Les motifs de décoration, en bas
des pages, sont formés de rinceaux, de fleurs, d'oiseaux et
d'autres animaux, ils sont d'un style gracieux et très variés
et présentent au milieu une banderole avec une légende. Les
innombrables lettrines, parsemées dans le texte, sont ornées
d'arabesques et de rinceaux, en rouge et bleu.

Avant la floraison de l'école d'Attavante, **Francesco d'An-
tonio del Cherico** était le premier représentant de l'art de la
miniature à Florence. Son art dérive en ligne directe de Fra
Angelo dont il possède toute la suavité dans la couleur et toute
la délicatesse dans la touche. C'était un artiste d'une activité
extraordinaire.; il exécuta, par exemple, le merveilleux Livre
d'heures de Laurent le Magnifique et l'Aristote de la Biblio-
thèque Laurentienne. Voyez l'intéressant article de *Paolo
D'Ancona* dans la Revue « La Bibliofilia » X⁰ année, livr. 2-3,
1908, pp. 45-48.

Ce magnifique manuscrit est d'une fraîcheur exceptionnelle
et les marges ne font que rehausser sa beauté.

Voir le fac-similé à part.

N.º 3304. — *Breviarium Romanum.*

LITURGIE (Manuscrits).

3304. **Breviarium Romanum.** Manuscrit sur vélin, exécuté en Italie au commencement du XV° siècle, in-8. Avec 3 bordures à fleurs et rinceaux, 82 petites initiales à personnages et 34 initiales ornées, le tout peint en couleurs et rehaussé d'or. Ais de bois rec. de veau est. (dos refait, anc. rel.). (30790). 5000.—

Beau manuscrit composé de 504 ff., sur vélin très souple et à grandes marges, belle écriture gothique, très bien lisible et uniforme, en rouge et noir, sur 2 colonnes.

Les 82 jolies initiales historiées représentent des portraits en buste de personnages de l'histoire sainte; quelquefois on y voit aussi de petites scènes avec plusieurs personnages, telles que la Nativité, la Descente du Saint Esprit, l'Annonciation aux Bergers, le Massacre des Innocents, etc. Malgré l'exiguïté de l'espace les figures sont d'une grande finesse. Le tout est délicatement peint en couleurs et rehaussé d'or. En dehors des initiales histor. et ornées, toutes accompagnées de rinceaux qui se prolongent dans les marges, on remarque une foule innombrable de petites initiales tirées en rouge et bleu, et joliment ornées.

Conservation parfaite, sauf un petit trou de vers traversant les premiers ff.

Voir les 3 fac-similés aux pp. 928, 930 et 931.

3305. **Breviarium Romanum.** Manuscrit sur vélin, exécuté en Angleterre au commencement du XV° siècle, in-8. Mar. vert à long grain, fil. et dent. intér., tr. dor. (Mansell). (29240). 500.—

Beau manuscrit, composé de 72 ff., réglé, écriture gothique très fine et régulière, sur 2 col., en rouge et noir. Il n'y a que les mois de janvier et de Février dans le calendrier, les autres mois manquent. Le manuscrit est décoré d'un grand nombre d'initiales peintes en bleu et ornées d'arabesques en rouge, se prolongeant dans les marges. Le tout est exécuté soigneusement et a conservé sa fraîcheur originale.

3306. **Defectus missae.** Regula dirigens celebratores missarum ut caveantur defectus etc. De ieiuniis ecclesie. De confessione. Breviarium de confessione audiendi. Tractatus alter de confessione. Verba fratris Egidii,

N.º 3304. — *Breviarium Romanum.*

N.º 3304.— *Breviarium Romanum.*

LITURGIE (Manuscrits).

socii Bti. Francisci. Manuscrit sur papier, du commencement du XVᵉ siècle, in-4. Rel. d'ais de bois recouv. de veau (rel. raccomm.) (23972). 150.—

100 et 48 ff. ch. Écriture gothique fort bien lisible, en rouge et noir. Manuel de théologie pratique et ascétique copié sur quelques traités anonymes, à l'usage d'un prêtre italien. Beau manuscrit. Sur les ff. de garde il y a quelques pièces en grec.

3307. **Horae.** Manuscrit sur vélin, exécuté en Flandre, au XVᵉ siècle, pet. in-8. Avec 9 bordures renfermant 9 initiales miniaturées. Ais de bois rec. de velours pourpre, 2 fermoirs en bronze (anc. rel.) (27713). 500.—

joli manuscrit de 130 ff., dont les 6 premiers pour le Calendrier, écrit en car. goth. de différente grosseur, en rouge et en noir. Les titres des différentes parties sont en **hollandais.** Les bordures, ornées de rinceaux, de fleurs et de fruits, renferment des initiales ornées. Le texte est rubriqué en rouge et noir et il s'y trouve en outre un nombre de jolies initiales ornées, peintes en rouge et bleu, avec des rinceaux se prolongeant dans les marges. Dans la dernière bordure est comprise une jolie figure de jeune moine, à genoux, psalmodiant.

Bonne conservation, sauf quelques traces d'usage. Larges marges.

Voir les 2 fac-similés aux pp. 933 et 934.

3308. **Horae.** Manuscrit de l'école flamande du XVᵉ siècle, sur vélin, pet. in-8. Avec 12 belles miniatures encadrées de bordures, 17 autres bordures, 17 grandes initiales ornées et histor. peintes en couleurs et rehaussées d'or. Mar. rouge, encadr. et entrelacs en couleurs sur les plats, dos orné, tr. dor. (anc. rel.) Avec un étui en velours rouge. (32198). 10.000.—

Superbe manuscrit de 195 ff., sur vélin très souple et blanc, écriture gothique, régulière, en rouge et noir, réglé.

Les 12 miniatures, renfermées dans des bordures, mesurent 90×65 mm., leur exécution est très soignée, et malgré l'espace limité tous les détails sont rendus avec grande fidélité.

LITURGIE (Manuscrits).

Elles ont pour sujets, — 1: les Saintes Femmes au pied de la Croix ; — 2: la Descente du Saint Esprit ; — 3: la Salutation Angélique ; — 4: l'Annonciation ; — 5: la Visita-

N.° 3307. — *Horae.*

tion ; — 6: les Rois Mages ; — 7 : la Circoncision ; — 8 : le Massacre des Innocents ; — 9: la Fuite en Egypte ; — 10: le Couronnement de la Vierge ; — 11: le Roi David psalmodiant à l'Eternel ; — 12 : le Christ resuscitant Lazare. — Les scènes

LITURGIE (Manuscrits).

sont représentées sur des fonds d'intérieurs ou de paysages,
admirables de perspective.

Les jolies bordures se composent de fleurs, fruits, papil-

N.º 3307. — *Horae.*

lons et autres insectes, oiseaux et grotesques, peints en cou-
leurs vives sur un fond d'or mat. On trouve dans le texte une
foule de lettrines peintes en or sur fond rouge.

Ce beau manuscrit est d'une conservation irréprochable,

LITURGIE (Manuscrits).

avec grandes marges. La riche reliure du temps est parfaitement bien conservée.

3309. **Horae.** Manuscrit sur vélïn, de l'école flamande de la fin du XV⁰ siècle. pet. in-8. Avec 8 grandes figures dont **2 en grisaille,** comprises dans des bordures, **13 petites figures en grisaille,** 1 bordure, 7 listels, et une foule d'initiales ornées, de différentes dimensions, le tout peint en couleurs et rehaussé d'or. Mar. rouge revêtu de velours pourpre avec des ornements brodés en or, tr. dor. (anc. rel.). Avec un étui en maroquin violet. (31351). 15.000.—

Magnifique manuscrit formé de 144 ff. dont 3 blancs, écriture semi-gothique, en rouge et noir, 16 lignes à la page.

Les grandes figures ont pour sujets — 1 : S. jean à l'île de Pathmos. — 2 : S. jean et Marie aux pieds du Crucifié. — 3 : la Descente du S. Esprit. — 4 : l'Annonciation. — 5 : la Vierge pleurant le Christ. — 6 : le roi David en prières. — 7 : la Vierge et l'Enfant. — 8 : la Mort.

Le premier et le troisième sujet sont en **grisaille** et d'une exécution très soignée. Les jolies bordures et listels, formés de fleurs,.de fruits, d'insectes et d'oiseaux se détachent sur un fond d'or mat. Les 13 petites **grisailles** sur fond bleu, enchâssées dans un cadre gothique d'or et placées dans la marge latérale, représentent SS. Michel, jean-Baptiste, Pierre et Paul, Christophe, Sébastien, Adrien, Antoine, Nicolas, Quentin, Marie-Madeleine, Barbe, les 5 Saints et les 5 Vierges recommandés par l'Église. Le tout est exécuté avec grande finesse et dans un petit espace (30×15 mm.).

Les 12 premiers ff. renferment le Calendrier qui est suivi d'un f. écrit en français « Senfuiuent les trois verité | que a fait et compofe meftre ie- | han gerfon iadis chancelier de | paris... »

Conservation parfaite, beau vélin souple, larges marges.

Charmante reliure du temps brodée en or par une dame italienne.

Livre d'heures absolûment exceptionnel sous tous les rapports. Les deux grandes et treize petites **grisailles** sont d'une grande valeur artistique d'autant plus que l'on n'en rencontre d'analogues que très rarement. La cinquième miniature représentant la Vierge pleurant le Christ est, sans doute, une des plus belles que l'on puisse rencontrer dans

LITURGIE (Manuscrits).

un livre à miniatures ; c'est un tableau d'un goût et d'un art incomparables. Digne d'être mentionnée aussi comme miniature remarquable est la représentation de la Mort qui diffère de toutes les autres que l'on rencontre dans de pareils manuscrits.

3310. **Horae.** Manuscrit flamand, sur vélin souple, vers la fin du XV⁰ siècle. in-8. Avec 12 grandes miniatures encadrées de bordures, 12 autres bordures en face, 23 miniatures d'une dimension plus petite, plus une foule d'initiales ornées, le tout peint en couleurs et rehaussé d'or. Reliure anglaise du XVI⁰ siècle, en velours pourpre, orné d'encadrements gracieux en broderie d'or, tr. dor. et cis. (31457). . 12000.—

Beau spécimen de l'art flamand de la dernière époque. Le manuscrit est formé de 182 ff., jolie écriture bâtarde, en rouge et noir, 15 lignes à la page, réglé. Le Calendrier est en français.

Voici les sujets des grandes miniatures — 1 : la Crucifixion ; la bordure en face représente les instruments de la passion. — 2 : la Pentecôte. — 3 : l'Annonciation ; dans l'encadrement un homme agitant un encensoir ; la bordure en face montre un singe guidant une brouette tirée par des chiens. — 4 : la Visitation, dans la bordure un couple d'amoureux ; la bordure en face renferme un fou. — 5 : l'Etable de Bethléem, dans la bordure 3 paysans occupés à manger ; un autre paysan se trouve représenté dans la bordure en face. — 6 : l'Annonciation aux bergers, plusieurs paysans dont un avec une cornemuse, et une femme ; dans la bordure en face, 2 paysans jouant des instruments de musique. — 7 : l'Adoration des Mages, dans la bordure un garçon courant pour attraper un héron par la tête ; dans la bordure en face un autre garçon cherchant à prendre un héron par les jambes. — 8 : la Circoncision, dans la bordure 3 hommes jouant ; la bordure en face montre un groupe de moines. — 9 : la Fuite en Egypte, dans la bordure un berger endormi, tandis qu'un loup ravit une brebis ; dans la bordure en face, un paysan. — 10 : le Couronnement de la Vierge, dans les bordures des paysans jouant et cueillant des raisins. — 11 : le Roi David en prière, dans la bordure le même lançant la pierre à Goliath et lui coupant la tête; dans la bordure en face, David à genoux, tenant la tête du géant, au premier plan des da-

LITURGIE (Manuscrits).

mes. — 12 : la Résurrection de Lazare, dans le fond un ci-
metière.

. N.º 3311. — *Horae.*

Les autres miniatures, plus petites, représentent les 4 Evan-
gélistes et différents saints. Les bordures sont formées de

LITURGIE (Manuscrits).

fleurs, de fruits, d'oiseaux et d'insectes, peints à la mode flamande, en relief sur fond d'or mat.

N.º 3311. — *Horae.*

Le ms., à grandes marges, est en parfait état et toutes les couleurs ont conservé leur éclat.

LITURGIE (Manuscrits).

3311. **Horae.** Livre d'Heures en hollandais. Manuscrit de l'école flamande du XV⁰ siècle, sur vélin. in-8. Avec 6 grandes figures encadrées, et 29 bordures sur 4, 3 ou 2 côtés, 29 grandes initiales ornées, des listels, et une foule de lettrines, le tout soigneusement enluminé. Mar. rouge, encadr., dos orné, tr. dorée (rel. de la fin du XVIII⁰ siècle). Avec un étui en velours rouge. (31403). 2500.—

Très beau Manuscrit en langue **hollandaise,** composé de 118 ff. écrits en lettres bâtardes, en rouge et noir, réglé, les 6 premiers ff. occupés par le Calendrier.

Les sujets représentés sont — 1 : la Vierge et S. jean auprès de jésus crucifié, beau fond de paysage d'une perspective rémarquable. — 2: la Pentecôte. — 3 : la Vierge et l'Enfant. — 4 : l'Annonciation, — 5 : la Résurrection des Morts. — 6 : l'Office funèbre. — Le dessin exacte des figures est dû à un bon artiste, qui a aussi su rendre admirablement les détails des costumes. Les bordures formées de feuillages, rinceaux, fleurs, fruits, libellules, oiseaux sont très gracieuses.

Le Ms. est d'une conservation admirable, de toute fraicheur avec larges marges. Ex-libris : *Le Comte de Boutourlin.*

Voir les 2 fac-similés aux pp. 937 et 938.

3312. **Horae.** Manuscrit de l'école française, sur vélin, de la fin du XIV⁰ siècle. pet. in-8. Avec 14 belles miniatures et une foule d'initiales de différente dimension et des bouts de lignes peints en couleurs et rehaussés d'or, Mar. rouge, triples encadrements à filets, encadrement fleurdelisé frappé à froid, fleurons aux angles, jolis milieux, les gardes doublés de vélin blanc, dent. intér., dos orné, tr. dor. (Lortic fils). (29897). 4000.—

Beau manuscrit composé de 12 ff. pour le calendrier, écrit en français, et de 191 (192) ff. ch. Belle écriture gothique en grands caractères, rouge et noir, réglé. Les miniatures assez remarquables par l'expression des figures et le dessin (61×51 à 55 mm.), sont entourées de bordures formées de rinceaux, feuillages et grotesques. Nombreuses initiales ornées et des bouts de lignes.

Les compositions sont — 1 : l'Annonciation. — 2: la Vi-

LITURGIE (Manuscrits).

sitation. — 3: l'Etable de Bethléem. — 4 : l'Annonciation aux Bergers. — 5: les Rois Mages. — 6: la Présentation au Temple. — 7 : la Fuite en Egypte. — 8: le Couronnement de la Vierge. — 9 : le Christ assis. sur son trône, et entouré des symboles évangéliques. — 10: S. jean et Marie aux pieds du Crucifié. — 11 : la Pentecôte. — 12: la Vierge et l'Enfant assis sur son trône. — 13 : le jugement dernier. — 14 : la Messe des Morts.

Très bonne conservation, larges marges, vélin très souple.

3313. **Horae.** Manuscrit de l'école française, sur vélin, exécuté vers le milieu du XVe siècle. in-4. Avec 16 superbes grandes miniatures encadrées et 4 petites, des bordures à chaque page, des initiales de différente grandeur, des bouts de lignes et rubriques enluminés. Mar. olive, encadr., fleurons aux angles, au milieu les instruments de la Passion avec les chiffres MH, dos orné, tr. d. (rel. du XVIe siècle). (32241). Vendu pour 30.000.—

Manuscrit admirable par la richesse de la décoration et son exécution merveilleuse. Il se compose de 192 ff., écriture gothique uniforme en bleu, rouge et noir, 17 lignes à la page, réglé.

Le Calendrier, dont il manque le premier f., mois de Janvier, est écrit en français, en rouge, bleu et or. Il est orné de 22 jolies petites figures représentant les occupations des mois et les signes du zodiaque, où se distinguent les figures de la Vierge et de la Balance naïvement représentées par des dames vêtues de riches costumes du temps.

Les miniatures sont ainsi réparties — 1 : l'Annonciation, (intérieur d'une riche architecture gothique); l'encadrement renferme 5 autres petites scènes à personnages. — 2 : la Rencontre de Marie et de S. Elisabeth. — 3 : l'Etable de Bethléem. — 4 : l'Annonciation aux Bergers. — 5 : l'Adoration des Rois Mages. — 6 : la Présentation au Temple. — 7 : la Fuite en Egypte. — 8 : le Couronnement de la Vierge. — 9 : le Roi David en prières ; dans le fond de la bordure des armoiries. — 10: S. jean et Marie aux pieds du Crucifié. —11 : la Pentecôte. — 12: l'Office des Morts. — 13 : la Trinité. — 14 : S. Georges terrassant le dragon. — 15 : S. jean-Baptiste. — 16 : S. Christophe. Les 4 petites figures ont

LITURGIE (Manuscrits).

pour sujet le supplice de S. Sébastien, S. Nicolas baptisant, S. Antoine, le martyre de S. Catherine.

Toutes les scènes sont sur des fonds d'intérieurs richement décorés ou de jolis paysages, à tons doux et harmonieux et d'une perspective très exacte. Les costumes se font remarquer par leur diversité et leur richesse. Les gracieuses bordures qui ornent chaque page, sont formées de rinceaux, fleurs, fruits et vases d'où éclosent des fleurs et s'élancent des tiges. Les couleurs ont conservé tout leur éclat et l'or brillant est prodigué à chaque page.

Le manuscrit, à larges marges, est fort bien conservé, il manque un ou 2 ff. à la fin.

Sans hésitation nous pouvons affirmer que c'est un des plus beaux et des plus riches manuscrits enluminés (384 bordures, 16 grandes et 26 petites miniatures ravissantes) parus dans un catalogue en ces derniers temps.

3314. **Horae.** Manuscrit sur vélin, de l'école française, du milieu du XVe siècle. in-4. Avec 10 grandes miniatures ornées de bordures, 9 petites figures, 9 listels, une quantité de lettrines ornées et bouts de lignes. Ais de bois rec. de velours pourpre, les gardes de soie rouge. (32199). 20.000.—

Ce riche manuscrit est écrit sur 92 ff. en lettres bâtardes, en rouge, bleu et noir, réglé, 24 lignes à la page ; le Calendrier, en français, est écrit sur 2 colonnes.

Les sujets représentés dans les miniatures sont — 1 : Saint Jean dans l'île de Pathmos. — 2 : l'Annonciation. — 3 : la Visitation. — 4 : l'Etable de Bethléem. — 5 : l'Annonciation aux Bergers. — 6 : l'Adoration des Mages. — 7 : la Présentation au Temple. — 8 : la Fuite en Egypte. — 9 : le Couronnement de la Vierge. — 10: la Pentecôte. La plupart des figures sont peintes sur un fond de paysage remarquable par la perspective et la variété des tons.

Les bordures, très variées, se composent de rinceaux, fleurs, fruits, oiseaux et grotesques, le tout rehaussé d'or et d'un bel effet. Les petites miniatures représentent des saints et des épisodes de l'histoire sainte. Au verso du f. 18 on trouve un écusson tenu par 2 lions. A la fin du manuscrit les mêmes armoiries tenues par 3 animaux grotesques.

Ce riche et beau manuscrit, soigneusement peint, se distingue par l'harmonie des couleurs employées, par l'heureux groupement des personnages, par les costumes et la per-

LITURGIE (Manuscrits).

spective. Il est à grandes marges et d'une conservation ad-
mirable. Les bordures peintes en couleur brune et les bucar-
des sont caractéristiques et font supposer que le ms. a été
exécuté pour un grand seigneur d'Espagne.

3315. **Horae.** Manuscrit sur vélin, du commencement du
XVe siècle, exécuté en France. in-4. Avec 12 mi-
niatures encadrées, chaque page décorée d'une bor-
dure latérale, des initiales de différente grandeur,
des listels et bouts de lignes. Veau bleu, fil. et
riches ornem., dos orné, tr. dor. (29003). 6000.—

Livre d'Heures très riche, formé de 135 ff. réglés, écrit
en grosses lettres gothiques, en rouge et noir. Le Calendrier
est en français.

Les miniatures sont ainsi réparties — 1 : l'Annonciation
— 2 : la Visitation. — 3 : la Nativité. — 4 : l'Annoncia-
tion aux Bergers. — 5 : l'Adoration des Mages. — 6 : la Cir-
concision. — 7 : la Fuite en Egypte. — 8 : le Couronne-
ment de la Vierge. — 9 : S. Jean et Marie aux pieds du
Crucifié. — 10 : la Pentecôte. — 11 : le Roi David en prières.
— 12 : l'Office des Morts. Toutes les scènes sauf 2 sont
peintes sur un fond quadrillé, rouge, bleu et or, et encadrées
de filets d'or et en couleurs et d'une superbe et large bor-
dure couvrant la page entière. Ces bordures ont pour décor
des rinceaux de feuillages et de fleurs, des vases où éclosent
des fleurs. Les bordures unilatérales, à chaque page, sont
exécutées dans la même manière.

Le manuscrit est à grandes marges et d'une conservation
parfaite.

3316. **Horae.** Manuscrit miniaturé de l'école française,
sur vélin, du commencement du XVe siècle, pet.
in-4. Avec 20 superbes miniatures encadrées de
riches bordures, chaque page ornée d'une bordure
d'un côté seul, un grand nombre de grandes et pe-
tites initiales et bouts de lignes enluminés. Mar.
bleu, fil., tr. dor., avec ex-libris de John Bridges.
(31460). 25.000.—

Magnifique manuscrit de 194 ff., écriture gothique uniforme,
en rouge et noir, 14 lignes à la page, réglé. Le Calendrier,
en français, est écrit en rouge, bleu et or.

LITURGIE (Manuscrits).

Il est difficile à déterminer l'usage que suit ce Livre d'Heures, parce qu'aucune des 3 leçons usuelles de Paris n'est donnée dans les *Matutinae*, on y remarque le nombre inusité de 8, dont 3 appartiennent à l'usage de Rouen. D'ailleurs les Heures suivent en général l'usage de Paris. Il faut admettre qu'on a modifié le texte usuel d'un Livre d'Heures à l'usage de Paris pour la convenance de la personne, pour laquelle le manuscrit a été exécuté. Les SS. Leobin (Lubin), Tugnale (Tudnal) et Corentin sont invoqués dans les Litanies.

Les peintures représentent — 1 : la Vierge debout tenant une palme. — 2 : la Vierge nourrie par un Ange. — 3 : S. Luc. — 4 : S. Matthieu. — 5 : l'Annonciation. — 6 : la Visitation. — 7 : S. jean à l'île de Pathmos. — 8 : S. Marc. — 9 : la Nativité. — 10 : l'Annonciation aux Bergers. — 11 : l'Adoration des Mages. — 12 : la Circoncision. — 13 : la Fuite en Egypte. — 14 : le Couronnement de la Vierge. — 15 : le Roi David en prières. — 16 : S. jean et Marie aux pieds du Crucifié. — 17 : la Pentecôte. — 18 : l'Office funèbre. — 19 : la Vierge et l'Enfant écoutant la musique d'un ange. — 20 : le jugement dernier.

Beaucoup de miniatures se distinguent par la rareté des sujets. Par exemple, la seconde miniature, représente la Vierge assise à un métier à tisser et un ange lui porte des aliments. Ceci est une interprétation figurée du chap. VIII, 2 du Protevangelion « mais Marie restait au temple, y était élevée comme une colombe et recevait la nourriture de la main d'un ange ». L'une des miniatures des célèbres Heures de Bedford représente le même sujet (Marie nourrie par un ange), mais on le rencontre rarement figuré de cette manière. Dans la 9e miniature (la Nativité) l'Enfant est représenté assis sur son séant, tenant son genou, sur un coussin écarlate rehaussé d'or, l'âne et le bœuf apparaissent de l'autre côté derrière une haie verte. Le même coussin écarlate se retrouve au n° 11 (les Mages). Fort intéressante est la miniature n° 18, représentant un enterrement dans un cimetière, au lieu de l'office des morts. Egalément assez rare et intéressante est la peinture n° 19, où l'on remarque la Vierge et l'Enfant écoutant un ange agenouillé jouant du Théorbo. Le ms. qui nous offre ces particularités curieuses est en même temps un spécimen fort intéressant de l'art de la miniature en France, 20 ans avant l'invention de l'imprimerie.

Librairie ancienne Leo S. Olschki - Florence, Lungarno Acciaioli, 4.

LITURGIE (Manuscrits).

Une partie des miniatures présente un fond d'échiquier très brillant ; les encadrements se composent de fleurs et de rinceaux.

Le ms. est complet et d'une excellente conservation, les marges sont d'une largeur exceptionnelle.

3317. **Horae.** Manuscrit sur vélin du XV⁰ siècle, exécuté en France. in-4. Avec 12 grandes et 12 petites miniatures, 12 autres plus petites dans des médaillons, 144 bordures à 3 côtés, nombreuses initiales et bouts de lignes, soigneusement peints en couleurs et rehaussés d'or. Mar. vert, fil. dor., encadrem. et dos orné à froid, dent. intér., tr. dor. (rel. du commencement du XIX⁰ siècle). (29900). 5000.—

Superbe manuscrit formé de 174 ff., belle écriture semigothique uniforme, en rouge, bleu et noir. Le calendrier en français, écrit en rouge, bleu et or, est orné de 12 petites miniatures faisant corps avec des initiales, représentant les occupations des mois. Sur les marges sont figurés, 12 médaillons avec les signes du zodiaque.

Les grandes miniatures, comprises en larges bordures, prenant la page entière, représentent — 1 : l'Annonciation, très belle figure sur un fond d'architecture gothique, somptueux encadrement d'un très bel effet. — 2 : la Visitation. — 3 : S. jean et la Vierge aux pieds du Crucifié. — 4 : la Pentecôte. — 5 : l'Etable de Bethléem. — 6 : l'Annonciation aux Bergers. — 7 : les Rois Mages. — 8 : la Fuite en Egypte. — 9 : le Couronnement de la Vierge. — 10 : le Roi.David en prières. — 11 : l'Office des Morts. — 12 : Saint Serge et saint Bachoantius (?), vêtus de riches costumes et d'armures, tenant une lance de la main droite ; devant eux une dame, agenouillée, en prières, de ses mains part une banderole avec la légende : « O martires dei mementote mei ». La scène a lieu dans la cour d'un château.

Les bordures se font remarquer par leur très gracieux dessin et par l'harmonie des couleurs employées. Leur ornementation consiste en rinceaux, feuillages, fleurs et fruits, peints avec grande exactitude.

La conservation de ce beau Livre d'Heures est irréprochable, les marges sont très larges, les couleurs et l'or brillent d'un vif éclat.

LITURGIE (Manuscrits).

3318. **Horae.** Manuscrit de l'école française, sur vélin, du XV. siècle. pet. in-12. Avec 12 figures à encadrement, 12 bordures ornées, de plus une quantité de lettrines enluminées. Mar. rouge, riches orn. au pointillé sur les plats et le dos, dent. int., les gardes doublées de mar. vert, tr. d. Avec une boîte en mar. olive. (Leighton). (29899). 4000.—

Manuscrit minuscule, 85×64 mm., écrit sur 131 ff. en lettres goth., écriture uniforme, en rouge et noir, réglé. Les 12 miniatures, d'un dessin un peu naïf, mesurent 50×33 mm. environ et sont ainsi réparties — 1: S. jean et Marie aux pieds du Crucifié. — 2: la Vierge et l'Enfant dans la gloire. — 3: l'Annonciation à la Vierge. — 4: la Visitation. — 5: l'Etable de Bethléem. — 6: l'Annonciation aux Bergers. — 7: les Rois Mages. — 8: la Présentation au Temple. — 9: le Massacre des Innocents. — 10: la Fuite en Egypte. — 11: le jugement dernier. — 12: la Messe funèbre.

Toutes les figures ont pour décor une bordure à fleurs d'un style simple, leur verso est blanc ; en regard de chacune d'elles, sur le feuillet suivant, se trouve une jolie bordure formée de rinceaux et fleurs, accompagnant autant d'initiales ornem., le tout luisant d'or.

Gracieux Livre d'Heures, à grandes marges, bien conservé sauf quelques traces insignifiantes d'usage.

3319. **Horae.** Manuscrit sur vélin, de l'école française du milieu du XV. siècle. in-4. Avec 12 miniatures à pleine page, une foule d'initiales de différente grandeur et des listels, le tout peint en couleurs et rehaussé d'or. Mar. vert, fil. et encadrements sur les plats, dos orné, dent. int., tr. dor. (29039). 4000.—

Magnifique manuscrit de 154 ff. (dont 3 blancs) réglés, belle écriture en grosses lettres gothiques, en rouge et noir. Les 10 premiers ff. contiennent le Calendrier en français.

Les 12 superbes miniatures d'une dimension exceptionnelle, mesurant 150×105 mm. à peu près, occupent la page entière. Les sujets représentés sont — 1: S. jean à l'île de Pathmos. — 2: Marie tenant le corps de son fils sur ses genoux. — 3: l'Annonciation à la Vierge. — 4: la Visitation. — 5: l'Annonciation aux Bergers. — 6: l'Adoration des Mages. — 7: la Circoncision. — 8: la Fuite en Egypte. —

N.º 3320. — *Horae.*

LITURGIE (Manuscrits).

9 : S. jean et Marie aux pieds du Crucifié. — 10 : la Descente du Saint Esprit. — 11 : le Roi David en prières. — 12 : la Mort au lit d'un mourant.

Les figures sont peintes sur des fonds d'architecture ou de paysages, qui se distinguent par les diverses nuances d'un bleu aux tons des plus harmonieux. Un cadre en or mat parsemé de pierres précieuses sert de bordure pour les miniatures. Signalons la dernière scène, remarquable par le contraste produit entre l'intérieur somptueux où se trouve le mourant, et la figure de Mort aux pieds du lit ; au fond dans le ciel des démons et un ange.

Ce riche Livre d'Heures est peint avec des couleurs vives et délicatement rehaussé d'or. Il a de très grandes marges et sa conservation est parfaite, quoique les miniatures aient été enlevées et plus tard remises à leurs places.

3320. **Horae.** Manuscrit sur vélin, de l'école française, du XV. siècle. in-8. Avec 5 belles miniatures entourées de bordures, de 8 autres bordures à 3 côtés, d'un grand nombre d'initiales de différente grandeur, de bouts de lignes et listels, le tout peint en couleurs et rehaussé d'or. Velours rouge, tr. dor. *Volume provenant de la Bibliothèque de Marie Leczinska, femme de Louis XV.* (297222). 2500.—

Superbe manuscrit sur vélin, à grandes marges, 163 ff., écriture en grosses lettres gothiques, en rouge et noir. Les 12 ff. au commencement renferment le Calendrier en français, écrit en or, rouge et bleu. Les 5 belles miniatures, 80×63 mm., soigneusement exécutées, sont encadrées de listels et de larges bordures composées de rinceaux, fleurs et fruits, animaux et grotesques. Les autres bordures sont peintes dans le même genre, mais moins riches.

Les sujets sont ainsi répartis — 1 : S. jean à l'île de Pathmos, joli fond de paysage, une ville, des montagnes, des cours d'eau, d'une remarquable perspective. — 2 : S. Barbe qui est sortie d'un château, se promène dans un beau paysage, elle lit dans un livre, et tient une palme dans la main gauche ; devant elle est une femme qui prie, agenouillée ; belle scène exécutée avec soin et très réaliste. — 3 : la Vierge au milieu des apôtres et l'apparition du S. Esprit (intérieur d'architecture). — 4 : l'Annonciation, (intérieur d'architecture). — 5 : l'Office des morts, cette belle et

N.º 3320. — *Horae.*

LITURGIE (Manuscrits).

intéressante miniature se distingue par la vérité de la scène et l'expression des personnages représentés. Au premier plan un tombeau où un laïque vêtu de rouge et bleu fait descendre un mort enveloppé d'un linceul, plus loin 5 moines dont 2 vêtus de noir, accompagnés d'un laïque en habits rouges, célèbrent l'office funèbre ; au fond les constructions d'un monastère.

Les grandes initiales qui accompagnent les encadrements, sont ornées d'entrelacs terminés par des fleurs, dont plusieurs sur fond quadrillé. L'or brille partout d'un vif éclat.

Ce beau manuscrit provient de la bibliothèque de la reine Marie Leczinska, femme de Louis XV, à laquelle il fut donné par judith d'Aumale, veuve en secondes noces de Louis, marquis de Crussol, qui mourut en 1742, âgée de 92 ans. Au verso du dernier f. on lit la dédicace autographe de la donatrice nonagénaire, en grands caractères bien lisibles « *donné a Sa Majesté La Rayne par sa tres humble et tres obeisante et tres fidelle servante : Daumale marquise de Crussol ce sept dessembre 1740* ».

Conservation excellente.

Voir les 2 fac-similés aux pp. 946 et 948.

332-1. **Horae.** Manuscrit sur vélin, de la fin du XV. siècle. in-8. Avec 49 superbes miniatures de BOURDICHON, dont 9 de la grandeur de la page, bordures à 3 côtés, 12 à 2 côtés, de larges listels à chaque page, une foule de lettrines et de bouts de lignes, le tout miniaturé avec le plus grand soin. Ais de bois rec. de velours bleu, tr. dor. (31459). 10.000.—

Livre d'Heures d'une richesse extraordinaire, formé de 132 ff., vélin souple, écriture gothique en noir et bleu, très uniforme, réglé. Le Calendrier écrit en or, rouge et bleu, a chaque page, ornée d'une bordure de rinceaux, bi-latérale, et de 2 intéressantes figures, dont celle du bas représente les occupations de chaque mois et celle de côté les signes du zodiaque. Presque toutes ces figures ont un joli fond de paysage. Les 9 grandes miniatures, 162×115 mm., sont renfermées dans des encadrements d'architecture peints en or. Elles se distinguent par la noblesse du dessin, l'expression des personnages, la minutieuse exécution de tous les détails, et l'éclat des couleurs rehaussées d'or. Très remarquable est aussi le soin avec lequel les fonds de paysages ont été traités, on y admire la bonne perspective et la variété des tons. Voici

LITURGIE (Manuscrits).

les sujets. — 1 : l'Annonciation à la Vierge. — 2 : la Visitation. — 3: l'Etable de Bethléem. — 4 : l'Annonciation aux Bergers. — 5 : la Circoncision. — 6 : la Fuite en Egypte. — 7 : le Couronnement de la Vierge. — 8 : l'Onction de David par Samuel. — 9 : Job sur son fumier.

Les petites figures, au nombre de 16, représentent pour la plupart les portraits de saints et de saintes, à mi-corps, parmi lesquels on reconnaît Sainte Geneviève. Les bordures et les listels qui ornent chaque page, se composent d'arabesques, de fleurs, d'oiseaux, de grotesques et d'êtres fabuleux très variés, d'une invention surprenante et qui revèlent une fantaisie inépuisable de la part de l'artiste.

Ce beau spécimen de l'art miniaturiste, de la fin du XV. siècle, est d'une bonne conservation, seulement les encadrements des grandes miniatures ont été légèrement touchés par le couteau du relieur. Au commencement il y a 1 f., et à la fin 3 ff. de vélin couverts de notes anciennes de différentes mains, relatives aux anciens propriétaires du ms., l'une d'elles porte la date de 1576.

3322. **Horae.** Manuscrit sur vélin, de l'école française, de la fin du XV. siècle. Pet. in-8. Avec 10 grandes figures, 2 autres occupant les 2 tiers de la page, 2 petites renfermées dans des initiales, une foule d'encadrements ornés à 4 ou à 3 côtés, beaucoup d'initiales de différente grandeur, des bouts de lignes, le tout soigneusement peint en couleurs et rehaussé d'or. Ais de bois rec. de veau est. (anc. rel., dos refait). (29898). Vendu pour 5000.—

Magnifique manuscrit, formé de 2 ff. n. ch. et de 206 ff. ch. Ecriture gothique en grosses lettres, très regulière, en rouge et noir, réglé.

Les miniatures ont pour sujets — 1 : le Christ bénissant, sur fond quadrillé. — 2 : la Vierge, d'une expression charmante, sur fond quadrillé. — 3 : la Mater dolorosa dans la gloire, d'une expression pathétique. — 4 : le Christ de pitié. Ces 4 figures sont à mi-corps. — 5 : le Christ au désert. — 6 : S. jean à l'île de Pathmos, jolie figure. — 7 : le Baptême. — 8 : la Mort, un Ermite regardant un mort étendu par terre devant lui, plus loin la Mort perçant de sa lance un jeune seigneur qui sort d'un château, intéressante composition d'un grand réalisme. — 9 : S. François sur le seuil du monastère

LITURGIE (Manuscrits).

prêchant aux brébis agenouillées devant lui, scène d'une naï-
veté touchante. — 10 : Job sur son fumier, auprès de lui 3
hommes vêtus de riches habits, intéressants costumes.

Les miniatures n° 5 à 10 sont peintes sur des fonds de pay-
sages admirables de perspective, où l'on remarque des villes,
châteaux, cours d'eau, montagnes et arbres.

Les petites miniatures représentent la Vierge assise sur son
trône, avec l'Enfant, entourée de Saints et de Saintes ; la Cène ;
S. Jérôme ; la Crucifixion. Les gracieuses bordures dont on
compte 33 à 4 côtés, et une centaine à 3 côtés, sont filigranées
à la plume, en rouge et bleu, et rehaussées d'or. Les nombreuses
initiales répandues dans le texte, de différente grandeur,
sont exécutées dans le même goût ; une foule d'autres est
peinte en rouge et bleu.

Le manuscrit est très bien conservé, les couleurs sont vi-
ves et l'or brillant. Les marges sont très larges. La garde du
plat supérieur de la reliure, 1 f. de garde et le recto de la
première miniature sont couverts de notes écrites par diver-
ses mains, ayant rapport à des événements de la vie de plu-
sieurs membres de la famille Cochon, native d'Auxerre. Ces
notes sont datées de 1592 à 1630.

3323. **Horae.** Manuscrit de l'école française, sur vélin, de
la fin du XV. siècle, pet. in-8. Avec 6 superbes minia-
tures comprises dans des bordures, 4 autres bordures,
10 grandes initiales et une foule d'autres de diffé-
rente grandeur répandues dans le texte, des bouts
de lignes, peints en couleurs et rehaussés d'or. Mar.
brun, doubles fil., milieux, aux angles et sur le dos
des monogrammes, tr. dor. (anc. rel.) (29791). 5000.—

Superbe Livre d'Heures formé de 138 ff., réglé, écriture
très régulière, en grosses caractères gothiques, en rouge
et noir.

Les représentations sont — 1 : l'Annonciation. — 2 : les
Rois Mages. — 3 : l'Invocation à la Vierge. — 4 : le Porte-
ment de Croix. — 5 : Bethsabée au bain. — 6 : l'Office des
morts. Les figures dues à un bon artiste sont peintes avec
grand soin, les costumes très riches et variés sont d'un éclat
brillant. La composition des scènes est admirable par le grand
nombre de personnages représentés, par la perspective des
fonds de paysages et les splendides intérieurs. Les gracieuses
bordures se composent de rinceaux, feuillages, fleurs et fruits.

LITURGIE (Manuscrits).

Ce Livre d'Heures, à grandes marges et très bien conservé
est un magnifique spécimen de l'art français du XV. siècle.

3324. **Horae.** Manuscrit de l'école française, sur vélin, de
la fin du XV. siècle. in-8. Avec 15 grandes et 10
petites miniatures, 25 bordures, nombreux listels,
et bouts de lignes et une foule d'initiales de diffé-
rentes dimensions, le tout peint en couleurs et
rehaussé d'or. Velours pourpre, fil. et encadr. à froid,
tr. dor. (29797). 5000.—

Très riche et beau manuscrit de 152 ff., sur vélin blanc,
à grandes marges, écriture gothique, 16 lignes à la page. Il
débute par le Calendrier en français, écrit sur 12 ff. en rouge,
bleu et or. Les grandes miniatures, au nombre de 15, mesu-
rent environ 78×56 mm., les 10 petites environ 37×34 mm.
Les grandes miniatures ont pour sujets — 1 : S. jean à l'île
de Pathmos. — 2 : l'Annonciation à la Vierge. — 3 : la Visita-
tion. — 4 : l'Etable de Bethléem. — 5 : l'Annonciation aux
Bergers. — 6: l'Adoration des Mages. — 7: la Circoncision.
— 8 : le Massacre des Innocents. — 9: le Couronnement de
la Vierge. — 10 : le Roi David psalmodiant. — 11 : S. jean
et Marie aux pieds du Crucifié. — 12 : la Pentecôte. —
13 : Job sur son fumier. — 14 : la Vierge dans la gloire. —
15 : la Trinité. Elles sont peintes sur des fonds d'architecture
ou de paysages, où l'on admire la perspective et les nuances
des couleurs. Les petites miniatures représentent les Evangé-
listes et des Saints.
Les 25 bordures et les listels qui ornent presque toutes les
pages sont formés de rinceaux et de fleurs, également bien
peints en couleurs et or, comme les innombrables initiales
variées et les bouts de lignes.
joli Livre d'Heures en parfait état de conservation.

3325. **Horae.** Manuscrit de l'école française, sur vélin, de
la fin du XV. siècle, in-8. Avec 13 grandes figures
occupant la page entière, 9 autres les 2 tiers, 3 au-
tres à moitié et 4 petites, chaque page comprise dans
élégante bordure à 3 côtés, 16 de ces pages sont
décorées de bordures historiées ; nombreuses initiales
de différentes dimensions, listels et bouts de li-
gnes, le tout très délicatement peint en couleurs et

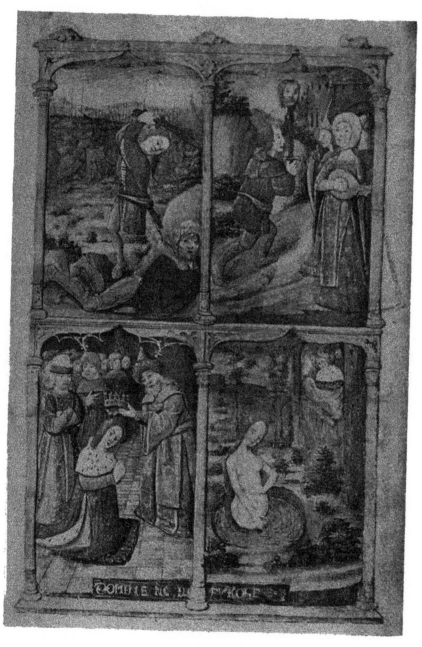

N.º 3325. — *Horae.*

Librairie ancienne Leo S. Olschki - Florence, Lungarno Acciaioli, 4.

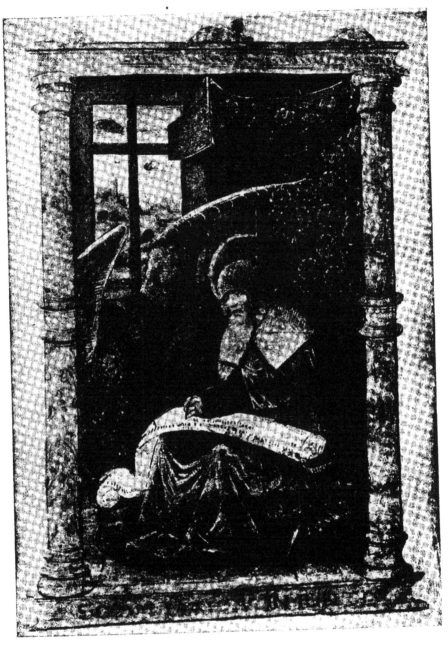

N.º 3325. — *Horae.*

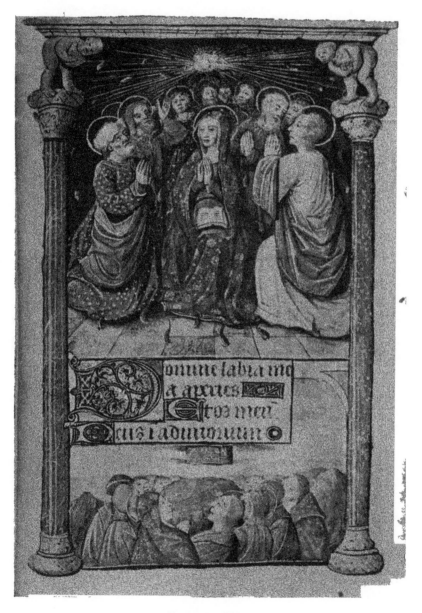

N.º 3325. — *Horae.*

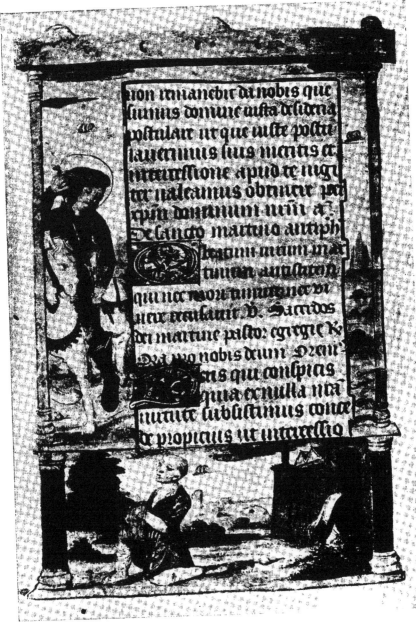

N.º 3325. — *Horae.*

LITURGIE (Manuscrits).

rehaussé d'or. Veau brun, riches ornem. et fil. à froid, dos orné à froid, tr. dor. (29896). 3000.—

Manuscrit formé de 145 ff., écriture en grosses lettres go-thiques, très uniforme, réglé.

Beau Livre d'heures très richement orné de miniatures dont voici les sujets principaux — 1 : S. jean à l'île de Pathmos, en haut un dragon à 7 têtes, volant. — 2 : S. Matthieu écri-vant l'Evangile, riche intérieur. — 3 : S. Marc vêtu comme un doge de Venise, écrivant l'Evangile. — 4 : la Rencontre de la Vierge et de S. joseph devant les portes d'une ville, encadrement de colonnes. — 5 : l'Arbre Généalogique de la Vierge formé par 8 personnages en costumes du 15. siècle. — 6 : l'Annonciation, avec 3 petites autres scènes dans 3 com-partiments. — 7 : les Rois Mages. — 8 : la Circoncision. — 9 : la Fuite en Egypte. — 10 : le Massacre des Innocents. — 11 : la Mort de la Vierge. — 12 : l'Assomption. — 13 : le Couronnement de la Vierge. — 14 : la Pentecôte. — 15 : Mi-niature divisée en 4 compartiments représentant des scènes de l'histoire sainte. — 16 : la Mort poussant avec sa lance un jeune seigneur vers l'enfer, fond de paysage. — 17 : la Vierge et S. joseph assis. — 18 : l'Invocation à la Vierge, scène animée avec beaucoup de personnages. — 19 : une Sainte portant la croix, dans un joli paysage. — 20: S. Vé-ronique avec le saint Suaire. — 21 : les 7 Vierges sages et les 7 Vierges folles.

Vers la fin du ms. il se trouvent 16 pages ornées, avec en-cadrement à colonnes, où sont représentés des Saints et des Saintes, avec des épisodes de leur vie sur des fonds de pay-sages. On y remarque, par exemple, S. Georges tuant le dra-gon, S. Christophe, S. François accompagné de 3 porcs.

Les larges bordures à 3 côtés sont formées de rinceaux, de fleurs, d'animaux et de grotesques, d'une variété surprenante dans les détails et les couleurs.

La conservation est en général très bonne, toutefois il se trouve un peu partout des traces d'usage, et quelques figures sont plus ou moins endommagées. L'éclat des couleurs ne laisse d'ailleurs rien à désirer et l'or brille partout. Les marges sont très larges. Le ms. est revêtu d'une jolie reliure moderne, mais la tranche dorée est ancienne.

Voir les 4 fac-similés aux pp. 953, 954, 955 et 956.

3326. **Horae secundum usum Rothomagensem.** Manu-scrit sur vélin, exécuté par un excellent artiste

LITURGIE (Manuscrits).

français vers le commencement du XVI. siècle, in-8.
Avec 16 superbes miniatures encadrées, chaque page
ornée d'une belle bordure, des initiales de différente
grandeur, des bouts de lignes. Velours vert, tr. dor.,
8 coins et 2 milieux en argent cisel., 2 fermoirs
ornem. en argent, aux chiffres M P D et M L P.
(31458). 12.000.—

Livre d'Heures à l'usage de Rouen, d'une beauté et d'une
richesse de premier ordre. Il est composé de 94 ff. écrits en
lettres bâtardes, en rouge et noir, 29 lignes à la page, réglé.
Le Calendrier est écrit en français, en rouge, bleu et or.

Les miniatures sont comprises dans de très gracieux porti-
ques, style Renaissance, décorés de colonnes, ornements, guir-
landes, putti et portraits en médaillon, le tout peint en or
mat et en couleurs.

Les représentations sont — 1: S. jean à l'île de Pathmos.
— 2: l'Assomption. — 3: l'Annonciation à la Vierge. — 4: la
Visitation. — 5: S. jean et Marie aux pieds du Crucifié. —
6: la Descente du Saint Esprit. — 7: — l'Etable de Bethléem.
— 8: l'Annonciation aux Bergers. — 9: l'Adoration des
Mages. — 10: la Présentation au Temple. — 11: la Fuite
en Egypte. — 12: le Couronnement de la Vierge. — 13:
le Sacre de David par Samuel. — 14: Bethsabée au bain.
— 15: la Résurrection de Lazare. — 16: l'Invocation à la
Vierge.

La composition des scènes, la variété et la richesse des co-
stumes, les beaux fonds d'intérieurs et de paysages, revèlent
un des meilleurs miniaturistes du XVI. siècle. Le coloris
est vif et délicat. Pour la finesse du dessin signalons la figure
de l'Assomption (n° 2), l'Annonciation (n° 3), la Visitation
(n° 4), la Présentation au Temple (n° 10).

Dans la dernière figure, l'Adoration de la Vierge, on remar-
que le possesseur du manuscrit et sa femme, agenouillés et
en prières, lui nommé Camus de Pontcarré, elle née Le
Cauchois. Le bas de l'encadrement porte leurs armoiries
soutenues par des anges. Les bordures à chaque page ont
le côté latéral décoré d'un beau listel, qui se compose ou de
feuillages, fleurs et fruits, ou de ravissants ornements, de
trophées, etc., du plus beau style Renaissance. Les uns et
les autres se détachent sur un fond d'or mat, quelquefois sur
un fond bleu, d'un très bel effet.

LITURGIE (Manuscrits)

Superbe manuscrit d'une conservation parfaite et à grandes marges.

N.º 3327. — *Horae.*

3327. **Horae.** Manuscrit sur vélin, exécuté en Italie vers la fin du XVᵉ siècle. in-12. Avec 6 grandes et 5 petites initiales et 2 bordures enluminées, plus une

LITURGIE (Manuscrits).

foule de lettrines ornées d'arabesques, en rouge et
bleu. Vélin. (32023). 400.—

N.º 3327. — *Horae.*

joli manuscrit composé de 174 ff. Ecriture gothique uniforme,
14 lignes à la page, en rouge et noir.
Les bordures sont composées de verges décorées de filigra-

LITURGIE (Manuscrits).

nes d'or parsemés de pierres précieuses, comme un travail d'orfévrerie; dans le bas un médaillon renfermant la figure d'un faucon et d'un singe. Les décors qui accompagnent les petites initiales, sont de la même facture, tandisque les grandes initiales se composent de rinceaux peints sur fond d'or brillant. C'est un genre curieux et intéressant.

Le manuscrit est bien conservé et grand de marges. Il manque le commencement du texte; le calendrier est complet.

Voir les 2 fac-similés aux pp. 959 et 960.

3328. **Horae.** Manuscrit de l'école italienne, sur vélin, daté de 1571. in-12. Avec 4 jolies miniatures. Veau, gracieux ornements à froid (anc. rel). (25988). 600.—

N° 3328. — *Horae.*

Beau manuscrit de 101 ff. dont les 5 derniers sur papier, belle écriture en car. ronds, très uniforme, 14 lignes à la page. La première miniature représente S. jean et la Vierge au pied de la croix, avec fond de paysage, 59×45 mm. On remarque ensuite des armoiries dans un cartouche, en haut on lit : « IAS. VIG » et en bas : « M.D.LXXI. », sur la page en regard est peinte la même date, en or sur fond rouge, entourée d'une guirlande. La dernière figure, 50×46 mm.,

LITURGIE (Manuscrits).

représente S. Antoine avec son animal familier, dans un joli paysage, sujet exécuté avec soin.

Bonne conservation, larges marges.

Voir les 2 fac-similés à la p. 961.

3329. **Horae et Psalterium.** Manuscrit sur papier, du commencement du XV^e siècle. pet. in-8. Vélin, fil. et ornem. à froid, tr. dor. et très joliment ciselée. (Rel. moderne, les tranches et la ciselure anciennes). (15153). 150.—

170 ff. d'une écriture très régulière, et très bien lisible, réglé, les initiales en rouge et bleu, 13 lignes à la page. Manuscrit vraisemblablement exécuté en Allemagne, ou dans les Pays-Bas. On a ajouté une gravure en taille-douce, représentant trois saints, portant en haut une inscription allemande et la date de 1510.

joli manuscrit, à grandes marges et fort bien conservé.

3330. **Lectiones** in Evangelia totius anni. Manuscrit sur vélin, de l'école française de la fin du XV^e siècle. in-fol. Avec 9 miniatures encadrées de bordures, 7 autres bordures, environ 260 initiales de grandeur moyenne accompagnées de listels, une foule de petites initiales et de bouts de lignes, le tout peint en couleurs brillantes et rehaussé d'or. Véau écaille, encadr. et fil. sur les plats, dos orné, encadr. intér., tr. dor. (Chaumont). (30432). 15.000.—

Très beau manuscrit de 10 ff. n. ch. (pour la table) et de CCXXXVIIJ (238) ff. ch., grosse écriture gothique, très régulière, en rouge et noir, à 2 col. et 18 lignes.

Au début du texte une grande miniature, 110×125 mm., représentant le Christ entrant à Jérusalem, beau fond de paysage; elle est encadrée par une jolie bordure prenant toute la largeur de la page. Cette bordure formée de rinceaux de fleurs, de fruits, est decorée d'animaux et de grotesques. Les autres miniatures mesurant de 50 à 67×53 mm. offrent les suivants sujets: — 1 : la Nativité. — 2 : la Circoncision. — 3 : l'Adoration des Mages. — 4 : le Baiser de Judas. — 5 : l'Ange annonçant la résurrection aux Saintes Femmes. — 6 : l'Ascension. — 7 : la Pentecôte. — 8 : l'Assomption.

LITURGIE (Manuscrits).

Toutes les bordures et les listels sont à rinceaux avec des fleurs et des fruits, d'un très gracieux dessin.

Ce beau et très riche manuscrit est merveilleusement bien conservé et les miniatures ont gardé tout l'éclat des couleurs. Vélin blanc et souple ; très larges marges.

Il diffère sous tous les rapports des manuscrits usuels tant pour l'écriture, les bordures, les miniatures, et le grand format.

N.º 3331. — *Liber Canticorum.*

3331. **Liber Canticorum.** Manuscrit sur vélin, des premiers temps du XV⁰ siècle. in-12. Avec musique notée et des initiales peintes. Veau, plats et dos richement ornés, tr. dor. (Ancienne reliure, légèrement endomm.) (29243). 400.—

joli manuscrit composé de 158 ff., écriture goth. en rouge et noir. Il débute par une espèce de calendrier de la lune. Au verso

N.º 3331. — *Liber Canticorum.*

N.º 3332. — *Officium.*

du 2º f. un ex-libris figuré par un joli écusson, représentant un arbre avec des fruits, peint en couleurs et couvrant la page entière; en haut on lit :

« Nondū matɔrit fructus quē pariet arbor ».

N.º 3332. — *Officium.*

Il y a une foule d'initiales tirées en rouge et bleu, dont quelques-unes sont rehaussées d'or.

Voir les 3 fac-similés aux pp. 963 et 964.

3332. **Officium** Sanctae Crucis, Officium de Sancto Spiritu, Missa Beatae Mariae Virginis, Septem Psalmi Penitentiales etc. etc. Manuscrit sur vélin très fin

et très souple, du XV⁰ siècle. in 12. Avec 15 belles bordures peintes par un artiste flamand, et une foule d'initiales. Ais de bois rec: de veau, fil., dos orné·(rel. du XVIII⁰ siècle). (29004). 3000.—

N.⁰ 3332. — *Officium.*

joli manuscrit, réglé, composé de 176 ff., les 12 premiers pour le Calendrier, écriture gothique régulière, 16 lignes à la page, en rouge et noir. Il a été probablement ·exécuté en Italie ; c'est ce que feraient supposer aussi quelques noms de saints particuliers à l'église de Milan, qu'on rencontre dans le calendrier et dans les Litanies.

Les riches bordures très variées sont composées de fleurs, fruits, insectes, oiseaux etc., le tout délicatement peint en

LITURGIE (Manuscrits).

couleurs vives sur fond d'or mat, 88✕66 mm.

On remarque sur 2 bordures un animal fantastique, sur une autre un porc. Celle qui accompagne l'Office des Morts présente en bas une tête de mort. Les belles initiales ornées faisant corps avec les encadrements se détachent sur un fond

N.º 3332. — *Officium.*

d'or brillant. Les innombrables petites initiales de différente grandeur, répandues dans le texte, sont dessinées en or brillant, et remplies d'ornements peints en bleu et blanc.

Charmant bijou dans toute sa fraîcheur originale, avec de très grandes marges. Ex-libris *Gualteri Sneyd.*

Voir les 4 fac-similés aux pp. 964, 965, 966 et 967.

LITURGIE (Manuscrits).

3333. **Officium** B. Mariae Virginis secundum usum Romanum. Manuscrit sur vélin, exécuté en Italie (école

N.º 3333. — *Officium.*

florentine) au commencement du XVᵉ siècle, pet. in-8. Avec 6 bordures renfermant 6 grandes initiales dont

LITURGIE (Manuscrits).

4 histor., peintes, et nombreuses initiales ornées, en rouge et bleu, avec des arabesques qui s'étendent dans les marges. Mar. brun. fil. et encadr., dos orné, tr. dor. et 2 fermoirs (rel. du XVIII° siècle). (30450). 2000.—

joli manuscrit de 225 ff. de vélin blanc, écriture gothique très uniforme, en rouge et noir. Les bordures sont compo-

N.° 3334. — *Officium.*

sées de rinceaux et de fleurs, la seconde initiale représente la figure de la Mort. — Voyez l'article de *Paolo d'Ancona* « Di alcuni codici miniati di scuola fiorentina » dans *La Bibliofilia* anno X, 1908-9, p. 49.

Voir le fac-similé à la p. 968.

3334. **Officium** B. M. Virginis secundum usum romanum. Manuscrit de l'école florentine (de Boccardino vecchio),

LITURGIE (Manuscrits)

sur vélin, de la fin du XV⁰ siècle. pet. in-12. Avec une superbe miniature encadrée, 5 bordures faisant corps avec autant d'initiales historiées, quelques initiales ornées enluminées. Ais de bois rec. de veau brun, tr. dor. (29259). Vendu pour 3000.—

Ravissant manuscrit de 217 ff., écrit en lettres gothiques, en rouge et noir, réglé. .

La miniature représente l'Annonciation, l'encadrement porte au bas les armes de la famille *Pandolfini,* soutenues par 2 putti, en haut le monogramme du Christ. Les autres petites miniatures, renfermées dans des initiales, ont pour sujet : la Vierge et l'Enfant, dans la bordure Abraham, en médaillon, en bas des armoiries tenues par 2 anges ; la Mort, dans la bordure médaillon, avec la figure d'un saint ; David avec sa harpe, dans la bordure médaillon, la tête de Goliath ; la Croix, dans la bordure médaillon, le Christ avec les stigmates ; l'Enfant Jésus, dans la bordure médaillon, Marie et S. joseph.

Les bordures décorées de rinceaux et de fleurs, sont d'un beau style. Le tout est finement peint en couleurs vives et rehaussé d'or brillant. Dans le texte on rencontre une quantité de lettres ornées, dessinées à la plume en rouge et bleu et dont les arabesques s'étendent sur les marges. — Voyez l'article de *Paolo d'Ancona* « Di alcuni codici miniati di scuola fiorentina » dans *La Bibliofilia* anno X, 1908-9, pp. 48-49.

Les marges sont très larges et la conservation est parfaite sauf les 2 premières miniatures qui sont légèrement fanées et piquées.

Voir le fac-similé à la page 969.

3335. **Ordo** sánctae romanae ecclesiae qualiter romanus pontifex apud basilicam Sancti Petri debeat celebrare secundum consuetudinem ecclesiae romanae. Manuscrit sur vélin, du XIV⁰ siècle, in-4. Avec une superbe bordure historiée, en couleurs, et de nombreuses initiales ornées d'arabesques qui se prolongent dans les marges, très délicatement peintes en rouge et bleu, Ais de bois rec. de peau (anc. rel.). (29169). 1000.—

Manuscrit de 45 ff., réglé, écriture gothique, uniforme, en rouge et noir, à 2 col. La bordure à 3 côtés se compose d'entrelacs qui renferment en haut la figure d'un ange, un

N.° 3335. — *Ordo.*

LITURGIE (Manuscrits).

lion, une initiale avec la figure d'un évêque à mi-corps, et
en bas une miniature, le pape assis sur son trône, un livre
dans la main, à ses pieds 6 religieux agenouillés, (têtes très
réalistes), le tout remarquablement exécuté dans le style au-
stère de l'époque.

Bonne conservation, grandes marges.

Voir le fac-similé à la p. 971.

3336. **Pontificale Romanum.** Manuscrit daté de 1451,
sur vélin, exécuté en Italie, in-fol. Avec 19 minia-
tures, 2 initiales enluminées, nombreuses lettres or-
nées et musique notée. Ais de bois rec. de mar.
brun est. (29082). 4000.—

Superbe manuscrit, composé de 2 ff. n. ch. et de 162 ff.
ch. dont les ff. cxxiv et cxxv manquent (?). Belle écriture
gothique, uniforme, en rouge et noir. Les 19 miniatures, fort
remarquables et bien exécutées, qui décorent le manuscrit, sont
renfermées dans des initiales ornées de rinceaux qui se prolon-
gent dans les marges. Les miniatures mesurent 54×65 à 72
mm. et représentent le pape et les évêques dans leurs di-
verses fonctions religieuses.

Les scènes sont pour la plupart à 5 personnages et plus ;
l'une d'elles représente le baptême de 2 enfants, une autre le
couronnement d'un roi, et 2 autres la bénédiction de nonnes.
La première figure est sur fond d'or ; une autre sur un fond de
paysage où l'on remarque un monastère entouré d'une thaute
muraille, au premier plan des religieux vêtus de blanc qui
vont à la rencontre de quelques seigneurs à cheval. Toutes
les autres figures sont peintes sur un fond d'azur. Les ini-
tiales peintes de différentes couleurs sont rehaussées d'or,
il en sort des rinceaux auxquels se mêlent des fleurs et des
grotesques et qui couvrent toute la hauteur de la page, sur
deux pages ces rinceaux forment des bordures à 3 côtés.

Le texte contient un grand nombre de jolies initiales pein-
tes en rouge et bleu et richement ornées.

F. clix verso à clxii recto (fin) renferme un Calendrier de
la lune avec la date de 1451.

En bas de la dernière page le nom d'un ancien possesseur
« Ioannis Baptiste Detottis 1563 ».

Ce manuscrit, parfaitement bien conservé et très grand
de marges, provient de la Collection *Phillipps* dont il porte
le n° 3201. Bonne reliure moderne.

LITURGIE (Manuscrits).

3337. **Pontificale Romanum.** Manuscrit sur vélin, du milieu du XV° siècle, exécuté en France, in-fol. Avec 2 belles bordures, 7 listels, des bouts de lignes, et un grand nombre d'initiales de différentes grandeurs, le tout très délicatement peint, musique notée. Veau estampé, tr. dor. (anc. rel. restaurée). (29378). 3000.—

Beau manuscrit, composé de 64 ff., 21-22 lignes à la page, écriture bâtarde en rouge et noir, réglé et très grand de marges. ·

La première bordure est formée de rinceaux, de tiges, de fleurs et fruits, d'un oiseau fantastique, peints en couleurs vives, sur fond d'or ; elle renferme une grande initiale avec des armoiries, lion montant. Dans le bas de l'encadrement on voit un ange tenant le même écusson, et aux coins 9 hommes sauvages, nus. La seconde bordure, aussi belle, est exécutée à peu près dans le même goût, non y voit 3 figures grotesques d'hommes et d'animaux, et la grande initiale représente les mêmes armoiries. Signalons un bel alphabet grec et latin, grosses lettres majuscules peintes en or, qui se-détachent sur un fond orné peint en blanc, rouge et bleu.

Dans le texte se rencontrent une multitude d'initiales de différente grandeur, ornées de fleurs et de feuillages, peintes en couleurs sur fond or, l'une des grandes initiales est accompagnée d'un beau listel. Les tout petites lettrines dont le nombre est infini, sont dessinées en or, sur fonds rouge et bleu. Il y a en outre environ 20 initiales, assez grandes, ornées de têtes de grotesques, en couleurs, non rehaussées d'or. L'éclat des couleurs et l'or brillant produisent un admirable effet.

· Le ms. est d'une très bonne conservation ; vélin pur et blanc, larges marges. Il manque les derniers feuillets.

3338. **Psalterium graece.** Manuscrit du début du XIV° siècle, sur papier. in-8. Ais de bois rec. de peau. (26718). 250.—

Cet intéressant manuscrit est écrit sur 237 ff. en belles lettres grecques, bien lisibles, en rouge et noir. Malheureusement il manque des ff. au commencement, dans le corps et à la fin du manuscrit, de plus les 4 premiers ff. sont endommagés.

Il commence par le vers 2 du psaume 9. Le psaume 125 dé-

LITURGIE (Manuscrits).

bute au f. 219, après les vers 4 et 5 du Ps. 124 qui sont ra-
turés, mais il n'est pas complet. Il y a une lacune entre les
ff. 220 et 221 ; f. 220 finit par le vers 2 du Ps. 126, et f. 221
commence par le vers 5 du Ps. 129. Une autre lacune se trouve
entre les ff. 223 et 224, f. 223 finit par le v. 2 du Ps. 134,
f. 224 débute par·le Ps. 147. Au f. 227 se termine le Ps. 150.
Il suit le Psaume Μικρός ἥμιν (ἥμην) etc. qui est le dernier
« ex ordine Graecorum », il y a ensuite 4 des 10 chants par
lesquels se terminent en général les Psautiers grecs, c'est à
dire 228 (Exod. 15. 2). 230 (Deuter. 32, 1). 236 (I. Reg. 2, 1),
237 commencement (Hab. 3, 1).

Malgré ces lacunes, ce ms. est précieux au point de vue de
la paléographie grecque du moyen-âge, dont on rencontre
difficilement un spécimen dans le commerce.

3339. **Psalterium latine.** Manuscrit sur vélin, exécuté en
Italie au XIVᵉ siècle. in-fol. Avec 1 grande minia-
ture et 7 petites, toutes faisant corps avec des ini-
tiales, 7 initiales ornées enluminées, musique notée.
Ais de bois rec. de peau est., orné de 8 coins
et 2 milieux en bronze ciselés originaux (imitation
d'une reliure ancienne). (29816). 2500.—

Manuscrit écrit sur 290 ff. ch. en grosses lettres gothiques,
en rouge et noir, sur 2 colonnes. La grande miniature repré-
sente en 2 compartiments le Christ dans la gloire, bénissant,
avec un livre dans la main gauche, et en bas le Roi David
jouant de la harpe. Elle mesure avec la bordure 168×157 mm.
Les autres initiales historiées représentent des personnages
de l'histoire sainte, et 3 moines psalmodiant. Leur mesure
est de 50×45 mm. environ. On remarque en outre une foule
de jolies initiales ornées d'arabesques peintes en rouge et bleu
et à la fin du manuscrit 3 grandes initiales d'une facture diffé-
rente des autres. Elles sont également peintes en rouge et
bleu, et leurs arabesques s'étendent dans les marges. Le
texte est rubriqué en rouge et bleu.

Précieux manuscrit, bien conservé, sauf quelques taches
d'eau dans le haut, habilement restaurées. Les marges sont
très larges.

3340. **Psalterium latine.** Manuscrit du XVᵉ siècle, sur
..vélin. in-4. Avec 1 grande initiale et 6 petites,
peintes en couleurs et rehaussées d'or, et une foule

LITURGIE (Manuscrits).

d'autres en rouge et bleu. Ais de bois, rec. de
veau est. (29613). 250.—
Manuscrit bien conservé, formé de 96 ff. n. ch., grand de
marges, écriture gothique.

N.° 3341. — *Psalterium*.

3341. **Psalterium** Beatae Mariae Virginis. Manuscrit du
XV° siècle, sur vélin. Pet. in-8. Avec des initiales
peintes en couleurs. Veau, filets à froid sur les
plats, dos orné, tr. dor. (Rel. mod.). (29242). 350.—
Joli manuscrit sur vélin, réglé, se composant de 111 ff.,
écriture gothique serrée, et trés uniforme, en rouge et noir.

LITURGIE (Manuscrits).

Il est orné d'une foule de lettrines de différente grandeur,
en rouge et bleu. On a ajouté à la fin 9 pages et demi
contenant des prières écrites d'une autre main.
Manuscrit en bon état et à grandes marges.
Voir le fac-similé à la p. 975.

3342. **Psalterium** et Diurnale in usum ordinis Eremitarum
S. Augustini. Manuscrit sur vélin, du XV⁰ siècle.
in-4. Veau. (Rel. ancienne, raccomm.) (1166). 200.—

Manuscrit de 207 ff., écrit en gros car. gothiques, en rouge et
noir. Petites initiales peintes en rouge et bleu. Au calendrier,
qui précède le psautier, on voit écrites en rouge les fêtes
« Pauli primi heremite, Sci. Gulielmi ord. erem., Translatio
Sci. Aug., Sci. Nicolai de Tolentino » etc. et d'autres fêtes
et saints de l'ordre des ermites de St. Augustin. Malheureu-
sement ce manuscrit est incomplet et endommagé au com-
mencement, il manque aussi la fin. Du reste il est assez bien
conservé et forme un spécimen remarquable d'un ancien ma-
nuscrit liturgique.

3343. **Psalterium** et Officium. Manuscrit sur vélin, du
commencement du XV⁰ siècle. in-12. Avec une bor-
dure et beaucoup d'initiales orn. en rouge et noir.
Anc. rel., ais de bois rec. de peau (le dos refait).
(18924). · 150.—

Manuscrit d'un petit format, de 259 ff. dont les 12 pre-
miers pour le Calendrier et la table ; il a été écrit par plusieurs
scribes, en petits car. goth. et ronds, en rouge et noir, sur
2 col. Au début du texte une bordure à rinceaux, à 3 côtés,
renfermant une initiale.
Ce Ms. offre quelque intérêt au point de vue de la paléo-
graphie, il est grand de marges et d'une bonne conserva-
tion, sauf quelques traces d'usage et des déchirures dans 4
à 6 ff., sans importance.